KB024666

석등

무명의
바다를
밝히는
등대

1

석등을 비롯한 석조물의 명칭은 기본적으로 지정명칭을 따랐으나, 기존
의 명칭이 잘못되었다고 여겨지는 경우에는 달리 불렀습니다. 예를 들
어 원소재지가 봉림사터로 확인된 '군산 발산리 석등'은 '완주 봉림사터
석등'으로 고쳐 불렀습니다.

2

석등의 용어는 되도록 한글로 바꾸었으나, 한글 이름이 통용되지 않거나
효과적이지 않다고 생각되는 경우에는 한자 이름을 그대로 썼습니다.

3

석등의 정보는 소재지, 시대, 국가·도지정, 전체높이 순서로 표기하였
습니다. 다만 전체높이가 알려지지 않은 석등은 표기하지 못했습니다.
소재지 또는 발굴지는 현 행정지역명으로 쓰고 옮겨진 경우에는 괄호
안에 현 소재지를 함께 표기했습니다. 단위는 cm를 기본으로 하였고 경
우에 따라서 m나 ㎡를 사용하였습니다.

4

도판은 되도록 최근 자료를 실었으나 주변 환경이 바뀐 경우는 본래의
모습이 잘 드러나는 도판으로 선별하여 실었습니다.

* 이 책은 한국간행물윤리위원회의
'2011년 우수저작 및 출판지원사업'
당선작입니다.

석등

무명의
바다를
밝히는
등대

눌와

쑥스러운 일, 어쭙잖은 변명

십 년도 더 지난 일입니다. 1998년인지 그 이듬해인지 가을 한 철 석 달 동안 지리산 실상사의 귀농학교 학생(?)들을 대상으로 불교문화를 소개하는 강의를 한 적이 있습니다. 한 주에 한 차례씩 경북 김천의 직지사에서 실상사를 오가야 하는 녹록지 않은 행보였습니다. 그때 눌와의 김효형 대표가 매번 서울에서 내려와 동행했습니다. 강의 내용을 녹취하여 책으로 내겠다는 게 동행의 이유였습니다. '꿈도 야무지지' 하며 저는 속으로 웃었습니다. 따라나서니 말리지 못했을 뿐, 그리 될 만한 내용이 아니라 믿었고 그럴 생각도 전혀 없었기 때문입니다.

얼마 뒤 김 대표가 원고 뭉치를 내밀었습니다. 녹취를 풀어 정리한 것이었습니다. 자구만 수정하는 정도로 간단히 손봐주면 책으로 내겠다는 말을 덧붙였습니다. 분명 제가 한 강의였지만 글로 푼 것을 살펴보니 그야말로 목불인견, 눈 뜨고 보기 민망했습니다. 아예 없던 일로 제쳐두었습니다. 그렇게 여러 해가 지나는 동안 잊을 만하면 한차례 재촉을 해댔습니다.

아무래도 그냥 넘어갈 일은 아닌 듯해 정리를 결심한 것은 그러고도 또 몇 해가 흐른 뒤였습니다. 천성이 굼뜨고 게으른 탓에 일은 지지부진이었습니다. 한 발짝 나가면 두 걸음 물러나는 식으로 더디게 진행되던 원고를 대충 마무리해 출판사로 넘긴 것이 지난봄입니다.

원고의 분량이 문제였습니다. 2000매가 훌쩍 넘었습니다. 고려 말 절집 석등에서 파생된 장명등이 조선시대가 되면 절집 석등을 누르고 우리나라 석등의 주류로 부상합니다. 그 때문에 간략하게나마 조선시대 능묘 석등에 대해 언급치 않을 수 없었던 탓이 컸습니다. 분량으로 보자면 세 권으로 내야 모양이 좋지 싶었습니다. 출판사에 그렇게 제안했더니 제작 여건상 어렵다며 난색을 표했습니다. 욕심을 접고 두 권으로 만들기로 출판사와 합의를 보았습니다. 절집 석등에 관한 부분으로 한 권, 능묘 장명등의 큰 흐름만을 간략히 살핀 부분으로 또 한 권을 묶기로 했습니다. 그 가운데 절집 석등을 엮어 정리한 것이 이 책입니다.

강의 형식으로 서술하였습니다. 비록 오래 전의 일이긴 하나 강의에서 비롯되어 오늘에 이르렀기 때문입니다. 자칫 재미없기 십상인 내용을 좀 덜 딱딱하게 풀어보려

는 뜻도 작용했습니다. 되짚어 보면, 처음 강의 때의 내용은 가뭇없이 사라져 거의 남아 있지 않고 형식만 허물 벗은 빈껍데기처럼 앙상합니다. 이런 형식이 얼마나 알맹이를 말랑하게 만들었는지, 읽는 분들의 입맛에는 맞을지 영 자신이 없습니다. 문득 그렇게라도 굳이 소종래所從來를 잊지 않음은 또 무슨 소용일까 싶기도 합니다.

저는 창의력이 별로 없는 사람입니다. 그러니 여느 분들처럼 기발한 아이디어와 독창적인 학설을 내세울 게 별로 없습니다. 그동안 여러 학자나 선배들이 이룩한 업적을 요령껏 정리하여 전달하는 게 제 일의 고작입니다. 감성도 무디고 안목도 대수롭지 않습니다. 하여, 눈으로 보고 마음으로 느낀 것을 정직하게 드러낼 수 있다면 그나마 다행이라 여깁니다.

여기 이 책의 내용도 마찬가지입니다. 적지 않은 세월 절집 박물관 일을 하다 보니 제가 먼저 불교미술에 대해 이해하지 않을 수 없어 이 책, 저 자료를 뒤져가며 정리한 것이 주된 알맹이입니다. 거기에 발품 팔아가며 직접 보고 느낀 점들을 덧붙였습니다. 그러므로 혹시 독자들이 얼마간의 새로운 소득이라도 얻게 된다면 그것은 전적으로 선학들의 공덕이라 할 것입니다. 반면 부족한 점, 잘못된 점은 이해력이 모자라고 식견이 미치지 못하는 제 탓일 것입니다. 지적해 주신다면 그런 점들은 성심껏 고치겠습니다.

녹취까지 풀어준 원고조차 여러 해 묵힌 게으름과 무책임을 인내해 준 눌와의 김효형 대표께 감사드립니다. 원고에 맞는 사진을 얻으려 같은 곳을 몇 차례씩 다녀오는 일조차 성가시다 여기지 않은 사진가 김성철 씨, 필자의 까탈스런 주문을 소화해 좋은 책을 만드느라 애써주신 눌와 편집부에도 고마움을 전합니다. 이 책이 불교미술을 이해하고자 하는 분들에게 작은 도움이라도 되길 소망합니다.

2011년 12월
겨울 햇살 밝은 창 아래서
홍선

차례

책을 펴내며 4

석등, 무명의 바다를 밝히는 등대 10

백제의 석등

익산 미륵사터 석등재 26

익산 제석사터 석등재 36

부여 가탑리 석등재 40

신라의 석등

⊙ 팔각석등 ◎ 팔각간주석등 불국사 계열 경주 분황사 석등재 48
 팔각간주석등
 경주 불국사 대웅전 앞 석등 50

 경주 불국사 극락전 앞 석등 56

 청도 운문사 금당 앞 석등 58

 경주 원원사터 석등 62

 흥륜사 계열 경주 사천왕사터 석등재 66
 팔각간주석등
 보령 성주사터 석등 70

 대구 부인사 석등 74

 봉화 축서사 석등 78

 경주 흥륜사터 석등 82

 장흥 보림사 석등 90

 남원 실상사 백장암 석등 98

사천왕상
팔각간주석등

보은 법주사 사천왕석등 104

영주 부석사 무량수전 앞 석등 110

합천 백암리 석등 118

합천 해인사 석등 122

◎ 부등변팔각석등 대구 부인사 일명암터 석등 126

◎ 고복형 석등 합천 청량사 석등 142

담양 개선사터 석등 150

양양 선림원터 석등 156

구례 화엄사 각황전 앞 석등 164

남원 실상사 석등 168

임실 진구사터 석등 174

철원 풍천원 태봉 도성터 석등 180

◎ 쌍사자 석등 보은 법주사 쌍사자 석등 190

광양 중흥산성 쌍사자 석등 202

합천 영암사터 쌍사자 석등 208

◎ 공양인물상 석등 구례 화엄사 사사자삼층석탑 앞 석등 216

금강산 금장암터 석등 226

◉ 육각석등 부여 석목리 석등재 234

발해의 석등

발해 상경 석등 240

고려의 석등

⊙ 팔각석등 ◎ 팔각간주석등 부여 무량사 석등 254

장흥 천관사 석등 264

충주 미륵대원 석등 270

나주 서문 석등 274

김제 금산사 석등 284

완주 봉림사터 석등 290

◎ 부도형 석등 여주 신륵사 보제존자석종 앞 석등 304

◎ 쌍사자 석등 여주 고달사터 쌍사자 석등 316

◎ 부등변팔각석등 양산 통도사 관음전 앞 석등 322

⊙ 육각석등 합천 해인사 원당암 석등 328

금강산 정양사 석등 338

화천 계성사터 석등 344

신천 자혜사 석등 352

⊙ 사각석등 ◎ 불전계 사각석등 논산 관촉사 석등 356

개성 현화사터 석등 364

개성 개국사터 석등 370

금강산 묘길상 마애불 앞 석등 374

충주 미륵대원 사각석등 380

고령 대가야박물관 사각석등 382

김천 직지사 대웅전 앞 석등 386

◎ 사각 장명등 공민왕릉 석등 392

조선의 석등

◉ 절집 석등 ◎ 부도 앞 석등

충주 청룡사터 412
보각국사 정혜원융탑 앞 사자 석등

양주 회암사터 416
무학대사 홍융탑 앞 쌍사자 석등

가평 현등사 함허대사 부도 앞 석등 430

◎ 불전 앞 석등 여수 흥국사 거북받침 석등 434

무안 법천사 목우암 석등 440

함평 용천사 석등 446

양산 통도사 개산조당 앞 석등 456

양산 통도사 금강계단 앞 석등 464

석등목록 지역별 472

 연도별 474

참고문헌 476

찾아보기 478

사진출처 479

무명의 바다를 밝히는 등대

여러분은 '불[火]'하면 무슨 생각이 먼저 떠오르십니까? 빛, 진리, 정화, 문명, 욕망, 소멸, 정열…… . 참으로 많은 말이나 이미지가 연상될 겁니다. 그만큼 우리 인간이 불과 밀접한 관계를 맺고 있다는 뜻이겠지요. 인류가 언제부터 불을 사용했는지는 모르겠습니다만, 아무튼 인간이 불을 발견하고 소유하기 시작하면서부터 인간의 역사는 새로운 전환기를 맞이했다고 합니다. 진정한 의미의 문명이 비로소 시작되었다는 뜻입니다.

《그리스 로마 신화》에 불의 신 프로메테우스가 신들의 불을 훔쳐와 인간에게 주는 이야기가 나옵니다. 프로메테우스는 '먼저 아는 자'라는 뜻이라고 합니다. 따라서 여기서의 불은 지혜, 진리, 문명 뭐 이런 개념들을 상징하는 듯합니다. 불과 관련하여 서양사에서 우리는 또 '디오게네스의 등불'을 떠올릴 수도 있습니다. 그때의 등불 역시 빛, 진리, 지혜 따위를 은유합니다. 말하자면 '불'은 참으로 다양한 이미지를 지니고 있지만, 불이 우리에게 전하는 가장 보편적이고 근원적인 이미지는 빛, 진리, 문명 등이 아닌가 싶습니다.

불교에서 불을 바라보는 시선 또한 이와 상당히 흡사합니다. 불교에서는 흔히 어둠을 '무명無明'이라고 합니다. 우리의 밝은 본성을 가리고 있는 타파해야 할 어떤 것을 무명이라고 합니다. 무명은 곧 무지를 가리키는데, 불교에서는 우리들이 범하는 모든 오류의 출발점이 바로 무명, 무지라고 봅니다. 그리고 그런 상태를 완전히 뒤집어엎어 역전시킨 것을 '명明'이라고 합니다. 밝음, 빛, 지혜가 곧 명인 셈입니다. 이를 다른 말로 이야기하면 깨달음이라고 할 수 있고, 본성을 보는 것이라고도 할 수 있겠지요. 말하자면 불교의 궁극적 목표라고 할 수 있는 깨달음, 지혜와 같은 개념들이 불의 이미지와 맞닿아

있습니다. 그래서 불교에서는 등불이나 촛불을 켤 때 흔히 '자성광명自性光明을 밝힌다'고 이야기합니다. 자성自性, 즉 자기 성품이 본래 갖추고 있는 광명光明을 회복하여 밝게 드러내는 것이 우리들의 수행이며, 깨달음이라는 것도 그것 이외에 별다른 무엇이 아니라고 한다면, 불을 켜는 행위 속에서도 늘 그 점을 상기하고 다짐해야 한다는 것입니다.

흡사한 예가 또 있습니다. 부처님이 켜 든 진리의 등불, 즉 법法을 대를 이어서 전하는 것을 '전등傳燈'한다고 하고, 그런 사실을 계통적으로 정리하여 기록한 책을 '전등록傳燈錄'이라고 합니다.《경덕전등록景德傳燈錄》,《속등록續燈錄》,《광등록廣燈錄》,《보등록普燈錄》,《연등록聯燈錄》,《오등회원五燈會元》 등이 모두 그런 책입니다. 불교에서 '등불'이라는 말이 진리, 바꿔 말하자면 법을 뜻하는 것임을 잘 보여주는 경우라 할 수 있습니다. 그런데 진리의 실현자가 부처님이고, '진리 자체가 부처다'라고 한다면 등불은 바로 부처를 상징하는 사물이 됩니다. 결국 절집에서 등불은 불상이나 탑처럼 예배의 대상, 신앙의 대상이거나 그에 준하는 상징물로 자리 잡고 있다는 말입니다.

이렇게 불교에서는 등불이 진리, 나아가 불타 그 자체를 상징하는 경우가 있습니다만, 그것이 전부는 아닙니다. 등불은 그 밖에도 다른 의미와 기능을 갖고 있습니다.《아사세왕수결경阿闍世王受決經》이나《현우경賢愚經》 같은 불교 경전을 보면 '가난한 여인의 등불〔貧者一燈 또는 貧女一燈〕' 이야기가 문장만 약간씩 바뀌어서 실려 있습니다. 부처님 오신 날에 자주 인용하는 얘기로 한 번쯤 들어본 적이 있을 겁니다.

어느 날 아사세왕이 부처님을 초청해 공양供養을 올렸습니다. 부처님이 공양을 잘 받고 돌아가셨는데, 왕이 가만히 생각해 보니 부처님께 무엇인가를 더 해드리고 싶은 거예요. 그래서 신하들과 의논한 끝에 등공양을 하기로 합니다. 불교에서는 세 가지 큰 공양으로 등공양燈供養, 향공양香供養, 차공양茶供養을 꼽으니까요. 아사세왕은 굉장히 많은 기름을 준비해서 궁궐에서 부처님이 계시던 기원정사祇園精舍(부처님이 가장 오랫동안 머물렀던 절)로 이어지는 길에 등불 공양을 합니다.

이 소식이 온 성안에 퍼졌습니다. 성안에 살던 '난다'라는 아주 가난한

부처님 오신 날을 맞아 연등이 내걸린 절집 마당

여인도 소문을 듣습니다. 자신도 부처님께 무엇인가 공양을 하고 싶은데, 너무 가난해서 아무것도 할 수 없는 거예요. 그래서 여인은 부처님께 공양을 올리기 위해 구걸을 합니다. 그렇게 얻은 동전 두 닢으로 기름을 사러 가자, 기름집 주인이 묻습니다. "당신 같이 가난한 사람이 돈이 생기면 먼저 먹을 것을 해결해야 하는데, 기름은 사서 무엇에 쓰려고 합니까?" 여인이 부처님께 공양을 올리기 위해서라고 하자, 감동한 주인은 여인의 돈으로 살 수 있는 양보다 훨씬 많은 기름을 줍니다. 여인은 그것을 받아 가지고 와서 불을 켭니다. 그런데 주인이 아무리 많은 양의 기름을 주었다고 해도 그것이 밤새도록 불을 켤 수 있는 정도는 분명히 아니었건만, 새벽이 훤히 밝도록 여인이 켠 등불은 꺼지지 않는 것이었습니다.

　날이 밝자, 부처님은 제자 가운데 신통력이 가장 뛰어난 목련존자에게 날이 밝았으니 등불을 모두 끄라고 합니다. 목련존자가 등불을 끄려는데, 다

사월 초파일 봄밤을 밝히는 꽃등불

른 등들은 잘 꺼지나 유독 한 등불만은 아무리 애써도 꺼지지 않는 거예요. 오히려 불이 더 환하고, 더 밝고, 더 아름답게 빛이 나는 겁니다. 그 모습을 지켜보던 부처님께서 말씀하셨습니다. "목련존자여, 그 등불을 끄려고 애쓰지 마시오. 그 등불은 오랫동안 수행해온 여인의 등불, 공덕이 가득한 등불이기에 그대가 아무리 신통력을 발휘한다 해도 꺼지지 않을 것이오."

경전에서는 '가난한 여인의 등불' 이야기를 통해 참된 공양의 의미를 전하고 있습니다만, 그와는 별개로 우리는 이 이야기에서 등불이 공양물로도 쓰임을 알 수 있습니다. 앞서 말씀 드린 신앙과 예배의 대상, 즉 부처님을 상징하는 것과는 조금 다른 각도에서 등불의 의미를 짚어볼 수 있는 것입니다.

공양물로서의 등에 대해서는 《불설시등공덕경佛說施燈功德經》을 통해 살펴볼 수 있습니다. 어떻게 하는 것이 등공양을 잘하는 것인지, 등공양에는 어떤 공덕이 따르는지, 등공양에는 무슨 의미가 담겨 있는지 등에 대해 얘기하고

13

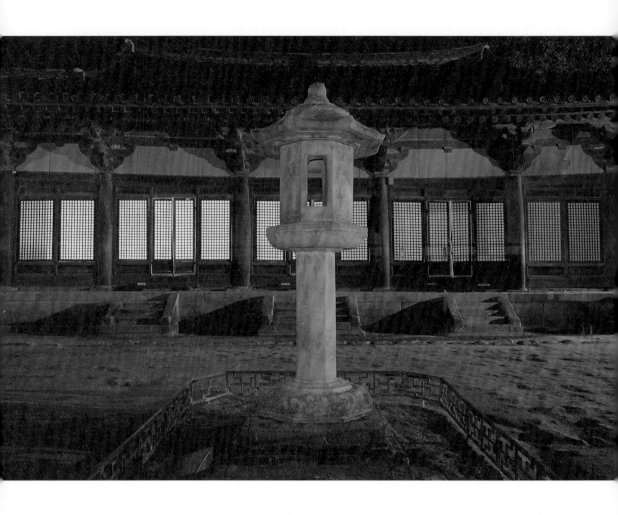

어둠이 내린 시각의 영주 부석사 무량수전 앞 석등. 무량수전에 불이 켜졌다.

있습니다. 《화엄경華嚴經》의 〈보현행원품普賢行願品〉에서도 "또한 가지가지 등, 이를테면 소등酥燈이며 유등油燈이며 갖가지 향기로운 기름등[香油燈]을 켜되, 그 낱낱 등의 심지는 수미산 같고 기름은 큰 바닷물 같으니, 이러한 여러 가지 공양구로 항상 공양하는 것이니라 然種種燈酥燈油燈諸香油燈 一一燈炷 如須彌山 一一燈油 如大海水 以是等諸供養具 常爲供養"라고 부처님께 올리는 등공양에 대해 언급하고 있습니다.

등공양이라면 사실 멀리 갈 것도 없습니다. 대한민국에 사는 사람이라면 사월 초파일, 부처님 오신 날을 모를 리 없습니다. 이날 전국의 절집에서는 일제히 등불을 밝힙니다. 팔모등, 수박등, 연등…… 하여 수백 수천의 꽃등불이 봄밤의 산야를 흐뭇하게 물들입니다. 이때 전국 도회의 거리, 거리에서 이어지는 제등행렬은 또 어떻습니까? 형형색색, 오만 가지 빛깔과 모양으로 전개되는 빛의 퍼레이드입니다. 사월 초파일에 이루어지는 이런 절집의 연등燃燈이야말로 천년을 이어온 등공양의 전통, 오늘에 살아 숨 쉬는 등공양의 한 모습이 아니고 무엇이겠습니까?

또 우리가 등을 생각할 때 빼놓을 수 없는 것이 바로 기능입니다. 물리적인 어둠을 밝혀 편의를 제공하는 측면을 무시할 수 없다는 말이지요. 오히려 이 점이 등불이 갖는 가장 일차적이고 실제적인 가치일 겁니다. 여기에 점차 여러 가지 상징과 의미가 부가되어 오늘날 우리가 이해하고 있는 등에 대한 관념이 형성되었다고 보아야 할 겁니다.

이제까지 말씀 드린 대로 절 안에 놓는 등에는 불타·진리·지혜의 상징, 공양물, 그리고 어둠을 밝힌다는 의미와 기능 등이 복합적으로 담겨 있습니다. 등이 갖는 이러한 다면성 때문에 이제부터 살펴보려고 하는 석등은 여느 불교 미술품과는 조금 성격이 다릅니다. 불상이나 불탑, 불화는 거의 대부분 예배의 대상이 되는 불교 미술품이라고 할 수 있습니다. 석등 또한 예배의 대상임이 분명하지만 오히려 그보다는 실용과 장식의 기능이 훨씬 두드러지는 게 엄연한 사실입니다. 절에 있다 보면 사람들이 불상, 불탑, 불화 앞에서 고개 숙여 참배하는 모습을 쉽게 볼 수 있는 반면, 석등에 절을 하는 사람은 그리 흔치 않다는 것을 금방 알 수 있습니다. 석등이 불상이나 불탑, 불화보다

15

는 예배와 신앙의 대상으로서의 성격이 훨씬 적음을 단적으로 보여주는 예이지요.

따라서 석등은 그 속에 담긴 의미와는 상관없이 불교적 조형물 가운데 다분히 부수적이고 종속적인 지위에 있다고 할 수 있습니다. 물론 그렇다고 해서 석등이 덜 중요한 불교 미술품이라거나 미술사적 가치가 낮다고 평가하는 것이 아니라는 점은 잘 이해하시리라 믿습니다. 불교미술의 다른 갈래가 그렇듯이 석등 또한 나름대로의 예술성과 독자성을 간직하고 있으니까요.

등불을 밝히기 위한 등기구는 아마도 처음에는 돌이 아니라 나무로 만들었을 겁니다. 아무래도 나무라는 재료가 돌에 비한다면 구하기 쉽고 다루기 쉬우니까요. 얼마 전까지만 해도 나무로 만든 등을 절에서 흔히 볼 수 있었습니다. 대충 다듬은 나무로 기둥을 세우고 그 위에 함석과 유리로 불집과 지붕을 만들어 올린, 소박하지만 정취 있는 등에서 번져나오던 희미한 불빛이 지금도 기억 속에 잔잔하게 남아 있습니다. 이렇게 20세기 중반 이후까지 나무가 주재료인 등이 쓰였으니 우리나라 초기 불교 사원에서도 등이 있었다면 나무로 만들어졌을 가능성이 높습니다. 하지만 나무는 불을 다루는 등기구의 재료로는 그리 좋은 편이 아닙니다. 화재 위험이 아주 높은 데다 오래되면 쉬이 썩고 손상되어 장구한 세월을 견디기 힘들어 원형을 유지할 수 없는 단점이 있습니다. 그래서 오래된 실물이 남아 있기를 기대하기 어렵고, 실제로도 그러한 예가 없습니다.

그러나 현존하는 석등 가운데 목제 등기구의 흔적이랄까, 아무튼 양식적으로 목제 등기구가 존재했음을 짐작케 하는 것이 없지는 않습니다. 옛 발해 땅에 남아 있는 석등을 그 대표적인 예로 꼽을 수 있을 겁니다. 발해의 도읍이었던 상경 용천부의 한 절터에 있는 이 석등의 세부를 살펴보면 목제 등기구의 요소를 적잖이 발견할 수 있습니다. 우선 상륜부는 마치 목탑의 그것을 연상케 합니다. 지붕돌 역시 골기와가 덮인 목조건축의 지붕을 축소한 듯하며, 화사석은 주두와 공포, 창방, 기둥 등 목조건축의 요소를 충실히 재현한 느낌입니다. 실물은 남아 있는 것이 없지만, 이런 것을 통해 초기 목제 등기구의 모습을 추정하기도 합니다. 어쨌든 등기구 발생 초기에 목제 등기구

네팔 구 보드나드사원 석등 중국 타이위안 퉁쯔쓰터 석등 일본 나라 호류지 청동등

가 있었겠지만 그것은 이내 석조 등기구, 즉 석등으로 대체되고, 그 뒤부터는 석등이 등기구의 주류를 이루었으리라 짐작됩니다.

그런데 이게 또 묘합니다. 우리는 석등을 그리 어렵지 않게 볼 수 있어서 동양권의 불교를 신봉했던 나라에는 으레 석등이 흔하게 남아 있을 것이라고 생각합니다. 전혀 그렇지 않습니다. 지금은 불교가 거의 사라진 인도의 경우는 논외로 친다고 해도, 중국이나 일본에도 석등이 별로 없습니다. 부처님이 태어난 네팔에도 오래된 석등 2기가 남아 있을 뿐입니다. 모든 면에서 우리보다 문물의 발달이 앞섰던 중국이지만 이상스럽게도 우리의 고려시대 이전으로 연대가 올라가는 석등은 단 2기만이 현존해 있다고 합니다. 산시성山西省 타이위안太原의 퉁쯔쓰童子寺터 육각석등과 산시성陝西省 역사박물관에 소장되어 있는 스뉴쓰石牛寺 석등이 그것입니다. 일본의 사찰에는 석등이 상당수 남아 있습니다. 하지만 우리의 석등처럼 절의 중심 영역에 자리 잡고 있지 않습

17

니다. 사찰 한 켠의 묘역에서 고인의 명복을 비는 용도로 쓰이거나 정원에서 순전히 장식적인 구실을 할 따름입니다. 오히려 우리의 석등에 비견할 만한 것은 청동제 등기구입니다. 예를 들자면 나라奈良 도다이지東大寺 대불전 앞에 있는 청동제 등감燈龕과 같은 형식이 일본의 전형적인 등기구가 아닌가 합니다. 물론 나라의 아스카데라飛鳥寺나 고후쿠지興福寺 등에 나라시대의 석등 하대석이 남아 있기도 합니다만, 석등이 불전 앞에 놓이는 등기구의 주류를 이루지는 않습니다. 말하자면 불교의 발상지나 과거 불교를 신봉했던 동아시아 삼국에 현존하는 석등이 의외로 적다는 것입니다.

반면 우리나라에는 최근에 만들어진 것을 제외하고 대략 280기의 석등이 남아 있다고 합니다. 이 가운데 형태가 완형이거나 그에 근사한 것이 70기에 가깝습니다. 시대별로 본다면 신라시대와 고려시대가 각각 30기 안팎, 조선시대 10기 남짓이 알려져 있습니다. 그러니까 석등은 과거 불교국이라면 어느 곳에서나 보편적으로 발달했던 불교 미술품의 한 갈래가 아니라, 우리나라에서 유난한 성취를 이룩한 독자적이고 고유한 불교 미술품이라고 할 수 있습니다.

보통 우리는 돌로 만든 등기구라면 아무런 구분 없이 '석등'이라고 부르는데, 석등도 놓이는 위치에 따라 크게 두 가지로 나뉩니다. 우리나라에서 석등이 놓이는 곳은 딱 두 군데, 절 아니면 무덤뿐입니다. 요즘에야 실외 장식을 위해 더러 정원에 석등을 놓는 경우도 있습니다만, 20세기 이전이라면 상상도 하기 어려운 일입니다. 석등은 위치에 따라 각각의 용도와 의미가 아주 다릅니다. 절에 놓이는 것은 앞에서 말씀 드렸듯이 부처님을 상징하는 신앙과 예배의 대상물이자 공양물이며 어둠을 밝히는 실용적인 기능을 합니다. 한편 무덤에 놓이는 것은 실용적 기능을 거의 하지 않습니다. 실제로 무덤 앞의 석등에 불을 밝혔던 예가 없는 것은 아니지만 아주 드문 경우입니다. 굳이 무덤 앞을 밝혀야 할 이유가 없으니까요. 그렇다면 왜 무덤 앞에 석등을 만들어 세웠을까요? 짐작하시겠지만 무덤의 주인공, 망자亡者의 명복을 빌겠다는 것이 가장 주된 이유입니다.

그래서 무덤 앞의 석등과 절 안의 석등은 이름도 달리 부릅니다. 보통 절

18

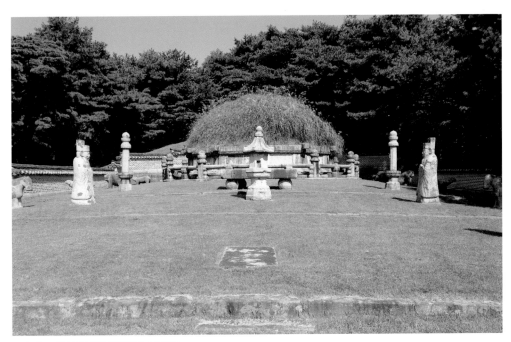
조선 태조 이성계의 무덤인 건원릉과 장명등

에 놓이는 석등은 불등佛燈, 헌등獻燈, 광명대光明臺라고 합니다. 불등이라는 말에는 신앙의 대상이라는 의미가 들어 있고, 헌등이라고 하면 공양물을 얘기하며, 광명대라는 용어에는 석등의 기능적인 측면이 강조되고 있습니다. 반면, 능묘에 있는 석등은 장명등長明燈이라고 부릅니다. 밝을 명明 자 대신 목숨명命 자나 저승 명冥 자를 쓰기도 하지만 어느 경우나 고인의 명복을 빈다는 뜻에서는 별다른 차이가 없습니다.

다음으로 생각해 볼 것이 석등의 양식입니다. 석등의 양식을 얘기하려면 아무래도 먼저 석등 각 부분의 명칭을 알아보는 것이 순서일 듯합니다. 석등은 아래부터 대좌부, 본체부, 상륜부 이렇게 세 부분으로 구성되어 있습니다. 그 세부를 제일 아래부터 살펴보겠습니다.

석등이 땅과 접하는 부분의 석재를 지대석地臺石이라고 합니다. 대개 평면 사각입니다만 드물게는 평면 팔각인 경우도 있습니다. 지대석은 땅과 접하기

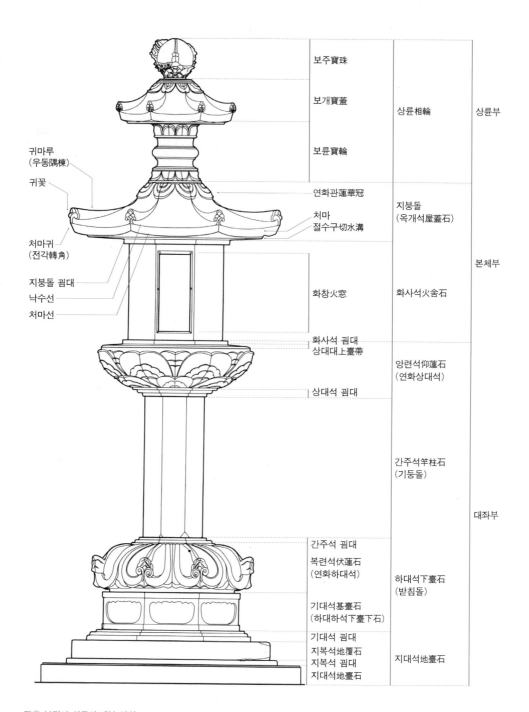

보주寶珠

보개寶蓋

상륜相輪 상륜부

보륜寶輪

귀마루
(우동隅棟)

귀꽃

연화관蓮華冠

지붕돌
(옥개석屋蓋石)

처마
절수구切水溝

처마귀
(전각轉角)

지붕돌 굄대

낙수선

처마선

화창火窓

화사석火舍石 본체부

화사석 굄대
상대대上臺帶

상대석 굄대

앙련석仰蓮石
(연화상대석)

간주석竿柱石
(기둥돌)

대좌부

간주석 굄대

복련석伏蓮石
(연화하대석)

하대석下臺石
(받침돌)

기대석基臺石
(하대하석下臺下石)

기대석 굄대

지복석地覆石

지복석 굄대

지대석地臺石

지대석地臺石

장흥 보림사 석등의 세부 명칭

때문에 일부는 지상에 노출되어 있고, 나머지는 땅속에 묻혀 있는 것이 일반적입니다. 그러나 더러 전체가 매몰되어 존재의 유무를 확인하기 어려운 경우도 있으며, 처음부터 만들지 않았거나 도중에 사라져 아예 남아 있지 않은 예도 있습니다.

지대석 위에 놓여 기둥돌을 받치는 부분이 하대석下臺石(받침돌)입니다. 하대석은 흔히 받침대와 복련伏蓮 두 부분으로 이루어집니다. 받침대는 사각이나 팔각 평면을 이룬 얇은 판형 부분이고, 복련은 그 위에 꽃잎이 아래를 향해 벌어진 연꽃무늬가 볼록하게 솟은 모양을 하고 있는 부분을 말합니다. 받침대와 복련은 하나의 돌로 이루어집니다. 그런데 아주 드물게 복련만으로 하대석이 만들어진 경우도 있습니다. 이럴 경우에는 지대석을 하대석의 받침대와 혼동할 수도 있으므로 주의를 요합니다. 또 한 가지, 하대석에서 유념할 곳이 있습니다. 사각이나 팔각을 한 받침대 부분의 입면입니다. 이 부분의 운두가 높아지면서 무늬가 새겨져 받침대가 뚜렷한 독자성을 띠게 되거나, 아예 이 부분이 별개의 돌로 만들어지는 수가 있습니다. 이럴 때는 그것을 하대하석下臺下石 또는 기대석基臺石이라 부르고, 고개 숙인 연꽃무늬 부분은 연화하대석 혹은 복련석伏蓮石이라고 지칭합니다. 만일 기대석이 별개의 돌로 만들어지면 결과적으로 지대석과 하대석 사이에 기대석이 첨가된 모양새가 됩니다.

복련석에 꽂혀 기둥처럼 버티어 선 돌을 간주석竿柱石, 우리말로 기둥돌이라고 합니다. 간주석 위에 놓이는, 하늘을 향해 피어난 연꽃잎으로 장식된 돌이 상대석上臺石입니다. 그 생김새 때문에 달리 앙련석仰蓮石이라고도 부릅니다. 여기까지가 대좌부입니다.

상대석 위에 놓여 그 안에 등불을 켤 수 있도록 마련된 돌을 화사석火舍石이라고 합니다. 화사석에 구멍을 뚫어 불빛이 새어 나오도록 한 곳이 화창火窓입니다. 화사석을 덮고 있는 지붕 모양의 돌이 지붕돌로 한자말로는 옥개석屋蓋石이라고 합니다. 옥개석과 화사석이 석등의 본체부를 구성합니다.

옥개석 이상의 장식 부분을 상륜부上輪部라고 하는데, 보주형寶珠形과 보개형寶蓋形 두 가지 형태를 취합니다. 보주형은 지붕돌 위에 연꽃 봉오리나 보주寶珠라고 부르는 구슬 모양의 부재 하나만을 올려놓아 마무리하는 방식으로

간결하고 소박한 모습입니다. 반면 보개형은 보륜寶輪, 보개寶蓋, 보주라는 좀 더 많은 부재를 사용합니다. 따라서 보주형에 비해 한층 복잡하고 화려한 인상을 주지요. 보륜은 지붕돌에 바로 이어지는 부분으로, 마치 수레바퀴를 몇 개 겹쳐 놓은 모양 혹은 장구 몸통 모양을 하고 있습니다. 보륜 위를 덮고 있는 보개는 지붕돌을 작게 축소한 형태의 부재입니다. 보개형에서 상륜의 보주는 보주형 상륜의 보주보다 대체로 더 화려하고 장식적입니다.

그럼 이제 석등 양식에 대해 간략히 알아볼까요? 우리나라에 현존하는 석등을 양식적으로 분류할 때 가장 널리 채택되는 것은 화사석 형태에 따라 구분하는 방법입니다. 이는 기능으로 보나 의미로 보나 석등의 핵심 부분에 해당하는 화사석의 모양, 특히 그 평면 형태에 따른 구분법입니다. 이럴 경우 우리나라 석등은 크게 팔각석등, 육각석등, 사각석등의 세 가지로 나눌 수 있습니다.

팔각석등은 우리나라에 가장 먼저 등장한 석등이면서 삼국시대부터 조선시대까지 이어져 우리나라 석등의 주류를 이루고 있습니다. 특히 신라시대에 많이 만들어졌습니다. 육각석등은 통일신라 후기에 등장하여 고려 전반기까지 유행하다 이내 사라집니다. 일종의 과도기적 양식이라고 할 수 있습니다. 사각석등은 고려시대 때 등장하여 조선시대까지 쭉 이어집니다. 그런데 사각석등이 고려 말부터는 장명등으로 옮겨가기 시작하여 조선시대에 들어서는 본격적으로 왕과 왕비의 능이나 귀인, 사대부들의 묘에 등장합니다. 절집에서 비롯된 석등이 무덤 앞의 장명등으로 전환되어 가는 거죠. 조선시대에 이르러 불교가 쇠퇴하면서 석등은 이제 장명등으로 바뀌어 그 명맥이 이어지는 것을 확인할 수 있습니다.

팔각석등의 경우는 양식상 좀 더 세분이 가능합니다. 분류 기준은 상대석을 떠받치고 있는 간주석의 형태입니다. 간주석이 팔각기둥 모양인 팔각간주석등, 장구 몸통처럼 생긴 고복형鼓腹形 석등, 그리고 간주석이 사자상으로 대치된 쌍사자 석등과 공양을 올리는 수행자상으로 대치된 공양인물상 석등 등으로 나눌 수 있습니다. 이들을 발생 연대순으로 보자면 팔각간주석등이 가장 앞서고, 고복형 석등이 그 뒤를 이어 나타나며, 쌍사자 석등이나 공양인

물상 석등이 다시 그 뒤를 따릅니다.

크게 볼 때 우리나라 석등은 대체로 이러한 양식의 틀 안에서 변화, 발전해 왔다고 할 수 있습니다만, 그 밖에도 다양한 모습의 석등들이 현존하고 있습니다. 이제부터 이미 말씀 드린 양식의 흐름을 큰 줄기로 하여 실제 남아 있는 석등들을 하나하나 살펴보겠습니다.

백제의 석등

익산 미륵사터 석등재

익산 제석사터 석등재

부여 가탑리 석등재

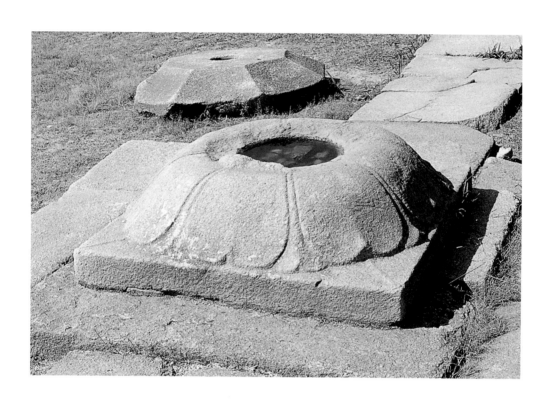

익산 미륵사터 목탑 뒤 석등의 하대석. 뒤로 지붕돌이 보인다.

전라북도 익산시 금마면 기양리(현 미륵사터·국립전주박물관), 백제(7세기), 전라북도문화재자료 143호

백제의 석등을 살펴보기에 앞서 먼저 고구려의 석등에 대해 간략히 언급하고 넘어가야 할 것 같습니다. 고구려는 삼국 가운데 가장 먼저 불교를 공인했고 문화적으로도 선진이어서 석등도 먼저 발생했을 가능성이 높고, 그렇지 않더라도 존재했을 개연성은 아주 높습니다. 그러나 현재까지는 실물이 남아 있는 것도, 발굴을 통해 자취가 확인된 것도, 심지어는 문헌에 실려 전하는 것조차 없습니다. 따라서 지금으로서는 고구려의 석등에 대해 무어라 말할 근거가 전혀 없으니 차분히 관련 자료의 출현을 기다려 보는 도리밖에 없는 실정입니다. 자, 그러면 백제의 석등에 대해 알아보지요.

익산의 미륵사터를 아십니까? 우리나라 석탑의 기원을 이루는 우아한 백제 석탑이 남아 있는 곳입니다. 지난 2009년 1월에는 바로 이 석탑의 심초석에서 백제 금속공예의 진면목을 보여주는 사리장엄구가 출토되어 세상을 놀라게 한 바 있습니다. 그때 순금판에 새겨진 〈사리봉안기舍利奉安記〉에는 석탑 건립의 발원자인 무왕의 왕비가 선화공주가 아닌 좌평佐平 사택적덕沙宅積德의 따님으로 기록되어 있어 서동요薯童謠 설화의 진위를 두고 벌어졌던 일대 논란이 지금도 생생합니다. 여러 해에 걸친 발굴을 통해 이곳 미륵사터에 금당金堂과 탑이 각각 세 군데씩 있었음이 밝혀졌습니다. 절터 남쪽 중앙의 목탑을 중심으로 동쪽과 서쪽에 동일한 모양과 크기의 석탑이 자리 잡았고, 각각의 탑 북쪽에 금당이 하나씩 있었음을 알게 된 거지요. 이른바 삼원식三院式 가람 구조를 보여주는 절터입니다.

미륵사터에서는 발굴에 앞서 이미 지상에 드러나 있던 것들에다 발굴 뒤 확인된 것들까지 합쳐 모두 3기 분량의 석등 부재가 수습되었습니다. 불행하

27

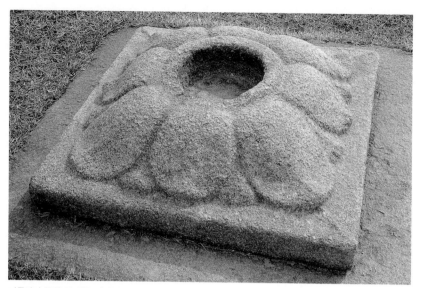

미륵사터 동탑 뒤 석등 하대석

게도 완형으로 짜 맞추어지는 것은 하나도 없습니다만, 탑이나 금당의 숫자
와 똑같은 3기 분량의 부재가 나온 것입니다. 발견된 곳은 한결같이 탑과 금
당 사이입니다. 좀 더 정확히 말씀 드리면 중앙 목탑과 동탑 뒤에서 발굴된
하대석은 각각 금당과 남북 일직선상에 위치하고 있었습니다. 서탑 뒤에서는
석등 자리로 판단되는 곳에서 적심석積心石 유구遺構만 확인되고 부재는 전혀
발견이 되지 않았습니다만, 위치는 역시 금당과 탑의 중심축 위로 추정되었
습니다. 그러니까 탑-석등-금당이 남북 일직선 축상에 위치한 셈입니다. 이
러한 석등의 위치는 이후 우리나라 석등 배치의 기본틀이 됩니다.

목탑 자리와 동탑 뒤편에는 깔끔하고 단정한 선으로 마무리된 지붕돌과
참한 연꽃잎이 새겨진 하대석 등의 부재가 남아 있습니다. 먼저 목탑 자리 뒤
편의 하대석을 볼까요. 돋을새김된 연꽃잎이 인상적입니다. 백제식 연꽃입니
다. 굉장히 부드러워요. 돌 가운데서도 그지없이 단단한 화강암에 새겼는데
도 이렇습니다. 이렇게 부드럽고 우아한 느낌이 드는 이유 가운데 하나는 꽃
잎 새김의 깊이가 아주 얕기 때문입니다. 이후 등장하는 어느 석등에서도 이

28

백제의 연꽃무늬 수막새

렇게 얇은 연꽃잎은 볼 수 없습니다. 혹시 이렇게 얇게 조각하는 게 쉬울 거라 생각하시나요? 석굴암 조각을 보아도 알 수 있듯이 화강암 조각은 부조가 얕을수록 어렵고, 따라서 훨씬 고도의 주의력과 숙련된 기술을 필요로 합니다. 장인의 빼어난 솜씨와 눈썰미, 몸에 밴 미감이 아니라면 아마 이런 느낌의 연꽃은 나오지 못했을 겁니다. 동탑 뒤편의 하대석 연꽃잎도 마찬가지입니다. 전체적으로 목탑 자리 뒤편 것보다 약간 도톰하여 조금 더 복스럽지만 우아하고 부드러운 분위기는 여전합니다. 역시 속일 수 없는 백제의 연꽃잎이지요. 이러한 연꽃잎을 보다 보면 조각 기법이나 소재는 크게 다르지만 백제 와당―연꽃무늬 수막새의 연꽃잎과 어딘지 모르게 닮아 분위기가 비슷하다는 것을 느끼실 겁니다. 석등 하대석에 새겨진 꽃잎 한 장에도 전아한, 고전적이면서도 우아한 백제의 아름다움이 여실히 담겨 있습니다.

《삼국사기》〈백제본기〉 온조왕 15년조에 "새 궁실을 지었는데 검박하되 누추하지 않고, 화려하되 사치하지 않다作新宮室 儉而不陋 華而不侈"는 기록이 있습니다. 어떤 분은 바로 이 말, '검이불루 화이불치'야말로 700년 백제문화의

29

특징을 한마디로 표현한 것이라고 주장하기도 합니다. 확실히 백제문화에는 그런 면이 있습니다. 검박하지만 누추하지 않아요. 화려하기는 하되 그렇다고 사치스러운 쪽으로 흐르지도 않습니다. 묘한 아름다움을 가지고 있어요. 백제는 정말 우아한 그런 아름다움을 추구했던 것이 아닌가 싶은데, 그러한 특성은 미륵사터 석등의 하대석 연꽃에도 여지없이 나타납니다.

양식의 변화를 염두에 두고 다시 한 번 하대석을 살펴보겠습니다. 연꽃잎이 놓인 받침대는 모두 사각 평면이며 아주 얇아서 입면에 아무런 조각도 가하지 않았습니다. 복련의 꽃잎은 모두 홑잎입니다. 그리고 하대석 전체가 하나의 돌로 이루어져 있습니다. 이는 이후 전개되는 우리나라 석등 하대석의 가장 원초적인 형태입니다. 여기서 출발하여 점차 미묘한 변화가 계속되면서 매우 다양한 하대석들이 창출됩니다. 이런 점을 유념해 둔다면 양식의 변화 양상을 흥미롭게 관찰할 수 있을 것이어서 여기서는 일단 이런 점을 지적만 해두고 넘어가겠습니다.

미륵사터 석등에서 우리가 좀 생각해 볼 것이 있습니다. 석등이 놓였던 위치입니다. 미륵사터 석등은 3기 모두 탑-석등-금당의 순서로 일직선상에 놓여 있다고 이미 말씀 드린 바 있습니다. 이와 같은 배치 형식은 이후 줄곧 유지되다가 신라의 삼국 통일을 전후해서 등장하는 쌍탑가람, 즉 금당 전면에 탑 2기를 세우는 사찰에서는 금당의 전면이면서 두 탑과 등거리를 이루는 한 지점에 석등이 위치하며, 9세기를 넘어서면 석등-탑-금당으로 차례가 바뀌기도 합니다. 그러나 어느 경우라도 석등과 유기적인 관계를 맺고 있는 건축물과 중심축을 공유하고 있다는 사실에는 변함이 없습니다. 이는 석등이 부도 앞에 놓이는 경우에도 마찬가지입니다.

이때 아울러 살펴야 할 점이 있습니다. 바로 석등은 단 1기가 놓인다는 사실입니다. 적어도 20세기 이전에는 법당 앞이든 탑이나 부도 앞이든 2기의 석등이 나란히 서 있는 경우는 실물로도 자취로도 확인된 바 없습니다. 따라서 요즈음 절에 가면 흔히 볼 수 있는 석등 2기가 쌍으로 서 있는 모습은 우리의 전통과는 별 관계없는 풍경입니다. 심지어 '불사佛事'라는 이름으로 입구부터 수십 기의 석등을 늘어세운 절도 있으니 그저 벌어진 입이 다물어지지 않

30

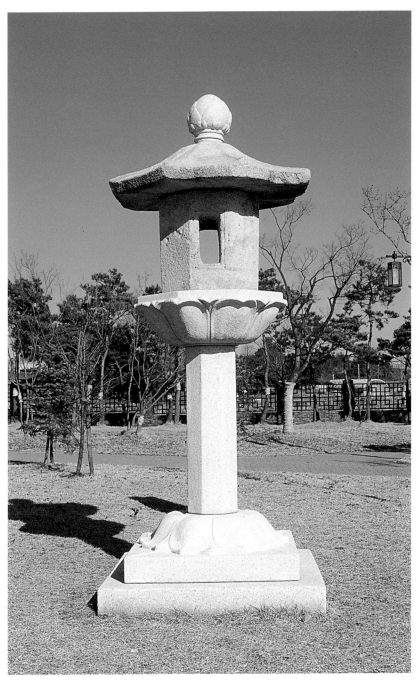

국립전주박물관 뜰에 서 있는 미륵사터 석등. 지붕돌과 화사석을 제외한 나머지 부재는 추정 복원하였다.

익산 미륵사터 석등재

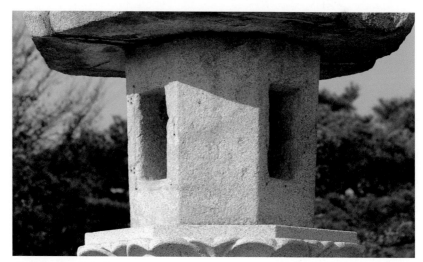
미륵사터 석등 화사석. 위로 올라갈수록 폭이 커지는 사다리꼴 입면을 지녔다.

을 따름입니다. 한마디로 요즘 스님들이 사려 깊지 못하고 신중하지 않은 거죠. 역사적 전통이 엄연한데도 아무런 참고를 하지 않습니다. 아예 옛 선배들의 올바른 모범이 있는지조차 모르는 건 아닌지 모르겠습니다.

미륵사터 석등이 복원되어 국립전주박물관 뜰에 있습니다. 남아 있는 화사석과 지붕돌을 근거로 나머지 부분을 추정 복원한 것이지만 상당히 잘 복원되었습니다. 세월이 좀 더 흐른다면 옛 부재와 새로 복원한 부재가 혼연히 어울릴 것 같습니다. 복원된 부재의 연꽃무늬가 앞서 살펴본 하대석의 연꽃무늬와 매우 흡사하지 않습니까? 미륵사터 석등 3기 모두 제작 시기가 달라 발굴된 부재의 형태가 조금씩 다르지만 한결같이 무척 우아한 맛이 납니다. 간주석의 굵기라든지, 높이 같은 것들도 균형이 대단히 잘 잡혔습니다. 보기에 아주 괜찮아 눈맛이 좋습니다.

이 석등에서 주목할 부분은 화사석입니다. 잘 보면 네 군데에 화창을 뚫어서 불빛이 새어나오게 만든 화사석은 위로 올라갈수록 폭이 넓어짐을 알 수 있습니다. 위쪽 폭이 넓고 아래쪽 폭이 좁습니다. 우리나라에 남아 있는 석등 가운데 이런 모양의 화사석을 가진 것은 미륵사터 석등밖에 없습니다.

32

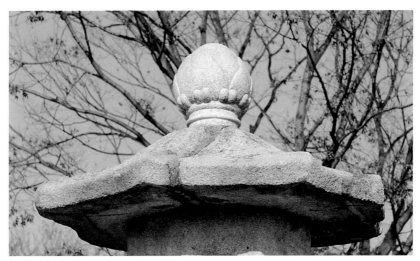

미륵사터 석등 지붕돌. 낙수선과 처마선이 평행하며 엷은 곡선을 그린다.
폭과 높이를 지닌 입체적인 귀마루도 보인다.

다른 팔각석등의 화사석은 아래위 폭이 똑같은 크기입니다.

　　그런데 묘하게도 네팔에 있는 석등에서 비슷한 모습을 볼 수 있습니다. 앞에서 네팔에 2기의 석등이 남아 있다고 말씀 드렸는데, 바로 그 석등의 화창 있는 부분이 미륵사터 석등 화사석과 닮았습니다. 화창이 앞면에만 한 군데 뚫려 있는데, 그 화사 부분의 모양을 보면 위로 올라갈수록 넓어지고 아래로 내려올수록 좁아집니다. 그 기울기가 미륵사터 석등보다 조금 더 심하죠. 우리나라에조차 닮은꼴 화사석이 하나도 남아 있지 않은데 어떻게 먼 네팔 지방에 있는 석등과 양식적으로 통하는지 참 알 수 없습니다. 그저 우연의 일치인지 아니면 인간의 보편적 미의식이 상통하는 것인지 잘 모르겠습니다만, 아무튼 묘한 일치인 것만은 틀림없습니다.

　　지붕돌도 잘 살펴볼 필요가 있습니다. 백제 또는 백제계 석탑들에서는 이따금 지붕돌 윗면의 네 귀에 폭과 높이를 지닌 귀마루가 길게 솟아 있는 것을 볼 수 있습니다. 대표적으로 정림사터 오층석탑을 예로 들 수 있습니다. 미륵사터 석등의 지붕돌에도 팔모지붕 모서리마다 도톰한 귀마루가 솟아 있습니다. 이렇게 갈래가 다른 조형물에서 동일한 의장이 나타나는 것을 동일

33

한 미의식의 발로 또는 문화적 바탕의 등질성 말고 달리 어떻게 설명할 수 있겠습니까? 저는 그래서 여기 미륵사터 석등의 지붕돌 하나에서도 '백제'를 만날 수 있다고 생각합니다.

지붕돌의 두께도 눈여겨보십시오. 뒤에 나오는 다른 석등들과 비교해 보면 아시겠지만 미륵사터 석등의 지붕돌은 상대적으로 얇은 편입니다. 그것은 마치 석탑에서 백제 또는 백제계 석탑의 지붕돌이 신라나 신라계 석탑의 그것보다 상대적으로 얇은 것과 같습니다. 이런 걸 보면 참 묘한 느낌이 듭니다. 어쩌면 그렇게 미감과 전통과 문화가 다르면 구석구석 서로 뚜렷한 대비가 되는지 말입니다.

지붕돌에서 또 한 가지 생각해 볼 것은 처마선의 모습입니다. 처마선이란 지붕돌의 처마에서 상단이 낙수면과 만나서 이루어지는 위쪽의 선이 아니라 밑면과 만나면서 생겨나는 아래쪽 선을 말합니다. 낙수면과 처마의 상단이 만나는 선을 저는 '낙수선'이라 부릅니다. 미륵사터 석등 팔모지붕돌의 처마선은 한결같이 처마귀로 갈수록 가볍게 솟아오르며 은은한 곡선을 그리고 있습니다. 우리 전통건축에서 흔하고 익숙하게 본 모습이라 어느 석등이나 다 그런 거 아니냐고 반문할 수도 있겠지만, 그렇지 않습니다. 앞으로 보시겠지만, 신라의 석등은 몇몇 예외를 제외하곤 대부분 처마선이 수평을 이루고 있습니다. 상당히 다른 미감이지요. 역시 문화적 차이를 실감하게 됩니다.

문제는 이 처마선의 곡률曲率입니다. 도대체 어느 정도 구부려야 저런 느낌이 드느냐 하는 겁니다. 얼핏 보아도 날렵하고 경쾌하되 결코 가볍지는 않습니다. 자칫 저 선이 지나치면 되바라지거나 경망스러워 보이고, 아니면 과시적이거나 과장되게 느껴질 겁니다. 마치 천성처럼 가슴에 깊이 잠재해 있는 어떤 정서가 저녁 하늘에 연기 풀리듯 자연스럽게 흘러나온 것이 아니라면 저렇게 아무런 긴장을 불러일으키지 않으면서도 유연하고 고운 선을 만들 수는 없을 듯싶습니다. 있는 듯 마는 듯한 저 곡선 때문에 지상에 뿌리를 내린 석등은 마치 하늘을 지향하는 듯한, 어딘가 비지상적인 존재처럼 느껴지기도 합니다.

34 이 처마선 역시 백제의 미술에선 새로운 것이 아닙니다. 백제와 백제계

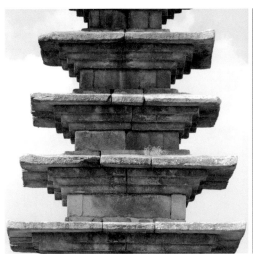
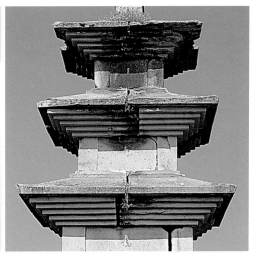

백제의 부여 정림사터 오층석탑의 지붕돌.
처마선이 은은히 상승하고 있다.

통일신라의 경주 감은사터 삼층석탑의 지붕돌.
처마선이 수평을 이루고 있다.

석탑의 지붕돌에선 얼마든지 확인할 수 있습니다. 익산 미륵사터 석탑이나 부여 정림사터 오층석탑은 물론, 먼 훗날 통일신라나 고려시대에 옛 백제지역에 세운 탑에서도 처마선이 귀로 갈수록 가볍게 반전됨을 쉽게 살필 수 있습니다. 반면에 신라 석탑은 통일신라 말기의 것들을 빼면 지붕돌의 처마선이 수평을 이루고 있습니다. 그러니까 장르가 다른 두 나라의 조형물, 석탑과 석등에서 동일한 조형 의지랄까, 미의식이 되풀이되고 있음을 목격하게 되는 셈이지요. 어찌 생각하면 이 끈질긴 자기 정체성의 유지가 놀랍기도 하고 애처롭기도 하고 또 때로는 섬뜩하리만큼 무섭기도 합니다.

미륵사는 백제 무왕 때 창건된 절입니다. 석등 역시 미륵사가 건립되던 600~640년쯤에 만들어진 것으로 볼 수 있는데, 현존하는 자료로만 본다면 미륵사터 석탑이 그렇듯이 이 석등도 바로 우리나라 석등의 출발점입니다. 온전하지는 않지만 매우 중요한 의의를 지닌 석등이라 하겠습니다. 요컨대, 미륵사터 석등의 잔편 하나를 통해서도 백제 예술, 백제 문화의 선진성이랄까 우수성을 다시 한 번 확인할 수 있다고 저는 생각합니다.

익산 미륵사터 석등재

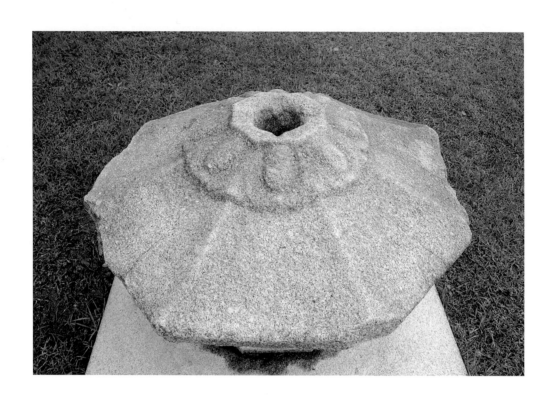

국립전주박물관 뜰에 전시된 익산 제석사터 석등 지붕돌

백제 · 신라 · 발해 · 고려 · 조선

전라북도 익산시 왕궁면 왕궁리(현 국립전주박물관), 백제(7세기)

미륵사터에서 가까운 익산시 왕궁면 왕궁리 궁뜰[宮坪], 야트막한 언덕에 서서 백제의 분위기를 한껏 드러내고 있는 왕궁리 오층석탑에서 지척의 거리에 또 하나의 백제시대 절터가 있습니다. 제석사터입니다. 1942년 '帝釋寺제석사'라는 글씨가 있는 기와가 출토되어 절 이름이 밝혀졌습니다. 또 일본 교토京都의 한 절에 전해오는 〈관세음응험기觀世音應驗記〉라는 중국의 문헌에 "백제 무광왕 武廣王(무왕)이 지모밀지枳慕蜜地(지금의 익산으로 추정)에 천도하여 새로운 정사를 지었는데, 정관貞觀 13년(무왕 40년, 639)인 기해년 11월 큰비가 내리고 벼락이 떨어져 마침내 제석정사가 불탔다. 이때 불당과 칠층탑, 나아가 주방까지도 모두 소진되었다百濟武廣王 遷都枳慕蜜地 新營精舍. 以貞觀十三年歲次己亥冬十一月 天大雷雨 遂災帝釋精舍. 佛堂七級浮圖 乃至廚房 一皆燒盡"라는 기록이 나오는데, 이를 통해 이곳 역시 무왕 때 창건된 절임이 알려졌습니다.

　　제석사터에서도 백제시대 석등의 지붕돌 한 점이 출토되었습니다. 국립전주박물관 뜰에 전시되어 있습니다. 평면 형태는 역시 팔각입니다. 아랫면에 선명하게 남아 있는 팔각 굄대로 보아 지붕돌이 덮고 있던 화사석 또한 팔각이었으리라 짐작됩니다. 윗면에도 팔각의 굄대가 뚜렷합니다. 그 위에 놓였던 상륜부의 하부도 틀림없이 평면이 팔각이었음을 짐작케 합니다.

　　상면 중앙에는 구멍이 뚫려 있습니다. 이것은 그 위에 얹혔던 상륜의 하부에 마련된 촉이 꽂혀 있던 자리입니다. 이래야 지붕돌과 상륜이 견고하게 맞물려 작은 덩어리인 상륜이 오래도록 안전하게 유지될 수 있겠지요. 그뿐만 아니라 이런 구조는 마치 온돌의 굴뚝처럼 그 틈새로 화사석에 불을 켤 때 발생하는 연기와 그을음이 빠져나가게 함으로써 조명을 돕는 구실도 담당합니다. 이것이 지붕돌과 상륜부가 결합되는 가장 기본적인 방식인데, 제석사

37

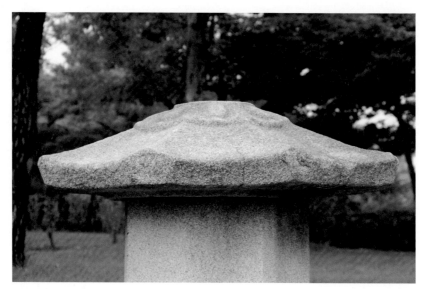
처마와 눈높이를 맞추어 바라본 제석사터 석등 지붕돌

터 지붕돌은 우리 석등사의 출발 단계부터 이와 같은 방식이 채택되었음을 여실히 보여주고 있습니다.

지붕돌 상면 중앙에 뚫린 구멍 주위로는 마치 하대석의 복련처럼 여덟 장 연꽃잎이 도드라지게 새겨져 있습니다. 미륵사터 석등 지붕돌에서는 보지 못한 모습입니다. 꽃잎마다 갸름하고 볼록한 속잎을 하나씩 물고 있습니다. 윤곽이 흐릿해서 그런지 부드러운 느낌이 납니다. 뒷날 통일신라 이후 석등의 지붕돌에 보이는 두 장 속잎을 갖춘 것에 비하면 한결 단순하고 간결합니다. 지붕돌 꼭대기에 연꽃잎을 새기는 풍조는 아마도 이 무렵, 이렇게 소박하게 시작되어 점차 명확해지고 뚜렷해지는가 봅니다. 이런 무늬를 얹고 있는 지붕돌 가운데 제석사터 석등 지붕돌보다 시대가 앞서는 것이 없으니, 지금으로서는 조금은 흐릿하고 윤곽이 선명치 않은 이 무늬를 지붕돌 위 연꽃잎무늬—어떤 분은 이 무늬를 연꽃 모자를 쓴 듯하다 하여 '연화관蓮花冠'이라 부릅니다—의 기원으로 간주해야 되지 싶습니다.

제석사터 지붕돌에도 백제 석등의 분위기가 찰랑거립니다. 지붕돌 자체

가 얄팍하여 무겁지 않은 데다 처마의 두께도 얇아 가뿐합니다. 처마선이 그리는 곡선이 여리면서 은근합니다. 귀마루는 비록 입체 아닌 선이지만 물매가 급하지 않아 처마선과 잘 어울립니다. 줄여 말하자면 미륵사터 석등재의 분위기가 가득 담겨 있습니다. 만들어진 시기도 서로 비슷할 겁니다. 제석사터 석등 지붕돌은 미륵사터 석등재와 더불어 백제 석등의 모습을 그려볼 수 있는 소중한 자료입니다.

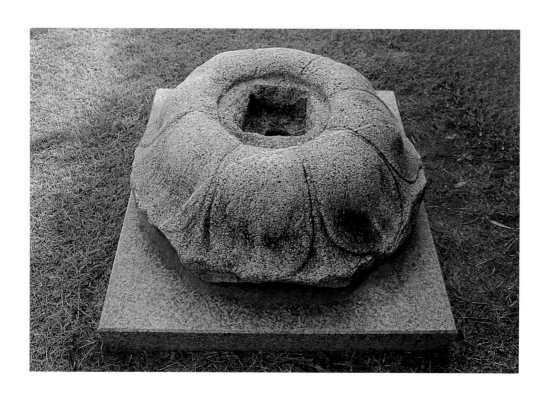

국립부여박물관 뜰에 전시된 부여 가탑리 석등 하대석

백제 · 신라 · 발해 · 고려 · 조선

(부여 가탑리 석등재)

충청남도 부여군 부여읍 가탑리(현 국립부여박물관), 백제(7세기)

백제의 마지막 도읍지였던 부여 가탑리의 한 절터에서 1939년에 수습된 석등 하대석을 살펴보겠습니다. 이 석등 역시 다른 부분은 남아 있지 않고 하대석만 전하며, 현재 국립부여박물관 야외전시장에 놓여 있습니다. 양식상 미륵사터 석등보다 시기가 조금 뒤지는 것으로 보입니다. 얇지만 부드러우면서 어딘가 정감이 묻어나는 연꽃잎에는 여지없이 백제의 미감이 짙게 배어 있습니다. 좀 전에 보신 미륵사터 석등 하대석에 새겨진 연꽃잎과 통하는 공통성을 금세 느낄 수 있으리라 생각합니다.

이 하대석의 복련 꼭대기에 마련된 턱을 주목해 보시기 바랍니다. 꽃잎의 뿌리와 만나는 부분을 빙 돌아가며 원형의 턱을 만들었고, 그 안쪽에 네모진 구멍이 파여 있음을 알 수 있습니다. 이것이 무엇일까요? 바로 간주석을 끼워서 세웠던 자리입니다. 제석사터의 지붕돌 상면에 상륜을 끼웠던 홈을 마련한 것과 똑같습니다. 그런데 자세히 보면 이 원형의 턱이 처음 모습이 아님을 알수 있습니다. 그 안에 있는 네모 구멍과 중심이 일치하지 않을 뿐만 아니라, 두어 군데에는 각이 진 흔적이 분명하게 남아 있습니다. 그래서 저는 원래 팔각으로 만들어진 턱이 무슨 연유인지는 모르지만 뒷날 지금처럼 원형으로 바뀌었다고 단정하고 있습니다. 따라서 여기에 맞물려 세워졌던 간주석 또한 분명 팔각이었으리라고 생각합니다. 가탑리 석등 하대석은 우리나라 초기 석등의 간주석이 팔각기둥 형태였음을 보여주는 단적인 예라고 생각합니다.

•

지금으로서는 이제까지 살펴본 익산 미륵사터의 몇몇 부재들, 익산 왕궁리 제석사터 지붕돌, 그리고 부여 가탑리의 하대석 정도가 백제 석등의 전부

41

가탑리 석등 하대석의 윗면. 팔각의 턱을 다듬어 원형으로 만든 흔적이 보인다.

입니다. 초라하기 그지없습니다. 비록 그렇긴 하나, 그것만으로도 우리나라 초기 석등의 모습을 그려보는 데 큰 어려움은 없습니다.

　　몇 장의 돌로 이루어진 평평한 지대석 위에 네모진 하대석이 놓입니다. 통돌로 이루어진 하대석 중앙 상단에는 여덟 장 홑겹의 연꽃잎이 얇고 우아하게 새겨진 복련이 볼록하게 솟아 있습니다. 복련 위에는 아무 장식 없는 팔각 간주석이 알맞은 길이로 꽂혀 있습니다. 간주석 위에는 서로 호응이라도 하듯 하대석 복련과 맵시가 닮은 연꽃잎이 하늘을 향해 피어난 팔각 앙련석—상대석이 얹혀 있습니다. 반반한 앙련석 상단 한가운데 동서남북 네 군데 장방형 화창이 뚫린 팔각 화사석이 올려져 있습니다. 화사석의 입면은 물매가 약한 역사다리꼴입니다. 화사석은 처마선이 은은한 얇은 팔각 지붕돌로 덮었습니다. 지붕돌 위쪽은 낙수면이 서로 만나는 곳마다 도톰한 귀마루가 곡선을 이루며 퍼져내리고 있습니다. 지붕돌은 처마가 약간 깊어 보여, 처마가 깊은 남도의 전통건축을 연상케 합니다. 지붕돌 꼭대기에는 받침에 받쳐진 연꽃 봉오리 모양의 보주가 마침표를 찍듯 알맞게 솟았습니다.

42

백제 · 신라 · 발해 · 고려 · 조선

대충 정리해 보면 발생기 백제 석등의 모습은 이랬을 듯합니다. 우리 석등의 조형양식組形樣式 혹은 시원양식始原樣式이라 해도 좋을 텐데, 무언가 모자람이 느껴질 정도로 단순 간명합니다. 아마도 처음 석등을 만들던 사람들은 필요에 충실할 뿐 꾸밈을 생각할 겨를이 미처 없었을지도 모르겠습니다. 그것이 오히려 고요하고 전아한 자태의 석등을 이룩했는지도 모르겠습니다. 백제의 석등에서는 한 문화가 새롭게 출발할 때의 조심스러움과 담백함이 그려집니다. 이렇게 출발한 우리나라 석등은 처음의 정신과 양식이 그대로 이어지기도 하고, 필요와 기교와 장식과 새로운 발상이 더해지기도 하면서 다채롭게 변주를 거듭합니다. 이제부터 그 양상을 하나하나 따라가 보겠습니다.

부여 가탑리 석등재

신라의
석등

경주 분황사 석등재

경주 불국사 대웅전 앞 석등

경주 불국사 극락전 앞 석등

청도 운문사 금당 앞 석등

경주 원원사터 석등

경주 사천왕사터 석등재

보령 성주사터 석등

대구 부인사 석등

봉화 축서사 석등

경주 흥륜사터 석등

장흥 보림사 석등

남원 실상사 백장암 석등

보은 법주사 사천왕석등

영주 부석사 무량수전 앞 석등

합천 백암리 석등

합천 해인사 석등

대구 부인사 일명암터 석등

합천 청량사 석등

담양 개선사터 석등

양양 선림원터 석등

구례 화엄사 각황전 앞 석등

남원 실상사 석등

임실 진구사터 석등

철원 풍천원 태봉 도성터 석등

보은 법주사 쌍사자 석등

광양 중흥산성 쌍사자 석등

합천 영암사터 쌍사자 석등

구례 화엄사 사사자삼층석탑 앞 석등

금강산 금장암터 석등

부여 석목리 석등재

팔각석등

팔각간주석등

신라의 석등을 체계적으로 이해하기 위해선 우선 양식의 변천을 상세히 알아보는 게 순서이지 싶습니다. 모두冒頭에서 석등의 양식 변화에 대해 간략히 언급하면서 신라시대에는 화사석의 평면이 팔각을 이루는 팔각석등이 크게 유행했으며, 그것은 다시 간주석의 모양새에 따라 세분된다고 말씀 드렸습니다. 그 가운데 먼저 팔각간주석을 지닌 석등들을 더 갈라서 살펴보겠습니다.

팔각간주석등은 화사석과 간주석을 포함하여 그 밖의 주요 부분, 예를 들면 지붕돌, 상대석 따위도 평면이 모두 팔각을 이룹니다. 이런 석등이 신라 석등의 주류를 이루어 현재 남아 있는 신라 석등의 절반 이상을 차지합니다. 아마도 일부 부재만 남아 있는 석등까지 계산에 넣으면 그 비율은 더 올라갈 것입니다. 따라서 이런 석등을 신라의 전형적인 석등이라고 불러도 좋을 것이며, 한 걸음 더 나아가 백제 석등의 양식이 이와 같고 고려를 지나 조선시대까지도 명맥이 이어지니 우리나라 석등의 전형양식이라고 규정해도 무방하리라 생각합니다.

그런데 의아스럽게도 이런 양식의 석등을 통칭하는 명칭이 없습니다. 고복형 석등이니, 쌍사자 석등이니 하듯이 간주석의 형태대로 한다면 '팔각석등'이란 용어가 가장 적당할 듯하나, 이미 화사석 형태에 의한 분류 명칭으로 사용되고 있어서 혼란을 야기할 수 있습니다. 그래서 동어반복의 느낌이 있습니다만, 일단 '팔각간주석등八角竿柱石燈'이라고 부르겠습니다.

팔각간주석등은 현재 남아 있는 유물로 보자면 세 갈래 정도로 양식화할 수 있습니다. 첫 번째는 가장 오랜 전통을 가지고 있다고 여겨지는 형식인데, 주요한 특징은 하대석에서 나타납니다. 하대석 전체가 하나의 돌로 되어 있으며, 얇고 네모진 하단부의 중앙 상단에 복련이 도드라지게 자리 잡은 형태입니다. 바로 백제 석등의 하대석에서 살펴본 모습이지요. 구체적으로 비교해 보면 세부에서 달라지고 진전된 점도 있긴 합니다만, 아무튼 이런 모습의

46

하대석을 유지하고 있는 팔각간주석등은 삼국 통일 이전의 신라시대부터 면면히 이어지며 하나의 계열을 이루고 있습니다. 이 계열의 대표 작품으로는 불국사 대웅전 앞 석등을 꼽을 수 있습니다. 그래서 이 계열 석등을 '불국사 계열 팔각간주석등'이라고 부르겠습니다.

두 번째는 지대석과 하대석 사이에 기대석이 추가된 형식입니다. 기대석은 처음에는 하나의 돌로 이루어진 복련석의 네모진 하단부 사방 입면에 조각을 가하면서 발생하여 점차 독자성을 띠어갑니다. 그러다 마침내는 별개의 돌을 다듬어 추가하는 방식으로까지 진전됩니다. 기대석은 형태에 따라 평면 사각과 평면 팔각 두 가지로 나눌 수 있습니다. 엄격히 말하자면 하대석과 완전히 분리된 것만을 기대석이라고 해야 하나, 동일한 조형 의식이 관철되고 있다고 보아 하대석 하부에 조각이 있는 것까지 포함하여 논의를 진행하겠습니다. 이 계열을 대표하는 석등으로는 흥륜사터 석등을 꼽을 수 있습니다. 그러므로 이 계열 석등을 '흥륜사 계열 팔각간주석등'으로 부르겠습니다.

세 번째는 화사석에 장식이 가해진 형식입니다. 팔각간주석등의 화사석은 전후좌우 네 방향에 화창이 뚫려 있습니다. 화창이 없는 나머지 네 벽은 무늬 없이 여백으로 남겨 두는 것이 보통이지만, 도드라지게 무늬를 새겨 넣은 것들도 적잖이 있습니다. 이런 형식의 석등들을 한데 묶어 '사천왕상 팔각간주석등'으로 부르고자 합니다. 예외도 있지만 무늬의 대부분이 사천왕상이기 때문입니다.

이렇게 팔각간주석등을 세분해 놓고 보니 한 가지 문제가 생겨납니다. 두 형식에 모두 속하는 석등이 있으니까요. 물론 더 세분하면 이런 일은 생기지 않겠지만 거기까지는 전문가들에게나 필요할 듯합니다. 이 책에서는 그냥 이런 정도로만 분류해 놓고, '양다리를 걸친' 것들은 해당 석등을 설명할 때 이런 점을 지적하여 말씀 드리겠습니다. 그럼 이제부터 분류 형식에 따라 신라시대 팔각간주석등을 대체적인 시대순으로 만나보겠습니다.

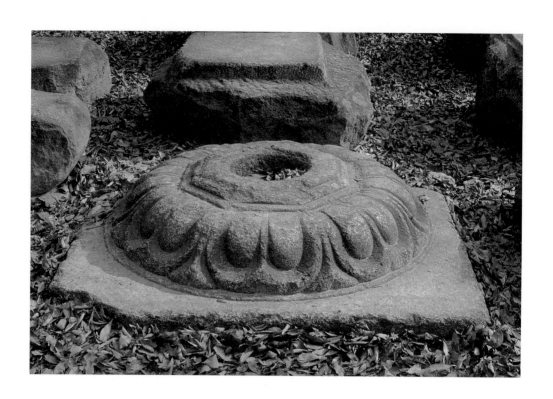

경주 분황사 석등 하대석

백제 · **신라** · 발해 · 고려 · 조선

불국사 계열 팔각간주석등

(경주 분황사 석등재)

경상북도 경주시 구황동, 통일신라

경주의 분황사芬皇寺를 아시는지요? 선덕여왕 3년(634)에 창건되어 현재까지도 역사를 이어오고 있는 유서 깊은 절입니다. 《삼국유사》에 따르면, 희명希明이라는 여인이 다섯 살 눈먼 아들에게 벽에 그려진 천수관음千手觀音 앞에서 부르게 해 눈을 뜨게 되었다는 향가 〈도천수관음가禱千手觀音歌〉의 무대이자, 원효스님이 머물며 화엄경의 주석서를 짓기도 하고 죽은 뒤에는 그의 유해로 만든 소상塑像이 안치되어 있었다는 곳입니다. 여기에 석등의 지대석, 하대석, 상대석이 남아 있습니다.

하대석을 보면 하나의 돌을 다듬어 만든 복련석이 솟아 있습니다. 네모진 하단부에는 아무런 무늬가 베풀어지지 않았습니다. 불국사 석등 계열에 드는 하대석입니다. 미륵사터 석등과 비교하면 다른 점 두 가지가 특히 두드러집니다. 하나는 복련석 상단부에 3단으로 된 팔각의 간주석 굄대가 있다는 점입니다. 새롭고 발전된 요소의 등장입니다. 물론 이 때문에 간주석이 팔각기둥 모양이라는 것도 유추할 수 있습니다. 다른 하나는 연꽃잎의 생김새에 나타난 변화입니다. 미륵사터 석등 하대석의 연꽃잎은 홑잎이었는데, 여기 보이는 연꽃잎은 한 장의 꽃잎 안에 마치 혀처럼 생긴 어린 꽃잎 두 장이 나란히 표현되어 있는 겹잎입니다.

불교미술 전반에 두루 사용되는 연꽃의 꽃잎도 시대에 따라 모양새가 달라집니다. 삼국시대에는 홑잎이 주로 사용됩니다. 특히나 삼국시대 석조미술품에서는 겹잎이 사용된 예가 아직까지는 소개된 바 없습니다. 따라서 이 하대석 또한 삼국 통일 이전에 만들어지지 않았을 듯합니다. 비록 분황사가 삼국시대에 처음 세워진 절이라고는 해도 유물은 거짓말을 하지 않는다니까 분황사 석등 하대석은 삼국 통일 이후의 작품으로 보아야 순리이지 싶습니다.

49

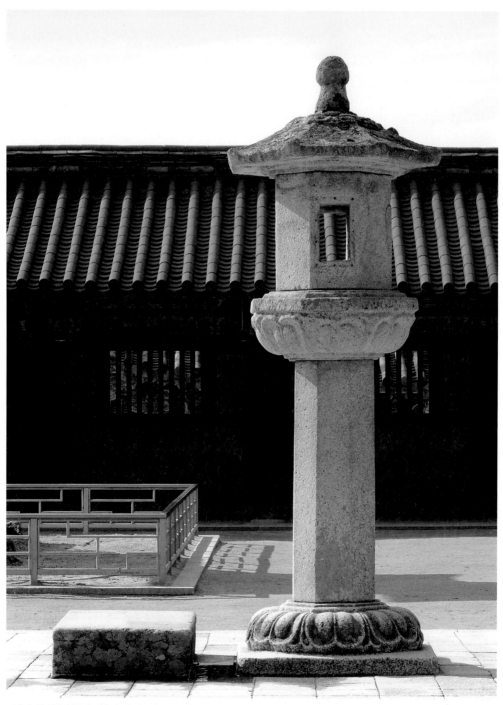

옆에서 본 경주 불국사 대웅전 앞 석등과 그 앞의 배례석

백제 · **신라** · 발해 · 고려 · 조선

경상북도 경주시 진현동, 통일신라, 전체높이 312cm

'불국사 계열 팔각간주석등'의 가장 표준적이며 대표적인 석등이자 온전하게 남아 있는 우리나라 석등 가운데 최고最古로 꼽히는 석등입니다. 불국사는 신라의 전성기, 8세기 중엽에 세워진 절로 석등도 그 무렵에 만들어진 것으로 보고 있습니다. 석등 전체가 완형을 유지하고 있으며, 각 부분이 앞에서 설명한 조건에 그대로 일치합니다. 네모진 통돌로 이루어진 하대석, 그 위에 솟은 여덟 장 겹잎의 복련, 아무 장식 없는 팔각 간주석, 복련과 호응하듯 여덟 장 겹잎 앙련이 새겨진 팔각 상대석, 네 군데 화창이 뚫린 팔각 화사석, 팔모지붕을 닮은 지붕돌, 그리고 마치 목처럼 둘레가 줄어드는 받침을 지닌 연꽃 봉오리 모양의 간결한 보주. 석등의 기본을 충실히 갖춘 모습입니다.

네 가지를 눈여겨보시기 바랍니다. 먼저 굄대입니다. 복련 상단의 간주석 굄대, 상대석 하단의 상대석 굄대, 상대석 상단의 화사석 굄대, 지붕돌 밑면의 지붕돌 굄대, 그리고 지붕돌 상단 중앙의 보주 굄대가 각각 바로 위쪽 부재의 받침대로 선명하게 도드라져 있음을 살필 수 있습니다. 이들 굄대는 없어도 실용에 별 문제가 없고, 전체적인 외관을 크게 좌우하지도 않을 만큼 사소한 요소일 수 있습니다. 하지만 굄대가 있음으로 해서 각 부재 간의 유기적인 연관성을 강화시켜주고, 매듭짓듯 완결성을 높여주는 것도 분명합니다. 발전적 요소로 보아도 괜찮을 것 같습니다.

또 화창을 잘 살펴보면 액자처럼 각이 져 있고 주위 사방에 일정한 간격으로 작은 구멍이 파여 있습니다. 자그마한 쇠못을 박았던 구멍입니다. 단 한 점의 실물도 남아 있지 않아 어떤 재료로 만들었는지는 알 수 없지만, 문을 달았던 흔적입니다. 사방의 화창이 모두 같은데, 그 가운데 하나에는 경첩을 달아 문을 여닫도록 했을 것으로 추정됩니다. 말하자면 석등이 단순한 장

51

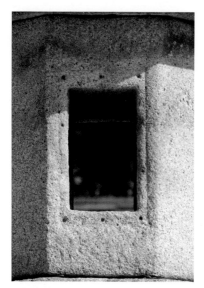
불국사 대웅전 앞 석등의 화창.
주위에 못 구멍이 선명하다.

식물이 아니라 불을 비추는 실용적인 기능을 했음을 보여주는 흔적이라고 하겠습니다.

다음으로 미륵사터 석등을 염두에 두고 지붕돌을 살펴볼까요. 처마선이 수평을 이루고 있고, 두 지붕면이 만나는 귀마루는 두께와 높이를 갖지 않는 선으로 처리되어 있으며, 지붕돌의 두께가 상대적으로 두껍다는 점이 눈에 띕니다. 이런 특징들은 비단 석등뿐만 아니라 불탑, 부도 등 신라의 석조미술품 전반에 걸친 공통된 특징으로 보아도 무방할 겁니다. 미륵사터 석등을 살필 때 말씀 드렸던 백제 혹은 백제계 석조미술품과 뚜렷이 대비되는 점이지요.

끝으로 높은 지점에 있어서 잘 보이지는 않으나 유심히 살펴보면 지붕돌 꼭대기에도 여덟 장 연꽃잎이 돋을새김되어 있음을 알 수 있습니다. 이미 제석사터 석등의 지붕돌에서도 본 모습인데, 적어도 이 무렵에는 정착되어 보편화한 듯합니다. 양식에 관계없이 거의 대부분의 통일신라 석등에서 볼 수 있는 요소이니까요.

저는 불국사 석등을 신라 석등의 완성으로 여깁니다. 미륵사터 석등에서 출발한 우리나라 석등이 대략 1세기가 지난 이쯤에서 절정을 구가하는 게 아닌가 생각하는 거죠. 지금은 하나도 온전히 남아 있지 않으나 그 사이에 적잖게 만들어졌을 백제와 신라 석등의 발전기 변화 과정과 양상이 이 두 석등이 보여주는 공통점과 차이점의 어디쯤에 자리 잡고 있으리라 짐작하고 있습니다.

불국사 석등은 대웅전의 중심축 위, 석가탑과 다보탑을 연결하여 이루어지는 이등변삼각형의 꼭지점에 위치합니다. 쌍탑가람에서 석등의 위치가 어

떠한지를 잘 보여주고 있습니다. 비슷한 예를 우리나라 쌍탑가람의 출발을 알려주는 감은사터에서도 볼 수 있습니다. 682년에 완공된 감은사는 지금은 장대한 삼층석탑 2기와 건물터만 남아 있습니다만, 발굴을 통해 금당터 전면, 두 석탑과 등거리를 이루는 지점에서 석등 자리를 확인한 바 있습니다.

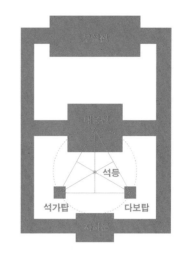

불국사 대웅전 영역 배치도. 불국사 대웅전 앞 석등은 대웅전, 석가탑, 다보탑의 중심이 이루는 정삼각형의 무게중심에 서 있다.

석등의 위치를 조금 다른 각도에서 설명할 수도 있습니다. 2010년 한 잡지가 소개한 내용에 따르면 불국사 석등은 대웅전과 석가탑, 다보탑의 무게중심에 서 있다고 합니다. 불국사의 대웅전과 석가탑과 다보탑의 세 중심을 연결하면 정삼각형이 이루어집니다. 학창 시절 삼각형의 각 꼭짓점에서 마주 보는 변의 가운데를 향해 그은 세 선분은 반드시 한 점에서 만나는데, 이 점을 삼각형의 무게중심이라 한다고 배운 바 있습니다. 그런데 불국사 석등이 바로 그러한 지점, 다시 말해 대웅전과 다보탑과 석가탑의 중심이 이루는 정삼각형의 무게중심에 놓여 있다는 얘기입니다. 석등의 위치 설정이 면밀한 계산에 의해 이루어졌음도 새롭고, 한 사찰의 중심 영역을 형성하는 세 건축물의 무게중심에 석등이 서 있다는 사실도 의미심장합니다.

불국사 석등 앞에는 가로가 긴 네모꼴 돌이 하나 놓여 있습니다. 배례석拜禮石입니다. 배례석이란 유물은 전국적으로 적지 않게 남아 있음에도 그 쓰임새가 정확히 무언지 시원스럽게 알려진 바가 없습니다. 막연히 그 위에 차를 공양했을 거라거나 향로를 올려놓았을 거라는 추측과 가정은 있지만, 그것에 대한 차분한 논증은 들어보지 못했습니다. 조선 영조 때 엮은《불국사고금창기佛國寺古今創記》에는 이 석조물을 '봉로대奉爐臺'라 적고 있습니다. '향로를

53

불국사 대웅전 앞 석등의 전면에 놓인 배례석

올려놓는 대'라는 뜻인데, 오랫동안 유물을 소유하고 관리해 온 당사자의 기록이니 충분히 존중해야겠지만 과연 그러한지에 대해서는 신중한 검토가 필요하다고 생각합니다.

사정이 이렇다 보니 배례석이 석등 앞에 놓인 것으로 보아 두 유물 사이에 긴밀한 관계가 있고, 그 관계의 파악이 석등의 종교적 성격을 이해하는 데 매우 중요할 텐데도 더 이상 드릴 말씀이 없습니다. 다만 저는 배례석의 존재가 석등이 진리 혹은 불타의 상징으로 기능했다는 증거가 아닐까 추정할 따름입니다. 그곳에 차를 공양하든 향로를 올려놓든, 혹은 그 밖의 어떤 행위가 행해지든 결국 그 행위의 대상은 불타일 수밖에 없기 때문입니다.

불국사 석등을 바라보고 있으면 꼭 황금기 신라 사람을 보고 있는 듯한 착각이 일곤 합니다. 더 이상 더하거나 뺄 것 없는 장식과 기능의 조화, 직선과 곡선의 어울림, 비례와 균형만으로 내비치는 당당함과 자신감, 긴장을 잃지 않되 거드름과는 거리가 먼 여유로움과 안정감, 아마도 이런 느낌들이 그런 인상을 불러일으키는가 봅니다. 참 스스럼없어 보입니다. 연꽃잎 한 장에

54

도 이런 느낌은 여실해서 적당한 깊이와 선을 통해 창조해 낸 꽃잎에서는 부드럽고 넉넉한 아름다움이 보일 뿐, 되바라진 구석이나 지나친 이완을 찾을 수 없습니다. 왜 그런 사람 있지 않던가요? 별다른 액세서리 하나 걸친 것 없는데도 여유 있고 멋져 보이는 사람. 불국사 석등에서는 그런 맛이 납니다. 이 석등은 솜씨는 무르익고 의식은 건강한 사회의 분위기를 그대로 전해주는 명품이 아닌가 싶습니다.

이런저런 석등을 살피다 간주석의 역할에 대해 생각해 본 적이 있습니다. 저는 석등의 아름다움을 좌우하는 것은 바로 간주석에 달려 있다고 봅니다. 의미와 기능으로만 따진다면 화사석이나 지붕돌이 핵심이지만 가장 결정적인 미적 요소를 고르라면 단연 간주석이라는 말입니다. 간주석의 굵기와 길이에 따라 균형, 비례, 아름다움이 전부 달라집니다. 안정감 또한 간주석에 의해 좌우된다고 생각합니다. 조금 이상하다는 생각이 들지 않습니까? 아무런 장식 하나 없고 곡선이라곤 한 점도 섞이지 않은 간주석이 그런 역할을 한다는 사실이 말입니다.

그럼 불국사 석등의 간주석을 한번 볼까요. 상당히 두툼한 맛이 나면서도 결코 지나치게 굵다고는 생각되지 않습니다. 사람에 비유하자면 후덕한 장자長者 아니면 부잣집 맏며느리 같아서, 푸근하고 튼실하면서도 결코 비대하지 않은, 그런 느낌을 유감없이 보여줍니다. 이런 인상은 간주석 길이와도 밀접히 관련됩니다. 길이만으로 따진다면 상당히 긴 편에 속할 텐데 적당한 굵기가 받쳐주니 길다는 느낌이 전혀 들지 않습니다. 불국사 석등의 맛과 멋은 단순하기 그지없는 팔각의 간주석에 크게 의존하고 있다는 게 제 판단입니다. 간주석을 두고 하는 이런 말이 과연 설득력이 있을까요? 불국사에는 대웅전 앞 석등과 비슷한 시기에 만들어졌으리라 추정되는 동일한 양식의 석등이 하나 더 있습니다. 극락전 앞 석등인데, 이들 두 석등을 비교해 보면 제 의견의 적부를 금방 판별할 수 있을 겁니다.

경주 불국사 대웅전 앞 석등

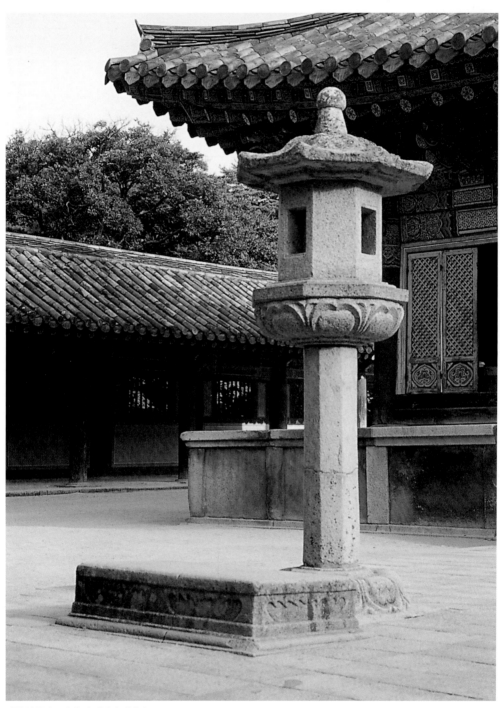

경주 불국사 극락전 앞 석등과 배례석

백제 · **신라** · 발해 · 고려 · 조선

경상북도 경주시 진현동, 통일신라, 전체높이 232cm

어떻습니까? 양식상으로는 대웅전 앞 석등과 완전히 같고 각 부분의 형태도 아무런 차이가 없으며, 단지 연꽃잎이 홑잎인 점이 조금 다를 뿐입니다. 그런데도 분위기는 판이하지 않습니까? 대웅전 앞 석등이 어엿하고 의젓한 오라버니라면 극락전 앞 석등은 새침데기 여동생 같지 않나요? 그 원인이 저는 간주석에 있다고 봅니다. 극락전 앞 석등의 간주석은 대웅전 것에 비해 현저하게 가늡니다. 이 차이가 석등 전체를 전혀 달리 보이게 하고, 따라서 간주석이 석등에서 차지하는 비중이 의외로 높다는 것을 알 수 있습니다.

제 말을 두 석등의 우열을 비교하는 것으로 읽으신 분은 물론 안 계실 겁니다. 서로 다름을 말씀 드렸을 따름입니다. 이 석등은 간주석이 가늘어진 만큼 상대석·하대석, 지붕돌의 두께, 화사석의 크기 등을 미묘하게 조절하여 전체적인 조화와 균형을 맞추고 있습니다. 그래서 이 석등만의 묘한 맛을 자아냅니다. 당시 신라 사람들의 탁월한 감각과 안목을 엿볼 수 있기는 대웅전 앞 석등과 매한가지입니다. 불국사 대웅전 앞 석등과 극락전 앞 석등의 각 부분이 어떤 비례로 서로 만나는가를 눈여겨보면 여타 석등들을 볼 때 참고가 되리라 믿습니다.

대웅전 앞 석등과 마찬가지로 극락전 앞 석등도 앞에 배례석을 거느리고 있습니다. 석탑 앞에 배례석이 놓인 예는 더러 있습니다만, 석등의 경우는 그리 흔치 않습니다. 비슷한 예로 영주 부석사 무량수전 앞 석등, 대구 부인사 석등, 합천 청량사 석등, 고려시대의 개성 현화사터 석등 정도가 떠오를 뿐이어서 얼마나 일반적인 현상이었는지 잘 모르겠습니다. 아무튼 정성을 다해 다듬은 배례석이 석등 앞에 놓인 모습이 예사롭지 않아 보입니다.

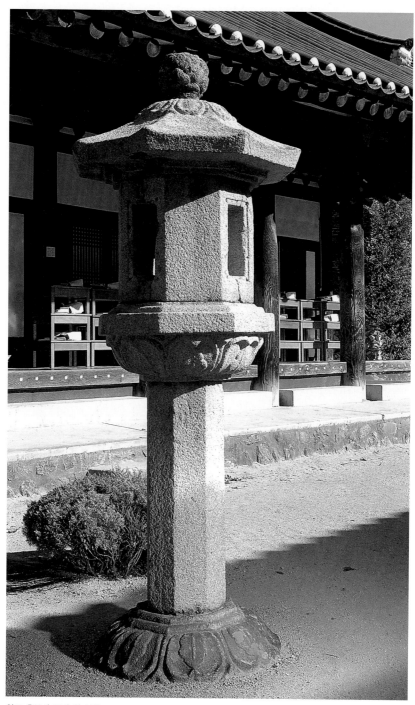

청도 운문사 금당 앞 석등

백제 · **신라** · 발해 · 고려 · 조선

경상북도 청도군 운문면 신원리, 통일신라, 보물 193호, 전체높이 259cm

운문사 금당 앞에 석등이 하나 있습니다. 본래 금당은 예배공간이지 생활공간은 아닙니다. 절의 중심이 되는 예배공간으로서 오늘날의 대웅전 역할을 하는 곳인데, 언제부터인가 이곳이 강원講院에서 공부하는 스님들의 생활공간이 되어버렸습니다. 어떤 변화가 있었음을 짐작할 수 있습니다. 그 변화를 추적할 수 있는 단서가 석등입니다. 우리의 전통대로라면 탑과 석등과 금당은 일직선 축 위에 차례로 배열되게 마련입니다. 지금은 금당과 석등이 일직선상에 서 있으므로 석등 앞쪽에 탑이 있었으리라고 추정해 볼 수 있습니다. 과연 이런 추정이 타당할까요?

이 절에는 1941년에 지은 작압전鵲鴨殿이라는 한 칸짜리 자그마한 법당이 있습니다. 법당의 예전 사진을 보면 전탑이나 모전석탑의 탑신 위에 목조건물의 맞배지붕이 얹혀 있는 묘한 모습이었음을 알 수 있습니다. 지금의 작압전과는 비교할 수 없을 만치 다르지만 동일한 편액이 걸려 있으니 현재 작압전의 전신이었음이 분명합니다. 저는 사진 속 작압전이 《삼국유사》〈보양이목寶壤梨木〉조에 나오는 오층황탑五層黃塔, 즉 운문사 창건 무렵에 쌓은 오층 전탑 혹은 모전석탑의 잔영이라고 봅니다. 애초 모습과 크게 달라지긴 했으나 20세기 전반까지 끈질기게 옛 흔적을 간직한 채 살아남았다고 보는 거지요. 그 근거는 물론 석등과의 관계입니다.

사진을 유심히 살펴보면 작압전 뒤로 석등이 보이고, 다시 그 뒤로 건물의 처마 일부가 보입니다. 이로써 우리는 1940년을 전후한 시기에 운문사에 있었던 변화를 그려볼 수 있습니다. 작압전으로 바뀐 전탑과 석등과 금당이 남북으로 나란히 서 있었는데, 작압전이 목조건물로 둔갑하여 지금의 자리로 옮겨지고 금당 또한 형태와 용도가 바뀌어 대중들의 생활공간으로 변한 반

59

일제강점기 운문사 작압전의 모습. 현재의 '작압전' 편액이 걸려 있고 오른쪽 뒤로 금당 앞 석등이 보인다.

백제 · **신라** · 발해 · 고려 · 조선

면, 석등만이 오롯이 제자리에 옛 모습대로 서 있음을 알 수 있는 거지요. 이처럼 한 유물의 특성을 제대로 파악하고 있으면 그와 관련된 유물이나 유적의 변천과 변화까지도 추적할 수 있음을 알 수 있습니다.

운문사 석등은 불국사 석등과 같은 계열의 작품입니다. 각 부분의 형식이 불국사 석등과 그대로 일치하고 있음을 이내 알 수 있습니다. 다만 하대석의 네모난 받침 부분이 현재는 흙으로 덮여 있어서 눈으로 확인할 수 없을 따름입니다. 상대석과 하대석에는 같은 모양의 연꽃잎이 새겨져 있는데, 홑잎 속에 떡갈나무 잎사귀 같은 무늬가 돋을새김되어 있습니다. 화사석이 상대석에 너무 꽉 차 보이지 않나요? 그러다 보니 지붕돌의 처마도 약간 짧은 느낌이 듭니다. 그렇긴 해도 전체적으로는 상당히 우미優美합니다. 석등을 만든 시기는 연꽃잎의 장식으로 보아 아무래도 9세기는 넘어설 듯합니다. 어느 분은 통일신라 말기로 보기도 하는데, 그렇게까지 제작 연대가 내려올 것 같지는 않습니다.

청도 운문사 금당 앞 석등

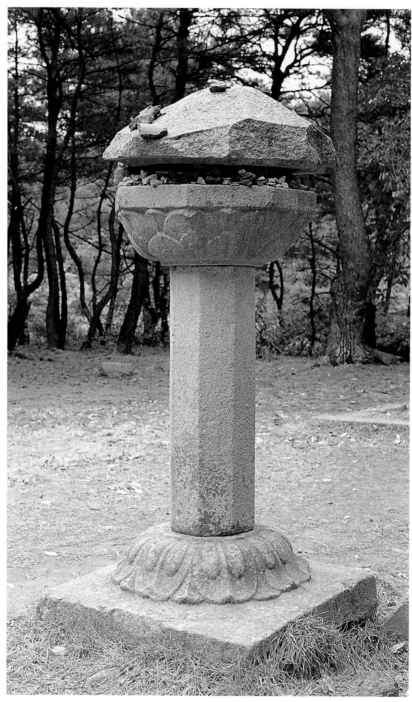

경주 원원사터 석등

백제 · **신라** · 발해 · 고려 · 조선

경상북도 경주시 외동면 모화리, 통일신라

원원사遠願寺는 김유신 장군 등이 발원하여 창건하였다는 통일신라 때의 사찰입니다만, 지금은 쌍탑과 석등 등의 석조물만 남은 옛 절터로 변하고 말았습니다. 쌍탑이 서 있는 바로 아래 '원원사'란 절이 새로 들어섰는데, 옛 원원사와는 아무 관련이 없습니다.

석등은 절터의 두 석탑 가운데 자리에 일부만 남은 채 서 있습니다. 상대석까지는 온전하나 화사석은 아주 사라져버렸고, 지붕돌도 크게 깨져나가 여덟 귀 가운데 겨우 하나가 남았을 뿐입니다. 상륜부는 자취조차 찾을 수 없습니다.

눈에 띄는 점은 상대석과 하대석 연꽃잎의 서로 뚜렷이 다른 모양새입니다. 하대석에는 속잎[子葉]이 두 개씩 달린 겹잎을 한 줄 돌린 반면, 상대석에는 꽃 같은 무늬가 들어차 있는 홑잎을 두 줄로 돌렸습니다. 하대석의 꽃잎은 이미 보아온 양식이나, 상대석의 꽃잎은 처음 대하는 형식입니다. 퍽 화려하고 복잡하게 보입니다. 대체로 양식의 변화라는 게 단순, 간결, 소박한 데서 점차 복잡하고, 화려하고, 장식이 증가하는 쪽으로 진전되다 전혀 새로운 양식의 등장으로 파국을 맞곤 합니다. 이는 동서양을 막론한 공통의 현상일 겁니다. 석등의 양식 또한 그래서, 연꽃잎도 점차 화려하고 복잡한 양상으로 전개되어 갑니다. 절은 신라 통일 무렵에 세워졌다 하나 연꽃잎의 모습으로 보아 석등은 9세기 전반 이후의 작품으로 짐작됩니다.

비슷한 예로 화사석이 없어진 순천 객사客舍 석등이 있긴 하나 불국사 계열 석등은 이 정도에서 마무리하고, 다음은 흥륜사 계열 팔각간주석등에 대해 살펴보겠습니다.

63

경주 원원사터 석등

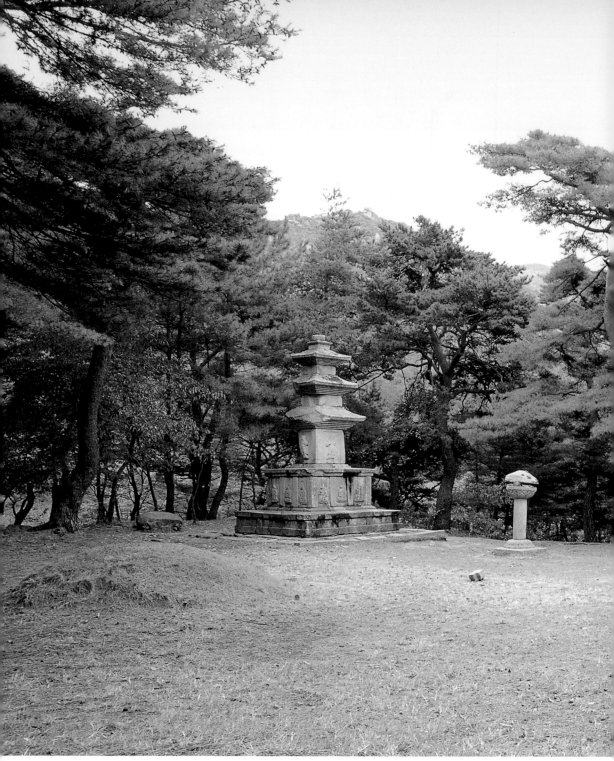

경주 원원사터 삼층쌍탑과 석등

백제 · **신라** · 발해 · 고려 · 조선

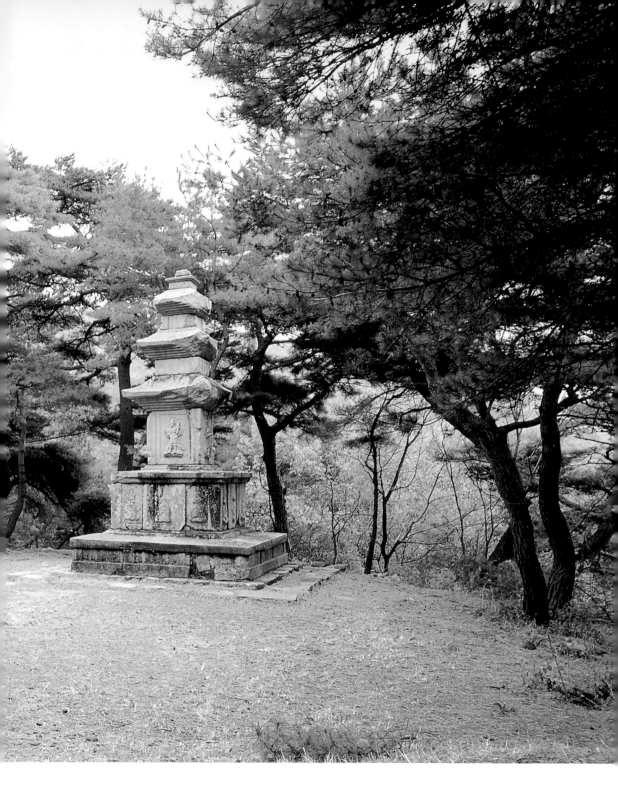

경주 원원사터 석등

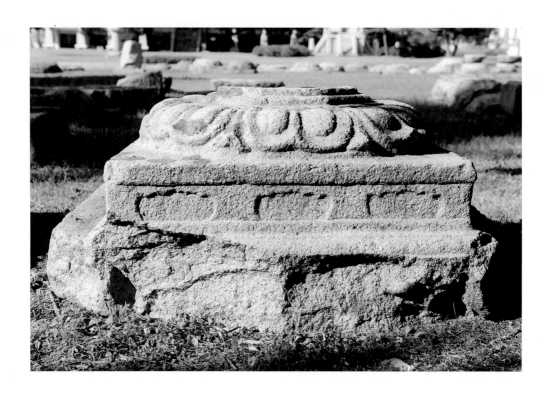

국립경주박물관 뜰에 전시된 사천왕사터 석등 하대석

백제 · **신라** · 발해 · 고려 · 조선

흥륜사 계열 팔각간주석등

(경주 사천왕사터 석등재)

경상북도 경주시 배반동(현 사천왕사터·국립경주박물관·경북대학교박물관), 통일신라

경주 시내에서 불국사 쪽으로 향하다 보면 길 왼편에 야트막한 산 하나가 남북으로 길게 누워 있습니다. 낭산狼山입니다. 서라벌 사람들이 신성시하던 신유림神遊林이 바로 이곳이었습니다. 산중턱 소나무 숲 속에는 선덕여왕릉이 자리 잡고 있고, 산자락 남쪽에는 사천왕사터가 있습니다. 사천왕사四天王寺는 신라가 삼국을 통일한 직후인 679년(문무왕 19)에 국가에서 창건한 절입니다만, 지금은 목탑터와 건물터였음을 알려주는 주춧돌, 당간지주幢竿支柱, 거북받침(귀부龜趺) 따위 석물들만 일부 현존하고 있습니다. 신라 최고의 조각가로 알려진 양지스님의 작품으로 추정되는 유명한 녹유사천왕전(현재 진행되고 있는 사천왕사터 발굴 과정에서 녹유전이 목탑의 기단부를 장식했던 것으로 판명되었습니다. 그런데 그 위치나 숫자로 보아 이들 무장형의 신장상이 사천왕이 아니라 팔부중 혹은 그 밖의 신상이라는 주장이 제기되었고, 현재는 이 주장이 점점 설득력을 높여가고 있습니다)이 나온 곳이 여기입니다. 일제강점기 때 절터의 일부를 발굴 조사한 적이 있고, 요즈음 목탑터를 중심으로 재발굴이 진행되고 있어서 그 결과가 기대되는 곳이기도 합니다.

　　이 절터에서 석등의 하대석 세 점이 출토되었습니다. 하나는 절터에 남아 있고, 또 하나는 국립경주박물관에 있으며, 다른 하나는 경북대학교박물관에 소장되어 있습니다. 세 점은 조각 수법이나 세부가 조금씩 달라 같은 시기에 한꺼번에 만든 것 같지는 않지만, 양식적으로는 아무런 차이가 없어 함께 묶어 살펴볼 수 있습니다. 세 점 모두 한 장의 돌로 하대석을 만들어 복련을 앉힌 점은 이미 살펴본 불국사 계열 석등과 동일합니다. 그러나 뚜렷한 차이점이 한 군데 있습니다. 네모난 하대석 하단부 입면에 조각 장식이 첨가된 점입니다. 각 면마다 안상眼象이 세 개씩 똑같은 모양으로 새겨져 있는데, 불국사 계열 석등에서는 볼 수 없던 모습이지요. 과연 언제부터 하대석 하단부

67

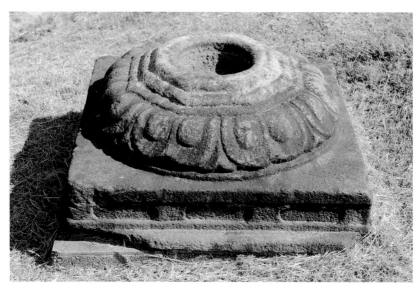
경북대학교박물관에 소장된 사천왕사터 석등 하대석

측면에 조각을 했는지는 알 길이 없습니다. 좁은 여백에 조심스럽게 등장한 이 수법은 점차 조각 면이 높아지고 넓어지면서 독자성을 띠어가다가, 마침 내는 별도의 돌에 새겨져 지대석과 하대석 사이에 삽입되는 방식으로 독립하 게 됩니다.

같은 양식으로 비슷한 시기에 제작된 것으로 추정되는 석등 하대석은 꽤 여러 점 남아 있습니다. 경주 감산사甘山寺터에 남아 있는 석등 하대석, 경주 이요당二樂堂 석등 하대석, 석굴암 석등 하대석, 경주 객사에 남아 있는 석등 하대석, 경주 교동 최 부잣집에 전해 오는 석등 하대석 등이 있으며, 대체로 8 세기를 넘기기 전에 제작된 것으로 보고 있습니다. 이 가운데 매우 특이하여 우리의 눈길을 끄는 것이 교동 최 부잣집 석등의 하대석입니다.

절집의 석등이 어떤 연유로 여염집에 옮겨졌는지는 모르겠으나, 이 석등 의 하대석에는 여느 경우라면 안상이 조각되어야 할 자리에 십이지신상이 돋 을새김되어 있습니다. 원원사터 삼층석탑이나 고려 때 세워진 예천 개심사터 오층석탑처럼 탑의 기단부에 새겨진 십이지신상은 드물게나마 볼 수 있습니

68

경주 교동 최 부잣집 석등 하대석

다. 그러나 석등의 경우는 이것이 유일한 예로 알려져 있습니다. 십이지신상은 신라 통일 이전에는 수호신으로 기능하다가 통일 이후에는 점차 그런 역할을 상실하며 단순한 방위신으로 변모되어 간다고 합니다. 이런 흐름에서 이 하대석의 십이지신상은 어디쯤, 어떻게 자리매김 될는지 모르겠습니다.

경주 사천왕사터 석등재

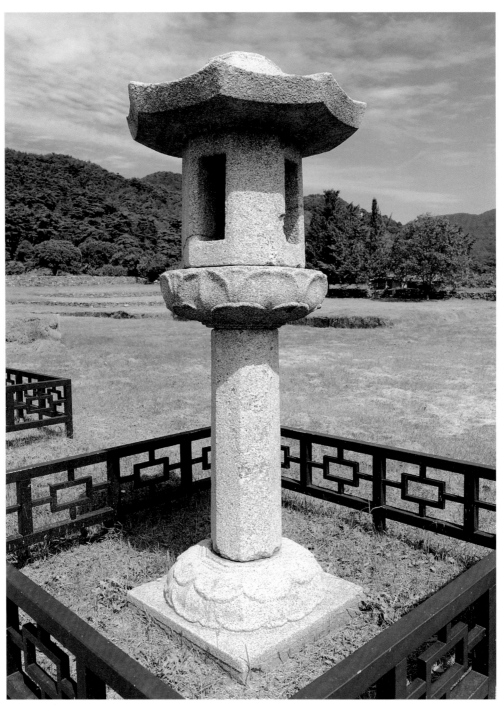

보령 성주사터 석등

백제 · **신라** · 발해 · 고려 · 조선

충청남도 보령시 성주면 성주리, 통일신라 말기(9세기 후반),

충청남도유형문화재 33호, 전체높이 216cm

보시다시피 성주사터 석등은 상륜부를 제외한 나머지 부분이 거의 완형을 간직하고 있는데, 역시 네모진 하대석 하부 입면마다 2개씩 안상이 새겨져 있어서 흥륜사 계열 팔각간주석등임을 확인할 수 있습니다. 이 석등에서는 두 가지가 새롭습니다. 특이하게도 하대석 복련의 여덟 장 연꽃잎이 한 줄이 아닌 두 줄로 새겨져 있습니다. 상대석의 연꽃도 마찬가지여서 서로 조화를 이루고 있습니다. 우리나라 석등 가운데 이렇게 하대석의 복련이 두 줄로 돌아가고 있는 것은 성주사터 석등이 유일합니다.

　　지붕돌도 분위기가 좀 달라 보이지 않나요? 일반적으로 석등 지붕돌 처마의 낙수선과 처마선이 만드는 입면은 수직이거나 그에 가깝습니다. 그런데 여기서는 낙수선과 처마선의 낙차가 아주 큽니다. 두 선이 형성하는 입면이 기울기가 심한 빗면을 이루고 있습니다. 여기에 더해 낙수선은 처마귀로 갈수록 크게 휘어져 오릅니다. 그 때문에 낙수선은 허공을 향해 뻗어가려는 의지로 충만해 보입니다. 처마에서 강한 운동감이 느껴집니다. 처마의 이런 모양으로 말미암아 지붕돌은 화사석을 차분히 덮어주는 것이 아니라 하늘로 들려 올라간 듯한 인상을 줍니다. 성주사터 석등의 지붕돌 처마에서 미묘한 차이가 예사롭지 않은 분위기의 차이를 초래함을 살피게 됩니다.

　　성주사聖住寺는 구산선문九山禪門 가운데 성주산문의 근본 도량이었습니다. 백제시대 지어진 절 오합사烏合寺가 성주산문의 개산조開山祖 무염국사無染國師가 머물면서 성주사로 이름이 바뀌었습니다. 이 석등은 무염국사가 성주사에 머물러 있던 기간(847~898)에 세워진 것으로 보고 있습니다.

보령 성주사터 오층석탑 앞에 서 있는 석등

백제 · **신라** · 발해 · 고려 · 조선

보령 성주사터 석등

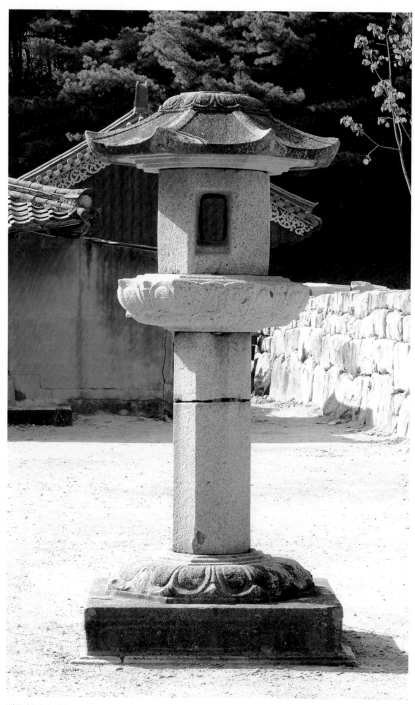

대구 부인사 석등

백제 · **신라** · 발해 · 고려 · 조선

대구광역시 동구 신무동, 통일신라 말기(9세기 후반), 대구광역시유형문화재 16호, 전체높이 308cm

대구의 팔공산 순환도로를 따라가다 보면 부인사符仁寺가 나옵니다. 고려시대에 처음 만든 대장경인 초조대장경初雕大藏經 목판이 봉안되어 있던 절입니다. 몽골의 침입 때 대장경이 불타고 절도 어느 때 사라졌던 것을 근자에 옛 절터에 거창한 건물을 여러 채 새로 지어 옛 이름을 그대로 쓰고 있습니다. 이곳에 있는 석등을 보겠습니다.

좀 전에 본 성주사터 석등과 형식은 똑같습니다만 몇 가지가 두드러져 보입니다. 지대석 위에 놓인 하대석은 역시 하나의 돌로 이루어져 있으나, 면마다 안상 2개가 새겨진 하단부가 크게 발달하여 거의 별개의 돌처럼 보입니다. 크기도 상당하여 하대석 한 변의 길이가 130cm나 됩니다. 하대석의 변화 양상을 뚜렷이 보여주고 있습니다.

지붕돌을 보면 먼저 처마선이 일직선이 아니라 모서리로 갈수록 위쪽으로 휘어져 올라간 것이 눈에 띌 겁니다. 그것도 휘어짐이 강해 자연스럽지 못하고 퍽 과장된 느낌이 듭니다. 약간 확대해서 애기하자면 우리 전통건축이 아니라 중국 건축의 처마선을 보는 듯한 인상입니다. 또 지붕돌 밑면을 자세히 보면 3단의 지붕돌 굄대 외곽으로 선명하게 파인 홈을 볼 수 있습니다. '절수구' 또는 '낙수홈'이라고 부르는 시설로, 지붕면을 타고 흘러내린 빗물이 안쪽으로 침투하는 것을 막아주는 장치입니다. 이는 석등이 조명을 위한 실용물이었음을 방증하는 하나의 증거입니다. 지붕돌에서 한 가지 더 눈에 띄는 점은 귀마루입니다. 지붕 윗면을 보면 팔모지붕의 모서리마다 얇고 넓적한 귀마루가 흘러내리고 있습니다. 입체적인 귀마루의 존재, 처마선의 곡선화 따위는 백제식 요소임을 앞에서 말씀 드린 바 있는데, 신라문화의 절정기까지에는 전혀 나타나지 않던 이런 특징이 시대의 하강과 더불어 통일신라시

75

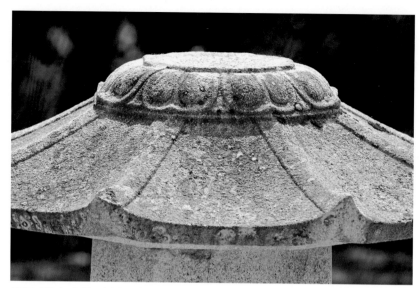

부인사 석등의 지붕돌. 처마귀로 갈수록 휘어져 오르는 처마선과 얇고 넓적한 귀마루가 보인다.

대 석등에 이따금 얼굴을 내밀고 있음을 확인하게 됩니다.

　석등 전체의 느낌은 어떤가요, 어딘가 좀 이상해 보이지 않나요? 화사석이 영 어울리지 않습니다. 우선 폭도 좁고 높이도 낮아서 석등의 다른 부분과 균형이 잘 맞지 않습니다. 그 때문에 지붕돌은 지나치게 커 보이고, 과장된 느낌이 더욱 강화되고 있습니다. 하대석과 간주석, 상대석이 이루는 멋진 비례와 조화도 화사석 때문에 그만 빛을 잃는 듯합니다. 화창도 너무 작아서 마치 키는 훤칠하게 큰데 눈은 아주 작은 사람처럼 갑갑해 보입니다.

　사실 이 화사석은 제짝이 아닙니다. 1964년 한국일보사 주관으로 신라의 오악五岳—토함산·지리산·계룡산·태백산·팔공산에 대한 학술 조사가 이루어진 적이 있습니다. 그때 이 석등의 화사석을 찾지 못해 동쪽으로 3km쯤 떨어진 또 다른 절터에서 화사석을 옮겨와 맞추어 놓은 게 지금의 모습입니다.

　현재의 높이가 308cm입니다. 팔각간주석등치고는 우람한 맛이 날 정도의 크기입니다. 만일 화사석이 제짝이고 상륜부가 온전하다면 적어도 350cm는 넘었을 겁니다. 전체 크기에 걸맞게 간주석은 두툼하고 중후하여 길이가

76

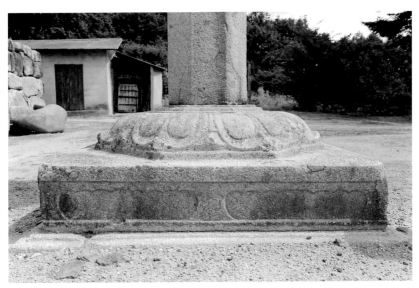
부인사 석등의 하대석

112cm, 지름은 32cm나 되는데, 아깝게도 아래에서 2/3쯤 되는 곳이 완전히 절단되어 다시 맞추어 놓은 상태입니다. 원래 모습을 상상해 보면 흡사 어깨에 힘이 들어간 체격 좋은 운동선수처럼 퍽 당당하고 약간은 과시적인 모습이 그려집니다. 지붕돌의 모습이나 상대석 연꽃잎의 조각 수법으로 보아 아마도 9세기 후반 이후에 제작되었을 듯합니다.

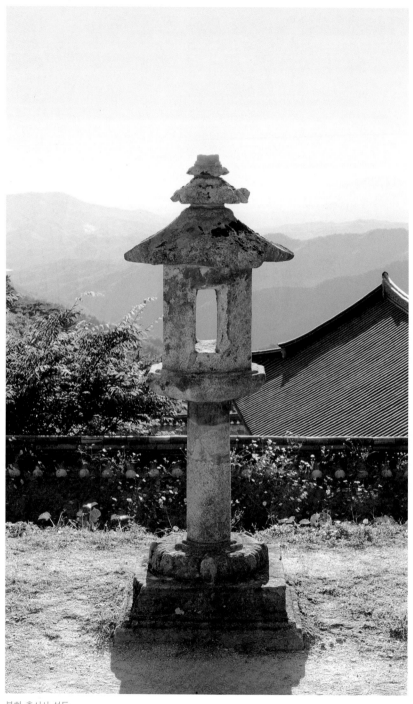

봉화 축서사 석등

백제 · **신라** · 발해 · 고려 · 조선

경상북도 봉화군 물야면 개단리, 통일신라 말기(9세기 후반),

경상북도문화재자료 158호, 전체높이 161cm

봉화의 축서사鷲棲寺에도 성주사터 석등과 양식이 같은 석등 1기가 있습니다. 훼손된 곳이 적지 않습니다. 지붕돌은 모서리가 모두 깨져 나갔고, 상륜부도 일부가 손상된 채 보개와 원 위치나 용도가 분명치 않은 또 하나의 부재만 얹혀 있으며, 간주석 또한 세 토막을 이어 붙였습니다. 그나마 간주석은 예전보다 많이 나아진 것입니다. 1990년대 후반까지만 해도 간주석은 부러진 채 상부를 받치고 있었는데, 지금은 부러진 곳을 잇고 모자라는 부분은 덧보태서 온전한 꼴을 갖추게 되었습니다.

하대석은 하나의 돌로 이루어져 있습니다. 그렇지만 입면마다 2개씩 안상이 새겨진 하단부가 크게 발달하여 복련과 받침은 마치 별개의 돌로 다듬은 듯 보입니다. 복련석보다 그 아래 받침 부분이 훨씬 커다랗습니다. 하대석에서 받침 부분이 강화되면서 무늬가 발생하고 마침내 기대석으로 독립해 가는 변화 양상을 넉넉히 짐작케 합니다.

아무래도 간주석이 눈에 거슬립니다. 복원한 현재의 길이가 74cm임에 비해 폭은 22.5cm에 지나지 않아 가늘고 길어 보입니다. 너무 야위어서 윗부분의 무게를 지탱하기에는 역부족일 듯합니다. 누가 일부러 파손시키지 않더라도 상부의 무게를 못 이겨 또다시 부러지지 않을까 염려스럽습니다. 간주석이 부러진 까닭도 어쩌면 필요에 못 미치는 굵기와 상대적으로 긴 길이 때문이 아니었을까 싶습니다. 이 간주석은 비단 우리의 시각 때문만이 아니라 물리적인 이유로도 왜 간주석의 굵기와 길이가 적정한 비례를 갖추어야 하는지를 잘 보여주고 있습니다.

화사석도 썩 좋아 보이지는 않습니다. 화사석은 한 변의 폭이 19~20cm

79

축서사 보광전에서 내려다본 석등. 백두대간 너머로 해가 지고 있다.

백제 · **신라** · 발해 · 고려 · 조선

정도 되는 정팔각형에 네 곳에 화창을 마련한 평범한 모습입니다. 하지만 간주석처럼 폭에 비해 높이가 높아 아담한 맛은 전혀 없고 흡사 긴 얼굴을 보는 기분이 듭니다. 폭 45cm, 높이 53cm이니, 아무리 양보해도 그리 좋은 비례라고는 말하기 어렵습니다. 가늘고 긴 간주석에 다시 가늘고 긴 화사석이 겹치다 보니 석등 전체가 섬약해 보일 뿐 균형 잡혀 보일 까닭이 없습니다.

귀꽃의 등장이 눈에 띕니다. 복련의 여덟 귀에 귀꽃이 도드라졌고, 상륜부의 보개에도 귀꽃이 일부 남아 있습니다. 보개에 귀꽃이 있는 것으로 보아 지붕돌에도 귀마다 귀꽃이 있었을 겁니다. 귀꽃에 대해서는 지적만 해두고 온전한 모습을 볼 수 있는 석등을 살필 때 다시 말씀 드리겠습니다.

이 석등 옆에는 자그마한 삼층석탑이 하나 서 있었습니다. 탑 안에서 발견된 탑지塔誌에 의하면 신라 경문왕 7년(867)에 세워진 탑입니다. 아마 석등도 탑과 동시에, 아니면 거의 그 무렵에 건립되었으리라 추측하고 있습니다. 비교적 정확한 건립 연대를 짐작할 수 있다는 점이 이 석등의 가치인 셈입니다.

석등과 함께 서 있던 석탑이 지금은 제자리를 떠나 절 가장 꼭대기에 있는 적묵당寂黙堂 옆으로 옮겨 세워졌습니다. 벌어진 입이 다물어지지 않을 만치 절이 크게 확장되고 갖은 석조물이 새로 조성되면서 생긴 변화입니다. 석탑을 옮긴 분들은 과연 석탑과 석등이 왜 그 자리에 함께 서 있었는지, 그것을 옮긴다는 것이 무슨 의미인지 한 번이라도 생각해 보았을까 궁금합니다. 주변이 하도 크게, 너무도 많이 바뀌어 가뜩이나 몸집이 크지 않은 축서사 석등이 한결 작고 초라해 보임이 저만의 느낌이라면 차라리 좋겠습니다.

봉화 축서사 석등

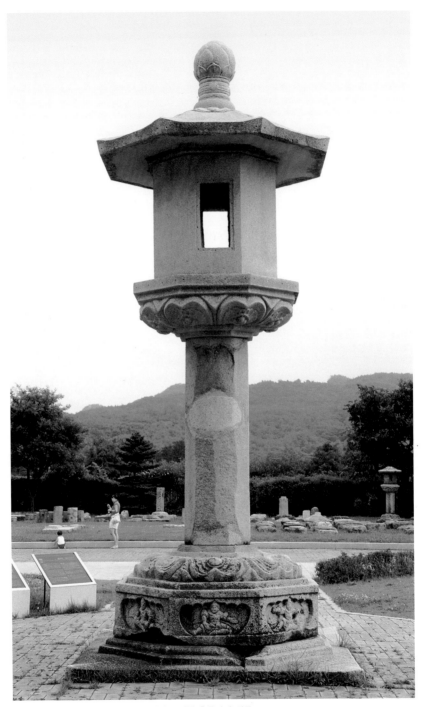

팔각간주석등 가운데 최대 크기를 자랑하는 경주 흥륜사터 석등

백제 · **신라** · 발해 · 고려 · 조선

경상북도 경주시 사정동(현 국립경주박물관), 통일신라, 전체높이 563cm

흥륜사興輪寺를 아십니까? 옛날 신라 사람들은 석가모니불보다 앞서는 부처
님 시대—전불시대前佛時代—의 절터 일곱 군데가 서라벌에 있다고 믿었으며,
그 터 위에 세웠다고 하는 절 일곱 곳을 칠처가람七處伽藍—흥륜사·영흥사·황
룡사·분황사·영묘사·천왕사·담엄사—이라 하여 특별히 신성하게 여겼습니
다. 이 칠처가람의 첫머리에 놓이는 흥륜사는 신라 최초의 사찰로 알려져 있
습니다. 천경림天鏡林에 절을 짓다 사단이 나서 결국 이차돈이 순교한 뒤에야
완성된 절이 바로 흥륜사입니다. 《삼국유사》에서는 이미 미추왕대(262~283)에
아도스님이 초가집을 짓고 부처님 가르침을 펴던 흥륜사가 있었다 하나, 대
체로 학자들은 눌지왕대(417~457)에 있었던 일로 여깁니다. 그러니까 527년(법
흥왕 14)에 짓기 시작하여 544년(진흥왕 5)에 완공한 흥륜사는 옛 흥륜사터에 중
창한 것으로 보는 셈이지요.

　진흥왕은 만년에 왕위를 내놓고 출가하여 '법운法雲'이라는 승려가 되는
데, 그가 주지 노릇을 한 곳이 흥륜사입니다. 불국사와 석굴암을 창건한 김
대성金大成(700~774)이 전생에 밭을 보시布施한 곳도 흥륜사였으며, 전설의 인물
김현金現이 호랑이와 인연을 맺은 곳도 여기 흥륜사였습니다. 또 흥륜사 금당
에는 신라를 빛낸 열 명의 성인, 신라십성新羅十聖을 그린 벽화가 있었으며, 신
라 말기에는 보현보살 벽화가 있었다고 전합니다.

　이러한 이야기는 기록 속에만 남아 있지만, 유물로도 흥륜사와 만날 수
있습니다. 국립경주박물관 신관 남쪽 뜰에는 "이요당 앞 두 개의 돌확二樂堂
前雙石盆/ 어느 시절 미녀가 머리 감던 대야인가何年玉女洗頭盆/ 미인은 가버리고
연꽃만 피어洗頭人去蓮花發/ 남은 향기 부질없이 옛 석분에 가득해라空有餘香滿舊
盆"라는 낭만적인 시가 새겨진 커다란 석조石槽가 있습니다. 폭 191cm, 길이

83

홍륜사터 석조

392cm나 되는 신라 최대의 석조입니다. 글씨는 조선 중기의 문신 이필영^{李必}榮(1573~?)이 경주 부윤^{府尹}, 요즘으로 치자면 경주시장으로 있을 때 이요당이라는 청사 건물 앞으로 석조를 옮겨 연꽃을 심고 즐기면서 새긴 것입니다. 이 석조가 원래 있던 곳이 바로 홍륜사터입니다.

이렇듯 사실과 일화, 전설과 설화를 가득 품고 있는 홍륜사에 또 하나의 전설을 보태기라도 할 듯 우뚝한 자태를 뽐내는 것이 홍륜사터 석등입니다. 전에는 국립경주박물관 입구 잔디밭에 서 있었는데 지금은 홍륜사터 석조 가까이로 옮겨졌습니다. 석등은 높이가 563cm로 우리나라 팔각간주석등 가운데 가장 큽니다. 비록 상대석, 화사석, 지붕돌, 상륜부가 추정 복원된 것이어서 원래 모습이 지금과 꼭 같았다고 장담할 수는 없으나 크게 다르지는 않을 겁니다. 바라만 보아도 시원스럽고 장쾌합니다. 알맞은 거리에서 쳐다보면 자신도 모르게 말아 쥔 주먹에 힘이 들어가고 가슴에 어떤 열기 같은 것이 서서히 차오릅니다. 유물은 물론 말을 하지 않습니다. 표정도 몸짓도 없습니다. 그렇지만 동시에 어떤 유물이든 제 나름의 속살을 내비치며 끊임없이 우리에

84

게 말을 걸고 있습니다. 흥륜사터 석등을 보고 있노라면 그런 사실을 재삼 떠올리게 됩니다. 더군다나 이 석등은 얼마나 많은 이야기를 배경으로 거느리고 있습니까? 따지고 보면 그렇지 않은 석등은 하나도 없겠지만 말입니다.

사천왕사터 석등부터 이제까지 살펴본 석등들을 '흥륜사 계열'로 묶은 제 속셈을 지금쯤은 눈치채셨을 듯합니다. 그만큼 이 석등은 걸출합니다. 우선 규모가 압도적입니다. 지대석은 한 면의 폭이 무려 240cm나 되고, 여덟 모난 하대석도 한 면의 폭이 75cm에 높이가 44cm여서 우람한 느낌을 자아냅니다. 간주석은 높이가 184cm이고 화사석은 높이가 110cm나 되어 50cm 안팎의 일반적인 석등 화사석에 견준다면 대략 열 배도 넘는 부피를 지닌 셈입니다. 지붕돌은 폭이 자그마치 212cm입니다. 두께가 알맞고 눈에서 먼 높은 곳에 떠 있어서 그렇지 내려놓고 본다면 엄청난 크기일 겁니다. 받침을 포함한 보주 하나의 높이가 66cm나 되니 크기에 대해서는 더 이상의 긴 말이 필요 없을 지경입니다. 그야말로 발군의 크기입니다. 도대체 이렇게 장대한 석등이 놓였던 불전佛殿은 또 얼마나 장려했을지 생각만으로도 가슴이 부풀어오르는 듯합니다.

규모만 대단한 것이 아닙니다. 사실, 크기가 커지면 각 부분의 비례와 균형을 맞추는 일이 그리 만만치 않습니다. 자칫 잘못하면 비대해 보이거나 어느 부분이 과도해지기 쉽고, 아니면 반대로 어느 곳인가가 빈약하여 전체의 균형을 무너뜨리기 십상이었을 텐데, 흥륜사터 석등은 어디에서 바라보아도 한 점 빈틈이 없습니다. 참 빼어난 비례 감각입니다. 부분부분을 조합하여 이만한 석조물의 균형을 완벽하게 장악하는 눈이 차라리 무서울 정도입니다.

세부의 처리나 조각 솜씨 또한 규모나 균형 감각에 조금도 뒤지지 않습니다. 커다란 지대석은 그저 평평한 것이 아니라, 네 귀에 선명하되 부드러운 곡선을 그리는 귀마루 선이 뚜렷합니다. 신라 건축에서는 석탑의 기단부 덮개돌[甲石, 蓋石]이나 목조건축의 기단 네 귀퉁이에서 이런 모습을 이따금 확인할 수 있습니다. 세련된 의장입니다. 하대석에서는 복련의 아랫부분이 사각이 아닌 팔각 평면인 것을 간취看取할 수 있습니다. 하대석의 하단부가 발달하여 기대석으로 독립되어 가는 과정은 두 갈래로 나누어볼 수 있습니다. 평면

85

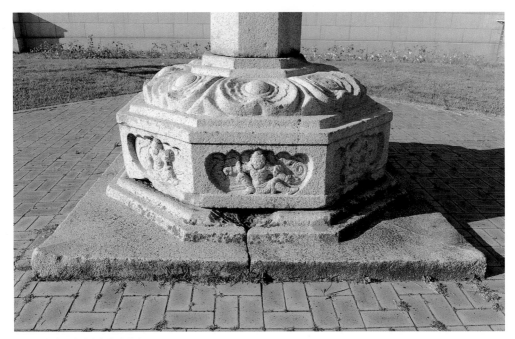

흥륜사터 석등의 지대석과 하대석

이 줄곧 사각을 유지하는 흐름이 그 하나이고, 평면이 팔각으로 변모하는 흐름이 다른 하나입니다. 종전까지 살펴본 석등이 전자라면, 여기 흥륜사터 석등을 비롯하여 앞으로 보게 될 팔각간주석등 대부분이 후자입니다. 나아가 고복형 석등이나 쌍사자 석등의 기대석은 예외 없이 팔각 평면임을 차례로 확인하게 될 것입니다.

흥륜사터 석등 하대석에 새겨진 안상 안에는 불법을 지켜준다는 여덟 천신, 이른바 팔부중八部衆이 조각되어 있습니다. 장대한 규모에 시선이 압도되다 보면 세부 조각까지 눈길이 잘 안 가게 되지만, 자세히 보면 상당히 새김이 깊고 솜씨가 훌륭한 팔부중상으로 역시 녹록지 않습니다. 특히 제가끔 다른 자세와 모습으로 뚜렷하게 새겨진 팔부중상에서는 작은 공간을 자유자재로 활용하는 조각가의 능숙한 감각이 돋보입니다. 대개 규모에 치중하다 보면 세부에 소홀하고, 세부에 열중하다 보면 규모가 보잘것없는 경우가 흔

86

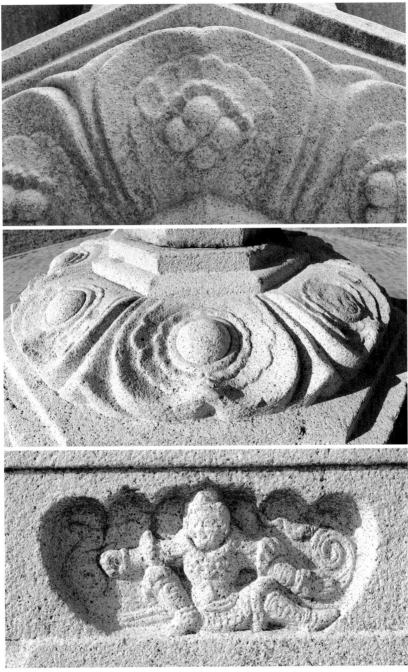

흥륜사터 석등 하대석 안상 안에 새겨진 팔부중상(아래), 하대석(가운데)과 상대석(위)의 연꽃잎무늬

경주 흥륜사터 석등

한데, 이 정도면 규모와 세부가 아울러 볼 만하다 해도 괜찮지 싶습니다. 조선총독부 학무국에서 근무했던 일본의 건축사가 스기야마 노부조杉山信三(1906~1997)는 흥륜사터 석등에 대한 논문에서 이 팔부중상이야말로 "당대를 대표하는 조각 솜씨를 자랑하고 있다"고 평가한 바 있습니다.

서로 호응하고 있는 하대석 복련과 상대석 앙련의 연꽃잎들도 인상적입니다. 무게중심에 야구공보다 큰 구슬을 마치 용의 눈처럼 툭 튀어나오게 새기고 그 주위로 층층이 꽃주름을 새긴 연꽃잎들은 오로지 흥륜사터 석등에서만 볼 수 있는 독특한 모습입니다. 고부조로 깊게 조각한 꽃잎들은 눈을 파고들 듯 강력한 힘을 분출하면서도 유연함을 잃지 않습니

남아 있는 부재를 바탕으로 오가와 게이기찌가 작성한 흥륜사터 석등 복원도

다. 이런 모습이 연꽃잎의 이미지와 일치한다고 여겨지지는 않지만, 무척 역동적인 연꽃잎임은 틀림없습니다.

상대석과 화사석과 지붕돌, 그리고 상륜부의 보주는 복원한 것이지만, 좋은 비례를 보여주고 있습니다. 특히 지붕돌의 크기와 두께, 처마의 두께와 낙수선의 미묘한 곡선 처리가 일품입니다. 마치 목걸이처럼 띠를 돌려 잘록한 받침 부분을 장식한 연꽃 봉오리 모양의 보주 역시 넘치지도 모자라지도 않는 훌륭한 마무리입니다.

이렇게 멋진 복원이 이루어진 때는 1975년입니다. 그러나 그것을 가능케 한 설계는 그보다 훨씬 이전인 1936년 무렵에 이루어졌습니다. 당시 조선총독부에 근무하던 오가와 게이기찌小川敬吉(1882~1950)라는 일본인 건축기사가

있었습니다. 우리의 각종 문화재 수리 공사와 유적 조사에 참여하여 수많은 사진과 도면을 남긴 인물로, 앞에서 말씀 드린 스기야마와 함께 홍륜사터 석등의 부재들을 실측한 뒤 없어진 부분의 치수를 산출하여 추정 복원도를 그렸던 것입니다. 그리고 그의 복원도를 바탕으로 1975년 실제 복원이 이루어졌던 것이지요.

설계자가 일본인이라는 사실을 알고 나니 심사가 조금 복잡해지지 않나요? 저는 좀 무섭습니다. 이만큼 깔끔하게 복원 설계를 하려면 신라시대 석등의 구조와 양식, 시대적 흐름에 대한 폭넓은 이해가 전제되어야 합니다. 요즈음도 이만한 역량을 발휘하기가 쉽지 않을 것입니다. 그러니 겁나고 두려울 밖에요. 다만 저는 상대석과 하대석의 연꽃잎이나 팔부중상으로 보자면 원래의 화사석과 지붕돌은 복원한 지금의 것보다는 좀 더 장식적이지 않았을까 생각을 해봅니다. 예를 들면 화사석과 맞물리는 지붕돌 아랫면에 연꽃잎을 얇게 새긴다든지, 화사석의 여백에 사천왕상을 돋을새김한다든지 하는 식으로 말입니다. 그래도 나름대로 '그림'이 될 것 같은데, 어떠신지요?

홍륜사터 석등의 제작 연대는 쉽사리 짐작하기 어렵습니다. 양식이나 조각 솜씨로 보아 홍륜사가 중창되던 6세기 전반이나 삼국 통일 이전에 만들어지지 않았음은 분명해 보입니다. 팔부중상의 등장이나 연꽃잎의 모양으로 보아 빨라도 9세기 이후의 작품이 아닐까 조심스럽게 짐작해 볼 따름입니다. 원래의 지붕돌이 남아 있다면 추정에 좀 더 도움이 되겠지만 이미 소용없는 일이니 도리가 없습니다.

홍륜사터 석등은 팔각석등의 제왕입니다.

장흥 보림사 석등

백제 · **신라** · 발해 · 고려 · 조선

(장흥 보림사 석등)

전라남도 장흥군 유치면 봉덕리, 통일신라 말기, 국보 44호, 전체높이 314cm

장흥의 보림사寶林寺는 지난날 소위 구산선문의 하나로 이름을 떨치던 절입니다. 지금도 858년에 만들어진 철조비로자나불상, 870년에 세워진 2기의 삼층석탑, 880년에 건립한 보조선사普照禪師 부도와 884년에 세운 부도비 등이 긴 역사를 자랑하는 곳입니다. 이곳에 흥륜사 계열로 분류할 수 있는 석등이 1기 있습니다.

석등은 대적광전大寂光殿 앞, 2기의 삼층석탑 사이에 서 있습니다. 다시 한 번 석등이 어디에, 어떻게 위치하는가를 환기시켜 줍니다. 천 년이 넘는 긴 세월 동안 신기하달 정도로 손상되거나 달아난 부분이 거의 없어서 아주 기분 좋게 감상할 수 있는 석등입니다. 전체적인 인상이 대단히 화려하고 장식적입니다. 마치 '한 미모 하는' 여인이 아리땁게 성장盛裝하고 장신구까지 맵시 있게 갖추고 나선 듯한 모습입니다. 그런데 아담한 키의 한국형 미인이었는지, 여느 석등에 비해 허리, 곧 간주석이 좀 짧습니다. 그래도 지붕돌이 가뿐하고 날렵해서, 화사석의 화창이 커다란 눈처럼 시원해서, 무엇보다도 팔각 기대석과 복련석이 높직하게 받쳐주어서 아무런 문제가 없습니다. 탁월한 감각입니다.

아래부터 차례로 세부를 살펴보겠습니다. 지금은 석등 주위에 자갈을 깔아버리는 바람에 많은 부분이 묻혀 있으나, 네모난 지대석은 흡사 신라 석탑의 기단처럼 이중으로 되어 있습니다. 아래의 지대석 윗면은 빗물이 잘 흘러내릴 수 있도록 살짝 경사지게 다듬고─그래서 마치 기와지붕처럼 네 모서리에 자연스럽게 가벼운 귀마루가 섰습니다─한가운데 굄대를 선명하게 돌출시켰으며, 그 위에 별개의 돌로 다듬은 위 지대석을 올려놓았습니다. 위 지대석 윗면에도 3단의 기대석 굄대를 도드라지게 세워 올렸습니다. 제대로 격식

보림사 석등의 옛 모습.
지대석까지 모두 드러나 있다.

을 갖추려는 의지가 충분히 엿보이는 모양새입니다.

　기대석은 별도의 돌을 다듬어 지대석 위에 올려놓아 하대석을 받치도록 했습니다. 하대석의 일부로 부속되는 게 아니라 완전히 독립한 모습입니다. 이런 모습을 보면서 기대부에서 일어난 저간의 변화, 하대석 아래의 낮고 좁은 면에 안상을 새기는 식으로 발생하여, 점차 높고 커지며 독자성을 띠어 가다가, 마침내 홀로 서는 일련의 과정을 상기하게 됩니다. 면마다 꽉 차도록 큼직한 안상을 하나씩 새긴 기대석은 평면 팔각입니다. 방금 본 흥륜사터 석등 하대석의 연장선상에 있다고 할 수 있습니다. 주목되는 점은 기대석 폭이 바로 위에 놓인 복련석 폭보다 좁다는 사실입니다. 유념해 보지 않으면 금방 눈에 들어오지 않을 수도 있는 부분이지만, 양식적 갈래를 불문하고 기대석을 갖춘 현존 석등을 통틀어 3기의 석등에서만 볼 수 있는 독자적인 특징입니다. 이 점이 엷은 긴장감을 유도하면서 석등 전체가 날씬해 보이도록 하는 효과를 낳지 않았나 싶습니다.

　복련석에서 단연 눈길을 끄는 것은 여덟 장 연꽃잎의 끝마다 예쁘게 솟아 있는 귀꽃의 존재입니다. 도르르 말린 고사리순 세 개가 솟은 것 같은 귀꽃은 그 자체만으로도 장식과 의장 효과를 십분 거두고 있습니다. 게다가 지붕돌과 상륜부의 보개에 되풀이되는 귀꽃과 호응하면서 석등 전체에 화려한 맛은 물론이거니와 일종의 리듬감과 조화, 반복과 통일성을 부여하고 있습니다. 대단히 세련된 의장이 아닐 수 없습니다.

　사실 귀꽃이라는 장식 요소는 멀리 삼국시대부터 불교미술에 등장하는 오랜 내력을 가지고 있습니다. 예를 들면 삼국시대 금동불상의 좌대나 사리

92

장치 등에서 어렵지 않게 귀꽃을 발견할 수 있습니다. 9세기가 되면 석조미술품에도 귀꽃이 적용되기 시작하여 석불상의 좌대, 부도, 석등 등에서 비슷한 양상을 띠며 전개되어 보편화됩니다. 한번 정착한 뒤로는 왕조가 바뀐 고려시대까지도 줄곧 이어지고 있음을 어렵지 않게 확인할 수 있습니다. 석등의 경우만 해도 통일신라시대 팔각간주석등에 몇몇 예가 보이고 고복형 석등에는 예외 없이 모두 귀꽃이 나타나고 있으며, 고려시대 석등에서도 귀꽃을 쉽게 볼 수 있습니다.

간주석은 이미 말씀 드린 대로 아주 짧은 편입니다. 그러나 이는 충분히 계산된 크기입니다. 기대석의 높이를 더하면 여느 석등의 간주석과 비슷한 높이가 되지 싶습니다. 다시 말해 기대석이 높아진 만큼 간주석의 길이를 줄여 석등 전체의 균형을 맞추고 있는 것입니다. 그런 정도야 기본이고 상식이 아니겠냐고 할 수도 있지만, 과연 얼마나 줄여야 할지는 순전히 만드는 사람의 감각과 판단에 속하는 문제여서 그리 만만하게 볼 일이 아닙니다. 이 간주석은 한 조형물에서 부분과 부분, 부분과 전체가 어떻게 만나야 하는가 하는 문제의 모범 답안을 제시하고 있다는 생각이 듭니다.

상대석은 화려합니다. 아니, '화려하다'는 표현보다 '화사하다'는 표현이 어떨까 싶습니다. 여덟 장 홑잎을 두 줄로 앉히고 다시 꽃잎마다 가운데에 꽃 같은 무늬를 넣어 장식했습니다. 조각은 얇으면서 꽃잎의 가장자리는 살짝 반전하고 있고 꽃잎 끝은 뾰족하게 솟아 마치 살아 있는 듯 생생합니다. 화사한 꽃 한 송이가 활짝 핀 모습입니다. 어찌 보면 대단히 감각적이기도 합니다. 디자인과 솜씨, 머리와 손이 행복하게 만나고 있다는 느낌을 주는 게 이 상대석입니다.

화사석은 시원스럽습니다. 네 면에 뚫린 화창이 큼지막하여 두 눈이 얼굴의 절반을 차지한달 만큼 눈이 큰 에스파니아 여성을 보는 기분입니다. 다른 석등과 비교해 보면 이 석등의 화창이 얼마나 큰지 금방 알 수 있습니다. 그런데 제 눈에는 화사석 상단의 폭이 그 차이는 경미할망정 하단의 폭보다 좀 더 큰 것처럼 보입니다. 착시인지 모르겠습니다만, 아무튼 이런 눈맛이 커다란 화창의 인상과 결합하여 그저 범박凡朴하기 쉬운 화사석에서 묘한 표정

93

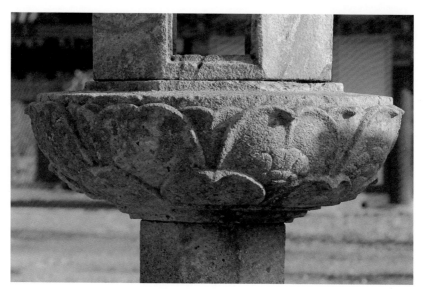
화사한 꽃 한 송이가 활짝 핀 것 같은 보림사 석등 상대석

을 느끼게 합니다. 언젠가 기회가 되면 화사석 폭을 실측해 보아야겠습니다.

　　지붕돌은 경쾌합니다. 섬약한 느낌이 들 정도로 얄팍한 두께, 있는 듯 마는 듯한 처마선의 미세한 반전이 자칫 무거워 보일 수도 있는 지붕돌을 그렇게 만들고 있습니다. 윗면에는 지붕이 서로 만나는 모서리마다 도도록한 귀마루가 솟아서 점점 굵어지며 흘러내리다가 끝에 와서는 자연스럽게 귀꽃으로 마감되었습니다. 꼭대기를 여덟 장 연꽃잎으로 정리하는 것을 잊지 않았는데, 꽃잎 속에 또 무늬를 넣어서 작은 부분에서도 전체적인 조화를 충분히 유념하고 있음을 잘 보여줍니다. 저는 얇은 두께, 폭과 높이를 갖는 귀마루의 존재, 처마선의 미세한 반전에서 아련한 백제의 흔적을 감지합니다. 비록 세월은 멀리 흘러 나라와 시대는 완연히 달라졌지만 땅은 옛 땅이라 그곳에서 나고 자란 사람의 핏속에 본능처럼 가라앉아 있던 감각들이 저도 모르는 새에 저렇게 표출된 것이 아닐까 하고 혼자 궁리해 봅니다.

　　상륜부는 상륜부의 두 가지 형식인 보주형과 보개형 가운데 후자에 드는 대표적인 경우입니다. 지붕돌 위에 각각 별도의 돌로 다듬은 보륜, 보개,

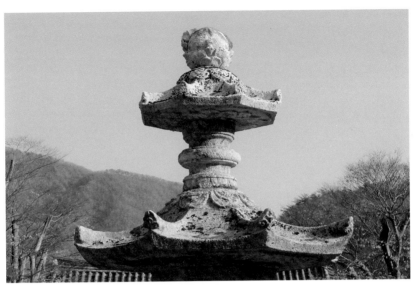
보림사 석등의 지붕돌과 상륜부

보주를 차례로 올려놓았습니다. 보륜은 천녀天女가 허리에 찬 요고腰鼓를 닮았고, 보개는 지붕돌을 그대로 축소한 모습이며, 연꽃잎에 받쳐진 동그란 보주는 사방에 깃털 같은 장식을 달고 있습니다. 각각의 부재는 작지만 다채롭고 꾸밈이 많아 석등이 화려하고 장식적으로 보이는 데 결정적 역할을 합니다. 이와 같은 보개형 상륜은 뒤에 보게 될 고복형 석등에서는 예외 없이 채택하고 있습니다. 뿐만 아니라 9세기 이후 발달하는 고승들의 사리탑인 부도의 상륜부도 세부는 다르지만 기본 형식은 같다고 할 수 있습니다. 이런 사실은 퍽 흥미롭습니다. 보개형 상륜이 팔각간주석등에서 먼저 발생했는지 아니면 고복형 석등에서 선행했는지도 궁금하고, 과연 석등에서 출발하여 부도로 옮겨갔는지 아니면 그 반대인지도 상당히 호기심을 자극합니다. 저로서는 이런 의문에 답할 아무런 준비도 되어 있지 않은 채 비슷한 시기에 장르를 넘나들며 동시에 진행되는 이런 형식의 공유가 무척 흥미로울 따름입니다.

　　보통 보림사 석등을 팔각간주석등 가운데 가장 장식성이 풍부한 석등으로 평가합니다. 공감합니다. 여러분도 이제까지 보신 것, 앞으로 보실 것까지

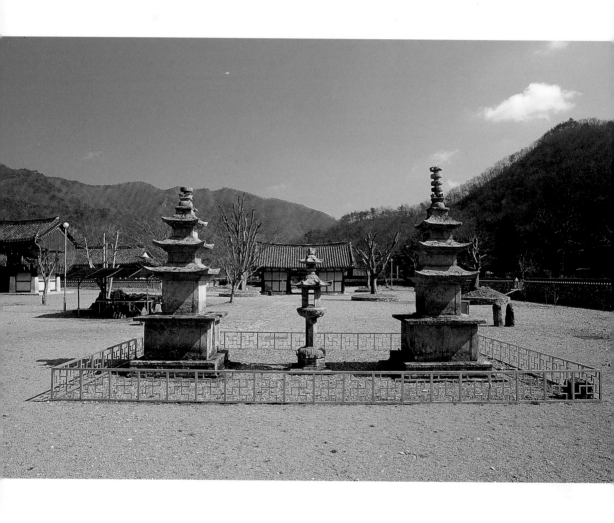

보림사 석등과 좌우의 두 삼층석탑

백제 · **신라** · 발해 · 고려 · 조선

포함하여 수긍할 만한지 한번 검토해 보시기 바랍니다. 그런데 건립 연대에 대해서는 일반론에 선뜻 동의하기가 망설여집니다. 석등 좌우로 나란히 서 있는 탑에서 각각 탑지가 발견되어 870년(신라 경문왕 10) 두 탑이 동시에 건립되었음이 밝혀졌습니다. 이를 근거로 석등 또한 같은 해, 아니라면 그에 근접한 시기에 세웠으리라 추정하고 있습니다. 충분히 개연성 있는 추측이기는 하나 글쎄요, 제 눈에는 탑과 석등이 너무 달라 보여 동일한 시기에 만들었다고는 쉽게 생각되지 않습니다.

탑은 전체적인 인상이 아주 나약하여 말기적인 모습을 그대로 노출하고 있을 뿐 석등처럼 화려한 것도 아닙니다. 부분과 부분도 조화롭지 못하여 기단과 탑신이 어울리지 못하고, 상륜부—저는 현재의 상륜이 애초의 것이 아니리라는 심증을 갖고 있습니만—도 탑신과 따로 놀고 있습니다. 특히 지붕돌의 낙수면과 처마귀의 심한 반전은 제작자의 미감이 의심스러울 만큼 요란스러울 뿐이며, 상륜부도 변화 없이 밋밋하여 지루한 반복일 따름입니다. 이에 반해 석등은 비록 강건하거나 장중한 맛은 없을지라도 전혀 다른 미감인 화미華美함을 완성도 높게 구현하고 있습니다. 조각 솜씨는 빼어나고, 균형과 비례 감각도 나무랄 데 없습니다. 변화와 통일을 성공적으로 조화시키고 있기도 합니다. 이런 비유가 적절할지 모르겠습니다만, 한마디로 두 탑이 로코코적이라면 석등은 바로크적입니다.

아무래도 두 탑과 석등을 같은 시기에 제작했으리라는 추단이 무리인 것 같습니다. 두 탑보다는 석등이 신라문화가 활짝 피어나던 시절에 한결 다가서 있는 듯합니다. 아니라면 두 탑이 너무 일찍 말폐末弊를 드러낸 것인지도 모르겠습니다. 제 눈에는 이 석등이 가감 없이 한 시대 분위기를 보여주는 것으로 비칩니다. 절정은 지났으되 아직은 전성기의 여운이 짙게 감도는 시절, 열심히 겉치장에 신경을 쓰던 지체 높은 신라 여인처럼 보이는 작품이 보림사 석등입니다.

장흥 보림사 석등

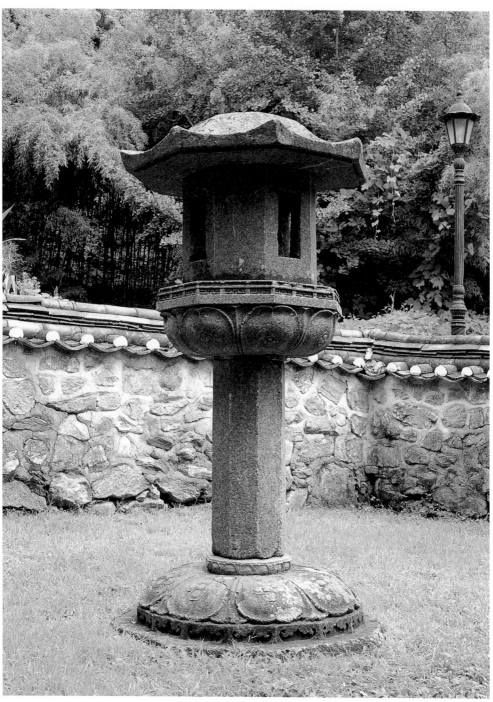

남원 실상사 백장암 석등

백제 · **신라** · 발해 · 고려 · 조선

전라북도 남원시 산내면 대정리, 통일신라 말기, 보물 40호, 전체높이 232cm

보림사 석등과 제작 시기도 비슷하고 장식성도 닮은 석등을 하나 더 보겠습니다. 지리산 실상사實相寺 백장암百丈庵 석등입니다. 전체가 여섯 개의 돌로 이루어져 있습니다. 지대석과 하대석을 합쳐 하나의 돌로 다듬었고, 나머지 간주석, 상대석, 화사석, 지붕돌, 보주는 각각 별개의 돌로 만들어서 조립했습니다. 화사석 이상은 신라시대 팔각간주석등의 표준이라 할 만큼 정통적이고 전형적인 모습입니다. 이 석등의 특징은 아랫부분에 집중되어 있습니다.

상대석을 보면 연꽃잎 끝 부분 위로 돌아가며 목조건축의 난간 모습이 섬세하게 새겨져 있습니다. 현존하는 어느 석등에서도 볼 수 없는 독특한 의장입니다. 난간 조각은 매우 사실적이어서 평난간의 살대, 동자기둥과 엄지기둥, 소로 모양의 두공枓工, 돌란대가 착실하게 새겨져 있습니다. 특히 살대의 짜임은 조선시대 난간에서는 전혀 볼 수 없는 고식古式으로, 발굴을 통해 알려진 신라시대 양식과 일치합니다. 따라서 백장암 석등 상대석의 난간무늬는 이 석등의 특색이자 신라 목조건축의 한 요소를 알려주는 소중한 자료이기도 합니다.

말씀 드렸다시피 백장암 석등은 지대석과 하대석이 하나의 돌로 이루어져 있습니다. 이 사실만도 여느 석등과는 다른 구조이지만, 백장암 석등의 남다른 모습이 여기에 소롯이 모여 있습니다. 지대석은 평면이 팔각을 이루고 있어서 흔히 보는 사각 지대석과는 사뭇 대조적입니다. 기대 부분은 사각도, 팔각도 아닌 16각 평면으로, 역시 이 석등에서만 볼 수 있는 모습입니다. 기대 부분의 면마다 하나씩 새겨진 안상도 화려한 왕관처럼 특이한 형태를 취하고 있습니다.

하대석의 연꽃잎은 알맞은 두께의 홑잎인데, 꽃잎마다 한가운데 꽃 한

99

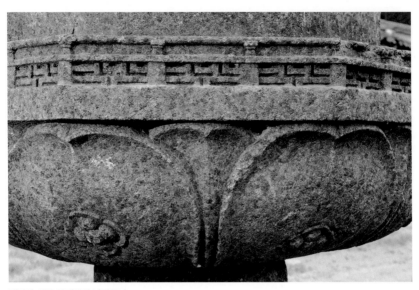

백장암 석등 상대석의 난간무늬

송이씩을 품고 있습니다. 꽃잎 안에 새겨진 꽃송이는 동그란 꽃술에 볼록볼록 솟은 네 장의 꽃잎이 귀엽고 사랑스러워 새긴 사람의 정성과 미소를 떠올리지 않을 수 없습니다. 이러한 하대석의 연꽃잎은 상대석에도 흡사한 모습으로 새겨져 석등 전체에 부드러움과 화사함을 선사하고 있습니다.

하대석에서 또 하나 놀라운 요소는 간주석 굄대입니다. 대개의 경우 간주석 굄대는 팔각 평면에 2~3단으로 야트막하게 돌출시키는데, 여기서는 원형 평면에 일부러 관심 두지 않아도 눈길을 끌 만큼 높직하게 뽑아 올렸습니다. 게다가 입면에는 돌아가며 24장이나 되는 연꽃잎을 자잘하게 새겨 넣었습니다. 여간 곰살맞은 게 아닙니다. 발상도 참신하고 기발합니다. 간주석 굄대의 이런 모습 또한 백장암 석등에서만 볼 수 있는 유일한 예입니다.

백장암 석등은 곁에 있는 석탑과 썩 잘 어울립니다. 백장암 삼층석탑은 장식이 풍부합니다. 몸돌마다 사방에 보살상, 신장상, 주악비천상, 천인상 따위 무늬를 돋을새김했으며, 지붕돌 받침에도 연꽃무늬를 돌아가며 새겨 넣었습니다. 특히 각 층 몸돌 아랫부분에 새긴 난간무늬는 석등의 난간무늬와

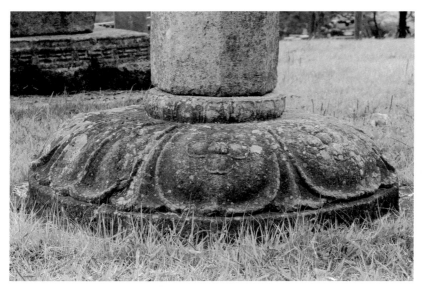
백장암 석등의 기대 · 복련 · 간주석 굄대

우 흡사합니다. 때문에 석탑과 석등은 전체적으로 화려하고 섬세한 인상도 잘 어울리지만, 특히 난간무늬를 보면 동일한 사람이 석탑과 석등의 조화를 염두에 두면서 함께 설계하고 제작했으리라는 짐작이 얼마든지 가능합니다. 게다가 모두 화강암이 아닌 섬록암閃綠岩으로 만들어져 석질石質까지도 똑같습니다. 또 석등 뒤편으로 법당터가 있어서 법당-석등-탑의 중심이 일직선 위에 있음이 밝혀지기도 했습니다. 이런 점들 모두가 석등과 탑이 상호 유기적인 관계를 고려하면서 동시에 만들어졌음을 방증하는 증거들로 보입니다. 어쩌면 한 사람이 두 가지를 모두 설계하고, 또 다른 장인이 두 가지를 모두 조각했는지도 모를 일입니다.

　백장암 석등에는 안타깝고 유감스러운 사연이 담겨 있습니다. 현재 백장암 석등은 온전한 모습이 아닙니다. 원래 백장암 석등은 지대석부터 간주석까지만 제자리를 지키고 있었고 그 윗부분은 모두 부근에 흩어져 있었습니다. 1970년대에 원형을 회복했습니다만, 1980년대 도굴꾼들에 의해 다시 훼손을 당하면서 상륜부의 보주를 잃어버리고 말았습니다. 그래서 지금은 지붕

101

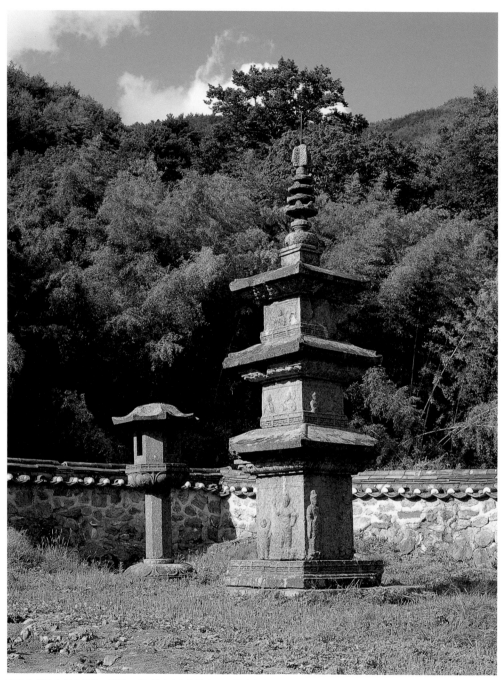

백장암 석등과 삼층석탑. 지금은 모두 헐려나간 흙돌담으로 둘러싸인 모습이 아늑하다.

돌의 일부가 손상되고 꼭대기에 있어야 할 보주가 사라졌습니다. 아직도 이런 일이 자행된다는 사실이, 우리가 이만한 문화유산 하나 제대로 관리하고 지키지 못했다는 사실이 화가 나고 부끄럽습니다. 정말 딱한 노릇이 아닐 수 없습니다.

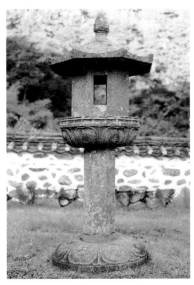
보주까지 갖춘 백장암 석등의 옛 모습

보주가 있는 사진과 없는 사진을 비교해 보면 생각 밖으로 보주의 역할이 중요하다는 것을 이해하실 겁니다. 보주가 없으면 용을 다 그리고도 눈동자를 그려 넣지 않은 것처럼 무언가 비어 보이고 허전하여 완결성이 현저히 떨어짐을 알 수 있습니다.

보주는 석등에서 비록 작은 부재에 지나지 않으나 전체의 완성도에 큰 영향을 미침을 백장암 석등의 불행한 내력을 통해 새삼스레 깨닫게 됩니다. 혹시 잃어버린 보주를 되찾을 수 있다면 더없이 다행이겠고, 그렇지 않더라도 석질이 같은 돌로 보주를 옛 모습대로 다듬어 올려놓으면 좋지 않을까 하는 생각이 듭니다.

백장암 석등을 생각하면 만든 사람의 공력과 정성, 물려받은 우리의 무지와 안일이 선명한 대비를 이루며 겹쳐집니다. 몇 년 전까지만 해도 삼층석탑과 석등이 야트막한 담장으로 둘러싸여 아늑한 맛이 있었으나, 발굴을 끝내고 정리하면서 담장을 헐어내고 주위를 넓혀서 지금은 주변이 아주 썰렁해졌습니다. 끌끌 혀를 찰 수밖에 없는 우리 시대 문화의식의 현주소를 실감케 하는 살풍경으로 바뀌고 말았습니다.

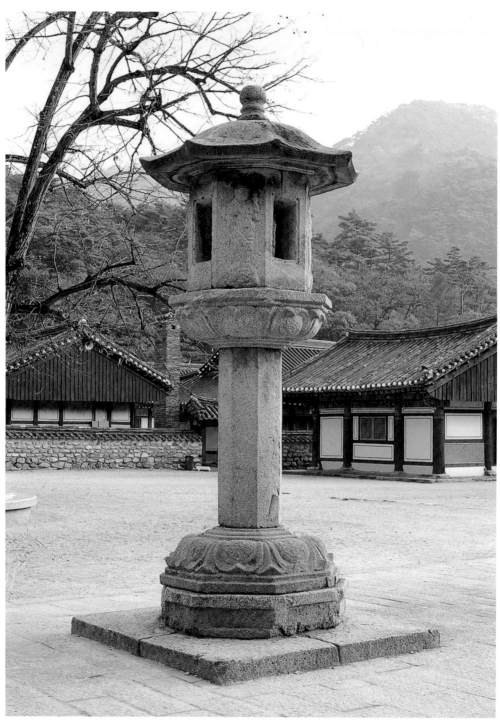

보은 법주사 사천왕석등

백제 · **신라** · 발해 · 고려 · 조선

사천왕상 팔각간주석등

충청북도 보은군 속리산면 사내리, 통일신라, 보물 15호, 전체높이 390cm

속리산의 법주사法住寺 팔상전捌相殿은 현존하는 우리나라 유일의 목탑입니다. 팔상전과 중층 불전인 대웅보전을 연결하는 중심축 위에 석등 2기가 서 있습니다. 팔상전 가까이 있는 것이 유명한 쌍사자 석등이고, 대웅보전 앞에 있는 것이 지금 살펴볼 사천왕석등입니다.

이렇게 불리는 이유는 화사석의 조각 때문입니다. 화창을 뚫은 네 곳을 제외한 나머지 네 군데 화사벽에 악귀를 밟고 선 사천왕상을 하나씩 돋을새김했습니다. 이 점이 가장 두드러진 특색이어서 '사천왕석등'이란 이름을 얻게 된 것입니다. 그렇다고 화사석에 사천왕상을 새긴 석등이 이것뿐인가 하면 그렇지는 않습니다. 그런 것들을 묶어 한 계열로 분류할 수 있으며, 그 가운데 시기적으로 제일 앞서고 규모나 솜씨에서도 가장 대표적인 작품이 바로 법주사 사천왕석등입니다.

석등의 화사석에 사천왕상을 새기는 것은 종교적 해석이 가능한 대목입니다. 흔히 탑이나 부도의 몸돌, 절의 천왕문에서도 사천왕상을 볼 수 있습니다. 사천왕은 진리 혹은 진리의 구현자인 부처나 조사祖師를 호위하는 역할을 합니다. 어떤 형태이건 조형물로 사천왕을 만들 때 거기에 담는 핵심적 의미는 바로 이것이라고 생각합니다. 따라서 석등 화사석의 사천왕상도 그 기능이나 의미가 여기에서 벗어나지 않을 것입니다. 탑이나 부도 혹은 절에는 부처나 조사의 상징물로 사리나 불상이 안치되어 있습니다. 그러면 석등의 경우 무엇이 그러한 역할을 하는 걸까요? 바로 등불입니다. 화사석 안에 켜는 등불이야말로 진리 또는 불타의 상징입니다.

이쯤에서 여러분은 제가 서두에서 밝힌 석등의 세 가지 기능, 물리적으로 어둠을 밝히는 도구이며 공양물이자 불타의 상징이기도 하다는 말을 떠

105

법주사 사천왕석등 화사벽의
악귀를 밟고 선 사천왕상

올리실 겁니다. 화사석에 사천왕상을 조각한다는 사실은 석등이 불타의 상징이라는 주장을 뒷받침하는 증거의 하나일 것입니다. 역으로 석등이 불타의 상징이므로 화사석에 사천왕이 등장하는 것은 자연스러운 일입니다.

기대석에서도 또 한 가지 특색이 보입니다. 네 장의 돌을 네모지게 짜맞춘 지대석과 복련이 도드라진 하대석 사이에 끼어 있는 기대석은 별도의 돌로 이루어졌고 평면은 팔각입니다. 이런 특징은 보림사 석등과 상통하는 요소입니다. 그러므로 하대석 양식을 기준으로 분류한다면 법주사 사천왕석등은 보림사 석등과 같은 계열, 다시 말해 흥륜사 계열 팔각간주 석등에 속한다고 볼 수도 있습니다.

법주사 사천왕석등은 현재 높이가 390cm로 당당한 크기를 자랑합니다. 팔각간주석등 가운데는 상당히 큰 편에 속하는 대작입니다. 크기에 걸맞게 균형도 좋습니다. 보림사 석등과 마찬가지로 기대석이 발달하다 보니 간주석 길이를 줄여 전체적인 균형을 맞추고 있습니다. 조각 솜씨도 우수합니다. 화사석에 새긴 사천왕상은 자세가 부드럽고 인체 비례가 괜찮은 편이며 세부도 비교적 정교하게 마무리하였습니다. 크기와 솜씨, 비례와 장식, 어느 모로 보나 통일신라 팔각간주석등의 수작으로 꼽기에 전혀 손색이 없습니다. 만들어진 시기는 불국사 석등보다 조금 늦은 8세기 후반, 늦어도 9세기 초를 넘지는 않을 것으로 보입니다. 작품의 전반적인 수준과 이 시기에 중창이 이루어지는 법주사의 역사를 아울러 고려한 판단입니다. 참고로 덧붙이자면 현재의 보주는 원래의 것이 아니라 나중에 다시 만들어 올려놓은 것입니다. 멀리서

바라보면 다른 부분에 비해 작아 보입니다. 지금보다 조금 더 컸더라면 좋았을 걸 하는 아쉬움이 남습니다.

 석등의 위치에 대해서도 한 말씀 드려야 할 것 같습니다. 앞에서 팔상전과 대웅보전을 잇는 중심축에 석등 2기, 사천왕석등과 쌍사자 석등이 놓여 있다고 말씀 드린 바 있습니다. 좀 이상하지 않으세요? 2기의 석등이 옆으로 나란히 놓이는 경우가 우리의 전통에는 없다고 이미 말씀 드렸고, 이렇게 전각 앞에 한 줄로 2기의 석등이 놓이는 경우도 아직까지는 알려진 바가 없습니다. 그러면 어떻게 된 걸까요? 지금의 위치는 원위치가 아닙니다. 원래 사천왕석등은 흔히 희견보살상이라고 부르는 머리에 향로를 인 석조인물상(2007년 한 신진학자에 의해 이 인물상이 희견보살상이 아니라 중국 당대부터 있었던 동남아시아계 흑인 노예인 곤륜노崑崙奴 도상에 바탕을 두고 있다는, 흥미로우면서 설득력 있는 주장이 제기된 바 있습니다), 흡사 고려시대 청자 탁잔을 닮은 석련지石蓮池와 일렬을 이루며 팔상전 서쪽 전면에 자리 잡고 있었습니다. 그리고 팔상전과 이들을 잇는 연장선상에 미륵불상을 모신 용화보전龍華寶殿이 있었습니다. 그러니까 석등, 석조보살상, 석련지는 미륵부처님에게 올리는 이른바 불교의 3대 공양—등공양, 향공양, 차공양—의 상징물로 자리 잡고 있었던 것이고, 따라서 사천왕석등은 용화보전 앞 석등이었던 셈입니다.

 사천왕석등이 팔상전, 용화보전과 중심축을 공유하고 있었다는 사실은 법주사로서는 상당히 중요한 의미가 내포되어 있습니다. 법주사는 미륵사상을 바탕으로 한 법상종法相宗 사찰이었습니다. 그러므로 법주사의 중심 불전은 당연히 미륵불상이 주불로 모셔진 용화보전이고, 팔상전에서 용화보전에 이르는 공간이 사원의 중심 영역이 됩니다. 그런데 고려시대 어느 때쯤부터 우리나라 사찰건축이 종파적 성격을 잃고 다중적 성격을 띠면서 법주사도 화엄사상을 수용하여 또 하나의 중심을 만들게 됩니다. 지금의 대웅보전이 바로 그런 건물인데, 불전의 이름과 어긋나게 그 안에 석가모니불이 아니라 비로자나불을 주불로 모신 점에서도 이 사실을 확인할 수 있습니다. 이때 이들 두 신앙과 건축의 중심을 연결해 주는 매개 고리 역할을 하는 것이 바로 두 건물의 중심축이 직교하는 자리에 선 팔상전입니다. 다시 말해 팔상전은 서로 다

107

시멘트 미륵불상이 서 있던 당시의 법주사 진경. 팔상전과 미륵불상 사이 전각 안에 사천왕석등이 놓여 있다.

른 신앙체계 위에 구축된 두 세계를 통합해주는 법주사의 실질적 상징적 구심점입니다.

　　이렇게 종파적 성격이 희석되어 신앙의 두 중심 영역이 공존하던 양상은 조선시대 말기까지 긴 그림자를 드리우고 있었습니다. 그렇다고 해서 두 영역의 무게가 같았던 것은 아닙니다. 비록 모든 종파가 국가권력에 의해 선교 양종으로 강제 통폐합되고 그마저도 유명무실해지는 지경에 이른 것이 조선시대의 불교였지만, 그런 상황에서도 지난날 법상종 사찰 법주사의 면모는 은은히 남아 있어서 용화보전 영역이 주심, 지금의 대웅보전 영역은 어디까지나 부심이었습니다. 이런 사실은 법주사에 남아 있는 18세기와 20세기 초에 그려진 두 점의 〈법주사도法住寺圖〉에 한결같이 용화보전이 대웅보전보다 지형적으로 더 중요한 위치에 규모 또한 한층 큰 이층의 불전으로 나타나는 데서도 확인할 수 있고, 또 법주사의 중요한 석조물이 용화보전 영역에 집중

108

대웅보전에서 법주사 사천왕석등을 바라본 최근 모습. 뒤로 쌍사자 석등, 팔상전이 중심축을 공유하며 서 있다.

되어 있던 점에서도 알 수 있습니다. 사천왕석등은 바로 그런 석조물 가운데 하나였던 겁니다.

그런데 조선 말기 용화보전이 소실된 뒤, 1964년 시멘트 미륵불상이 들어설 때만 해도 제자리를 지키고 있던 석조물들은 1990년 청동 미륵불상이 건립되면서 뿔뿔이 흩어져 지금은 하나도 제자리에 있지 않습니다. 사천왕석등도 이때 대웅보전 앞 지금의 자리로 옮겨졌습니다. 이렇게 하여 희미한 잔영으로나마 남아 있던 과거 법상종 사찰의 면모가 깨끗이 청소되어 버리는데, 제 눈에는 사천왕석등의 이건移建이 바로 그 마침표를 찍는 상징적 작업으로 보입니다. 다른 분들이나 후세의 사람들은 법주사의 이런 변화를 어떻게 볼지 자못 궁금합니다. 이와 같은 문제는 일단 접어두더라도 석등 하나에 한 사찰의 종교적 성격, 신앙체계의 전환이라는 사뭇 묵직한 문제의 실마리가 고스란히 축적되어 있다는 사실이 흥미롭지 않습니까?

109

보은 법주사 사천왕석등

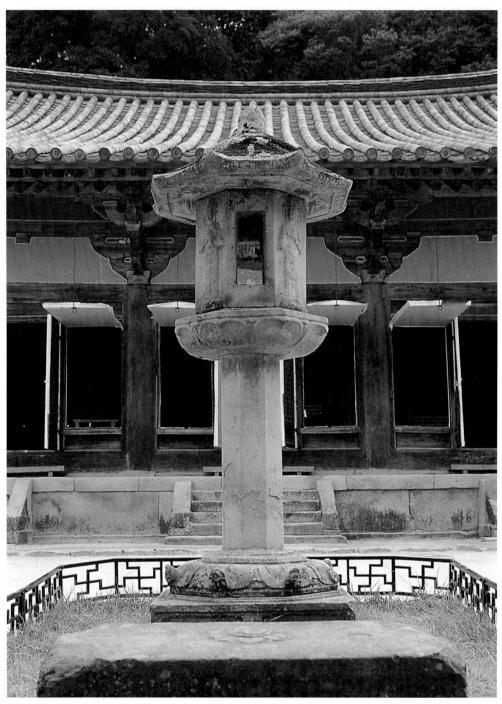

영주 부석사 무량수전 앞 석등

백제 · **신라** · 발해 · 고려 · 조선

경상북도 영주시 부석면 북지리, 통일신라, 국보 17호, 전체높이 310cm

부석사浮石寺 무량수전無量壽殿 앞에도 법주사 사천왕석등과 양식이 같은 석등이 하나 서 있습니다. 무량수전의 명성에 가려 약간 빛을 잃어서 그렇지 작품 자체로야 무량수전에 못지않은 명품입니다. 안양루安養樓 아래를 통과하여 가파른 계단을 올라서면 정면으로 맞닥뜨리는 게 이 석등임에도 불구하고 이내 무량수전에 눈길을 빼앗기는 바람에 주목을 덜 받게 되니, 석등으로서는 억울한 노릇이 아닐 수 없습니다.

무량수전 앞 석등에서 먼저 눈에 띄는 것은 역시 화사석 네 벽에 새겨진 조각입니다. 다만 법주사 사천왕석등과 같은 사천왕상이 아니라 보살상이라는 점이 다릅니다. 고부조에 가깝도록 비교적 높게 돋을새김된 보살상들은 두 발을 가볍게 벌린 자세로 반듯하게 연꽃 위에 서 있습니다. 이런 자세라면 자칫 경직되어 딱딱해지기 쉬우나 그런 느낌은 전혀 들지 않습니다. 그저 얌전하고 단정해 보일 뿐입니다. 얼굴도 몸의 자세에 맞추어 반듯하거나 갸우뚱하게 조금 옆으로 기울이고 있는데, 그 표정이 온화하고 조용할 따름입니다. 보살상의 정적인 분위기에서 얼마간의 움직임과 변화가 나타나는 곳은 손입니다. 두 보살은 각각 두 손을 가슴에 모아 합장을 하거나 연꽃 송이를 받치고 있으며, 다른 보살은 한 손은 가슴에 올린 채 한 손은 늘어뜨려 흘러내리는 천의 자락을 쥐고 있고, 또 다른 보살은 어깨 위로 연꽃을 받쳐들고 있기도 합니다. 이러한 가벼운 움직임이 오히려 고요하고 명상적인 분위기를 강화하여 보살의 이미지를 성공적으로 구현하고 있습니다.

기대석도 구조적으로는 법주사 사천왕석등과 같습니다. 별도의 돌로 다듬어진 기대석은 지대석 위에 올려져 연화하대석을 받치고 있습니다. 그러나 법주사 사천왕석등의 기대석은 평면이 팔각인 반면 무량수전 앞 석등의 기대

111

안양루 아래를 통과하여 계단을 올라서면 만나게 되는 무량수전 앞 석등

백제 · 신라 · 발해 · 고려 · 조선

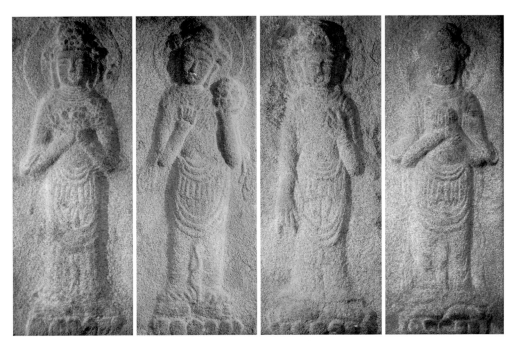

무량수전 앞 석등 화사벽에 조각된 네 보살상

석은 평면이 사각입니다. 이런 차이를 보면 과연 기대석이 독립하는 과정에서 사각 기대석이 먼저 발생했을까, 아니면 팔각 기대석이 앞서 출현했을까 궁금해집니다. 양식의 흐름으로 본다면 사각 기대석이 먼저 나오고 뒤를 이어 팔각 기대석이 등장하는 것이 합리적이고 자연스러울 텐데 정말 그렇다고 주장할 자신은 없습니다. 당장 이 석등만 하더라도 하대석 연꽃잎 끝의 귀꽃이나 굽이 있는 간주석 굄대 등으로 보아 법주사 사천왕석등보다 시대가 앞설 수 없어 보이니, 갈피를 잡기가 쉽지 않습니다.

　　무량수전 앞 석등은 경쾌, 쾌적합니다. 상대석, 하대석, 기대석을 보십시오. 얄팍한 맛이 감도는 이들 부재들은 조금 얄미울 정도로 두께가 절묘하여 서로 간의 호흡이 기가 막히게 잘 맞습니다. 간주석은 또 어떻습니까? 상대석, 하대석, 지대석의 두께를 줄여 확보한 높이를 간주석에 정직하게 반영하고 있습니다. 간주석은 길이와 너비에 조금의 빈틈도 없어, 여기서 아래위로

113

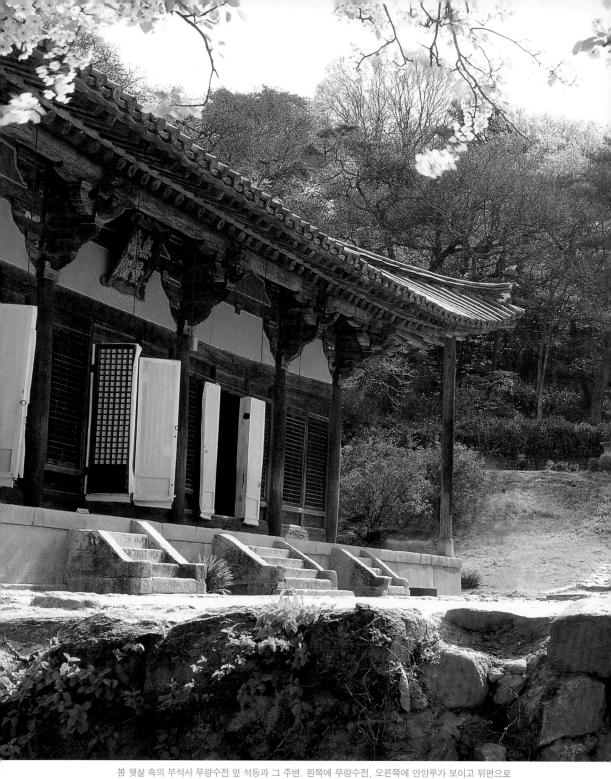

봄 햇살 속의 부석사 무량수전 앞 석등과 그 주변. 왼쪽에 무량수전, 오른쪽에 안양루가 보이고 뒤편으로
조사당으로 오르는 돌길과 삼층석탑이 보인다.

백제 · **신라** · 발해 · 고려 · 조선

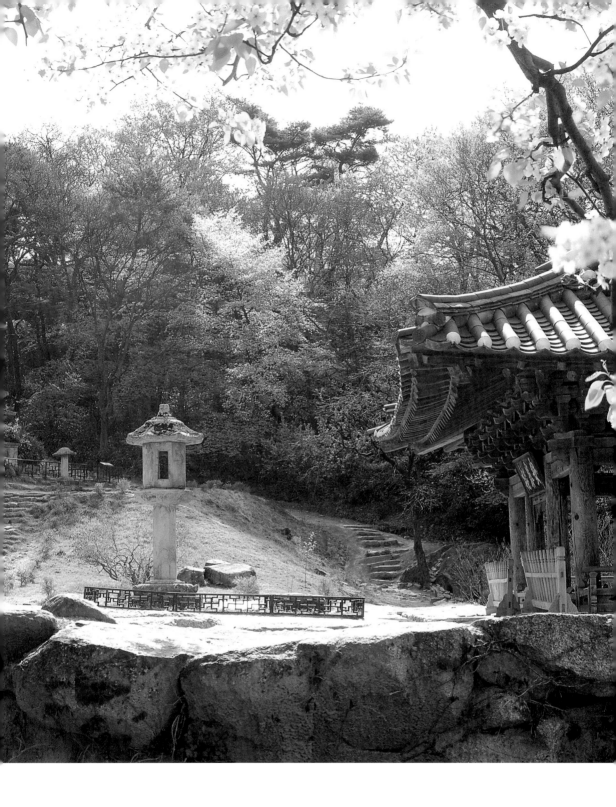

영주 부석사 무량수전 앞 석등

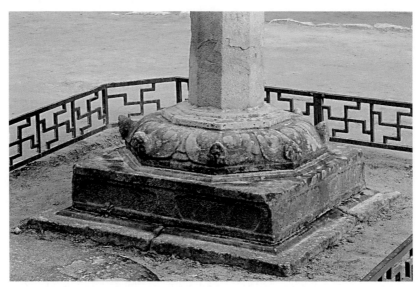
무량수전 앞 석등의 지대석 · 기대석 · 하대석과 그 상단의 간주석 굄대

한 치를 늘리거나 줄일 수도 없을 듯하고, 너비는 한 푼을 더 보태거나 빼내어도 안 될 것 같습니다. 그리하여 지상에서 상대석에 이르는 각 부재들의 조화는 흠잡을 데가 없고, 비례와 균형은 완벽하다고 이를 만합니다. 이들이 어울려 자아내는 느낌이 바로 쾌적함이고 경쾌함입니다. 실로 탁월한 감각이요 눈썰미라 하지 않을 수 없습니다.

무량수전 앞 석등은 안정감도 돋보입니다. 지대석과 기대석, 하대석은 적정한 크기를 유지하여 하부를 탄탄하게 받쳐주고 있습니다. 화사석은 높이와 너비가 알맞아 아래쪽에 아무 부담을 주지 않습니다. 지붕돌 역시 전혀 무겁지 않고, 그렇다고 지나치게 가볍지도 않습니다. 이 때문에 상대석까지 유지된 쾌적함이 그대로 석등 전체로 확산되는 동시에 안정감을 획득하고 있습니다. 아마 이렇게 경쾌하면서도 안정적인 석등을 달리 찾기는 쉽지 않을 것입니다.

또 대단히 세련되어 있습니다. 장식은 넘치지도 모자라지도 않으며, 세부는 소홀함이 없습니다. 이 석등에서 부가된 장식적 요소라면 기대석의 안

무량수전 앞 석등의 지붕돌

상, 하대석의 귀꽃, 화사석의 보살상 정도인데, 이들은 결코 불필요해 보이지
도 않고 요란스럽지도 않습니다. 일부러 드러내지는 않되 곳곳에서 숨은 매
력을 은근히 발산하는 듯합니다. 지대석, 기대석, 연화하대석 윗면에 각각 마
련된 굄대들은 세부에 쏟은 관심과 성의를 느끼기에 충분합니다. 깔끔하게
다듬어진 굄대들은 장식적인 역할까지도 너끈히 해내고 있습니다. 이런 요소
들이 상호작용하면서 무량수전 앞 석등은 대단히 우아하고 세련된 모습을 한
껏 드러내고 있습니다.

　　요컨대 무량수전 앞 석등은 모든 갈래를 망라하여 통일신라시대의 대표
적인 석등의 하나로 꼽아도 괜찮지 싶습니다. 신라 사람이 이룩한 석등예술
의 정점, 저는 무량수전 앞 석등을 그렇게 평가하고 싶습니다.

117

영주 부석사 무량수전 앞 석등

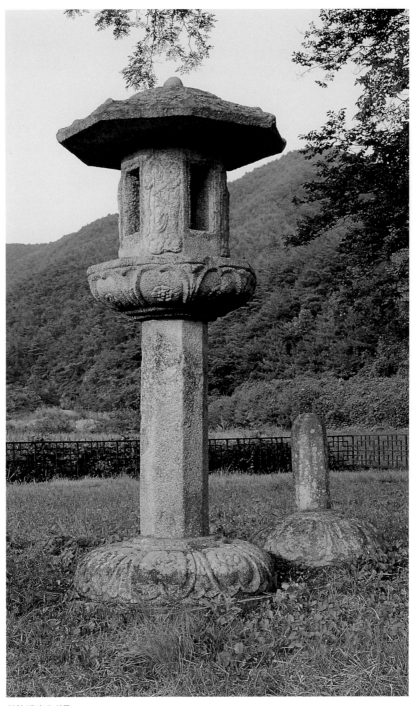

합천 백암리 석등

경상남도 합천군 대양면 백암리, 통일신라 말기(9세기 후반), 보물 381호, 전체높이 257cm

《삼국유사》권3에는 〈백엄사석탑사리伯嚴寺石塔舍利〉조가 실려 있습니다. 여기에 나오는 백엄사터로 추정되는 절터가 경남 합천군 대양면 백암리에 전해옵니다. 이제는 주변이 모두 논으로 변해버린 절터에는 커다란 느티나무 그늘 아래 심하게 훼손된 불상, 짤막한 간주석이 박힌 연화하대석, 주춧돌 따위와 함께 상륜부가 달아난 석등이 하나 남아 있습니다. 이 석등을 마을 이름을 따서 '합천 백암리 석등'이라고 부릅니다.

석등은 상륜부 외에도 손상된 부분이 있습니다. 원래 지붕돌의 모서리마다 귀꽃이 있었으나 지금은 모조리 깨져버려 흔적만 남아 있습니다. 몇 년 전까지만 해도 복련 아래는 모두 땅에 묻혀 그 모습이 온전한지 어떤지를 알 수 없었습니다. 지금은 지대석까지 온전히 드러나 있어 석등 하부의 모양을 제대로 살필 수 있습니다. 그 덕에 우선 석등 전체의 균형과 완결성이 종전보다 한결 나아보여 좋습니다. 지대석은 평범한 평면 사각입니다. 하대석은 아무런 받침 없이 달랑 복련으로만 이루어져 있습니다. 복련이 곧 하대석 전부인 모습이 낯설기도 하고 이채롭기도 합니다.

화사석의 화창을 뺀 나머지 네 벽에는 사천왕상이 도드라지게 새겨져 있습니다. 사천왕은 모두 악귀를 밟고 있는 모습입니다. 정면으로 햇빛이 비쳐들 때는 잘 드러나지 않지만 비낀 햇살을 받으면 마치 요술처럼 무늬가 선명하게 살아납니다. 신라 조각의 전성기에 비할 수는 없지만, 조각 솜씨가 결코 녹록지 않습니다. 네 천왕의 자세가 아주 부드러운 편은 아닙니다. 그렇다고 경직되어 있지도 않습니다. 입고 있는 갑옷, 들고 있는 지물持物들의 표현도 충실합니다. 특히 사천왕의 발아래 아우성치는 악귀들의 모습에 생동감이 넘칩니다. 이 정도 솜씨라면 화사석에 사천왕을 새기겠다는 의도가 무모한 도

119

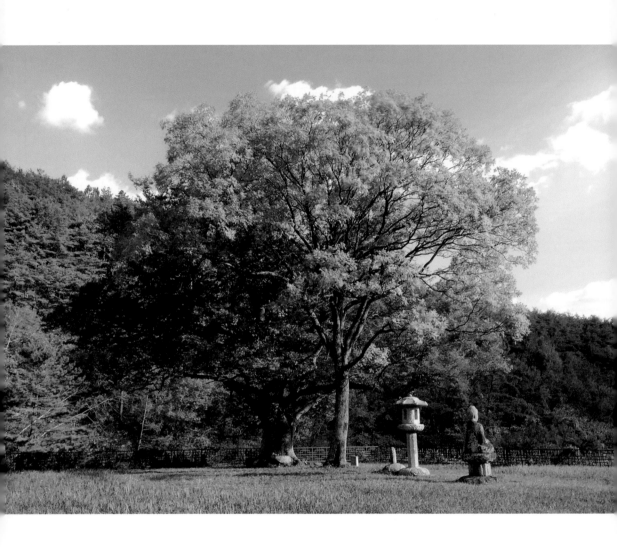

뒤편 멀찍이서 백암리 석등을 바라보다.

백제 · **신라** · **발해** · **고려** · **조선**

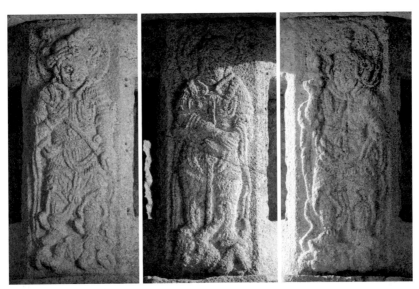

백암리 석등 화사벽에 새겨진 사천왕상

전은 아니었다 싶습니다. 비록 절정의 솜씨는 아니지만 사천왕상 팔각간주석
등이라는 이름에 손색없는 모습입니다.

눈에 거슬릴 정도는 아니지만 전체적인 균형이 썩 좋은 편은 아닙니다.
하대석과 상대석의 크기를 감안한다면 간주석은 약간 길고 가늘어 보입니다.
화사석은 상대석에 비해 작은 편이지만, 지붕돌에 비하면 더욱 왜소해 보입
니다. 귀꽃이 살아 있고 상륜부가 온전했다면 어떨지 모르겠으나, 지금으로
선 지붕돌은 다소 과장되어 보이고 화사석은 높이에 비해 폭이 좁게 느껴집
니다. 그래도 현장에서 보는 맛은 상당히 좋습니다. 한여름이면 느티나무 푸
른 그늘 속 한가로운 모습이 좋고, 가을에는 벼가 익어 누렇게 물든 논을 배
경으로 외롭게 선 모습이 좋습니다.

제작 시기는 빨라도 9세기 후반보다 이르지는 않을 듯합니다. 전체적으
로 흔들린 균형감, 귀꽃의 존재, 힘과 탄력은 줄고 장식성은 늘어난 연꽃잎,
어딘가 거친 느낌이 드는 조각 솜씨 등이 그런 판단의 근거입니다. 백암리 석
등은 뉘엿뉘엿 석양이 비낀 신라 사회의 그림자인지도 모르겠습니다.

121

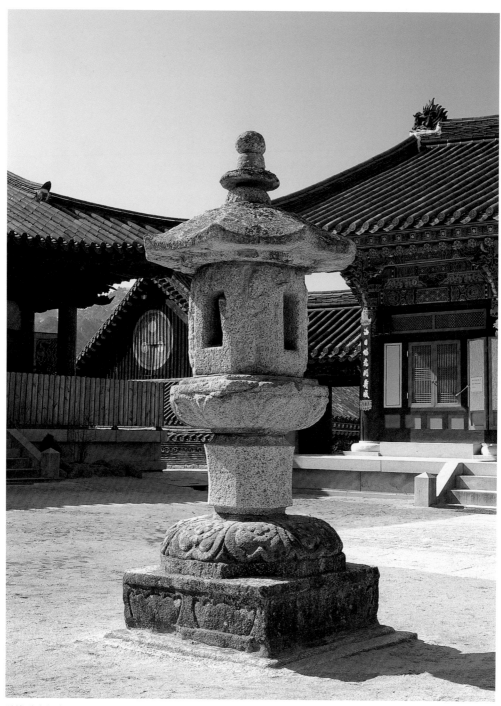

합천 해인사 석등

백제 · **신라** · 발해 · 고려 · 조선

경상남도 합천군 가야면 치인리, 통일신라 말기, 경상남도유형문화재 255호, 전체높이 318cm

해인사海印寺에도 화사석에 사천왕상이 새겨진 통일신라시대 석등 1기가 있습니다. 해인사의 중심 불전인 대적광전 아래, 오른쪽으로 조금 중심축을 벗어난 자리에 삼층석탑이 하나 있습니다. 석등은 삼층석탑 앞에 자리 잡고 있습니다.

간주석이 가장 먼저 눈길을 끕니다. 짤막한 길이에 안으로 허리가 휘어들어가는 역사다리꼴 입면으로 이제까지 살펴본 어느 석등에서도 찾아볼 수 없는 기이한 형태입니다. 짐작하셨겠지만 이 간주석은 원래의 것이 아닙니다. 일제강점기 때인 1926년에 새로 맞추어 넣은 것입니다. 당시 일에 관계한 분들이 우리 석등의 양식과 역사에 대해 얼마간의 소양이라도 있었더라면 아마 지금처럼 간주석을 만들어 끼워 넣지는 않았을 겁니다. 제모습이 아님이 명백한데도 왜 이제까지 그대로 내버려두는지도 의아스럽기 짝이 없습니다. 간주석만 알맞은 모습으로 바뀌면 썩 빼어나지는 않더라도 그런 대로 수수한 9세기 석등 하나가 새로 생기는 셈인데 말입니다.

화사석에 중부조로 꽤 높직하게 새긴 사천왕상은 세련되거나 정교해 보이지는 않습니다. 가볍게 벌리고 선 두 발은 마치 덧버선을 신은 듯 뭉툭하고 자세도 자연스럽지 않습니다. 특히 이상한 점은 사천왕들이 대좌 없이 서 있다는 것입니다. 보통 사천왕상은 악귀를 밟고 있거나 바위 위에 서 있는 모습으로 표현되는 게 일반적입니다. 그것이 여기서는 발아래 아무것도 없는 방식으로 조각되어 꼭 사천왕이 허공에 떠 있는 것처럼 보입니다. 어설픈 처리 방식이라 하지 않을 수 없습니다.

기대석과 하대석은 하나의 돌을 다듬어 만들었습니다. 기대석은 유난히 높직하게 발달하였으며, 연화하대석도 그에 못지않게 두툼합니다. 연화하대

123

해인사의 중심 불전인 대적광전의 중심축을 벗어난 자리에 위치한 석등과 석탑

백제 · **신라** · 발해 · 고려 · 조선

석을 수놓은 큼지막한 연꽃잎은 잎마다 다시 꽃무늬를 하나씩 품고 있어서 상당히 화려한 느낌이 들 법하나 실제로는 그저 심상할 뿐 별다른 감흥이 일지 않습니다. 오히려 거칠다는 표현이 정직할 듯합니다.

어디 뭐 모자라는 구석이 있는 것도 아니고 나무랄 만치 솜씨가 빠지는 것도 아닌데 어째서 그럴까 속으로 되뇌다 문득 석질에 생각이 멈췄습니다. 석등을 다듬은 화강암의 입자가 어지간히 굵고 거칩니다. 무늬의 세부나 윤곽을 뚜렷하고 선명하게 마무리하기에 알맞아 보이지 않습니다. 같은 화강암 중에도 좀 더 입자가 곱고 치밀한 것이 있는데 하필이

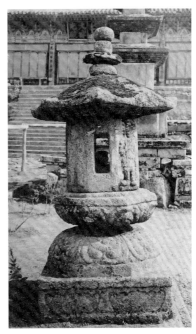

간주석이 빠진 해인사 석등의
일제강점기 때 모습

면 이런 돌을 선택했는지 모르겠습니다. 어쩌면 석등 전체의 윤곽이 흐리마리하여 명확치 못하고 세부 묘사가 불분명한 이유도 바로 이 재료 때문이 아닌가 생각됩니다. 해인사 석등은 표현 대상에 적합한 재료 선택의 중요성을 일깨워주는 작품으로 읽어도 상관없을 것입니다. 아울러 재료 선택의 안목부터 이미 느슨해져 가는 통일신라 말기의 상황을 숨김없이 드러내고 있는 유물이 해인사 석등이라 해도 좋을 것입니다.

합천 해인사 석등

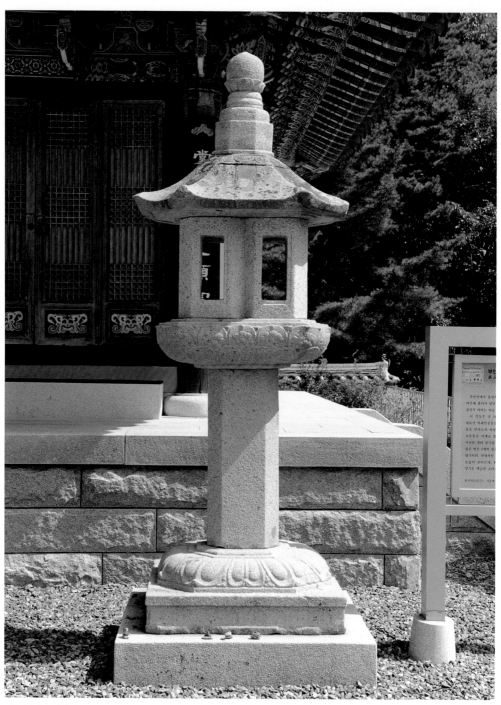

대구 부인사 일명암터 석등

백제 · **신라** · 발해 · 고려 · 조선

부등변팔각석등

(대구 부인사 일명암터 석등)

대구광역시 동구 신무동, 통일신라 말기(9세기 후반), 대구광역시문화재자료 22호, 전체높이 274cm

부등변팔각석등이란 화사석을 비롯한 석등 주요 부분의 평면 형태가 부등변 팔각을 이루는 석등을 가리킵니다. 지금까지 살펴본 석등들의 화사석이나 간주석, 기타 부분의 평면이 등변 팔각을 이루고 있던 것과는 사뭇 다른 양상입니다. 분명히 팔각석등과는 다른 조형 의지가 작동하고 있습니다. 그러므로 엄격히 분류하자면 팔각석등의 범주에 포함시키는 것이 부적당할 수도 있습니다. 하지만 크게 보아 역시 팔각을 벗어난 것은 아니고 또 남아 있는 유물도 단 1기에 지나지 않아 이렇게 팔각석등의 갈래에 포함시키되 별도의 항목에 넣어 설명 드립니다.

　　　　•

부등변팔각석등에 해당하는 단 1기의 석등, 바로 팔공산 부인사의 명부전 앞에 서 있는 일명암逸名庵터 석등입니다. 이름부터 애매한데, 현재의 부인사에서 동쪽으로 200m쯤 떨어진 이름을 알 수 없는 절터에 있었기에 이렇게 부릅니다. 뿔뿔이 흩어져 있던 부재들이 앞에서 부인사 석등을 소개할 때 잠깐 말씀 드린 오악조사단에 의해 수습된 것입니다.

석등의 아래부터 차근차근 살펴보겠습니다. 먼저 지대석은 돌의 색깔이 다른 부분과 달라서 새로 보충한 것임을 이내 구별할 수 있습니다. 원 부재를 찾지 못했기 때문입니다. 기대석과 하대석은 하나의 통돌로 다듬었습니다. 기대석은 장방형 평면에 면마다 두 개씩 안상이 새겨져 있습니다. 여느 팔각석등에서 보아온 익숙한 모습입니다. 그러나 연화하대석부터는 좀 다릅니다. 연화하대석의 평면은 정팔각형이 아니라 부등변 팔각형입니다. 앞면과 뒷면의 변이 가장 길고, 좌우 측면의 변이 그 다음으로 길며, 네 귀의 변이 가장 짧습니다. 이렇듯 각 변의 길이 차이로 말미암아 연꽃잎에도 변화가 생겼습

127

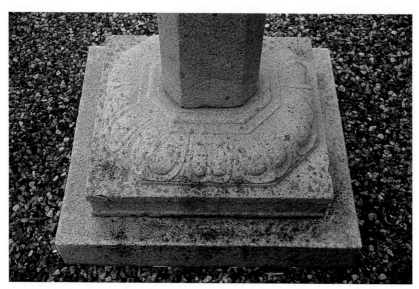

부인사 일명암터 석등 하대석. 복련석과 간주석 굄대의 부등변 팔각 평면이 뚜렷하다.

니다. 일반적으로 연화하대석의 연꽃잎은 여덟 장입니다. 그러나 이 석등에
서는 열 장으로 이루어져 있습니다. 폭이 가장 넓은 정면과 후면의 한가운데
각각 한 장의 연꽃잎을 새기고 나머지 여덟 장은 각 모서리와 꽃잎의 중심축
이 일치하도록 새긴 것입니다.

　간주석 또한 부등변 팔각기둥입니다. 하대석과 마찬가지로 앞면과 뒷면
의 폭이 가장 크고, 양쪽 옆면이 그 다음이며, 네 모서리가 가장 작습니다. 역
시 우리가 처음 대하는 형태입니다. 높이는 그런대로 알맞아 보입니다. 평면
이 부등변 팔각이라는 점은 계속 위로 이어져 상대석에서 한층 뚜렷해집니
다. 복련석이나 간주석처럼 앞과 뒤, 왼쪽과 오른쪽, 네 귀의 순으로 각 면의
길이가 줄어들고 있습니다. 상대석에서는 활짝 핀 연꽃잎들이 눈을 즐겁게
합니다. 줄마다 위로 향한 열여섯 장의 연꽃잎을 두 겹으로 가득 조각하였는
데, 꽃잎 안에는 다시 세 겹의 꽃무늬를 자잘하게 아로새겨 여간 섬세하고 화
려한 게 아닙니다. 조각이 깊지 않아서인지 꽃잎들이 얇고 가벼워 보여 한결
화사한 맛이 납니다.

128

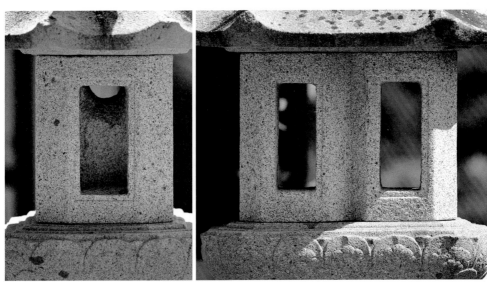
부인사 일명암터 석등 화사석의 옆모습(왼쪽)과 앞모습(오른쪽)

　뭐니 뭐니 해도 가장 특징적인 부분은 화사석입니다. 앞에서 보면 마치 두 눈처럼 화창이 두 개 보이고, 옆에서 보면 중간이 막힌 화창 하나만 보입니다. 그러니까 화창이 모두 여섯 개인 셈입니다. 마치 일반적인 화사석 두 개를 합쳐 놓은 것 같습니다. 그래서 흔히 이 석등을 '쌍화사석등'이라고 부릅니다. 어떤 분은 동양 삼국에서 유일무이한 것이라고 '호들갑'을 떨기도 합니다. 화사석 역시 평면이 부등변 팔각형인데, 앞면과 뒷면의 한가운데를 'V' 자형으로 파낸 점만 다를 뿐입니다.

　지금의 화사석은 새로 만들어 끼워 넣은 것입니다. 화사석의 돌 빛깔이 그 밖의 부분과 좀 달라 보입니다. 그렇다면 무엇을 근거로 현재와 같은 화사석을 만들었냐는 질문이 당연히 뒤따를 겁니다. 1964년 석등의 부재를 수습할 당시에는 화사석을 찾지 못했습니다. 그 뒤 화사석 파편을 찾게 되었는데, 그대로 사용하기에는 너무 훼손이 심했으나 그것을 바탕으로 원래 모습이나 크기를 추정하는 데는 별 무리가 없었습니다. 또 지붕돌 아랫면에 화사석을 끼웠던 홈이 그대로 남아 있기도 했습니다. 이와 같은 사실들을 바탕으로 복

129

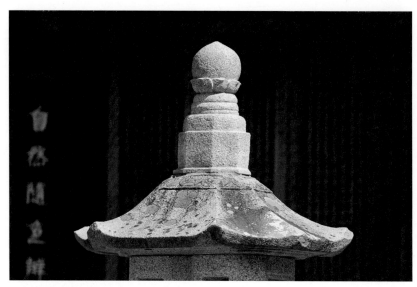
부인사 일명암터 석등의 지붕돌과 추정 복원한 상륜부

원한 것이 현재의 화사석입니다. 그러니 지금의 모습이 원형일까 하는 의구심은 접어 두어도 괜찮지 싶습니다.

지붕돌의 평면도 부등변 팔각입니다. 눈에 띄는 것은 처마선과 낙수선의 곡률입니다. 처마선은 추녀로 갈수록 심하게 휘어져 올라가고, 낙수선 역시 그에 맞추어 처마귀로 갈수록 반전이 커지고 있습니다. 앞에서 살펴본 부인사 석등의 지붕돌과 상당히 유사해 보입니다. 다만 쌍화사석등의 경우는 귀마루 끝이 대부분 떨어져나가 부인사 석등만큼 날카로워 보이지는 않습니다.

상륜부는 좀 어색해 보입니다. 석등의 다른 부분에 비해 너무 딱딱하고 지나치게 길어 보입니다. 오악조사단에 의해 수습된 석등은 그 뒤 불법 반출되어 서울의 모 대학에 한동안 서 있었던 적이 있습니다. 그것을 1989년에 되찾아 왔는데, 상륜부는 그 대학에 있던 동안 새로 만들어 맞춘 것입니다. 기왕 손댈 바에야 좀 더 세심했더라면 불법 반출의 오명을 조금이나마 덜 수 있지 않았을까 하는 아쉬움이 있습니다. 원래의 상륜부는 지금 것보다 더 간결하고 작은 보주형이었을 듯합니다. 차라리 현재 상륜의 하단부 절반 정도를

130

잘라버리고 다시 얹으면 어떨까 싶습니다. 아무튼 현재의 상륜은 '옥의 티'처럼 여겨집니다.

석등의 제작 시기를 두고 약간의 견해차가 있습니다. 어떤 분들은 통일신라 말기로 보는가 하면 또 어떤 분들은 고려 초기로 보기도 합니다. 저는 통일신라시대 작품이라는 느낌이 강합니다. 돌을 다듬은 솜씨, 특히 상대석처럼 얇고 섬세하게 연꽃잎을 다듬은 솜씨라든가, 꽃잎의 안쪽에 다시 장식을 더한 형태가 동화사 비로암 석불좌상 대좌나 보림사 석등 상대석의 연꽃잎과 상통하여 9세기 후반, 대략 860년대 유행하던 양식을 반영하고 있다는 점 등이 근거입니다. 또 지붕돌 처마선의 생김새나 낙수홈을 만든 방법이 앞에서 살펴본 부인사 석등과 매우 흡사합니다. 하대석 복련 윗면의 간주석 굄대, 상대석 밑면의 상대석 굄대, 상대석 윗면의 화사석 굄대, 지붕돌 밑면의 지붕돌 굄대 등 모든 굄대가 3단으로 처리된 점이나 그 모양새도 두 석등이 똑같습니다. 이런 점으로 본다면 이 석등은 부인사 석등과 같은 시기에 만들어졌을지도 모릅니다. 어느 한 구석도 둔탁해 보이지 않고 비교적 잘 정제된 전체 분위기 역시 고려보다는 신라에 훨씬 가깝다는 게 제 판단입니다.

부인사의 쌍화사석등은 어디에도 비슷한 예가 남아 있지 않은 특이한 석등입니다. 두 얼굴을 가지고 있습니다. 옆에서 보면 날씬하고 미려합니다. 잘 다듬어진 팔각간주석등의 자태 그대로입니다. 앞에서 보면 어딘가 눈에 설어서 익숙하지 않습니다. 그렇지만 그런대로 자기 논리에 충실하여 균형을 유지하고 있습니다. 앞모습이 은근해서 뒤돌아보았더니 뒷모습은 더욱 멋져 걸음을 멈추게 하는 미인, 부인사 쌍화사석등은 그런 석등이 아닌가 모르겠습니다. '우리 석등이 참 다채롭구나'라는 말을 저도 모르게 중얼거리게 하는 석등의 하나가 바로 부인사 쌍화사석등입니다.

대구 부인사 일명암터 석등

고복형 석등

고복형 석등은 아주 거칠게 말하자면 팔각간주석등에서 간주석만 장구 몸통 형태로 바꾼 것이라고 할 수 있습니다. 팔각간주석등과의 가장 큰 차이점이 바로 간주석 형태에 있으니까요. 그러나 이것 말고도 고복형 석등이 팔각간주석등과 다른 점이랄까, 고복형 석등에서만 공통적으로 발견되는 특징이 몇 가지 있습니다. 그럼 차례로 짚어 보겠습니다.

첫째, 기대석 평면이 팔각입니다. 팔각간주석등과 달리 고복형 석등은 기대석이 하대석에서 완전히 독립하여 하나도 예외 없이 별개의 돌로 만들어졌습니다. 이때 평면이 팔각을 이루는데, 이 점에도 예외가 없습니다. 기대석의 입면에는 면마다 장식이 가해지며, 안상이 주류를 이룹니다.

둘째, 귀꽃이 크게 발달합니다. 팔각간주석등에서도 귀꽃이 등장하는 사례를 몇 차례 보았습니다만, 아무래도 귀꽃의 보편적인 정착은 고복형 석등에서 이루어진다고 할 수 있습니다. 현존하는 고복형 석등 가운데 귀꽃을 달고 있지 않은 것은 하나도 없습니다. 다만 청량사 석등은 연화하대석에만 귀꽃이 있고 나머지 석등은 모두 연화하대석과 지붕돌 두 곳에 귀꽃이 있는 차이가 있을 따름입니다.

셋째, 상륜부는 한결같이 보개형입니다. 앞에서 석등의 상륜부는 두 가지 형식, 보주형과 보개형으로 나누어진다고 말씀 드린 바 있고, 팔각간주석등에서 그러한 양상을 이미 살펴보았습니다. 그러나 역시 팔각간주석등의 상륜은 보주형이 주류입니다. 반면 현존하는 고복형 석등은 모두 보개형 상륜을 갖추고 있습니다. 보개형 상륜 또한 고복형 석등과 짝을 이루며 보편화하는 양상을 보입니다. 크기나 장식적인 경향으로 보나 아무래도 보개형 상륜은 팔각간주석등보다 고복형 석등과 더 잘 어울려 보입니다.

넷째, 석등의 크기가 상대적으로 큽니다. 고복형 석등은 팔각간주석등에 비해서 높이나 부피가 모두 훨씬 큰 편입니다. 팔각간주석등은 높이가 3m를

넘는 경우가 그리 많지 않습니다. 그에 비해 고복형 석등은 현존 작품 가운데 가장 작은 것도—그것도 상륜부가 상실된 것입니다만—높이가 3m에 이르고, 큰 것은 6m가 넘으며 대개는 4~5m 정도입니다. 위로 높아지니 당연히 옆으로도 늘어나서 고복형 석등은 팔각간주석등에 비해 한층 강건하고 장중한 느낌을 줍니다.

　　다섯째, 장식성이 두드러집니다. 팔각간주석등이라고 장식이 없지는 않고, 또 개중에는 장식이 상당히 풍부한 석등도 있음을 이미 보았지만, 대체로는 단순하고 간결한 미감을 지향합니다. 그러나 고복형 석등은 구조적으로도 한결 복잡해지고, 그에 상응해서 장식적 요소도 증가합니다. 당장 간주석 하나를 놓고 보더라도 팔각간주석등에서는 단 1기도 간주석에 무늬를 베푼 것이 없는 데 비해, 고복형 석등의 장구 모양 간주석은 형태가 단순하지 않을 뿐만 아니라 몸체에 온갖 무늬까지 아로새겨져 매우 장식적입니다. 그 밖에 귀꽃, 보개형 상륜, 간주석 굄대 등에서도 동일한 조형 의지를 읽을 수 있습니다. 고복형 석등의 이러한 두드러진 장식성은 불을 켜 어둠을 밝힌다는 실용의 목적보다는 형태나 장식에서 오는 아름다움의 부각에 더 큰 의미를 두지 않았나 하는 생각이 들게 합니다.

　　여섯째, 비교적 지역성이 뚜렷합니다. 현존하는 통일신라시대 고복형 석등 6기 가운데 4기가 지리산을 중심으로 한 호남지방에 분포하고 있습니다. 일정 지역—묘하게도 옛 백제지역입니다—에 집중되어 있음을 분명히 읽을 수 있습니다. 또 나머지 2기도 하나는 경남 합천, 다른 하나는 강원도 양양에 남아 있어서, 고복형 석등은 경주와 멀리 떨어진 지방에만 현존하는 현상을 보입니다. 대체로 문화는 선진지역에서 그렇지 않은 곳으로 파급되게 마련입니다. 따라서 당시 문화적으로는 물론 모든 면에서 중심지였을 신라의 수도 서라벌, 지금의 경주지역에서는 새롭게 등장한 고복형 석등의 흔적을 찾을 수도 없는 반면, 당시로서는 오지나 다름없는 지방에만, 그것도 일정 지역에 집중 분포하는 현상이 자못 기이합니다. 그러나 그 이유가 무엇인지는 밝혀진 바가 없습니다. 저로서도 그런 현상을 지적할 수 있을 뿐, 달리 더 드릴 말씀이 없는 형편입니다.

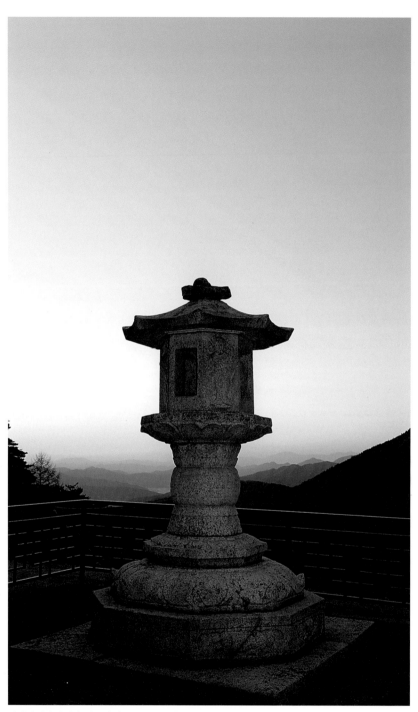

새벽의 여명에 잠겨 있는 합천 청량사 고복형 석등

백제 · **신라** · 발해 · 고려 · 조선

끝으로, 늦게 발생하여 잠시 유행하다가 일찍 소멸합니다. 팔각간주석등의 경우 그 연원이 멀리 백제시대에 닿아 있음을 이미 확인하였습니다만, 고복형 석등은 현존하는 유물로 보자면 9세기 이후에 발생한 것으로 보입니다. 남아 있는 고복형 석등 가운데 1기를 제외한다면 모두 9세기 후반 이후 신라 말기에 만들어진 것으로 추정됩니다. 부분적인 양식 계승은 고려 이후에도 지속되지만, 전형적인 고복형 석등은 대체로 고려 건국 이후 자취를 감추는 듯합니다. 아마도 고복형 석등은 9세기 이후 발생하여 통일신라 말기에 잠시 유행하다가 이내 소멸하는 것이 아닌가 싶습니다.

고복형 석등의 발생 원인을 두고서도 이런저런 말이 있습니다. 어떤 분은 팔각간주석등의 가늘고 긴 간주석 때문에 생기는 구조적 불안정성을 극복하려는 의지가 고복형 석등을 낳은 게 아닌가 추정합니다. 그런가 하면 9세기 이후 크게 유행하는 부도의 영향을 받아 고복형 석등이 발생한다고 보는 분도 있습니다.

먼저 팔각간주석등의 간주석이 불안정한지를 따져보겠습니다. 간주석은 상대석 이상의 부재들이 중첩되어 내리누르는 압력과 그 힘에 저항하는 반발력이 충돌하는 지점입니다. 만일 두 힘의 충돌을 견디지 못하면 간주석은 부러질 수밖에 없습니다. 이 때문에 비례와 균형이 대단히 중요합니다. 물리적으로 면밀히 계산해 본 것이 아니어서 장담할 수는 없지만, 시각적인 안정감을 확보하기만 한다면, 다시 말해 간주석의 비례와 균형이 적정하다면 역학적으로 별 문제가 없으리라 생각합니다. 왜냐하면 우리의 감각은 상당히 종합적이어서 단지 눈으로 보아서 느끼는 것이지만 그 느낌에는 우리가 경험으로 알고 있는 돌이라는 물질의 강도, 내구력까지 고려되어 있기 때문입니다.

그렇더라도 석등 전체에서 가장 약한 곳이 간주석임은 틀림없는 사실입니다. 석등은 아무 변화 없는 절대공간 속에 놓여 있는 것이 아닙니다. 예기치 않은 물리력이나 자연력이 언제든 가해질 수 있는 환경 속에 존재합니다. 강풍, 지진 등의 자연 변화나 인위적인 힘 앞에 노출되어 있는 것입니다. 이런 힘들이 가해질 때 석등에서 가장 약한 고리는 간주석이 될 수밖에 없습니다. 자연히 그것을 방지하거나 극복하려는 의지가 작동합니다. 따라서 그러

한 의지가 간주석의 변화나 변형을 모색하게 되고, 그것이 고복형 간주석을 낳을 수 있는 개연성은 얼마든지 있다고 봅니다. 만일 간주석이 무언가 부드러운 물질로 이루어져 있다면 아래위에서 힘을 받을 때 가운데가 팽창하는 모습으로 변형이 일어날 테니까, 그런 모습을 정리하여 조형화하면 고복형 간주석이 될 수 있으니까 말입니다. 그러나 과연 팔각간주석등 간주석의 불안정성을 극복하려는 의지가 실제로 작동하여 고복형 석등을 낳았는지 어떤지는 잘 모르겠습니다. 그저 그럴 개연성과 가능성을 생각해 본 것뿐입니다.

또 하나 검토해 볼 수 있는 것이 부도와의 상관성입니다. 부도는 9세기 이후 신라 사회의 사상적, 정치사회적인 변화와 맞물리면서 발생하여 일반화한 조형물입니다. 9세기를 넘어서면 그동안 신라 사회를 지탱하던 지배계급 중심의 힘과 질서는 약화, 이완되어 가는 반면 지방에서는 새롭게 대두한 호족豪族이 성장해 갑니다. 이런 변화에 상응하여 새로운 사상으로 소개된 선종禪宗은 호족과 결합함으로써 시대를 이끌어가는 중심 사상으로 기반을 다집니다. 이 과정을 주도한 선종의 고승들을 현창顯彰하는 기념물이자 그들의 가르침을 전파하는 구심점으로 등장한 것이 부도입니다. 그러므로 비슷한 시기에 발생하고 유행한 부도와 고복형 석등이 서로 영향을 주고받는 것은 충분히 가능한 일입니다.

그러나 그 영향의 물줄기가 왜 하필이면 부도에서 고복형 석등으로만 흘렀다는지 모르겠습니다. 그 역도 혹시 가능하지 않았을까 하는 생각이 듭니다. 석등이야말로 부도보다 더 길고 오랜 역사를 갖고 있으니까요. 만일 고복형 석등이 부도의 영향을 받아 발생했다면 그 영향이 가장 현저한 곳은 상륜부와 간주석일 겁니다. 확실히 부도와 고복형 석등의 상륜부는 형태나 기본 구조가 유사하여 공통성을 인정할 수 있습니다. 하지만 장구 몸통 같은 고복형 석등의 간주석이 그에 대응되는 부도의 중대석과 필연적 상관성이 있다고는 생각되지 않습니다. 오히려 부도의 기단부가 불상의 좌대나 팔각간주석등의 대좌부에서 유래했을 가능성을 따져 보아야 하지 않을까 모르겠습니다.

그래서 고복형 석등과 부도와의 관계는 좀 다른 각도에서 접근해 보았으면 합니다. 저는 불상, 석등, 부도, 석탑은 모두 동일한 종교적 기반과 발상의

산물이며, 조형적 구조도 기본적으로는 같다고 생각합니다. 말하자면 동일한 조형 원리가 관통하고 있다는 겁니다. 불교는 깨달음을 추구하는 종교입니다. 누구나 깨달음에 이를 수 있다고 가르칩니다. 그 길을 열어 보이고 몸소 걸어가 깨달음에 도달한 인격을 부처라 부릅니다. 그래서 부처는 만인의 추앙을 받습니다. 석가모니는 바로 이러한 부처의 길을 인간의 몸으로 실천하여 완성한 역사적 존재입니다. 이와 같은 부처를 이미지화한 것이 위에 열거한 조형물들입니다.

불상은 부처를 인간의 모습으로 형상화한 조형물입니다. 불탑은 추상화된 부처입니다. 거기에는 역사적 부처인 석가모니 육신의 연장이랄 수 있는 진신사리眞身舍利 혹은 그의 진리를 상징하는 법사리法舍利가 내장되어 있습니다. 석등이 불의 보편적 이미지와 결합된 부처의 상징임은 이미 말씀 드린 바 있습니다. 그러면 부도는 어떤가요? 선종은 불교의 가르침을 가장 극적인 형태로 주장하고 실천합니다. 한 마음 깨치면 바로 부처라고 말합니다. 선종의 가르침을 통해 깨달음을 얻은 사람들은 부처와 다름없거나 그에 버금가며, 심지어는 부처 이상이라고까지 말합니다. 이런 존재들의 상징물이 곧 부도입니다. 그러므로 본질상 부도는 탑이나 불상과 아무런 차이가 없다고 할 수 있습니다. 말하자면 불상, 탑, 석등, 부도는 모두 부처 또는 그에 버금가는 인격의 상징입니다.

동일한 종교적 기반과 발상 위에 서 있다 보니 기본 구조 또한 다르지 않습니다. 이들 조형물은 불상을 제외하곤 기단부, 본체부, 상륜부 주요 세 부분으로 구성되어 있습니다. 불상은 대좌와 불신佛身의 두 부분으로 이루어지지만, 그 부분의 구성 원리는 나머지 조형물들의 기단부, 본체부와 상통합니다. 좀 더 적극적으로 해석하여 법당에 안치된 불상의 머리 위를 장식하고 있는 보개나 닫집을 불상의 일부분으로 간주한다면, 불상 또한 세 부분으로 구성된다고 볼 수도 있습니다. 조형물의 핵심 부분은 당연히 본체부입니다. 본체부에 각 조형물을 만드는 목적과 의미가 담겨 있습니다. 본체부가 곧 부처의 몸입니다. 석등의 화사석, 부도의 몸돌, 석탑의 몸돌은 불상의 불신과 동일한 의미를 지닙니다. 불탑의 몸돌이 여러 층으로 이루어진 것은 동일한 의

경주 석굴암 본존불　　　　　　남원 실상사 수철화상 부도

미의 반복에 지나지 않으므로 문제가 되지 않습니다. 각 조형물의 나머지 부분은 이 부분을 지탱하고 장식하기 위한 부수적 요소입니다.

　　경전에 의하면 부처는 연화좌, 사자좌, 수미좌에 앉거나 섭니다. 이것을 조형화한 것이 기단부입니다. 불상은 아래위가 연꽃으로 장식된 대좌―연화좌에 앉거나 서 있습니다. 부처 혹은 고승이 올라앉아 설법하는 법상法床을 사자좌라 하고, 법당 안에 불상을 모신 자리를 수미단, 불단이라고 부릅니다. 이들의 가장 대표적이고 일반적인 형태가 불상의 연화대좌입니다. 경주 석굴암의 본존불을 예로 들면 연화대좌는 하대석, 중대석, 상대석으로 구성되어 있으며, 각 부분의 평면은 팔각을 이루고 있습니다. 하대석은 복련으로 장식되고, 중대석은 짤막한 팔각기둥이며, 상대석은 앙련으로 장식되어 있습니다. 이런 모습이 우리나라 불상 대좌의 가장 보편적인 형태입니다.

138　　　그런데 이러한 대좌의 구성 원리와 형태는 불상뿐만 아니라 석등, 부

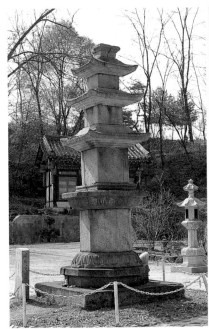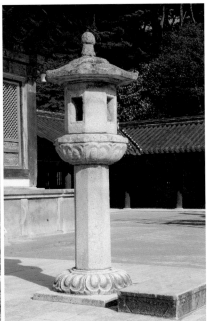

철원 도피안사 삼층석탑　　　　　　　경주 불국사 대웅전 앞 석등

도, 탑에서도 동일하다고 생각합니다. 석등의 경우를 보십시오. 불상의 불신에 해당하는 화사석을 얹는 곳, 곧 대좌부는 크게 하대석, 간주석, 상대석으로 구성되어 있습니다. 각 부분의 평면은 팔각입니다. 상대석과 하대석에는 앙련과 복련이 새겨져 있습니다. 좀 다르다고 생각할 수 있는 간주석도 길이가 다를 뿐 중대석과 평면이나 형태가 같습니다. 간주석의 길이를 알맞게 줄인다면 석등의 대좌부는 불상의 대좌와 별반 다를 게 없는 모습이 됩니다. 이 점은 부도 또한 마찬가지입니다. 몸돌을 얹는 기단부 역시 불상의 대좌와 다를 바 없습니다. 상대석, 중대석, 하대석의 세 부분으로 구성되며 각 부분의 평면은 팔각이고, 상대석과 하대석은 앙련과 복련으로 장식되어 있습니다.

　　우리나라 석탑의 주류를 이루는 삼층석탑은 대부분 사각 평면에 이중의 기단과 3층의 몸돌로 구성되어 있습니다. 그래서 석탑의 기단부와 불상의 대좌부는 달라 보입니다. 그러나 석탑의 기단부가 부처가 앉거나 서는 자리인

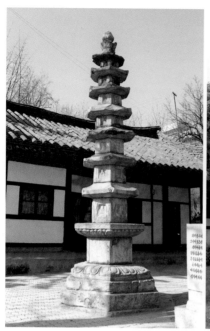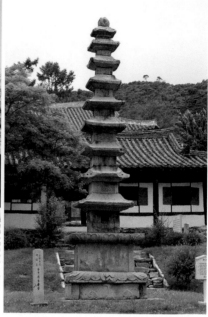

북한 지역에 있는 고려시대 석탑. 위쪽부터 평양 흥복사 육각칠층탑과 평성 인고사 구층탑

연화좌, 사자좌, 수미좌임은 불상과 다름없다고 생각합니다. 복잡한 설명을 드릴 것도 없이 몇 가지 예를 드는 것으로도 충분히 이해할 수 있을 듯합니다. 철원 도피안사 삼층석탑 기단부는 그 위에 불신을 올려놓기만 하면 될 만치 불상의 대좌와 혹사酷似합니다. 석굴암 삼층석탑 또한 그러한 예로 꼽기에 모자람이 없습니다. 구례 화엄사 사사자삼층석탑, 제천 사자빈신사터 사사자석탑, 홍천 괘석리 사사자삼층석탑 따위는 석탑의 기단부가 사자좌를 형상화한 것임을 잘 보여주는 예라고 할 수 있습니다. 북한지역에 남아 있는 대부분의 고려시대 석탑들은 기단부 그대로가 불상의 좌대라고 해도 괜찮을 만한 구조와 형태를 지니고 있습니다.

설명이 장황해졌습니다만, 요컨대 우리가 절에 가면 흔하게 접할 수 있는 불교적 조형물인 불상, 탑, 부도, 석등 따위는 결국 부처 혹은 그에 버금가는 인격의 추상화라는 점에서 동일하며, 그것을 형상화하는 구성 원리가 같

140

아서 설사 드러난 형태는 조금씩 다를지라도 내적 맥락은 같을 수밖에 없다고 생각합니다. 따라서 이들 갈래가 다른 조형물들이 서로 넘나들며 영향을 주고받는 일은 아주 자연스런 현상입니다. 그러니까 제가 처음에 제기했던 문제, 즉 고복형 석등이 부도의 영향으로 발생했는가 하는 문제의 답은 간단히 그렇다. 아니다라고 답할 성질은 아닌 듯합니다. 그것은 좀 더 중층적이어서 그저 석등과 부도만을 놓고 판단할 일은 아니라고 봅니다.

고복형 석등에서 또 한 가지 생각해 볼 것은 간주석의 교리적 해석입니다. 어떤 분들은 고복형 석등의 간주석이 수미산須彌山을 형상화한 것이라고 설명합니다. 그 근거의 하나로 간주석의 한가운데 띠처럼 돌아가는 무늬의 사이사이에 놓인 꽃무늬가 수미산 중턱을 돌고 있는 해와 달을 표현한 것이라고 말합니다. 글쎄요, 만일 그렇다면 왜 꽃무늬가 하나나 둘이 아니고 적으면 네 개 많으면 여덟 개씩이나 되는지, 또 똑같은 무늬가 석등의 상륜부에 반복되는 점이나 석탑 상륜부의 복발에도 놓이는 현상은 어떻게 설명할는지 궁금합니다. 조형물에 대한 이해를 풍부히 하기 위해 구조나 형태를 두고 교리적 해석을 시도하는 일은 필요하고도 요긴하겠으나, 무리한 추론이나 빗나간 해석은 오히려 그것이 없느니만 못하지 않을까 싶습니다. 고복형 석등의 경우에도 간주석의 형태가 마치 톱니바퀴가 맞물려 돌아가듯 교리와 착착 맞아떨어지면 참 산뜻하고 명쾌하기는 하겠으나, 저는 간주석이 수미산을 형상화한 것이고 꽃무늬들은 해와 달을 표현한 것이라는 설명에는 동의하기 어렵습니다.

이상 고복형 석등을 살피기 위한 '예비지식'과 한두 가지 쟁점에 대해 말씀 드렸습니다. 이제 이것들을 바탕으로 현존하는 신라시대 고복형 석등 6기를 하나하나 살펴보겠습니다.

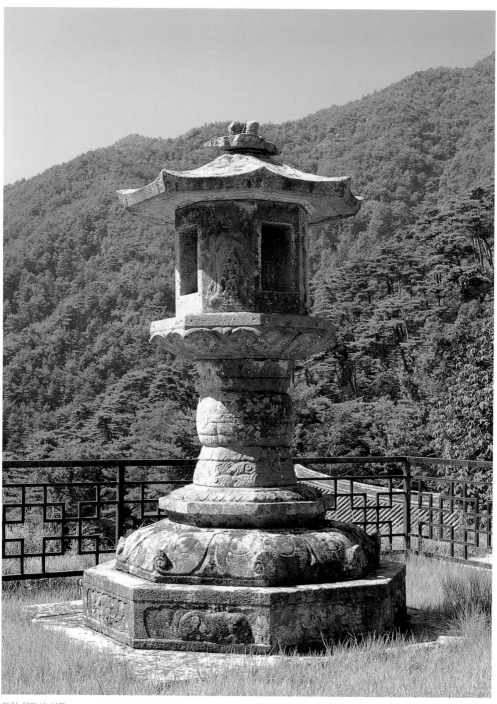

합천 청량사 석등

경상남도 합천군 가야면 황산리, 통일신라(9세기 전반), 보물 253호, 전체높이 340cm

월명月明스님을 아십니까? 죽은 누이를 위한 노래인 〈제망매가祭亡妹歌〉를 지은 향가鄉歌 작가입니다. 한데 스님은 향가만 잘 지은 것이 아니라 피리도 아주 잘 불었던가 봅니다. 월명스님이 서라벌의 달밤에 피리를 불면 가던 달도 멈 추었다고 하니까요. 신라 사람들은 이런 스님을 사랑하여 스님의 이름을 딴 거리도 만들었다고 합니다. 사천왕사四天王寺 앞길인 월명리가 그곳인데, 낭 산狼山 남쪽 자락에 사천왕사터가 있으니 대충 위치를 짐작해 볼 수 있습니다.

　　그런데 달님은 훌륭한 피리 소리에만 반하는 게 아니고 멋진 경치에도 한눈을 파는가 봅니다. '달이 머무는 봉우리'라는 이름의 월류봉月留峯이 있는 걸 보면 말입니다. 합천 해인사에서 남쪽을 바라보면 산 하나가 하늘을 반쯤 가리고 있습니다. 매화산梅花山입니다. 이 산의 여러 봉우리 가운데 하나가 월 류봉인데, 우줄우줄 빼어나게 솟은 바위봉우리가 그 아랫자락에 점점이 들어 찬 늙은 소나무와 어울려 빚어내는 격조와 운치가 보통이 아닙니다. 월류봉 아래에는 해인사보다 먼저 창건되었다는 청량사淸凉寺가 자리 잡고 있습니다. 지금은 하도 많이 고치고 새로 지어서 옛 맛이 별로 나지 않지만,《삼국사기》 의 〈열전列傳〉에 의하면 최치원崔致遠(857~?)이 이곳에서 노닐었다 하고,《신증 동국여지승람新增東國輿地勝覽》의 〈합천군 불우佛宇〉조에도 같은 내용이 실려 있 을 정도로 유서 깊은 절입니다. 절은 뒷산 봉우리만 아름다운 게 아니라, 맑 은 날이면 멀리 달성의 비슬산琵瑟山이 보일 정도로 탁 트인 시야를 자랑합니 다. 이렇듯 빼어나게 솟은 뒷산 봉우리와 아스라이 멀어지는 시야를 아울러 조망할 수 있는 지점에 청량사 석등이 깔끔한 자태로 서 있습니다.

　　청량사 석등은 우선 서 있는 위치부터 눈길을 끕니다. 석등-석탑-금당 이 동일한 축 위에 차례로 서 있습니다. 석탑-석등-금당의 순서로 배치되던

143

전통적인 방식에서 석등과 석탑의 위치가 뒤바뀐 형태입니다. 9세기를 넘어 서면 이와 같은 방식으로 석등을 배치하기도 한다고 앞에서 말씀 드린 바 있습니다. 청량사 석등이 구체적인 실례입니다. 이렇게 금당과 석탑과 석등이 자리를 바꾸어 서기는 하지만 여전히 중심축을 공유하면서 석등은 1기만 놓인다는 사실에는 변함이 없습니다.

청량사 석등에서 가장 이채롭게 다가오는 부분은 아무래도 고복형 간주석일 겁니다. 예의 장구 몸통처럼 생긴 간주석은 가운데 뉘어 놓은 북처럼 생긴 부분을 중심으로 아래는 사다리꼴로, 위는 역사다리꼴로 퍼져 나가고 있습니다. 팔각간주석등에 비한다면 상대적으로 길이는 짧아지고 폭은 넓어졌으며, 단순하던 모양새 또한 꽤나 다기로워졌음을 금세 알 수 있습니다. 석등의 위아래를 연결해 주는 이 부분이 짤막하고 튼실해서 마치 허리가 튼튼한 미장부美丈夫를 보는 것 같습니다. 모양이 복잡해진 만큼 장식도 많아졌습니다. 북 모양의 가운데 부분에는 사방에 놓인 예쁜 꽃무늬를 연결하는 두 줄의 가로띠가 돌아가고 있으며, 사다리꼴로 퍼져 나가는 부분에는 16장의 연꽃잎과 구름무늬가 얕고 은은하게 가득 아로새겨졌습니다. 아마도 이 간주석을 통해 이제까지 말로만 되풀이한 고복형 석등 간주석의 대체적인 형태가 어떤지, 석등의 다른 부분과 어떠한 비례로 어울리는지, 세부에는 어떤 무늬가 놓이는지 명확하게 이해하셨으리라 생각합니다.

간주석을 받치고 있는 굄대도 평면이 팔각이라는 점을 빼곤 팔각간주석등의 굄대와 완연히 달라졌습니다. 연화하대석과는 완전히 분리되어 별개의 돌로 만들어졌으며, 층계처럼 꺾이며 줄어들던 단순한 모양새는 안으로 휘어져 들어간 굽을 마련하고 윗면에 24장의 연꽃잎을 도톰하게 수놓은 형태로 크게 바뀌었습니다. 모양과 크기가 달라진 만큼 구실도 팔각간주석등에 비할 바 아니게 중요해졌습니다. 굄대라는 이름에 걸맞게 간주석을 받치는 구실을 실질적으로 감당하고 있을 뿐만 아니라, 이 굄대가 있음으로 해서 크기 차이가 현저한 연화하대석과 간주석이 조화롭게 만나고 있으니 두 부재의 매개자 역할도 썩 매끄럽게 수행하고 있습니다. 만일 간주석 굄대가 없거나 현재와 다른 모습이라면 청량사 석등은 지금과는 상당히 다른 분위기와 맛을 풍

144

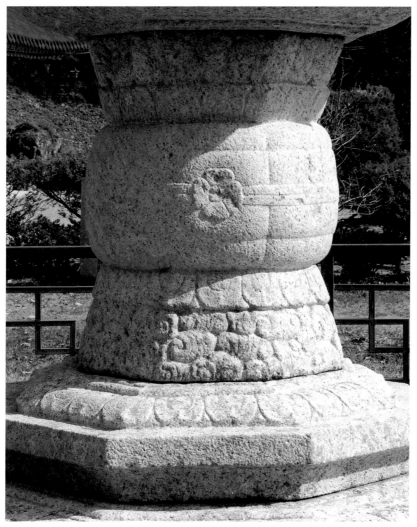

청량사 석등 간주석과 간주석 굄대

겼을 겁니다. 석등 전체의 미감을 좌우하는 데도 지금의 간주석 굄대가 적지
않은 영향을 미치고 있다는 말이 되겠는데, 특히 안으로 휘어져 들어가는 굽
이 굄대의 매력 포인트이자 탁월한 미감이 발휘된 부분이라고 생각합니다.
바로 이 부분이 상부의 무게를 무난히 감당하면서도 커다란 부재들이 중첩될

145

때 자칫 생길 수 있는 둔중함을 해소하여, 석등 전체가 늘씬하면서도 균형 잡혀 보이는 것이 아닌가 싶습니다.

그런데 이런 모양의 굄대가 독창적인 천재에 의해 어느 날 갑자기 출현한 것은 아닙니다. 우리는 이미 부석사 무량수전 앞 석등에서 이와 같은 굄대의 선구적인 모습을 보았거니와, 석불상의 좌대나 부도의 기단부에서도 이와 흡사한 굄대들을 어렵잖게 만날 수 있습니다. 하늘 아래 새로운 것은 없다던가요. 청량사 석등의 간주석 굄대 하나를 통해서 이렇게 작은 부분조차도 완성된 모습으로 정착하기까지는 많은 사람들의 지혜가 쌓이고 시간이 누적되었음을 새삼 확인하게 됩니다.

널찍한 사각 지대석 위에 놓인 기대석은 우리가 익히 보아온 팔각 평면에 운두가 높은 형태입니다. 크기도 큼지막해서 석등 전체를 떠받치기에 조금도 모자람이 없어 보입니다. 이런 모양이 고복형 석등 기대석의 공통된 특징임은 이미 지적한 바 있고, 또 팔각간주석등에서 비슷한 예를 본 바도 있어서 새로울 것은 없습니다. 다만 각 면마다 안상 안에 새겨 넣은 도드라진 무늬들은 살펴볼 만합니다. 앞뒤에는 구름에 떠받쳐진 향로를 새기고, 좌우로는 봉오리가 여럿 달린 꽃송이를 하나씩 수놓았으며, 나머지 네 면에는 사자를 한 마리씩 들어앉혔습니다. 다른 고복형 석등에서 안상만을 새겨 마무리한 것에 비하면 상당한 공력을 쏟았음을 알 수 있습니다. 조각 솜씨도 괜찮아서 찬찬히 살펴보면 하나하나가 작은 조각품처럼 느껴집니다.

연화하대석의 귀꽃도 팔각간주석등에서 이미 보아온 것이라 새삼스러울 것은 없습니다. 다만 다른 고복형 석등들이 연화하대석뿐만 아니라 지붕돌에도 귀꽃을 달고 있음에 비해 이 석등은 지붕돌에는 귀꽃을 마련하지 않았음이 차이라면 차이고, 특색이라면 특색입니다. 바로 이런 점이 청량사 석등이 다른 고복형 석등보다 다소 시대가 앞설 거라는 추정의 근거가 됩니다.

화사석에는 화창이 뚫린 네 면을 제외한 그 밖의 벽면에 사천왕상을 하나씩 돋을새김했습니다. 역시 사천왕상 팔각간주석등에서 익히 보아온 모습입니다. 사천왕상은 모두 바위 위에 올라서 있어서 악귀를 밟고 있는 사천왕상과는 조금 다릅니다. 자세는 약간 경직된 느낌으로 썩 유연한 편은 아니니,

146

청량사 석등 기대석에 새겨진 꽃(위)과 사자(아래)

고복형 석등 가운데 유일한 사천왕상이라는 데서 의미를 찾아야 할 듯합니다.

지붕돌은 상당히 샤프합니다. 낙수면의 물매가 알맞아 여덟 모난 상단부는 가벼운 긴장으로 출렁이고, 수평을 이루는 처마선과 처마귀로 갈수록 가볍게 휘어져 오르는 낙수선은 방금 정질을 끝낸 것처럼 선명하고 명쾌합니다. 지붕돌의 모든 선들은 예리하고 생생하게 살아 있어서 천년 세월을 무색하게 합니다. 크기와 두께도 알맞아 산뜻하고 날렵하되 가볍지는 않습니다. 그리고 이 모든 요소들이 서로 어우러져 대단히 쾌적하고 명징합니다. 기능과 아름다움 모두 제구실을 멋지게 해내고 있습니다.

상륜부는 아주 불완전한 일부가 남아 있을 뿐 모두 사라지고 말았습니다. 다른 부분을 만든 솜씨로 미루어 상륜부가 남아 있었다면 지금보다 훨씬 멋진 모습을 기대해도 좋을 텐데 퍽 아쉽습니다. 극히 일부이긴 하지만 남아 있는 상륜부로 보아 애초의 형태가 보주형이 아니라 보개형임은 확실히 알

147

청량사 석등 상대석(왼쪽)과 지붕돌(오른쪽) 모서리에 남아 있는 구멍들

수 있습니다.

　상륜부 말고도 처음 모습을 잃은 부분이 또 있습니다. 잘 보면 상대석 모서리마다 두 개씩, 그리고 이에 호응이라도 하듯 지붕돌 모서리마다 네 개씩 작은 구멍이 파여 있음을 알 수 있습니다. 석탑에서는 이와 같은 자취를 지붕돌 모서리에서 흔히 찾아볼 수 있으나, 석등의 경우에는 청량사 석등이나 현화사터 석등 등 극히 적은 예가 있을 뿐입니다. 틀림없이 풍령風鈴이 달려 있던 흔적일 겁니다. 아니라면 두 곳 가운데 어느 한쪽은 아래쪽으로 드리워진 어떤 장식물이 부착되었을지도 모르겠습니다. 상대석과 지붕돌 열여섯 군데에 알맞은 크기의 풍령이나 신라의 귀고리를 닮아 길게 늘어진 드리개가 부착되어 바람이 건듯 불 때마다 햇빛을 받아 반짝이며 맑고 가벼운 쇳소리를 찰랑찰랑 허공에 흩뿌리는 광경은 상상만으로도 즐겁습니다.

　청량사 석등은 아름답습니다. 큼직큼직한 부재들로 구성되어 오종종한 구석 없이 시원스럽습니다. 지금은 지대석이 땅속에 많이 파묻혀 있으나 전에는 넉넉하고 높직한 지대석이 온통 땅 위로 드러나 그런 느낌이 한결 더했습니다. 지대석부터 간주석까지 위로 올라가면서 각 부재가 크기를 줄여가는 모습이 일품입니다. 그리고 마치 피어나는 꽃송이처럼 간주석부터 지붕돌까지 다시 각 부분이 점점 커져 가는 모습도 줄어드는 모습 못지않게 리드미

148

컬합니다. 그리하여 전체적인 비례와 균형에 전혀 빈틈이 없어 완벽에 가깝습니다. 곳곳에 장식적 요소를 베풀었지만 지나치지 않아서 종합적인 인상은 오히려 깔끔한 편입니다. 오랜 세월의 경과에도 불구하고 처음 만들 때의 선들이 날이 선 듯 거의 그대로 살아 있어 명쾌합니다. 여기에 더하여 쉽게 구하기 어려운 배경을 가지고 있습니다. 솔숲과 어울려 격조와 운치를 갖춘 월류봉 바위봉우리는 제 모습만으로도 탁월한 이 석등을 한층 돋보이게 하고, 법당 쪽에서 바라보면 툭 트인 시야 때문에 석등은 마치 하늘에 떠 있는 듯합니다. 혹시 밤하늘을 지나던 달이 월류봉 언저리에 머물렀다면 봉우리의 그윽한 자태와 아울러 석등의 맑은 기품 탓도 조금은 있지 않을까 모르겠습니다. 한마디로 이 석등을 바라보는 맛은 쾌적 그것입니다.

이견이 없는 것은 아니나 대체로 청량사 석등을 고복형 석등 가운데 시대가 가장 앞선 작품으로 간주합니다. 그렇더라도 그 시기는 9세기 전반을 거슬러 오르지는 못할 것입니다. 시대가 앞설 뿐만 아니라 전체적인 자태나 세부 표현이 정제되어 있어 아름다움 또한 같은 계열 석등의 앞자리를 쉽게 양보하지 않을 것입니다. 상륜부가 거의 사라진 현재 높이가 3.4m입니다. 온전하였더라면 최소한 4m가 넘었을 것입니다. 당당한 크기입니다.

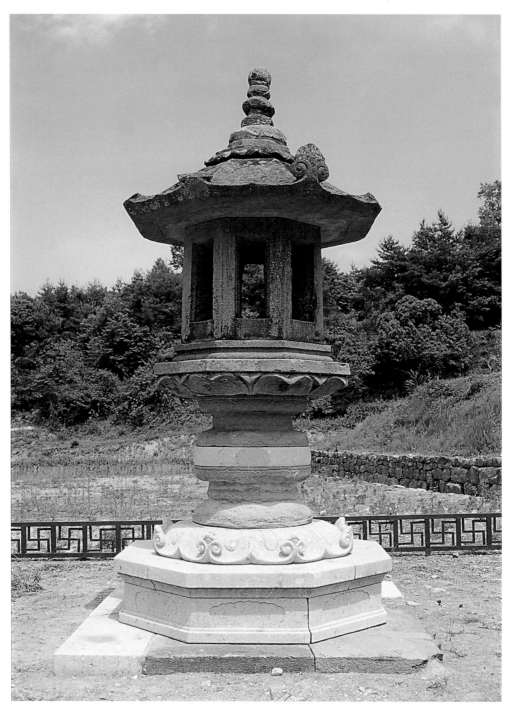

일부 부재가 복원된 담양 개선사터 석등

담양 개선사터 석등

전라남도 담양군 남면 학선리, 통일신라(868년), 보물 111호, 전체높이 380cm

담양의 개선사開仙寺터에도 고복형 석등 1기가 남아 있습니다. 아쉽게도 간주석 이하 부분은 손상이 심하거나 아예 결실되어 원형을 잃어버렸습니다. 현재 모습은 근자에 보수한 것으로, 돌의 색깔이 달라 옛것과 새로 갈아 넣은 것을 이내 구별할 수 있습니다. 간주석의 가운데 원반처럼 끼워 넣은 부분, 연화하대석, 기대석, 지대석은 모두 새로 만든 부재들입니다. 옛 사진을 보면 연화하대석은 주위가 상당히 손상되기는 했으나 원래의 돌이 남아 있었는데, 그것까지 새것으로 바꾸어버린 것을 알 수 있습니다. 기대석은 시멘트로 만들었던 것을 돌로 다듬어 새로 보충하였으며, 지대석도 대부분 시멘트로 덮여 있던 것을 걷어내고 여러 장의 판석을 짜 맞추어 새로 구성하였습니다. 그 밖의 부분은 일부 손상된 곳을 제외하곤 대체로 옛 모습을 그대로 간직하고 있는 편입니다.

보수를 하긴 했으나 아무래도 간주석이 낮아 석등이 약간 주저앉은 듯한 인상입니다. 대부분의 고복형 석등이 간주석 굄대를 갖추고 있는 것으로 보아 이 석등도 간주석 굄대가 있었을 텐데 아마도 그 부분이 빠져버려 그런 게 아닌가 싶습니다. 간주석의 중간에 원반처럼 생긴 돌을 삽입한 것도 원형에 충실한 것인지 의심스럽습니다. 이 석등은 특이하게도 간주석이 통돌이 아니라 두 개의

일제강점기 때의 개선사터 석등

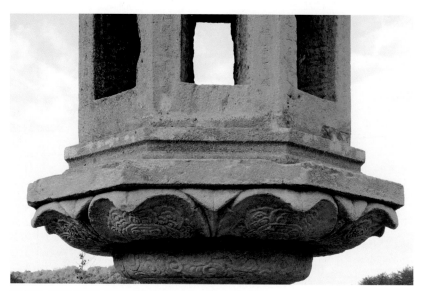
개선사터 석등의 화사석 굄대와 여덟 개의 화창을 지닌 화사석 하부

돌로 구성되어 가운데서 나뉘고 있습니다. 보수할 때 비례를 고려하여 바로 그 자리에 지금처럼 새 돌을 끼워 넣었는데, 새 돌의 높이를 조금만 더 높였더라면 한결 낫지 않았을까 싶습니다.

　　개선사터 석등은 비록 하반부 대부분이 원형을 상실했지만 나머지 부분에서 몇 가지 주목할 만한 점을 살필 수 있습니다. 가장 먼저 눈에 띄는 것은 화사석의 변화된 모습입니다. 여느 석등처럼 화사석에 화창이 네 군데만 뚫린 것이 아니라 팔모난 여덟 곳 전체에 개설되어 있습니다. 이제까지 살펴본 어떤 석등에서도 보지 못한 새로운 양상입니다. 현재 남아 있는 석등만으로 보자면 팔면에 화창을 가진 화사석은 이 개선사터 석등에서 비롯되어 전파되는 듯합니다. 그러나 그 파급 범위는 고복형 석등을 벗어나지 않습니다. 여덟 개의 화창을 가진 석등은 남원 실상사 석등과 임실 진구사터 석등 외에는 발견되지 않았고, 이들은 모두 고복형 석등이니까요.

　　화사석을 받치고 있는 굄대에도 변화가 생겼습니다. 화사석 굄대는 보통 상대석 윗면에 계단형으로 돌출시켜 마련하는데, 여기서는 아예 별개의 돌을

152

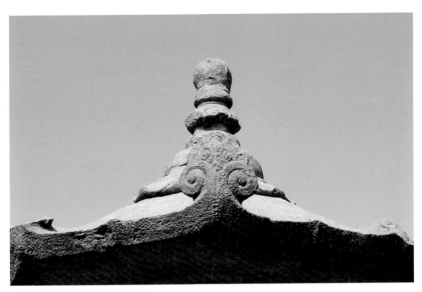

개선사터 석등의 지붕돌 처마와 귀꽃

다듬어 앉히면서 허리를 잘록하게 줄여 모양도 사뭇 달라졌습니다. 현재 남아 있는 석등으로만 본다면 이렇게 화사석 굄대를 별도의 돌로 만든 경우는 개선사터 석등과 진구사터 석등밖에는 없습니다. 역시 상당히 특이한 예라고 할 수 있습니다.

또 하나 재미있는 곳이 있습니다. 지붕돌을 잘 보면 처마의 하단선인 처마선은 팔각을 이루는 반면, 처마의 상단선인 낙수선은 가벼운 물결처럼 16각을 이루고 있음을 살필 수 있습니다. 쉽게 눈에 띄지 않는 미묘한 변화인데, 이런 데서 주어진 틀을 벗어나지 않으면서도 부단히 새로움을 모색하려는 의지를 읽을 수 있습니다. 어쩌면 이와 같이 각 부분에서 일어나는 작은 변화들이 누적되어 결국은 새로운 양식을 창조하는 것일지도 모르겠습니다.

허리를 숙여 고개를 외로 꼬아야 볼 수 있는 재미있는 구석을 한 군데 더 들 수 있습니다. 상대석의 연꽃잎입니다. 여덟 장 꽃잎 안에는 일일이 묘사하기 어려울 만치 복잡하고 화려한 무늬가 가득 아로새겨져 있습니다. 아마도 현존하는 석등은 물론이려니와 불상의 좌대, 부도의 기단, 그 밖의 어떤 불

153

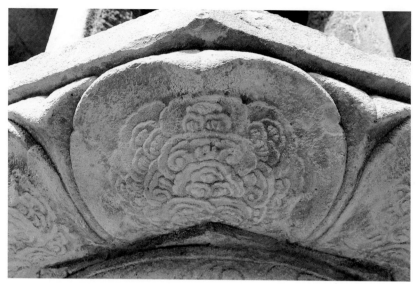

개선사터 석등 상대석 앙련의 연꽃잎

교미술품에서도 이만큼 화려한 연꽃잎을 찾기는 쉽지 않을 겁니다. 하대석의 연꽃잎과도 비교해 보십시오. 우리는 이미 상당수의 석등에서 상대석과 하대석의 연꽃이 서로 닮아 있는 모습을 보아온 바 있습니다. 그런데 여기서는 상대석의 연꽃잎이 대단히 화려한 반면 하대석의 연꽃잎은 특별할 게 없어서 아주 대조적입니다. 하대석의 꽃잎 끝에는 귀꽃이 돋았으니, 석등을 만든 사람은 그것으로 조화를 이루었다고 생각했던 걸까요? 어쩌면 그럴지도 모르겠습니다.

　　이제까지 개선사터 석등의 독특한 요소들을 짚어 보았습니다. 비록 손상이 심할망정 이런 점들이 있기에 개선사터 석등에 관심을 기울이게 됩니다. 그러나 그에 못지않게, 아니 그 이상으로 중요한 점은 개선사터 석등이 건립 연대가 밝혀진 유일한 신라시대 석등이라는 사실입니다. 화사석의 화창 기둥에는 모두 합해 10줄의 음각 글씨가 새겨져 있습니다. 그 내용의 핵심은 당唐 함통咸通 9년에 신라 제48대 임금인 경문대왕景文大王, 그의 부인 문의황후文懿皇后, 그리고 큰 따님이 쌀 삼백 석碩을 내어 원등願燈으로 이 석등을 세웠으며,

건립은 영판靈判이라는 스님이 담당했다는 것입니다. 함통 9년은 경문왕 즉위 8년으로 서기 868년에 해당합니다. '원등'이라는 말에도 주목할 필요가 있습니다. '소원을 빌기 위한 등'이라는 뜻이겠지요. 이 책의 서두에서 공양물로서의 등에 대해 알아본 바, 여기서 구체적 실물을 만납니다. 명문銘文의 내용으로 보아 왕실 사람들이 자신들의 소원을 빌기 위해 재물을 희사喜捨하여 공양한 등임을 분명히 알 수 있으니까요.이렇게 개선사터 석등은 건립 연대를 확실히 알 수 있어서 신라시대 석등의 편년에

개선사터 석등 화사석의
화창 주위에 새겨진 명문

중요한 기준이 됩니다. 예를 들어 볼까요? 앞에서 살펴본 청량사 석등과 비교해 볼 때 화창의 증가, 화사석 굄대의 독립, 지붕돌 낙수선의 변화, 하대석과 지붕돌 양쪽에 피어난 귀꽃 따위는 개선사터 석등이 청량사 석등보다 시대가 뒤진다는 것을 방증해 줍니다. 따라서 청량사 석등이 적어도 868년 이전에 세워졌다고 단정해도 별 문제가 없을 것입니다.

아울러 개선사터 석등이 왜 곳곳에서 새로움을 추구하려 했는지도 어렴풋이 짐작할 수 있습니다. 왕과 왕비, 그리고 공주가 발원하여 만든 석등이니 세심한 배려를 하지 않을 수 없었을 것입니다. 가능하면 여느 석등과 차별화를 시도하고 싶었겠지요. 그런 생각들이 지금까지 살펴본 특색으로 표현되었다고 보는데, 여러분 생각은 어떠신지요? 개선사터 석등은 비록 긴 세월의 무게를 이기지 못하여 여러 군데 속절없이 원형을 잃어버렸지만, 그럼에도 곳곳에 보석처럼 반짝이는 요소를 간직하고 있습니다. 지금의 개선사터 석등을 한마디로 상처 속에 진주를 키우는 조개, 누더기 안에 구슬을 감춘 거지라고 한다면 너무 심한 비유일까요?

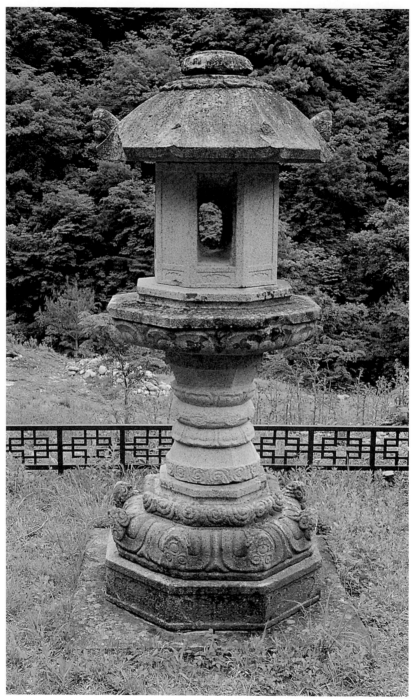
양양 선림원터 석등

백제 · **신라** · 발해 · 고려 · 조선

강원도 양양군 서면 황이리, 통일신라 말기, 보물 445호, 전체높이 296cm

혹시 선림원종을 아시는가요? 804년 만들어져 어느 때부턴가 땅 속에 파묻혀 긴 잠에 들었다가, 1948년 천년의 꿈을 깨고 세상에 얼굴을 내민 범종입니다. 몇 점 안 되는 신라시대 범종 가운데 하나였습니다. 월정사月精寺에 걸어두었던 이 종은 한국전쟁의 불길 속에 녹아버리고 맙니다. 이렇게 잠깐 빛났던 모습을 영원히 감추어버려 진한 아쉬움과 안타까움을 불러일으키는 범종이 선림원종입니다.

사시사철 수정처럼 맑은 물이 넉넉히 흐르는 설악산 미천골. 이 골짜기를 따라 한참 들어가면 통일신라시대의 절터 하나가 나옵니다. 선림원종이 출토된 선림원터입니다. 절터에는 아직도 만만찮은 유물·유적들이 건재하고 있습니다. 삼층석탑, 법당터, 상대석까지만 남은 부도, 부도비, 석등, 그리고 석등 뒤편의 건물터 따위가 그것입니다. 여기 남은 고복형 석등을 선림원터 석등이라고 부르고 있습니다.

석등은 상륜부의 부재가 하나만 남고 모두 사라진 것과 지붕돌의 귀꽃이 4개만 남고 나머지 4개가 떨어져나간 것을 제외하면 그 밖의 부분은 깨끗하게 처음 모습을 간직하고 있습니다. 고복형 석등치고는 좀 날씬해 보입니다. 바꾸어 말하면 크기에 비해 다소 가늘고 길어 보이는데, 그런 인상은 주로 하반부 때문인 듯합니다. 기대석과 연화하대석의 폭이 지금보다 약간 넓었더라면 어땠을까 하는 생각을 해봅니다. 그러나 그 차이는 미묘해서 그야말로 날씬해 보일 수도 있고, 야위어 보일 수도 있는 정도입니다.

간주석 굄대에 새로운 모습이 추가되었습니다. 연화하대석 상부에 돌출시켜 마련한 굄대는, 팔각의 면을 따라가며 뭉게뭉게 일고 있는 구름 가운데 예의 그 휘어져 들어간 굽이 있는 굄대가 솟은 듯한 모습입니다.

157

선림원터 석등의 상대석, 그 윗면의 화사석 굄대와 화사석 하부

화사석에도 얼마간 변화된 모습이 보입니다. 화창이 없는 면들은 테두리만 남기고 그 안쪽을 세로로 긴 네모꼴로 얕게 파내어 액자의 틀처럼 만들었습니다. 또 화사석 하단에는 화창이 있는 면이나 없는 면이나 모두 가로로 긴 네모진 틀 안에 안상을 하나씩 새겨 넣었습니다. 조각이 깊지 않아 크게 두드러지지는 않으나, 이 석등에서만 볼 수 있는 모습입니다. 화사석 굄대는 개선사터 석등의 굄대와 같은 모양이지만 별도의 돌로 다듬지는 않고 상대석 위에 돌출시켜 마련하였습니다. 대체로 이런 부분들이 선림원터 석등에서 눈에 띄는 요소들입니다.

선림원터 석등은 삼층석탑과 법당터가 있는 절터의 중심부에서 벗어난 서북쪽 외곽에 자리 잡고 있습니다. 석등 가까이로 서쪽에 부도비가, 동쪽 조금 뒤쪽에 상대석까지만 남은 부도가, 그리고 정면 뒤편에 건물터가 있습니다. 부도비는 원래 거북받침과 비머리(이수螭首)만 남아 있던 것을 2008년 몸돌(비신碑身)을 지금의 모습으로 복원하여 정리한 것입니다. 대략 1340자 안팎의 글자 가운데 절반 남짓인 710자만 회복하여 비문이 온전하지는 않습니다. 그

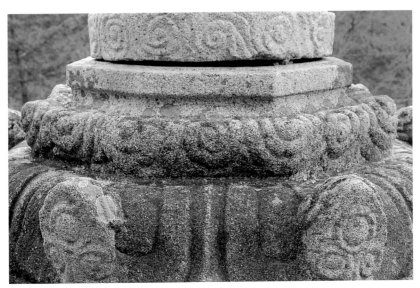
선림원터 석등 하대석의 귀꽃과 간주석 굄대

래도 전체적인 형태는 본래 모습에 근사近似해져서 아쉬움이 한결 덜해졌습니다. 부도는 현 위치에서 50m쯤 떨어진 산기슭에 있던 것을 옮겨온 것이라 합니다. 건물터에는 네모난 주춧돌 10개가 정연하게 남아 있습니다. 주춧돌의 배열로 보아 건물은 정면 3칸 측면 2칸이었던 모양입니다. 석등을 포함한 이들 유물은 서로 관계가 깊은 것으로 파악하고 있습니다.

부도비 이수의 비액碑額에는 '弘覺禪師碑銘홍각선사비명'이라는 글씨가 세로 두 줄로 새겨져 있습니다. 이로써 불완전하게 남아 전하는 비문 내용에 의지하지 않더라도 부도비의 주인공이 홍각선사임을 분명히 확인할 수 있습니다. 또 한 가지 불행 중 다행인 것은 금석학에 조예가 깊었던 낭선군朗善君 이우李俁 (1637~1693)가 엮은 《대동금석서大東金石書》에 부도비의 간략한 내용과 건립 연대가 기록되어 있다는 점입니다. 이 책에 의하면 홍각선사비는 왕희지王羲之의 글씨를 집자集字하여 광계光啓 2년, 즉 신라 제50대 임금인 정강왕定康王 원년 (886)에 세웠음을 알 수 있습니다. 이런 사실들은 복원한 비문을 통해서도 확인할 수 있습니다.

선림원 조사당터에서 바라본 석등과 복원 이전의 홍각선사 부도비

　　일반적으로 부도비는 부도와 함께 세워집니다. 그렇기 때문에 선림원터 부도의 주인공도 거의 틀림없이 홍각선사일 것으로 간주하고 있으며, 따라서 건립 연대 또한 부도비와 같은 886년으로 추단하고 있습니다. 그렇다면 석등은 이들과 어떤 관계일까요? 석등 뒤편의 건물터에 주목할 필요가 있습니다. 건물터를 발굴한 분들은 이 터에 조사당祖師堂이 있었으며 그 안에 홍각선사의 진영眞影을 모셔 두었던 것으로 추정한 바 있습니다. 그 밖에도 많은 분들이 이 건물터의 성격을 그렇게 해석하고 있습니다. 그러니 석등은 홍각선사를 추념하기 위해 조사당 앞에 설치되었던 것으로 이해할 수밖에 없습니다.

　　만일 선림원터 석등이 홍각선사의 조사당 앞에 세워진 것이라면 이 석등이 갖는 의의는 자못 심각합니다. 책의 서두에서 저는 우리나라에서 석등이 서는 곳은 단 두 군데, 절과 무덤밖에 없다고 말씀 드린 바 있습니다. 무덤에 놓이는 석등 가운데 시대가 가장 앞서는 현존 유물은 고려 공민왕릉의 석등

160

입니다. 이를 통해 석등은 절에서 발생하여 변화 발전하였고, 그 영향을 받아 무덤 앞에도 세워지게 되었음을 분명히 알 수 있습니다. 이때 절에 놓이는 석등과 무덤 앞에 세워지는 석등은 성격이 다를 수밖에 없습니다. 절에 있는 석등을 불등, 헌등, 광명대라고 일컫는 반면 망자의 명복을 빌기 위한 무덤 앞의 석등은 장명등이라고 구분하여 부른다는 것은 이미 말씀 드린 그대로입니다.

그런데 석등의 이러한 성격 전환, 다시 말해 불타와 진리를 상징하던 사찰 석등이 망자의 명복을 비는 능묘 석등으로 전이되는 과정을 잘 보여주는 것이 부도 앞에 세우는 석등입니다. 부도 앞 석등이 사찰 석등과 능묘 석등의 가교 역할을 하고 연결 고리가 된다는 말입니다. 생각해 보면 그것은 쉽게 납득할 수 있는 일이고, 흐름상 매우 자연스러워 보입니다.

부도는 우리나라에 선종이 유입, 정착되는 과정에서 결정적 역할을 한 선승禪僧을 기념하기 위해 등장한 조형물입니다. 선승은 깨달음을 얻은 인물로 자타가 공인하는 존재였으므로 부처와 동등하거나 그에 버금가는 위대한 인격으로 추앙되었습니다. 따라서 그들을 위한 기념물인 부도는 깨달음과 진리의 상징으로 간주할 수 있습니다. 동시에 선승들의 사리舍利를 안치한 사리탑, 바꿔 말하면 주검을 화장火葬한 뒤 수습한 유골을 안치한 묘탑墓塔이기도 합니다. 세속적인 시각으로 보자면 하나의 무덤인 셈입니다. 이렇듯 부도는 깨달음과 진리의 상징이면서 동시에 무덤이라는 이중적 성격을 띠고 있는 조형물이라고 할 수 있습니다.

따라서 깨달음과 진리의 상징이라는 측면에서 부도를 본다면 금당 앞에 놓이던 석등이 부도 앞에 서는 것이 하등 이상할 것이 없습니다. 논리적으로 타당하며 자연스럽습니다. 마찬가지로 부도를 묘탑, 승려의 무덤이라는 측면에서 보자면 분묘에 석등을 세우는 것 역시 아무런 문제가 없습니다. 내적 맥락이 전혀 무리 없이 연결됩니다.

요컨대 석등은 사찰에서 발생하여 사찰의 중심 영역에 세워지다가 어느 사이엔가 부도 앞으로 옮겨가기 시작하여 마침내 세속의 능묘 앞에 놓이는 것으로까지 기능이 '진화', 다변화합니다. 한 가지 강조하여 둘 것은 석등의 이러한 변모가 석등 고유의 가치와 기능의 축소를 의미하는 것은 아니라

161

고달사터 부도와 그 앞에 뚜렷한 석등 자리

는 점입니다. 석등이 부도 앞으로 옮겨가고 능묘에까지 놓이게 되는 것과 상관없이, 석등은 사찰의 중심 영역에 면면히 세워지고 변함없이 자신에 부여된 의미와 역할을 담당합니다.

그러면 석등이 부도 앞에 놓이는 것은 도대체 언제부터 시작되었을까요? 현재 남아 있는 유물로 본다면 대체로 고려 초기부터인 듯합니다. 고려 초에 세워진 국보 4호 여주 고달사터 부도 앞에는 석등의 지대석으로 판단되는 석재가 지상에 노출되어 있습니다. 또 합천 영암사터에는 조사당 또는 그에 상응하는 건물의 터로 추정되는 소위 서금당터 앞에 석등의 지대석과 하대석임이 분명한 석재가 뚜렷하게 남아 있습니다. 이를 보아 고려 초에 부도나 조사당, 혹은 영각影閣 앞에 석등이 등장했음이 틀림없어 보입니다. 그러나 아직까지는 이런 현상이 예외적이고 특별한 경우였고, 그것이 보편화, 일반화하는 것은 훨씬 시일이 경과하는 고려 말기쯤인 것 같습니다. 왜냐하면 고려 말 조선 초에 만들어진 부도 앞에 집중적으로 석등들이 들어서고 있음을 확인할 수 있는 반면, 고려 전 시기를 통해 건립된 상당수의 부도 가운데 확

162

백제 · **신라** · 발해 · 고려 · 조선

실히 석등을 동반한 것으로 밝혀진 것은 방금 말씀 드린 예를 제외하곤 아직까지 알려진 바가 없으니까요.

현재까지의 상황이 이러하므로 만일 선림원터 석등이 실제로 조사당 앞에 설치되었던 것으로 판명된다면 그 의미는 자못 크지 않을 수 없습니다. 석등이 금당 앞에서 부도 앞으로 옮겨가면서 그 중간 과정으로 조사당 정면에 놓이는 일종의 전 단계를 거치게 된다는 사실과, 부도 앞에 석등이 세워지기 시작하는 것이 통일신라시대까지 거슬러 올라감을 입증하는 것이기 때문입니다. 그러나 선림원터 석등이 조사전 앞에 설치되었으리라는 것은 아직은 하나의 주장이나 추정이지 정설은 아닙니다. 그렇더라도 석등의 역사를 재검토하도록 하고 석등과 관련한 새로운 사실이 드러날 수 있는 가능성을 열어 놓은 점만으로도 적지 않은 의의를 지닌다고 하겠습니다.

석등의 건립 시기도 생각해 볼 필요가 있습니다. 선림원터 석등은 부도비와 근접한 위치, 서로 상통하는 양식, 그 밖의 정황으로 보아 부도, 부도비와 같은 해에 세워졌거나 그리 멀지 않은 때에 만들어졌을 것으로 보입니다. 그렇다면 이 또한 선림원터 석등이 홍각선사의 추념을 위해 건립되었을 가능성을 높이는 근거가 될 수 있을 것입니다. 하지만 이 건립 연대 또한 어디까지나 짐작일 따름이어서 꼭 그렇다고 말씀 드릴 수는 없는 실정입니다.

이래저래 선림원터 석등은 여러 가지 중요한 메시지를 전하고 있건만 우리의 안목과 지식이 미치지 못하여 무엇 하나 속 시원히 풀지 못하고 있는 것이 아닌가 싶습니다. 그것이 제게는 마치 장님 코끼리 더듬는 것 같기도 하고, 아름다운 향기만을 남겨 놓은 채 어느새 저만치 사라져가는 미인을 먼발치에서 바라보는 듯하기도 합니다. 선림원터 석등은 적어도 저에게는 석등에 관한 이해의 지평을 넓힐 수 있는 관문이자 열쇠의 하나입니다.

양양 선림원터 석등

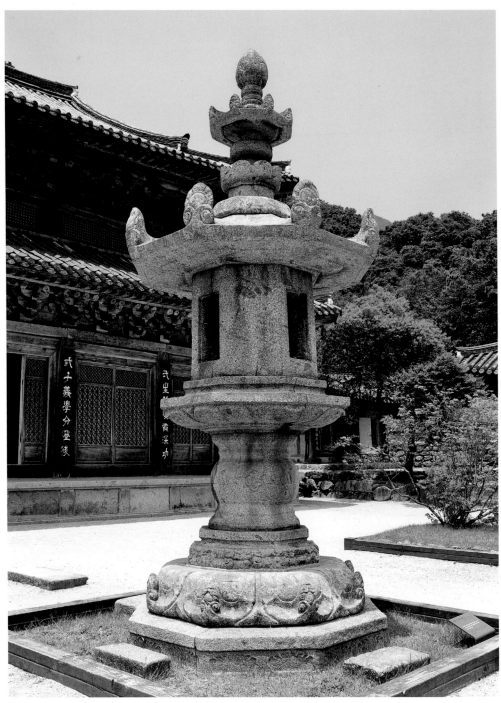

구례 화엄사 각황전 앞 석등

백제 · **신라** · 발해 · 고려 · 조선

전라남도 구례군 마산면 황전리, 통일신라 말기, 국보 12호, 전체높이 636cm

지리산은 큰 산입니다. 장엄합니다. 화엄사華嚴寺는 지리산에 있는 큰 절입니다. 선이 굵습니다. 각황전覺皇殿은 화엄사의 가장 큰 법당입니다. 근대 이전에 만들어진 우리의 목조건축 가운데 제일 큰 건물로 장중한 아름다움이 어떠한 것인지를 착실하게 보여줍니다. 이런 각황전 앞에 큰 석등 하나가 우람하게 버티고 있습니다. 화엄사 각황전 앞 석등입니다.

각황전 앞 석등은 우선 크기 하나로도 주위를 압도하는 위용을 자랑합니다. 높이 636cm로 고복형 석등은 물론 우리나라 모든 석등 가운데 가장 큰 크기입니다. 그야말로 걸출한 면모를 유감없이 드러내고 있습니다. 그러나 저는 석등의 절대적 크기보다는 그것이 클 수밖에 없는 조건에 충실하게 부합하는 사실에 더 주목하고 싶습니다. 큰 산, 큰 절, 큰 건물 앞에 큰 석등이 솟아 있다는 점이 저의 관심을 끕니다. 만일 각황전 앞에 작고 왜소한 석등이 서 있었다면 어떨까요? 또 반대로 각황전 앞 석등이 어느 작은 절 마당에 버티고 있었다면 어떤 느낌이 들까요? 어느 쪽도 그다지 멋진 그림이 될 것 같지는 않습니다. 각황전 앞 석등을 바라보면 크든 작든 주변 상황에 순응해서 크기가 결정될 때 그것이 아름다움으로 승화되는 것이라는 생각을 하게 됩니다. 주어진 조건에 아랑곳하지 않고 무조건 큰 것만을 지향하는 요즈음의 풍조가 마뜩지 않아 일어나는 제 반응인지도 모르겠습니다.

석등의 또 다른 미덕은 상륜부가 온전하다는 점입니다. 사실 이만한 규모의 석등이 천 년이 넘는 세월을 견디며 상륜부를 온전히 유지하고 있다는 것은 거의 기적에 가까운 일로 여겨집니다. 그러니 온전함 그 자체를 미덕이라 부를 밖에요. 조금 자세히 상륜부를 살펴보겠습니다. 지붕돌 정상부를 평평하게 다듬고 그 위에 복련석처럼 연꽃잎 여덟 장을 돌아가며 새긴 부재를

165

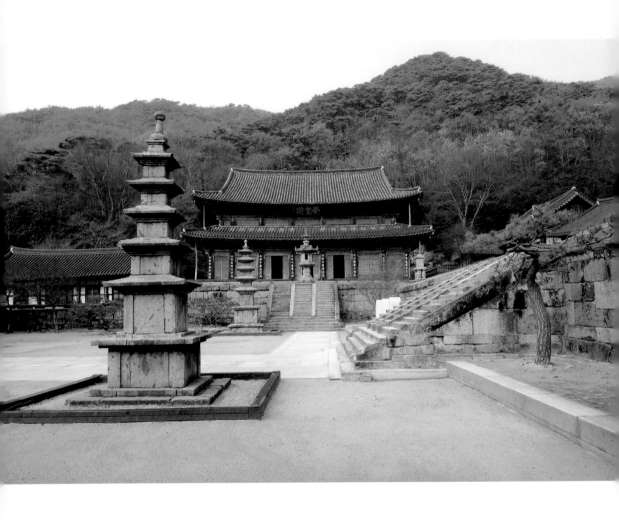

화엄사 대웅전 아랫마당의 동쪽 끝에서 바라본 각황전 앞 석등과 각황전

백제 · **신라** · 발해 · 고려 · 조선

올려놓은 뒤, 다시 그 위에 팔각의 노반露盤과 꽃이 피어난 것 같은 앙화仰花를 차례로 겹쳐 놓았습니다. 그리고 다시 그 위에 원반형의 보륜을 꿴 원통형 석재가 지붕돌을 축소한 듯한 보개를 받들고 있으며, 보개 위로는 긴 목을 가진 연꽃 봉오리 모양의 보주가 하늘을 향해 솟아올라 상륜부를 마감하고 있습니다. 이 석등에 와서야 비로소 고복형 석등의 보개형 상륜이 어떤 것인지를 제대로 관찰할 수 있습니다. 아울러 원형을 잃어버린 다른 고복형 석등의 상륜부를 대충 유추할 수도 있습니다.

각황전 앞 석등은 선림원터 석등과 같은 형식이 적지 않습니다. 간주석 꿈대는 구름무늬 가운데 안으로 휘어진 굽이 있는 꿈대가 솟은 형식이어서 완연히 동일합니다. 화사석 꿈대도 마찬가지입니다. 두 석등 모두 상대석과 분리되지 않은 화사석 꿈대를 가지고 있으며, 형태 또한 안으로 휘어진 굽을 가지고 있어서 아주 흡사합니다. 이런 점으로 미루어 두 석등은 같은 계열로 분류해도 무방할 듯합니다.

각황전 앞 석등은 소박, 간명합니다. 필요한 최소의 치장 외에는 가급적 장식을 배제하였습니다. 간주석에는 돌아가는 띠무늬 위에 꽃송이 여덟 개를 등간격으로 새긴 것을 제외하곤 아무런 무늬도 베풀지 않아서 소박합니다. 화사석도 네 군데 화창을 낸 것 외에는 아무 장식이 없어서 대범합니다. 지붕돌은 모서리를 이루는 선들이 직선이거나 그에 가까워서 명쾌합니다. 이런 요소들이 석등 곳곳의 직선과 어울려 전체 분위기를 소박하고 명쾌하면서 힘찬 인상으로 유도하고 있습니다. 이런 장식의 억제가 장대한 크기에 걸맞아 보입니다. 만일 석등 전체에 과도한 장식이 가해졌다면 지금처럼 늠름한 모습은 기대하기 어려웠을지도 모릅니다. 어쩌면 각황전 앞 석등의 숨은 장점, 차원 높은 미덕은 장식의 절제에 있다고 해도 괜찮을 것 같습니다.

화엄사 각황전 앞 석등은 우리나라 석등의 지리산입니다.

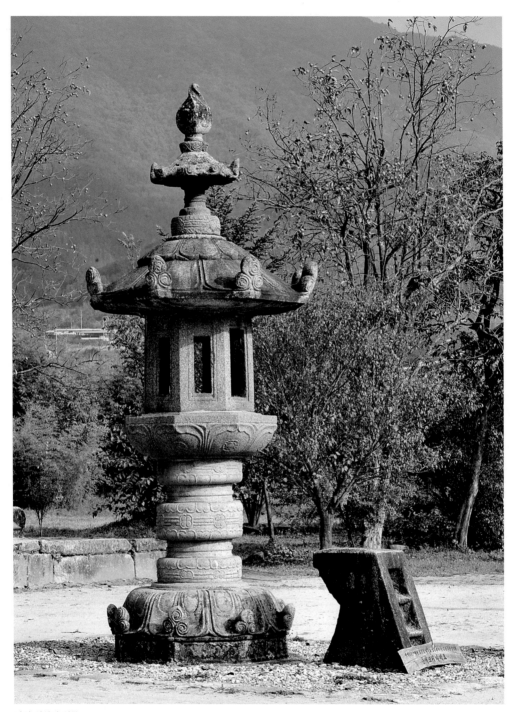

남원 실상사 석등

백제 · **신라** · 발해 · 고려 · 조선

전라북도 남원시 산내면 입석리, 통일신라 말기, 보물 35호, 전체높이 508cm

구산선문 가운데 하나였던 지리산 실상사에는 전체 모습을 거의 완벽하게 유지하고 있는 석등이 있습니다. 상륜부의 보개와 지붕돌에 솟은 귀꽃 일부가 손상된 것 외에는 처음 모습을 깨끗하게 간직하고 있습니다. 전체 높이 5m에 달하는 큰 석등입니다. 상륜부까지 잘 남아 있어서 아쉬움과 안타까움 없이 편안한 마음으로 바라볼 수 있어 더욱 좋습니다.

고복형 석등의 공통적 특징을 제외하고 실상사 석등에만 보이는 몇 가지 두드러진 점을 부분별로 살펴보겠습니다.

우선 대좌부에서는 팔각 기대석이 연화하대석보다 폭이 좁은 것이 눈에 띕니다. 이런 모습은 장흥 보림사 석등에서 관찰한 바 있습니다. 간주석은 평면이 원형이어서 그동안 보아온 것들과 다릅니다. 이제까지 보아온 고복형 석등들은 팔각간주석등만큼 명확하지는 않을지라도 간주석이 대체로 팔각의 평면을 유지하고 있었습니다. 그런데 실상사 석등의 간주석은 원통형 돌을 가공한 형태입니다. 간주석의 장식은 너무 복잡하지도, 그렇다고 지나치게 소략하지도 않아서 그럭저럭 무난한 편입니다. 간주석의 허리 부분은 소리북을 뉘어 놓은 모양인데, 가운데 돌아가는 세 줄의 띠에 네 장의 꽃잎을 가진 꽃송이 여덟 개를 새겼으며, 위아래에는 똑같은 모양으로 열여섯 장 연꽃잎을 빙 돌아가며 새김질했습니다.

계속해서 본체부의 두드러진 요소들을 짚어 볼까요. 화사석의 화창이 여덟 면 모두에 뚫려 있습니다. 같은 예를 이미 개선사터 석등에서 본 적이 있습니다. 그런데 여덟 개의 화창 크기가 똑같지 않아 일반적인 경우와는 조금 다릅니다. 잘 보면 정면, 그러니까 남쪽 면의 화창이 나머지 일곱 개보다 약간 크다는 것을 확인할 수 있습니다. 화창 하나만을 특별히 크게 만든 이유

169

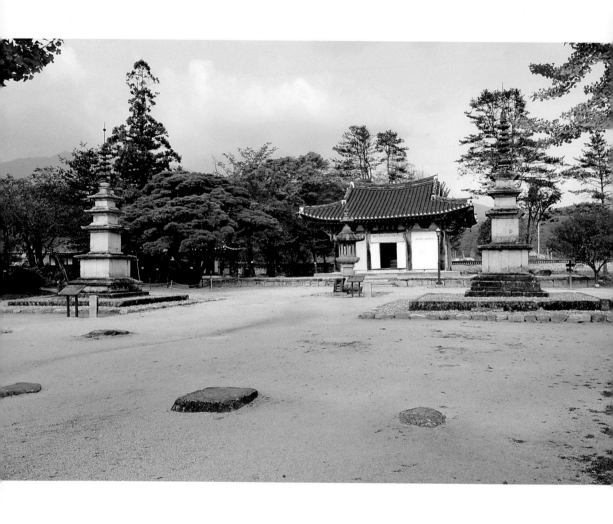

천왕문을 들어선 오른쪽 언저리쯤에서 바라본 실상사 석등.
석등과 두 석탑, 법당이 어떤 관계로 놓여 있는지 잘 드러나 있다.

백제 · **신라** · 발해 · 고려 · 조선

가 무엇인지 모르겠습니다만, 아무튼 실상사 석등에서만 볼 수 있는 예외적인 경우입니다.

지붕돌이 흥미롭습니다. 잘 보면 지붕돌 윗부분 경사면인 낙수면이 아주 특이합니다. 보통의 경우 이 부분은 물매를 따라 밋밋하게 흘러내리며 아무런 무늬가 없게 마련입니다. 그런데 실상사 석등은 그 자리에 커다란 연꽃잎을 여덟 장 새기면서 꽃잎의 가장자리가 귀꽃으로 모여들게 하였습니다. 또 지붕돌의 꼭대기에도 아랫부분의 꽃잎과 엇갈리게 여덟 장 연꽃잎을 두툼하게 돋을새김했습니다. 그래서 지붕돌은 마치 고개를 숙이고 피어 있는 꽃 한 송이 같습니다. 퍽 재미있는 디자인입니다.

상륜부는 방금 전에 본 화엄사 각황전 앞 석등과는 구성이 약간 다릅니다. 상륜부의 가장 아래에는 간주석의 중간 부분을 축소한 듯한 모양의 노반이 놓였습니다. 그 위로 작은 장구처럼 생긴 기둥돌을 세운 다음, 다시 그 위를 지붕돌을 줄여 만든 것 같은 보개로 덮었습니다. 보개 위에는 꽃송이를 닮은 보주를 올려놓아 상륜부를 마감하였습니다. 이렇게 이루어진 상륜부는 석등의 나머지 부분과 썩 잘 어울려 보입니다. 규모, 장식, 구성 모두가 그렇습니다. 화엄사 석등에는 그런 모양의 상륜이 필요했듯이 실상사 석등에는 또 이런 모양의 상륜부가 조화를 이루고 있습니다. 두 석등의 상륜부를 비교해 보면서 당대인들이 대상의 본질을 파악하는 능력, 부분의 디자인을 적절히 변형하여 전체의 조화를 구축해가는 감각이 녹록지 않음을 느끼게 됩니다.

실상사 석등을 대하면 고복형 석등의 표준을 보는 것 같습니다. 전체가 무난한 편입니다. 딱히 꼬집어 결함을 지적하기도 어렵지만 뚜렷이 드러나는 개성도 얼른 눈에 들어오지 않습니다. 굳이 얘기하자면 대좌부가 좀 느슨해 보입니다. 연화하대석의 연꽃잎은 탄력과 긴장을 잃고 처져서 생기가 없습니다. 간주석은 동일한 형식이 그대로 되풀이되고 있어서 변화가 없고 지루합니다. 발상이 너무 안이한 것은 아닌가 하는 생각이 듭니다. 전반적으로 대좌부는 역동성이 떨어지고 다소 이완되어 있다는 생각을 떨칠 수가 없습니다. 대좌부의 이러한 부족을 산뜻하고 경쾌한 상륜부가 메워 주는 덕분에 전체적으로는 그럭저럭 균형을 유지하고 있지 않나 싶습니다.

남원 실상사 석등

실상사 석등의 하대석과 등계

　실상사 석등을 논하면서 결코 빠뜨릴 수 없는 특기할 사항이 하나 있습니다. 석등에 불을 켜고 끄기 위해 밟고 오르내리던 돌계단, 등계燈階가 그것입니다. 석등 가까이, 올라가 불을 켜기 알맞은 거리에 등계가 마치 땅에 뿌리를 내린 듯 굳건하게 놓여 있습니다. 통돌을 작은 디딤돌 3단으로 파내어 만든 이 소박한 등계는 신라시대 석등으로는 오로지 실상사 석등에만 남아 있는 귀한 유물입니다. 등계의 존재로 인해 석등이 단순한 장식물이 아니라 실제로 불을 밝히던 실용물이었음을 확실하게 확인하게 됩니다.

　뿐만이 아닙니다. 등계를 밟고 올라가 화사석 안쪽을 살펴보면 화사석 위쪽에 구멍이 뚫려 지붕돌 안쪽의 움푹 파인 곳으로 연결되어 있음을 관찰할 수 있습니다. 마치 주택의 굴뚝처럼 연기나 그을음을 뽑아내는 구실을 하는 장치입니다. 이 또한 석등이 불을 밝히는 실용적 기능을 수행했음을 뒷받침하는 또 다른 증거라고 하겠습니다. 비단 실상사 석등뿐만 아니라 부석사 무량수전 앞 석등을 비롯하여 많은 석등들도 화사석 안쪽을 보면 이와 같은 구조를 갖추고 있습니다.

172

절집에 안거安居라는 제도가 있습니다. 석가모니 부처님 때부터 전해오는 오랜 전통인데, 석 달 동안 수행자들이 한곳에 모여 바깥출입을 삼가면서 수행 정진하는 관습입니다. 요즈음 우리나라 절집에서는 한 해에 두 차례, 여름과 겨울에 안거를 하는 풍습을 유지하고 있습니다. 이런 안거가 시작될 때 가장 먼저 하는 일이 함께 지내는 동안 각자가 맡아 할 소임所任을 정하는 일입니다. 그것을 '방榜을 짠다'고 합니다. 방이 짜이면 소임에 따른 담당자 명단을 한지에 적어 대중이 생활하는 큰방 벽에 부착하고 한 철을 지냅니다. 그렇게 명단을 적은 표를 용상방龍象榜이라고 합니다. 용상방에 올라가는 소임 가운데 '명등明燈'이라는 직책이 있습니다. 바로 절 곳곳에 있는 외등外燈을 켜고 끄는 일을 담당하는 소임입니다.

실상사 석등의 등계를 보면 명등을 맡은 수행자가 저녁 어스름이 짙어질 무렵 등계를 밟고 올라가 석등에 등불을 밝히는 모습이 그려집니다. 새벽예불이 끝나고 여명이 틀 즈음, 밤새 타오르던 등불을 끄고 자신이 머무는 곳으로 돌아가는 한 수행자의 뒷모습이 떠오릅니다. 이것도 등계가 주는 정서적 울림의 일종일까요? 실상사 석등은 상륜부까지 온전한 데다 등계까지 갖추고 있어서 그야말로 석등의 표본이라고 불러 마땅한 작품입니다.

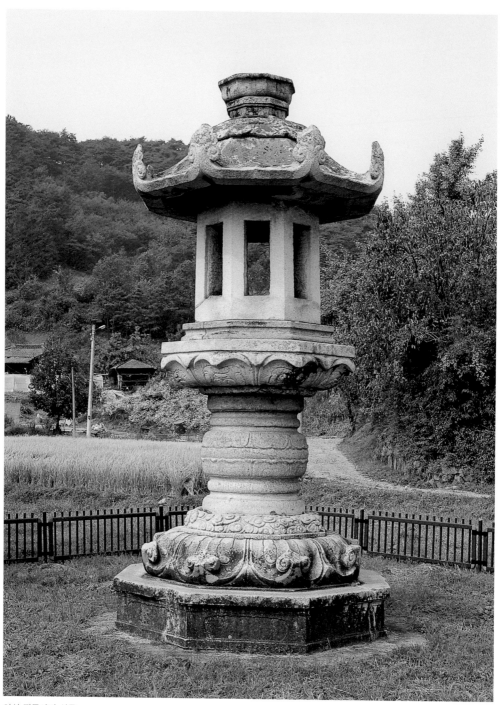

임실 진구사터 석등

백제 · **신라** · 발해 · 고려 · 조선

전라북도 임실군 신평면 용암리, 통일신라 말기, 보물 267호, 전체높이 536cm

전라북도 임실군 신평면 용암리에 가면 거대한 고복형 석등의 웅건한 모습을 흐뭇하게 바라볼 수 있습니다. 2010년까지는 '임실 용암리 석등'이라 불렀던 '임실 진구사터 석등'입니다. 지난 1992년 전북대학교박물관의 발굴로 석등이 서 있는 절터에 진구사珍丘寺라는 절이 있었음이 밝혀졌는데, 2010년 12월 그 사실을 공식적으로 반영하여 이름을 바꾼 것입니다.

석등은 크기가 대단합니다. 상륜부 대부분이 사라진 현재의 높이만도 536cm에 이릅니다. 고려시대에 만들어진 논산 관촉사 석등의 높이가 601cm이니까 현재 높이로는 그보다 조금 작습니다. 하지만 관촉사 석등은 상륜부가 온전한 반면 진구사터 석등은 그렇지 않으니 만일 상륜부가 그대로 남아 있었더라면 두 석등은 거의 맞먹는 크기였을 것입니다. 그렇게 계산하면 이 석등은 우리나라 석등 가운데 크기로는 화엄사 석등에 이어 둘째나 셋째쯤 되는 셈입니다. 이만한 석등이 가릴 것 없는 텅 빈 밭 가운데 우뚝 서 있는 모습은 실로 장대합니다.

진구사터 석등은 크기에 걸맞게 조각 솜씨 또한 오종종하지 않습니다. 부분 부분이 뚜렷하고 큼직큼직하여 대범한 손놀림이 감지됩니다. 연화하대석과 상대석의 연꽃잎은 깊고 두툼합니다. 간주석의 중간은 커다란 북 하나를 뉘어 놓은 모양새인데 그 위아래에 각기 연꽃잎 여덟 장을 돌아가며 새기는 것으로만 처리하여 넉넉합니다. 귀꽃도 크게 발달하였습니다. 아쉽게도 연화하대석의 귀꽃은 가장자리가 대부분 손상되었지만 뚜렷하고 큼직하게 버티고 있으며, 이에 호응이라도 하듯 지붕돌의 귀꽃은 하늘을 향해 번쩍 솟았습니다. 지붕돌의 처마선과 낙수선이 처마귀로 갈수록 가파르게 상승 곡선을 그리면서 귀꽃을 파고드는 모양새 또한 대담합니다. 어느 구석에도 망설

175

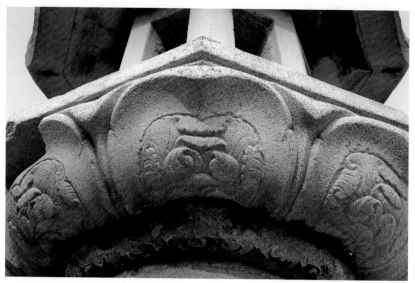

진구사터 석등 상대석 앙련의 연꽃잎

임이 없어 거침없는 호흡이 느껴집니다.

　이러한 모습은 보기에 따라서는 조금 과장되고 과도한 것으로 비칠 수도 있습니다. 연꽃잎은 끝이나 가장자리가 조금 지나치게 뒤집혀 한창 때를 지나 시들기 시작하는 모습으로 느껴지기도 합니다. 마치 과시라도 하듯 앞쪽으로 몸을 내밀며 뒤쪽으로 살짝 젖힌 연화하대석과 지붕돌의 귀꽃에서는 과장의 징후를 읽을 수도 있습니다. 처마선과 낙수선의 흐름도 다소 과도해 보일 수 있습니다. 어떤 분은 이 석등을 고려 초기의 작품으로 간주하기도 하는데, 아마도 그런 판단의 근거가 방금 말씀 드린 점들에 있지 않을까 싶습니다. 무리한 판단은 아니라고 생각합니다. 참 미묘한 차이여서 뭐라고 말하기 어려우나, 그래도 저는 진구사터 석등이 통일신라 말기의 작품으로 여겨집니다. 9세기 말, 늦으면 10세기 초쯤에 이룩되지 않았을까 생각합니다. 사그라지던 불꽃이 꺼지기 직전에 몸을 뒤치듯 크게 한번 타오르는 것 같은 느낌을 진구사터 석등에서 받게 됩니다.

176
　진구사터 석등은 비례와 균형이 탁월합니다. 지대석과 기대석은 널찍하

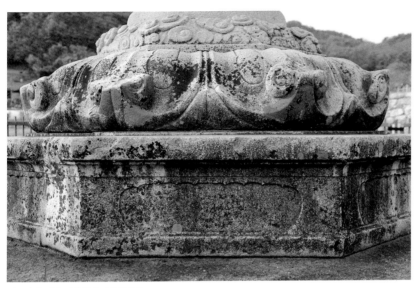

진구사터 석등 기대석과 연화하대석

여 석등 전체를 떠받치기에 전혀 부담이 없이 넉넉합니다. 간주석도 튼실하여 석등의 상부와 하부를 훌륭하게 연결해주고 있습니다. 기대석 위로 연화하대석, 구름무늬 간주석 받침, 간주석이 체감하는 모습이 쾌감을 자아내어 청량사 석등을 연상케 합니다. 하부가 튼튼하다 보니 엄청난 크기임에도 상대석, 화사석, 지붕돌이 조금도 무거워 보이거나 버겁게 느껴지지 않습니다. 전체적으로 지대석부터 상륜부에 이르는 각 부분들의 폭과 두께가 줄었다 늘고, 늘었다 주는 변화가 대단히 리드미컬합니다. 이만큼 큰 규모의 석등에 이 정도의 비례 감각을 발휘하는 안목에 전율이 느껴지기도 합니다.

　세부에서도 몇 가지 살펴볼 만한 점이 있습니다. 우선 지대석이 사각이 아니라 팔각이라는 점에 눈길이 갑니다. 따로 말씀 드리지 않았지만 실상사 석등 또한 이런 팔각 지대석을 가지고 있습니다. 그렇긴 해도 팔각 지대석이 보편적인 형태는 아닙니다. 석조예술품에서는 통일신라 말부터 고려 초 사이에 제작된 부도, 불상, 석등 등에서 이따금 볼 수 있을 따름입니다.

　화사석의 화창이 여덟 군데에 모두 뚫려 있는 모습은 개선사터 석등, 실

177

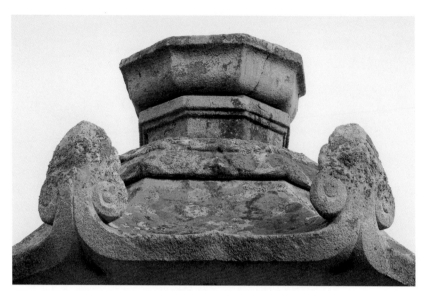
진구사터 석등 지붕돌의 낙수선과 처마선. 엷은 파도가 치듯 두 개의 호를 그리고 있다.

상사 석등에서도 보신 바 있어 눈에 익으시리라 생각합니다. 마찬가지로 별개의 돌 두 장을 다듬어 만든 화사석 굄대 또한 개선사터 석등, 선림원터 석등, 화엄사 각황전 앞 석등에서 익히 보아온 형태입니다.

지붕돌의 처마귀와 처마귀를 잇는 낙수선과 처마선을 눈여겨보면 그 곡선이 그냥 하나의 호를 그리는 것이 아니라 두 개의 호를 그리고 있음을 확인하게 됩니다. 마치 엷은 파도가 치듯 말입니다. 이런 모습 역시 이미 담양 개선사터 석등 지붕돌에서 살펴본 바 있습니다. 하지만 진구사터 석등이 개선사터 석등보다 규모가 훨씬 크다 보니 그 효과는 한층 극적입니다. 어떻게 이만치 장대한 석등을 만들면서 저렇게 세심한 배려를 할 수 있는지 탄식이 절로 나옵니다. 규모에 압도되어 언뜻 눈에 띄지 않지만 실로 미묘한 느낌을 자아내는, 대범함과 섬세함을 아울러 갖춘 석등 제작자의 눈부신 감각이 슬쩍 내비치는 부분입니다.

상륜부는 팔각의 노반이 지붕돌 위에 놓이고, 그 위에는 어느 부분이었는지 모를 팔각 부재 하나가 얹혀 있습니다. 글쎄요, 지금 남은 부재로는 보

178

개형 상륜이었으리라는 짐작 외에는 아무것도 떠오르는 것이 없어서 아쉬움만 더할 뿐입니다.

　햇빛 쨍쨍한 한낮 혹은 꽃잎 하늘에 지는 봄날, 진구사터 석등을 바라보면 어떨까요? 그것도 좋겠습니다만 저라면 산의 두 어깨에 푸르스름한 낙조가 내려앉을 즈음 호젓이, 아니면 먼 산이 수척해가는 늦가을의 가을비 속에서 석등 주위를 어정거리고 싶습니다. 진구사터 석등은 어쩐지 그런 분위기와 어울릴 듯합니다. 임실 진구사터 석등은 저무는 신라가 마지막 힘을 불끈 모아 이룩한 하나의 불꽃인지도 모릅니다. 마지막 빛을 뿌리는 장엄한 낙조인지도 정녕 모를 일입니다.

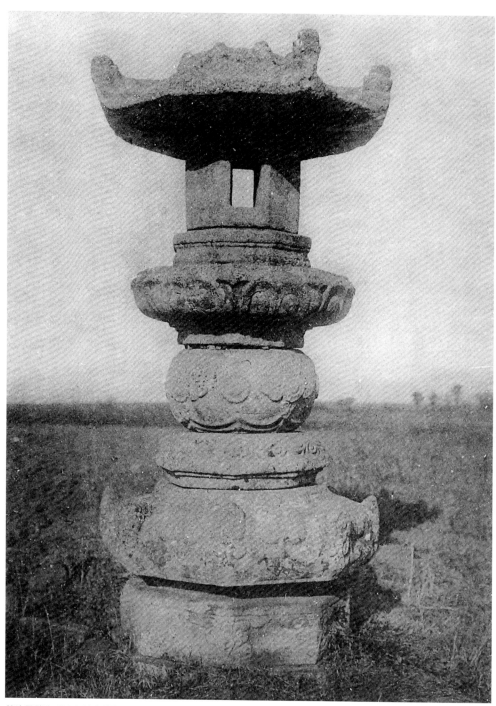

철원 풍천원 태봉 도성터 석등

백제 · **신라** · 발해 · 고려 · 조선

강원도 철원군 철원읍 홍원리 일대, 통일신라 말기(10세기 전반)

앞에서 통일신라시대 고복형 석등이 6기 현존하고 있다고 말씀 드렸고, 이미 모두 소개하였습니다. 그에 덧붙여 또 하나의 고복형 석등을 선보입니다. 철원 풍천원楓川原의 태봉 도성터 석등입니다. 이 석등을 정식으로 통일신라시대 석등에 포함하여 설명하지 않고 별도로 언급하는 데는 두 가지 이유가 있습니다. 첫째는 제작의 주체가 통일신라가 아님이 거의 확실하기 때문이고, 둘째는 현존 여부가 불분명한 까닭입니다.

궁예弓裔(?~918)는 역사적 평가가 크게 엇갈리는 인물입니다. 짤막한 후삼국기를 바람처럼 살다간 이단아 궁예가 건국한 나라가 태봉泰封(901~918)입니다. 그는 904~911년에 걸쳐 철원의 풍천원—지금의 철원읍 중강리·홍원리·월정리·가칠리 일대의 평야 지대에 새 궁궐과 도성을 건설합니다. 태봉 도성터 석등은 이름에서 알 수 있듯 이때 도성 안의 절에 세운 것으로 추정됩니다.

풍천원의 태봉 도성은 터만 남은 지 오랩니다. 그나마도 지금은 그 지역이 민통선 너머 비무장지대 안쪽에 위치하고 있습니다. 때문에 현재로서는 풍천원 태봉 도성터 석등의 상태를 확인할 방도가 없습니다. 온전하다면 평지에 세워져 멀리서나마 눈에 들어올 텐데, 근접하여 관찰한 분들에 따르면 그렇지는 못한 듯합니다. 일부라도 남아 있는지, 아니면 다시는 볼 수 없게 사라지고 말았는지 궁금증은 구름 같은데 풀 길이 없습니다. 다만 일제강점기에 조선총독부에서 간행한 《조선고적도보朝鮮古蹟圖譜》에 실린 도판, 일제강점기 우리의 문화재 보수에 참여하여 많은 사진 자료를 남긴 오가와 게이기찌의 몇몇 사진, 그리고 2007년 공개된 국립중앙박물관 소장의 유리원판 사진 몇 장이 그 모습을 그려볼 수 있는 전부입니다.

181

철원 풍천원 태봉 도성터 석등

사진 속의 태봉 도성터 석등은 상당히 커 보입니다. 개선사터나 선림원터 석등보다는 훨씬 장대하게 느껴집니다. 실상사 석등, 아니면 진구사터 석등 크기에 육박하지 않을까 싶습니다. 전체적인 모습으로 보아 분명 고복형 석등에 포함되겠지만, 곳곳에 이 석등만의 특색이 드러나 보입니다. 가장 두드러진 특색은 간주석의 형태입니다. 일반 고복형 석등의 장구 모양과는 달리 마치 큼직한 북을 옆으로 뉘어 놓은 듯합니다. 고복석鼓腹石이라는 말에 딱 어울리는 모양새입니다. 간주석의 이런 모습은 창원 봉림사터에 있던 진경대사 부도나 석남사 부도의 중대석과 일맥상통하는 바가 있어서 석등의 대좌부와 부도의 기단부가 넘나드는 상황을 살필 수 있는 좋은 자료가 되지 싶습니다.

또 하나 현저하게 드러나는 특색으로 굄대의 발달을 꼽을 수 있습니다. 간주석 굄대는 연화하대석과 분리하여 별개의 돌로 만들었습니다. 윗면에는 구름무늬가 가득하고 아래에는 안으로 휘어진 굽형 받침이 뚜렷합니다. 하대석에서 분리된 점이나 형태와 무늬 모두 마치 부도의 중대식 굄대와 흡사합니다. 이 점 또한 고복형 석등과 부도가 서로 영향을 주고받는 양상을 보여주는 예로 읽힙니다. 상대석 아래의 상대석 굄대도 특별히 발달하였습니다. 사진으로는 정확히 판별할 수 없지만, 마치 별개의 돌을 다듬어 고복석, 곧 간주석 위에 올려놓은 듯 보입니다. 별개의 돌로 다듬었든 아니든, 이처럼 크게 발달한 상대석 굄대는 석등 전체를 놓고 보더라도 달리 찾을 수 없습니다. 상대석 위의 화사석 굄대 역시 선림원터 석등이나 개선사터 석등은 말할 것도 없고 진구사터 석등의 화사석 굄대보다 한결 뚜렷하게 부각되어 있습니다.

또 한 군데 주목할 곳이 연화하대석 굄대입니다. 보통 다른 고복형 석등에서는 이 자리에 굄대가 아예 없이 기대석과 연화하대석이 결합되어 있습니다. 그런데 이 석등에는 특이하게도 기대석 윗면에 굄대를 마련한 뒤 그 위에 연화하대석을 올려놓았습니다. 그 부분에 그늘이 진 걸로 보아 굄대는 연화하대석은 물론 기대석보다 폭이 많이 좁은 모양입니다. 그 때문에 연화하대석은 기대석과 이가 맞물린 것이 아니라 공중에 떠 있는 듯한 모습입니다. 구조적으로는 굉장히 불안정한 형태인데 왜, 어떤 배경에서 이런 형태가 도출되었는지 자못 궁금합니다.

182

이제까지 보신 것처럼 군데군데 박힌 괴대들이 최소한의 보조적, 기능적 역할만을 하는 것이 아니라, 거의 독자적인 요소로 부상하여 구조적으로나 장식적으로나 상당히 중요한 구실을 담당하고 있음을 목격하게 됩니다.

그 밖에도 두어 군데 두드러지는 곳이 있습니다. 기대석을 보십시오. 하단의 얇고 폭이 넓은 돌과 그 위의 두껍고 폭이 좁은 돌, 이렇게 두 개의 부재로 기대석이 구성되었습니다. 어떤 석등에서도 보지 못한 모습입니다. 지대석은 풀밭 위로 일부만 드러나 보이지만, 그것만으로도 평면이 사각이 아니라 팔각임은 너끈히 짐작할 수 있습니다. 이 점도 일반적이지 않음은 두루 아시리라 믿습니다.

궁금증을 자아내는 부분도 적지 않습니다. 하단의 기대석은 지대석과 분리되어 떠 보이는데 왜 그러한지, 하단 기대석 정면에 보이는 홈은 무엇인지, 각 부분의 표면을 가득 장식하고 있는 무늬는 어떠한 모습인지 현재로선 자세히 알 도리가 없습니다. 현장에서 직접 살필 수만 있으면 어렵잖게 확인이 가능한 일일 텐데, 그럴 수 없음이 그저 답답하고 안타까울 따름입니다. 그럴 가망성이 그리 높지는 않겠지만, 사진으로만 보아도 장려한 이 석등이 부디 온전하여 거칠 것 없는 벌판에 우뚝 선 모습을 가까운 장래에 우리가 직접 눈으로, 가슴으로 만날 수 있기를 기대해 마지않습니다.

쌍사자 석등

쌍사자 석등은 한마디로 팔각간주석등의 다른 부분은 그대로 두고 간주석만 두 마리 사자가 직립하여 가슴을 맞댄 채 앞발과 입으로 상대석을 받치고 있는 형태로 대치한 석등이라고 말씀 드릴 수 있습니다. 쌍사자 석등에서 우리가 생각해 볼 것은 사자라는 짐승이 우리 미술에 등장하는 배경과 그 기발한 의장입니다.

도무지 우리와는 별 인연이 없는 사자라는 짐승이 왜 우리가 그다지 신기하다거나 이상스럽게 여기지 않을 만큼 친숙하게 우리 미술에 침투해 있는지 좀 이상하지 않은가요? 사자는 역사 이전이나 역사 이후 어느 때에도 한반도에 서식한 적이 없는 동물입니다. 오늘날에야 동물원에 가면 쉽게 볼 수 있는 짐승이 사자이지만, 현대 이전에는 야생에서건 사육하는 상태에서건 사자는 이야기로 전해들을 수는 있어도 눈으로 볼 수는 없는 동물이었습니다. 말하자면 먼 나라의 신기한 동물에 지나지 않았습니다.

그런데도 우리 미술에서 사자의 등장은 퍽 오랜 내력을 간직하고 있습니다. 이미 삼국시대부터 고구려, 백제, 신라의 조형예술에 사자가 등장하기 시작하여 통일신라시대에는 탑, 부도, 불상 따위의 불교 조형물은 물론이려니와 능묘의 조각이라든지 그 밖의 일상 생활용품에까지 사자가 얼굴을 내밀고 있습니다. 사자의 일상화, 보편화라고나 할까요. 그런 전통이 면면히 이어져 온 까닭에 우리들은 사자라는 이국적인 동물을 아무 스스럼없이 우리 산천에 뛰노는 동물처럼 여기게 된 것은 아닌지 모르겠습니다.

이렇듯 사자와 우리 조형예술의 긴밀한 결합의 배경에는 불교가 있습니다. 불교에서 사자는 신성한 동물입니다. 사자를 흔히 '백수百獸의 왕'이라고 하는데, 불교에서는 사자의 그러한 이미지를 적절히 차용하여 부처님이나 불교의 지킴이로 활용하기도 하고, 나아가서는 사자가 곧 부처의 상징으로까지 비약하기도 합니다. 예를 들어 볼까요? 초기 경전 가운데 하나인《숫타니파

184

타》에 이런 비유가 나옵니다. "홀로 앉아 선정禪定을 게을리 하지 말고, 모든 일에 늘 이치와 법도에 맞도록 행동하라. 모든 생존에는 걱정 근심이 따르는 것임을 알고, 무소의 뿔처럼 혼자서 가라. 소리에 놀라지 않는 사자와 같이, 그물에 걸리지 않는 바람과 같이, 무소의 뿔처럼 혼자서 가라." 퍽 상징적이고 문학적인 비유 아닌가요?

불교에서는 부처님이 앉는 자리를 '사자좌獅子座'라고 합니다. 그것을 경전에서는 이렇게 설명하고 있습니다. "부처님이 앉는 곳은 그곳이 의자이든 땅이든 모두 사자좌라고 한다. 그것은 마치 사자가 네 발 달린 짐승 가운데 아무것도 두려워하지 않는 독보적 존재로서 모든 짐승을 굴복시키는 것과 같다. 부처님 또한 이와 같아서 온갖 외도를 아무 거리낌 없이 항복시키므로 그 이름을 '사람 가운데 사자〔人師子〕'라고 한다佛所坐處, 若牀若地, 皆曰 獅子座. 如師子四足獸中, 獨步無畏, 能伏一切. 佛亦如是, 於九十六外道中, 降伏一切無畏, 故名人師子."《대지도론大智度論》권7) 부처님을 '인사자', '사람 가운데 사자'라고 표현한 것이 인상적이지 않습니까?

또 있습니다. 불교에서는 부처님의 목소리, 부처님의 설법을 사자의 울음소리, 즉 '사자후獅子吼'라고 묘사하기를 즐깁니다. 이 말에는 사자가 한번 울면 온갖 짐승들이 그 소리에 놀라 숨죽이듯이, 부처님의 말씀은 모든 중생을 감화시킨다는 뜻이 담겨 있습니다. 그 점을 경전에서는 이렇게 설명하고 있습니다. "아무 거리낌 없이 가르침을 펼침이 마치 사자후와 같고, 그 강설하는 바가 마치 우레와 같다演法無畏, 猶如獅子吼, 其所講說, 乃如雷震."《유마경維摩經》〈불국품佛國品〉) 경전 속에서만, 과거에만 사자좌니 사자후니 하는 말을 쓰는 것은 아닙니다. 오늘날에도 불교도들은 여전히 그런 용어를 쓰고 있습니다. 법회에서 법사에게 설법을 청하는 노래를 청법가請法歌라고 합니다. 요즈음 어지간한 절에서는 신도들이 법회 때 이 청법가를 합창하여 설법을 청하곤 하는데, 그 노래의 가사에 이런 구절이 있습니다. "덕 높으신 스승님 사자좌에 오르사 사자후를 하소서 감로법을 주소서……"

사자는 과거에나 현재에나 불교와 밀접한 관련을 맺고 있음을 알 수 있습니다. 바로 이러한 배경이 있기에 삼국시대 불교가 우리 땅에 유입, 정착함

〈신라백지묵서대방광불화엄경〉 변상도의 일부. 사자가 대좌를 장식하고 있다.

에 따라 사자 또한 자연스레 우리의 종교예술을 장식하는 중요한 요소의 하나로 자리 잡은 듯합니다. 나아가 생활과 정서에까지도 영향을 미쳐 사자를 먼 이국의 동물이 아니라 마치 우리 주변에 흔한 짐승처럼 간주하는 마음과 눈을 갖게 한 것이 아닌가 싶습니다.

　　우리 미술에 등장하는 사자를 자세히 관찰하다 보면 두어 가지 특징이랄까, 공통점이랄까 뭐 그런 요소를 발견할 수 있습니다. 첫째는 사자의 표정인데, 우리의 사자는 대부분 어딘가 순하고 어진 인상을 풍겨 어리무던해 보입니다. 사납고 날카로운 구석은 눈을 씻고 보아도 좀체 찾기 어렵습니다. 송곳니를 드러낸 모습조차 히죽 웃는 듯 익살맞고 능청스럽습니다. 때로는 과연 이게 사자일까 싶을 만치 사실성이 떨어지건만 그런 점에 그다지 신경을 쓰는 것 같지도 않습니다. 대체로 위엄과 용맹과 완력이 가득한 사자의 이미지와는 한참 다른 모습들입니다. 말하자면 사실을 염두에 두되 그것에 크게 구애받지 않고 사자는 사자이되 우리 식으로 완전히 탈바꿈한, 익살과 해학이 넘치는 우리의 사자를 창조했다고나 할까요. 이런 사자를 창안한 미의식

구례 화엄사 사사자삼층석탑의 사자상　　　경주 괘릉의 사자상

이 조선 후기 민화에 등장하는 까치호랑이를 창출해낸 미의식과 한 치의 오
차도 없이 그대로 상통한다고 생각합니다.

　또 한 가지 특징은 사자를 일으켜 세워 직립시키고 있다는 사실입니다.
예술을 자연의 모방이라고 할 때 일차적 목표는 바로 자연의 충실한 재현이
라고 할 수 있습니다. 따라서 사자를 소재로 한다면 앉아 있든 뛰거나 걷든
네 발은 땅에 닿아 있는 것이 순리이고, 그것이 사자의 생리에도 맞습니다.
실제로 동아시아 미술에 등장하는 사자들은 이와 같은 모습에서 크게 벗어나
지 않습니다. 우리의 사자들도 대부분은 마찬가지입니다. 국보 196호〈신라
백지묵서대방광불화엄경新羅白紙墨書大方廣佛華嚴經〉의 변상도變相圖에서 사자좌를
장식하고 있는 사자, 괘릉을 비롯한 능묘나 석탑의 네 모서리에 놓인 돌사자,
그 밖에 부도의 기단, 불상의 대좌, 갖가지 공예품에 보이는 사자들 모두 몸
과 머리는 다양한 포즈를 취하더라도 네 발을 땅에 붙이고 있는 품새는 거의
공통적입니다.

　그런데 딱 한 군데, 사자의 예외적인 모습이 발현된 곳이 바로 석등입니

다. 쌍사자 석등의 화사석을 받치고 있는 두 마리 사자는 튼실한 뒷다리로 다부지게 땅을 디디고 서서 온몸을 반듯하게 곧추세우고 있습니다. 반듯이 선 사자의 앞발은 더 이상 발이 아니라 마치 손인 양 여겨집니다. 사자의 이런 모습은 사자의 생리나 습관으로 보자면 전혀 일반적이지도, 자연스럽지도 않은 자세임에 틀림없습니다. 그런데 우리의 선조들은 천연스럽게 이런 사자를 창안하여 구체적 실물로 발현시켰습니다. 그것도 매우 성공적으로 말입니다.

요즈음의 눈으로 보면 글쎄, 그게 뭐 그리 대술까 할지도 모르겠습니다만 저는 그렇게 생각하지 않습니다. 그것은 마치 콜럼버스의 달걀처럼, 이루어진 뒤에는 누구나 생각할 수 있을 듯하지만 그 전에는 아무도 생각이 미치지 못하는 것과 흡사하다고 봅니다. 네 발로 걷는 것이 숙명이요 본능인 짐승을 일으켜 세운다는 것이 예사로울 수 없습니다. 발상부터가 참신하고 기발합니다. 저는 이렇게 네 발 가진 짐승이 두 발로 직립하게 된 것은 차원을 달리하는 변화라고 생각합니다. 마치 길 줄만 알던 아기가 어느 날 걸을 줄 알게 되는 것처럼 이차원에서 삼차원의 단계로 승화된 것이라고 간주합니다. 그야말로 질적 전환이자 창조적 변용이지요. 네 발로 걷는 사자와 두 발로 직립한 사자, 이 두 사자가 내장한 함의는 얼마나 다릅니까? 이전에 없던 것을 새롭게 만들어내는 것이 창조라면 이거야말로 진정한 예술적 창조 정신에 부합하는 것이 아닌가요? 실로 놀라운 디자인입니다. 디자인의 혁명이라고 불러도 좋지 싶습니다.

저는 좀 전에 직립한 쌍사자가 매우 성공적으로 구현된 디자인이라고 말씀 드렸습니다. 이는 내용과 형식의 통일을 염두에 둔 발언이었습니다. 어떻습니까? 앞서 소개한 불교적 이미지의 사자가 석등의 기능이나 의미와 서로썩 잘 어울린다고 생각되지 않으십니까? 불타 혹은 진리를 상징하는 등불을 떠받치고 있는 용맹하고 강건한 수호자 사자. 이 둘의 결합이 참으로 절묘하여 필연적이라고까지 생각됩니다. 사자 이외의 여타 짐승이 저 육중한 석등을 떠받치고 있다는 가정을 해 보면 어떨까요? 사슴, 돼지, 토끼, 그 밖의 어떤 짐승을 세워 보아도 사자만큼 어울리는 동물을 찾기란 쉽지 않을 겁니다. 모름지기 디자인은 내용과 형식의 통일, 기능과 의장의 조화를 지향해야 하

는데, 쌍사자 석등은 그 점에서 하나의 전범典範을 보여주고 있습니다.

　네 발 아닌 두 발로 직립한 사자는 이 땅에서, 우리의 선조들에 의해 창안된 고유하고 독자적인 영역입니다. 제가 과문한 탓도 있겠습니다만, 적어도 근대 이전 동아시아 미술에서 이 땅 이외에 이렇게 직립한 사자가 존재했음을 알지 못합니다. 그러므로 겨우 3기밖에 남아 있지 않은 신라시대 쌍사자 석등은 존재 자체가 우리 미술의 독창성을 보여주는 소중한 유물이 아닐 수 없습니다.

　그럼 이제부터 실제 유물을 통해 앞에서 말씀 드린 쌍사자 석등에 관한 일반론이 얼마나 설득력이 있는지를 확인해 보고, 낱낱 유물의 세부, 그에 얽힌 사연, 그 밖에 함께 생각해 볼 문제들을 따라가 보겠습니다.

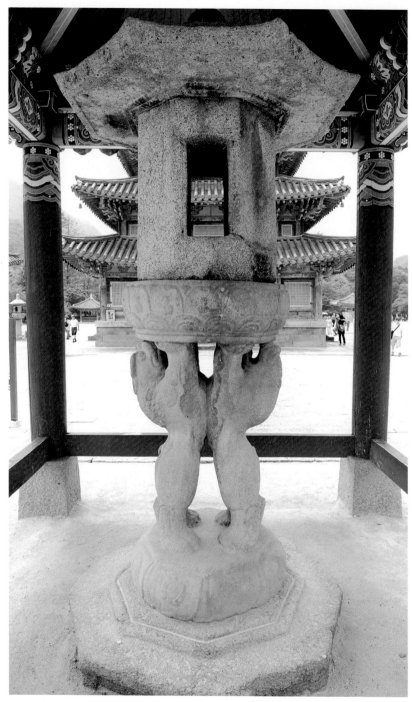

보은 법주사 쌍사자 석등

백제 · **신라** · 발해 · 고려 · 조선

충청북도 보은군 속리산면 사내리, 통일신라, 국보 5호, 전체높이 315cm

법주사 쌍사자 석등은 팔상전 뒤편, 사방이 트인 단칸짜리 보호각 안에 있습니다. 지붕돌, 화사석, 상대석, 하대석, 기대석 등 간주석을 환치한 쌍사자를 제외하면 모든 부분이 팔각간주석등의 일반적인 모습과 아무런 차이가 없어서 아무래도 우리의 눈길은 쌍사자에 쏠릴 수밖에 없습니다.

어떠세요, 참 다부지지 않습니까? 파고 들 듯 힘차게 땅을 딛고 있는 뒷발과 든든한 하체, 잘록한 허리에 이어져 역삼각형을 이루면서 뒤로 슬쩍 젖힌 상체, 완강해 보이는 앞발, 마치 역도 선수가 힘을 쓰는 순간에 기합을 내지르듯이 '아' 하고 벌린 입과 '훔' 하고 다문 입, 동그랗게 부릅뜬 눈. 이런 부분들이 조화롭게 어우러지면서 강인하고 역동적인 사자의 사실적인 모습이 넘치지도 모자라지도 않을 만큼 잘 묘사되어 있습니다. 결코 사자를 본 적이 없었을 장인이 이만큼 사실성이 충실한 사자, 그것도 직립한 사자를 조각했다는 것이 신기할 정도입니다. 실로 탁월한 감각입니다. 이는 한 개인의 역량이라기보다는 그 시대가 이미 오랫동안 사자의 이미지를 축적해 와서 이제는 그것을 자유자재로 변용할 수 있는 수준에 이르렀기 때문에 가능했던 일이 아닐까 싶습니다.

제 눈에는 두 마리 사자가 큰 힘 들이지 않고 여유롭게 석등을 받치고 있는 것처럼 느껴지는데, 어떠신가요? 사자들이 석등을 받치기에는 좀 버거워 보인다고 느끼시는 분들은 아마도 안 계실 겁니다. 우리 눈에 그렇게 느낀다는 것은 역학적으로나 구조적으로 또는 조형적으로 이 석등이 충분히 안정성을 갖추고 있다는 뜻입니다. 사자 한 마리가 화사석을 받치고 있는 모습을 상상해 본 적이 있으신가요? 아무래도 불안정하여 그림이 그려지지 않을 겁니다. 이렇게 두 마리 사자가 가슴을 맞대고 서야 대칭이 이루어지면서 조형적,

191

구조적, 역학적 안정성을 확보할 수 있는 조건이 마련됩니다. 이런 아이디어에 사자라는 짐승을 실감나게 조각으로 재현할 수 있는 솜씨가 보태져 지금 우리가 보고 있는 다부지고 힘찬 사자, 무거운 석등을 너끈히 떠받칠 수 있는 사자가 창조된 겁니다. 이렇게 두 마리 사자의 가슴을 맞대 대칭 구조를 만든 점 역시 이미 쌍사자를 보아버린 우리 눈에는 별 것 아닌지 몰라도 처음 고안해냈을 때는 사자를 직립시키는 것만큼이나 신선하고 발랄한 아이디어가 아니었을까요.

잘 보면 쌍사자와 상대석, 하대석이 돌 하나로 이루어져 있음을 살필 수 있습니다. 뒤에서 보겠지만 이 부분을 짜 맞추는 방법은 쌍사자 석등 3기가 서로 조금씩 다릅니다. 법주사 쌍사자 석등처럼 통돌 하나로 만들려면 사자의 입과 앞발 안쪽을 조각할 때는 상당히 애를 먹을 수밖에 없습니다. 그런데도 굳이 시간과 공력이 더 많이 드는 방법을 택한 이유는 석등을 좀 더 안정적으로 만들기 위해서겠지만, 어쩌면 숙달된 솜씨에 대한 자신감도 작용한게 아닌가 모르겠습니다. 아무튼 동일한 쌍사자 석등을 만들면서도 각 부분을 조합하는 방식이 어떻게 다른지 뒤에 나오는 쌍사자 석등들과 비교해 보시기 바랍니다.

저는 쌍사자를 볼 때마다 미스터 코리아에 뽑힐 만큼 근육이 골고루 잘 발달한 보디빌더가 연상됩니다. 그런데 몸매만 그럴듯한 '몸짱' 사자로만 끝났다면 '2% 부족'한 느낌을 가졌을지도 모르겠습니다. 이 말은 2%를 채워주는 무언가가 있다는 뜻인데, 그게 뭘까요? 사자의 입을 좀 보십시오. 하나는 '아' 하고 입을 벌리고 있고 다른 하나는 '훔' 하고 입을 다물고 있습니다. 마치 결정적인 순간에 기합을 넣는 것처럼 보이는데, 그런 모습이 무거운 석등을 받치고 있는 사자의 상황과 잘 맞아떨어집니다. 서로 다른 입 모양이 사실감과 생동감을 강화시켜 주고 있습니다. 이뿐이 아닙니다. 사자의 입 모양에서 두 가지 의미를 더 읽습니다.

첫째는 비대칭의 대칭, 대칭 속의 비대칭을 추구하는 우리 미술의 한 특징이 여기서도 드러나 있습니다. 대칭은 자연 속에서, 일상 속에서 얼마든지 만날 수 있을 만큼 우리와 친숙하고 자연스런 현상입니다. 그래서 아름다움

192

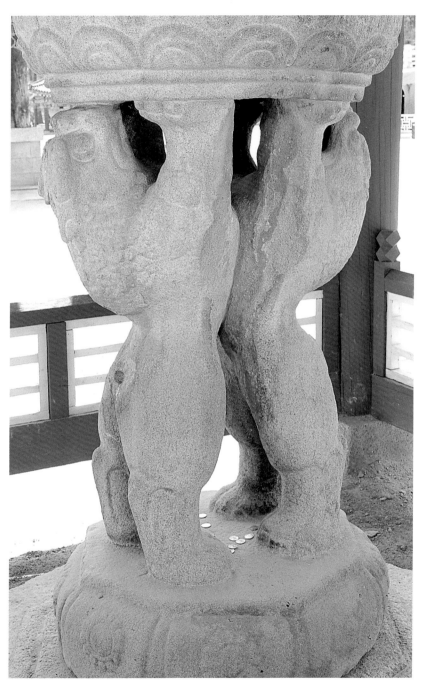

법주사 쌍사자 석등의 사자 간주석

보은 법주사 쌍사자 석등

비대칭의 대칭, 균제와 균형의 대칭을 드러내 보이는 불국사 대웅전 영역

을 추구하는 인류가 가장 손쉽게, 가장 빈번히 애용해 온 기본적인 수법 가운데 하나가 바로 대칭입니다. 장구한 세계의 역사 속에 무수히 많은 실례가 있으며, 우리 역사, 우리 미술에서도 마찬가지입니다. 유명한 옛 절터의 발굴 결과를 보십시오. 미륵사터, 황룡사터, 감은사터, 사천왕사터…… 모두들 엄정한 대칭의 가람 배치를 보여주고 있습니다. 대칭은 시각적인 안정성과 통일성을 부여합니다. 반면에 그만큼 규격화, 경직화의 위험도 도사리고 있습니다. 그래서 우리는 대칭을 추구하되 마치 데칼코마니와 같은 외형적, 형식적 등가의 대칭이 아니라 내용상, 실질상의 균제와 균형을 추구하는 경향이 있습니다. 균제의 미학이라고나 할까요. 아마도 이런 생각이 최고도로 발현된 것이 불국사의 건축이 아닌가 싶습니다.

불국사의 건축은 대칭을 지향하고 있습니다. 그러나 그것이 엄격한 외형적 대칭은 아닙니다. 불국사의 대웅전 영역을 보십시오. 중심축을 공유하며

194

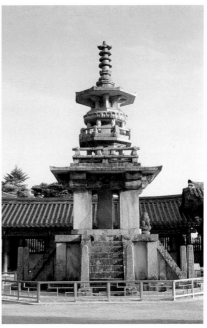

불국사 대웅전 앞마당의 좌우 대척점에 서로 다른 모습으로 서 있는 석가탑(왼쪽)과 다보탑(오른쪽)

서 있는 대웅전과 무설전, 자하문, 청운교와 백운교, 그것을 감싸고 연결하는 회랑은 대칭을 이루고 있습니다. 그렇지만 좀 더 자세히 들여다보면 그것이 수학적, 기계적 등가를 이루는 대칭이 아님을 알 수 있습니다. 다보탑과 석가탑은 여느 쌍탑가람의 탑처럼 형식이 동일하지 않습니다. 전형적이고 추상적인 석가탑은 단순, 간명하고, 개성적이고 사실적인 다보탑은 복잡, 화려합니다. 전혀 다른 모양을 하고 있습니다. 그래서 전체 가람 배치에서 이 둘은 대칭을 이루지 않습니다. 단순한 석가탑 쪽의 종루(범영루)는 이른바 수미산형의 장식적이고 화려한 돌기둥에 떠받쳐진 반면, 화려한 다보탑 쪽의 경루는 간결하고 소박한 팔각기둥이 받치고 있습니다. 석가탑과 종루, 다보탑과 경루가 서로 결합하여 가람의 좌우는 균형을 이루고, 미학적 무게는 완전히 같아집니다. 이렇게 해서 대웅전 영역 전체는 짐짓 외형적인 대칭을 깨트리면서 한 차원 높은 균형과 균제의 대칭 공간으로 상승합니다. 오히려 이것이야말

195

보은 법주사 쌍사자 석등

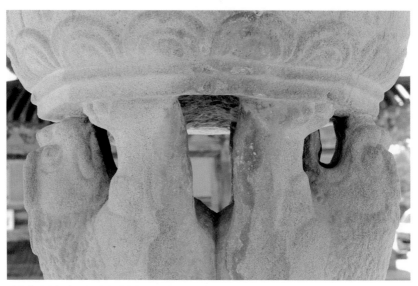

법주사 쌍사자 석등 두 마리 사자의 서로 다른 입 모양

로 비대칭의 대칭, 대칭의 극치인지도 모릅니다.

　이렇듯 우리 미술은 대칭을 지향하되 자칫 경직되고 형식에 흐를 수 있는 외형적 대칭을 넘어서 균제와 균형을 이루려는, 그래서 어떤 여백과 여유를 찾으려는 경향이 있습니다. 저는 법주사 쌍사자 석등의 두 마리 사자가 대칭을 이루면서도 한 마리는 입을 벌리고 있고 다른 한 마리는 입을 다물고 있는 세부의 차이 역시 우리 미술의 이러한 정신이 작동한 결과라고 믿습니다.

　둘째, 두 마리 사자의 서로 다른 입 모양에서 정신성을 읽습니다. 석굴암의 인왕상을 아십니까? 인왕은 다른 말로 금강역사라고 하는데, 보통 두 인왕상 가운데 한쪽을 '아금강역사', 다른 한쪽을 '훔금강역사'라고 부릅니다. 물론 그 이유는 입 모양 때문입니다. 한쪽은 '아' 하고 입을 벌리고 있고, 다른 한쪽은 '훔' 하고 입을 다물고 있기 때문입니다. 쌍사자의 입 모양과 완전히 일치합니다. 그러므로 인왕상의 서로 다른 입 모양에 내포된 의미를 곧 쌍사자의 입 모양에 담긴 뜻으로 해석해도 무리가 없을 겁니다.

　'아'와 '훔'은 범어梵語—산스크리트의 첫 글자와 마지막 글자입니다. 이

196

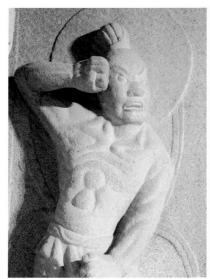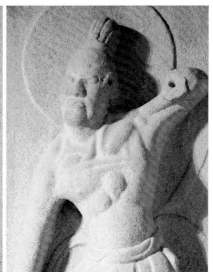

석굴암의 아금강역사(왼쪽)와 훔금강역사(오른쪽)

두 글자는 각각 처음과 끝, 생성과 소멸, 창조와 파괴를 나타냅니다. 마치 그리스어의 알파와 오메가처럼 말입니다. 알파와 오메가가 합쳐지면 기독교에서 그리스도를 의미하듯 이 두 글자도 합쳐져 '옴'이라는 글자가 되는데, 이 글자에는 완성, 조화, 통일 등 만 가지 덕이 갖추어진 것으로 풀이됩니다. 바로 이런 이유로 불교의 모든 진언眞言, 곧 주문呪文은 모두 '옴'이라는 글자로 시작됩니다. 인도의 신 브라만, 비슈뉴, 시바는 각각 창조, 유지, 파괴의 신입니다. 이 세 신이 있어야 세계는 비로소 완전해지며 세 신은 모두 지고至高의 신 크리슈나의 다른 모습입니다. 곧 세 신은 삼위일체입니다. 아-옴-훔은 문자로 나타난 이들 세 신의 얼굴이라고 할 수 있습니다.

정리하자면 석굴암의 인왕상은 서로 입 모양을 달리함으로써 그저 힘만 센 역사力士가 아니라 이상과 완성, 조화와 통일을 지향하는 철학적 존재로 탈바꿈합니다. 불보살의 원만한 덕상과 지혜를 상징하는 광배인 두광頭光이 두 인왕상의 머리에 표현된 사실이 이를 방증하고 있습니다. 그렇다면 법주사 쌍사자 석등의 사자 또한 이와 다를 리 없습니다. 한 마리는 입을 다물도록,

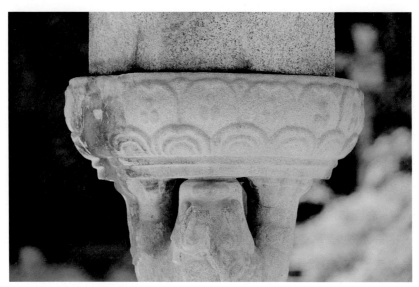

법주사 쌍사자 석등 상대석과 화사석이 만나는 모습

다른 한 마리는 입을 벌리도록 표현함으로써 이들은 더 이상 일개 동물이 아니게 됩니다. 사자는 사자이되 그저 힘자랑이나 하는 사자가 아니라 인격이 부여된 사자, 정신성이 담긴 사자가 됩니다. 그래서 저는 이 사자야말로 석굴암 앞에 버티고 선 인왕상과 다름없는 진리의 수호자, 사자 모습의 인왕상이라고 생각합니다.

이제까지 쌍사자에 집중하느라 미처 석등의 다른 부분을 살펴볼 겨를이 없었습니다. 눈길을 석등 전체로 돌려보겠습니다. 뜻밖의 질문일 수도 있겠는데, 지금 보고 있는 석등이 처음 만들어졌을 때의 모습일까요? 결론부터 말씀 드리자면 아니라는 게 제 소견입니다. 몇 가지 근거를 제시해 보겠습니다.

첫째는 석등 각 부분의 비례가 맞지 않습니다. 먼저 화사석을 보십시오. 상대석에 비한다면 폭이 지나치게 커서 여유가 너무 없어 보입니다. 일반적인 석등의 비례로 보자면 화사석의 높이도 불필요하게 높습니다. 지붕돌도 마찬가지입니다. 분명 적정한 비례를 깨트릴 정도로 큽니다. 이런 현상이 저는 이해되지 않습니다. 지금까지 살펴보았다시피 석등의 쌍사자는 탁월한 안

198

법주사 쌍사자 석등의 기대석과 하대석

목을 지닌 설계자와 숙련되고 빼어난 솜씨를 가진 장인의 합작품, 혹은 안목과 솜씨를 겸비한 조각가의 훌륭한 작품입니다. 그런데 이런 정도의 쌍사자를 만들어낸 안목과 솜씨가 제 눈에도 띌 만큼 엉성하고 어설픈 비례의 석등을 만들 리 있겠습니까? 그렇게 생각하고 보니까 팔각의 기대석도 좀 커 보입니다. 또 기대석 상부 가운데 돋을새김된 이중의 팔각 하대석 굄대와 그 위에 올려진 원형 평면의 하대석이 맞닿은 모습도 썩 어울려 보이지 않습니다. 굄대와 하대석의 평면이 팔각이면 팔각, 원형이면 원형으로 동일한 모습이어야 아무래도 지금보다는 더 조화로울 듯합니다. 쌍사자를 만든 감각이라면 절대 이렇게 정돈되지 않은 석등을 만들 리 없다고 생각합니다.

둘째는 각 부분을 만든 솜씨의 차이입니다. 이미 말씀 드린 바 있습니다만 지금의 형태대로 쌍사자와 상대석, 하대석을 돌 하나로 다듬을 때 앞발과 입의 안쪽 부분은 조각하기가 상당히 까다롭습니다. 그런데도 말끔히 정리되어 있어서 장인의 정성과 숙련된 솜씨를 가늠할 수 있습니다. 그런데 이에 비하면 훨씬 수월하게 작업할 수 있는 화사석 내부의 마감은 거칠기 짝이 없습

니다. 동일한 사람의 솜씨가 아님은 물론, 동일한 계획과 감독 아래 이루어진 솜씨라고도 보기 어려울 만치 차이가 심합니다. 더군다나 상대석에 올려진 화사석의 상태는 믿기지 않을 정도입니다. 화사석의 하단부와 상대석의 윗면은 이가 잘 맞지 않아 무려 일곱 군데나 무쇠 조각을 두세 겹까지 겹쳐 물려서 수평을 맞추고 있습니다. 그런데도 상대석과 화사석 사이에 생긴 틈새로 훤하게 빛이 새어 들어와 반대편까지 관통되어 보입니다. 이걸 어떻게 동일한 계획과 동일한 솜씨에 의한 결과로 받아들일 수 있겠습니까? 아무래도 이 석등의 부분 부분은 처음 만들었던 때의 제짝이 아니라고 생각됩니다.

셋째, 각 부분의 석질이 다릅니다. 쌍사자를 다듬은 돌은 입자가 곱고 치밀하며 엷은 쑥색이 감도는 세립질 화강암입니다. 이런 석재를 흔히 애석艾石이라 부르는 걸로 알고 있습니다. 반면 화사석을 만든 돌은 흑운모가 많이 섞이고 입자가 거친 화강암입니다. 그런가 하면 지붕돌과 기대석을 깎은 돌은 또 달라서 엷은 분홍빛이 감돌면서 마치 현무암처럼 군데군데 숭숭 구멍이 뚫린 화강암입니다. 법주사의 팔상전 기단과 대웅보전 기단 그리고 최근에 보완하거나 새로 만든 축대와 보도에 쓰인 장대석 등에서 이와 동일한 석질의 석재를 쉽게 발견할 수 있습니다. 아마도 이 석질의 돌은 법주사에서 비교적 손쉽게 구할 수 있어 먼 옛날부터 오늘날까지 줄곧 애용해 온 듯합니다. 그렇지만 쌍사자를 다듬은 돌과 같은 돌은 법주사 경내 어디를 둘러보아도 찾을 수 없었습니다. 이렇듯 석등 각 부분의 석질은 달라도 너무 다릅니다.

그리 규모가 크다고 할 수 없는 석등 하나를 만들면서 이렇게 각 부분의 돌이 서로 제각각인 것을 상식적으로 이해할 수 있나요? 당장 같은 법주사에 있으며 규모도 훨씬 큰 사천왕석등만하더라도 기대석 이상 지붕돌까지의 각 부분 석질이 같습니다. 뒤이어 살펴볼 중흥산성 쌍사자 석등이나 영암사터 쌍사자 석등 역시 마찬가지입니다. 간혹 예외가 없는 것은 아니지만, 석등보다 훨씬 많은 수의 부재가 소용되는 석탑이나 부도조차 상륜부를 제외한 기단부와 탑신부는 동일한 석재로 만드는 것이 일반적입니다. 그런데 이만한 석등을 만들면서 지붕돌 따로, 화사석 따로, 사자석 따로라는 건 상식에도 맞지 않고 합리적이지 못합니다. 그래서 저는 이 쌍사자 석등이 어느 땐가 서

200

로 다른 짝을 비슷하게 맞추어 지금
과 같은 모습으로 만든 게 아닌가 생
각합니다. 그리고 그 시기는 적어도
일제강점기 이전으로 거슬러 올라가
리라고 짐작합니다. 왜냐하면 《조선
고적도보》에 실린 사진에서도 현재와
같은 모습을 확인할 수 있기 때문입
니다.

《조선고적도보》에 실린 법주사 쌍사자 석등

　지금까지 몇 가지 근거에 입각하
여 말씀 드린 것만으로도 법주사 쌍
사자 석등에 얽힌 문제가 그리 간단
치 않음을 공감하시리라 믿습니다.
사정이 이런데도 이제까지 화사석이
약간 높다는 지적 이외에 어떠한 문
제 제기도 없었다는 것이 저로서는 납득이 가지 않습니다. 이 석등은 국보 5
호로 지정되어 있습니다. 또 3기의 신라시대 쌍사자 석등 가운데 규모도 가
장 크고 제작 시기도 제일 앞서며, 가장 우수하다고 평가하기도 하는 작품입
니다. 역사적으로나 미술사적으로나 그만큼 의의가 크며 높은 작품성을 두루
인정받고 있는 셈입니다. 글쎄요, 쌍사자와 상대석, 하대석에 국한해서라면
몰라도 석등 전체를 놓고 말한다면 저는 그런 일반적인 판단과 평가에 선뜻
동의하기가 어렵습니다. 일단 과연 이 석등이 원형인가 하는 문제부터 검토
하는 게 순서가 아닐까 모르겠습니다. 법주사 쌍사자 석등에서 너무 오래 머
물렀나 봅니다. 다음으로 넘어가겠습니다.

201

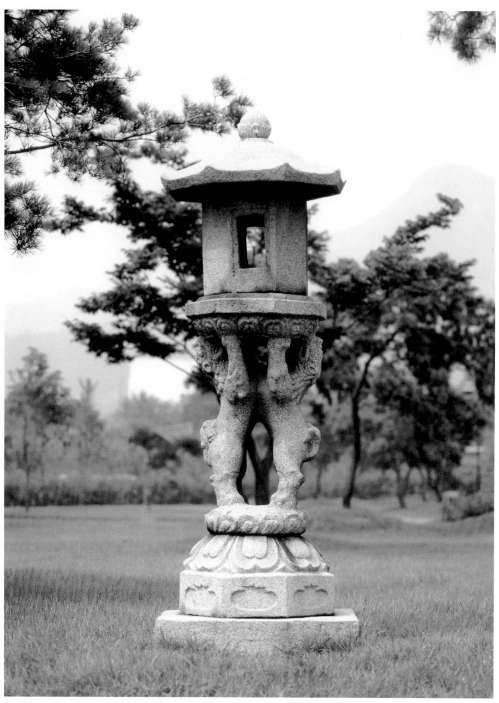

경복궁 뜰에 서 있을 때의 광양 중흥산성 쌍사자 석등

백제 · **신라** · 발해 · 고려 · 조선

전라남도 광양시 옥룡면 운평리(현 국립광주박물관), 통일신라, 국보 103호, 전체높이 274cm

중흥산성 쌍사자 석등은 이름부터가 예사롭지 않습니다. 절 아닌 산성에 석
등이 놓일 리 없는데도 이렇게 불리고 있다면 사연이 없을 수 없겠지요. 원
래는 전남 광양시 옥룡면 운평리의 중흥산성 안에 있는 이름이 확인되지 않
은 절터에 있던 석등입니다. 현재 이 자리에는 '중흥사'라는 절이 들어서 있
지만 원래의 절과는 무관한 새 절입니다. 어떤 분은 '옥룡사터 쌍사자 석등'
이라고 부르나, 옥룡사터는 이곳에서 8km 정도 떨어진 전혀 별개의 절터임
이 발굴 결과 드러났습니다. 지금의 이름이 적당하지는 않지만 서 있던 절터
의 명칭이 확인될 때까지는 잠정적으로 이 명칭을 사용할 수밖에 도리가 없
어 보입니다.

　　일제강점기에 찍은 석등 사진이 몇 장 남아 있습니다. 앞서 잠깐 소개한
오가와 게이기찌의 유리원판 사진입니다. 첫째 사진을 보면 각 부재가 뿔뿔
이 흩어진 모습이 처참합니다. 둘째 사진은 아마도 흩어진 부재들을 재조립
한 뒤에 찍은 듯합니다. 뒤에 석탑이 보이는 것으로 미루어 현재의 중흥사에
있는 삼층석탑과 나란히 서 있었음을 알 수 있습니다. 셋째 사진은 배경의 건
물로 보아 경복궁으로 옮긴 다음의 모습인 듯합니다. 워낙 빼어난 작품이다
보니 곡절도 많아서 한 차례 일본으로 반출될 뻔한 위기를 겪은 뒤 1918년 경
복궁으로 이건되었습니다. 이런 와중에도 보주까지 온전한 모습이 차라리 기
적 같습니다. 그 뒤로도 1959년에는 경무대景武臺로, 1960년에는 다시 덕수궁
으로, 이어서 국립중앙박물관으로 옮겨 전시되다가 1990년부터는 고향 가까
운 국립광주박물관의 로비에서 사람들을 맞이하고 있습니다.

　　두 마리 사자는 역시 직립하여 대칭을 이루면서 상대석을 받치고 있습
니다. 하지만 두 사자의 세부 표현에는 서로 차이가 있습니다. 오른쪽 사자는

203

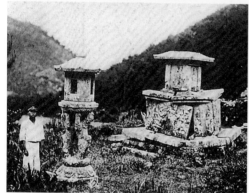
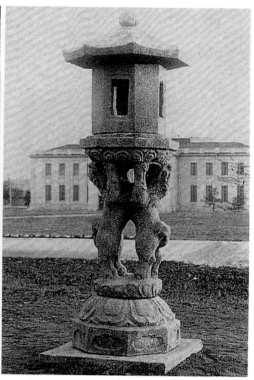

중흥산성 쌍사자 석등의 일제강점기 때 사진들. 석등의 수난사를 알 수 있다.

크게 벌린 입에 이빨이 선명하게 표현되어 있으며 갈기는 곱슬곱슬 말려 있고 꼬리는 둥글게 말려 있습니다. 반면 왼쪽 사자는 입을 약간 벌리고 있기는 하지만 이빨은 보이지 않고 갈기는 곧으며 꼬리는 몇 가닥으로 퍼져서 등에 올라붙었습니다. 법주사 쌍사자 석등을 두고 대칭 속의 비대칭을 말했던 것이 우연이 아님을 거듭 확인하게 됩니다.

사자는 사실적 표현이 돋보입니다. 불과 87cm 정도의 크지 않은 키이지만 신체의 골격과 근육, 이목구비와 갈기 등이 잘 나타나 있어 사실감이 한껏 살아 있습니다. 표현할 것은 다 표현하였고, 신체 비례도 나무랄 데가 없습니다. 군살 한 점 없이 날씬한 사자입니다. 그런데도 이 사자를 바라보고 있으면 초원을 호령하는 맹수가 아니라 집에서 기르는 귀여운 강아지가 연상됨

204

은 무슨 까닭인지 모르겠습니다. 뭐든 우리네 손을 거치면 이렇게 모가 깎이고 날이 죽으며 천진한 웃음기가 생겨나고 무구한 장난기가 발동하니, 이걸 천성의 발로가 아닌 무엇으로 설명할 수 있겠습니까? 부처의 얼굴도 이 땅에 오면 우리의 얼굴이 되어버리니 하물며 사자이겠습니까? 아무리 보아도 천상 우리의 사자입니다. 사실을 간과하지는 않되 그 사실에 지나치게 집착하지도 않는 우리의 천품을, 저는 이 사자를 통해 읽습니다.

사자를 세운 방법이 법주사 쌍사자 석등과는 조금 다릅니다. 법주사 쌍사자 석등은 상대석, 하대석, 쌍사자가 하나의 돌로 이루어진 반면 중흥산성 석등은 상대석과 쌍사자가 하나의 돌이고 하대석과 기대석은 별개의 돌로 구성되어 있습니다. 그런가 하면 바로 뒤이어 살펴볼 영암사터 쌍사자 석등은 하대석과 쌍사자가 하나의 돌에 조각되고 상대석은 별석으로 만들었습니다. 똑같은 쌍사자 석등을 만들면서도 이렇게 구조법이 하나도 같지 않습니다. 구조적으로 어느 쪽이 더 안정적인지는 모르겠지만, 설계자의 고심과 고민은 그런대로 짐작이 갑니다. 사소하다면 사소한 이런 차이에서, 주어진 틀을 그대로 답습하는 것이 아니라 끊임없이 새로움을 모색하는 창의적인 정신을 보게 됩니다.

사자를 하대석에 세우기 위해 고안된 것이 연꽃 받침입니다. 기능적, 구조적 필요에서 나온 것인데, 그 처리 방법이 참 산뜻합니다. 연꽃잎을 왼쪽으로 가볍게 기울여 하대석에서 상대석으로 이어지는 반듯한 연꽃잎들의 지루한 반복을 피하면서 마치 회전하는 듯한 느낌을 자아내도록 한 감각이 퍽 재치 있습니다. 연꽃을 밟고 선 사자! 역시 예사롭지 않습니다. 연꽃은 불교미술에서 그야말로 불보살의 전용품이요, 트레이드마크입니다. 그것을 이렇게 과감히(?) 사자에게 채용함으로써, 사자는 범상한 사자가 아니라 혼이 깃든 사자, 불성佛性을 간직한 사자가 됩니다. 한 걸음 더 나아가 이렇게 연꽃을 밟고 있는 사자를 통해 연화화생蓮花化生을 이야기할 수 있을지도 모릅니다.

인당수에 빠져 죽은 심청이는 연꽃 속에서 환생합니다. 극락정토에 왕생하는 중생들은 구품연화대에 태어납니다. 불보살은 하나도 예외 없이 연꽃 위에 앉거나 서 있습니다. 마치 진흙탕에서 연꽃이 피어나듯 연꽃에서 탄생

205

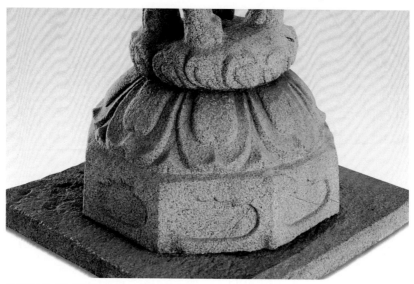

중흥산성 쌍사자 석등 하대석과 그 위의 연꽃 받침

한 생명들은 정화된 영혼들입니다. 중생들은 연꽃 속에서 불보살로 화생化生
합니다. 연꽃은 뭇 생명이 탄생하는 근원이며, 불보살의 원천입니다. 이러한
소식을 연화화생이라고 합니다. 여기 연꽃을 밟고 서 있는 쌍사자 또한 이런
시각에서 바라볼 수 있지 않을까요?

　　흑백 사진을 유심히 보셨는지 모르겠습니다. 연꽃 받침의 밑부분에는
하대석에 끼울 수 있도록 툭 튀어나온 촉이 있고, 하대석 윗면에는 둥근 구멍
이 패어 있습니다. 팔각 간주석을 안전하게 서 있도록 한 장치가 이렇게 응용
된 것입니다. 비슷한 기법은 보주를 올려놓는 데도 사용되고 있습니다. 얼핏
생각하면 지붕돌의 정상부를 반반하게 다듬고 그 위에 밑면을 평평하게 다듬
은 보주를 올려놓았을 법하지만, 그렇지 않습니다. 보주의 하단에 알맞은 길
이의 촉을 만들고 지붕돌 정상에는 그에 맞는 홈을 파서 끼우게끔 했습니다.
이는 모든 석등에 해당됩니다. 이만한 배려가 있기에 긴 세월과 갖가지 수난
속에서도 처음 모습을 간직할 수 있었던 게 아닌가 싶습니다.

　　석등을 바라보고 있으면 입에서 자꾸 '완벽'이라는 낱말이 튀어나오려고

합니다. 헤프게 써서는 안 되는 단어인데 말입니다. 각 부분의 비례가 기가
막히게 아름답습니다. 기대석의 안상무늬, 하대석 연꽃무늬, 사자의 몸체, 지
붕돌과 상대석의 윤곽선을 보십시오. 참 정갈합니다. 잘 정제된 부분 부분이
모여서 이루어낸 전체의 조화가 가히 발군입니다. 이런 것을 두고 명품이라
고 부르지 않는다면 이를 만든 분이 섭섭해 할 듯합니다. 당대 명장名匠의 역
작이며, 석등의 백미입니다.

고고학자이자 미술사학자인 고故 김원룡 선생은 이 석등을 두고 이렇게
말씀하신 바 있습니다.

인도 사성수四聖獸의 하나인 사자가 불교 관계 기념물에 나타나는 것은 기
원전 3세기까지 올라가며, 인도, 중국 할 것 없이 불교미술에 많이 쓰이
고 있지만, 두 마리의 사자를 맞세워 석등의 화사를 받들게 하는 착상은
신라인들의 발명이고 신라 영토 내에서만 행사된 신안 특허이다.
대리석이나 사암에 새긴 날카롭고 괴이한 중국, 인도의 사자에 비하면,
화강암에 새겨진 신라의 사자는 토실토실한 발바리 같이 귀엽다. 사자대
좌의 연잎이 한쪽으로 쏠려 있기 때문에, 사자가 회전하는 것 같은 운동
감을 주며, 짧고 꼬부라진 꼬리가 흔들리는 것 같은 착각을 일으키게 한
다. 석등 각 부의 완전한 조화, 탁월한 조기彫技, 모두 빈틈없이 세련된 것
이어서 어딘지 모르게 풍기는 동심의 세계—이 친밀감과 인간미와 목가
적인 낙천, 허식, 집착을 잊어버린 천생의 해탈이 고금을 통하는 한국미
의 척추인지도 모른다.

광양 중흥산성 쌍사자 석등

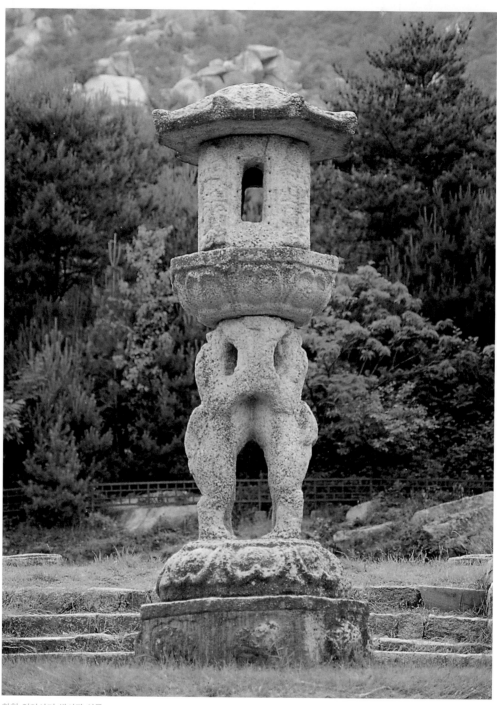

합천 영암사터 쌍사자 석등

백제 · **신라** · 발해 · 고려 · 조선

경상남도 합천군 가회면 둔내리, 통일신라 말기, 보물 353호, 전체높이 262cm

절터라고 다 같은 절터가 아닙니다. 절은 비록 사라지고 빈터만 남았을망정 기품과 격조는 제각각입니다. 경남 합천군 가회면의 영암사터는 영남에서 첫손 꼽기에 모자람이 없는 옛 절터입니다. 금당터의 기단과 축대와 계단 소맷돌, 중문과 회랑터의 축대, 삼층석탑, 쌍사자 석등, 돌무지개 계단, 2기의 거북받침 등 수준 높은 석조물들이 다수 남아 있습니다. 절터 뒤로 솟은 바위산 (황매산 모산재)도 일품입니다. 지금은 주변이 어지럽게 변해버려 예전의 한적한 맛이 모두 사라졌지만 남아 있는 석조물과 바위산의 어울림만으로도 우리를 부르는 매력적인 절터입니다.

영암사터 쌍사자 석등을 멀찍이서 바라보면 '와!' 하는 탄성이 절로 터집니다. 골기骨氣를 한껏 드러낸 절터 뒤의 바위산이 마치 석등을 위해 있는 듯 멋진 광경을 펼쳐 보입니다. 석등과 바위산이 그렇게 잘 어울릴 수가 없습니다. 바위산은 흡사 거대한 돌꽃, 자연이 만든 꽃처럼 보입니다. 그렇다면 석등은 사람이 만든 꽃, 인공의 꽃등불이라 불러야 할까 봅니다.

이 석등은 배경만이 아니라 서 있는 자리 또한 대단합니다. 금당터 앞의 축대는 일직선이 아니라 정면 한가운데가 마치 성벽에 내쌓은 치雉처럼 'ㄷ'자 형태로 돌출되어 있습니다. 석등은 바로 그 돌출된 부분에 서 있습니다. 석축을 돌출시켜 내쌓은 까닭이 오로지 석등을 위한 배려임을 알 수 있습니다. 이 자리보다 한 단 낮은 석축 아래 마당에는 삼층석탑이 금당, 석등과 중심축을 공유하며 서 있습니다. 석등이 탑보다도 더 높고 눈에 띄는 위치에 설치되어 있는 것입니다. 이런 배치가 무얼 말하는 걸까요? 틀림없이 어떤 의미가 담겨 있을 텐데 소견이 부족한 저로서는 아직 거기까지는 짐작이 가지 않습니다. 그러나 영암사를 설계하고 건설한 사람들의 심중에 쌍사자 석등이

209

영암사터 쌍사자 석등과 그 뒤로 펼쳐지는 바위산

백제 · **신라** · 발해 · 고려 · 조선

합천 영암사터 쌍사자 석등

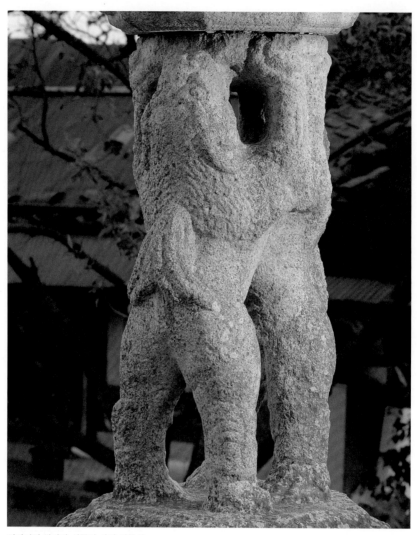
영암사터 쌍사자 석등의 사자 간주석

얼마나 중요하고 큰 비중을 차지했는지는 알 것도 같습니다. 그들의 석등에
대한 애정과 자랑도 느껴집니다.

　그뿐이 아닙니다. 이렇게 내쌓은 석축의 좌우에 무지개 돌사다리가 하나
씩 걸쳐져 있습니다. 돌 하나를 휘우듬히 무지개 모양으로 다듬은 뒤 여섯 단

212

으로 디딤돌을 파내 만든 통돌 계단입니다. 겨우 한 사람이 오르내릴 만치 폭이 좁장하고, 디딤돌은 깊이가 한 뼘도 채 되지 않아서 디딜 때마다 발뒤꿈치가 허공에 매달려야 합니다. 바깥쪽 소맷돌의 위와 중간 그리고 받침돌에 구멍이 있는 것으로 보아 처음에는 예쁜 돌난간도 있었던 듯합니다. 이렇게 밉살맞을 정도로 귀여운 무지개 계단이 직선의 축대, 그 위의 석등과 어울리는 모습을 무어라 표현할 수 있을는지요.

내쌓은 돌축대, 무지개 돌계단, 마당의 삼층석탑, 쌍사자 석등, 그 뒤의 금당터 기단. 마치 뒤편의 바위산과 아름다움을 겨루기라도 하는 것 같습니다. 바위산이 하나의 꽃이듯 절터 전체도 한 송이 꽃인 양 여겨집니다. 그렇다면 쌍사자 석등은 꽃술인지도 모르겠습니다. 아무래도 석등은 이들과 함께 어우러져야 온전히 제모습을 드러내지, 만일 저 혼자라면 값어치는 반감할 것 같습니다. 별이 저 혼자 빛나지 않듯 영암사터 쌍사자 석등은 더불어 빛나 보입니다. 독존의 아름다움이 아니라 연대의 아름다움, 조화의 미를 지향하는 마음들이 이 석등을 만들었지 싶습니다.

석등 세부로 눈길을 돌리면 역시 쌍사자가 가장 먼저 시야에 들어옵니다. 한 15, 6년 전 어떤 글에서 저는 이 쌍사자를 두고 이렇게 말한 적이 있습니다.

알맞게 벌린 두 발로 다부지게 버티고 서서 가슴과 두 팔을 맞댄 채 화사석을 떠받치고 있는 사자는 균형과 비례가 아주 정확하다. 등 뒤로 늘어진 갈기, 잘록한 허리의 묘사도 충실하다. 그러나 역시 석등을 조각한 장인의 의도는 사실의 묘사보다는 해학의 강조에 있다. 통통하게 살이 오른 엉덩이, 복스럽게 등 뒤로 올라붙은 탐스런 꼬리, 토실토실한 두 다리는 이 사자를 사자이되 귀여운 강아지처럼 보이게 한다. 적절한 압축과 생략과 왜곡을 통해 '우리의 사자'를 창조하고 있으니, 저 유명한 미륵반가사유상이 보여주는 이상적 사실미 혹은 사실적 이상미의 아련한 모습이 여기서도 여지없이 드러나고 있는 것은 아닐지.

이 사자를 보면서 어떤 사람들은 세세한 부분까지 드러나지 않은, 따라서 조각이 치밀하지 못함을 아쉬워한다. 오랜 세월이 지나는 동안 닳고

213

닮아 그리 보이기도 하겠지만 애초부터 그랬을 것이다. 그러면 또 어떤 가. 지금의 모습으로 표현할 것은 다 표현하여 부족함이 없으니 그것으로 족하지 않은가. 원래 완벽에 대한 무관심도 우리 한국미의 한 특질이 아니던가.

그렇습니다. 석등의 무게를 온몸으로 지탱하고 있는 두 마리 사자에서는 팽팽한 긴장감이나 억센 강인함은커녕 어딘지 모를 여유로움과 장난기가 느껴집니다. 사자를 바라보고 있으면 사실성에 유념하되 그 사실성에 구속받지 않는 정신, 까다롭지 않아 넉넉하고 스스럼없는 심혼을 간직한 얼굴이 그려집니다. 빙긋 웃음 띤 낙천적인 얼굴로 룰루랄라 휘파람이라도 불며 신나게 망치질하는 '석수장이'가 떠오릅니다. 아무래도 이 사자는 우리네 천성이 빚은 한반도 '토종 사자'가 아닐까 싶습니다.

세부에 대해서는 두 가지만 더 말씀 드리겠습니다. 하나는 화사석의 네 면에 악귀를 밟고 선 사천왕상이 새겨진 점이고, 또 하나는 기대석의 여덟 면에 갖은 자세의 사자가 돋을새김되어 있는 것입니다. 화사석의 사천왕상이든 기대석의 사자무늬이든 이미 다른 석등에서 보아온 것이라 낯설거나 새로울 것은 없지만, 쌍사자 석등 가운데서는 이 석등에서만 볼 수 있는 모습입니다. 특히 기대석에 도드라진 사자무늬들은 불상의 좌대나 부도의 기단부에 새겨진 사자들과 흡사하여 상호간의 영향 관계를 따져볼 수도 있을 듯합니다.

미인박명美人薄命이라고 했던가요. 우리 문화유산의 명품들 가운데는 일제 강점기를 거치면서 고달픈 이력을 훈장처럼 지니게 된 것들이 적지 않은데, 영암사터 쌍사자 석등 또한 그러합니다. 1933년 일본인들이 석등의 밀반출을 기도한 적이 있습니다. 오가와 게이기찌의 사진을 보면 당시 상황을 짐작하고도 남습니다. 쌍사자는 다리가 절단된 채 하대석과 분리되어 있고 부재들은 뿔뿔이 흩어져 있습니다. 일본의 밀반출을 저지한 것은 마을 사람들이었습니다. 석등을 한동안 면사무소에 보관하다가 1959년 절터로 옮긴 것도 마을 주민들이었습니다. 이때부터 1980년대 초반까지 석등은 삼층석탑과 함께 마당에 서 있었습니다. 이윽고 1984년 부산의 동아대학교박물관에서 절터의

214

영암사터 쌍사자 석등 부재들이 뿔뿔이 흩어져 있는 옛 모습

일부를 발굴 조사하여 석등의 원위치를 확인하게 되자 비로소 석등은 지금처럼 금당 앞 축대 위에 제자리를 잡게 됩니다. 그러는 동안 입은 상처도 적지 않습니다. 절단되었던 두 다리는 접합, 복원되었으나, 화사석은 금이 가고 일부가 떨어져 나갔으며 지붕돌도 얼마간 깨어져 나갔습니다. 지대석도 틀림없이 있었을 텐데 지금은 흔적도 없고, 지붕돌 꼭대기에 얹혀졌을 보주 역시 사라지고 말았습니다.

영암사터 석등이 가작佳作임에는 틀림없지만 석등 자체만 놓고 보자면 쌍사자 석등 3기 가운데 사실성이나 솜씨가 가장 뒤지는 것도 사실입니다. 그렇지만 주위의 다른 유물이나 유적, 자연과 조화를 이루며 불러일으키는 상승 효과는 타의 추종을 불허합니다. 그래서 낱낱 유물이나 유적이 저 홀로 존재하는 것이 아님을, 주변과 유기적으로 연결되어 있는 환경의 산물임을, 그리하여 문화유산을 바라보는 우리의 눈이 좀 더 입체적이어야 함을 활짝 드러내어 가르쳐주는 것이 영암사터 쌍사자 석등입니다.

215

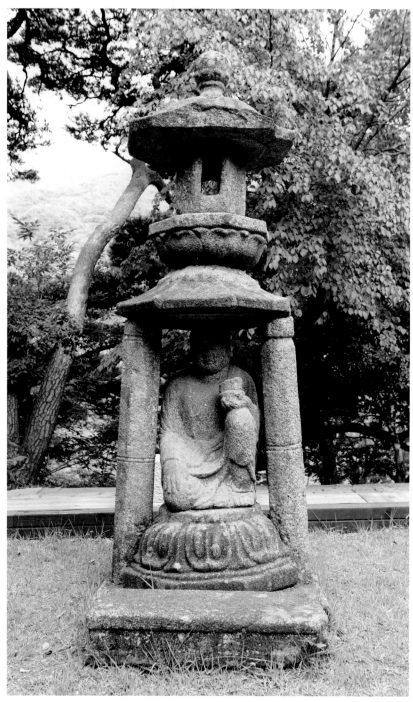

구례 화엄사 사사자삼층석탑 앞 석등

백제 · **신라** · 발해 · 고려 · 조선

공양인물상 석등

(구례 화엄사 사사자삼층석탑 앞 석등)

전라남도 구례군 마산면 황전리, 통일신라 말기, 전체높이 283cm

신라시대에 출현한 또 하나의 석등 양식으로 공양인물상 석등이 있습니다. 간단히 말씀 드리자면 석등의 나머지 부분은 팔각석등의 양식을 따르되 간주석만을 공양하는 모습의 인물상으로 만든 석등입니다. 2기의 작품만 현존할 뿐이며, 그나마도 1기는 북한지역에 있어서 현황을 정확히 파악할 수 없는 실정입니다. 이들을 차례로 살펴보겠습니다.

•

구례 화엄사의 각황전을 오른쪽으로 끼고 돌계단을 오르면 산언덕을 깎아 만든 넓지 않은 평지가 나옵니다. '효대孝臺'라고 부르는 곳입니다. 여기에 유명한 화엄사 사사자삼층석탑이 있고, 이 석탑과 마주보는 자리에 '구례 화엄사 사사자삼층석탑 앞 석등'이 있습니다.

인물 좌상이 간주석을 대신하고 있는 모습이 인상적입니다. 이 부분을 좀 더 자세히 살펴보겠습니다. 법의法衣를 걸친 수행자 모습의 인물상은 오른 무릎은 땅에 대고 왼 무릎은 세워 앉은 자세를 취하고 있습니다. 오른손은 가지런히 펴서 오른 무릎 위에 올려놓았고 왼 무릎 위에 놓은 왼손은 마치 연꽃 모양의 청자 찻잔과 흡사한 잔을 받쳐 들고 있습니다. 얼굴은 둥그스름한 윤곽에 이목구비가 단정하여 수행자의 이미지가 잘 드러나 있습니다. 차공양을 올리고 있는 수행자의 모습이 분명해 보입니다. 어째서 이런 모습이 석등에 등장하게 되었는지 사뭇 궁금하고 의아스럽습니다. 그 실마리를 차근차근 풀어보겠습니다.

먼저 생각해 볼 것은 석등의 위치, 석탑과의 관계입니다. 이미 여러 차례 강조했다시피 우리나라 절집의 석등은 절의 중심 영역에, 그것도 대체로 중심축 위에 배치되어 있습니다. 그런데 화엄사 공양인물상 석등은 절의 중

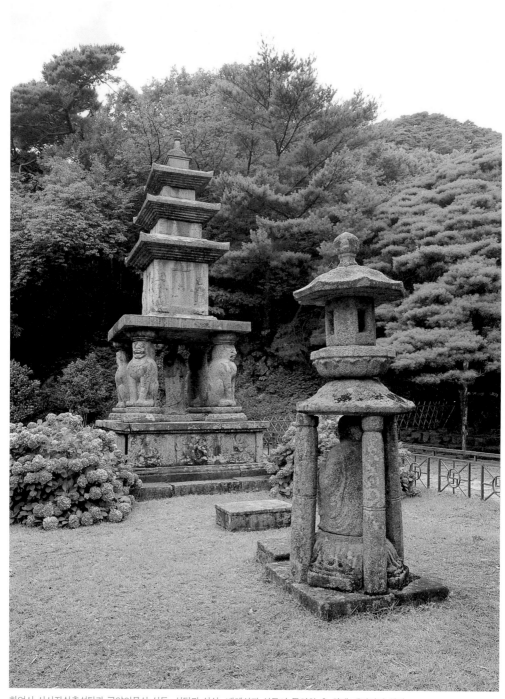

화엄사 사사자삼층석탑과 공양인물상 석등. 석탑과 석상, 배례석과 석등이 동일한 축 위에 배열되어 있다.

백제 · **신라** · 발해 · 고려 · 조선

심 영역을 벗어난 별도의 구역에 위치하고 있습니다. 일부러 터를 닦아 석탑과 석등을 안치했음을 한눈에 알 수 있습니다. 이런 위치 설정이 아무 뜻 없이 이루어지지 않았음은 석탑과의 관계에서 분명히 드러납니다. 석등의 바로 앞에는 긴 네모꼴 배례석이 하나 놓여 있고, 그 앞쪽, 그러니까 탑과 석등의 중간 지점에 배례석보다 높고 큰 석상石床이 자리 잡고 있으며, 석탑은 여기서 더 물러난 자리에 솟아 있습니다. 그리고 이들 네 석조물은 동일한 중심축 위에 나란히 배열되어 있습니다.

석등과 석탑이 유기적인 관계를 맺고 있음을 단번에 알 수 있는배치입니다. 그리고 그 관계란 것이 한쪽은 공양을 올리고 다른 한쪽은 공양을 받는 모습임도 어렵잖게 알아차릴 수 있습니다. 이 점은 석조물의 배치에서도 드러나지만, 석탑의 모양새도 이를 방증합니다. 화엄사 사사자석탑은 우리나라 삼층석탑의 전형적인 형태에서 상층기단을 네 마리 사자로 구성한 특이한 석탑입니다. 그런데 기단의 한가운데 단정하게 법의를 걸치고 가슴에 두 손을 모은 승려상 하나가 앞쪽, 다시 말해 석등 쪽을 바라보고 서 있습니다. 석탑과 석등의 관계가 확연하게 드러나는 장면입니다. 위치로 보나, 배열된 석조물로 보나, 유다른 모양으로 보나 이곳의 석등과 석탑은 모종의 특별한 목적과 계획 아래 만들어진 것이 틀림없어 보입니다. 그것을 화엄사에서는 이렇게 설명하고 있습니다.

이름 있는 사찰들이 모두 그렇듯이 화엄사에도 창건 설화가 전하고 있습니다. 그에 따르면 화엄사는 신라 진흥왕 5년(544) 멀리 인도에서 온 연기緣起조사가 창건했는데, 이 연기스님은 효성이 지극하여 어머니를 늘 가까이 봉양하면서 절을 짓고 경전을 강론했다고 합니다. 그로부터 100여 년 뒤, 자장율사慈藏律師는 연기스님의 화엄사 창건과 효성을 기려 사사자석탑과 석등을 만들었습니다. 석등에서 차를 공양하는 스님이 연기조사이고 석탑에 서 있는 승려상이 비구니가 된 연기스님의 어머니라는 이야기가 구전되어 옵니다.

이 이야기대로라면 아귀가 잘 맞습니다. 탑과 석등이 놓인 이곳을 '효대'라고 부르는 이유도 충분히 이해가 갑니다. 그러나 자장은 신라 스님이니 그가 삼국이 통일되기도 전에 백제지역에 와서 탑과 석등을 만들었다는 이야기

219

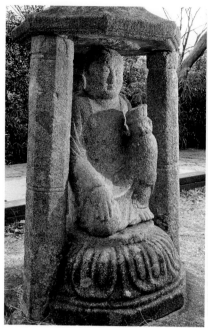
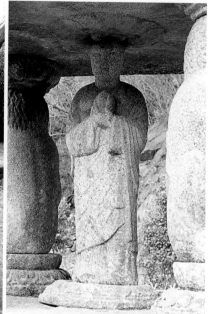

화엄사 공양인물상 석등의 수행자 상　　　　　화엄사 사사자석탑 상층기단의 승려 상

는 여간 어색하지 않습니다. 게다가 양식상 아무리 빨라도 8세기 중엽을 거슬
러 오를 수 없는 작품들을 7세기 중반에 제작했다는 설명도 부자연스럽기 짝
이 없습니다. 어쩌면 이 이야기는 역으로 탑과 석등의 특이한 형태에 맞추어
후세에 만들었을 가능성이 높습니다. 아마도 8세기 중엽 이후 효성이 지극했
던 창건주를 기려 이런 석조물을 제작하였거나, 아니면 아예 화엄사의 창건
이 6세기 중반보다는 훨씬 늦게 이루어진 것이 실제의 역사적 사실에 가깝지
않을까 싶습니다. 화엄사는 유명한 화엄십찰華嚴十刹 가운데 하나입니다. 이들
사찰의 사상적 바탕을 이루는 화엄사상을 본격적으로 이 땅에 정착시킨 의상
義湘스님이 7세기 인물이고, 화엄십찰은 모두 의상스님이나 그의 제자들, 또
는 손제자들에 의해 창건되었다는 한 가지 사실만으로도 이런 추측이 무리한
억측이 아니란 걸 알 수 있습니다. 다만 그것이 연기조사이든 누구든 화엄사
에 큰 공덕을 쌓은 한 수행자의 어머니에 대한 극진한 효성이 석탑과 석등에

220

반영되어 있음은 믿어도 좋을 것 같습니다. 사찰에 전해지는 설화들에는 항상 전부는 아닐지라도 부분적인 진실이 담겨 있게 마련인데, 여기 화엄사의 사사자석탑이나 그 앞의 공양인물상 석등은 위치와 형태, 두 석조물의 관계 따위가 설화의 내용과 잘 부합하기 때문입니다.

그런데 이 문제를 다른 각도에서 바라볼 수 있는 자료가 하나 있습니다. 쌍사자 석등을 설명할 때 잠깐 언급했던 〈신라백지묵서대방광불화엄경〉입니다. 현전하는 국내 유일의 신라 사경寫經일 뿐만 아니라, 특히 일부이긴 하나 변상도가 남아 있어 그 중요성을 이루 헤아리기 어려운 경전입니다. 이 사경의 말미에 붙어 있는 발문에 의하면 천보天寶 13년, 즉 신라 경덕왕 13년(754)에 완성되었으며, 발원자는 황룡사皇龍寺의 연기법사緣起法師—자료에 따라서는 '烟起' 또는 '烟氣'로도 표기—입니다. 이는 화엄사 창건 설화에 등장하는 연기조사의 한자 표기 '緣起'와 일치합니다. 이 사실을 어떻게 해석해야 할까요? 이들은 과연 동일인일까요, 아니면 동명이인일까요? 이들을 동일인으로 보는 것이 창건 설화의 혼란스러움보다는 훨씬 맥락이 가지런하지 않을까요? 황룡사의 연기법사가 화엄사의 창건이나 그에 버금가는 중대한 역할을 했고, 그 뒤 그런 사실을 기념하기 위하여 공양인물상 석등을 만들었다고 한다면 말입니다. 그러면 양식과 시대는 물론 설화의 내용이나 사상적 배경까지 별 무리 없이 설명이 가능해집니다. 제가 앞에서 이 석등의 제작 시기가 8세기 중엽을 거슬러 오를 수 없다고 한 것도 사실은 이런 점을 염두에 둔 발언이었습니다. 하지만 화엄사의 연기스님과 황룡사의 연기스님의 한자 표기가 우연히도 일치한다는 점 말고는 두 인물이 동일인이라는 사실을 뒷받침할 만한 다른 증거가 전혀 없다는 난점이 있습니다. 두 인물이 동일인이라면 모든 문제가 일거에 매끄럽게 정리되겠습니다만 증거가 부족하니 아쉽지만 어쩌겠습니까, 가능성만 열어둔 채 일단 접어두는 수밖에요. 그래서 저는 이제까지 말씀 드린 여러 사실들을 십분 염두에 두되, 대체로 석등 자체의 양식에 근거하여 이 공양인물상 석등이 대충 9세기 이후에 만들어진 것으로 잠정적 결론을 내려두고 있습니다. 미술사의 금언 가운데 유물은 거짓말을 하지 않는다는 말이 있으니까요.

구례 화엄사 사사자삼층석탑 앞 석등

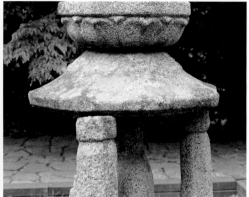

화엄사 공양인물상 석등의 세 기둥돌이 연화하대석을 파고 들어간 모습(왼쪽)과 기둥 위 덮개돌과 만나는 모습(오른쪽)

석등의 특이한 형태나 배경에 대한 의문이 어느 정도 풀렸다면, 이제는 원형에 충실한지 어떤지를 따져보겠습니다. 결론부터 말씀 드리자면 석등의 현재 모습은 처음 조성되었을 때와는 상당히 달라진 것으로 판단됩니다. 두어 가지 근거를 제시할 수 있습니다.

하나는 공양인물상의 뒤와 양옆에 세운 팔각의 돌기둥 세 개입니다. 이 돌기둥은 공양인물상이 직접 상대석을 받치고 있는 구조상의 불안정을 보정하기 위해 후대에 첨가한 것이 확실해 보입니다. 왜냐하면 이들 세 기둥의 하단부가 연화하대석의 안쪽을 깊이 파고 들었기 때문입니다. 처음부터 돌기둥이 설계에 포함되었다면 이렇게 연꽃잎을 손상시키면서 세웠을 리가 없지 않겠습니까? 또 돌기둥 세 개의 굵기가 제각각이라는 사실도 이들이 석등을 처음 만들 때부터 있던 것이 아님을 방증하고 있습니다. 나름대로 각별한 의미를 담아 조성하는 석등의 일부를 이토록 불성실하게 처리할 리가 없을 테니까 말입니다.

다음은 돌기둥 세 개가 떠받치고 있는 팔각의 덮개돌입니다. 공양인물상이 상부의 무게를 직접 받는 난점을 해소하기 위해 기둥을 세운다면 덮개돌은 필수적입니다. 덮개돌이 없다면 세 기둥은 그저 허공에 서 있게 되어 무의미해지니까요. 팔각 덮개돌이 돌기둥 세 개와 함께 나중에 첨가되었음은

222

구조적으로 명백하며, 석등의 다른 부분에 비해 조각 솜씨가 현저히 떨어지는 점으로도 그것을 확인할 수 있습니다. 또한 뒤이어 살펴볼 금장암金藏庵터 공양인물상 석등의 형태를 통해서도 간접적으로 입증할 수 있습니다. 금장암 터 석등은 돌기둥이나 덮개돌 없이 공양인물상이 바로 상대석을 받치고 있으니까요.

또 한 군데 원형인지 의심스러운 부분이 화사석입니다. 《조선고적도보》제4책에 이 석등의 사진이 한 점 실려 있습니다. 사진을 잘 보면 나무틀에 유리를 끼워 만든 불집이 화사석 구실을 하는 반면, 화사석은 석등 오른쪽 뒤편의 네모진 돌 위에 올려져 있습니다. 그 뒤 이 화사석을 석등에 맞추어 넣은 것이 현재의 공양인물상 석등이라고 판단됩니다. 그러면 이 화사석은 제짝일까요? 그렇지 않다고 생각합니다.

현재의 화사석은 상대석에 비해서도 지붕돌에 비해서도 너무 작아 보입니다. 높이는 조금 모자라기는 해도 그럭저럭 균형을 맞추고 있으나 폭은 현저히 좁아서 아무래도 영 어색해 보입니다. 상대석 윗면에는 팔각의 화사석 굄대가 한 단 나지막하게 돌출되어 있습니다. 바로 그 굄대 위에 알맞은 폭으로 줄어든 화사석이 올라앉아 있어야 할 텐데 현재의 화사석은 굄대 가장자리에서 너무 안쪽으로 깊게 들어가 있습니다. 똑같은 현상을 지붕돌 아랫면에 도드라진 지붕돌 굄대에서도 볼 수 있습니다. 아무래도 이 화사석의 크기는 우리의 상식적인 비례감에 어긋나 있습니다. 상대석과 지붕돌에 새겨진 굄대와도 이가 맞지 않습니다. 이런 점들은 화사석이 지금의 지붕돌, 상대석과 한 세트라고 보기 어려운 증거들입니다.

화사석은 또 각 모서리의 각선도 그다지 선명하지 않고 표면을 마감한 솜씨 또한 석등의 다른 부분에 비해 다소 거칠어 보입니다. 지붕돌이나 상대석, 나아가 인물상을 다듬은 솜씨와 동일한 솜씨일까 고개가 갸우뚱거려집니다. 석질도 달라 보입니다. 얼핏 보면 지붕돌이나 상대석과 다르지 않지만, 유심히 보면 이들과 약간 차이가 있습니다. 만일 같은 시기에 한꺼번에 만들었다면 별로 크지도 않은 화사석만을 굳이 석질이 다른 돌로 다듬을 이유가 없을 것입니다. 크기로 보나 솜씨로 보나, 석질로 보나 아무리 따져 보아도

223

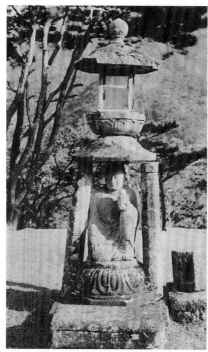
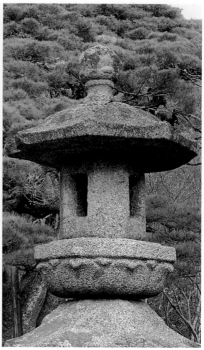

《조선고적도보》에 실린 화엄사 공양인물상 석등 화엄사 공양인물상 석등의 상대석·화사석·지붕돌

화사석은 애초의 것이 아니리란 심증이 강하게 듭니다.

어떤 유물이나 유적을 필요에 따라 보수하거나 보완할 수는 있습니다. 그렇지만 그것이 미관이나 애초의 설계와 의장을 바꾼다면 신중에 신중을 거듭해야 마땅합니다. 그런 점에서 보자면 이 공양인물상 석등의 변형은 그리 신중하지 못했던 것 같습니다. 석등의 다른 부분과 비례가 전혀 맞지 않는 화사석은 말할 나위도 없거니와, 제 눈에는 전체적인 모습도 조형적으로 그다지 훌륭해 보이지 않으니까요. 우선 보완을 위한 발상이 너무 안이해 보입니다. 그리고 그에 따른 결과로 원형의 훼손—연화하대석의 손상, 간명한 구조 확보의 실패와 불필요한 요소의 덧붙임, 원형에 미치지 못하는 솜씨 등이 눈에 거슬립니다.

어떤 분들은 사사자석탑과 함께 이 석등을 "능숙한 기법技法, 그리고 균

제均齊된 조형으로 말미암아 명공名工의 신품神品이라 할 만하다"라고 높이 평가합니다만, 저는 이런 평가에 별로 동의하고 싶지 않습니다. 우선 이런 견해가 현재의 모습이 과연 원형에 충실한 것인지에 대한 충분한 검토 없이 나왔다는 점에서 믿음직스럽지 못하고, 현재의 모습을 아무리 뜯어보아도 '명공의 신품'임을 도저히 느낄 수 없습니다. 오히려 너무나 상투적인 레토릭이 아닐까 하는 게 제 솔직한 심정입니다. 석등에 담긴 종교적·역사적 의미나 가치를 따로 접어둔다면 조형적·예술적 차원에서는 특이한 의장을 제외하고는 그다지 높은 점수를 주고 싶지 않습니다.

설사 변형된 부분을 제거하고 원형을 충실히 회복한다고 할지라도 저의 '짠 점수'는 크게 달라지지 않을 것입니다. 그 이유는 쌍사자 석등과는 달리, 발상은 기발할지 몰라도 그것을 성공적으로 조형화하는 데는 실패했다고 보기 때문입니다. 특별한 목적을 가지고 의도한 것이 아니라면 불안감을 유발하는 조형물을 훌륭하다고 평가할 수는 없을 것입니다. 그런데 이 석등의 원형은 제게 아주 불안정해 보입니다. 과연 그러한지는 바로 뒤이어서 살펴볼 금강산 금장암터 공양인물상 석등에서도 확인할 수 있습니다. 아무튼 저는 이 석등을 우리 석등의 평균 수준을 넘는 수작으로는 보지 않습니다. 우리 석등의 형태를 다양하게 만든 공로와 거기에 담긴 소중한 의미를 일단 접어두고 본다면 말입니다.

화엄사 사사자삼층석탑 앞 공양인물상 석등은 원형을 잃은 작품입니다. 적어도 인물상의 머리를 덮고 있는 덮개돌, 그것을 떠받치고 있는 세 기둥, 그리고 화사석 등이 석등을 처음 만들 때의 모습이 아님은 분명합니다. 그러면 그 밖의 나머지 부분은 원형일까요? 그렇다고 얼른 단정하는 것 또한 경솔한 일일 겁니다. 차분히 따져 본 뒤에 결론을 내려도 늦지 않습니다. 저 또한 현재로서는 여기까지밖에 말씀 드릴 수 없어 유감스럽습니다. 이 석등은 우리가 풀어야 할 하나의 숙제거리입니다. 우리의 눈과 내공, 그리고 성실성을 시험하고 있는 석등이 현재의 화엄사 사사자삼층석탑 앞 석등이 아닌가, 저는 그렇게 생각합니다.

구례 화엄사 사사자삼층석탑 앞 석등

금강산 금장암터 석등

강원도 금강군 내강리, 통일신라 말기~고려 초기, 전체높이 237cm

여기 두 장의 흑백 사진이 있습니다. 사사자삼층석탑 앞 공양인물상 석등 사진입니다. 이 사진 속의 석등이 이제부터 살펴볼 금강산 내금강에 있는 금장암터 공양인물상 석등입니다. 이 사진 역시 오가와 게이기찌가 일제강점기 때 찍은 유리원판 사진입니다. 앞에서 이미 몇 차례 그의 사진을 인용했는데, 또다시 그의 신세를 지려니 한편으로는 고맙기 짝이 없고 또 한편으로는 자괴감이 가득 밀려와 자못 심사가 복잡해집니다.

사진 속 석등은 전형적인 공양인물상 석등입니다. 팔각석등에서 간주석만 공양인물상으로 대체되어 머리로 상대석을 받치고 있습니다. 화엄사 공양인물상 석등에 있는 기둥 따위는 전혀 볼 수 없습니다. 그래서 화엄사의 공양인물상 석등도 애초에는 이런 모습이었으리라는 추측이 설득력을 얻게 됩니다.

좀 더 가깝게 찍은 사진을 볼까요. 사진을 통해서 몇 가지 사실을 확인할 수 있습니다. 첫째, 석등의 인물상과 화엄사 공양인물상 석등의 인물상이 상당히 유사하면서도 다르다는 점입니다. 오른 무릎을 땅에 대고 왼 무릎을 세워 앉은 자세는 거의 같지만, 손의 모습은 약간 다릅니다. 이미 살펴본 대로 화엄사 석등의 인물상은 오른손은 무릎을 꿇은 오른 무릎 위에 단정하게 올려놓고 왼손은 세운 왼 무릎 위에서 찻잔을 잡고 있습니다. 반면 여기 금장암터 석등의 인물상은 두 손을 가슴 앞에 모아 무언가를 쥐고 있습니다. 이 모습을 보면서 저는 얼른 이곳과 가까운 지역에 있는 평창 월정사 팔각구층탑 앞에 있는 석조보살좌상과 강릉 신복사터 삼층석탑 앞에 있는 석조보살좌상을 떠올렸습니다. 두 보살좌상의 앉은 자세와 손 모습이 이 석등의 인물상과 거의 같다고 해도 무방할 정도입니다. 그래서 저는 화엄사 석등의 인물상이 공양상임이 명백하듯 금장암터 석등의 인물상 또한 그러하고, 그 연장선상에

227

신복사터 삼층석탑 앞의 석조보살상　　　월정사 팔각구층탑 앞의 석조보살상

서 이들 보살상 또한 공양보살상이 분명하다고 생각합니다. 아울러 한쪽은 석등의 한 부분이고 다른 한쪽은 독립된 인물상이긴 하지만 서로 장르를 넘나들며 지역적인 특성을 공유하고 있다는 점도 주목할 필요가 있다고 생각합니다.

　　다음으로 눈에 띄는 것은 인물상이 평면 사각의 기대석 위에 바로 앉아 있는 점입니다. 원래는 화엄사 석등처럼 연화하대석 위에 있었겠으나 현재는 연화하대석을 잃어버린 것이 아닌가 싶습니다. 당연히 있어야 할 지대석을 제대로 갖추지 않은 것을 보더라도 그러리라 짐작이 갑니다만, 실제 답사를 통해 확인한 것이 아니어서 확신이 서지는 않습니다.

　　화사석이 상대석이나 지붕돌과 이루는 비례감도 화엄사의 경우와는 완전히 다릅니다. 화사석이 상대석에 너무 꽉 찬 느낌이 전혀 없지는 않지만, 그것이 지나치게 왜소하여 균형을 잃게 만드는 화엄사 공양인물상 석등에 비

228

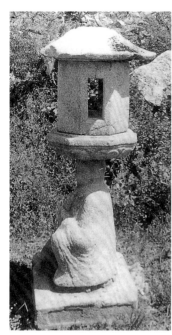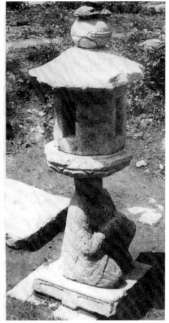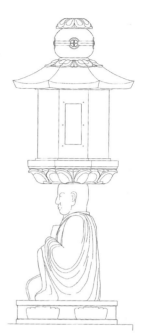

금장암터 석등의 좌측면 모습(왼쪽)과 정면 7시 방향쯤 모습(가운데)과 일제강점기 때 그려진 입면도(오른쪽)

교될 정도는 아닙니다. 제가 왜 화엄사 공양인물상 석등 화사석의 비례를 문제 삼았는지, 다른 예를 더 들 것도 없이 이 석등 하나만 보아도 금방 이해하시리라 생각합니다.

　상륜부도 좀 따져볼 필요가 있습니다. 석등의 좌측면에서 찍은 사진에는 상륜부가 전혀 남아 있지 않습니다. 반면 석등의 뒷면에서 사사자석탑까지 나오도록 찍은 전경 사진에는 둥글납작한 부재와 얄팍한 접시 모양 부재가 차례로 올려져 있고, 정면의 7시 방향쯤에서 찍은 사진에는 모양이 분명치 않은 돌조각이 하나 더 올려져 있는 것을 볼 수 있습니다. 저는 이 부재들이 원래 석등의 것이 아니라고 생각합니다. 우선 비례가 맞지 않습니다. 석등의 상륜으로는 너무 크고 무겁기도 하려니와, 만일 이러한 부재들이 중첩되어 올라간다면 인물상이 상대석을 떠받치고 있어 가뜩이나 불안해 보이는 판에 아마도 곡예를 보듯 아슬아슬할 것입니다. 무슨 장기 자랑이 아닌 바에야 이런

229

금강산 금장암터 석등

실험을 할 리가 있겠습니까? 또 이제까지 살펴보았고 앞으로도 살펴보겠지만 우리나라 석등에서 이와 비슷한 상륜을 구비한 경우는 단 하나도 없습니다. 이 석등만 예외라고 하는 것은 너무 무모한 주장일 겁니다. 사진에 따라 상륜이 있기도 하고 없기도 하며, 있는 것끼리도 모습이 다르다는 사실 또한 사진 촬영의 선후 관계를 떠나 이들 상륜부가 원형이 아니라는 방증으로 보입니다.

그렇다면 도대체 이들 부재의 정체는 무엇일까요? 저는 바로 앞에 있는 사사자석탑의 상륜부라고 생각합니다. 정면의 7시 방향쯤에서 찍은 사진을 자세히 보면 둥글넓적한 부재의 한가운데를 가로지르며 돌아가는 두 줄의 융기선 위에 일정한 간격으로 어떤 무늬가 반복되고 있음을 살필 수 있습니다. 바로 석탑 상륜부 복발覆鉢의 모습입니다. 2001년 12월 국립문화재연구소에서 발간한 《석등조사보고서 Ⅱ》에는 그것이 정확히 도해되어 있습니다. 일제강점기에 작성된 것을 전재轉載한 것인데, 이에 따르면 바로 그 위의 접시 모양 부재도 석탑 상륜부를 구성하는 보륜의 하나임을 알 수 있습니다.

이번에는 사진 속의 석탑을 뜯어볼까요? 과연 상륜부에는 노반 위에 있어야 할 복발 없이 바로 보륜이 올려져 있습니다. 그렇다면 실상은 거의 자명해 보입니다. 석등의 전체 형태로 보나 화엄사 공양인물상 석등의 예로 보나 금장암터 석등은 처음에는 간결한 보주형 상륜부를 지니고 있었겠지요. 그러다가 상륜부를 잃어버렸고, 제자리를 이탈하여 주변에 뒹구는 석탑 상륜부 부재들을 누군가가 석등에 올려놓기도 하고 내려놓기도 했던 모양입니다. 이렇게 되면 이제 사진에서 석등의 지붕돌 위에 올려져 있는 부재들이 제짝인가 아닌가 하는 문제에는 거의 마침표를 찍은 셈이 아닐는지요?

비록 제짝은 아닐망정 일제강점기까지만 해도 상륜부까지 갖추고 있던 금장암터 석등이 지금은 상륜부는 고사하고 본체조차 제대로 보존되지 못하고 있는 모양입니다. 이 점 역시 두 장의 사진을 통해 확인할 수 있습니다. 한 장은 1997년 10월 4일 〈동아일보〉에 실린 것입니다. 사진을 보면 일부 남아 있던 사사자석탑의 상륜부는 씻은 듯이 사라지고 석등의 화사석이 풀밭에 나뒹굴고 있는 모습이 아프게 눈을 찌릅니다. 또 한 장의 사진은 북한에서 발간

230

한 《조선유적유물도감》을 재편집해 2000년 4월 서울대학교출판부에서 발행한 《북한의 문화재와 문화 유적 Ⅳ》에 게재된 것인데, 여기서는 석등의 인물상이 분명한 석상 하나가 목이 달아난 채 사사자석탑 앞에 놓여 있습니다. 사진에는 "이 탑 약 60cm 앞에는 오른쪽 무릎을 꿇고 앉은 공양불이 있다. 지금 머리는 없으나 그 형상이 신복사 삼층탑 앞의 것과 비슷하다. 그 뒤에는 쌍사자 돌등이 있었다"라는 설명이 달려 있습니다. 안타깝지만 금장암터 공양인물상 석등을 옛 사진 속의 모습대로나마 우리 눈으로 직접 볼 수 있

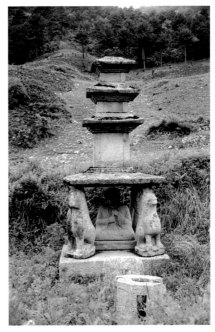

〈동아일보〉에 실린 금장암터 석등 사진.
화사석만 남아 있다.

는 길이 영영 막혀버린 듯합니다. 또 설명문의 내용으로 보건대 북한측에서는 인물상의 용도나 석등의 형태를 정확히 파악하고 있지 못한 것은 아닌가 하는 의구심이 듭니다. 석등의 인물상을 마치 독립된 '공양불'인 양 서술하고 있는 점도 그렇고, 석등을 '쌍사자 돌등'이라고 알고 있는 점도 그렇습니다. 이래저래 금장암터 공양인물상 석등의 제모습 회복은 난망한 노릇임을 깨닫게 됩니다.

금장암터 석등이 겪은 수난과 잔해로 남은 최근의 모습을 통해 이런 형태를 한 석등의 조형적, 구조적 불완전성을 다시 한 번 생각하게 됩니다. 석등이 공양인물상의 머리로 상대석을 받치는 불안정한 형태가 아니라 좀 더 안정적인 간주석을 가지고 있었더라면 어떠했을까요? 일부러 파괴하려고 덤비는 데야 당할 재간이 없으니 단정할 수 없긴 하지만, 아무튼 지금과 같이 처참한 모습으로 전락할 가능성이 훨씬 줄었을 것만은 틀림없어 보입니다.

231

금강산 금장암터 석등

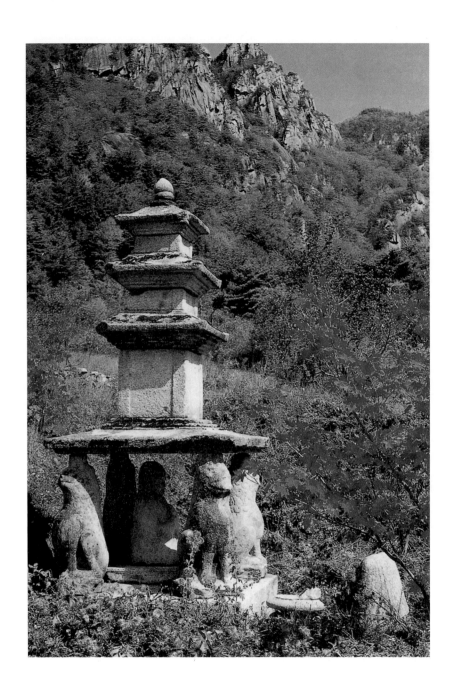

최근의 금장암터 석등. 석등의 인물상으로 보이는 석상이 목이 달아난 채 탑 앞에 놓여 있다.

백제 · **신라** · 발해 · 고려 · 조선

그래서 저는 공양인물상 석등이라는 아이디어는 기발할지 몰라도 아름다운 예술품이나 성공적이고 훌륭한 조형물이라고는 생각하지 않습니다. 우리 석등의 갈래를 다채롭게 만든 공로는 인정할지언정 잘해야 범박한 수준을 넘지 못하는 작품들로 평가하는 것입니다.

우리나라 사사자석탑은 앞에서 언급한 화엄사 사사자삼층석탑과 금장암터 사사자삼층석탑 말고도 2기가 더 남아 있습니다. 충주 월악산 자락의 사자빈신사터 사사자오층석탑과 홍천 괘석리 사사자삼층석탑이 그것입니다. 저는 이들 두 탑 앞에도 공양인물상 석등이 자리 잡고 있는 모습을 상상해 봅니다. 혹시 사사자석탑 앞에는 으레 공양인물상 석등을 배치하는 관례나 형식이 우리 석등사의 한 페이지를 장식했던 것은 아닐까 하는 가정을 해보는 겁니다. 근거는 충분하지 않지만 즐겁고 유쾌한 상상 아닐까요?

끝으로 제작 시기에 관해 간단히 언급하고 마무리하겠습니다. 자료에 따라서는 이 작품의 조성 시기를 신라 말기 또는 고려 초기로 추정합니다만, 단적으로 말해 저는 자신이 없습니다. 석탑과 같은 시기에 제작되었다는 전제 아래 석탑 양식을 기준으로 보면 고려 초기인 듯하고, 석등 자체가 풍기는 맛과 분위기는 다분히 신라적이라고 느껴집니다. 그래서 일단 이렇게 신라의 석등을 언급하는 자리에 포함시켜 설명드립니다만, 이것이 고려 석등임을 아주 배제한 것이 아님을 말씀 드리는 바입니다.

부여 석목리 석등의 육각 하대석

백제 · **신라** · 발해 · 고려 · 조선

육각석등

충청남도 부여군 부여읍 석목리(현 국립부여박물관), 통일신라 말기

육각석등은 화사석의 평면 형태가 육각을 이루는 석등을 가리킵니다. 대개 화사석과 연접한 지붕돌이나 상대석 역시 육각 평면을 유지하게 마련이지만, 그 밖의 부분, 예를 들면 간주석이나 하대석 따위는 육각일 수도 있고 그렇지 않을 수도 있습니다.

육각석등이 언제부터 출현하였는지는 확실치 않습니다. 일반적으로 통일신라 말기에 등장한 것으로 보고 있습니다. 그러면 이런 추정을 뒷받침할 만한 기록이나 유물이 남아 있을까요? 기록상으로는 확인할 수 없지만 유물로는 추론이 가능합니다. 저는 지금 소개하는 부여 석목리 석등 하대석을 그 유력한 증거물로 간주합니다.

•

부여 석목리 석등 하대석은 가탑리 석등 하대석과 나란히 국립부여박물관 야외전시장에 전시되어 있습니다. 이렇듯 실물이 어엿하게 남아 있는데도 막상 그에 관한 정보는 석목리에서 수습되었다는 사실 말고는 아무것도 알려진 바가 없습니다. 아마 이런 유물이 있다는 사실을 아는 사람조차 많지 않을 겁니다. 그러니 오로지 유물 자체를 살펴 이것저것 추정하고 판단할 도리밖에 없습니다.

하대석 평면은 팔각이 아닌 육각입니다. 그것도 정육각이 아니라 부등변 육각입니다. 복련 아래 띠처럼 돌려진 받침 부분의 앞뒤 두 변은 67cm, 나머지 네 변은 50~52cm입니다. 정밀하지는 않지만 틀림없는 부등변 육각임을 알 수 있습니다. 복련은 모서리마다 큼직하고 두툼하게 새긴 연꽃잎 여섯 장으로 구성되어 있습니다. 부등변 육각의 모서리마다 연꽃잎을 앉힐 때 꽃잎을 크기와 모양이 똑같게 새기면 꽃잎 사이의 간격이 일정치 않게 됩니다. 이

235

런 난점을 해결하기 위해 여섯 장 꽃잎은 모양도 길이도 조금씩 다르게 만들었습니다. 연꽃잎마다 그 안에 나뭇잎 같은 무늬를 덧새겼습니다. 그러면 꽤 화려해 보일 만도 하건만 그런 맛은 별로 없습니다. 아마도 설렁설렁 대범한 조각 솜씨 탓인 듯합니다. 석목리 하대석에서 제작 시기를 추정할 수 있는 중요한, 그리고 어쩌면 거의 유일한 단서가 이 연꽃잎일 겁니다. 꽃잎 속에 무늬를 덧새긴 점이나 분위기로 보아 대체로 9세기 이후 통일신라시대의 작품이 아닌가 여겨집니다.

복련 위에는 간주석을 받치는 굄대가 도드라져 있습니다. 굄대는 한 변의 길이가 29~30cm쯤 되는 정육각입니다. 하대석 하부의 부등변 육각이 이렇게 정육각으로 변화하고 있음이 흥미롭습니다. 굄대의 형태로 보건대, 그 위에 세워졌던 간주석은 정육각기둥이었을 겁니다. 조금 더 추리를 밀고 나가 볼까요? 만일 간주석이 정육각기둥 형태였다면 그 위에 올라앉은 상대석은 어떤 모양이었을까요? 둘 중의 하나였을 겁니다. 정육각이거나 부등변 육각. 부등변 육각일 경우는 간주석과 맞물리는 밑면의 굄대는 정육각으로 깎되 전체적인 형태는 부등변 육각으로 정리하여 하대석에 조응하는 모양이 되도록 했겠지요. 반면에 하대석 하부에서 상부로 올라가면서 부등변 육각에서 정육각으로 변화한 흐름을 계속 연장시키려 했다면 상대석은 정육각으로 다듬어졌을 것입니다. 이렇게 미루어 나가면 상대석 위에 놓인 화사석, 화사석을 덮고 있던 지붕돌도 모두 부등변 육각 아니면 정육각 형태이리라는 추측이 가능합니다. 그것이 순리에 맞고 상식에도 부합합니다. 그렇기에 저는 비록 하대석 하나만 달랑 남아 있지만, 석목리 석등 하대석을 통해 통일신라시대 육각석등의 존재를 증명하는 일이 전혀 무리라고 생각하지 않습니다.

부여 석목리 석등 하대석에 관심을 기울이는 사람은 드뭅니다. 아예 '잊힌 유물'이라 해야 적절하지 싶습니다. 그렇지만 이런 사실은 이 하대석의 중요성과는 아무 관련이 없습니다. 만일 이것이 없었더라면 우리는 육각석등의 출발을 고려시대에서 찾아야 했을 것입니다. 늦어도 통일신라 말기쯤에는 육각석등이 출현했음을 온몸으로 입증하고 있는 유물이 곧 부여 석목리 석등 하대석입니다. 저는 그렇게 믿고 있습니다.

•

　이제까지 우리는 참으로 다종다양한 신라시대 석등을 감상하고 고찰해 왔습니다. 이렇듯 적지 않은 신라 석등을 한데 묶어서 어떻게 간단히 요약할 수 있을까 생각해 봅니다. 가장 먼저 떠오르는 게 다양함입니다. 신라시대에 는 정말 갖가지 양식의 석등들이 꽃처럼 피어났습니다. 그런 뜻에서 보자면 신라시대는 석등의 왕성한 형식 실험기였다고 해도 무방할 듯합니다. 이렇 듯 다양한 형식 실험을 통해서 마침내 신라인들이 가장 선호하고 그들의 정 서와 미감에 맞는 형식으로 정착하게 된 것이 팔각간주석등입니다. 그 뒤 이 것은 석등의 주류를 형성하면서 신라를 넘어 고려, 조선으로 이어져 우리 석 등의 전형양식으로 자리매김됩니다. 그러므로 신라시대는 우리 석등의 대표 적인 형식이 전통으로 확립되는 전통 확립기라고 할 수도 있을 듯합니다. 다 양한 형식 실험이 그저 실험에 그칠 때는 그 의미가 반감합니다. 그것들이 일 정한 수준을 넘어서 완성도를 갖출 때, 그리하여 그것이 한 양식을 형성할 때 라야 그것은 고전이 됩니다. 신라에는 실로 다채로운 형식 실험을 넘어서 적잖은 전범들이 완성된 시기였습니다. 그래서 저는 신라시대를 우리 석등의 고전기라고 말하고 싶습니다. 요컨대 신라시대는 우리 석등사의 찬란한 봄날 이었습니다.

부여 석목리 석등재

발해의
석등

발해 상경 석등

발해 상경 석등

백제 · 신라 · **발해** · 고려 · 조선

(발해 상경 석등)

중국 헤이룽장성 닝안시, 발해, 전체높이 600cm

발해는 한반도의 북쪽과 만주 일대를 차지하여 통일신라와 함께 이른바 남북국시대의 한 축을 이루던 나라였습니다. '해동성국海東聖國'이라 불릴 만큼 수준 높은 문화를 이룩했다고 알려져 있으나 아쉽게도 몇몇 건축이나 고분, 얼마간의 고고학적 자료 외에는 그들의 역사와 문화의 높이와 깊이를 보여주는 기록, 혹은 유적·유물이 대단히 영성零星합니다. 그런 가운데 영광탑, 마적달탑, 정효공주 무덤 등과 더불어 발해 문화의 수준과 갈래와 특성을 짐작케 하는 건축물이 발해 석등, 곧 발해 상경 석등입니다.

현재 중국 헤이룽장성黑龍江省 닝안시寧安市에 그 터가 남아 있는 상경용천부上京龍天府는 755년부터 발해가 존속한 거의 전 기간 수도로 번성하던 곳이었습니다. 이곳에서는 지금까지 모두 열두 군데의 절터가 확인되었습니다. 그 가운데 제2 절터, 현재는 흥륭사興隆寺라는 중국 청대淸代의 사찰이 들어선 자리에 발해 상경 석등이 우뚝한 자태를 드러내고 있습니다.

이 석등에 대해서는 아무래도 크기를 먼저 이야기해야 할 것 같습니다. 상륜부의 일부가 사라진 현재의 높이가 약 6m나 됩니다. 이미 살펴본 화엄사 각황전 앞 석등에 육박하는 크기이며, 진구사터 석등이나 앞으로 보게 될 관촉사 석등과 맞먹는 규모입니다. 현존하는 우리나라 석등 가운데 가장 큰 편에 속합니다. 큰 것이 꼭 자랑은 아니지만, 대단한 크기 속에 북방의 웅혼한 기운이 서려 있는 듯합니다.

재료에도 눈길이 갑니다. 석등재로 가장 널리 쓰인 돌은 당연히 화강암이었습니다. 하지만 이 석등은 특이하게도 화강암이 아니라 검은 현무암을 다듬어 만들었습니다. 이런 경우는 이제까지도 없었고 앞으로도 나오지 않습니다. 왜 현무암으로 석등을 만들었는지 정확히는 모르겠으나, 아마도 이 일

241

대가 과거 화산 활동에 의해 형성된 광대한 용암지대여서 현무암은 손쉽게 구할 수 있는 반면 화강암은 그렇지 못해서가 아닐까 싶습니다.

그러면 이제 각 부분을 살펴볼까요? 아래부터 보겠습니다. 지대석은 평면 팔각입니다. 팔각석등이라 할지라도 지대석은 대개 사각 평면인데, 이와는 좀 다른 모습입니다. 한 변의 길이가 105cm나 됩니다. 규모에 어울리는 우람한 크기입니다. 기대석도 평면 팔각입니다. 기대석은 받침과 기대와 덮개의 세 부분으로 이루어져 있습니다. 받침돌과 덮개돌은 기대보다 밖으로 약간 돌출되어 있어서 그 구조나 형태가 마치 건물의 기단인 양 여겨집니다. 기대의 입면에는 면마다 안상이 하나씩 큼직하게 음각되어 있습니다. 받침과 덮개를 갖춘 기대석은 상경 석등에서만 볼 수 있습니다. 지대석과 기대석을 합한 높이는 70cm입니다.

하대석은 여느 석등처럼 복련석으로 이루어져 있습니다. 그렇지만 그 생김새가 보통의 경우와는 사뭇 다릅니다. 복련을 이루는 연꽃잎이 한 줄이나 두 줄이 아니라, 줄마다 여덟 장씩 서로 어긋나게 세 줄 돌려져 있습니다. 꽃잎은 상당히 크고 두툼한데 위로 갈수록 크기도 줄어들고 두께도 얇아집니다. 매 꽃잎의 가운데 표면에는 실제 연꽃잎의 주름을 나타내려 한 듯 두 끝이 모이는 호弧를 몇 줄 도드라지게 새겨 넣었습니다. 이만하면 복련이 퍽 부드럽고 화려해 보이련만 실제는 그렇지 않아서 강건하고 힘찬 맛은 있을지언정 세련되거나 우아한 느낌이 들지는 않습니다. 똑같은 연꽃잎이지만 북방 사람들의 정서와 솜씨가 실려서 그런 게 아닐까 싶습니다. 하대석, 곧 복련석은 높이 36cm, 너비 174cm입니다.

간주석은 우선 팔각기둥이 아니라 원기둥—두리기둥임이 두드러져 보입니다. 약간의 배흘림도 살필 수 있습니다. 육안으로는 얼른 식별이 되지 않지만, 아래에서 2/5 되는 지점이 가장 배가 부르고, 이곳을 정점으로 하여 위아래로 갈수록 지름이 조금씩 줄어들고 있습니다. 하단의 지름이 90cm, 가장 배 부른 곳의 지름이 94cm, 상단의 지름이 85cm이며, 높이는 156cm입니다. 이와 같은 간주석은 현존하는 우리 석등 가운데 유일합니다. 유례를 찾기 어려운 간주석의 이런 모습이 어디에서 유래한 것일까 궁리하다가 생각이 가닿

은 곳이 고구려 고분입니다. 감신총龕神塚, 구갑총龜甲塚, 안악1호분, 팔청리 벽화고분 등의 벽화에 보이는 배흘림기둥이 혹시 그 근원이 아닐까 싶은 것입니다. 아무래도 상경 석등 간주석의 배흘림은 고구려와 연관이 있겠다는 생각을 지우기 어렵습니다.

상대석의 앙련은 하대석의 복련과 서로 호응하고 있습니다. 둘레의 크기만 줄었다 뿐이지 여덟 장 연꽃잎이 세 줄 돌아가고 있는 모양이나 위로 갈수록 꽃잎들이 커지고 두꺼워지는 모습, 꽃잎마다 주름을 표현한 방식 등이 동일합니다. 따라서 풍기는 분위기도 서로 같습니다. 여기까지는 다른 석등에서도 흔히 볼 수 있는 양상입니다. 그러나 상대석의 윗부분은 전혀 다릅니다.

보통 팔각석등에서 상대석의 상단은, 너비 차이가 있기는 하지만, 여덟 모난 면마다 아무 무늬 없이 가로로 긴 네모꼴로 마무리합니다. 이 네모꼴이 이어져서 상대석 상단은 마치 띠를 두른 듯한 모양이 됩니다. 그래서 이 부분을 따로 '상대대上臺帶'라고 부르기도 합니다. 이때 상대대가 앙련과 동일한 돌로 만들어짐은 예외가 없습니다. 그런데 상경 석등의 상대대는 앙련과 분리되는 별개의 돌로 만들었으며, 아래쪽에는 상대대보다 폭이 좁은 팔각의 받침까지 갖추고 있습니다. 그뿐이 아닙니다. 상대대를 자세히 살펴보면 각 모서리마다 네모난 홈이 남아 있습니다. 북한이나 연변의 학자들은 이 홈을 난간의 동자기둥을 세웠던 자리로 보고 있습니다. 만일 그렇다면 동자기둥과 동자기둥을 가로로 연결하는 돌란대 따위도 있었을 것입니다. 불국사의 청운교·백운교의 난간과 비슷한 돌난간이 돌아가 있는 광경이 눈에 그려집니다. 이 역시 우리 석등에서 달리 찾아볼 수 없는 모습이었을 텐데, 흔적만이 남아 아쉬움이 적지 않습니다. 이처럼 상경 석등 상대대는 구조와 형태 모두 유례 없는 특색을 간직하고 있습니다. 앙련석의 높이가 53cm, 상대대의 높이가 17.5cm입니다. 이들을 합한 상대석의 높이는 따라서 70.5cm인 셈입니다.

상경 석등의 본체부는 마치 한 채의 골기와집을 보는 듯합니다. 화사석과 지붕돌이 모두 우리 목조건축에서 손쉽게 확인할 수 있는 모습들로 가득합니다. 화사석은 평면 팔각입니다. 크기는 한 변의 길이가 54cm, 전체 너비는 131cm, 높이가 87.5cm입니다. 모서리마다 주춧돌 위에 두리기둥을 하나

243

씩 세우고 기둥의 좌우로는 벽선을 덧대고 상하로는 창방과 하인방을 건너지른 다음 나머지 공간을 뚫어 네모진 화창을 마련했습니다. 대개의 화창이 아래위로 긴 직사각형임에 비해 정사각형에 가까운 꼴이어서 이채롭습니다. 기둥머리에는 주두, 주두 위로는 소첨차와 대첨차, 그 사이의 소로까지 표현된 공포가 새김질되어 있습니다. 주두나 공포는 실제에 근사한 모습인데 이 역시 고구려 고분벽화에서 비슷한 예를 발견할 수 있습니다. 이 또한 상경 석등, 나아가 발해의 문화가 고구려와 어떤 맥이 통하고 있음을 짐작케 합니다.

지붕돌은 그 모습 그대로 팔각 정자의 지붕이라 해도 곧이들을 만치 목조건축의 지붕을 사실적으로 모방하고 있습니다. 처마 아래에는 면마다 다섯 줄 서까래가 나란히 걸려 있습니다. 홑처마 지붕입니다. 다만 단면이 둥근 서까래가 아니라 네모진 서까래라는 점이 우리가 실견할 수 있는 전통건축의 홑처마 지붕과 좀 다릅니다. 어쩌면 발해나 그 이전 시대 북방 건축의 홑처마 지붕에서는 이렇게 네모진 서까래를 사용하였는지도 모르겠습니다. 처마 끝에는 면마다 다섯 장씩 막새기와가 가지런하고, 그것이 연장되어 지붕돌 윗면에는 골기와 다섯 이랑이 정연하게 흘러내리고 있습니다. 지붕돌의 모서리마다 기와를 쌓아 만든 것처럼 폭과 높이를 지닌 귀마루가 길게 솟아 있음은 물론입니다. 어느 모로 보나 목조건축의 지붕을 흉내 내었음이 분명합니다. 한 가지, 우리의 감각으로는 처마가 상당이 짧아 깊지 않은 것이 다소 눈에 설어 보입니다. 지붕돌은 전체 너비가 185cm, 높이가 63cm입니다.

상륜부는 거의 온전하게 남아 있는 듯이 보입니다만, 1990년대 이전 기록에는 보주가 남아 있지 않은 것으로 소개된 걸로 보아 꼭대기의 부재는 대략 2000년 전후에 보충한 것이 아닌가 싶습니다. 현재 높이는 105cm로 보고되어 있습니다. 전체적인 구성이나 모양은 석등의 상륜부라기보다는 석탑이나 목탑의 상륜부에 가까워 보입니다. 상륜부는 지붕돌 상단에 놓인 복발에서 시작합니다. 원형의 복발에는 복련이 돌려져 있습니다. 단정하게 돌아가고 있는 연꽃잎이 보기 좋습니다. 복발 위로는 크기가 조금씩 줄어드는 보륜 네 개가 차례로 놓여 있습니다. 이것이 원래의 모습인지 궁금합니다. 석탑의 경우라면 복발과 보륜 사이에 앙화가 있어야 정상입니다. 앙화를 잃어버

244

린 것이 아닌가 싶은데, 단언키는 어렵습니다. 보륜 위도 비슷합니다. 일반적으로는 보륜 위에 보개가 와야 할 텐데, 지금의 부재를 그렇게 불러야 할지는 판단이 잘 서지 않습니다. 그 위로는 꽃봉오리처럼 보이는 보주가 올려져 있습니다.

아마도 지금의 상륜부가 완전한 모습은 아닐 것입니다. 또 보주형의 범주에도, 보개형의 범주에도 들지 않는 독특한 형식이기도 합니다. 그럼에도 꼭대기에 길게 솟아 석등 전체의 완결성을 높이는 미덕을 마음껏 발휘하고 있습니다. 완형에 가까운 모습을 간직하고 있는 점으로 보나, 형식의 특이함으로 보나 퍽 소중한 상륜부입니다.

상경 석등은 이제까지 보아 온 석등과는 상당히 다른 요소와 분위기가 곳곳에 드러납니다. 따라서 이 석등만이 지니는 특색과 의의가 적지 않습니다. 그 가운데 중요하다고 생각하는 몇 가지를 간추려 보겠습니다.

첫째 간주석과 화사석, 지붕돌에 나타나는 목조건축적 요소입니다. 이만큼 목조건축과의 연관성을 짙게 드러내는 요소들이 집중적으로 모여 있는 석등은 없습니다. 특히 화사석과 지붕돌에 보이는 목조건축적 요소는 얼마나 사실적인지 북한의 한 학자는 그 모습과 비례 관계를 바탕으로 상경성의 왕실 정원인 금원禁苑의 연못에 있던 팔각 정자의 추정 복원을 시도한 바 있기도 합니다. 분명히 발해의 건축과 깊은 관계가 있을 터여서, 상경 석등이 발해 건축 연구에 소중한 자료임은 더 말할 나위가 없겠습니다.

여기에서 한 걸음 더 나아가 상경 석등의 목조건축적 요소에서 우리나라 등기구의 기원을 읽습니다. 이 책 서두에서 말씀 드렸듯이 저는 상경 석등을 석등에 앞서 목제 등기구가 존재했음을 알려주는 유력한 증언자로 보고 있습니다. 그렇다면 왜 이와 같은 목조건축적 요소들이 분명히 제작 시기가 앞서는 미륵사터 석등 등에 나타나지 않고 하필 뒤늦게 상경 석등에 등장하는가, 순리에 어긋나는 일이 아닌가 하는 의문이 제기될 수 있습니다. 확실히 그렇습니다. 석탑의 경우 초기 석탑에 짙게 남아 있던 목탑의 요소들이 시대의 하강에 따라 차츰차츰 정리되면서 석탑 고유의 양식을 확립해가는 과정을 일목요연하게 볼 수 있습니다. 그에 비한다면 단계적인 변화 과정을 보여주지 못

245

하는 석등 쪽은 아무래도 석연치 않은 점이 있습니다. 그렇다고 해서 상경 석등에 보이는 목조건축적 요소들이 아무런 소종래所從來도 없이 어느 날 갑자기 '짜잔' 하고 나타났다고 생각하는 것은 더 이상하지 않겠습니까? 그래서 납득하기 어려운 면이 있음에도 저는 일단 상경 석등을 석등에 앞선 목제 등기구의 존재를 짐작케 하는 소중한 실례로 받아들이는 것입니다.

둘째로 생각해 볼 점은 기본 형태입니다. 간주석과 상륜부를 제외하면 나머지 다른 부분은 모두 팔각을 이루고 있습니다. 뭐, 이런 사실은 전혀 새로울 것 없지 않은가 하실 겁니다. 이제까지 줄곧 보아온 모습이니까요. 그렇긴 합니다만, 같은 팔각이라도 상경 석등과 우리가 익히 알고 있는 백제나 통일신라의 팔각석등과는 계통이 다르다고 생각합니다.

저는 백제나 통일신라 석등이 왜 하필 팔각이며, 그것이 어디서 유래했는지 잘 알지 못합니다. 그러나 상경 석등의 팔각은 그 온 곳이 얼마간 짐작됩니다. 결론부터 말씀 드리자면 고구려의 전통을 계승한 것으로 판단됩니다. 고구려는 적어도 건축에서만큼은 팔각을 아주 선호했습니다. 그 구체적 사실을 고분이나 절터에서 확인할 수 있습니다. 절터의 예를 들면 평양의 정릉사터, 금강사터, 상오리 절터, 토성리 절터, 청호리 절터 등에는 중심구역에 모두 목탑터가 남아 있는데, 이들은 한결같이 평면이 팔각을 이루고 있어서 팔각 목탑이 고구려의 대표적인 탑 형식이었음을 웅변하고 있습니다. 현존하고 있는 북한지역의 묘향산 보현사 팔각십삼층석탑은 물론 남한지역의 월정사 팔각구층탑까지도 고구려의 전통을 잇고 있음을 별로 의심치 않습니다. 고분의 경우 안악3호분이나 쌍영총雙楹塚에 보이는 팔각기둥—쌍영총은 바로 이 팔각기둥 두 개가 나란히 서 있어 그렇게 부르게 된 것입니다만—또한 고구려 사람들이 건축에서 팔각을 얼마나 즐겨 썼는지를 잘 보여줍니다. 따라서 상경 석등의 팔각은 발해라는 국가의 성격이나 소재지로 보아 이와 같은 고구려의 전통을 이어받은 것으로 보아야 자연스러우며 합리적이라 생각합니다. 모두 팔각을 기본으로 하더라도 한반도 남쪽지역에 남아 있는 유적이나 유물과 옛 고구려의 영향권에 남아 있는 그것들은 갈래가 다를 수도 있음에 주의할 필요가 있지 않을까 싶습니다.

246

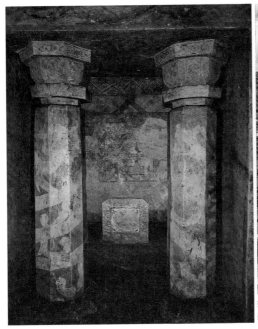
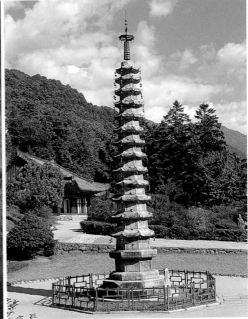

쌍영총 내부의 두 팔각기둥　　　　　　　묘향산 보현사 팔각십삼층석탑

　　기본 형태로 팔각을 채택한 것 말고도 상경 석등에서 고구려적인 요소들을 찾아내기란 그리 어려운 일이 아닙니다. 이미 석등의 각 부분을 설명할 때 간략히 언급했다시피 간주석의 배흘림, 앙련과 복련의 씩씩한 연꽃잎, 화사석에 보이는 공포무늬 따위가 고구려의 건축예술과 깊은 친연성이 있음은 누구라도 눈으로 직접 확인할 수 있습니다. 그리고 이들이 서로 뒤섞이고 어울려 그려내는 분위기 또한 마찬가지입니다. 그러나 쉽사리 우리 눈에 띄지 않는 것도 있습니다. 바로 척도尺度가 그렇습니다. 셋째로 이 문제를 살펴보겠습니다.

　　건축에서 척도의 중요성은 새삼 말할 나위가 없습니다. 가령 집을 짓는다면 먼저 기본 단위를 정한 다음 그 기본 단위를 곱하고 나누고 빼고 더하여 각 부분의 치수를 결정하니, 척도는 건축에서 눈에 보이는 모든 부분의 배후에 숨은 보이지 않는 바탕이라 하겠습니다. 기본 단위는 당시에 사용하던 자

247

[尺]를 기준으로 정하게 마련입니다. 문제는 이 자가 일정하지 않다는 것입니다. 시대에 따라 또는 지역에 따라 사용하는 자가 다를 수밖에 없습니다. 따라서 어느 시대 어떤 지역에서 사용하던 자를 알 수 있다면 그것은 그 시대와 지역에서 이루어진 건축 활동의 비밀을 풀 수 있는 중요한 열쇠 하나를 손에 쥔 셈이라 할 수 있습니다.

그러면 고구려는 어떤 자를 사용했을까요? '고구려자'는 실물이 남아 있는 것도, 기록으로 전하는 것도 없습니다. 그렇다고 길이 없지는 않습니다. 고구려는 많은 고분을 비롯하여 궁궐터, 성터, 절터 등의 유적을 남기고 있기 때문입니다. 이들의 실측치를 잘 분석하면 설계의 기본 단위를 찾아낼 수 있고, 이를 통해 고구려 사람들이 쓰던 자의 크기도 밝힐 수 있습니다. 북한의 학자들이 이렇게 역추적하여 찾아낸 고구려자의 한 자 크기는 대략 35cm입니다. 오늘날 우리가 알고 있는 한 자의 크기인 30.3cm보다 5cm 가량 큰 치수입니다. 나아가 이 고구려자는 비단 고구려뿐만 아니라 이웃한 신라와 백제, 심지어는 바다 건너 일본에서도 사용하였음이 밝혀졌습니다. 그 구체적 예로 황룡사나 황룡사 구층탑을 건설할 때 고구려자가 쓰였고, 백제인의 손길이 닿은 일본 나라의 호류지法隆寺 건립에 쓰인 '고마자쿠高麗尺'도 바로 고구려자였음을 들 수 있습니다.

자, 이제 우리의 관심사인 발해 상경 석등과 고구려자의 관계를 살펴볼까요? 앞에서 말씀 드린 대로 상경 석등 지대석 한 변의 길이는 105cm입니다. 북한의 장상렬이라는 학자는 바로 이 수치에 착안하여 상경 석등의 수리적 관계를 소상히 밝히고 있음은 물론, 발해의 자와 고구려자가 서로 일치함도 논증하고 있습니다. 그는 105cm를 기준으로 상경 석등 각 부분의 실측치와 환산치를 상세히 조사·검토함으로써 상경 석등 설계와 시공의 기본 단위는 고구려자 한 자의 크기인 35cm이고, 그 3배인 105cm는 큰 단위 자이며, 기본 단위의 1/5인 7cm는 작은 단위 자로 쓰였음을 알아냈습니다. 또한 이러한 크기를 발해의 다른 유적, 이를테면 절터, 살림집터, 궁궐터에 남아 있는 문터, 건물터, 정자터 등에도 적용하여 조사한 결과, 발해에서 사용한 자가 고구려자와 서로 같음을 실제 수치를 통해 입증하고 있습니다.

시대가 다른 두 문화가 서로 같은 자를 사용했다면 우리는 두 문화의 연속성, 아니라면 적어도 상관성을 인정치 않을 수 없을 터입니다. 이것이 발해 문화가 고구려 문화의 계승이라는 주장의 또 다른 논거입니다. 이런 관점에서 보자면 상경 석등은 발해의 자와 고구려자가 같았음을 실증적으로 보여주는 살아 있는 유물입니다. 동시에 발해 문화가 고구려 문화를 잇고 있다는 유력한 증거이기도 합니다. 하니, 이 석등에 담긴 문화사적 의의를 결코 작다고 할 수 없을 것입니다.

마지막 넷째로 이 북한 학자가 소상히 밝힌 상경 석등의 수리적 관계를 소개하겠습니다. 상경 석등이 정교한 사고와 엄밀한 계산의 결과물이라는 사실을 이해하시게 될 것입니다.

상경 석등을 보면 지대석 하단에서 기대석 덮개돌 윗면까지의 높이가 70cm입니다. 기본 단위의 2배 크기입니다. 복련석, 간주석, 앙련석의 높이는 각각 36cm, 156cm, 53cm입니다. 이들을 합한 높이는 245cm로 기본 단위의 7배에 해당합니다. 지대석 하단에서 앙련석 상단까지의 높이는 70cm＋245cm, 곧 315cm입니다. 이는 기본 단위의 9배이며 앞에서 말씀 드린 큰 단위, 곧 지대석 한 변의 길이인 105cm의 3배입니다. 앙련석 상단에서 석등의 상하 중심축과 만나는 점이 상경 석등의 중심점입니다. 이 중심점에서 하대석 하단까지의 길이, 즉 315cm를 반지름으로 하는 원을 그리면 원주 위에 중심축과 교차하는 점이 2개 생깁니다. 그 가운데 위의 점이 상경 석등의 꼭대기가 됩니다. 현재는 비록 상륜부 일부가 사라져 높이가 이에 미치지 못하나 원래는 630cm가 이 석등의 높이였다고 보는 것입니다. 상대대의 높이는 17.5cm입니다. 기본 단위의 1/2 크기입니다. 화사석의 높이는 87.5cm입니다. 기본 단위의 2와 1/2 크기입니다. 둘의 높이를 합하면 105cm가 되어 다시 기본 단위의 3배이자 큰 단위와 동일함을 알 수 있습니다. 지붕돌은 높이가 63cm입니다. 이는 작은 단위, 곧 7cm의 9배에 해당하는 수치입니다.

이렇듯 이 꼼꼼한 학자는 각 부분의 실측치를 통해 상경 석등에 숨어 있는 수리적 관계를 낱낱이 밝히고 있습니다. 상륜부의 부재까지도 이와 비슷하게 분석하고 있으며, 화사석의 경우는 무늬로 새긴 주춧돌과 기둥, 주두와

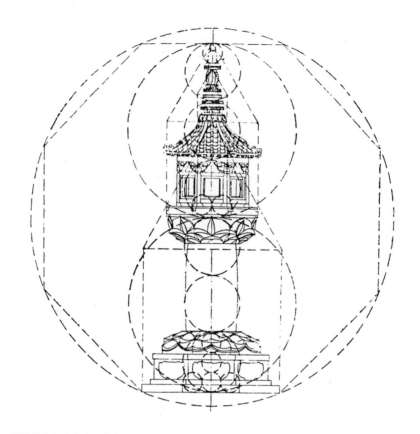

북한 학자의 발해 석등 비례 분석도

공포의 첨차까지도 그 치수를 일일이 검토하고 있습니다. 하지만 완형인지 의심스러운 상륜부를 검토의 대상으로 삼는 일이 썩 마땅해 보이지는 않으며, 또 이만하면 상경 석등이 어떤 수리적 원리에 의해 설계되었는지 짐작하기에는 넉넉하지 싶어 더 이상은 말씀 드리지 않겠습니다. 다만 다음의 설명은 눈길을 끄는 바 있어 조금 더 부연하겠습니다.

이것은 말하자면 상경 석등에 대한 간단한 기하학적 분석이라 할 만합니다. 먼저 지대석 밑면을 한 변으로 하는 정사각형을 그립니다. 그리고 다시 이 정사각형의 윗변을 밑면으로 하는 정삼각형을 그립니다. 그러면 가장 위

250

꼭짓점이 지붕돌 상단의 중심점이 됩니다. 같은 방법으로 상대대의 윗면을 밑변으로 하는 정사각형을 그리면 이 정사각형의 윗변은 지붕돌의 상단과 일치하게 되고, 다시 이 정사각형의 윗변을 밑면으로 하는 정삼각형을 그리면 그 꼭짓점이 석등의 꼭대기가 됩니다. 또 이런 작도도 가능합니다. 먼저 석등의 중심점—앙련석 상단에서 중심축과 교차하는 점에서 지대석 하단까지의 길이를 반지름으로 하는 원을 그린 다음, 이 원에 내접하는 팔각형을 그리면 그 밑변은 지대석 하단과 일치하고 윗변의 중앙은 석등의 꼭대기가 됩니다.

어떻습니까? 상경 석등이 내장한 비밀의 서랍 하나를 열어본 듯하지 않으신가요? 그 정도까지는 아니라도 석등의 예사롭지 않음에는 모두들 공감하실 겁니다. 이모저모 아울러 고려할 때, 상경 석등은 발해 문화의 저력이라고 생각합니다. 고구려의 혼을 담고 있는 발해 문화의 정체성이라고 믿습니다. 실물로 보는 발해의 맨 얼굴, 저는 한반도 남쪽의 석등들과는 판이하게 다른, 그래서 꿋꿋한 북국 사나이를 연상케 하는 이 장쾌한 상경 석등을 그렇게 여깁니다.

한 가지 첨언하지 않을 수 없습니다. 1999년 한 논문을 통해 발해 상경 석등은 발해 시대의 작품이 아니라 요금遼金 시기에 조성되었다는 주장이 제기된 바 있습니다. 그 뒤로 가타부타 논쟁이 없는 걸로 보아 이 학설에 동의하는 사람이 많지는 않은 모양입니다. 그래도 상경 석등에 관한 중요한 이의 제기여서 말씀 드려 둡니다. 좀 더 지켜보면 시비가 드러나겠지요. 그때까지는 상경 석등을 발해의 유물로 간주하는 것이 온당하지 않나 싶습니다.

고려의
석등

부여 무량사 석등

장흥 천관사 석등

충주 미륵대원 석등

나주 서문 석등

김제 금산사 석등

완주 봉림사터 석등

여주 신륵사 보제존자석종 앞 석등

여주 고달사터 쌍사자 석등

양산 통도사 관음전 앞 석등

합천 해인사 원당암 석등

금강산 정양사 석등

화천 계성사터 석등

신천 자혜사 석등

논산 관촉사 석등

개성 현화사터 석등

개성 개국사터 석등

금강산 묘길상 마애불 앞 석등
충주 미륵대원 사각석등
고령 대가야박물관 사각석등
김천 직지사 대웅전 앞 석등
공민왕릉 석등

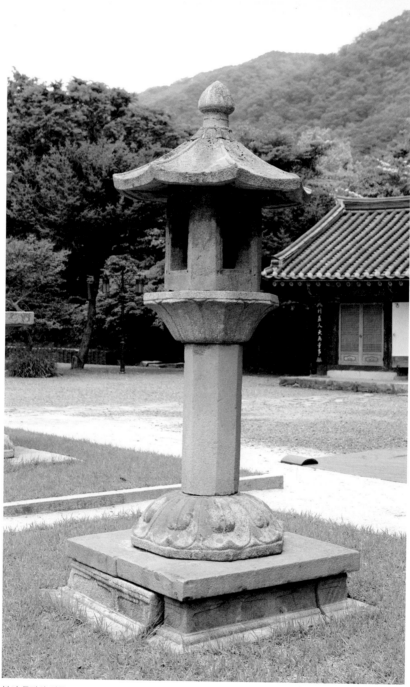

부여 무량사 석등

백제 · 신라 · 발해 · **고려** · 조선

팔각석등

팔각간주석등

(부여 무량사 석등)

충청남도 부여군 외산면 만수리, 고려 초기, 보물 233호, 전체높이 270cm

왕조가 달라졌다고 해서 모든 것이 하루아침에 바뀌는 것은 아닙니다. 특히나 문화적인 변화는 서서히, 점진적으로 진행되는 게 통상적입니다. 그런 사정이 유독 석등만 다를 리도 만무해서 고려시대에도 종전처럼 적지 않은 숫자의 팔각석등이 만들어집니다. 그 가운데는 물론 팔각간주석등도 있고, 쌍사자 석등도 있고, 그 밖의 형식도 있습니다. 그런가 하면 사각석등도 처음 등장하여 고려다운 분위기를 한껏 드러내면서 새롭게 전개됩니다. 한편 절집의 전유물이었던 석등이 마침내 능묘로 옮겨가는 단초를 연 것도 고려시대입니다. 여기에 더하여 통일신라 말기에 탄생하여 고려시대가 채 끝나기 전에 종말을 고하는 육각석등이 한때 유행하는 것도 고려 석등 변천사의 한 표정입니다. 이렇게 고려시대의 석등은 이어지고 사라지고 탄생하면서 서서히 신라와는 다른 자기만의 문법을 구축해 갑니다. 그리하여 고려 사람들의 미의식이 투영된 독특한 세계를 우리 앞에 펼쳐 보입니다. 자, 그럼 이제 숲처럼 펼쳐진 고려 석등의 세계를 향해 출발하겠습니다.

•

옛 백제지역을 서성거리다 보면 통일신라나 고려시대의 유물·유적 속에서도 때로는 생생하게, 때로는 아련하게 백제의 정취나 백제의 미감과 마주치는 경우가 있어서 그 면면한 생명력에 은근히 놀라곤 합니다. 익산 왕궁리 오층석탑, 부여 장하리 삼층석탑, 서산 보원사터 오층석탑, 담양 읍내리 오층석탑…… 그런 예는 얼마든지 더 들 수 있습니다. 부여 무량사 석등 또한 그런 유물 가운데 하나가 아닐까 싶습니다.

무량사 석등은 멀리서부터 기대감을 갖게 합니다. 천왕문 앞에서 보면 석

255

백제의 감각을 간직한 무량사 석등 지붕돌

등이 오층석탑, 그 뒤의 장대한 이층 불전인 극락전과 일직선을 이루며 서 있는 모습이 한눈에 들어옵니다. 천왕문이 액자 구실을 하여 의도하지 않아도 저절로 '작품 사진'이 됩니다. 석등-탑-금당이 동일한 중심축 위에 서 있음을 확인하면서 다가가면 부드럽고 경쾌한 모습을 비로소 활짝 드러냅니다.

　선입견 때문인지 저는 이 석등을 볼 때마다 지붕돌로 가장 먼저 눈길이 향하고, 동시에 거의 자동적으로 백제적 요소들을 탐색하고 있는 자신을 발견하곤 합니다. 미륵사터 석등을 다룰 때 말씀 드렸던 백제예술의 특징들이 기억나시는지요? 이 지붕돌에도 그것들이 고스란히 담겨 있습니다. 먼저 지붕돌의 두께를 볼까요. 조금 전까지 보아온 신라 석등의 지붕돌에 비하면 상대적으로 얇다는 것을 금방 알 수 있습니다. 낙수면과 낙수면이 만나는 모서리를 보십시오. 귀마루가 선이 아니라 도톰한 굵기와 높이를 갖고 있습니다. 처마는 처마귀로 갈수록 은은한 곡선을 그리며 가볍게 상승하는 두 평행선, 낙수선과 처마선이 차분하고 부드럽습니다. 틀림없이 미륵사터 석등에서 확인한 요소들이며, 백제 혹은 백제계 석탑에서 얼마든지 찾을 수 있는 자태들

256

연꽃잎이 얇게 새겨진 무량사 석등 상대석

입니다. 지붕돌이 화사석에 비해 조금 큰 듯한 느낌마저 미륵사터 석등 그대로입니다. 이들이 결합하여 만들어내는 분위기, 경쾌하되 경박하거나 날카롭지 않고, 온아하고 부드럽되 나약하지 않으며, 기품이 서려 있되 오만하지 않은 느낌이 곧 백제의 미감 아니던가요? 확실히 무량사 석등에는 백제의 선이 살아 있습니다. 백제의 감각이 숨쉬고 있습니다.

　이 밖에도 백제의 체취는 곳곳에 배어 있습니다. 상대석의 연꽃잎들은 밖으로 배가 부른 것이 아니라 안으로 휘어지며 피어오르고 있습니다. 이 석등에서만 볼 수 있는 독특한 생김새입니다. 이것이 석등 전체를 날씬하게 하고 간주석의 길이를 줄일 수 있도록 하여 안정감을 높이는 구실을 합니다. 석등을 설계한 사람의 독창적인 실험성이 돋보이는 부분입니다. 앙련의 꽃잎 하나하나는 폭보다 길이가 훨씬 길어서 상대적으로 가늘고 긴 느낌입니다. 잎마다 한가운데 도드라지게 새긴 속잎들은 그런 인상이 더욱 강합니다. 이런 특징들은 분명 고려적인 요소입니다. 하지만 연꽃잎을 매우 얇게 새기고 표면을 곱게 다듬어서 연하고 부드러운 질감과 가볍고 담박한 맛을 살리는

257

무량사 석등의 지대석과 하대석

솜씨는 분명 저 미륵사터 석등과 상통합니다.

　일반적으로 석등의 지대석은 아무 무늬 없이 평평하고 반듯하게 만들어서 그 위에 놓이는 부재들의 무게를 감당하는 실질적인 기능만을 수행합니다. 장식에는 신경을 쓰지 않는 편이어서 조금 무뚝뚝하거나 무표정합니다. 그런데 무량사 석등은 상당히 다릅니다. 지대석과 기대석을 합쳐 하나의 돌로 다듬은 짜임새부터 남다르지만, 굄대와 안상을 새기고 표면을 처리하는 손길에, 돌이 아니라 마치 나무를 곱게 다루듯 세심한 정성이 담뿍 담겨 있음을 쉽게 감지할 수 있습니다. 이런 섬세함은 아무래도 백제 사람들의 감성에 가깝습니다. 지대석 네 귀에 끝으로 갈수록 조금씩 굵어지며 살짝 솟아오른 세 줄의 귀마루나, 있는 듯 마는 듯 희미하게 휘어져 두 귀마루 끝을 잇는 지대석 상면의 곡선을 바라보면 그 미묘함에 할 말을 잃게 됩니다. 간혹 보림사 석등처럼 신라 석등의 지대석이나 신라 석탑의 기단부에서도 비슷한 모습을 볼 수 있기는 하지만, 그때의 귀마루는 면과 면이 만나 이루는 선일 따름이지 이와 같이 굵기와 높이를 지닌 입체는 아닙니다. 더구나 세 줄로, 그것도 끝

258

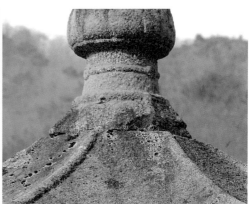

무량사 석등의 지대석 모서리를 위에서 본 모습　　　　무량사 석등 지붕돌과 상륜부의 결합

으로 갈수록 점차 굵어지는 모양으로 다듬은 귀마루는 이 석등만의 전유물입니다. 어찌 생각하면 참 작은 부분이지만 그 울림이 결코 작지 않습니다. 저는 여기서도 백제의 숨결을 감지합니다.

　사진으로는 여간해서 눈에 띄지 않는 부분입니다만, 상륜부와 지붕돌의 결합 방식도 주목에 값합니다. 보통 석등의 보주형 상륜은 아랫부분에 촉을 만들어 지붕돌 상단의 뚫린 구멍에 끼워서 고정시킵니다. 그래야 작은 부재인 상륜이 안전하게 오래도록 보존될 수 있으며, 그 틈새로 화사석 안에 생기는 그을음과 연기를 배출할 수 있기 때문입니다. 그런데 무량사 석등은 완연히 달라서 상륜을 그냥 지붕돌에 얹는 방식을 채택하고 있습니다. 과감하게 지붕돌을 상부에서 절단하고 나머지 부분은 상륜의 하부를 이루도록 구성한 것입니다. 겉모습이나 기능, 안전성은 여느 석등과 다를 바 없지만, 결합 방식은 사뭇 독특합니다.

　문제는 이런 짜임이 이 석등에서 처음 시도된 것이 아닐지도 모른다는 점입니다. 미륵사터 석등의 지붕돌 상단부도 이처럼 중간에서 절단된 듯 평평하게 마감되어 있고 한가운데 작은 구멍이 관통되어 있습니다. 미륵사터 석등에서는 이 점에 대해 지적하고 따로 설명한 바가 없었습니다. 한마디로 자신이 없었기 때문입니다. 그러나 무량사 석등의 지붕돌과 상륜의 결합 방

259

식을 확인하고 난 지금은 미륵사터 석등 역시 동일한 방식으로 연결되었으리라고 감히 추정해 봅니다. 그렇다면 이런 특징 또한 백제의 수법이라고 말할 수 있을 겁니다.

아울러 상륜의 크기와 형태에 대해서도 한마디 덧붙이지 않을 수 없습니다. 지붕돌과 어울리는 모습이 상쾌하기 비할 데 없습니다. 상큼한 비례감입니다. 제작자의 뛰어난 감각과 안목을 거듭 확인하게 됩니다. 이런 형태와 크기, 비례감을 기준 삼아서 다른 석등을 관찰한다면 판단을 그르치는 실수는 덜 수 있을 것 같습니다.

화사석은 화창이 유난히 시원스럽게 뚫렸다는 것 말고는 평범해 보입니다. 그러나 여기에도 숨은 구석이 있습니다. 잘 보면 평면이 부등변 팔각입니다. 화창이 뚫린 네 면은 폭이 넓고 그 사이의 네 면은 폭이 좁습니다. 석등 분류의 기준이 되는 화사석이 분명 부등변 팔각이니 부인사의 쌍화사석등처럼 부등변팔각석등에 속하는 걸까요? 그렇게는 생각되지 않습니다. 저는 이 화사석이 뒷날 다시 만들어 끼워 넣은 것이라고 봅니다. 유력한 증거가 하나 있습니다. 지붕돌 밑면을 올려다보면 화사석과 만나는 굄대가 선명한데, 이 굄대가 정팔각을 이루고 있습니다. 그래서 부등변 팔각인 화사석과 정팔각인 굄대가 맞물리는 모습이 아주 어색합니다. 무량사 석등을 만든 사람의 솜씨나 세심함으로 미루어 볼 때 처음부터 이와 같은 모습이었을 리가 단연코 없다고 생각합니다. 하여, 제 결론은 현재의 화사석은 뒷날 언젠가 다시 만든 후보물後補物이라는 겁니다.

짐작컨대, 현재의 화사석을 만든 사람은 물리적 어둠을 밝힌다는 석등의 기본 기능에 충실하고 싶었던 모양입니다. 그래서 외관보다는 불을 비춘다는 기능에 치중했고, 그 결과가 지금과 같이 화창이 뚫린 네 면은 넓게, 나머지 네 면은 좁게 만든 부등변 팔각 화사석이 아닌가 싶습니다. 이것은 분명 처음 석등을 만든 사람의 생각과는 달라진 것입니다. 그렇지만 그 의도가 나쁜 결과를 낳은 것 같지는 않습니다. 지금의 화사석이 지붕돌이나 상대석과 어울리

◀ 무량사 극락전, 오층석탑, 석등이 일직선을 이루며 서 있다.

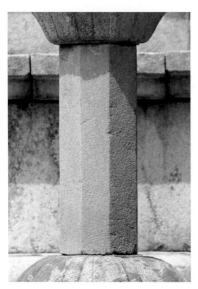
무량사 석등의 간주석

는 모습에서 꼬집어 지적할 만한 단점이 두드러지지 않습니다. 비례와 균형도 무난한 편입니다. 시원스런 화창은 오히려 신선하기조차 합니다. 원형을 충실히 재현하지 않겠다면 적어도 이 정도라도 자기 주장이 분명해야 하지 않을까 싶습니다. 저는 이렇게 원래의 화사석이 현재의 화사석으로 바뀌는 과정과 결과에도 백제지역 사람들의 사고와 정서가 숨 쉬고 있다고 생각합니다만, 너무 억지 춘향인가요?

또 한 군데 이해할 수 없는 곳이 있습니다. 간주석입니다. 사진으로는 거의 구분할 수 없지만, 사실 이 간주석도 정팔각이 아닙니다. 각 면의 너비가 조금씩 다릅니다. 아주 정확한 수치는 아니지만, 정면에서 시계 반대 방향으로 돌아가며 재어본 각 면의 너비는 대략 11, 13, 10.5, 14, 10.5, 13, 10, 14cm입니다. 서로 마주보는 면의 너비가 똑같거나 거의 같습니다. 동시에 앞뒷면, 두 옆면의 너비가 거의 같고, 그 사이 나머지 네 면의 너비가 서로 비슷합니다. 결국 간주석의 평면은 똑떨어지는 부등변 팔각은 아닐지라도 그에 가깝습니다. 그래서 정팔각에 가까운 복련 상단과 앙련 하단의 굄대와 간주석이 만나는 지점이 매끄럽지 않습니다. 간주석의 상단과 하단이 굄대와 평행을 이루며 결합되지 않고 있습니다.

앙련과 복련의 굄대로 보자면 간주석은 틀림없이 정팔각 기둥이어야 했을 텐데 왜 이런 일이 벌어졌는지 모르겠습니다. 굳이 부등변 팔각기둥을, 그것도 그리 정교하지도 못한 부등변 팔각기둥을 세워야 하는 이유를 못 찾겠습니다. 아마도 이 간주석 역시 처음의 것이 아니라 나중에 다시 만든 것이 아닌가 싶습니다. 설사 그렇더라도 팔각기둥 하나 다듬는 것이 그리 고난도의 작

262

업은 아니었을 터여서 이해가 안 가기는 마찬가지입니다.

　　그나마 다행이라면 간주석의 이런 문제점이 눈에 잘 띄지 않는다는 것입니다. 유심히 살피지 않으면 그냥 정상적인 정팔각으로 보입니다. 굵기와 길이도 알맞습니다. 석질조차 다른 부분과 같습니다. 그래서 석등 전체의 가뿐하고 날씬한 인상에는 거의 아무런 영향을 미치지 않습니다. 그렇더라도 이런 부주의와 무성의가 결코 칭찬받을 일이 아님은 두말할 필요가 없겠습니다.

　　하대석은 이 석등에서 다소 이질적입니다. 연꽃잎을 보면 속잎의 한가운데를 세로로 가로지르는 굵은 선이 도드라져 있습니다. 쉽게 볼 수 없는 모습입니다. 꽃잎은 상대석의 꽃잎과 마찬가지로 폭보다 길이가 길어 다소 세장해 보이는데, 어딘가 탄력을 잃고 약간 늘어진 느낌이 듭니다. 연잎의 두께도 애매하여 어정쩡합니다. 미묘하긴 하나, 조금 펑퍼짐하고 밋밋하여 볼륨감이 약한 하대석의 형태도 이런 인상을 거들고 있습니다. 하대석에 드러난 이러한 연꽃무늬를 전형적인 고려식이라 일러도 괜찮을 겁니다. 이 석등이 고려시대에 만들어졌음을 속일 수 없는 부분입니다.

　　무량사 석등은 다감하고 서정적입니다. 먼발치에서 보면 끌리듯 다가가게 되고, 가까이서 보면 온화한 자태에 마음이 풀립니다. 대체로 고려 초기, 늦어도 10세기 전에 만들어졌다고 여기며, 저 역시 그렇게 생각합니다. 그럼에도 불구하고 이 석등에는 백제의 여운이 짙게 드리워져 있습니다. 그래서 저는 무량사 석등을 고려인의 손을 빌어 태어난 백제의 석등, 혹은 백제의 혼을 간직한 고려의 석등으로 간주하고 있습니다.

부여 무량사 석등

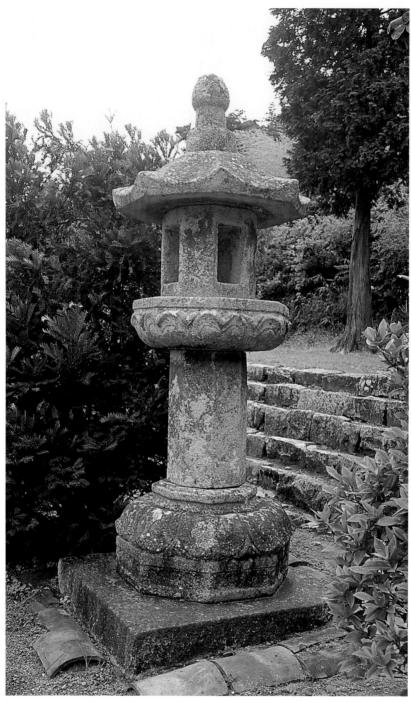

장흥 천관사 석등

전라남도 장흥군 관산읍 농안리, 고려 초기, 전라남도유형문화재 134호, 전체높이 264cm

전남 장흥의 천관산은 강진과의 경계 지점에 솟아, 고개 하나 넘으면 유명한 고려청자 도요지인 강진군 대구면 용운리나 사당리로 이어지는 남도의 명산입니다. 이 산의 중턱에 천관사가 있고, 천관사의 극락전 앞에 상륜부까지 온전한 팔각간주석등이 하나 있습니다. 원래는 절 밖의 삼층석탑 가까이에 있던 것을 옮겨온 것입니다. 높이 264cm쯤의 아담한 석등입니다.

석등을 일별하면 기대석과 하대석의 구조가 제일 먼저 눈에 들어옵니다. 높직한 팔각의 기대석이 연화하대석보다 폭이 좁습니다. 가까운 보림사 석등에서도 본 모습입니다. 보림사 석등을 설명하면서 이렇게 기대석 폭이 하대석보다 좁은 것은 현존 석등 가운데 단 3기뿐이라고 말씀 드린 바 있습니다. 다른 하나가 이미 소개해 드린 실상사 석등이고, 나머지 하나가 바로 천관사 석등입니다. 구조는 같지만 세련미는 아무래도 천관사 석등이 뒤지는 듯합니다. 이웃한 보림사 석등을 모델로 삼기는 했는데, 솜씨가 뒤따르지 못했던가 봅니다.

화사석도 시선을 끕니다. 화사석 자체가 아니라 그것이 상대석이나 지붕돌과 어울리는 모습이 자꾸 눈에 밟힙니다. 일반적인 비례로 보자면 상대석이나 지붕돌의 크기에 비해 화사석이 너무 작습니다. 폭도 높이도 모두 그렇습니다. 화사석 상단과 만나는 지붕돌 밑면의 팔각 굄대를 보면 그 점을 잘 알 수 있습니다. 굄대에 비해 화사석이 너무 안쪽으로 들어가 있음을 살필 수 있습니다. 그 때문에 이 화사석이 원형일까 퍽 의심스럽습니다. 만일 원형이라면 석등을 만든 사람의 눈썰미나 감각을 높이 평가하기는 어려울 겁니다.

연화하대석 상단의 간주석 굄대도 특이합니다. 이른바 굽형 받침으로 중간의 굄대 하단부가 안으로 휘어져 들어가 굽을 이루고 있습니다. 비슷한

265

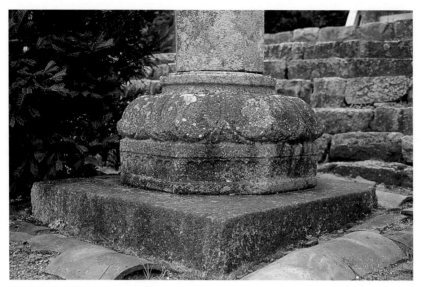
천관사 석등의 지대석·기대석·하대석

예를 부석사 무량수전 앞 석등에서도 볼 수 있기는 하나 팔각간주석등에서는 더 이상 발견되지 않는 모습입니다. 그러나 좀 더 시야를 넓히면 신라시대 석불상의 대좌, 부도의 기단, 고복형 석등에서도 어렵잖게 볼 수 있는 모습이어서, 흔히들 이를 근거로 이 석등의 건립 연대를 추정하곤 합니다. 앞의 석조물들이 주로 함통연간(860~873년) 혹은 그를 전후한 시기에 이룩되었다는 전제 아래 천관사 석등 또한 이 무렵에 세워졌으리라 보는 견해가 많습니다. 이때 제시하는 또 다른 근거가 보림사 석등과 닮은 기대석의 구조입니다. 보림사 석등이 위의 석조물들과 비슷한 시기에 조성되었으니 그를 모방한 천관사 석등도 시대가 떨어지기는 하나 그리 크게 뒤지지는 않으리라는 것입니다. 그렇다면 이 석등은 고려시대가 아니라 신라시대의 작품이 됩니다. 저는 그러한 주장에 일리가 있다고 생각하면서도 몇 가지 점에서 여전히 고개가 갸웃거려집니다.

첫째, 간주석이 마음에 걸립니다. 보시는 바와 같이 천관사 석등은 좀 둔탁합니다. 왜 그럴까요? 가장 큰 원인은 간주석에 있습니다. 석등의 인상을

266

천관사 석등 하대석 윗면의 간주석 괸대

좌우하는 결정적인 요소가 바로 간주석이라고 했던 걸 기억하실지 모르겠습니다. 기대석과 하대석의 높이를 감안할 때 간주석의 길이는 그다지 문제되지 않는다 하더라도 폭은 아무래도 너무 커 보입니다. 길이에 비해 너비가 지나치게 크다 보니 이것이 석등 전체의 인상을 결정적으로 바꾸어 놓고 있는 것입니다. 과연 신라 석등에 이처럼 둔중한 것이 있던가요? 다시 말해 이러한 비례를 지닌 간주석이 있던가요? 이런 감각은 아무래도 신라적이지 않습니다. '썩어도 준치'라는데 아무리 끝물이라도 그렇지 신라 사람들 놀던 가락이 설마 이렇게까지 무뎌질까 싶습니다.

둘째, 지붕돌도 심상치 않습니다. 처마선은 분명히 수평을 이루고 있건만 낙수선이 과장되다 보니 두 선이 함께 그리는 실루엣이 자연스럽지 않아 참 서먹서먹합니다. 또 낙수면 중간에서 낙수선에 이르는 부분을 너무 깎아낸 듯합니다. 그 때문에 지붕돌의 두께 변화가 지나치게 급격하여 좀 경망스럽고 귀마루의 선도 매끈하지 못합니다. 그 결과 지붕돌이 자아내는 분위기가 야릇해졌습니다. 무어라 규정하기는 어려운데 아무튼 신라 석등의 지붕돌

267

장흥 천관사 석등

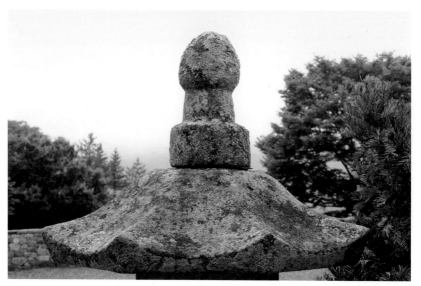
천관사 석등의 지붕돌과 상륜부

과는 판이하게 달라 보입니다. 또 지붕돌 꼭대기를 보십시오. 무언가 허전하지 않습니까? 통일신라시대 석등의 지붕돌이라면 양식적 갈래를 가리지 않고 흔하게 볼 수 있던 상부의 연꽃잎 무늬가 자취도 없이 사라지고 말았습니다. 물론 이런 모습이 이 지붕돌이 신라시대 작품이 아님을 말해주는 명백한 요소도, 고려시대에 제작되었음을 입증하는 보증수표도 아니지만, 그래도 저는 어딘가 '비신라적'이라는 느낌을 지우기 어렵습니다.

셋째, 상륜부도 조금 이상합니다. 상륜부는 보주형입니다. 온전한 모습으로 남아 있습니다. 상륜 전체를 하나의 돌로 다듬으면서 하단부의 받침 부분을 높고 넓게 하여 무게중심을 확실하게 아래로 끌어내렸습니다. 그로 인해 안정성 확보에는 성공했으나 형태는 적잖이 투박해지고 말았습니다. 그래서 상륜부가 반짝 빛나며 석등에 마침표를 찍는 것이 아니라 오히려 석등 전체의 둔탁함을 강화하는 결과를 초래하고 있습니다. 이런 감각도 도저히 신라적이라고 말하기는 어려울 겁니다.

268 　다만 한 가지, 과연 이 상륜이 원형일까 하는 점이 마음에 걸립니다. 다

른 부분과의 어울림이 좋지 않습니다. 마음으로 중심선 하나를 그리고 보주를 바라보면 좌우 대칭이 눈에 띄게 어긋나 있습니다. 통일신라 말기이든 고려 초기이든 그때 사람들이 이렇게 서툴게 보주를 다듬었을 리가 없지 싶습니다. 그래서 지금의 상륜이 원형이 아닐 수도 있다는 의심을 거둘 수가 없습니다. 만일 그렇다면 현재의 상륜부를 가지고 이러쿵저러쿵 얘기하는 것은 아무 의미가 없겠습니다.

종합하자면 천관사 석등에는 신라 말기의 요소와 그보다 시대가 더 떨어지는 요소들이 혼재해 있습니다. 따라서 이 석등을 신라 말기의 작품으로 보느냐 고려 초기의 작품으로 보느냐 하는 견해차는 결정적인 증거가 나오지 않는 한 쉽게 정리되기 어려울 것 같습니다. 저 역시 일단 고려 초기의 작품에 포함시켰습니다만, 어디까지나 잠정적인 구분임을 말씀 드리지 않을 수 없습니다. 그러므로 현재 최선의 결론은 '천관사 석등은 시대의 변화를 예감 혹은 실감케 하는 작품'이라는 정도가 될 것 같습니다.

기왕 말이 난 김에 천관사 석등처럼 절대연대는 밝혀져 있지 않으면서 건립 시기가 통일신라 말기에서 고려 초기로 추정되는 몇몇 석등들에 관해 언급하고 넘어가겠습니다. 얼른 생각나는 것만도 부산 범어사 석등, 밀양 표충사 석등, 보은 법주사 팔상전 옆 석등, 법주사 약사전 앞 석등 따위를 꼽을 수 있습니다. 이들은 모두 팔각간주석등으로 양식적으로 공통되며, 범어사 석등의 간주석이 후보後補된 점을 제외하면 거의 완형으로 현존하고 있는 점도 비슷합니다. 어느 것이나 강렬한 개성이나 뚜렷한 특징을 갖추고 있지 않아 사람들의 관심에서 한 걸음 비켜 서 있는 것까지도 서로 닮았습니다. 물론 양식, 수법, 무늬, 형태, 비례와 균형 등을 따져 보더라도 조성 시기를 쉽사리 단정하기 어려운 점도 같고요. 따라서 일일이 거론하다 보면 동어반복을 피할 수 없을 것 같아 이와 같은 석등들도 있음을 환기하는 것으로 자세한 설명은 줄일까 합니다. 가능하다면 여러분이 직접 관찰할 수 있는 기회가 있기를 바랍니다.

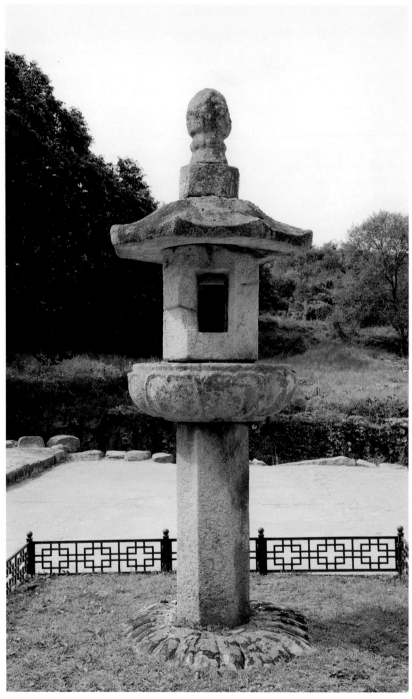

충주 미륵대원 석등

(충주 미륵대원 석등)

충청북도 충주시 수안보면 미륵리, 고려 초기, 충청북도유형문화재 19호, 전체높이 230cm

지릅재(계립령鷄立嶺)와 하늘재는 이미 2세기 중엽에 열려 한반도의 남과 북을 이어주던 중요한 옛길이었습니다. 이 두 고개 사이에 석굴사원과 거대한 미륵불상으로 유명한 고려시대 절터가 있습니다. 발굴 결과 절 이름이 '대원사大院寺'로 밝혀졌습니다. 《삼국유사》에서는 '미륵대원彌勒大院'이라 불렀던 이곳에 고려시대 석등 2기가 남아 있습니다. 하나는 사각석등이고 또 하나는 팔각 간주석등입니다. 사각석등은 뒤에 갈래를 달리하여 알아볼 것이므로 여기서는 팔각간주석등을 살펴보겠습니다.

석등은 미륵불상과 오층석탑 중간에 서 있습니다. 백제시대 이래 우리 석등의 전형적인 배치이지만, 세 석조물의 중심축이 정확히 일치하는 것은 아닙니다. 미륵불상 쪽에서 보면 석등과 석탑은 중심축을 조금씩 벗어나 있습니다. 왜 이런 현상이 일어났는지 명확치는 않으나 그 자리에 있던 바위를 그대로 활용하여 오층석탑의 지대석과 기단부로 삼은 점으로 미루어 보면, 큰 틀은 유지하되 주어진 조건에 순응한 탓이 아닌가 싶습니다.

자연암반을 그대로 오층석탑의 기단으로 이용했듯이 석등도 자연석 하나로 지대석과 하대석을 만들었습니다. 지대석 부분은 전혀 다듬지 않은 자연 상태 그대로이고 그 위의 연화하대석만 가공하여 연꽃잎을 새겼습니다. 이 하대석에 고려시대의 특징이 여실히 나타나 있습니다. 하대석은 비교적 높이가 낮은 반면 너비는 높이에 비해 퍽 넓어서 펑퍼짐해 보이고, 따라서 외곽선도 완만하고 느슨합니다. 그러다 보니 연꽃잎도 필요 이상 길어져 아래로 처지는 인상을 감추지 못하며, 속잎은 나름대로 애를 써서 도톰하게 새겼지만 부드러운 맛도, 볼륨감도 살리지 못한 채 뻣뻣하게 굳어 있을 따름입니다. 숨길 수 없는 시대의 양상이 정직하게 노출되어 있는 모습입니다.

271

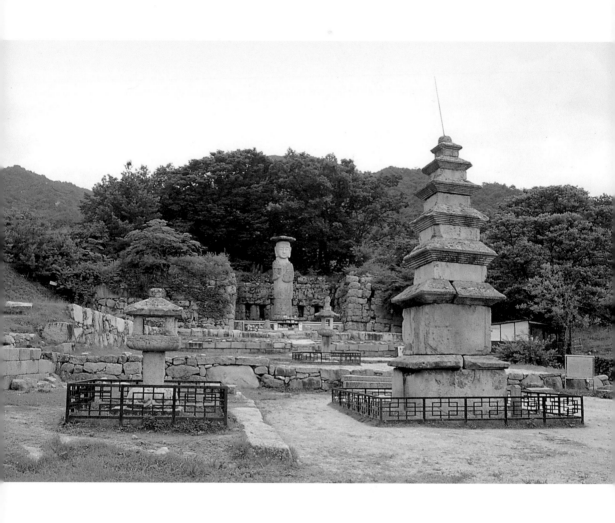

미륵대원 중심 영역. 석굴 안에 모셔졌던 불상과 그 앞쪽으로 배치된 석등,
오층석탑이 보이고 사각석등도 왼편에 자리 잡고 있다.

하대석과 간주석을 결합하는 방식이 독특합니다. 일반적으로는 간주석 하단에 간주석 몸체보다 폭이 좁고 짤막한 촉을 만들고, 그 촉이 꼽힐 수 있는 홈을 하대석 윗면 중앙에 마련하여 둘을 결합시킵니다. 그런데 여기서는 아예 하대석 위에 간주석 몸체가 통째로 들어갈 홈을 파서 양자, 간주석과 하대석을 맞물리도록 했습니다. 이렇게 되면 빗물이나 눈 녹은 물이 두 부재의 틈새로 흘러들어 풍화를 촉진시킬 수 있습니다. 석등의 장구한 보전에는 불리할 텐데, 왜 굳이 이런 방식을 선택했는지 잘 납득이 가지 않습니다. 여느 석등에서 볼 수 없는 특이한 모습이긴 해도 그리 좋은 해법은 아닙니다.

상대석도 조금 특별합니다. 뭐 좀 달리 보이는 점이 없으십니까? 가만히 보면 상대석은 팔각 평면이 아니라 원형 평면입니다. 둥근 상대석, 없지는 않지만 여간해서는 보기 어려운 모양새입니다. 그런데도 팔각 상대석에 익숙한 눈에 얼른 뜨이지 않을 만큼 스스럼없고 모난 구석이 없습니다. 둥그스름한 윤곽이 다른 부분의 팔각과 별다른 이질감 없이 섞여들고 있습니다. 제작자가 짐짓 의도한 형태인지는 모르겠으나, 결과가 나쁘지는 않은 듯합니다. 조용한 변모가 일어난 상대석입니다.

제가 특히 주목하는 부분은 상대석부터 상륜부까지입니다. 어떻습니까, 천관사 석등과 너무 닮지 않았는가요? 이 부분만을 사진으로 본다면 둘을 서로 혼동할 정도로 분위기가 서로 비슷합니다. 화사석이 상대석이나 지붕돌과 어울리는 모습, 지붕돌의 선과 면이 풍기는 분위기와 대체적인 모양새도 마찬가지입니다. 상륜부 역시 보주 아래 연꽃잎을 새기고 받침에 띠를 돌린 것을 제외하곤 전체적인 형태가 놀라우리만치 닮아 있습니다.

왜 제가 굳이 천관사 석등을 고려시대 작품으로 분류했는지 이해가 가실 겁니다. 미륵대원 석등이 고려시대에 제작되었음을 의심하는 사람은 별로 없습니다. 그러니 이 석등과 친연성이 아주 강한 천관사 석등 또한 비슷한 시기에 조성되었을 가능성이 높습니다. 그런 뜻에서 보자면 여기 미륵대원 석등은 뛰어난 예술성이나 높은 완성도보다는 시대의 표정을 간직한 정직한 증언자로서의 가치가 훨씬 더 중요한지도 모르겠습니다.

충주 미륵대원 석등

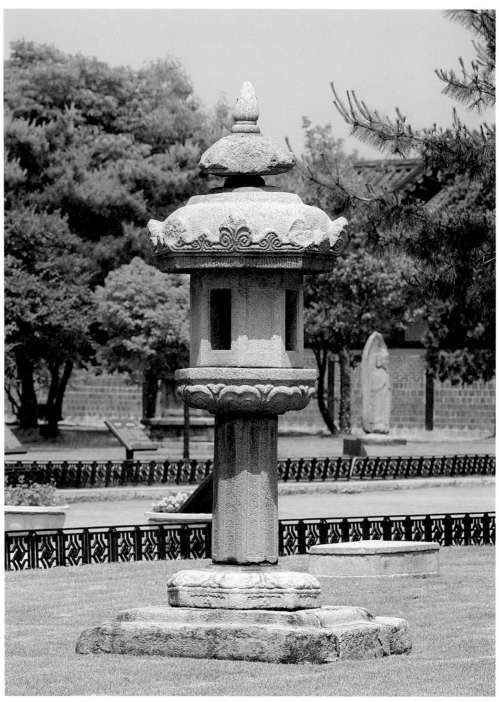

경복궁 뜰에 서 있을 때의 나주 서문 석등

백제 · 신라 · 발해 · **고려** · 조선

(나주 서문 석등)

전라남도 나주시 성북동(현 국립중앙박물관), 고려(1093년), 보물 364호, 전체높이 332cm

국립중앙박물관의 긴 건물 동쪽 끝자락에 가면 사람들의 시선이 뜸한 자리에서 오래전 고향을 떠나온 석등 하나를 만날 수 있습니다. 석등의 고향은 남도의 나주입니다. 원래 나주읍성의 서문 안에 있던 것을 1929년 경복궁 뜰로 옮겨왔다가 국립중앙박물관이 용산에 들어서게 되자 함께 지금의 자리로 이사 온 것입니다. 나주에는 석등이 있던 장소에서 그리 멀지 않은 곳에 당간지주, 삼층석탑 따위가 현존하고 있습니다. 따라서 이 석등이 절집의 유물이 확실하긴 한데 사라진 절의 이름을 알 수 없어서 '나주 서문 석등'이라고 부르고 있습니다. 나주에 있을 무렵에는 화사석이 절반쯤 깨어져 나간 상태였고 상륜부의 보주도 달아나고 없었습니다. 경복궁으로 옮기면서 화사석과 보주를 새로 만들어 교체하고 채워 넣은 것이 지금의 모습입니다. 과연 원형에 얼마나 충실하게 복원했는지 모르겠으나 애초의 부재가 남아 있었으니 제대로 만들었다고 믿는 수밖에 없을 듯합니다.

일견하면 분명 팔각간주석등이긴 한데 이제까지 보던 것들과는 참 많이 다릅니다. 찬찬히 아래부터 살펴보겠습니다. 널찍한 정사각의 지대석은 차츰 폭을 줄이며 3단을 이루고 있습니다. 첫째 단의 입면에는 마치 석탑의 기단처럼 가운데 두 개의 버팀기둥(탱주撑柱)과 양쪽 가장자리에 귀기둥(우주隅柱)을 하나씩 새겨서 칸을 나눈 뒤, 그 안에 안상을 하나씩 음각하였습니다. 각 안상 안에도 다시 도드라지게 무늬를 넣었습니다. 가운데에는 귀꽃 같은 무늬가, 좌우에는 꼬리를 가진 구름무늬가 대칭으로 아로새겨져 있습니다. 지대석에 무늬를 넣은 석등은 이것이 처음이 아닌가 싶습니다. 둘째 단은 폭이 크게 줄면서 높이가 훌쩍 높아졌고, 셋째 단은 높이도 폭도 변화가 적습니다. 단마다 모서리를 둥글렸는데, 아쉽게도 유난히 마모가 심해서 윤곽이 처음 모습대로

275

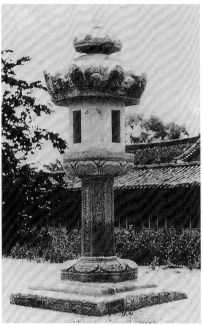

나주읍성 서문 안에 있을 때(왼쪽)와 경복궁 뜰로 옮긴 뒤(오른쪽)의 나주 서문 석등

뚜렷하지는 못합니다.

　지대석에 무늬를 수놓은 점도 놓치기 아깝지만, 무엇보다도 지대석의 널찍한 크기와 3단으로 처리한 솜씨가 마음에 듭니다. 만일 지대석이 이만큼 크지 않고 여느 석등과 비슷했다면 이 석등의 개성이자 짐이기도 한 지붕돌이 내리누르는 심리적 무게를 감당하기 어려웠을 것으로 짐작됩니다. 또 반대로 지금의 크기와 높이를 가진 지대석이 단을 구분하여 폭을 줄여가지 않고 그저 평평하게 네모진 모습이었다면, 이번에는 역으로 필요 이상의 부피가 석등 다른 부분에 부담으로 작용했을 것이며, 그 위에 놓인 하대석과 만나는 모습도 어색했을 것입니다. 이런 문제들을 간단히 단을 구분하여 폭을 줄여감으로써 단숨에 해결한 솜씨가 노련합니다. 그 정도야 상식 아니겠냐고 하실지 모르겠으나, 어렵고 복잡하게 문제를 푸는 것보다 손쉽고 단순하게 해결하는 것이 한 수 위 아니던가요? 이와 같은 모양새를 가진 이만한 크기의 지

276

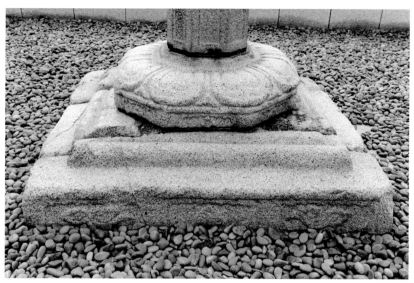
나주 서문 석등의 지대석·기대석·하대석

대석이 받쳐주고 있기 때문에 석등 전체가 어렵게나마 균형과 질서를 유지하고 있다고 생각합니다.

기대석과 하대석은 하나의 돌을 다듬어 만들었습니다. 기대 부분의 입면에는 지대석처럼 면마다 모퉁이에는 귀기둥을 양각하고 가운데에는 안상무늬를 음각했으며, 그 안에 다시 셋으로 갈라진 꽃잎무늬를 넣었습니다. 지대석과 호흡이 잘 맞아 설명하지 않아도 한 세트임을 알 수 있습니다. 이렇게 귀꽃을 닮은 무늬가 솟아 있는 안상은 주로 고려시대에 유행한 양식입니다. 이런 현상은 석조물 전반에 걸쳐, 이를테면 부도, 석등, 석비의 거북받침, 당간지주의 기단석, 석탑의 기단부, 석불상의 대좌 등에 골고루 나타납니다. 그러므로 이 무늬는 비록 작고 희미하지만 시대의 징표가 됩니다. 특히 이 석등은 건립된 절대연대가 명확하기 때문에 역으로 이 무늬가 다른 석조물들의 편년에 중요한 기준이 되기도 합니다. 작은 거인이라고나 할까요, 때로는 미세한 부분까지 섬세한 관찰이 필요함을 말없이 가르쳐주는 무늬입니다.

연화하대석은 대단히 평평하고 얇습니다. 설사 기대 부분을 합친다 해도

277

나주 서문 석등

면마다 글자를 새긴 나주 서문 석등의 간주석

상부의 무게를 지탱하기에는 두께가 지나치게 얇아 보입니다. 상대석에 비교해도 그렇고, 석등 전체를 놓고 보더라도 마찬가지입니다. 기대석과 연화하대석이 조금만 더 두껍고 볼륨감이 있었으면 좋았을 걸 하는 아쉬움이 남습니다.

간주석은 길이가 좀 짧습니다. 고려시대 석등은 간주석이 약간 짧은 경향이 있는데, 저만이 느끼는 미감의 차이인지 아니면 한 시대의 유행인지 분간이 잘 서지 않습니다. 간주석의 각 면마다 테두리를 일정한 폭으로 남기고 안쪽을 얕게 파내어 마치 그 모양이 세로로 긴 액자처럼 되었습니다. 이것도 이제까지 전혀 볼 수 없던 새로운 요소입니다. 팔각간주석에는 아무런 무늬도 없는 것이 흡사 무슨 철칙처럼 지켜지는 듯하더니 마침내 이런 파격이 등장했습니다. 같은 고려시대 석등인 금산사 석등이나 법주사 약사전 앞 석등에서도 비슷한 예를 볼 수 있어서 이것 또한 시대의 목소리로 들립니다.

그런데 간주석에서 정작 중요한 것은 면마다 글자들이 음각되어 있다는 점입니다. 석등에 남아 있는 명문으로는 담양의 개선사터 석등과 함께 '유이한' 것이어서 상당히 중요합니다. 육안으로는 잘 판독되지 않고 탁본을 해야만 어느 정도 알아볼 수 있습니다. 면마다 글자 수가 일정하지 않습니다.

南贍部洲高麗國羅州/ 中興里□長羅在堅應/ 迪孫□先月心光□□□/ 聖壽天長百穀豊登/ 錦邑安泰富貴恒存/ 願以燈龕一座石造排立/ 三世諸佛聖永獻供養/ 大安九年癸酉七月 日謹記

278

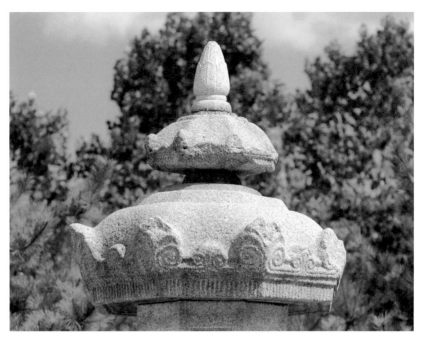
나주 서문 석등의 지붕돌과 연꽃 봉오리 모양의 보주를 복원한 상륜부

　　일부 판독되지 않는 글자들이 있어서 정확한 뜻을 파악할 수는 없지만 몇 가지 중요한 사실을 확인할 수 있습니다. 첫째 나주에 석등을 세웠다는 점, 둘째 임금의 장수와 풍년, 나주 고을의 태평과 부귀를 기원하고 있다는 점, 셋째 당시에 석등을 '등감燈龕'이라고 불렀다는 점, 넷째 과거·현재·미래 삼세의 부처님께 공양 올린 등이라는 점, 그리고 다섯째 대안 9년, 즉 1093년(고려 선종 10)에 세웠다는 점 등입니다. 이 가운데 석등을 건립한 해를 명확히 알게 되었다는 사실이 가장 중요합니다. 석등 편년의 기준작을 확보한 것이기도 하고, 나아가 여타 석조물의 시대 판별에도 좋은 참고자료가 생긴 셈이니까요. 또한 석등이 부처님께 공양되었다는 사실이나 석등을 '등감'이라고 불렀다는 점도 석등 연구에 귀한 자료가 됩니다. 그러므로 이 간주석의 명문은 예술성이나 완성도와 상관없이 나주 서문 석등의 가치를 한껏 드높이는 소중한

279

부분입니다.

그럼 화사석을 살펴보겠습니다. 화사석은 폭과 높이의 비율이 거의 1:1에 가깝습니다. 표준적인 비례를 지녔으며, 상대석 위에 얹힌 모습도 아주 알맞습니다. 무난하게 복원되었습니다. 그런데도 자꾸 우리 눈에 설어 보이는 이유는 아마도 지붕돌의 간섭 때문인 듯합니다. 화창을 내지 않은 네 면에도 화창과 똑같은 크기로 가운데를 얕고 네모지게 파내 액자 같은 틀을 만들었습니다. 선림원터 석등에서 이미 보신 바 있는 모습입니다. 차이라면 하단부에 안상을 새긴 틀이 없는 점뿐입니다.

지붕돌에 이 석등의 특징과 문제점이 집중되어 있습니다. 기본 형태는 팔각으로 여느 석등과 같지만 낙수면이 이루는 곡선은 정반대입니다. 다른 석등의 낙수면이 아래로 휘어지는 데 반해 이 석등의 낙수면은 위쪽으로 불룩하게 솟았습니다. 지붕돌 상부는 마치 갓을 엎어놓은 것처럼 층을 이루며 줄어들고 있습니다. 한마디로 여느 석등의 지붕돌이 우리 목조건축의 지붕을 닮았다면 이것은 돔 지붕에 가깝습니다. 대단히 이질적이고 이국적입니다.

이 점은 처마 부분도 마찬가지입니다. 여덟 면의 처마귀마다 큼직한 귀꽃이 솟아올랐고 그 사이사이에도 세 개의 덩굴손이 말린 듯한 작은 꽃이 도드라져 처마에는 마치 크고 작은 꽃송이가 빙 돌아가며 피어난 듯합니다. 그 아래 처마단에는 흡사 짤막한 커튼을 드리운 것처럼 등간격의 자잘한 주름무늬를 아로새겼습니다. 이제까지도 보지 못했고, 앞으로도 나오지 않는 독특한 장식입니다. 도대체 비슷한 예가 전혀 없는 이런 무늬가 갑자기 어디서 생겨난 것일까 생각하다가 문득 고려시대 부도의 걸작으로 꼽히는 원주 법천사터 지광국사현묘탑이 떠올랐습니다. 이 부도의 지붕돌과 상하층기단에도 주름커튼무늬가 촘촘하게 사방으로 돌아가고 있습니다. 닮은꼴 장식임을 부인하기 어렵습니다. 그러고 보니 지대석 안상 속의 무늬도 비슷하고, 하층기단 괴임대 표면을 가득 채운 무늬도 석등 처마의 작은 꽃무늬와 거의 같습니다. 주름커튼 안쪽으로 감입해서 몸돌과 화사석을 지붕돌과 결합시키는 방식도 동일합니다.

지광국사현묘탑은 1085년에 완성된 부도입니다. 그로부터 불과 8년 뒤

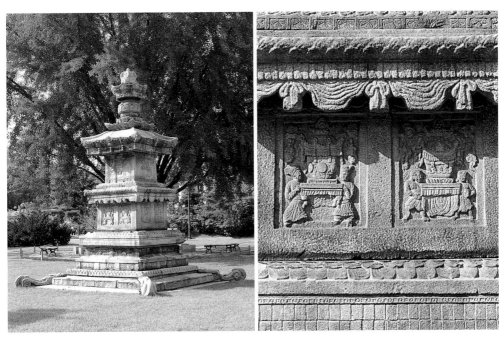

원주 법천사터 지광국사현묘탑(왼쪽)과 상층기단부의 상세 무늬(오른쪽)

에 나주 서문 석등이 세워졌습니다. 이 둘의 관계가 그려지지 않습니까? 종
전과 전혀 다른 새로운 양식을 도입하여 나라 안에 그 명성이 가득하던 지광
국사현묘탑의 영향을 강하게 받아 탄생한 것이 나주 서문 석등일 듯합니다.
그렇다면 지광국사현묘탑의 디자인은 어디서 온 것일까요? 특히 주름커튼
무늬는 매우 이국적입니다. 현묘탑에는 이 무늬가 훨씬 적극적으로 실감나
게 표현되어 있을 뿐만 아니라 새겨진 인물상의 골격이나 복식도 분명 우리
의 모습이나 전통을 벗어나 있습니다. 외래적 요소임이 틀림없습니다. 다분
히 이슬람적이라서, 페르시아 계통의 요소가 아닐까 싶습니다. 나주 서문 석
등의 지붕돌에서 모스크의 둥근 지붕을 연상한다면 지나친 것일까요? 제 견
문이 넓지 못해 구체적인 예를 들 수는 없습니다만, 어쩐지 이 석등의 지붕돌
과 형태나 장식이 흡사한 지붕을 가진 건축이 이슬람지역 어딘가에 있을 것
만 같습니다.

281

나주 서문 석등

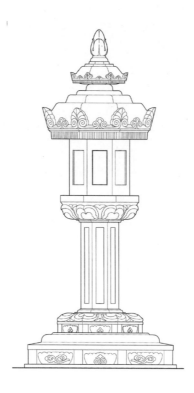

실물보다 도면이 더 아름다운 나주 서문 석등 입면도

　지붕돌에 신양식을 적용하려는 의도는 높이 살 만하지만 그 결과가 썩 훌륭하지는 않은 것 같습니다. 화려한 장식에도 불구하고 지붕돌은 전반적으로 투박하고 무거워 보여 둔중함을 면치 못합니다. 지붕돌을 바라보고 있으면 마치 제가 무엇에 눌린 듯 답답합니다. 낙수면의 두툼한 두께가 실제로 무게를 지나치게 가중시킬 듯합니다. 화사석이 파손된 원인도 지붕돌의 과도한 무게와 그로 인한 압력 때문이 아니었을까 생각합니다. 층층이 줄어들며 상륜부를 받는 부분의 처리도 너무 안이해 보입니다. 이런 처리 탓에 보개와의 간격을 충분히 확보하지 못했고, 그것이 크기만 다를 뿐 모양과 장식이 똑같은 지붕돌과 보개가 바로 중첩되는 결과를 낳아 경쾌한 리듬감은 고사하

282

고 답답함을 더하고 말았습니다. 그나마 갓 피어나는 연꽃 봉오리 형태 그대로인 꼭대기의 보주가 참해서 이런 느낌을 조금 상쇄해주는 것이 다행이라면 다행일까요.

　나주 서문 석등은 실물보다 도면이 더 아름다운 석등입니다. 일제강점기에 작성된 도면을 보면서 든 생각입니다. 이는 곧 조형적으로는 그리 높은 점수를 주기 어렵다는 뜻이기도 합니다. 전통적 형식과 새로운 요소가 서로 조화롭게 만나지 못했기 때문입니다. 새로운 시도가 돋보이기는 하지만 그것이 충분히 소화되어 미답의 경지를 열어 보이는 데는 실패한 까닭입니다. 도면에서는 성공했으나 현실에서는 구현하지 못했기 때문입니다. 이를 통해 전통을 뛰어넘어 새로운 아름다움을 창조하는 일이 그리 만만한 노릇이 아님을 깨닫습니다. 또한 우리의 지식과 안목이 부족해서 모를 뿐, 유물들은 정직하고 정확하게 시대를 반영하고 있다는 사실을 다시 한 번 확인하게 됩니다. 그런 의미에서 나주 서문 석등은 제게 아름다움을 선사하기보다 가르침을 베푸는 석등이라 해야 옳을 것 같습니다.

283

나주 서문 석등

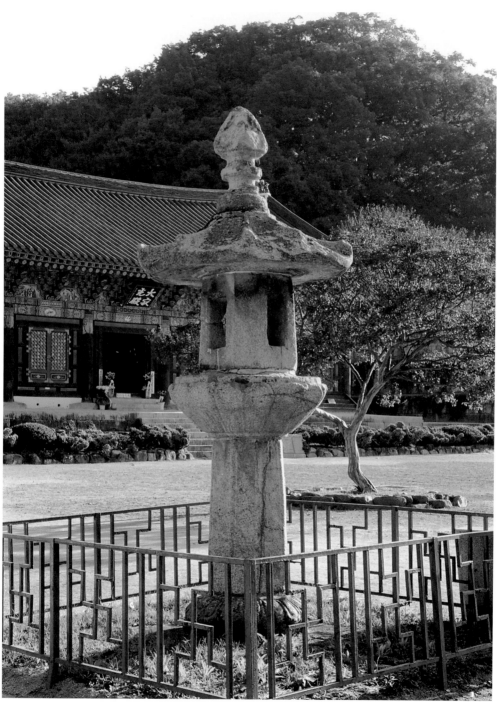

김제 금산사 석등

백제 · 신라 · 발해 · **고려** · 조선

전라북도 김제시 금산면 금산리, 고려, 보물 828호, 전체높이 354cm

금산사 석등의 옛 사진을 보면 제일 먼저 '어, 왜 이렇게 반듯하지 않고 삐딱해?'라는 생각이 드실 겁니다. 부재 하나하나가 모두 반듯하지도 않거니와 다듬은 솜씨도 거칠기 짝이 없습니다. 따라서 그런 부재들이 모여 이루는 석등 전체 모습도 고르게 정제되어 있지 않습니다. 지대석은 두께가 일정하지 않을 뿐만 아니라 윗면이 수평으로 반반하게 다듬어져 있지도 않습니다. 이 때문에 그 위에 하대석을 놓으면서 수평을 맞추기 위해 석회, 황토, 가는 모래 세 가지를 혼합하여 반죽한 회삼물灰三物로 벌어진 틈새를 메운 것이 보입니다. 간주석은 중심이 수직을 이루지 못하여 한쪽으로 쏠려 있으며, 중심선 양쪽이 정확한 대칭을 이루지도 못합니다. 화사석도 상황은 비슷해서 이번에는 간주석의 반대쪽으로 쏠려 있습니다. 석등 전체의 중심선을 위에서 아래로 하나 그어 보면 이런 사실을 금방 알 수 있습니다. 아예 중심선을 일직선으로 그을 수가 없을 겁니다. 그 뜻은 결국 각각의 부재가 반듯하지도, 정확한 대칭을 이루지도 못한다는 것을 의미합니다.

　입체적인 구조물을 만들면서 각 부재들의 수평과 수직도 제대로 맞추지 않고 동일한 중심선 위에 정렬시키지도 않는다면 그야말로 '막가자는 거 아닙니까?' 그러니 세부를 매만지는 솜씨 또한 오십보백보일 수밖에요. 하대석 복련의 꽃잎은 딱딱한 고무조각을 잇대어 놓은 것 같고, 상대석 앙련의 꽃잎은 우리의 전통악기 박拍을 옆으로 펼쳐 놓은 것 같기도 하고 나무로 만든 홀笏을 여러 개 나열한 듯도 하여서 꽃다운 부드러움이 전혀 없다시피 합니다. 간주석은 각 면의 크기가 일정하지도 않고, 가장자리를 따라 파낸 음각선도 직선이 아닙니다. 거친 정도가 아니라 졸렬한 솜씨라고 하지 않을 수 없습니다. 사정이 이러니 이 석등의 특징들, 이를테면 간주석과 화사석에 위로 올라갈

285

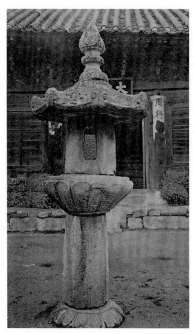
금산사 석등의 옛 사진

수록 폭이 줄어드는 민흘림이 있다든지, 간주석에 나주 서문 석등과 비슷한 양식이 보인다든지, 화사석은 화창이 있는 면이 그렇지 않은 면보다 커서 평면이 부등변 팔각을 이룬다든지 하는 점들은 꺼내기조차 민망할 지경입니다.

하지만 지붕돌 이상으로 올라가면 상황은 상당히 다릅니다. 지붕돌은 비록 깨어져 나간 곳이 많지만, 균형도 잡혀 있고 귀꽃을 섬세하게 조각하였으며 처마선과 낙수선은 부드러운 평행선을 그리고 있습니다. 얇은 처마, 폭과 높이를 가진 귀마루도 눈에 들어옵니다. 이렇듯 지붕돌에서는 먼 백제의 그림자가 어른거립니다. 보주의 마모가 심하지만 부재가 온전히 남아 있는 상륜부도 따로 떼어놓고 본다면 나무랄 데 없는 모습입니다. 복발, 보륜, 보주가 이루는 조화가 리드미컬하고 윤곽이나 표면의 마감도 깔끔합니다. 상륜부와 지붕돌을 잇는 중심선도 정확하게 떨어집니다. 분명 화사석 이하를 다룬 솜씨와 지붕돌 이상을 다듬은 솜씨가 달라 보입니다. 도저히 한 솜씨에서 나왔다고 보기 어려울 만큼 현격한 차이가 있습니다. 전자의 솜씨를 수준 미달이라고 한다면 후자는 적어도 평균 이상은 되어 보입니다.

이런 차이를 어떻게 이해해야 할까요? 저는 화사석 이하의 부재들이 고려 장인들의 손으로 만들어졌다고는 좀체 믿어지지 않습니다. 그 엄청난 부도들, 비석의 거북받침과 이수를 조각하고 만들어낸 그들이 아닙니까? 차라리 저는 이 부분들에서 조선적인 맛과 분위기를 읽습니다. 거창하게 격식 갖춰 만들 여력도 없었겠지만 되는 대로 깎고 다듬어 균형이니 비례니 따위와

금산사 석등의 지붕돌과 상륜부

아무 상관없이 최소한의 꼴만 갖춘 채 무심히 서 있는 수많은 조선시대 부도들, 그것들을 바라볼 때의 감상과 흡사합니다. 그저 기능에 충실할 뿐 장식이나 기교에는 아무런 관심도 없는 듯 기우뚱하게 놓여 있는 조선의 막사발을 대하는 기분이 됩니다. 사람들은 아무 의심 없이 이 석등을 고려시대의 작품으로, 어떤 경우에는 11세기 후반에 제작된 것으로 명토 박아 이야기합니다. 그럴지도 모릅니다. 하지만 저는 지붕돌 이상의 부분만 남게 된 석등을 조선시대에 나머지 부분을 보충하여 만든 것이 현재의 금산사 석등은 아닐까 하는 가정을 해봅니다. 아니라면 적어도 이 석등이 동시대에 동일인의 손으로 이루어졌으리라는 전제만이라도 재고해 보아야 마땅하지 않을까 싶습니다.

　조금 세밀히 따져보면 이런 저의 추정이 터무니없다고는 못하실 겁니다. 일반적으로 간주석은 하대석 복련의 상단과 상대석 앙련의 하단에 1단 또는 2단이나 3단으로 돌출된 굄대와 만납니다. 그렇기 때문에 이들 굄대는 팔각이면 팔각, 원형이면 원형으로 서로 호응하며 동일한 모습을 띠게 마련입니다. 그런데 금산사 석등은 상대석 앙련 아래의 굄대는 원형, 하대석 복련 위

287

금산사 석등 상대석 밑면의 원형 굄대(왼쪽)와 하대석 윗면의 팔각형 굄대(오른쪽)

의 굄대는 팔각입니다. 이상하지 않습니까? 게다가 기둥은 각 면의 폭이 일정하지 않아서 좁은 곳은 18cm부터 너른 곳은 24cm에 이릅니다. 굳이 말하자면 간주석은 부등변 팔각기둥이라 할 수 있는데, 그렇더라도 아래위 굄대 어느 쪽과도 조화롭지 않음은 마찬가지입니다. 심사가 삐딱하여 일부러 그러지 않는 바에야 어떻게 이런 조합이 가능하겠습니까?

화사석이 상대석, 지붕돌과 만나는 모습도 이와 별반 다르지 않습니다. 화사석은 아주 정확하지는 않아도 분명 부등변 팔각입니다. 각 면의 상단 폭이 하단 폭보다 좁아서 민흘림도 비교적 뚜렷합니다. 이 점만 놓고 본다면 상당히 특징적인 화사석이 틀림없습니다. 문제는 화사석이 지붕돌이나 상대석과 결합되는 부분이 영 어색하다는 점입니다. 화사석이 놓이는 상대석 윗면 가운데에는 각 변의 길이가 25~26cm쯤 되는 팔각 굄대가 낮게 솟아 있습니다. 또 지붕돌의 밑면 가운데에도 이중의 정팔각 굄대가 갖추어져 있습니다. 따라서 화사석은 이들 굄대의 어느 쪽과도 '간지나게' 맞물리지 못하고 있습니다. 한 사람이 만들었다면 이런 일은 결코 있을 수 없지 않겠습니까?

자세히 뜯어보면 이처럼 납득하기 어려운 모습이 곳곳에 숨어 있기에 지붕돌 이상과 화사석 이하의 제작 시기를 달리 보았던 것입니다. 하대석은 몰라도 아마 간주석, 상대석, 화사석은 조선시대, 그것도 전기가 아니라 후기에 새로 만들어 보충한 것이 아닐까 싶습니다. 백 번 듣는 것이 한 번 보느니만

금산사 석등 화사석과 상대석 윗면, 지붕돌 밑면의 꿰대

못하다 했으니, 현장에 가서 직접 확인해 보시기 바랍니다.

무명 바지 위에 비단 저고리, 금산사 석등의 현재 모습을 이렇게 비유하면 어떨까요? 비단 저고리에는 비단 치마가 어울리는 법인데, 유감스럽게도 지금의 금산사 석등은 지붕돌 이상과 이하가 매끈하게 연결되어 있지 않기에 하는 푸념입니다.

지금까지 고려시대 팔각간주석등을 살펴보는 동안 어쩐지 신라의 석등에 비해 맥이 빠져 시들하다는 인상을 받지 않으셨습니까? 비단 팔각간주석등뿐만 아니라 팔각석등 전체를 통틀어 살핀다 해도 상황은 마찬가지일 겁니다. 현재 남아 있는 고려시대 팔각석등을 전부 합친 숫자는 사각석등과 육각석등을 더한 수보다 작습니다. 작품의 격조, 예술성과 완결성도 고려 초기를 넘어서면 급속히 떨어지고 이완되어 갑니다. 결과를 놓고 본다면 어느 결엔가 육각석등과 사각석등에 주류의 자리를 넘겨주고 서서히 퇴조해 가는 것이 고려시대 팔각간주석등을 포함한 팔각석등의 일반적인 행로가 아닌가 싶습니다. 금산사 석등은 이러한 흐름의 끝자락쯤에 서 있을 법한 그런 유물입니다.

김제 금산사 석등

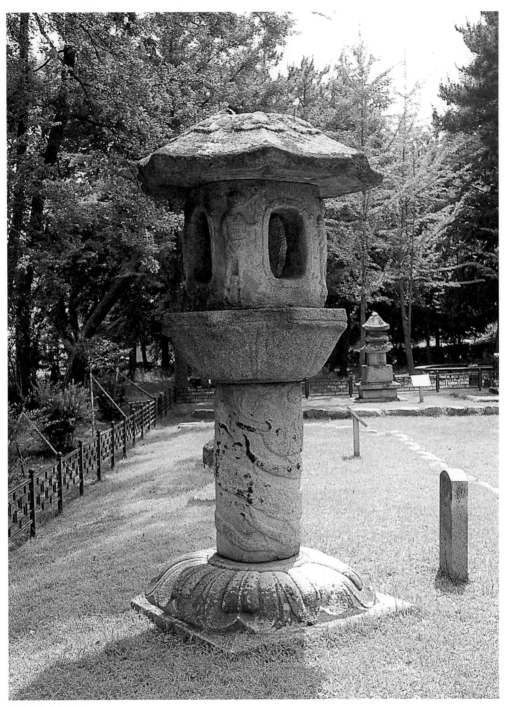

완주 봉림사터 석등

백제 · 신라 · 발해 · **고려** · 조선

전라북도 완주군 고산면 삼기리(현 전라북도 군산시 개정면 발산리),

통일신라 말기~조선 후기, 보물 234호, 전체높이 255cm

시마타니 야소기치島谷八十吉(또는 시마타니 야소야)라는 일본인을 아시나요? 썩 유쾌한 이름은 아닙니다만, 그래서 오히려 잘 기억해 두어야 할 인물입니다.

본디 일본에서 양조업을 하던 시마타니는 1903년 한반도로 건너와 전북 군산에 정착했습니다. 그 뒤 한반도를 장악한 일본의 정치·사회적 힘을 배경으로 전북 옥구군 일대의 전답 430여 정보町步, 임야 80여 정보를 강제로 매입하여 1908년부터 농장을 운영합니다. 우리나라에 '진출'한 일본인들이 농토를 매입, 확대하는 방법은 별로 어려울 게 없었습니다. 대개 토지와 자원 수탈의 첨병이던 동양척식주식회사의 땅을 불하받거나, 아니면 불법·비합법·반합법적인 온갖 수단을 동원하여 농민들의 토지를 강탈하다시피 하는 것이 전부였으니까요. 이러한 방식으로 토지를 늘려간 시마타니는 1935년 무렵에는 소유 토지가 730여 정보, 수탁 관리 토지만도 664정보에 이를 만큼 광대한 농장의 주인이 되었습니다. 1정보는 약 9920㎡(3000평)에 해당하는 면적이며 그의 땅을 빌려 농사짓는 한국인 소작농가가 1600호에 달했다니 농장의 규모가 어느 정도인지 대충 짐작할 수 있습니다.

이렇게 군산 일대에서 대지주로 행세한 시마타니는 골동품 수집에도 열을 올렸습니다. 방금 수집이라고 했습니다만, 부를 축적한 과정에 비추어 보면 그것이 정상적일 리가 만무합니다. 그것을 적나라하게 보여주는 증거물이 현존하고 있습니다.

지금은 군산시로 편입된 옥구의 발산리에 발산초등학교가 있습니다. 이 학교의 교정을 왼편으로 돌아들면 국가에서 등록문화재 182호로 지정한 근대문화유산이 하나 있습니다. 흔히 '시마타니 금고'라고 부르는 철근콘크리

291

발산초등학교 교정 뒤뜰. 봉림사터 석등을 비롯하여 여러 점의 석조 유물이 보인다.

백제 · 신라 · 발해 · **고려** · 조선

트 금고형 건물입니다. 지하를 포함하여 3층으로 이루어진 이 견고한 건물에 시마타니는 농장 관련 문서를 비롯하여 우리나라에서 '수집한' 서화와 도자기 등 많은 문화재를 보관했다고 합니다. 적지 않은 세월이 흐른 탓에 지금은 비록 녹슬고 비틀렸으나 육중하기 짝이 없는 철문과 이중 철창문 사이로 안을 들여다보면 저 안에 얼마나 많은 우리의 문화유산이 갇혀 있었을까, 또 그들은 모두 어디로 흩어졌을까 하는 생각에 마음이 무거워집니다.

그뿐만이 아닙니다. 시마타니 금고에서 조금 떨어진 교정 뒤에는 석등, 장명등, 석탑, 부도, 석인상 등 무려 30점이 넘는 석조물들이 한군데 모여 있습니다. 시마타니에 의해 멋대로 반출되어 그의 정원을 장식하던 유물들입니다. 멀쩡히 제자리를 지키고 있던 유물들이 어처구니없는 사람 때문에 한동안 개인 정원의 장식품으로 전락하고 말았던 거지요. 그러다가 해방 뒤 여기에 발산초등학교가 들어서면서 원래의 자리로 돌아가지 못하고 지금의 모습으로 정리된 것입니다. 한 개인이 갈퀴질하듯 이만큼의 석조물을 긁어모았다면 그 밖의 다른 문화유산은 어떠했겠습니까? 그래서 이 사람의 이름을 잘 기억해 두어야 한다고 말씀 드린 것입니다.

이제 살펴보려는 봉림사터 석등 또한 시마타니가 함부로 반출한 석조물 가운데 하나입니다. 이 석등은 1963년 보물 234호로 지정하면서 현재의 소재지를 따라 '발산리 석등'이라고 명칭을 부여했습니다만, 여러 자료를 통해 원소재지가 완주군 고산면 삼기리에 있는 봉림사터임을 분명히 알 수 있습니다. 그러므로 이제는 '봉림사터 석등'이라고 이름을 바로잡아 주어야 하지 않을까 싶습니다.

봉림사터 석등은 하대석, 간주석, 상대석, 화사석, 지붕돌 이렇게 5개의 부재로 구성되어 있습니다. 상륜부는 남아 있지 않습니다. 석등을 보고 가장 먼저 든 생각은 과연 이것이 한꺼번에, 같은 사람에 의해 만들어졌을까 하는 의문이었습니다. 여러 차례 석등을 관찰한 저로서는 각각의 부재가 동시에 동일한 설계와 동일한 솜씨에 의해 조성된 것이 아니라고 판단됩니다. 다시 말해 이들은 각기 다른 시대, 다른 장인에 의해 만들어진 석등의 부재들로, 원래의 석등에서 이탈된 것들이 지금과 같은 모습으로 재조립된 것이라

293

고 생각합니다. 물론 이 과정에서 부족한 부분을 새로 만들어 보충했을 가능성도 얼마든지 있습니다. 이런 판단은 다음과 같은 몇 가지 사실과 추론에 바탕을 두고 있습니다.

첫째, 이들 5개의 부재는 석질이 하나도 같지 않고 제각각입니다. 모두 화강암이기는 하지만, 구성 성분인 석영, 장석, 운모의 분포나 입자의 크기가 모두 다릅니다. 얼핏 보면 지붕돌과 상대석의 석질이 비슷해 보이고, 화사석과 간주석의 석질이 유사한 듯하지만, 자세히 살펴보면 이들도 동일한 산지에서 캐낸 돌이 아님을 알 수 있습니다.

이미 두어 차례 말씀 드린 바 있듯이, 이만한 크기의 석등을 만들면서 각 부분을 굳이 석질이 다른 돌을 골라 사용해야 할 이유가 전혀 없습니다. 일부러 번거롭고 어렵게 만들겠다는 작정을 하기 전에야 이와 같은 방식으로 일을 할 리 만무합니다. 오히려 같은 곳에서 한꺼번에 채석한 돌을 이용하는 것이 운반이나 작업에도 용이합니다. 뿐만 아니라 완성도 높은 결과물을 생산하는 데도 훨씬 유리합니다.

봉림사터 석등 가까이에는 보물 276호 발산리 오층석탑이 서 있습니다. 이 석탑도 봉림사터 석등과 마찬가지로 애초의 소재지가 완주의 봉림사터입니다. 그것이 시마타니에 의해 지금의 자리로 옮겨진 것이지요. 따라서 이 탑 또한 이제는 '봉림사터 오층석탑'이라고 이름을 바꾸어 주어야 합니다. 이 탑은 현재 4층 지붕돌까지만 형태가 온전히 남아 있습니다. 5층의 몸돌과 지붕돌은 잃어버린 상태이고, 상륜부는 처음의 모습이 아니라 뒷날 보충된 것입니다. 온전한 모습을 간직하고 있는 4층까지를 보면 봉림사터 석등에 비해 규모도 한층 클 뿐만 아니라 훨씬 여러 개의 부재로 구성되어 있습니다. 그럼에도 불구하고 모든 부재의 석질은 같습니다. 가까이 다가가 살펴보면 누구라도 금세 알 수 있습니다.

같은 절에 서 있던 석탑과 석등, 그 가운데 하나는 규모도 더 크고 부재도 더 여럿이지만 모든 부재의 석질이 동일한 반면, 다른 하나는 크기도 더 작고 부재도 더 적지만 석질이 같은 부재는 하나도 없습니다. 이런 사실이 가리키는 바가 무엇이겠습니까? 답은 자명해 보입니다. 부재가 제각각인 봉림

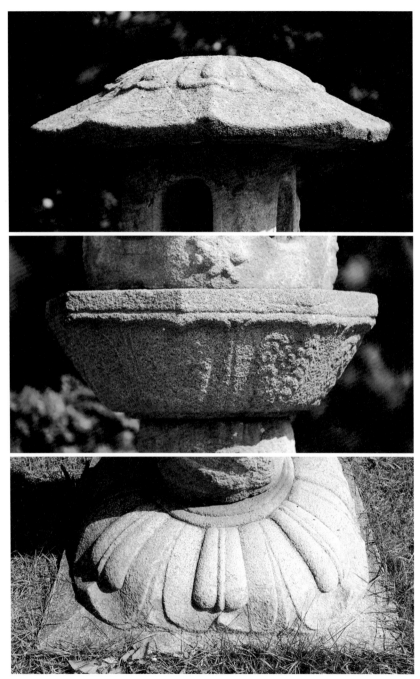

봉림사터 석등의 하대석(아래)·상대석(가운데)·지붕돌(위)

완주 봉림사터 석등

사터 석등은 합리적이지도 자연스럽지도 못하다는 것입니다. 각각의 부재가 시대를 달리하여 따로 만들어졌다는 것 말고는 달리 어떻게 설명할 수 있겠습니까? 그래서 저는 봉림사터 석등이 처음 모습을 그대로 간직한 것이 아니라 다른 시대에, 다른 솜씨로 만들어진 부재들을 재조립한 것이라고 생각합니다.

둘째, 조각 솜씨와 양식이 서로 같지 않습니다. 봉림사터 석등의 다섯 부분 가운데 가장 나이 들어 보이는 곳은 지붕돌입니다. 지붕돌은 적어도 고려 초, 조금 더 거슬러 오르면 통일신라 말기의 작풍을 보입니다. 지붕돌의 적정한 두께, 정상부에 복련을 새긴 솜씨, 비교적 평평한 느낌이 나는 낙수면의 기울기, 처마의 알맞은 두께, 빗물이 흘러드는 것을 막는 밑면의 물끊기홈(절수구), 밑면 중앙에 얕게 새긴 팔각의 굄대 등에서 받는 인상이 그렇습니다. 물론 낙수선과 처마선이 평행을 유지하며 처마귀로 갈수록 은근하게 솟아오르는 모습에서는 백제의 유풍이 엿보이기도 합니다만, 그 까닭은 역시 옛 백제지역에서 만들어진 탓으로 돌려야 하리라 봅니다.

지붕돌 다음으로 나이를 먹은 곳은 연화하대석으로 보입니다. 하대석의 제작 연대는 아무리 올려 잡아도 고려 초기 이상으로 올라갈 것 같지는 않습니다. 네모난 받침대 위에 넓고 펑퍼짐하게 솟은 복련은 여덟 장 꽃잎으로 구성되었는데, 그 평면은 원형이나 팔각형이 아니라 모서리를 둥그스름하게 다듬은 사각형입니다. 그 때문에 각 면 가운데 있는 꽃잎은 네 모서리에 배치한 꽃잎보다 폭도 좁고 길이도 짧아 여덟 장 꽃잎은 크기가 한결같지 않습니다. 또 꽃잎마다 세로로 길고 도톰하게 솟아 있는 두 장의 속잎 사이를 볼록한 융기선이 가르듯 흘러내리고 있습니다. 꽃잎 한 장을 놓고 본다면 무량사 석등 하대석의 꽃잎과 닮았습니다. 새긴 솜씨가 모자라는 것도 아니고 볼륨감이 떨어지는 것도 아니지만 꽃잎들은 탄력을 잃고 늘어진 듯합니다. 하대석 상면 중앙에는 이중 원형의 간주석 굄대가 낮게 새겨져 있습니다. 이런 모든 모습들이 하대석이 빨라야 고려 초기에 제작되었음을 암시하고 있습니다.

연화하대석과 비슷하거나 그보다 조금 늦은 시기에 만들어진 것으로 보이는 부분이 상대석입니다. 평면 팔각의 상대석에서는 앙련 부분이 밖으로

296

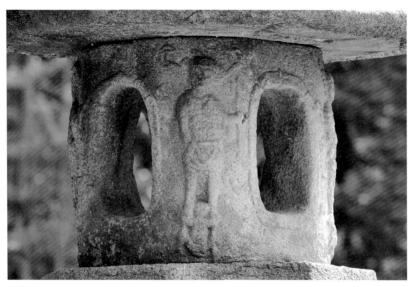

봉림사터 석등의 화사석

불룩하게 나오지 않은 점이 우선 눈에 들어옵니다. 그렇다고 무량사 석등 상대석의 앙련처럼 현저하게 안으로 휘어져 들어간 것도 아닙니다. 앙련의 외곽선은 그저 밋밋한 사선을 그리며 위로 퍼져 나가고 있습니다. 통일신라시대 석등의 상대석에서는 전혀 볼 수 없는 모습입니다. 약간 길숨해 보이는 앙련의 꽃잎들은 잎마다 무늬를 품고 있습니다. 풍화 탓인지 또렷하지는 않지만 꽃잎 끝 쪽으로 치우쳐 새겨진 꽃송이를 좌우에서 휘우듬히 벋어 나온 여러 개의 잎새가 감싸고 있는 듯한 모습입니다. 밑면에는 원형의 굄대가 1단으로 새겨져 있습니다. 연꽃잎의 생김새나 그 안의 무늬, 표면을 조탁한 솜씨, 원형의 굄대 역시 통일신라의 느낌은 아닙니다.

썩 자신은 없습니다만, 화사석은 하대석보다 조금 늦게, 그러나 고려 전기를 넘기기 전에 조성되지 않았나 싶습니다. 화사석은 평면 형태부터 애매하기 그지없습니다. 자료에 따라서는 팔각 또는 부등변 팔각이라고 소개하고 있지만 정확한 기술은 아닙니다. 사각의 각 면을 조금 배가 부르도록 다듬은 다음 네 귀를 둥그스름하게 처리하여 실제 모습은 원통형에 가까운데, 각 면

297

의 너비가 일정하지 않고 선도 분명하지 않아 아귀가 딱딱 맞지는 않습니다. 화사석의 네 면에 화창을 두고 모서리마다 사천왕상을 도드라지게 새겼습니다. 화창은 매우 특이하게도 아래위가 긴 타원형에 가까우며, 굵은 테두리를 두르고 있습니다. 이제까지의 석등에서는 전혀 볼 수 없던 생김새입니다. 하지만 이것 역시 상하좌우의 대칭이 정확히 맞지 않습니다. 사천왕상은 이른바 생령좌生靈座 곧 악귀를 밟고 있는 모습이지만, 마멸이 심한 탓에 북서쪽 모퉁이의 상만 상대적으로 뚜렷할 뿐 나머지는 윤곽도 세부도 분명치 않은 상태입니다. 북서쪽 모퉁이의 사천왕상만을 본다면 하체가 약해 저렇게 가는 다리로 어떻게 악귀를 제압할 수 있을까 약간 걱정스럽기도 합니다. 명확치는 않지만 사각을 기본으로 한 형태, 타원형 화창, 사천왕상의 조각 솜씨 등을 저는 이 화사석이 간직한 시대의 징표로 읽고 있습니다.

봉림사터 석등에서 가장 늦게 제작된 부분은 간주석일 겁니다. 비교적 짧고 퉁퉁한 느낌이 드는 이 간주석 또한 멀리서 언뜻 보거나 사진으로만 대할 때는 원통형으로 보이지만 가까이서 살펴보면 네 면을 밖으로 조금씩 내밀고 모서리를 둥글넓적하게 깎아낸 사각기둥입니다. 특이한 점은 얕게 돋을새김된 용 한 마리가 기둥 위를 휘감아 오르고 있다는 것입니다. 현존하는 우리나라 석등을 통틀어 봉림사터 석등에서만 볼 수 있는 이채로운 특색입니다. 발톱을 세 개씩 지닌 이 삼조룡三爪龍은 힘차고 당당하며 세련되고 능란하기보다는, 다분히 해학적이고 민화적이며 어딘가 어리숙하고 어리무던한 구석이 있습니다. 그것은 확실히 조선 후기 미술품에서 흔히 볼 수 있는 용, 이를테면 절집의 사적비 혹은 부도비의 비머리에 새겨지거나 백자의 표면을 장식하고 있는 용과 닮아 있습니다. 용의 얼굴과 표정, 규칙적이지도 일정하지도 않은 용의 비늘, 발과 발톱의 표현 등에 그런 점이 잘 나타나 있습니다. 그래서 저는 이 간주석을 조선시대, 그것도 조선 후기 혹은 말기에 제작된 것으로 판단하고 있습니다. 간주석의 마모 상태를 보아도 그렇습니다. 석등의 구조상 간주석은 화사석 다음으로 풍화를 덜 받는 부분입니다. 이 점을 십분 감안하더라도 봉림사터 석등의 간주석은 불과 얼마 전에 정질을 끝낸 듯 조각은 선명하고 풍화의 흔적은 거의 없습니다. 석등의 다른 부분과 너무 대조적

298

입니다. 그다지 연륜이 느껴지지 않습니다. 사각기둥에 가까운 기본 형태, 표면에 조각된 용, 용무늬에서 풍기는 분위기와 표현 수법, 풍화 정도 등을 고려할 때 간주석은 아마도 빨라야 조선 후기에 만들어졌으리라고 생각합니다.

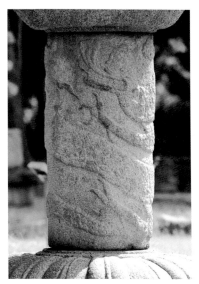
봉림사터 석등의 간주석

봉림사터 석등 각각의 부재가 동시에 만들어지지 않았다고 보는 셋째 이유는 부재와 부재의 조합이 별로 자연스럽지도, 일반적인 예와 일치하지도 않기 때문입니다. 간주석의 평면은 네 귀가 둥그스름한 사각에 가깝습니다. 그런데 이와 맞물리는 하대석 윗면과 상대석 아랫면의 굄대는 원형입니다. 상례에서 벗어난 조합으로 부자연스럽습니다. 두 굄대의 모양으로만 본다면 간주석은 원기둥 형태여야 마땅합니다. 따라서 세 개의 부재, 곧 하대석·간주석·상대석이 제짝인지 의심스럽습니다. 이 점은 화사석과 지붕돌이 만나는 부분에서도 되풀이됩니다. 지붕돌의 밑면 가운데에는 얇게 새긴 팔각 굄대가 있습니다. 상식에 따른다면 이럴 경우 그 아래에 놓이는 화사석은 당연히 굄대보다 조금 안쪽으로 물린 팔각기둥 형태가 되어야 합니다. 하지만 실제는 그렇지 못합니다. 화사석은 원통형처럼 보이지만 실은 사각을 기본으로 하고 있어서 지붕돌의 굄대와 조화롭게 만나는 모양새가 아닙니다. 이 역시 지붕돌과 화사석을 제짝으로 간주하는 것이 무리임을 말하고 있습니다. 이렇듯 상식을 벗어난 부재들의 만남은 봉림사터 석등의 각 부분이 시대를 달리하여 조성되었다는 사실의 유력한 방증입니다.

마지막으로 넷째, 각 부분의 표면 처리 기법이 모두 상이합니다. 각 부재의 석질이 다르고 부재에 따라 비바람에 노출·풍화되는 정도가 다르기 때문

299

에 섣불리 말하기는 어려우나, 그런 점을 충분히 고려하더라도 표면을 다듬어 마무리하는 방식이 부재마다 조금씩 다르다고 판단됩니다. 5개의 부재 가운데 표면을 가장 곱고 매끄럽게 조탁하여 마무리한 것은 연화하대석입니다. 눈으로만 만져 보아도 부드럽고 매끈한 질감을 느낄 수 있습니다. 하대석 다음으로 표면을 곱게 마감한 것은 간주석과 화사석입니다. 둘의 표면 질감은 거의 비슷해 보입니다. 이들은 돌의 입자가 연화하대석의 것보다 작기 때문에 만일 더 공을 들였다면 얼마든지 하대석보다 표면을 더 말끔하게 정리할 수 있었을 것입니다. 그런데 그렇지 않은 까닭은 마무리 정질이 달랐기 때문입니다. 표면이 가장 거칠게 처리된 부재는 지붕돌과 상대석입니다. 이러한 마무리는 무엇보다도 돌의 입자가 굵어 석질 자체가 거친 데서 기인합니다. 그렇더라도 이들의 표면을 화사석이나 간주석, 하대석과 똑같은 정을 이용해 똑같은 방식으로 다듬질했다고는 생각되지 않습니다. 이렇듯 봉림사터 석등에는 최소한 세 가지 이상의 표면 처리 방식이 공존하는 것으로 파악되며, 이 또한 이들이 각각 시대를 달리하는 유물이라는 증거들로 읽힙니다.

이제까지 길고 장황하게 설명한 대로 현재의 봉림사터 석등은 원형을 심하게 잃은 작품입니다. 너무도 교란이 심해 원형이 어떠했는지 짐작조차 하기 어려운, 어느 부분을 기준으로 원형 여부를 판별해야 할지도 가늠할 수 없는 석등입니다. 실정이 이러한데도 저는 아직까지 이 석등을 언급한 자료 가운데 원형 여부에 대한 검토가 이루어지고 있는 것을 보지 못했습니다. 유물의 진위는 따져 보지도 않고 가치나 위상이나 특성을 운위하는 격이라고나 할까요. 봉림사터 석등은 화사석과 간주석의 특징적인 형태, 비슷한 예를 찾기 어려운 상대석과 앙련의 생김새, 그리고 이 석등에서만 볼 수 있는 타원형 화창과 간주석에 조각된 용무늬 등에 특색과 의의가 담긴 작품입니다. 확실히 그렇기는 하지만, 이들을 언급하기에 앞서 현재의 상태가 처음 세울 때의 모습인지 어떤지를 검토하는 것이 순서가 아닐는지요.

봉림사터 석등의 부재가 하나 더 남아 있다는 주장도 있습니다. 전북대학교 전주 캠퍼스의 새로 지은 박물관 앞뜰에 석등의 지대석과 기대석이 함께 전시되어 있습니다. 박물관에서 발간한 보고서에 따르면 이들이 바로 봉

300

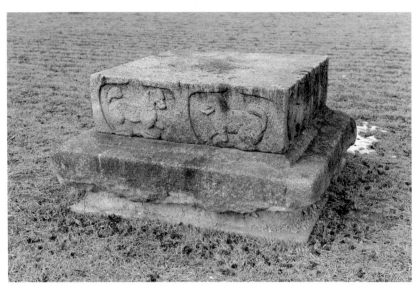

전북대학교박물관 앞뜰에 전시된 석등의 지대석과 기대석.
봉림사터 석등의 부재로 추정하고 있으나 명확지 않다.

림사터 석등의 지대석과 기대석으로, 1977년 봉림사터에서 옮겨온 것이라고 합니다. 하지만 그렇게 믿고 넘어가기에는 조금 석연치 않은 구석이 있습니다. 시마타니가 봉림사터 석등을 반출할 때 왜 이것들만 남겨 놓았는지 납득이 가지 않기 때문입니다.

지대석과 기대석은 모두 사각 평면입니다. 널찍한 지대석 위에 운두가 높직한 기대석이 놓인 품새가 안정감이 있습니다. 기대석이 흥미로운데, 면마다 상부 중앙이 트인 독특한 안상을 두 개씩 새기고 그 안에 각각 자세가 다른 동물들을 한 마리씩 돋을새김했습니다. 박물관 보고서의 설명으로는 말, 여우, 호랑이 따위라고 하는데 그렇지는 않은 것 같습니다. 석등의 기대석에 그런 동물을 새긴 예도 없고 그래야 할 근거도 없으며, 자세히 살펴보아도 선뜻 수긍하기 어렵습니다. 마치 호랑이를 그리려다가 고양이에 그치고만 격으로 장인의 솜씨가 의도에 미치지 못해 지금과 같은 모습이 되었을 뿐, 저는 이 동물들이 사자라고 생각합니다. 절집 조형물에서 사자가 지닌 비중과 의미를 감안한다면 더 이상 길게 말씀 드리지 않더라도 제 생각의 배경을

301

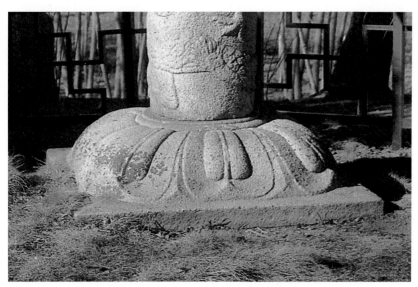

봉림사터 석등의 하대석. 받침 부분이 얇고 밑면이 반듯하게 다듬어져 있다.

충분히 짐작하시리라 믿습니다.

　자, 그러면 과연 이들이 봉림사터 석등과 세트를 이루는 부재일까요? 그럴 수도 있고, 그렇지 않을 수도 있어 보입니다. 석등의 하대석에서 논의 전개를 위한 실마리를 하나 발견할 수 있습니다. 지금은 잔디에 뒤덮여 확인하기 어렵지만 실은 하대석의 복련 아래 네모난 받침 부분의 밑면 모서리가 평평하게 다듬어져 있고 받침대의 두께는 10cm 미만에 불과합니다. 오래된 사진에서 이 점을 확인할 수 있습니다. 만일 이 하대석이 석등의 가장 아래에 놓여 지대석의 구실을 겸하였다면 이 부분의 두께는 적어도 지금보다 두 배 이상 두꺼웠을 것이며, 밑면은 거의 치석이 되어 있지 않을 것입니다. 지금과 같은 모양새는 그 아래 다른 부재가 놓여 있었음을 강력하게 시사하고 있습니다. 그렇다면 그것이 기대석이나 지대석이 아니고 무엇이겠습니까?

　두 부재, 곧 봉림사터 석등 하대석과 전북대학교박물관 기대석을 결합하면 어떤 모습이 될까요? 기대석 위에 하대석을 올려놓으면 잘 어울릴까요? 봉림사터 석등 하대석 받침 부분은 각 면의 폭이 118cm인 정방형입니다. 전

302

북대학교박물관에 있는 기대석 윗면은 각 면의 폭이 106cm인 정방형입니다. 둘을 결합하면 기대석보다 하대석이 더 큰 모양새가 됩니다. 일반적이지 않습니다. 기대석 위에는 폭이 조금 줄어든 하대석이 놓이는 것이 정상적입니다. 물론 보림사 석등이나 천관사 석등처럼 하대석의 폭이 기대석의 폭보다 큰 경우가 없지 않으니 그럴 수도 있지 않겠냐고 강변할 수도 있습니다. 그러나 그 가능성은 상당히 낮아 보입니다. 현재의 봉림사터 석등 하대석 밑면으로 보아서는 그 아래 기대석 혹은 지대석이 있었을 가능성이 매우 높기는 합니다. 그렇지만 크기로 보건대 전북대학교박물관 지대석과 기대석이 그 짝이라고 단정하는 것은 좀 섣부른 일이 아닌가 싶습니다. 단지 봉림사터에서 옮겨왔다는 사실만으로 두 유물이 한 세트였다는 판단은 썩 사려 깊어 보이지 않습니다. 가능성은 열어 두되 좀 더 면밀한 관찰이 필요하고, 새로운 자료의 출현을 기다려 봄이 좋을 듯합니다.

봉림사터 석등은 아름다움이라는 측면에서는 높은 점수를 받기 어려운 작품입니다. 그래도 이 석등에 관심을 기울이는 이유는 거기에 담긴 이야기와 문제 때문입니다. 일제강점기 우리 문화재 수난의 실상을 잘 보여주는 상징물의 하나가 바로 봉림사터 석등입니다. 무슨 기구한 사연이 얽혀 있는지는 몰라도 원형에서 멀리 벗어난, 그리고 어떤 모습이 원형이었는지 추측조차 어려운 석등이기도 합니다. 그래서 봉림사터 석등은 문화유산을 대할 때 더욱 조심스러워야 하고 세심해야 하며 사려 깊어야 함을 가르치는 유물이라고 생각합니다. 우리의 눈을 시험하고 있는 보물, 봉림사터 석등은 그런 존재가 아닐는지요.

끝으로 한 가지 첨언하겠습니다. 분류 문제입니다. 앞에서 제가 설명한 내용에 따르자면 이 석등은 양식상 어디에도 소속시키기가 어렵습니다. 달리 방도를 찾지 못해 우선은 임시로 팔각간주석등을 설명하는 말미에 끼워 넣었음을 밝혀 두는 바입니다.

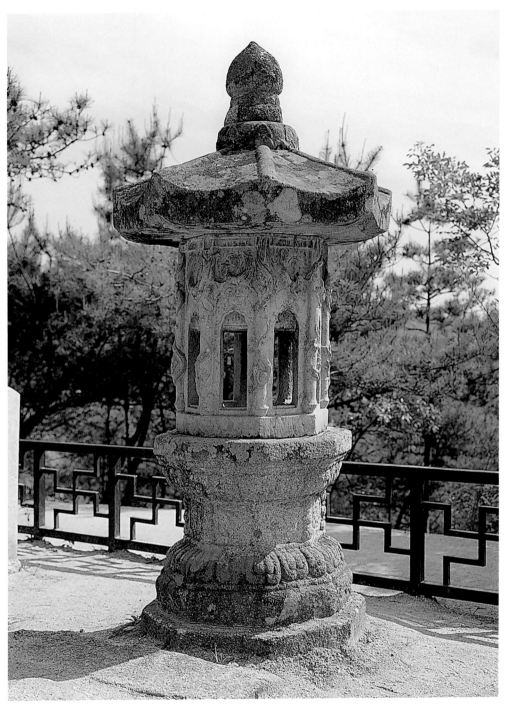

여주 신륵사 보제존자석종 앞 석등

백제 · 신라 · 발해 · **고려** · 조선

부도형 석등

(여주 신륵사 보제존자석종 앞 석등)

경기도 여주군 여주읍 천송리, 고려 말기(1379년 추정), 보물 231호, 전체높이 199cm

서서히 내리막길을 걸으며 자취조차 희미해져가던 고려시대 팔각석등은 암중모색 끝에 반전을 시도합니다. 그 결과 등장한 것이 부도형 석등입니다. 우리나라의 가장 전형적인 부도는 이른바 팔각원당형 또는 팔각당 부도라고 하여 주요 부분이 팔각을 이루고 있습니다. 기본 구조나 형태가 이런 부도를 닮은 석등을 부도형 석등이라고 합니다. 그러면 역시 주요 부분이 팔각을 이루는 팔각간주석등과 무엇이 다른지 의아해 하실지도 모르겠습니다. 보기에 따라서는 굳이 양자를 구분하여 갈래를 나눌 필요가 없을 수도 있습니다. 그러나 부도형 석등은 아무래도 팔각간주석등의 적통(?)을 이었다기보다는 그것으로부터 파생된 것으로서, 성격이나 구조와 형태, 뒷날에 끼친 영향 등이 팔각간주석등과는 약간 다릅니다. 신륵사 보제존자석종普濟尊者石鐘 앞 석등을 살펴보면 그런 의문이 어느 정도 해소되리라 생각합니다.

이 석등에서 일반 팔각간주석등과 가장 다른 부분은 기대석에서 상대석에 이르는 대좌부입니다. 분명 각 부분이 팔각인 점은 공통되지만, 팔각간주석등은 최소한 3개의 개별 부재가 조합되어 구성되는 반면 보제존자 석등은 하나의 돌로 이루어져 있습니다. 대좌부 전체의 형태가 불상의 좌대나 부도의 기단부와 방불하여, 팔각간주석등의 간주석에 해당하는 중간의 잘록한 부분을 차라리 중대석이라 불러야 마땅할 것 같습니다. 저에게는 이런 모습이 온갖 변화를 추구하고 경험하면서 스스로 지쳐가던 팔각석등이 마치 회귀하는 연어처럼 근원으로 복귀하려는 몸짓으로 보입니다.

고복형 석등을 설명할 때 불상, 부도, 불탑, 석등 등은 동일한 조형 원리의 기반 위에 서 있다고 말씀 드렸습니다. 또 이들 조형물의 대좌부나 기단부가 교리적으로는 부처님의 연화좌 혹은 수미좌에서 출발했으리라고 말씀 드

305

렸고요. 그렇다면 종교적 중요성으로 보나 발생 순서로 보나 불상의 대좌를 모델로 하여 불탑이나 부도의 기단부, 석등의 대좌부가 창안되고 변화, 발전하였을 것입니다. 긴 간주석을 가진 팔각석등의 대좌부가 기능에 맞춘 개성적인 변형과 변주를 지향하고 있다면, 여기 보제존자 석등으로 대표되는 부도형 석등의 대좌부는 기본으로의 회귀, 원리로의 복귀를 꿈꾸고 있는 게 아닌가 싶습니다. 다시 말해 팔각간주석등은 중심에서 이탈하려는 원심적 조형 원리에 입각해 있는 반면, 부도형 석등에는 중심으로 귀환하려는 구심적 조형 원리가 작동하고 있지 않을까 하는 생각이 듭니다. 요컨대 한계에 다다른 팔각석등이 근원으로 돌아감으로써 새로운 돌파구를 마련하려는 시도로 탄생한 것이 부도형 석등이 아닌가 합니다. 그런 의미에서 보자면 부도형 석등은 복고적이라고 말해도 될 것 같습니다.

보제존자 석등에서 또 한 군데 주목할 부분은 화사석입니다. 기본 형태는 팔각으로 여느 팔각석등과 같습니다. 그러나 세부에는 많은 변화와 차이가 나타나 있습니다. 그것들은 대체로 크기의 증가, 화창의 변모와 풍부한 장식성, 재료와 조각 기법의 특이성 등으로 정리할 수 있을 것입니다. 이런 문제들을 하나하나 차례로 검토해 보겠습니다.

화사석은 절대적인 크기, 상대적인 크기가 모두 커졌습니다. 일반적으로 높이 250~300cm의 석등에서 화사석의 폭과 길이는 50cm 안팎입니다. 그런데 보제존자 석등의 화사석은 폭이 62cm, 길이가 67cm에 이릅니다. 절대적인 크기가 상당히 커진 것입니다. 상대적인 크기는 더욱 커졌습니다. 보제존자 석등의 전체 높이가 199cm 남짓으로 2m가 채 되지 않으니, 화사석이 석등의 1/3 이상을 차지하고 있습니다. 지붕돌과 상륜부를 합한 높이보다 크고, 지대석에서 상대석까지를 합한 높이와 거의 맞먹는 수준입니다. 이런 크기는 대략 전체 높이의 1/5 안팎에 지나지 않는 일반 석등의 화사석과 견주면 비교가 되지 않을 정도로 커진 것입니다. 이러한 변화는 간주석이 줄어 대좌부가 낮아지면서 생긴 당연하고 필연적인 결과라고 할 수도 있겠으나, 그래도 그 정도가 지나쳐 보입니다. 화사석에 일어난 이와 같은 변화는 낮고 땅딸막해진 대좌부, 두툼하고 육중해진 지붕돌과 맞물리면서 석등 전체의 인상을

306

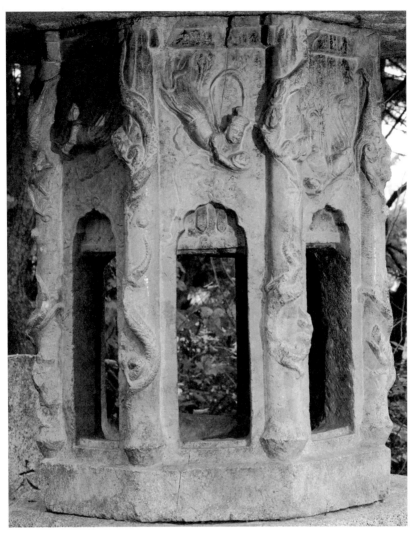
보제존자석종 앞 석등의 화사석

마치 하체보다 상체가 길고 큰 사람처럼 보이게 만들고 있습니다. 키는 작으면서 옆으로 퍼진 땅딸보. 과도하게 큰 화사석이 석등의 첫인상을 그렇게 만들고 있습니다.

　　풍부한 장식성도 보제존자 석등 화사석의 중요한 특징 가운데 하나입니

다. 화사석의 표면에는 갖가지 무늬가 돋을새김되어 있습니다. 화창 위 여백에는 양손에 꽃이나 과일 따위의 공양물을 받쳐 든 비천飛天들이 천의와 치맛자락을 하늘 위로 길게 휘날리며 날아내리고 있습니다. 모서리마다 둥근 기둥을 새기고, 그 기둥에는 다시 꿈틀꿈틀 기둥을 휘감아 오르고 내리는 두 마리 용을 고부조로 조각했으며, 기둥머리와 기둥머리 사이에 목조건축의 창방과 평방에 해당하는 무늬가 건너지르고 있습니다. 화창은 여덟 군데 모두 뚫려 고복형 석등에서나 볼 수 있던 모습을 재현하고 있으며, 화창 위나 옆으로도 덩굴무늬가 교차하거나 말려 있습니다. 특히 화창은 단순한 장방형이 아닙니다. 상단부가 끝이 뾰족한 이른바 오지 아치ogee arch를 그리고 있는데, 그것도 여러 개의 작은 호가 이어지면서 반원을 이루는 상당히 장식적인 아치입니다. 아치 안쪽으로 한 단 턱을 지워 만든 공간에는 커튼과 비슷한 무늬가 도드라져 있습니다.

대부분 민무늬이며 화려한 무늬라야 사천왕상 정도이던 그동안의 화사석에 비하면 놀라운 변신이자 파격입니다. 더욱 흥미로운 점은 이 무늬들이 우리의 전통과는 별 상관없는 '박래품舶來品'이라는 사실입니다. 기둥을 휘감은 용무늬는 중국건축에서 흔히 접할 수 있는, 중국 냄새가 물씬 나는 의장입니다. 화창의 장식적인 오지 아치도 옛 페르시아를 중심으로 한 이슬람권이나 유럽에서 흔히 볼 수 있습니다. 저는 비천의 얼굴과 자세, 옷 주름에서도 돈황 벽화에 등장하는 비천들의 체취가 느껴집니다. 이와 같은 외래적 장식 취미는 당시의 새로운 유행이었던 모양입니다. 보제존자 석등보다 조금 앞서서 1348년 건립된 국보 86호의 개성 경천사터 십층석탑에도 비슷한 경향의 무늬들이 곳곳에 등장하고 있으니까요. 경천사탑을 통해 이미 확인된 사실이지만, 당시의 국제관계, 특히 고려와 원의 관계로 보아 이런 요소들은 원나라로부터 수입되었음이 분명해 보입니다. 재미있는 것은 화사석의 이국적 장식이 이 석등의 주인공이랄 수도 있는 나옹懶翁스님과도 관련이 있을 것 같다는 점입니다. 그의 스승인 지공指空스님은 인도 출신 승려로서 중국을 비롯한 동아시아 각지에서 활동하였으며, 고려에도 2년 7개월 이상 머물다 중국에서 세상을 떠난 남다른 이력의 소유자였습니다. 나옹스님도 원나라로 유학하여

308

개성 경천사터 십층석탑(왼쪽)과 그 세부 무늬들(오른쪽)

무려 11년이나 그곳에 머물다 귀국한 경력을 가지고 있습니다. 이들의 특이한 출신과 경력이 화사석의 이국적 요소에 직·간접적으로 영향을 미치지 않았을까 짐작해 봅니다.

화사 장식 가운데 목조건축적 요소들, 예컨대 각 모서리에 굵고 높게 새겨진 두리기둥과 그것을 받치고 있는 둥근 주춧돌, 기둥머리와 기둥머리를 연결하는 창방과 평방 무늬 따위도 눈길을 끕니다. 이미 발해의 상경 석등에서 비슷한 예를 본 바 있긴 하지만, 종전의 우리 석등 화사석에서 찾을 수 없던 새로운 의장입니다. 그러나 이런 무늬들이 어느 날 갑자기 하늘에서 뚝 떨어진 것은 아니어서, 비록 석등은 아니지만 선구적인 예가 없는 것은 아닙니다. 신라 부도의 최고봉으로 꼽히는 화순 쌍봉사 철감선사 부도의 몸돌에는 기둥이나 창방은 물론 주두, 장여, 소로 등이 한층 사실적으로 조각되어 있습니다. 이런 사실을 통해 부도형 석등의 대좌부가 부도의 기단부와 연결될 뿐

309

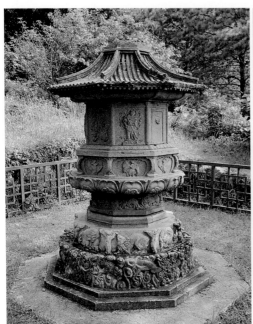

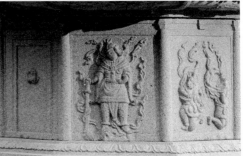

화순 쌍봉사 철감선사 부도(왼쪽)와 그 지붕돌(오른쪽 위)·몸돌(오른쪽 아래)

만 아니라 화사석도 부도의 몸돌과 내적 연관 관계가 있다는 추론도 가능하다고 생각합니다. 화사석의 목조건축적 의장은 그것 자체로도 흥미롭지만 부도와의 상관성을 암시하는 예증으로도 읽을 수 있을 것 같습니다.

　화사석에서 또 한 가지 생각해 볼 것은 재료와 기법의 문제입니다. 보제존자 석등의 화사석은 화강암을 다듬어 만든 것이 아닙니다. 대리석의 일종인 연석燕石이라는 돌로 만들었습니다. 재료의 차이는 필연적으로 조각 기법과 도구의 차이를 수반하고, 결과적으로는 조각품의 성격이나 질감의 차이를 유발합니다. 목조각과 석조각, 혹은 금속조각의 차이를 생각해 보면 금방 이해되실 겁니다. 그런데 우리는 이런 차이를 무시하거나 간과하는 경우가 종종 있습니다. 이를테면 우리의 화강암 조각은 서양의 대리석 조각에 비해 섬세하지도 정교하지도 못해서 수준과 솜씨가 떨어진다는 평가 따위가 그것입니다. 화강암 조각에게는 약간, 아니 대단히 서운하고 섭섭한 발언일 겁니다.

310

돌이라고 해서 다 같은 돌이 아닙니다. 같은 돌이라도 때에 따라서는 돌과 나무의 차이 이상으로 서로 특성이 다른 돌도 얼마든지 있습니다. 가령 화강암을 다듬어서 이와 똑같은 장식을 가진 화사석을 만들 수 있을까요? 비슷하게는 몰라도 똑같게 만드는 일은 불가능할 겁니다. 돌의 특성이 전혀 다르고 그에 따라 조각 도구와 기법이 달라지기 때문입니다. 화강암은 매우 단단하며 입자가 굵고 거친 돌입니다. 가장 조각하기 어려운 재료 가운데 하나입니다. 기계가 아니라면 정으로 쪼아서 다듬을 수밖에 없습니다. 도구와 기법이 제한적이죠. 그래서 일정 정도 이상의 곱고 섬세한 조각, 표면을 매끄럽게 마감하는 조각은 거의 불가능합니다. 반면 대리석 계통의 돌들은 입자가 고우면서 무르고 부드럽습니다. 경우에 따라서는 어지간한 나무보다 다루기가 쉬울 수도 있습니다. 섬세한 조각을 원한다면 조각칼처럼 끌을 사용하여 얼마든지 밀고 깎아낼 수가 있습니다. 보제존자 석등의 화사석이 바로 이와 같은 기법으로 조각되었습니다. 무늬를 자세히 살펴보면 정으로 쪼은 것이 아니라 끌로 깎은 자국이 용의 몸통, 비천의 옷자락, 덩굴무늬 등에 그대로 남아 있습니다. 그러므로 이런 사실을 고려하지 않은 채 화강암 조각과 대리석 조각을 평면적으로 맞비교하여 평가하는 일은 너무 안일한, 때로는 위험할 수도 있는 태도라고 생각됩니다.

화사석의 무늬들을 바라보면서 구상 혹은 설계와 재료 선택의 선후 관계를 생각해 봅니다. 화사석을 만들 때 틀림없이 아름다운 비천도 새기고 생동하는 용도 조각하겠다는 생각이 있고 난 뒤에 그런 조각이 가능한 재료로 연석을 선택했을 겁니다. 아마 여느 화사석과 비슷하게 아무 무늬 없이 화창만을 내겠다고 생각했다면 구하기 쉬운 화강암을 골랐겠지요. 구상이 먼저고 재료 선택은 나중이라는 말씀입니다. 다시 말해 화사석을 굳이 이런 돌로 만든 것은 구상과 설계에 따른 의도적이고 필연적인 선택이지, 우연히 이루어진 결과도 아니고 좀 '튀어보겠다'는 순진한 발상 때문도 아니라는 것입니다.

이런 말씀을 드리는 까닭은 왜 나머지 부분은 모두 화강암으로 만들면서 유독 화사석만 다른 재료일까 하는 의문을 품을 수도 있겠다 싶기 때문입니다. 구상이 먼저고 재료 선택은 나중이라는 것이 어쩌면 당연한 얘기로 들릴

311

여주 신륵사 보제존자석종 앞 석등

보제존자석종 앞 석등 화사석의 비천 무늬

지도 모르겠습니다. 그러나 꼭 그렇지만도 않습니다. 예를 들어 우리 산천에 수도 없이 많은 마애불상을 생각해 보십시오. 이 경우는 대부분 이미 주어진 재료에 맞추어 구상이 이루어지고, 그런 뒤 구체적 작업을 통해 불상이 탄생했다고 보아야 순리일 겁니다. 그래서 작가는 "바위가 되고 싶은 모양을 찾아냈을 뿐이다", "바위 안에 계시는 부처님을 모셔 내왔을 따름이다"라는 말을 하게 되는 것입니다.

화사석 재료와 관련하여 또 하나 재미있는 사실은 석등이 만들어지던 무렵에 탑이나 탑비, 불상 등에 연석이 많이 사용되었다는 점입니다. 당장 신륵사만 해도 보제존자 탑비, 대장각기비 그리고 석등 등을 연석으로 만들었으니까요. 이때 필요한 돌들은 주로 원에서 수입하거나 드물게는 재활용하기도 했다는 보고가 있습니다. 그러니까 어쩌면 보제존자 석등의 화사석은 무늬만 박래품이 아니라 돌도 수입품이었을지 모르겠습니다.

화사석에 너무 오래 머물렀나 봅니다. 지붕돌에 대해 간략히 언급하고 마무리하겠습니다. 지붕돌은 팔각이며 처마선은 처마귀로 갈수록 조금씩 들

312

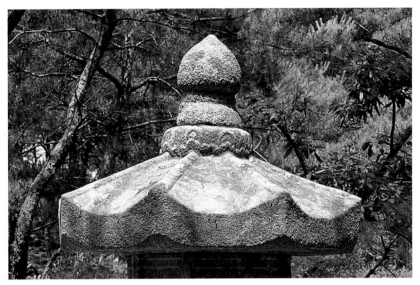
보제존자석종 앞 석등의 지붕돌

리는 곡선을 그리고 있고, 귀마루는 굵직한 입체입니다. 여기까지 얘기하면 백제 혹은 백제계 석등의 지붕돌과 아무런 차이가 없습니다. 그런데 실제 보는 느낌은 전혀 다릅니다. 백제계 석등의 지붕돌이 가뿐하면서도 우아한 느낌이라면 보제존자 석등은 육중하고 둔탁한 분위기가 큽니다. 비천이 하늘을 나는 화사석의 분위기와는 딴판이지요. 이런 인상은 주로 지붕돌의 두께에 연유하는 것 같습니다. 처마의 두께가 일반 석등 지붕돌의 2배 이상이 될 듯합니다. 게다가 낙수면의 물매도 급하지 않고 귀마루는 거의 직선에 가까운 완만한 사선을 이루고 있습니다. 그러니 지붕돌의 두께가 두꺼워질 수밖에 없고, 그것이 결국 지붕돌의 인상을 둔탁하게 할 뿐만 아니라 석등 전체가 훤칠해 보이지 않는 원인이 되었습니다.

지금의 우리들 미감으로 보자면 납득이 잘 가지 않는 이런 형식이 당시는 새로운 양식으로 널리 유행한 듯합니다. 이후 만들어지는 석조물들 가운데 지붕돌을 필요로 하는 것들, 이를테면 부도, 태실, 석등, 장명등 따위에서 상당 기간 이 지붕돌과 형태가 유사하거나 바탕이 같다고 할 만한 지붕돌을

313

여주 신륵사 보제존자석종 앞 석등

보제존자 나옹스님의 부도(석종)와 그 앞의 석등, 옆에 세운 부도비

손쉽게 볼 수 있으니까요. 나아가 어떤 의미에서는 그런 경향이 조선시대가 끝날 때까지 지속된다고 할 수도 있기 때문에 보제존자 석등 지붕돌이 갖는 의의는 결코 작다고 할 수 없습니다. 새로운 양식 출현의 전위前衛, 뭐 이런 의미를 지붕돌에 부여할 수 있을 듯도 합니다.

　　지금까지 신륵사 보제존자석종 앞 석등의 이모저모를 검토해 보았습니다. 얘기가 길었던 만큼 석등이 지닌 의의도 적지 않습니다. 저는 고려 말 조선 초 우리나라 석조물들이 조형적으로 커다란 방향 선회를 하는 지점에 서 있는 것이 이 석등이라 생각합니다. 일종의 터닝 포인트라고나 할까요. 고려 말에서 임진왜란 이전까지 만들어진 석조물들 가운데 승려들의 부도, 왕실 사람들의 태실, 능묘 앞에 놓이는 장명등, 부도 앞에 선 석등 따위는 엄연히 장르가 다름에도 불구하고 형태와 구조가 같은 것들이 적지 않습니다. 방금 지붕돌에 대해서도 비슷한 말씀을 드렸는데, 그것이 단지 지붕돌에 그치지

314

않고 석조물 전체로 확대된다는 것입니다. 보제존자 석등을 비롯하여 회암사 터의 무학無學스님 부도, 청룡사터 보각국사 부도, 1987년 일본에서 반환된 봉인사 사리탑, 예종·성종의 태실, 건원릉·헌릉의 장명등을 비롯하여 그 밖에도 이런 현상을 확인할 수 있는 유물은 얼마든지 있습니다. 분명히 서로 영향을 주고받으면서 장르의 경계를 자유롭게 넘나들고 있는 모습입니다. 이들은 동일한 갈래의 전통을 이어받는다기보다는 오히려 갈래는 다를망정 시대를 닮았던 것이 아닌가 싶습니다. 바로 이와 같은 현상의 선두에 선 것이 보제존자 석등이라 할 수 있습니다. 그러므로 보제존자 석등이 이후 전개되는 우리나라 석조미술에 미친 영향은 퍽 넓고 크다 하지 않을 수 없습니다.

보제존자 석등은 범위를 좁혀 석등사의 측면에서만 살펴보더라도 적지 않은 의의를 지니고 있습니다. 공식 명칭에 이미 드러나 있지만 보제존자 나옹스님의 부도 앞에 위치하고 있습니다. 불전이 아닌 묘탑 앞에 서 있는 것입니다. 우리는 이미 선림원터 석등을 통해 석등이 금당 앞을 떠나 수행자의 묘탑 또는 그에 상응하는 건축물 앞으로 이동하는 가능성을 추찰한 바 있습니다. 또한 고달사터 부도나 영암사터의 소위 서금당터 앞에 남아 있는 석등 부재를 근거로 고려 초기에는 이미 이런 현상이 현실화되는 것을 확인하기도 하였습니다. 그리고 이제 비로소 보제존자 석등을 통해 묘탑 앞에 석등이 설치되는 사실을 실제 유물로 목격하게 된 것입니다. 그러므로 보제존자석종 앞 석등은 석등이 불전 앞을 떠나 부도 앞을 거쳐 드디어 세속의 능묘 앞으로 자리를 옮겨가는 일련의 과정을 실물로 보여주는 현존 최고最古의 증언자라고 하겠습니다.

보제존자 석등은 건립 연대가 밝혀진 몇 안 되는 석등 가운데 하나입니다. 보제존자 나옹스님이 입적한 지 3년 뒤인 1379년 그를 추념하는 부도가 세워졌습니다. 이 부도는 개성 화장사華藏寺에 있는 지공스님 부도와 함께 우리나라 석종형 부도의 기원을 이루는 중요한 작품입니다. 석등은 그때 부도와 함께 만들었으리라 추정하고 있습니다. 고려의 하늘이 서서히 저물고 조선의 아침이 밝을 무렵 온몸에 시대의 표정을 담고 태어난 것이 이 석등인 것입니다. 그래서 저는 보제존자석종 앞 석등을 전환기의 기념비라고 부릅니다.

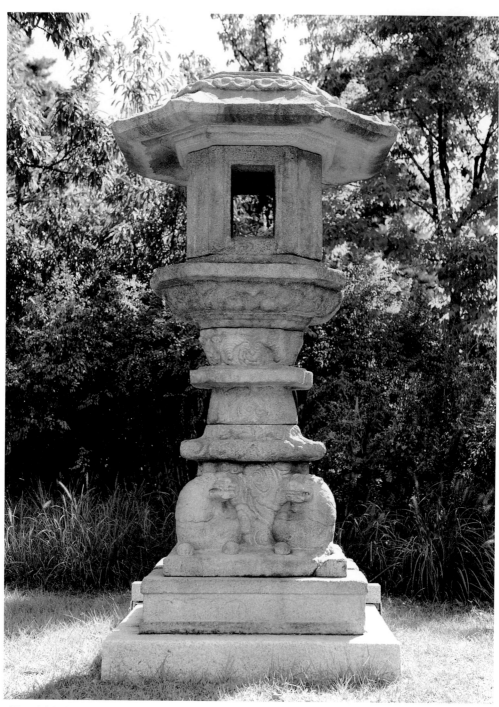

여주 고달사터 쌍사자 석등

백제 · 신라 · 발해 · **고려** · 조선

쌍사자 석등

(여주 고달사터 쌍사자 석등)

경기도 여주군 북내면 상교리(현 국립중앙박물관), 고려(10세기), 보물 282호, 전체높이 315cm

신라 경덕왕 23년(764)에 창건된 고달사高達寺는 고려시대로 접어들어 특히 광종 이후 역대 왕들의 비호를 받아 고려 제2의 선찰禪刹이라 불릴 정도로 크게 번창한 절집입니다. 비록 지금은 모든 것이 스러져 폐허가 되었으나 절터에는 거대한 불상의 좌대, 2기의 고려 초기 부도, 엄청난 크기를 자랑하는 원종대사 부도비의 귀부와 이수, 그 밖에 많은 석조물들이 남아서 소리보다 더 큰 침묵으로 그 시절의 영광을 증언하고 있습니다. 제자리를 떠나 국립중앙박물관 야외전시장 한 켠에서 관람객의 무심한 시선을 받으며 한가롭게 서 있는 고달사터 쌍사자 석등 또한 고달사가 남긴 자랑스런 유품의 하나입니다.

고달사터 쌍사자 석등이 제자리를 떠나 지금의 자리에 현재의 모습으로 서게 되기까지에는 적지 않은 곡절이 쌓여 있습니다. 원래 절터에 넘어져 방치되던 석등은 한 마을 주민에 의해 수습, 보관되다가 1958년 서울 종로4가의 모 예식장 뒤뜰로 옮겨졌습니다. 그것을 1959년 문교부(현재의 교육과학기술부)가 주선하여 경복궁 경회루 옆으로 이건하였고, 이어서 옛 국립중앙박물관 뜰로 다시 옮겨서 오랫동안 그 자리에 서 있었습니다. 이 무렵까지 석등은 기대석부터 화사석까지만 갖춘 모습이어서 지금과는 상당히 달랐습니다. 원래 절터에서 옮겨올 때 지대석은 제대로 수습하지 못하였고, 지붕돌과 상륜부는 이미 사라진 상태였기 때문입니다. 그러다가 2000년 절터를 발굴 조사하는 과정에서 지대석과 지붕돌을 발굴하여 석등은 비로소 지붕돌을 갖추게 됩니다. 정말 기적 같은 일이 일어난 셈이지요. 그러나 발굴된 지붕돌은 크게 깨져나가 절반 정도만 남은 상태여서 한동안 그런 모습 그대로 화사석 위에 얹혀 있었습니다. 2005년 국립중앙박물관이 용산에 자리 잡게 되자 그에 발맞추어 지붕돌의 깨어져 나간 부분을 복원하여 로비에 전시하였고, 그것을 다

317

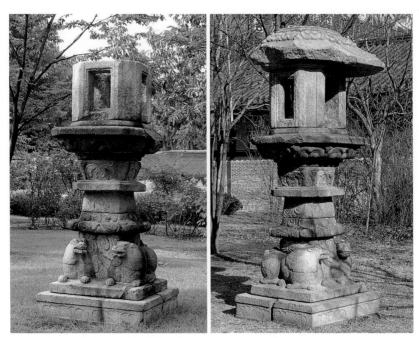

고달사터 쌍사자 석등이 화사석까지만 있을 때(왼쪽)와 깨어진 지붕돌을 얹고 있을 때의 모습(오른쪽)

시 야외전시장으로 옮긴 것이 지금의 모습입니다. 아직도 상륜부는 찾지 못하였고 지대석은 절터에 그대로 남아 있으니 처음 모습을 온전히 회복한 것은 아니지만, 절터를 떠나올 때와는 비교할 수 없을 만치 나아져 거의 제대로된 틀을 갖추게 되었습니다. 화사석까지만 남아 있을 때, 깨어져 나간 지붕돌을 얹고 있을 때, 그리고 복원된 지붕돌을 갖추고 있을 때의 사진을 잠시 비교해 보면, 동일한 유물인데도 갖출 것을 갖춘 것과 그렇지 않은 것은 참 많이 다르다는 걸 실감할 수 있습니다. 고달사터 쌍사자 석등은 자신이 걸어온 길을 통해 왜 유물이 온전히 보존되어야 하는가를 말없이 가르쳐 줍니다.

쌍사자 석등이라고 하니까 사자 두 마리가 버티고 서서 화사석을 떠받치고 있는 모습을 상상했다가 그런 기대와는 판이하게 다른 모습에 적잖이 당황스럽지는 않으셨나요? 시대가 달라져서 그런지 사자의 모습이나 자세가 완연히 다르고 기능도 완전히 바뀌었습니다. 신라의 쌍사자 석등에서는 두

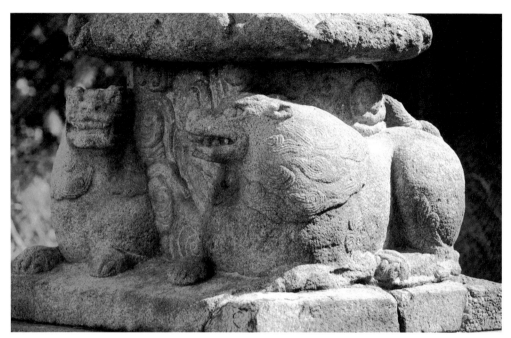

앉은 채 날카로운 이를 드러내고 눈을 부릅떠 멀리 감시의 눈길을 던지고 있는 고달사터 쌍사자 석등의 두 마리 사자

마리 사자가 간주석 역할을 대신했으나, 여기 고려시대 쌍사자 석등의 사자는 기대석 위에 앉아 일반 석등의 하대석 임무를 수행하고 있습니다. 파격적인 변화입니다. 두 마리 사자는 네 발을 접고 배를 땅에 댄 채 편안한 자세로 나란히 앉아서 고개만 안쪽으로 마주한 채 부릅뜬 눈으로 감시의 눈길을 멀리 보내고 있습니다. 마주 서서 가슴을 맞댄 신라의 사자와는 딴판입니다. 사자라는 동일한 소재를 석등이라는 동일한 대상에 조형화하면서도 시대에 따라 그 방식이 이렇게 달라질 수 있다는 사실이 신기하고 새삼스럽습니다.

　　고달사터 석등의 사자를 살피다가 뜬금없이 '이 석등을 만든 사람은 신라의 쌍사자 석등을 알고 있었을까?' 하는 호기심이 발동한 적이 있습니다. 과연 그랬을까요? 그랬을 개연성이 크다고 봅니다. 그때 석등을 만드는 사람의 심정은 어땠을까요? 완벽한 모범 앞에 선 장인의 고독감, 아마 사려 깊은 작가였다면 이런 감정에 휩싸였을 듯합니다. 그런 정도는 아니더라도 엄청난

319

여주 고달사터 쌍사자 석등

중압감에 시달렸을 것은 분명해 보입니다. 손쉽게 모방작을 만든다면야 모를까, 환골탈태하여 완전히 다른 작품을 만들어야 하는 고민이 오죽했으랴 싶습니다. 그리고 작업이 끝났을 때 그런 고민과 부담을 훌훌 털어버릴 수 있었을 것 같습니다. 이렇게 신라의 쌍사자 석등과는 구조와 형태, 의장이 전혀 다른 쌍사자 석등을 만족할 만한 수준으로 완성해 내었으니까요. 이 정도면 창조에 가까운 변용이라 해도 괜찮지 않겠습니까?

사실 이 석등을 쌍사자 석등이라고 부르고는 있습니다만, 고복형 석등이라 불러도 무방하고, 부등변팔각석등이라 불러도 상관없다고 생각합니다. 그만큼 그런 요소들이 사이좋게 공존하고 있으며, 절묘하게 그리고 성공적으로 결합되어 있다는 뜻입니다. 쌍사자는 기능과 형태를 확 바꾸어 하대석으로 변용하고 있음은 살펴본 바와 같습니다. 그러면 고복형 석등의 특징은 어디서 발견할 수 있고, 부등변팔각석등다운 점은 또 어떻게 드러나고 있을까요?

먼저 쉽게 확인할 수 있는 부등변팔각석등의 요소들부터 짚어 보겠습니다. 지붕돌, 화사석, 상대석은 모두 평면이 부등변 팔각형입니다. 아무런 가공도 거치지 않은 날 것 그대로의 부등변팔각석등 모습입니다. 각 변의 길이에 따라 크기가 다른 상대석의 연꽃잎도 부등변팔각석등에서 본 모습 그대로입니다. 그런가 하면 고복형 석등의 특징은 간주석과 간주석 굄대에서 볼 수 있습니다. 간주석은 중앙의 평평한 부분을 중심으로 해서 아래위로 갈수록 폭이 늘어나는 단면을 지니고 있습니다. 그 모양은 고복형 석등의 간주석에서 가운데 북처럼 생긴 부분만을 얇고 넓은 수평 판재로 바꾼 모습입니다. 간주석 굄대는 이런 변화의 연장선상에 있습니다.

서로 다른 요소를 뒤섞어 놓는다고 해서 무조건 조형적인 성공이 보장되는 것은 아닙니다. 이질적인 요소들이 서로 충돌이나 불협화음을 일으키지 않고 얼마나 조화롭게 결합되느냐가 관건입니다. 석등에서 이런 문제의 열쇠를 쥐고 있는 부분이 바로 간주석이라고 생각합니다. 간주석은 분명히 고복형 석등 간주석의 번안입니다. 그런데 그 번안 솜씨가 예사롭지 않습니다. 가운데 얇은 판재 부분의 평면은 부등변 팔각형입니다. 간주석 굄대의 받침도 마찬가지입니다. 간주석의 사다리꼴과 역사다리꼴 부분 역시 그러해서 간주

320

석과 그 굄대는 부등변 팔각형을 응용하여 리드미컬한 형태를 구축하고 있습니다. 원형 또는 팔각형 평면의 고복형 석등 간주석을 성공적으로 변형시키고 있습니다. 외형만 그런 것이 아닙니다. 간주석은 상부의 무게를 아래로 전달하는 물리적인 기능뿐만 아니라 상부와 하부의 이질적인 형태를 매끈하게 연결하는 조형적인 기능도 동시에 수행합니다. 상대석 이상의 각 부분은 부등변 팔각 평면인 반면, 쌍사자 하대석 이하 지대석까지는 장방형 평면입니다. 이렇게 형태가 사뭇 다른 두 부분이 간주석을 매개고리로 해서 아무 무리 없이 만나고 있습니다. 만일 간주석의 형태를 원만하게 해결하지 못했다면 이런 결과는 기대하기 어려웠을 것입니다. 그런 의미에서 보자면 간주석은 석등 전체에서 결정적 부분이라고 할 수 있습니다. 간주석이야말로 석등 제작자의 번득이는 창의력과 차원 높은 조형 의식이 집중적으로 발휘된 곳이라 해도 좋을 것입니다.

고달사터 석등을 보면서 저는 조각보를 생각합니다. 천차만별, 형형색색 모양도 빛깔도 가지각색인 자투리 헝겊을 오리고 맞추고 잇고 기워서 이제까지 없었던 조화의 세계, 선과 색과 형이 어우러진 별천지를 창조하는 조각보를 연상합니다. 근원을 달리하는 요소들을 교묘히 짜 맞추어 새로운 양식을 창출한 이 석등이 조각보의 세계와 일맥상통하다고 생각하는 것입니다. 이미 있던 것, 자신에게 주어진 것을 해체하고 재해석하여 전혀 별개의 경지를 펼쳐 보이는 점은 고달사터 석등이나 조각보나 마찬가지라고 보는 것입니다. 그런 뜻에서라면 고달사터 쌍사자 석등은 조각보라고 말해도 좋을 것입니다.

흔히들 전통을 얘기합니다. 그 계승을 강조합니다. 동시에 그것이 말처럼 그렇게 만만치 않음도 누구나 알고 있습니다. 저는 고달사터 석등이 과거의 전통을 바탕으로 새로운 전통을 수립한 성공 사례요 본보기라고 생각합니다. 예술에서 전통의 창조적 계승이란 어떤 것인가를 여실히 보여주는 모범의 하나가 이 석등이라 말하고 싶습니다. 10세기 고려인들이 지녔던 법고창신法古創新의 정신을 오롯이 담고 있는 그릇, 저는 고달사터 쌍사자 석등을 그렇게 평가합니다.

여주 고달사터 쌍사자 석등

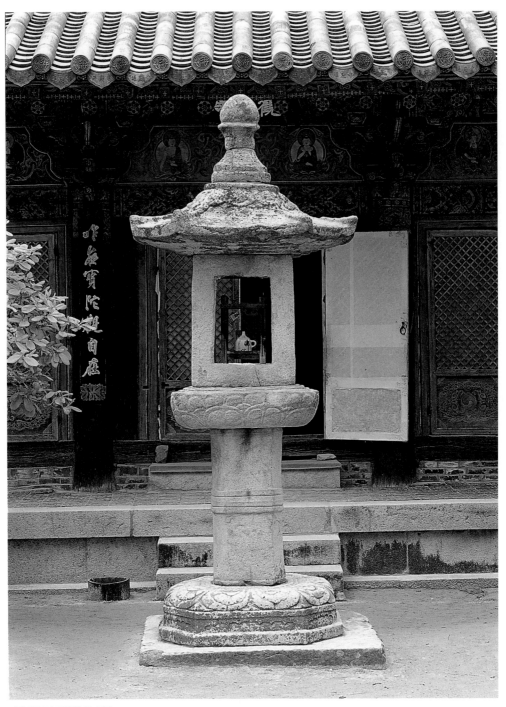

양산 통도사 관음전 앞 석등

부등변팔각석등

경상남도 양산시 하북면 지산리, 고려(1085년 전후 추정),

경상남도유형문화재 70호, 전체높이 336cm

절집에서 통도사를 두고 하는 말들이 몇 가지 있습니다. 삼보사찰三寶寺刹의 하나로 일컬어지는 것은 다들 아실 겁니다. 그런가 하면 "통도사에는 십 년 살아도 객"이라는 말도 있습니다. 통도사의 보수성과 배타성을 은근히 꼬집는 표현입니다. 또 얼마 전까지만 해도 통도사는 '부자절(?)'로 절집 얘기꾼들의 입방아에 자주 올랐습니다. 상대적으로 넉넉한 살림살이에 대한 시기심이 살짝 가미된 소문이었다고나 할까요. 그래서 그런지 '부자절' 통도사는 물려받은 문화재도 단연 타의 추종을 불허합니다. 단일 사찰로는 가장 많은 불화를 보유하고 있으며, 그 밖의 유물들도 질과 양 어느 모로나 국내 어떤 사찰에도 뒤지지 않습니다. 우리의 관심사인 석등 역시, 1기도 없는 절이 부지기수인 판에 무려 9기나 보유하고 있어서 다른 절의 부러움을 사고 있습니다. 역시 부자는 부자인 셈인가요? 이 가운데 대웅전 동쪽과 남쪽, 그리고 영산전 앞에 있는 3기는 일제강점기에 제작된 것으로 보이는 20세기 이후의 작품이긴 합니다만, 그렇더라도 단연 압도적임은 불변입니다. 아무튼 이런 여러 석등 가운데 대표적인 것이 통도사 관음전 앞 석등입니다.

　석등은 관음전의 전면 한가운데 서 있습니다. 그래서 관음전 앞 석등이라 부르고는 있습니다만, 조금은 어폐가 있는 명칭입니다. 관음전은 조선시대에 창건된 법당이고 석등은 고려시대 작품이라서 드리는 말씀입니다. 혹시 관음전이 들어서고 나서 다른 곳에 있던 것을 옮겨온 것은 아닐까 싶기도 한데, 지금의 자리가 불이문·석등·오층석탑·대웅전을 잇는 중심축 위여서, 반드시 그렇지는 않아 보입니다. 오히려 관음전을 지을 때 이 석등을 기준점으로 삼았다고 보는 게 순리일 듯합니다.

323

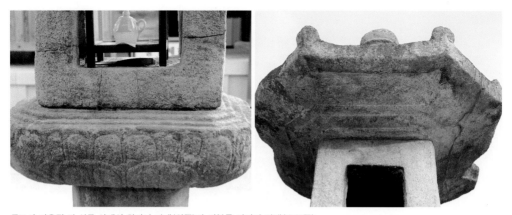
통도사 관음전 앞 석등 상대석 윗면의 괴대(왼쪽)와 지붕돌 밑면의 괴대(오른쪽)

　　석등의 제작 시기는 1085년 전후로 짐작하고 있습니다. 통도사 영산전
앞마당의 삼층석탑 앞에는 고려 선종 2년(1085)으로 조성 시기가 밝혀진 배례
석이 하나 있습니다. 보물 74호로 지정된 통도사 국장생석표國長生石標도 바로
이 해에 만들어진 것입니다. 용화전 앞의 봉발탑奉鉢塔이나 삼층석탑도 비슷한
시기에 세워졌으리라 추정하고 있습니다. 이런 점들을 근거로 석등 또한 이
무렵에 제작되었으리라 보는 것이지요. 양식으로 보아도 그렇고, 저 역시 그
러리라 여기고 있습니다.

　　석등을 보면 단박에 부등변팔각석등이란 걸 알 수 있습니다. 지대석과
화사석을 제외하고는 기대석부터 상륜부까지 모두 부등변 팔각 평면을 유지
하고 있습니다. 문제되는 부분은 화사석입니다. 분류 기준이 되는 화사석이
사각인데 어째서 부등변팔각석등이라 단정하는지 의아스러우실 겁니다. 이
화사석은 애초의 것이 아닙니다. 그것을 잘 알 수 있는 근거가 있습니다. 상
대석 윗면과 지붕돌 밑면에 3단으로 돌을새김된 괴대가 부등변 팔각형을 이
루고 있습니다. 이로 본다면 화사석이 부등변 팔각이었음은 움직일 수 없는
사실입니다. 그것이 어느 땐가 지금의 네모난 화사석으로 바뀐 것이지요. 가
정이긴 한데, 화사석이 부등변 팔각이었을 때는 정면에 화창이 두 군데 뚫려
있었을지도 모릅니다, 부인사 쌍화사석등처럼 말입니다. 충분히 그럴 가능성

324

열 장의 연꽃잎이 돌아가고 있는 통도사 관음전 앞 석등의 하대석

이 있건만 확인할 길은 이미 끊어졌으니 아쉬울 따름입니다.

　지금의 화사석 모습은 이런 상상과 가정이 무색합니다. 화사석은 대략 정면 폭 65cm, 측면 폭 50cm, 높이 81cm 정도의 크기로, 앞면과 옆면의 크기가 확연히 다릅니다. 이 점이야 지붕돌과 상대석의 평면에 따른 필연적 결과로 이해할 수 있지만, 화사석 면면이나 화창의 모양새 모두 정확한 직사각형을 이루지 못함은 물론, 높이는 지나치게 높고 화창은 너무 크기만 하여 전혀 어울리지 않습니다. 옛 모습대로 만들지 않은 것도 납득하기 어려운데, 이렇게 졸렬하게 맞추어 넣다니 어이가 없습니다. 이로 말미암아 석등은 시쳇말로 '스타일을 완전히 구기고' 말았습니다. 이목구비도 반듯하지 못한 녀석이 무언가에 놀라 눈 크게 뜨고 입 반쯤 벌려 어벙한 표정을 짓고 서 있는 것 같습니다. 조금 지나친 비유인가요? 미려하지는 않더라도 어지간은 했으면 좋았을 텐데 지금 모습은 너무 아니올시다여서 자꾸 토를 달게 됩니다. 그저 고려시대에도 본격적인 부등변팔각석등이 꾸준히 명맥을 잇고 있었다는 사실을 알게 된 것으로 위안을 삼아야 할까 봅니다.

325

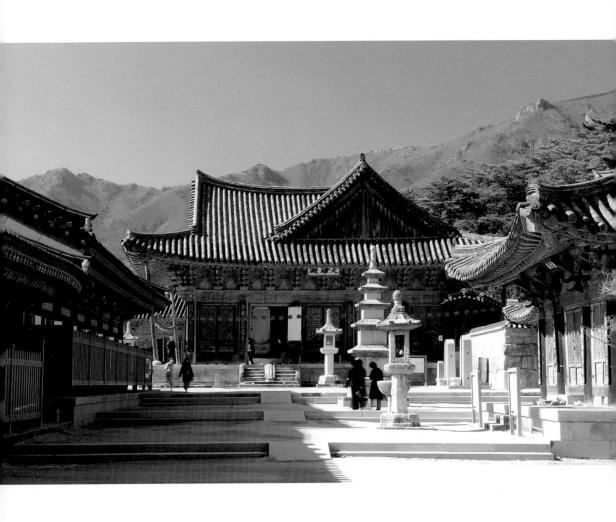

불이문 쪽에서 통도사 관음전 앞 석등을 바라보다.

백제 · 신라 · 발해 · **고려** · 조선

몇 군데 눈길 가는 곳이 있습니다. 하대석의 연꽃잎은 앞면과 뒷면에 두 장씩, 양쪽 측면과 네 모서리에 각각 한 장씩 해서 모두 열 장이 수놓아져 있습니다. 부등변 팔각이라는 형태에서 자연스럽게 이루어진 것이겠지만, 아무튼 부인사 쌍화사석등과 같은 수법임을 알 수 있습니다. 꽃잎마다 안쪽에 가상의 꽃인 보상화 무늬를 새겨 화사하긴 하나 꽃잎이 평면적이어서 생동감은 별로 느껴지지 않습니다.

간주석에는 중간에 두 줄의 음각선을 그어 세 줄의 띠를 만들고, 이곳과 위아래 양 끝의 띠를 기점으로 하여 안쪽으로 가볍게 휘어지도록 다듬었습니다. 단조로움을 피하려는 의도였는지는 모르겠으나 그게 효과적인지는 모르겠습니다. 오히려 하대석과 상대석의 화려한 연꽃잎과 대비되는 간결한 맛을 감쇄시키지 않았나 하는 생각도 듭니다.

상륜부는 전체를 돌 하나로 만들었습니다. 부인사 쌍화사석등의 새로 만든 상륜부와 닮았습니다. 아마도 부인사 쌍화사석등의 상륜부를 복원할 때 이 관음전 앞 석등을 참고했던 모양입니다.

말씀 드린대로 통도사에는 여러 기의 석등이 있습니다. 석등 외에도 조선시대에 만들어졌음 직한 석조물들이 곳곳에 자리 잡고 있습니다. 흥미롭게도 이들 여러 석조물에서 관음전 앞 석등을 본받은 흔적을 쉽게 발견할 수 있습니다. 제 눈에는 관음전 앞 석등이 본보기로 삼을 만큼 훌륭해 보이지는 않는데, 예전 통도사 스님들은 그렇지 않았던 모양입니다. 통도사 관음전 앞 석등은 고려 이후 통도사의 조형 활동에 기준을 제공한 작품이었는지도 모르겠습니다.

양산 통도사 관음전 앞 석등

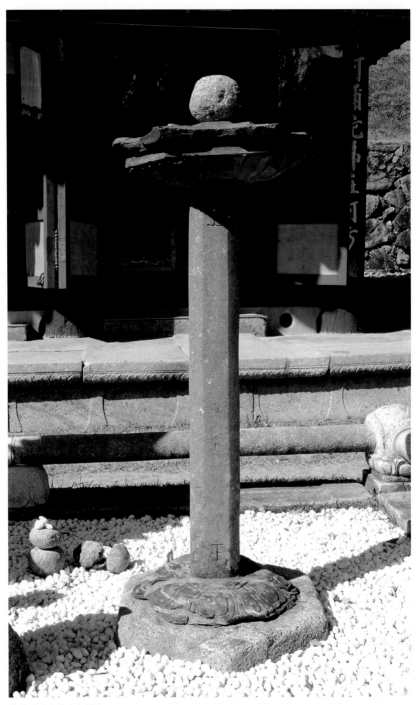

합천 해인사 원당암 석등

백제 · 신라 · 발해 · **고려** · 조선

육각석등

경상남도 합천군 가야면 치인리, 고려 초기, 보물 518호, 전체높이 166cm

육각석등은 통일신라 후기쯤에 발생하여 고려시대 전반기까지만 잠시 유행하다가 사라졌다는 것이 통설입니다. 이렇게 존속 기간이 길지 않은 탓인지 남아 있는 유물이 많지 않습니다. 통일신라시대의 것이라야 부여 석목리 석등 하대석이 유일하고, 고려시대 것도 남북한을 모두 합해 6기에 지나지 않습니다. 해인사 원당암 석등, 화천 계성사터 석등, 금강산 정양사 석등, 신천 자혜사 석등, 원주 법천사터 석등재, 영월 무릉리 석등재가 그것입니다. 2기를 제외하곤 나머지 4기가 강원도에 집중되어 있음을 알 수 있습니다. 주목할 필요가 있을 듯합니다. 이 가운데 마지막 2기는 명칭에서도 알 수 있듯이 매우 단편적인 모습만 남아 있습니다. 법천사터 석등재는 육각의 화사석 파편만 남아 있을 뿐이고, 무릉리 석등재는 연꽃무늬가 새겨진 육각의 받침대 하나만 달랑 남아 있어서 석등의 부재라고 단정하는 것도 조심스러운 형편입니다. 너무 단편적이어서 뭐라 말씀 드리기 어려운 이 둘을 제외하고 나머지 육각석등을 차례로 소개하겠습니다.

•

해인사 원당암 석등을 고려시대 석등이라고 하면 "어, 아닌데⋯⋯" 하며 고개를 갸웃거리는 분들이 있지 싶습니다. 학자나 전문가들 대부분이 이 석등을 통일신라시대 말기의 작품으로 비정比定하고 있고, 그에 따라 도록이나 기타 책자에서 원당암 석등의 제작 시기를 그렇게 밝히고 있기 때문입니다. 저는 그 견해에 동의하지 않습니다. 근거가 있냐구요? 물론 저 나름대로는 그렇습니다. 지금부터 과연 실상은 어떠하며, 제 주장의 논거는 무엇인지 하나하나 따져보겠습니다.

원당암은 신라 왕실에서 해인사를 창건할 때 큰절보다 먼저 지어 원당사

329

원당암 석등의 화강암 지대석과 점판암 하대석. 하대석 윗면에 육각의 간주석 굄대가 보인다.

찰願堂寺剎로 이용했던 유서 깊은 암자입니다. 1980년대 초반까지만 해도 소박한 분위기가 남아 있었는데, 지금은 규모가 하도 확장되어서 암자라는 말이 무색해져버렸지만 말입니다. 현재 석등은 암자의 보광전普光殿 앞에 다층석탑과 나란히 서 있습니다. 우선 재질이 눈에 띕니다. 보통 청석靑石이라고 부르는 점판암이 주재료입니다. 화강암으로 만든 지대석을 제외하곤 나머지 부분을 모두 점판암을 가공하여 만들었는데, 다층석탑 역시 재료가 같아서 탑과 석등이 동시에 만들어졌으리란 짐작을 하게 됩니다.

지대석은 꽤 두툼한데 현재는 주위에 깐 하얀 자갈에 많은 부분이 덮여 있고 상단 일부만 드러나 있는 상태입니다. 육각석등답게 육각 평면이라는 점 말고는 별다른 특징이 없고, 아무런 무늬도 베풀어지지 않았습니다.

지대석 위의 연화하대석 역시 육각 평면입니다. 지대석과 서로 모서리가 어긋나게 앉혀진 모습이 우선 눈에 잡힙니다. 이렇게 모서리가 서로 일치하지 않도록 놓인 것이 애초의 모습일까요? 글쎄요, 아마도 처음에는 지대석과 하대석의 모서리가 일치하도록 놓여 있었으리라 짐작됩니다. 다음으로는

330

두께가 상당히 얇다는 점이 시선을 끕니다. 보통 점판암이라는 돌이 얇게 켜를 이루며 갈라지는 성질이 있어서 큰 덩어리의 석재를 얻기가 어렵긴 합니다만, 그런 점을 감안하더라도 이 하대석은 무척 얇은 편이어서 두께가 겨우 6cm 남짓입니다. 상대석이나 지붕돌도 이처럼 얄팍한 것을 보면 석등을 만든 사람들이 날렵하고 가뿐한 인상을 선호했던 모양입니다. 연꽃잎의 배열도 재미있습니다. 꽃잎은 모두 열두 장인데, 각 면의 중앙에 조금 크면서 동그스름한 꽃잎을 한 장씩 새기고 그 사이사이 모서리마다 폭이 한결 좁으면서 허리가 잘록한 꽃잎들을 새겨 넣었습니다. 각 모서리에 꽃잎의 중심축을 일치시키면 똑같은 크기의 꽃잎을 새길 수 있었을 텐데 굳이 이런 방식을 택한 의도가 무엇인지 사뭇 궁금합니다. 리드미컬한 변화를 기대한 걸까요? 잘 모르겠습니다.

간주석은 몇 가지 이유에서 원형이 아니라는 게 제 판단입니다. 우선 길이를 보십시오. 화사석이 없는 점을 고려하더라도 일반적인 비례를 벗어나 아주 길어 보입니다. 현재 이 석등의 지상 부분 전체 높이가 166cm 정도인데, 간주석의 길이가 127cm를 넘으니 여간 긴 것이 아닙니다. 게다가 무척 가늘기도 합니다. 그래서 더욱 길어 보이고요. 상식을 크게 벗어난 길이와 두께가 지금의 간주석이 나중에 교체된 것일 가능성을 시사하고 있습니다. 또 석등의 다른 부분은 모두 육각 평면인 반면 간주석의 평면은 귀접이한 사각입니다. 어떤 보고서에는 이를 부등변 팔각이라고 서술하고 있습니다만, 제가 보기에는 부등변 팔각을 계획한 것이 아니라 사각기둥을 만들면서 모를 죽이다 보니 자연스럽게 생겨난 결과인 듯합니다. 잘 살펴보면 네 모서리의 폭이 일정하지도 않을뿐더러 경계선도 일직선이 아니어서, 일정한 계획 아래 부등변 팔각형을 만들려는 의도를 읽을 수 없습니다. 간주석이 부등변 팔각이든 귀접이한 사각이든, 육각석등이라는 퍽 드물고 개성적인 석등을 만들면서 왜 간주석만은 지금과 같은 형태로 만들었는지 모르겠습니다. 육각으로 다듬는 게 자연스럽고 당연했을 텐데 말입니다. 물론 육각석등이라고 해서 간주석을 반드시 육각으로 만들라는 법도 없고, 현재 남아 있는 실물들 또한 그렇지는 않습니다만, 순리를 벗어난 것임에는 틀림없습니다.

합천 해인사 원당암 석등

밑면에 육각 굄대가 뚜렷한 원당암 석등 상대석

 저의 이런 생각을 뒷받침하는 '증거'가 있습니다. 하대석 상단과 상대석 하단에 남아 있는 굄대가 그것입니다. 하대석은 두 조각이 났던 것을 이어 붙였습니다. 그 가운데 한쪽에는 남아 있지 않지만 나머지 한쪽에 2단의 굄대가 선명하게 남아 있습니다. 그것을 연장해 보면 애초의 굄대가 육각이었음을 알 수 있습니다. 또 몸을 구부려 상대석 하부를 올려다보면 2단으로 처리한 육각의 굄대가 뚜렷함을 확인할 수 있습니다. 이렇게 간주석의 상하단과 접하는 하대석 상단 굄대와 상대석 하단 굄대가 모두 육각이라면 간주석 또한 육각이라야 자연스럽고 합리적이지 않겠습니까? 이 때문에 원당암 석등의 처음 간주석은 육각기둥이었으리라 믿고 있습니다.

 또 하나 결정적인 부분이 있습니다. 간주석의 석질이 그 밖의 부재들과 다릅니다. 간주석은 점판암이 아니라 각섬암角閃岩을 깎아 만든 것입니다. 사진으로 보면 잘 드러나지 않지만 현장에서는 조금만 주의를 기울여도 금방 알 수 있습니다. 석등을 처음 제작할 때 이렇게 간주석만 전혀 다른 돌로 다듬었을 가능성은 아주 낮습니다. 솜씨 또한 완연히 다릅니다. 간주석을 가공

332

한 솜씨는 하대석, 상대석, 지붕돌을 만든 솜씨에 훨씬 못 미칩니다. 간주석의 두께가 일정하지도 않고 모서리 선들도 반듯하지 않으니 솜씨라기보다는 차라리 성의가 부족하다 해야 할지도 모르겠으나, 아무튼 같은 솜씨가 아닌 것은 분명해 보입니다. 이상과 같은 몇 가지 이유—상식을 벗어난 비례, 귀접이한 사각 평면, 상대석 하단과 하대석 상단에 마련한 육각 굄대의 존재, 상이한 석질, 동일하지 않은 제작 솜씨 때문에 저는 현재의 간주석이 석등 제작 당시의 것이 아니라고 간주합니다.

상대석과 그 위에 바로 얹은 지붕돌도 육각입니다. 두 가지 모두 얄팍해서 두께나 모양새가 하대석과 서로 상통합니다. 특히 상대석의 연꽃잎들은 모양과 개수, 배열 방법이 하대석의 연꽃잎들과 똑같아서 호응 관계를 잘 보여주고 있습니다. 상대석과 지붕돌 사이에 있었을 화사석은 지금은 사라지고 없습니다. 하지만 형태가 육각이었음은 분명히 파악할 수 있습니다. 상대석 윗면에 육각을 이룬 1단의 화사석 굄대가 선명하게 남아 있습니다. 지붕돌 아랫면에도 3단의 육각 굄대가 돋을새김되어 있습니다. 화사석이 육각이었다고 단정해도 무리가 없을 것입니다. 비록 화사석은 사라졌지만 이 석등을 육각 석등이라고 분류할 수 있는 증거는 남아 있는 셈이라고나 할까요.

지붕돌 위에 올려놓은 돌은 자연석이어서 애초의 상륜이 아님은 말할 필요조차 없습니다. 그런데 얼마 전까지만 해도 여기에는 다른 돌이 놓여 있었습니다. 현재 석등 곁에 나란히 선 다층석탑 꼭대기에 있는 동글납작한 부재가 그것입니다. 적어도 2000년 이전에 찍은 사진에서는 바로 이 부재가 지붕돌 위에 얹혀 있습니다. 그리고 대개는 이것을 석등의 보주로 설명하고 있습니다. 과연 이 돌이 보주일까요? 그럴 가능성은 전무하다고 생각합니다. 여기에도 몇 가지 근거가 있습니다. 첫째, 역시 비례의 문제입니다. 이 부재는 지붕돌의 두께와 크기를 고려한다면 턱없이 크고 두툼하고 무거워서 우리의 상식적인 비례감을 위반하고 있습니다. 둘째, 이 부재에는 한가운데 위에서 아래로 관통된 구멍이 뚫려 있습니다. 지붕돌에 난 작은 구멍과 이어져 화사석 안으로 빗물이 스며들 염려가 있는데 이런 구멍을 보주에 뚫을 리가 만무합니다. 셋째, 이 부재 역시 점판암이 아닌 각섬암이어서 석질이 여타 부분과

333

화사석 없이 겹쳐진 원당암 석등의 상대석과 지붕돌.
최근 모습(왼쪽)과 옛 모습(오른쪽)에서 보이는 상륜 자리의 돌이 서로 다르다.

다릅니다. 이만한 부재를 깎으면서 굳이 석질이 다른 돌을 선택할 이유는 별로 없다는 생각입니다. 그렇다면 이 돌의 정체는 무얼까요?

저는 석등은 물론 다층석탑과도 전혀 상관없는 고려시대 차맷돌의 윗짝으로 판단하고 있습니다. 이 돌에는 위에서 아래로 관통된 구멍만 있는 게 아니라 옆구리에도 구멍이 하나 깊게 파여 있습니다. 여기에 손잡이를 박으면 맷돌의 윗짝으로 손색이 없는 구조와 모양이 됩니다. 실제로 크기만 조금 더 클 뿐 형태도 석질도 이와 같은 고려시대 차맷돌을 본 적이 있습니다. 그러니까 저는 애초의 보주가 사라진 자리에 엉뚱하게도 고려시대의 차맷돌이 올라앉아 오랫동안 주인 노릇을 대신해 왔다고 보는 것입니다. 설사 이것이 차맷돌이 아니라 하더라도 애초의 보주가 아님은 변함없는 사실일 겁니다.

지금까지 말씀 드린 것이 원당암 석등의 현황입니다. 자, 그렇다면 지대석, 하대석, 상대석, 지붕돌만이 원래의 부재로 남게 됩니다. 이들을 가지고 석등의 제작 시기를 판별해야만 하는 처지에 놓인 셈입니다. 그럼 이 정도의 자료만을 가지고 조성 시기를 고려시대로 추정하는 논거가 무엇인지 차례로 제시해 보겠습니다.

먼저 상대석과 하대석에 새겨진 연꽃잎은 양식으로 보아 고려식에 속합니다. 적어도 신라식은 아닙니다. 석등을 포함하여 신라의 석조미술품에서

334

해인사 원당암 다층석탑. 오른쪽 뒤로 석등이 보인다.

합천 해인사 원당암 석등

김제 금산사 육각다층석탑

이와 같은 모양의 연꽃잎을 본 적이 없습니다. 크기가 완연히 다른 꽃잎이 번갈아 배열된 점도 그렇고, 특히 모서리에 새겨진 허리가 잘록하고 긴 꽃잎의 경우는 완연한 고려풍입니다. 꼭 같지는 않더라도 발상이 같다고 할 만한 것들은 고려시대 석조물에서 심심찮게 찾아볼 수 있으니까요.

하대석과 상대석, 지붕돌의 형태도 판단의 근거가 됩니다. 이들은 공히 얇고 평평한 느낌이 강해 볼륨감이 강한 신라의 형식과는 상당히 달라 보입니다. 재료가 점판암임을 감안하더라도 분명 그렇습니다. 지붕돌 귀마루가 그리는 곡선, 안쪽으로 휘어진 듯한 상대석 연꽃잎의 윤곽선도 여기에 가세해서, 이들 부재들이 고려풍임을 드러내고 있습니다.

바로 곁에 함께 서 있는 다층석탑도 중요한 근거를 제공합니다. 석탑은 양식상 고려시대 작품이 거의 확실해 보입니다. 기단부에 새겨진 연꽃잎은 중심선이 바깥쪽으로 비스듬한 사선을 그리고 있어서 전형적인 고려의 연꽃잎 모습입니다. 중첩된 지붕돌의 모양도 마찬가지입니다. 고려시대 제작임을 아무도 의심치 않는 김제 금산사 육각다층석탑과 비교해 보면 이런 점을 금방 확인할 수 있습니다. 다층석탑의 정황이 이렇다면 동시에 만들어졌을 것이 거의 확실한 원당암 석등의 제작 시기는 자명해집니다. 금산사 다층석탑이 육각이라는 점도 시사하는 바가 큽니다.

우리나라에 점판암으로 만들어진 석조물은 아주 희소해서 현존 유물이 다섯 손가락 안에 꼽힐 정도입니다. 이 가운데 원당암의 다층석탑과 석등을 제외하곤 모두 고려시대 작품임에 별다른 이의가 없습니다. 아무래도 점판암이라는 석재는 고려시대에 접어들어서야 석조미술품의 재료로 개발된 것이

아닌가 하는 생각이 듭니다. 이 점도 원당암 석등의 제작 시기 판단에 참고가 되어야 할 것입니다.

　이상 몇 가지 근거를 바탕으로 원당암 석등이 통일신라 말기에 세워졌다 기보다는 고려시대에 접어든 이후 건립되었을 가능성이 훨씬 높다고 생각합니다. 여기에 덧붙여 저의 이런 판단에는 전문가들의 '불성실'도 한몫 하였음을 말씀 드리지 않을 수 없습니다. 보주나 간주석은 애초의 부재가 아님이 거의 분명한데, 그런 점에 대한 지적조차 없이 마치 그것이 석등의 원 부재가 당연한 듯 설명하는 태도들이 제게는 꼭 사료 비판도 거치지 않고 역사를 서술하는 것처럼 비쳐서 그들의 주장을 신뢰하기 어렵게 했습니다.

　해인사 원당암 석등은 비록 온전한 모습은 아닐지라도 두 가지 점에서 소중합니다. 우선 점판암이라는 특이한 재료를 사용하고 있어서 남다릅니다. 몇 안 되는 육각석등이라는 점도 다시 한 번 지적해야 하겠지요. 다만 제작 시기에 대해서는 다시 생각해 보아야 할 듯합니다. 이제까지는 대체로 유물 자체에 의한 판단이라기보다는 원당암의 역사를 참조하여 통일신라 말기의 작품으로 간주해 왔습니다. 그런 견해들은 재고의 여지가 크다는 점을 거듭 지적하면서 설명을 마무리하겠습니다.

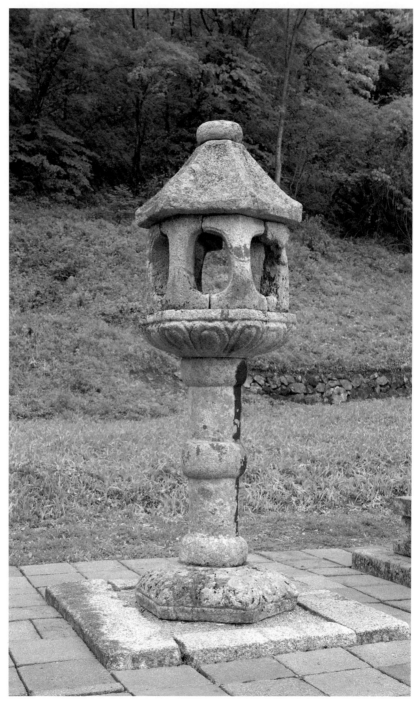

금강산 정양사 석등

강원도 금강군 내강리, 고려, 북한 보존유적 43호

한국전쟁이 우리 국토와 겨레에 안긴 상처는 이루 말할 수 없이 큽니다. 저에게는 장안사長安寺, 유점사楡岾寺, 표훈사表訓寺, 신계사神溪寺를 비롯해 금강산 골골이 들어앉아 있던 절들을 영영 볼 수 없게 되었다는 사실도 아쉽기 짝이 없습니다. 일제강점기에 촬영한 흑백의 유리원판 사진 속에 보이는 장려한 모습들을 들여다볼 때마다 진한 안타까움에 마른 침을 꿀꺽 삼키곤 합니다. 바람만이 오가는 빈터로 남은 요즘 사진들을 대할 적이면 어쩌지 못하는 그리움에 한숨이 절로 나오곤 합니다.

정양사正陽寺는 그래도 좀 나은 편에 속합니다. 금강산에 올랐던 옛 선비들의 글에 무수히 나오는 헐성루歇惺樓를 필두로 영산전, 명부전, 승방 따위 건물들이 한국전쟁 때 모두 소실되었지만, 그 무지막지한 전화戰禍를 견디고 몇몇 건물과 석조물들이 처연한 모습으로나마 건재하고 있으니까요. 현재 정양사에는 목조건물로 반야전般若殿과 약사전藥師殿이, 석조물로는 삼층석탑, 육각석등, 나옹스님의 석종형 부도, 반야전 안의 석조여래좌상 등이 남아 있습니다. 묘하게도 이들은 하나같이 중심축을 공유하고 서 있습니다. 가장 앞자리에 석등이 있고, 그 뒤에 차례로 석탑-약사전(석조여래좌상)-반야전-나옹스님 부도가 자리 잡고 있습니다.

석등 뒤로 삼층석탑, 약사전, 반야전이 이어지는 모습이 새삼스럽습니다. 금당-탑-석등이 동일한 중심축 위에 놓인 형식으로, 청량사 석등, 무량사 석등 등을 통해 몇 차례 보아온 배치입니다. 보시는 것처럼 법당, 즉 약사전은 육각 건물입니다. 그뿐만이 아닙니다. 약사전 안의 석조여래좌상이 앉아 계신 석조 좌대 역시 육각입니다. 육각석등, 육각 건물, 육각 좌대 등 육각을 사찰 조영에 조직적, 계획적으로 활용하였음을 알 수 있습니다. 석등의 형

339

태 또한 그러한 틀 속에서 나온 것으로 이해됩니다.

　거의 온전한 모습의 육각석등을 처음 대하는 첫인상이 어떠십니까? 저는 예상을 벗어난 예사롭지 않은 모습에 좀 당혹스러웠습니다. 찬찬히 뜯어보겠습니다. 평면은 지붕돌·화사석·상대석·하대석이 육각을, 간주석만이 원형을 이루고 있습니다. 육각 평면을 간직한 곳이 한 군데 더 있습니다. 지대석입니다. 지금은 하대석 주위로 네모지게 장대석을 둘러 마치 그것이 지대석처럼 보이지만, 원래 모양이 아닙니다. 일제강점기 사진에는 분명 육각의 지대석이 연화하대석을 받치고 있습니다. 어떻게 지금 모습으로 바뀌게 되었는지 영문을 모르겠습니다. 북녘에서 일어난 변화라 당장은 확인할 도리가 없어 고개만 주억거릴 따름입니다.

　화사석에 가장 먼저 눈길이 갑니다. 그동안 우리가 보아온 석등의 화사석은 한 점도 예외 없이 하나의 돌을 다듬어 만든 것이었는데, 여기서 보기 좋게 그런 관행이 깨지고 있습니다. 마치 신석기시대 돌칼의 손잡이를 절반쯤 접어놓은 것처럼 가공한 돌 여섯 장을 짜 맞추어 화사석을 구성하였습니다. 그러다 보니 자연스럽게 면마다 화창이 생겨나고 그 형태는 타원형을 이루게 되었습니다. 이와 비슷한 예가 전혀 없으니 어디에서 유래했는지 모르겠습니다. 기발하긴 한데 상부의 힘을 지탱하기에 더 유리한지는 다소 의문입니다. 화사석은 또 폭과 높이의 차이가 유난히 심합니다. 높이가 폭의 절반 정도에 지나지 않습니다. 일반 석등의 화사석에 비기면 폭과 높이의 비례가 반대에 가깝습니다. 이러한 화사석이 상대석을 거의 꽉 채우고 있어서, 마치 상대석과 화사석이 한 덩어리처럼 보이는 것도 무척 이채롭습니다.

　화사석의 폭이 크다 보니 그 위의 지붕돌도 실제 크기는 결코 작은 것이 아니건만 모양이 좀 우습게 되었습니다. 처마는 깊이가 없이 짧은 데다 낙수면과 귀마루의 물매는 급해서 흡사 고깔모자 혹은 양태가 좁은 갓을 쓴 듯 채신머리가 없어 보입니다. 실용에서도 문제가 많지 싶습니다. 보시는 것처럼 지붕돌은 상대석과 폭이 거의 같습니다. 처마는 한껏 짧습니다. 처마 안쪽으로 빗물을 차단하는 장치도 없습니다. 이러니 심하게 비라도 내릴라치면 지붕돌 밑면을 타고 흘러드는 빗물, 상대석 가장자리에 떨어지는 낙숫물을 어

340

금강산 정양사 전경. 육각석등, 삼층석탑, 육각의 약사전, 반야전이 일렬로 나란하다.

찌 감당할지 적잖이 염려됩니다. 형태와 기능에 무리가 따를 것을 뻔히 알면서도 시침 뚝 따고 천연스레 상대석, 화사석, 지붕돌을 이렇게 구성한 '강심장'이 놀랍습니다.

지붕돌 위에는 꼭 도넛처럼 생긴 동글납작한 돌이 하나 놓여 있습니다. 일제강점기 때의 사진에는 없던 모습입니다. 이 또한 언제, 무슨 근거로 올려 놓았는지 모르겠습니다. 이 석재 외에 상륜부는 아무것도 남은 게 없습니다. 화사석과 지붕돌의 생김새로 미루어 상륜부가 온전하였다면 그 역시 예상 밖이었을 텐데, 이미 상상조차 소용없는 일이 되고 말았습니다.

간주석도 자못 흥미롭습니다. 전반적인 모양은 원통형인데, 상·중·하 세 군데 굵고 둥그스름한 띠가 도드라져 돌아가고 있습니다. 이 밖에는 아무 무늬도 없습니다. 그래서 흡사 왕대나무 두 마디를 잘라 상대석과 하대석 사이에 끼워 넣은 모양새입니다. 형태로 보면 분명히 고복형 석등의 간주석에

341

서 파생되었으리라 짐작이 갑니다만, 뿌리의 흔적을 깨끗이 털어버린 모습입니다. 이해가 안 가는 점은 원형 평면을 취하고 있다는 사실입니다. 기왕 육각 평면을 사찰 조영에 적극적으로 활용하고 있고 석등의 나머지 부분도 모두 육각을 이루고 있으니, 간주석 또한 육각기둥으로 시원스럽게 뽑아 올렸다면 한결 일관성, 통일성이 유지되었을 터인데, 짐짓 이렇게 원형 간주석을 세운 심사를 알다가도 모르겠습니다.

간주석의 위와 아래에 놓인 상대석과 하대석은 서로 아주 닮아 있습니다. 열두 장 연꽃잎이 돌아가는 모습이 같습니다. 두께에 비해 폭이 훨씬 커서 얇고 평평해 보이는 점도 동일합니다. 꽃잎이 두껍고 길쭉해지면서 탄력은 줄고 세련미가 떨어지는 점, 얇고 평평한 평박성이 두드러지는 점에서 시대를 읽게 됩니다. 속일 수 없는 고려의 분위기입니다. 이 석등이 고려시대로 들어선 뒤 만들어졌음을 짐작케 합니다. 이와 관련하여 생각나는 문헌자료가 하나 있습니다.

> 고려 태조가 이 산(금강산)에 올랐을 때, 담무갈보살(법기보살)이 몸을 나투어 바위 위에서 방광하였다. 태조는 신료들을 거느리고 머리를 조아려 예배를 드린 뒤, 이를 계기로 이 절을 창건했다. 그래서 절 뒤의 언덕을 방광대라고 하며, 절 앞의 고개를 절고개(배재)라고 한다.
>
> 高麗太祖登此山 曇無竭現身 石上放光. 太祖率臣像頂禮 仍刱此寺. 故寺後岡曰放光臺 前曰拜岾.

《신증동국여지승람》권47 〈회양도호부淮陽都護府 불우〉조 '정양사' 항목에 실려 있는 내용입니다. 바로 이 장면을 그림으로 그린 것도 남아 있습니다. 1307년 노영魯英스님이 제작한 〈법기보살현현도法起菩薩顯現圖〉입니다. 몇 점 남지 않은 고려시대 회화자료의 하나로 소중한 값어치를 지닌 그림입니다. 이런 사실들을 받아들이면 정양사는 고려시대에 들어서고 나서야 창건된 절이고, 그에 따라 정양사 석등은 자연히 고려시대 작품이 됩니다. 그런데 이 기록을 액면 그대로 받아들이기 어렵게 하는 실물이 하나 있습니다. 약사전에 모셔진 석조여래좌상입니다. 불상은 양식으로 보건대 9세기 후반, 860~870

년대에 만들어진 것으로 판단됩니다.
고려 태조 때 창건된 절에 통일신라
말기에 조성된 불상이 있을 수는 없
는 일입니다. 이럴 경우 우리는 기록
보다 실물을 따라야 합니다. 그것이
미술사가 우리에게 가르치는 바입니
다. 아마도 태조 때 창건에 가까운 큰
중창이 있었음을 이렇게 기록한 것
이 아닌가 싶습니다. 그래서 저는 태
조로 말미암아 정양사는 고려 왕실과
인연을 맺게 되고, 육각석등 또한 그
런 인연 속에서 탄생한 것이 아닌가
라고 해석하고 있습니다.

노영스님이 그린 〈법기보살현현도〉

　정양사 육각석등은 우리의 상식
과 평범한 미감을 보란 듯이 무찔러
들어오는 바가 있습니다. 한껏 짧은
처마에 더할 수 없이 급한 물매를 지닌 지붕돌, 과시라도 하듯 상대석이 꽉
차도록 넓은 폭을 가진 화사석, 폭이 거의 같은 지붕돌과 상대석, 그런 상대
석과 화사석과 지붕돌의 기이한 결합, 균형감을 아예 무시하듯 과도하게 크
고 무거운 상대석 이상의 석등 상부, 그에 비해 상대적으로 빈약한 간주석 이
하의 석등 하부. 이제껏 석등을 보아 온 눈으로는 이런 요소들을 여간해서 이
해하기 어렵습니다. 도대체 이 불균형과 부조화의 정체가 뭘까요? 저는 그것
을 고려시대 미술의 한 특질로 파악하고 있습니다. 조화와 이상과 균형과 정
제가 아니라, 그런 것들을 여봐란 듯이 모른 체하며 그 대척점을 지향하는 흐
름이 고려 미술을 관류하고 있다고 보는 것입니다. 이처럼 상식과 일상을 거
부하는 고려 미술의 한 특질이 슬쩍 드러난 예가 곧 정양사 육각석등이라고
보아도 좋겠습니다. 바로 이어지는 계성사터 석등을 보시면 제가 무슨 말을
하는 건지 한 걸음 더 이해가 가실 듯합니다.

343

금강산 정양사 석등

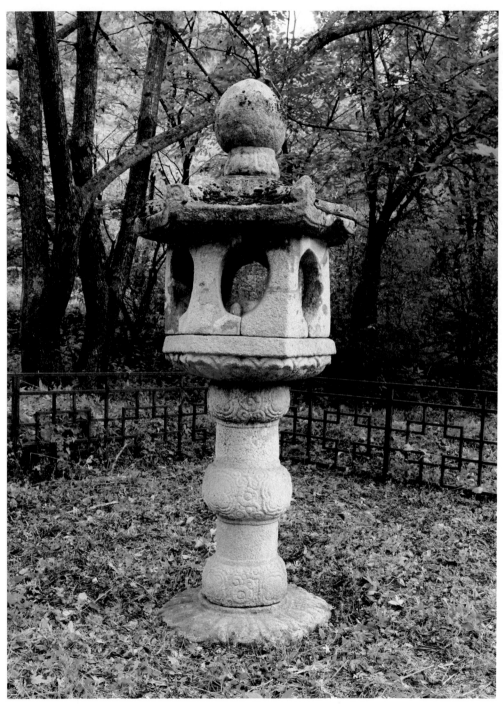

화천 계성사터 석등

백제 · 신라 · 발해 · **고려** · 조선

강원도 화천군 하남면 계성리, 고려, 보물 496호, 전체높이 280cm

먼저 명칭부터 정리하고 넘어가겠습니다. 석등의 공식 명칭은 '화천 계성리 석등'이고, 거의 모든 자료에서 그렇게 쓰고 있습니다. 행정지명에서 온 명칭일 텐데, 석등이 있던 절의 옛 이름이 불확실하다면 모를까 그것이 분명하다면 당연히 바로잡아야 하지 싶습니다. 석등이 있던 절에 대해서는 몇몇 자료를 통해 얼마간의 정보를 얻을 수 있습니다. 1530년에 편찬된 《신증동국여지승람》 권47 〈낭천현狼川縣〉 항목에는 "계성산啓星山이 현의 서쪽 28리에 있고"(〈산천山川〉조), "계성사啓星寺는 계성산에 있다"(〈불우〉조)는 내용이 실려 있으며, 《한국사찰전서韓國寺刹全書》의 계성사를 소개하는 부분에는 "1915년(을유) 4월 16일에 한 농부가 밭을 갈다가 놋시루를 캐냈는데, '숭정 7년 갑술(1634) 정월 보름에 승려 영준英俊이 만들다. 낭천군 서면 통성산 계성사'라고 새겨져 있었다按一九一五年(乙酉)四月十六日 農夫耕田而得鍮甑 刻云崇禎七年甲戌 正月十五日 僧英俊造成 狼川郡西面通聖山啓星寺"는 기록이 있습니다. 또 1799년에 간행된 《범우고梵宇攷》의 〈낭천狼川〉조에는 "계성사가 계성산에 있었으나 지금은 폐사되었다"고 적혀 있습니다. 그러니까 적어도 1634년까지는 명맥을 유지하던 계성사가 그 뒤 1799년 이전 언젠가 없어진 것을 알 수 있습니다. 한편 일제강점기에 발간된 《조선보물고적조사자료朝鮮寶物古蹟調査資料》에는 이 석등을 소개하는 곳에서 "계성사터라고 한다 …… 읍지에 '계성사는 계성산에 있다'고 기록되어 있다"고 밝히고 있습니다. 이상의 사실을 종합하면 석등이 있던 절은 계성사였음에 의문의 여지가 없으며, 현재의 행정지명도 절 이름이나 절이 있던 산 이름에서 유래한 것임을 알 수 있습니다. 그런데도 '계성리 석등'이라고 부르는 것은 지나치게 신중한 일이 아닌지 모르겠습니다.

계성사터 석등이 정양사 석등과 빼닮았음은 한눈에 알 수 있습니다. 쌍

345

등이라 해도 좋을 만큼 비슷한 구석이 많습니다. 화사석의 구성 방법, 화창의 형태, 상대석 위에 꽉 차게 놓인 모습 따위가 그대로 판박이입니다. 화사석은 폭과 높이가 각각 88cm와 48cm인데, 양자의 비례 관계가 정양사 석등과 거의 같습니다. 지붕돌도 폭이 120cm나 되지만 여유 없이 짧은 처마가 똑같습니다. 상대석과 하대석도 열두 장 연꽃잎을 돌린 것이나, 펑퍼짐하게 퍼진 모양이 아무런 차이가 없습니다. 간주석도 위와 아래, 중간에 굵은 마디가 돌아가고 있는 원통형으로 기본 형태가 같습니다.

물론 미세한 차이가 없지는 않습니다. 지붕돌은 모서리마다 귀꽃이 솟았고, 귀마루는 굵직하며, 물매는 아주 완만합니다. 처마 안쪽으로는 계단처럼 층을 두어 빗물을 차단하는 낙수단을 마련하기도 했습니다. 간주석도 형태는 같지만 무늬의 유무가 다릅니다. 계성사터 석등의 간주석에는 마디마다 무늬가 가득합니다.

더 뚜렷한 차이는 상륜부의 있고 없음입니다. 계성사터 석등에는 상륜부가 남아 있습니다. 상륜부는 보주 하나로 구성되었습니다. 그런데 보주가 터무니없이 큽니다. 받침에도 연꽃잎을 돌리고 보주 하단에도 연꽃잎을 한 줄 돌려 제법 장식을 했습니다만, 가당찮은 크기에 묻혀 눈길이 머물 겨를이 없습니다. 상식적인 비례나 미감으로는 도저히 납득할 수 없을 만치 크다는 인상이 하도 강렬해서 이 상륜을 두고는 더 할 말을 찾기가 어렵습니다. 상륜을 보며 생각합니다. 혹시 사라진 정양사 석등의 상륜이 이와 같지 않았을까 하고 말입니다. 아주 흡사했으리라 저는 믿고 있습니다.

상륜부에 다소 의문이 있습니다. 지붕돌 꼭대기에는 육각의 꼭대가 선명합니다. 이 꼭대로 보자면 현재의 상륜부는 온전한 것이 아닐 수도 있어 보입니다. 적어도 육각 받침을 가진 부재 하나쯤은 더 있었으리라는 추리가 가능합니다. 그리 되면 상륜부는 더욱 터무니없어지겠지만, 다른 석등이라면 몰라도 계성사터 석등에서는 별로 놀랄 일도 아닐 겁니다. 오히려 그런 모습이 정양사 석등과 마찬가지로 일탈을 꿈꾸는 이 석등에는 더 어울릴지도 모르겠습니다.

의아스러운 곳이 한 군데 더 있습니다. 간주석 상단과 맞물리는 상대석

346

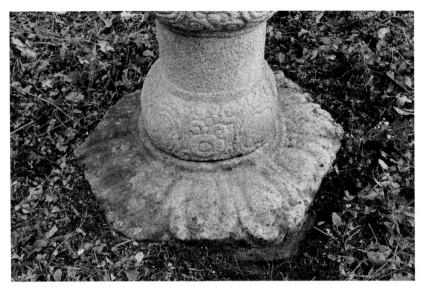
계성사터 석등의 하대석

밑면의 굄대입니다. 굄대는 육각인데 간주석은 원형이어서 둘이 서로 맞물리는 모양이 어색합니다. 간주석 하단이 놓이는 하대석 상단의 굄대는 원형이 분명해서 더욱 고개를 갸웃거리게 만듭니다. 혹시 상대석이 바뀐 걸까 의심도 해보지만 석연치 않습니다.

　사라진 부분도 있습니다. 지대석입니다. 현재는 하대석의 복련 부분까지만 지상으로 노출되어 지대석의 유무를 알기 어렵지만, 조사에 따르면 하대석 아래로는 아무것도 남아 있지 않습니다. 지금 석등이 서 있는 자리는 원천초등학교 계성분교 터입니다. 1960년대 계성리 주민들이 학교의 정원을 꾸미기 위해 계성사터에서 옮겨온 것이라는 말도 있고, 도굴꾼들이 밀반출한 것을 회수하여 여기에 세웠다는 얘기도 있습니다. 그런 과정에서 지대석을 미처 챙기지 못했던 모양입니다. 아무튼 정양사 석등의 예로 보건대 이 석등에도 지대석이, 그것도 육각 지대석이 있었음을 넉넉히 짐작할 수 있습니다.

　보셨듯이 비록 세부에서 미세한 차이가 있고 의아스러운 부분도 없지 않으나 정양사 석등과 계성사터 석등이 완연히 닮아 있음은 누구도 부정할 수

347

없을 겁니다. 단적으로 말해, 계성사터 석등은 정양사 석등의 반복이고 연장입니다. 정양사 석등의 존재가 결코 우연의 산물도, 돌출적인 사고의 결과물도 아니라는 사실을 잘 보여주는 증거가 계성사터 석등입니다. 정양사 석등이 내포한 미의식이 일회성, 국지성에 그치는 것이 아니라 공감과 동의를 얻어 저변을 확대해가는 모습을 계성사터 석등에서 목격하게 됩니다. 계성사터 석등은 정양사 석등이 지향하는 세계가 바야흐로 한 시대정신으로 자리 잡아가는 양상을 잘 보여주는 유물입니다.

정양사나 계성사는 석등만 서로 닮은 것이 아니라 절의 구조나 건물의 형태까지도 비슷했던 듯합니다. 계성사터와 그곳에 있던 석조물들을 잘 살펴보면 금방 알 수 있습니다. 절터는 석등이 있는 곳에서 200m쯤 올라간 계곡 건너편에 있습니다. 크지 않습니다. 잘해야 400평 남짓입니다. 이 작은 절터에 무너진 축대가 다섯 군데, 건물터가 두 군데, 탑터가 한 군데 드러나 있으며, 건물터와 탑터를 중심으로 갖가지 용도의 석재가 무수히 널려 있습니다. 그 가운데 몇 가지 주목되는 석재들이 있습니다.

주춧돌 가운데 잘 다듬어진 원형 주좌柱座에 날개처럼 고막이를 좌우로 거느린 것이 4점 보입니다. 그런데 놀랍게도 고막이가 이루는 각도가 90°나 180°가 아니라 120°입니다. 말할 것도 없이 이것은 육각 건물이 존재했음을 입증하는 유력한 물증입니다. 절터 가장 안쪽에는 모서리에 풍령을 달았던 구멍이 선명하고 귀꽃까지 하나 남은 육각 지붕돌이 엎어져 있습니다. 크지 않은 부도의 지붕돌로 여겨집니다. 화천 읍내의 화천민속박물관 뜰에 면마다 안상이 새겨진 육각 부재 둘과 둥근 몸돌로 구성된 부도 일부가 있습니다. 이 절터에서 불법 반출한 것을 회수하여 원천초등학교에 두었다가 다시 옮겨온 것입니다. 이들이 절터의 육각 지붕돌과 짝을 이룰 것이 거의 틀림없습니다. 탑터 서쪽에는 겨우 한 면만 남았지만 입면에는 면마다 안상이 두 개씩 새겨진, 두께 20cm의 잘 다듬어진 육각 석재도 있습니다. 형태나 무늬로 보아 석등의 기대석일 수도 있고, 부도의 하대석으로도 짐작됩니다. 탑터에는 귀기둥이 돋을새김된 기단 면석을 비롯한 갖은 부재들이 더미를 이루고 있습니다. 화천민속박물관 뜰에는 여기서 흘러나간 탑의 몸돌 두 점과 지붕돌 한 점

계성사터에 남아 있는 육각의 지붕돌(왼쪽)과 고막이 주춧돌(오른쪽)

이 함께 쌓여 있기도 합니다. 이 탑에 대해서는 "기단부 폭이 7자 5치[寸]의 오층 방탑方塔인데 역시 도괴倒壞되어 그 형태가 불명不明하다"는 일제강점기의 기록이 있습니다. 이로 미루어 비록 지금은 잔해 더미에 지나지 않지만 지난 날 이곳에 사각 평면의 아담한 오층석탑이 있었음이 분명합니다.

　　방금 절터를 통해 확인한 사실만으로도 우리는 계성사의 옛 모습 일부를 그려볼 수 있습니다. 육각 건물, 육각 석등, 육각 부도, 그리고 사각의 오층석탑이 한 절에 함께 있습니다. 아마도 건물과 석탑과 석등은 일직선 위에 차례로 배치되어 있었겠지요. 육각을 건축 계획에 적극 활용하고 있는 점이나, 짐작이긴 하지만 건물과 석조물의 배치를 보자면 정양사를 떠올리지 않을 수 없습니다. 비단 석등뿐만 아니라 두 절은 너무 많은 부분을 공유하고 있는 듯합니다. 참 이상하지 않습니까, 어떻게 이와 같은 일치가 가능한지?

　　정양사와 계성사의 예사롭지 않은 유사성—석등은 물론 절 모습까지도 흉내라도 내듯 닮은 꼴의 배후에 한 인물이 있습니다. 최사위崔士威(961~1041)라는 사람입니다. 고려시대 가장 높은 관직인 문하시중門下侍中까지 역임하며 현종의 측근으로 활약했던 분입니다. 수주水州 최씨, 곧 오늘날의 수원이 본관本貫인 그의 집안은 원래 낭천狼川, 곧 지금의 화천지방을 근거지로 한 유력한 호족豪族이었습니다. 그런 집안 출신 가운데 가장 두각을 나타낸 이가 바로 최

349

사위였습니다. 특히 건축 분야에 두드러진 업적을 남긴 듯합니다. 현종 때 이루어진 최대의 사찰 조영이 고려의 대표적인 절 가운데 하나인 현화사玄化寺의 창건이었다고 합니다. 그때 그는 총감독에 해당하는 별감사別監使로서 현화사 창건 공사를 주도하고 마무리합니다.

……최사위를 별감사로 삼았다. 재상 최사위는 사람됨이 청렴, 공평하였으며, 타고난 성품이 강직하였다. 밖으로는 어질고 자비스러우면서 안으로는 (불가의) 깨끗한 행실을 닦아, 남의 선행을 들으면 마치 자기의 일처럼 여겼다. 왕명을 받은 뒤로는 집에서 자지 않고 일터(현화사)에서 기거하니, 알맞은 계획과 경영코자 하는 제도가 모두 그의 마음속에서 나왔다. 그리하여 나무와 돌은 다른 산에서 채취하지 않았고, 오직 노는 사람을 징집하여 노역을 시켰다. 날이 가고 달이 지나 4년 만에 완성하니, 전각과 당우는 높고 장엄하여 완연히 도솔천 내원궁과 흡사하였으며, 형세는 두루 갖추어져 (부처님이 머무시던) 기원정사와 다르지 않았다.

……崔士威爲別監使. 宰臣崔士威 爲人廉平 受性剛直. 仁慈外着 梵行內修, 聞他之善 若己之有. 承命之後 不宿於家 棲息其所, 籌畫其宜 經營制置 皆出心計. 是以 木石不取於他山 工役只徵於遊手. 日累月積 四載而成, 堂殿崇嚴 宛類乎兜率內院 形勢周市 無殊乎給孤獨園.

현화사비玄化寺碑의 비문 속에 전하는 내용입니다. 그뿐이 아닙니다. 최사위의 묘지명墓誌銘에는 그가 창건하거나 수영修營한 절과 궁궐, 기타 건축 15곳이 일일이 열거되어 있기도 합니다. 그 가운데 낭천군에서만 절 두 군데가 들어 있습니다. 계성사가 포함되어 있음은 물론입니다. 개차근산皆次斤山(금강산) 정양사도 나옵니다. 이쯤 되면 대충 어떤 그림이 그려지지 않습니까?

짐작컨대, 왕명으로 정양사 건축 불사佛事에 간여했던 최사위가 그 뒤 자신의 가문과 인연이 깊은 낭천에 새 절을 일으키면서 그동안 마음에 새겨두었던 정양사의 모습을 재현한 것이 계성사였던 모양입니다. 계성사터 석조물들의 양식도 이런 추측과 모순됨이 없습니다. 이렇게 이해하면 계성사터 석등과 정양사 석등이 왜 그렇게 닮았는지, 두 절의 건축이 어째서 그리 유사했

는지 그런대로 납득이 갑니다.

정리해 보겠습니다. 계성사터 육각석등은 정양사 육각석등에 뿌리를 두고 있습니다. 그러면서도 어찌 보면 정양사 석등이 지향하는 바를 한층 극적으로 추구하는 듯싶기도 합니다. 계성사터 석등은 우리가 지닌 잣대로는 선뜻 이해할 수 없는 곳이 한두 군데가 아닙니다. 우리의 상식적인 미감을 뒤엎는 요소들이 곳곳에 박혀 있습니다. 차라리 석등 전체가 예외와 일탈로 가득하다고 해야 옳겠습니다. 한마디로 파격적입니다.

그런데 사실 파격이란 희소하고 예외적일 때 파격이 되는 것이지, 그것이 되풀이되고 일상적이 되면 더 이상 그것을 파격이라 부를 수는 없습니다. 계성사터 석등도 마찬가지라고 생각합니다. 예외적인 곳이 한두 군데가 아니라 석등 전체를 관통하고 있다면, 그것은 결코 우연의 소산도, 일반적인 원칙이나 기준을 몰라서 생긴 결과도 아닐 것입니다. 오히려 저는 이런 모습에서 기존의 질서와 가치를 거부하는 몸짓을 봅니다. 전통적 미의식을 부정, 전복하고 새로운 흐름, 새로운 틀을 만들려는 강한 의지와 열망을 느낍니다. 그런 열망과 의지의 발로가 바로 계성사터 석등이라고 생각합니다.

확실히 계성사터 석등이 보여주는 세계는 우리를 당황스럽게 합니다. 그것은 고전적이고 전아한 전통의 세계가 아닙니다. 조화와 균형을 통해 도달하려는 미의 영역도 아닙니다. 격조와 운치를 추구하지도 않습니다. 오히려 그 세계는 투박함, 기이함, 불가해함으로 가득 차 있습니다. 부조화와 불균형과 불안정이 지배하는 기묘한 세계입니다. 거친 야성이 드러나고 억눌린 충동이 잠재해 있습니다. 앞으로 계속 보시겠습니다만, 저는 이런 특성이 고려시대 석등을 관통하고 있는 미의식이라고 파악하고 있습니다. 나아가 이것이야말로 고려 미술의 한 축을 이루는 중요한 특성이라고 간주합니다. 정양사 석등이나 계성사터 석등은 바로 이와 같은 고려적인 미감이 언뜻 드러난 예고편이라 해도 좋을 것 같습니다.

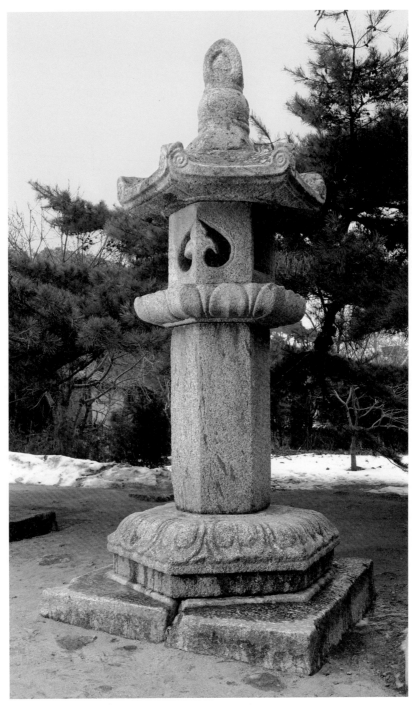

신천 자혜사 석등

(신천 자혜사 석등)

황해남도 신천군 서원리, 고려, 북한 국보유적 170호, 전체높이 388cm

자혜사 석등은 얼핏 보면 팔각간주석등처럼 보입니다. 그러나 자세히 보면 분명 육각석등입니다. 지붕돌, 화사석, 상대석은 물론 지대석을 제외한 하대석과 간주석까지 모두 육각 평면입니다. 특히 간주석까지도 육각을 이루고 있는 모습이 앞에서 본 정양사 석등이나 계성사터 석등과 대조적입니다. 그런 점에서 보자면 자혜사 석등이 앞의 두 석등에 비해 한결 정통적이라고 하겠습니다. 앞의 두 석등이 힙합 스타일의 캐주얼이라면 자혜사 석등은 고색창연한 정장 스타일이라고 비유할 수 있습니다. 높이도 388cm나 되어 3m가 채 되지 않는 앞의 두 석등과는 비교할 수 없을 만치 크기도 합니다.

몇 군데 두드러진 곳이 있습니다. 지대석 상면 가운데에는 육각 1단의 하대석 굄대가 뚜렷합니다. 지대석 자체는 사각이면서 이렇게 육각 굄대를 명확히 마련함으로써 이 석등이 무엇을 지향하는지를 분명히 드러내고 있습니다. 간주석은 폭이 굉장히 두껍습니다. 화사석의 폭과 거의 같습니다. 안정감은 있으나 미감을 찾기는 어렵습니다. 신라 사람들이라면 절대 이렇게 만들지 않았을 겁니다. 그에 비해 상대석은 반대로 지나치게 얇습니다. 화사석은 화창이 기발합니다. 마주보는 양 면에 네모진 화창을 뚫고, 나머지 면에는 면과 면이 만나는 모서리를 중심으로 하여 거꾸로 선 하트 모양의 화창을 뚫되 한가운데 세 잎 꽃잎무늬를 대칭으로 남겼습니다. 이런 화창은 모든 석등을 통틀어 전무후무합니다. 착상은 기발하지만 글쎄요, 기능적으로는 그다지 효율성이 높지 않았을 듯합니다. 지붕돌은 층을 두어 처마선을 정리하였습니다. 이미 계성사터 석등에서 본 모습입니다. 이런 걸 보면 층계처럼 처마선을 마감하는 것이 고려시대의 새로운 양식임을 알 수 있습니다. 하나의 돌을 다듬어 만든 상륜부는 석등 전체 높이의 1/4에 가깝습니다. 이렇게 크고 무거운

353

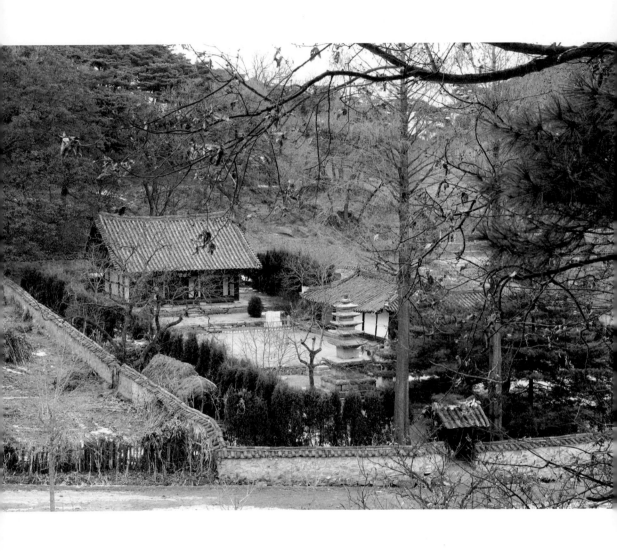

흙돌담으로 둘러싸인 자혜사에는 대웅전, 석탑, 석등이 일렬로 나란하다.

백제 · 신라 · 발해 · **고려** · 조선

상륜부 역시 고려 후기의 부도에서 흔히 볼 수 있는 모습이어서 시대의 표정이 아닌가 싶습니다.

　자혜사 석등의 소재지에 대해서는 약간의 혼동이 있는 듯합니다. 남한의 한 학자는 '황해도 신천군 남부면 청양리 자혜사'에 남아 있다고 하면서 원래 신천군의 광복廣福이라는 곳에서 옮겨온 것으로 전해진다고 소개하고 있습니다. 그러나 북한에서 발간한 책자에서는 현재의 소재지를 '황해남도 신천군 서원리'로 표기하고 있습니다. 바로 이곳이 자혜사가 있는 곳입니다. 2011년 6월에 나온 《북한의 전통사찰》 시리즈 제6권의 내용도 이와 같습니다. 이 책에 실린 사진을 보면 현재의 자혜사는 사방이 흙돌담으로 둘러싸인 작은 절인 모양입니다. 건물은 대웅전과 요사채 달랑 두 채뿐입니다. 대웅전 앞쪽에는 상륜 일부를 빼곤 손상된 곳이 거의 없는 오층석탑이 섰고, 그 앞쪽에 육각석등이 자리 잡고 있습니다. 석등-석탑-대웅전이 중심축을 공유하고 있는 정연한 모습입니다. 이로 보건대 자혜사 육각석등은 처음 세운 자리를 굳건히 지켜온 듯합니다. 원위치에 서 있지 않다는 짐작은 그냥 낭설로 받아들여야 할까 봅니다.

　같은 육각석등이면서도 계성사터 석등이나 정양사 석등과는 지향점이 완연히 다른 석등이 자혜사 석등입니다. 자혜사 석등은 정통성을 추구합니다. 전통을 굳건히 고수하고 있습니다. 육각석등이면서도 팔각석등, 특히 팔각간주석등의 정신을 그대로 이어받고 있습니다. 자혜사 석등은 육각석등이지만 신라시대 팔각간주석등의 충실한 계승자가 아닌가 싶습니다. 지향점이 완연히 다른 자혜사 석등과 계성사터 석등, 정양사 석등의 존재를 통해서 성격이 전혀 다른 두 가지 미술이 동시대에 공존하는 양상을 언뜻 엿볼 수 있습니다.

355

신천 자혜사 석등

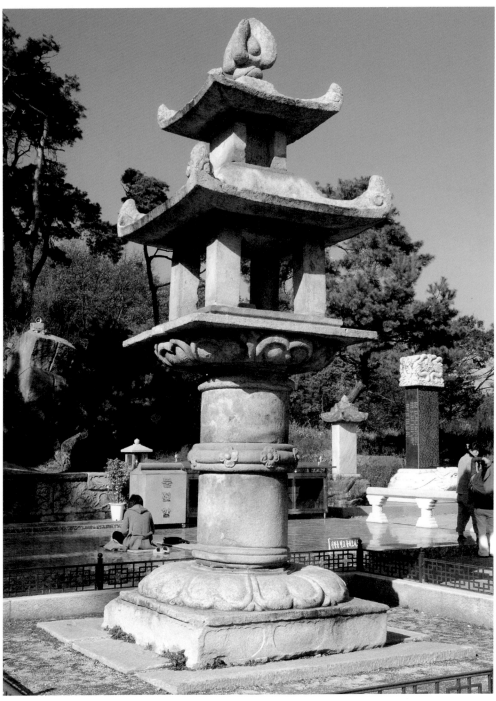

논산 관촉사 석등

사각석등

불전계 사각석등

(논산 관촉사 석등)

충청남도 논산시 관촉동, 고려 초기(970~1006년 사이), 보물 232호, 전체높이 601cm

사각석등은 고려 석등의 주류를 이루는 석등입니다. 육각석등과 팔각석등을 제치고 가장 많이 남아 있습니다. 고려 전 시기에 걸쳐 줄곧 만들어졌으며, 조선시대로 그 양식이 이어지기도 합니다. 뿐만 아니라 가장 고려적인 미감을 드러내는 석등도 바로 사각석등입니다. 말하자면 고려시대를 대표하는 석등 양식이라 할 수 있습니다.

석등이 절집을 떠나 무덤 앞으로 옮겨지는 것도 사각석등을 통해서 이루어집니다. 종교적인 의미를 벗어난 세속적인 석등이 탄생하는 것입니다. 그래서 고려시대 사각석등은 형태와 구조가 아니라 용도와 위치를 기준으로 하여 불전계 사각석등과 사각 장명등으로 나누어 볼 수 있습니다. 그럼 지금부터 이런 분류에 따라 사각석등을 하나하나 살펴보겠습니다.

•

우리나라 최대의 석조불상인 이른바 관촉사 은진미륵—실은 관음보살상입니다만—을 모르는 분은 거의 안 계실 겁니다. 이 유명한 불상 앞에 관촉사 석등이 서 있습니다. 거대한 불상에 걸맞게 석등의 크기도 엄청납니다. 전체 높이가 601cm입니다. 화엄사 각황전 앞 석등보다 30cm 남짓 작습니다만, 실제 느낌으로는 각황전 앞 석등보다 훨씬 우람해 보입니다. 아마도 높이는 좀 낮지만 각 부분의 부피가 훨씬 커서 그런 모양입니다. 석등 앞에 서면 장대한 크기에 압도당하지 않을 사람이 별로 없을 것입니다.

아무래도 제일 먼저 눈길이 가는 곳은 화사석 부분입니다. 화사석을 받치고 있는 상대석은 거대한 앙련, 그 위에 놓인 얇고 네모진 판석, 그리고 별개의 돌로 만든 네모난 굄대의 3개 부재로 이루어졌습니다. 화사석은 하나의

357

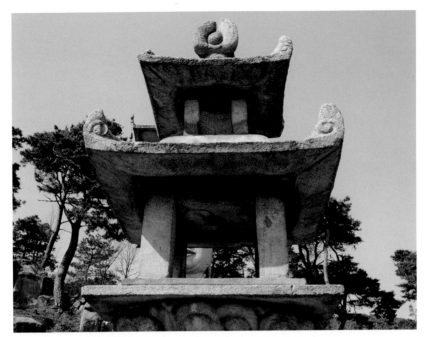

관촉사 석등의 지붕돌과 상륜부

돌을 다듬어 만든 것이 아니라 네모진 기둥돌을 네 귀퉁이에 하나씩 세우는 것으로 마무리했습니다. 이런 수법이 고려시대 사각석등의 화사석을 만드는 일반적인 방식입니다. 지붕돌 역시 사각 평면인데, 네 모퉁이에 간결한 귀꽃이 번쩍 솟은 모습과, 가장자리는 얄팍한 반면 가운데는 불룩 솟아 'S'자형의 급한 물매를 이루는 낙수면이 인상적입니다.

　　상륜부는 보개형입니다. 화사석과 옥개석이 축소, 반복되고 있으며, 그 위에 화염보주가 우뚝합니다. 신라시대 팔각석등의 보개형 상륜과 동일한 구조입니다. 그런데 관촉사 석등을 소개하는 모든 자료에는 이 부분을 상륜부가 아니라 '제2 화사석'이니 '상층 화사석'이니 하여 화사석이 두 개인 것처럼 묘사하고 있습니다. 참 동의하기 어려운 생각입니다. 화사석까지의 높이만 해도 3m에 가까워 저 높은 곳에 어떻게 불을 밝혔을까 궁금하고 의아스러운 판인데, 다시 그보다 1.5m나 높은 곳에 불을 켠다는 것도 이치가 닿지 않을

358

뿐만 아니라, 구조적으로도 그 부분에는 불을 켤 수 없게끔 되어 있기 때문입니다. 이른바 '상층 화사석'은 두 장의 돌을 맞세운 구조인데 남북 양쪽으로 그리 깊지 않은 감실이 있을 뿐 가운데가 막혀 있어서 등불을 밝힐 공간이 없습니다. 그런데도 이것을 단지 모양이 비슷하다는 이유만으로 화사석으로 부르는 것은 너무 안일하고 무책임한 발언이라고 생각합니다.

물론 돌의 치석 수법이 석등의 다른 부분과 차이가 나는 것으로 보아 나중에 수리할 때 교체되었을 가능성은 얼마든지 있습니다. 그렇더라도 원형역시 지금의 형태와 별로 다르지 않으리라고 판단됩니다. 왜냐하면 화사석의 네 기둥돌은 위아래에 모두 촉이 있어서 지붕돌 아랫면과 화사석 굄대에이 촉을 끼웠던 흔적이 있는 반면 지붕돌 윗면이나 보개의 아랫면에는 그런자취가 전혀 없기 때문입니다. 이상과 같은 사실을 근거로 지붕돌 위에서 보주에 이르는 부분 전체를, 팔각석등의 보개형 상륜을 사각석등의 구조에 맞게 변형한 상륜부로 보아야 한다고 생각합니다.

상대석의 판석 이상이 사각을 기본으로 하고 있다면 그 이하는 원형을바탕으로 삼고 있습니다. 특히 간주석은 크게 보아 원기둥이라고 할 수 있습니다. 다만 위와 아래에 두 줄의 둥근 띠가, 한가운데는 세 줄의 둥근 띠가 돌아가고 있을 따름입니다. 중간의 세 줄 둥근 띠에는 네 장 꽃잎으로 이루어진연꽃이 고른 간격으로 여덟 송이 배열되어 있습니다. 이 거대하고 무뚝뚝하기 짝이 없는 석등에서 유일하게 살가운 맛이 나는 부분입니다.

간주석은 구조적으로도 독특합니다. 통돌이 아니라 3개의 부재가 조합된것입니다. 세 줄의 둥근 띠가 돋을새김된 가운데 부분과 그 아래위가 분리된별개의 돌입니다. 그런데도 언뜻 보면 그런 사실을 알 수 없을 만치 이가 꼭맞게 잘 짜 맞추어져 있습니다. 간주석의 높이가 176cm에 이르니 하나의 돌로 다듬기에는 다소 부담스럽기는 했겠지만, 그만한 돌을 구하려고 들면 그리 어렵지도 않았을 텐데 왜 이렇게 3개의 돌을 다듬어 만들었는지 모르겠습니다. 아무튼 이렇게 3개의 돌을 짜 맞추어 간주석을 구성한 예는 관촉사 석등을 제외하곤 다시 찾아볼 수 없는 특이한 방식입니다. 이해할 수 없는 점이하나 더 있습니다. 간주석은 분명 원기둥인데, 간주석을 받치고 있는 하대석

359

관촉사 석등의 하대석. 하대석 윗면의 팔각 굄대 위에 원형의 간주석이 이어진다.

위와 상대석 아래의 굄대는 팔각이라는 사실입니다. 굄대를 원형으로 다듬었으면 지금보다 아귀가 더 잘 맞았을 텐데 어찌된 영문인지 모르겠습니다.

관촉사 석등은 건립 연대가 거의 확실합니다. 은진미륵, 다시 말해 석조관음상과 동시에 만들어졌다고 보고 있습니다. 양자의 관계나 서로 닮은 분위기를 생각해도 수긍할 만하고, 관음상의 보관寶冠 아랫면에 연꽃을 새긴 수법과 석등의 하대석과 상대석에 연꽃을 조각한 솜씨가 일치하는 것으로 보아도 그렇습니다. 석조관음상 오른쪽에 있는 사적비에 의하면 이 불상은 고려 제4대 임금인 광종 21년(970)에 조성하기 시작하여 무려 37년 만인 제7대 목종 9년(1006)에 완성되었다고 합니다. 석등도 이 무렵에 만들어졌음이 틀림없습니다. 말하자면 관촉사 석등은 고려 건국 직후의 어수선한 분위기가 서서히 정리되어 가던 때에 탄생한 고려 초기 석등의 대표작이라 하겠습니다.

그런데 관촉사 석등을 소개하는 사전, 보고서, 도록 등에서는 대부분 조성 연대를 967년 혹은 968년으로 못 박고 있습니다. 그러면서 석조관음상이 만들어진 것이 그 해임을 근거로 제시하고 있습니다. 그러나 앞에서 말씀 드

린대로 관촉사 석조관음상은 그 무렵에 만들기 시작하여 37년 뒤 완성했다는 기록이 있을 따름입니다. 이럴 경우 굳이 따지자면 완성된 해를 조성 연대로 잡는 것이 상식이고 순리이지, 만들기 시작한 해를 조성 연대로 삼지는 않습니다. 어떻게 이런 일이 생겼을까 궁금하여 추적해 보았더니 그 까닭이 참 어처구니없습니다.

관촉사 석조관음상은 1960년대 한 차례 수리를 했습니다. 구리로 만든 백호白毫가 부식하면서 녹물이 흘러내려 얼굴을 오염시키자 이를 수정 구슬로 교체한 것입니다. 그때 구리 백호의 뒷면에서 묵서가 발견되었습니다. 내용은 "정덕 16년 신사 4월 15일正德十六年辛巳四月十五日"이라는 연월일과, 그 뒤로 이어진 시주자 명단이 전부였습니다. 그런데 어떤 분이 조각 시기와 관련하여 참고가 된다면서 묵서명의 정덕 16년을 968년으로 표기하였습니다. 그러나 정덕은 명나라 무종武宗의 연호이고 그 16년은 조선 중종 16년(1521)에 해당합니다. 조선시대의 수리 기록에 나오는 연대를 확인도 하지 않은 채 건립 연대로 간주하고 있던 968년이려니 짐작하여 이런 일이 생긴 모양입니다. 그것이 다시 재탕, 삼탕되면서 어느 결엔가 정설처럼 굳어져버리고 말았고요. 사소한 실수 하나와 그 뒤로 이어진 안이함이 낳은 얼토당토않은 결과입니다.

관촉사 석등 앞에 서면 아름다움보다는 압도하는 어떤 힘을 먼저 느낍니다. 직설적으로 말씀 드리면, 이 석등은 아름답지 않습니다. 어딘가 주술적이고 위압적인 힘이 가득할 뿐입니다. 바로 곁에 서 있는 석불상의 이미지와 그대로 일치하는 느낌입니다. 그런 이유가 크기 때문은 아니라고 생각합니다. 만일 그렇다면 화엄사 각황전 앞 석등이나 진구사터 석등 앞에 섰을 때에도 비슷한 느낌을 받아야 할 것입니다. 그런데 실제로 우리가 이런 석등과 마주했을 때 먼저 느끼는 것은 아름다움입니다. 리드미컬한 변화나 조화와 균형에서 오는 희열, 뭐 이런 감정이 일어날 뿐이지 크기에서 오는 위압감은 별로 없습니다. 그래서 저는 관촉사 석등을 만든 사람들은 애당초 아름다움에는 별 신경을 쓰지 않았던 게 아닌가 생각합니다. 그들은 종교적 숭고함이나 예술적 아름다움에는 그다지 관심이 없었던 듯싶습니다. 그들이 숭상한 건 오로지 힘, 원초적이고 야성적이며 주술적인 힘이 아니었나 모르겠습니다.

논산 관촉사 석등

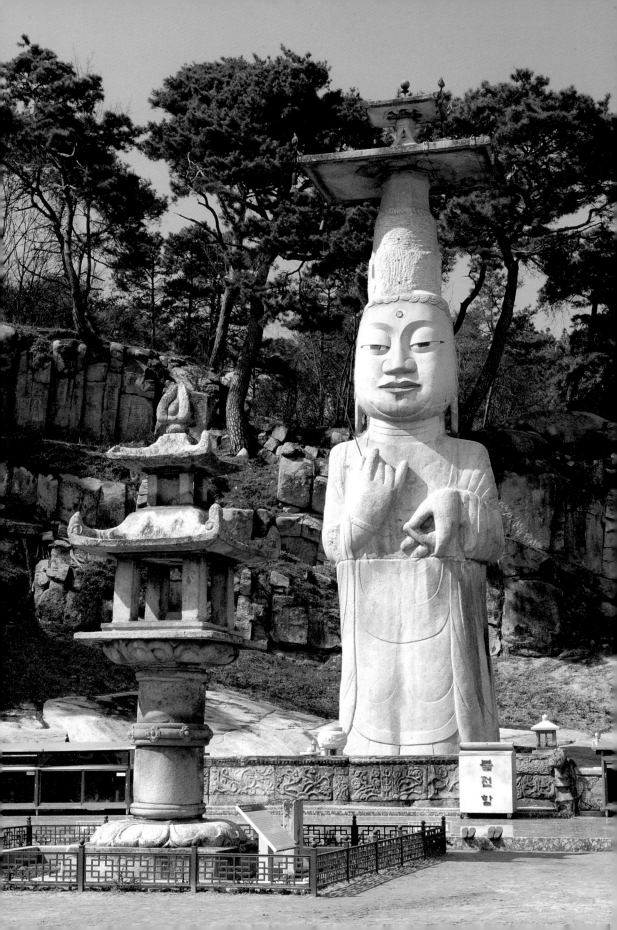

애써 고전적인 아름다움을 외면하고 괴력으로 충만한 비정통의 세계를 꿈꾸었던 듯싶습니다.

저는 이 비정통의 세계가 고려의 석등을 관통하고 있는 공통의 미의식이라고 생각합니다. 앞서 보았던 계성사터 석등이나 정양사 석등, 지금 보고 있는 관촉사 석등이나 앞으로 보게 될 여러 사각석등들이 모두 이와 같은 기반 위에 서 있다고 판단하고 있습니다. 나아가 이 낯설고 무뚝뚝한 세계가 고려 미술을 형성하는 한 축이라고 생각합니다. 고려 미술은 이원적입니다. 한쪽에는 극히 세련되고 정치精緻하며 높은 격조를 지닌 예술세계가 자리 잡고 있는가 하면, 다른 한쪽에는 야성적이고 토속적이며 거칠고 다듬어지지 않은 힘이 분출하는 기이한 예술세계가 뿌리내리고 있습니다. 순청자와 상감청자, 아름다운 고려불화, 정성을 다한 사경들, 정교하기 짝이 없는 공예품들이 전자를 대표한다면, 일부의 석불상과 거대한 마애불, 둔하고 묵직한 석탑과 석등들이 후자를 대변합니다. 성격이 너무도 대조적이어서 도저히 공존할 것 같지 않은 두 세계가 나란히 전개되고 있는 것입니다. 저는 이런 현상을 '고려 미술의 이원성'이라고 이해하고 있습니다. 고려의 석등은 이와 같은 고려 미술의 이원적 성격을 잘 보여주는 분야 가운데 하나이고, 그 중심에, 가장 앞자리에 우뚝하게 솟은 대표적인 작품이 곧 관촉사 석등이라 여기고 있습니다.

◀ 18m가 넘는 우리나라 최대의 불상, 관촉사 석조관음보살입상과 그 앞의 관촉사 석등

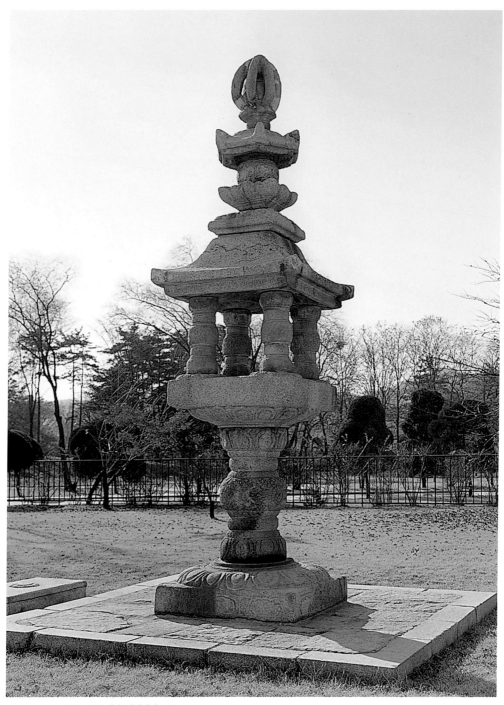

경복궁 뜰에 서 있을 때의 개성 현화사터 석등

백제 · 신라 · 발해 · **고려** · 조선

개성직할시 장풍군 월고리(현 국립중앙박물관), 고려(1020년 추정), 전체높이 434cm

현화사터 석등은 일제강점기 때 원소재지를 떠나 덕수궁, 경복궁을 차례로 거쳐 지금은 용산의 국립중앙박물관 앞뜰에 나주 서문 석등과 함께 서 있습니다. 모든 부재가 온전하나 지대석은 남아 있지 않습니다. 제자리를 떠나올 때 지대석은 옮기지 않은 탓입니다. 현재의 높이가 434cm나 되어 상당히 큰 석등에 속합니다. 만들어진 해는 절터에 남아 있는 현화사비의 내용을 근거로 1020년 무렵으로 추정하고 있습니다.

현화사터 석등은 관촉사 석등과 같은 양식의 사각석등입니다. 사각 상대석의 네 모서리 위에 네 개의 기둥돌을 올려놓고 사각 지붕돌을 덮어서 화사부를 구성하였습니다. 매우 두툼한 상대석, 간주석을 축소한 듯한 화사석의 기둥돌, 관촉사 석등과 비슷한 분위기를 풍기는 지붕돌이 눈길을 끕니다. 간주석 역시 전형적인 고복형 석등의 간주석에 근사하여 특징적입니다. 연화하대석은 고려의 석등답게 낮고 펑퍼짐합니다. 상륜부는 퍽 다채롭게 꾸몄습니다만, 지나치게 크고 무거워 보일 따름입니다.

석등의 가장 큰 특징은 불균형입니다. 상륜부는 너무 과도합니다. 상대석-화사석-지붕돌로 이루어진 화사부도, 이 부분만 따로 떼어 놓고 보면 몰라도, 석등 전체로는 지나치게 육중합니다. 이에 비해 간주석은 너무 짧고 왜소합니다. 그 때문에 석등은 완연한 가분수가 되고 말았습니다. 상대석 이상의 상부가 부피, 크기, 무게 모든 면에서 그 아래의 하부를 압도하고 있습니다. 특히 균형을 잃게 만드는 결정적인 부분은 상륜부와 간주석입니다. 상륜부는 터무니없이 크고, 간주석은 상식 밖으로 작습니다. 현재 상륜부의 전체 높이는 144.4cm입니다. 그에 비해 화사부 곧 상대석-화사석-지붕돌을 합한 높이는 141.6cm, 간주석의 길이는 100.6cm에 불과합니다. 상륜부가 간주석

365

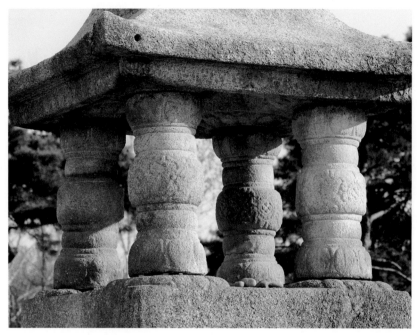

무늬 있는 네 개의 원형 기둥으로 이루어진 현화사터 석등 화사석

은 물론 화사부보다도 더 큽니다. 이것이 어느 정도 비정상적인지는 다른 석
등과 비교해 보면 금방 드러납니다. 보림사 석등의 경우 상륜부 전체 높이는
71.1cm, 화사부 전체 높이는 107.5cm, 그리고 간주석 길이는 72cm입니다.
팔각간주석등 가운데 비율상 상륜부가 가장 크고 간주석이 가장 짧은 편에
드는 보림사 석등조차 상륜부는 화사부보다 훨씬 작고 간주석보다는 약간 작
다는 것을 알 수 있습니다. 상륜이 크게 발달한 고복형 석등과 비교해 보아도
결과는 비슷합니다. 상륜부가 온전히 남아 있는 실상사 석등의 경우 상륜부
전체의 높이는 138cm, 화사부 전체 높이는 193.1cm, 그리고 간주석 길이는
107cm입니다. 여기서는 상륜부 높이가 간주석 길이보다는 조금 크지만, 그
차이가 현화사터 석등처럼 크지는 않고, 또 이것이 부피는 전혀 고려하지 않
은 것임을 감안할 필요가 있습니다. 이렇게 수치로 따져 보아도 현화사터 석
등의 상륜부는 납득하기 어려울 정도로 크고 무겁습니다. 반면 간주석은 턱

366

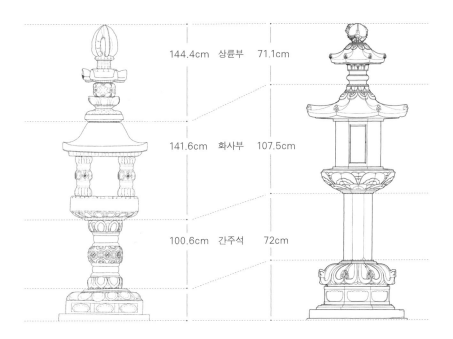

144.4cm	상륜부	71.1cm	
141.6cm	화사부	107.5cm	
100.6cm	간주석	72cm	

현화사터 석등과 보림사 석등의 부분별 비례 비교

도 없이 짧고 작아서 약해 보입니다. 이런 요소들이 합쳐지면서 현화사터 석
등은 머리는 크고 어깨는 넓은데 키는 전혀 자라지 않은 난장이와 같은 모양
이 되고 말았습니다.

이처럼 현화사터 석등의 균형 잡히지 않은 모습, 육중한 인상 속에서 관
촉사 석등을 읽습니다. 크기나 형태와 상관없이 현화사터 석등과 관촉사 석등
의 본질은 같다고 생각합니다. 이 석등에서 우리가 볼 수 있는 것은 전아한 정
통의 세계가 아닙니다. 상류사회의 고급 문화라고 하기에는 너무 둔탁합니다.
세련되고 정제되어 있지 않습니다. 누구라도 이 석등이 불국사 석등이나 무량
수전 앞 석등보다는 계성사터 석등이나 정양사 석등에 가깝다는 것을 인정할
겁니다. 이 석등 또한 비정통의 세계에 발을 담그고 있는 것으로 보입니다.

그런데 더욱 흥미로운 것은 이와 같은 석등이 시골의 한적한 절이 아니
라 당대 문화의 진원지랄 수 있는 개경의, 그것도 왕실과 밀접한 관계를 유지

367

개성 현화사터 석등

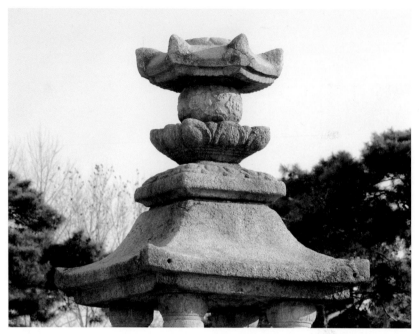

현화사터 석등 상륜부의 현재 모습. 보주는 2009년 태풍으로 훼손되어 현재 보존 처리 중이다.

했던 절에 있었다는 점입니다. 현화사는 그저 고만고만한 보통의 절이 아니었습니다. 고려시대 전 시기를 통틀어 현화사만큼 왕실과 긴밀한 관계를 지속한 절도 그리 많지 않을 것입니다. 현화사는 현종이 부모의 명복을 빌기 위해 1018년 창건한 절입니다. 1021년 현종은 이곳에 행행行幸하여 현화사비의 전액篆額을 손수 썼습니다. 1067년 문종은 이 절에 주석하고 있던 지광국사 해린海麟을 찾았으며, 1070년에는 왕자 정竫을 이곳으로 보내 출가하도록 하였습니다. 1095년 태후가 선종宣宗의 소상재小祥齋를 베푼 곳이 여기였고, 1102년 숙종이 경전의 완성을 축하하는 경찬법회에 참석한 곳도 여기였습니다. 의종은 이곳에서 과거를 베풀기도 했는데, 그가 술잔치로 날을 지새우다 무신 이의민에 의해 최후를 맞은 곳도 바로 현화사였습니다. 현화사는 이런 절이었습니다.

현화사터 석등이 이만한 위상을 갖는 절에 세워졌다는 사실이 무엇을 의

미할까요? 이는 고려문화의 최상층부, 중심부에도 현화사터 석등과 비슷한 석등이 존재하였음을 입증하는 것으로 보입니다. 다시 말해 비정통의 세계를 추구하는 석등이 어느 지역에 국한되어 존재했던 것이 아니라, 중앙과 지방, 문화적 변방과 중심에 골고루 분포했음을 보여주는 좋은 예가 현화사터 석등이 아닐까 싶은 것입니다. 하나의 예외를 가지고 너무 섣불리 단정하는 게 아니냐고 추궁할 분도 있을 법합니다. 하지만 그것은 어쩌다 생긴 우연이나 예외가 아닙니다. 바로 뒤에 이어지는 개국사터 석등을 통해 동일한 현상을 거듭 확인할 수 있으니까요.

저는 또 한 가지 조심스런 추정을 해봅니다. 현화사 창건의 총괄 책임자가 누구였습니까? 최사위, 계성사터 석등을 설명 드릴 때 언급한 바 있는 바로 그 사람입니다. 그는 "왕명을 받은 뒤로는 집에서 자지 않고 일터에서 기거"할 만큼 현화사 창건에 몰두했으며, "알맞은 계획과 경영코자 하는 제도가 모두 그의 마음속에서 나왔다"고 할 정도로 현화사 창건에 깊숙이 간여했습니다. 상황이 이렇다면 최사위가 현화사터 석등의 제작과 무관하다고 보는 것이 오히려 이상하지 않겠습니까? 저는 그래서, 그저 심증일 뿐이지만, 현화사터 석등 제작에 최사위의 입김이 크게 작용한 것이 아닌가 짐작하고 있습니다. 비록 형태는 다를망정 분위기와 지향하는 바가 같다고 할 수 있는 현화사터 석등과 정양사 석등, 계성사터 석등의 유사성 혹은 등질성의 배경과 유래에 혹시 최사위라는 인물이 자리 잡고 있는 것이 아닐까 추측해 보는 겁니다. 당장은 가정에 지나지 않지만 그럴 듯한 상상이 아닐까요?

369

개성 현화사터 석등

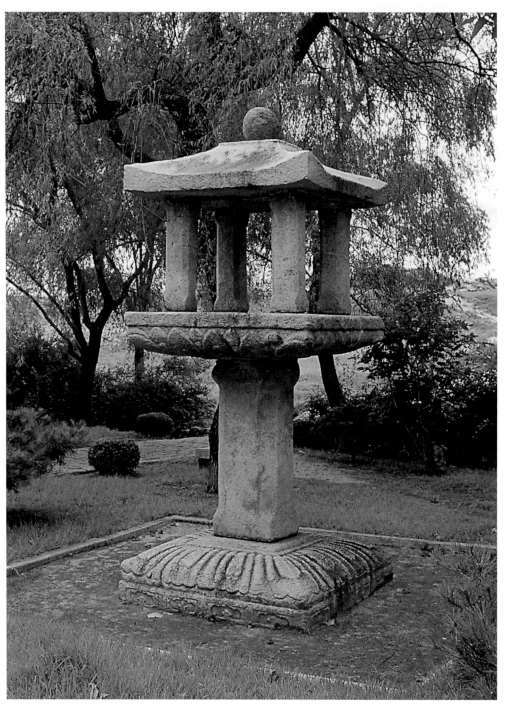

개성 개국사터 석등

개성직할시 개성시 덕임리(현 개성역사박물관), 고려(1018년 추정),

북한 보존유적 32호, 전체높이 376cm

개국사터 석등은 1936년 원위치를 떠나 개성역사박물관으로 옮겨져 오늘에 이르고 있습니다. 지대석이 없는 현재 높이가 376cm에 달하는 상당히 큰 석등입니다. 대체로 1018년 개국사 칠층석탑이 세워질 때 함께 건립된 것으로 추정하고 있습니다.

　석등의 모든 부분, 기대석과 연화하대석, 간주석, 상대석, 화사석, 지붕돌 모두 사각을 이루고 있습니다. 명실이 상부하는 사각석등이라고 불러도 괜찮지 싶습니다. 특히 윗부분과 아랫부분을 조금 남기고 귀접이하여 다듬은 사각 간주석과, 연꽃잎조차 사각 평면을 따라 새김질한 상대석과 하대석이 이채롭습니다. 이런 요소들은 같은 사각석등이면서도 관촉사 석등이나 현화사터 석등의 원형 간주석, 원형 앙련석·복련석과 뚜렷이 구별되는 요소입니다. 반면에 화사석을 이루는 네 개의 기둥돌이 축소된 간주석 형태인 점은 서로 닮은 부분입니다. 이와 같은 특성 때문에 훨씬 통일성이 있어 보이는 동시에 지나치게 단순해 보이기도 합니다.

　현재 상륜부에는 동그랗게 다듬은 보주 하나만 올려져 있는데, 이것이 원형인지는 잘 모르겠습니다. 지붕돌 꼭대기에 반반하게 네모진 굄대가 돋을새김되어 있는 것으로 보아 지금과는 다른 모습의 상륜부가 있었으리라 짐작됩니다. 일제강점기 때의 사진을 보아도 지금과 같은 모습이어서 단정하기 어렵지만, 제 눈에는 분명 지금의 지붕돌과 상륜부는 서로 조화롭게 짝을 이루지 못하고 있습니다. 현화사터 석등의 예로 보아, 처음의 상륜부는 어쩌면 우리의 상상보다 훨씬 육중하고 과도했을지도 모르겠고, 그것이 오히려 이 석등으로서는 자기 논리에 충실한 모습이었을 듯싶습니다.

371

전체적인 인상이 역시 우리가 머릿속에 그리고 있는 석등과는 많이 다릅니다. 4m 가까운 높이인데도 위로 솟아 보이기보다는 옆으로 퍼져 보여서 여느 석등의 분위기와는 전혀 다릅니다. 원인은 주요 부재들의 평활성平闊性 때문인 듯합니다. 지붕돌, 상대석, 하대석은 높이에 비해 폭이 대단히 넓습니다. 이들의 대체적인 높이와 폭의 비는 1:3.5 정도이고, 상대석의 경우는 거의 1:5에 가깝습니다. 이렇게 낮고 평평한 부재들이 중첩되다 보니 자연히 상승감은 사라지고 평활성만 두드러져 보이게 되었고, 그것이 우리 눈에는 영 낯설게 느껴지는 것입니다.

개국사터 석등에서 상식적으로 이해하기 힘든 점이 또 하나 있습니다. 그것은 상대석과 지붕돌의 관계입니다. 보통의 석등이라면 지붕돌의 폭이 상대석의 폭보다 넓은 것이 지극히 당연합니다. 아마 우리나라 석등 전체를 놓고 보더라도 예외가 없을 것입니다. 그런데 유독 개국사터 석등만큼은 그렇지 않습니다. 상대석의 폭이 157.6cm, 지붕돌의 폭이 147.1cm로 상대석이 지붕돌보다 오히려 큽니다. 이렇게 되면 모양도 모양이려니와 기능적으로도 문제가 되지 않을 수 없습니다. 비라도 올라치면 지붕돌에서 떨어지는 낙숫물이 상대석 가장자리에서 튀어오르게 되어 순조롭게 등불이 타오르는 것을 방해할 테니 말입니다.

어떻게 이처럼 기능적으로나 조형적으로나 썩 바람직하지 않은 형태의 석등이 세워질 수 있는지 참으로 불가사의합니다. 우리들의 상식과 일반적인 미감에 도전이라도 하듯 당당하게 버티고 서 있는 것 같습니다. 아무것도 감출 필요가 없다는 듯 간결하고 소박한 모습이 참 대범해 보이기도 하지만, 제게는 풀리지 않는 수수께끼처럼 여겨지기도 합니다.

혹시 지붕돌이 원형이 아니지 않을까요? 상대석과 연관지어 검토할 때 얼마든지 그럴 수 있을 법합니다. 차라리 저는 지금의 지붕돌이 제짝이 아니라는 데 한 표를 던지겠습니다. 사실 이 문제는 풀기 어려운 난이도 높은 방정식이 아닙니다. 현장에서 눈으로 확인하면 간단히 해결할 수 있습니다. 그런데 남북 사이에 잠시 열렸던 문이 닫혀버려 당장은 그것이 불가능하니 답답할 따름입니다. 다만 지금의 지붕돌이 원형이든 아니든 전반적인 형태와

분위기가 전통적인 미의식에 뿌리를 두지 않았다는 점에서는 관촉사 석등, 현화사터 석등과 대동소이하다는 것이 제 결론입니다.

이 석등이 처음 세워졌던 개국사는 고려 태조가 후삼국을 통일한 뒤 전쟁의 영원한 종식과 나라의 번영을 빌기 위해 개경에 세운 10대 사찰 가운데 하나로, 935년에 창건하여 남산종南山宗 즉 율종의 승려들을 머물게 한 절이었습니다. 그 뒤 정종은 즉위 원년인 946년 이 절에 부처님의 사리를 모셨으며, 성종은 강동 6주를 되찾은 서희徐熙(942~998)가 병이 나자 곡식 1000석을 개국사에 보시하여 그의 병이 낫기를 기도하였다는 기록이 있습니다. 또 현종은 1018년 절의 사리탑을 고치게 한 뒤 금강계단을 만들었고, 1083년 순종 원년에는 문종이 태자를 송나라에 보내 받아온 송판대장경을 여기에 봉안하기도 하였습니다. 또한 예종이 선왕인 숙종과 명의태후明懿太后의 영정을 모신 뒤 해마다 제삿날이면 찾아와 분향한 곳도 이곳 개국사였습니다. 개국사 역시 고려의 역대 왕들이 자주 찾던 고려시대 일급 사찰이었습니다.

이처럼 개국사터 석등을 통해서 비정통의 세계를 지향하는 석등이 고려문화의 중심부에 예외적으로 존재했던 것이 아님을 확인할 수 있습니다. 필요하다면 다른 예를 더 들 수도 있습니다. 지금은 현존 여부도, 소재지도 불확실하지만 개국사터 석등과 상당히 유사한 개성 만월대 석등 또한 이 범주에 넣을 수 있을 것입니다. 요컨대 현화사터 석등이나 개국사터 석등은 고려문화의 중심부에서조차 앞서 말씀 드린 고려문화의 이원성이 폭넓게 관철되고 있었음을 보여주는 유력한 증언자가 아닌가 싶습니다. 중심에 서 있는 탈중심의 또 다른 상징, 저는 개국사터 석등을 이렇게 간주하고 있습니다.

개성 개국사터 석등

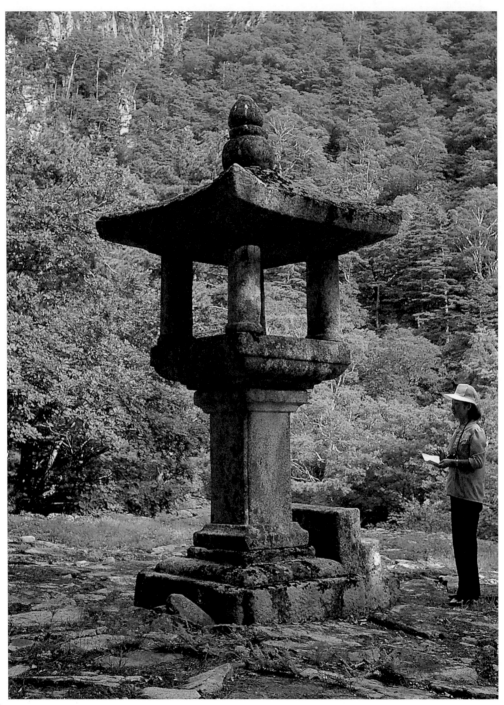

금강산 묘길상 마애불 앞 석등

백제 · 신라 · 발해 · **고려** · 조선

강원도 금강군 내강리, 고려, 전체높이 372cm

혹시 혼동하시는 분이 계실까봐 먼저 묘길상과 마애불에 대해 간략히 설명하고 넘어가겠습니다. '묘길상妙吉祥'은 문수보살을 뜻합니다. 산스크리트의 'Mañjusri'를 음역하여 '문수사리文殊舍利'라 했고 그 뜻을 번역하여 '묘길상'이라 한 것이니, 결국 같은 말입니다. 흔히 금강산 마애불을 '묘길상'이라고 부르는데 정확하지 않은 명칭입니다. 얼굴 모습으로 보아 보살상이 아닌 불상임이 분명하고, 손 모습으로 보면 불상 중에서도 아미타여래상임에 틀림이 없습니다. 아마도 마애불상 옆에 묘길상암이라는 표훈사에 딸린 암자가 있었던 데서 생긴 오해인 듯합니다. 정리해서 말씀 드리면 문수보살을 뜻하는 묘길상은 암자 이름이고, 따라서 마애불상은 '묘길상암터 마애아미타여래좌상'으로 불러야 마땅합니다. 참고로 말씀 드리면, 북한의 국보유적 102호로 지정되어 있는 이 마애불상은 고려시대를 대표하는 작품의 하나로 높이 15m, 무릎 너비 9.4m에 이르는 우리나라 최대의 마애불상입니다.

석등은 이 거대한 마애불상 앞에 있습니다. 높이가 372cm나 되어 결코 작지 않지만 워낙 큰 불상 앞에 있다 보니 크기로야 내세울 게 아무것도 없게 되고 말았습니다. 네 개의 기둥돌을 세워 화사석을 만든 수법이라든지, 상륜부를 제외한 모든 부분이 사각 평면을 유지하고 있는 점 등 전형적인 사각석등의 모습을 갖추고 있습니다. 그런 가운데 고유한 특징도 몇 가지 드러나고 있습니다. 그 가운데 하나가 석등의 상대석과 하대석이라면 불변의 철칙처럼 갖추고 있던 연꽃무늬, 앙련과 복련이 사라진 점입니다.

상대석의 앙련이 있어야 할 자리에 아무런 무늬가 없습니다. 그곳을 단지 사분원으로 부드럽게 공글렸을 뿐입니다. 하대석도 마찬가지여서 네모난 지대석 위에 놓인 하대석 상단에는 각진 간주석 굄대가 솟아 있을 뿐 표면은

375

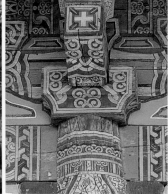

묘길상 석등 간주석 상부의 주두형 굄대 봉정사 극락전의 주두 부석사 무량수전의 주두

무늬 없이 말끔하게 정리되었습니다. 이렇게 석등에서 연꽃무늬가 완전히 사
라졌다는 것이 사소하다면 사소한 변화라고 하겠지만, 다시 생각해 보면 참
놀라운 변모입니다. 시대와 갈래 구분 없이 그 자리에 매우 당연하게 자리 잡
고 있던 연꽃무늬가 증발하듯 갑자기 사라진 모습은 마치 마술을 보는 듯하
여 신기할 지경입니다. 전혀 예기치 못했던 이런 변화를 보면서 이것이 뜻하
는 바가 뭘까를 생각해 보게 됩니다. 지나친 해석인지는 모르겠으나 저는 연
꽃무늬가 사라진 사실이 종교적 속성을 털어버림으로써 석등이 비종교적인
용도와 목적으로도 사용될 가능성을 연 것이 아닌가 싶기도 합니다. 별로 자
신은 없지만, 여기에서 훗날 석등이 장명등으로 전이해가는 단초가 마련된
것은 아닐까 가정해 보는 겁니다.

　　또 하나 특이한 점은 목조건축의 요소와 기법이 숨어 있다는 것입니다.
먼저 간주석을 잘 보면 몸돌과 아래위의 굄대, 이렇게 세 개의 부재로 구성되
었음을 알 수 있습니다. 세 개의 부재로 구성되었다는 점도 흥미롭지만, 위쪽
의 굄대는 목조건축의 기둥 위에 놓이는 주두나 부재와 부재를 연결하는 소
로와 매우 흡사하고, 아래쪽의 굄대는 그것을 엎어 놓은 모양 그대로여서 더
눈길을 끕니다. 특히 굄대의 굽 부분이 안쪽으로 휘어져 들어가 있는데, 이와
같은 모양새의 주두나 소로가 고려시대 목조건축에 그대로 나타나고 있어서

376

시사하는 바가 큽니다. 현존하는 고려시대 목조건축에서 주두와 소로는 모양에 따라 두 갈래로 나뉩니다. 어느 쪽이나 굽 부분이 안으로 휘어지는 모양은 같지만 하나는 굽받침이 없고 다른 하나는 굽받침이 있습니다. 전자의 대표적인 예는 현존 최고最古의 목조건축으로 꼽히는 봉정사 극락전에서 찾아볼 수 있고, 후자의 경우는 수덕사 대웅전이나 부석사 무량수전 등에서 확인이 가능합니다. 특히 굽받침이 없는 주두나 소로는 그 기원이 멀리 삼국시대까지 거슬러 올라가는 것으로 알려져 있으며, 고구려 고분에서 실물과 그림으로 그 예를 만날 수 있습니다. 상황이 이러하니 묘길상 석등의 주두형 굄대에 담긴 의미가 보기에 따라서는 결코 작다고 할 수 없습니다.

목조건축의 기법을 볼 수 있는 곳이 또 한 군데 있습니다. 간주석은 사각 기둥이면서 모서리를 처리한 수법이 독특합니다. 보통 목조건축에서 나무의 모서리나 표면을 오목하거나 볼록하게 다듬는 일을 '쇠시리한다'고 말합니다. 특히 기둥이나 창문틀, 문울거미의 모서리를 쇠시리하여 골이 한 줄이면 그것을 외사, 두 줄이면 쌍사라고 이릅니다. 그런데 묘길상 석등의 간주석 모서리는 마치 나무기둥을 외사로 쇠시리한 듯한 모습입니다. 이런 모습이 위아래에 놓인 굄대와 어우러지면서 간주석은 잘 다듬은 나무기둥을 연상케 합니다. 외사로 쇠시리한 모습이 지대석에서 동일하게 반복되고 있음도 눈에 띕니다. 그래서 석등을 만든 사람은 등불을 밝힐 집 한 채를 짓는 심정으로 돌을 다듬은 게 아닐까 하는 생각이 들기도 합니다.

등계가 갖추어진 것도 이 석등의 중요한 점입니다. 실상사 석등에서 등계를 처음 본 뒤 실로 두 번째로 만나는 장면입니다. 형태는 매우 단순하여 돌 하나를 다듬어 3단의 디딤돌이 있는 계단형으로 만들었을 뿐 아무 장식이 없습니다. 그저 실용에만 충실한 생김새입니다. 꾸밈없는 모습이 석등과 잘 어울려 보입니다.

묘길상 석등은 장식적인 요소를 다 털어버려서 그런지 간결, 소박하면서 대범하고 웅건한 맛이 납니다. 모든 부재가 사각을 기본으로 삼고 있으며, 일관되게 나무를 다듬는 기법을 구사하고 있어서 통일성을 갖춘 모습도 인상적입니다. 형태도 반듯하고 표면도 비교적 곱게 치석하여 거친 구석이 없습

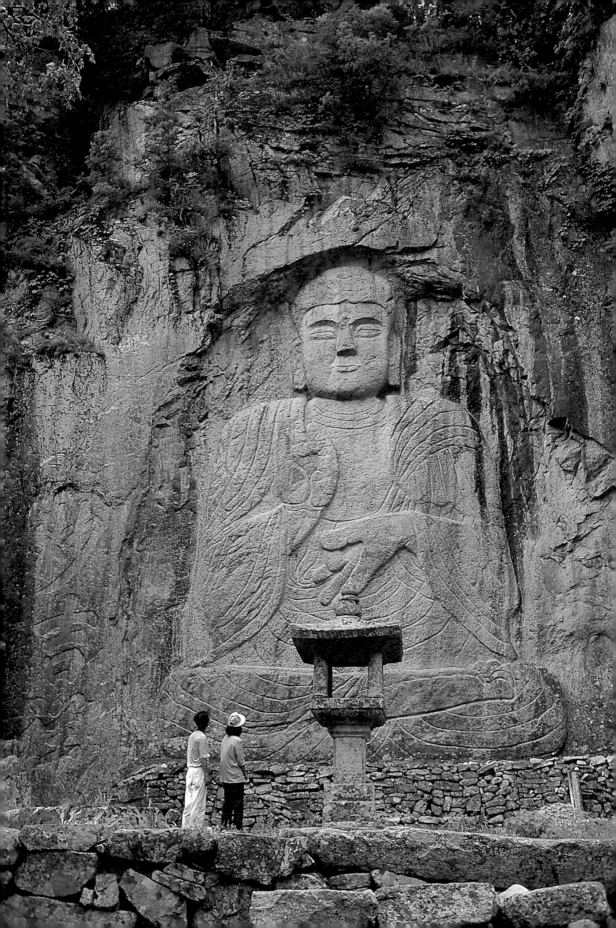

니다. 그렇지만 역시 전체적인 균형에는 문제가 없지 않습니다. 이제까지 보아온 사각석등과 마찬가지로 석등 상부의 무게가 하부에 비해 과도하여 고려석등임을 감출 길이 없습니다. 특히 지붕돌은 그 폭이 지대석의 폭보다 커서 이런 인상을 돌이킬 수 없는 것으로 만들고 있습니다. 여기에 간주석이 짧은 것도 한몫 거들어서 전반적으로 무난한 분위기를 상쇄시켜버리고 말았습니다. 그런 견지에서 보자면 묘길상 석등 또한 고려시대 사각석등의 비정통적 범주를 멀리 벗어나 있지 않다고 하겠습니다.

◀ 금강산 묘길상 마애불상과 그 앞의 석등

금강산 묘길상 마애불 앞 석등

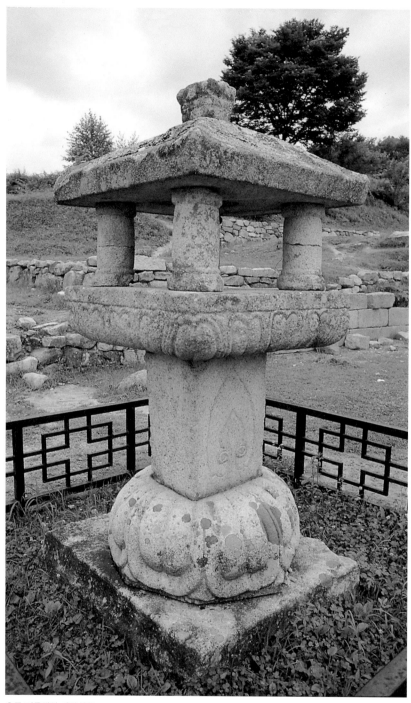

충주 미륵대원 사각석등

충청북도 충주시 수안보면 미륵리, 고려 말기, 충청북도유형문화재 315호, 전체높이 246cm

미륵대원에는 석등 2기가 남아 있습니다. 그 가운데 팔각간주석등은 이미 앞에서 살펴보았습니다. 그 석등과의 혼동을 피하기 위해 지금 살펴볼 석등은 '미륵대원 사각석등'으로 부르겠습니다.

화사석은 네 개의 기둥돌로 구성하여 사각석등의 일반적인 방식을 답습했습니다. 짤막한 기둥돌은 굵직한 대나무를 한 마디씩 잘라 세운 듯한 모양새입니다. 사각 간주석은 하대석 윗면에 네모지게 홈을 파서 세운 모습이 특이하고, 서쪽 면에만 무늬를 새겨 치장한 것도 새롭습니다. 활짝 피어난 가운데 잎새와 고사리순처럼 도르르 말린 양쪽 잎을 남기고 주변을 얕게 파내어 완성한 무늬는 마치 촛불의 불꽃 한 송이 같습니다. 원형의 하대석은 반구형에 가까워 유난히 도톰하고, 그 때문에 길쭉해진 연꽃잎이 사선 방향으로 빗긴 상대석의 연꽃잎과 마찬가지로 고려식 스타일을 잘 드러내고 있습니다.

미륵대원 사각석등은 도톰하고 짤막하고 통통하고 납작합니다. 지붕돌과 상대석은 도톰하고 통통하면서도 납작합니다. 하대석은 도톰하고 통통합니다. 화사석을 이루는 네 개의 기둥돌은 짤막하고 통통합니다. 그래서 화사석은 납작해졌습니다. 간주석 역시 짤막합니다.

전체 높이 또한 246cm에 지나지 않아 석등 가운데 키가 아주 작은 편에 속합니다. 이런 요소들이 뒤섞여서 독특한 인상을 만들고 있습니다. 뭐랄까요, 한창 젖살이 오른 아기 같다고나 할까요. 실제로 보면 이런 정도는 아닌데 사진으로 보면 그렇게도 느껴집니다. 담박하고 무구한 인상이 분석의 잣대를 얼른 들이대기 어렵게 만드는 것이 미륵대원 사각석등입니다.

일반적으로 고려 말기쯤에 만들어진 것으로 봅니다. 저 역시 대략 그 무렵에 조성되었으리라 짐작하고 있습니다.

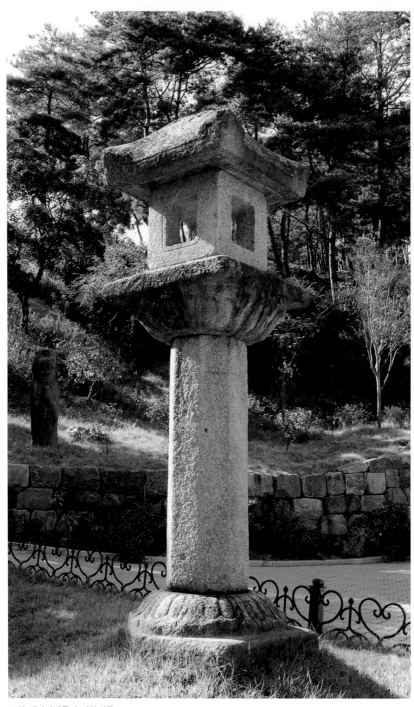

고령 대가야박물관 사각석등

경상북도 고령군 고령읍 지산리, 고려 중기, 전체높이 306cm

석등의 원소재지가 어디인지 밝혀지지 않았습니다. 얼마 전까지 고령 읍내 야트막한 산언덕에 자리한 고령향교 뒤편의 가야공원에 진열되어 있다가 대가야박물관이 개관하면서 박물관 뜰로 이건되었습니다. 그러므로 현재의 명칭이 썩 적당하지는 않지만 별 도리가 없어 일단 이렇게 부르려고 합니다.

석등의 가장 큰 특징은 양식상 서로 다른 요소들이 결합되어 있는 점입니다. 간단히 말해 팔각간주석등의 하체에 사각석등의 상체를 지니고 있습니다. 지대석부터 상대석의 앙련까지는 전형적인 팔각간주석등의 모습이고, 그 이상은 완벽한 사각석등의 형태입니다. 말의 몸에 사람 얼굴을 한 켄타우로스, 아니면 사람 몸에 황소 얼굴을 지닌 미노타우로스, 뭐 이렇게 비유할 수도 있을 법한 생김새입니다. 서로 다른 두 요소가 나뉘고 합쳐지는 지점이 상대석입니다. 돌 하나를 다듬어 상대석을 만들면서 아래의 앙련은 원형으로, 위의 상대대와 화사석 굄대는 사각으로 처리하여 석등 상부와 하부의 상이한 형태를 교묘하게 결합시키고 있습니다. 그러므로 어쩌면 이 상대석이야말로 고령 사각석등 조형의 키워드인지도 모르겠습니다.

그러나 상이한 요소의 결합이 완벽하게 성공한 것으로 보이지는 않습니다. 고령 사각석등은 상륜부가 하나도 남아 있지 않은 현재의 높이가 306cm입니다. 상당히 듬직하고 당당한 크기입니다. 이 가운데 간주석은 길이가 147cm나 되어 전체 높이에서 차지하는 비율이 절반에 가깝습니다. 비례상으로는 분명 적잖이 긴 편인데, 한동안 짤막한 간주석을 계속 보아온 탓인지 그게 눈에 거슬려 보이는 것이 아니라 도리어 시원스럽게 느껴집니다. 간주석만 놓고 보면 훤칠하고 늘씬한 게 틀림없지만, 석등 전체로 본다면 역시 지나치게 길다 하지 않을 수 없습니다. 아무튼 간주석의 이런 비례는 아마 고려

383

보다는 신라에 가까운 형식일 듯합니다. 이에 비해 지붕돌은 두껍고 무거우면서 옆으로 퍼진 맛은 적어 상당히 답답하고, 현재의 모습만으로 본다면 화사석은 작고 낮아 옹색합니다. 여지없는 고려 스타일이어서 간주석과는 아주 대조적인 모습입니다. 결과적으로 한 석등에 형태뿐만 아니라 서로 이질적인 두 성격이 공존하는 셈이 되었습니다. 이 말은 결국 앞에서 말씀 드린 석등 상부와 하부의 결합이 물리적 결합은 그럭저럭 이루었지만 화학적 융합까지 나아가지는 못했다는 뜻도 되겠습니다. 아마도 이런 현상은 신라 석등에 담긴 정신은 가물가물 기억에도 희미한 잔영으로 남은 반면, 고려 스타일을 끝까지 밀고 나갈 만한 자신감은 부족하여 서로 이질적인 두 요소를 충분히 소화하여 재구성하지 못한 결과가 아닌지 모르겠습니다.

지대석, 상대석, 지붕돌의 폭이 거의 같다는 점도 이 석등의 특색입니다. 이들의 폭은 모두 95~100cm 이내여서 같다고 보아도 무방합니다. 그 때문에 늘고 줄고 하는 변화에서 오는 리듬감이 별로 없습니다. 석등을 만든 사람이 간명함과 단순함을 추구한 결과인지는 모르겠습니다만, 아무튼 좀 건조하고 딱딱한 것은 사실입니다.

고령 사각석등은 화사석의 구성법이 이제까지 보아온 사각석등과는 좀 다릅니다. 네 개의 기둥돌로 화사석을 구성한 것이 아니라 돌 하나를 네모지게 다듬어서 네 군데 화창을 마련하는 전통적인 방법을 채택하였습니다. 다만 한 가지 문제되는 점은 화사석이 석등을 처음 만들 때의 것이냐 하는 것입니다. 석질과 치석 수법이 다른 부분과 차이가 나는 것으로 보아 원래의 부재는 아닌 듯합니다. 그렇더라도 원래 형태가 지금과 크게 다르지는 않았을 겁니다. 상대석의 화사석 굄대와 지붕돌 아랫면 안쪽에 얕게 음각된 굄대가 모두 사각을 이루고 있기 때문에 그런 추측이 가능합니다.

고령 사각석등은 순수하게 양식적으로만 말하자면 네 기둥돌로 화사석을 만든 사각석등보다는 선행하는 양식이라 할 수 있습니다. 하부는 통일신라시대에 유행하던 팔각간주석등의 구조와 형태를 그대로 차용하고 있고 상부의 화사석도 형태만 다를 뿐 구성법은 이전과 다름이 없어서, 네 기둥돌로 화사석을 구성한 본격적인 사각석등에 앞서 등장한 양식으로 보는 것이 이치

에 맞을 것입니다. 그렇다고 당장 고령 사각석등이 관촉사 석등이나 현화사 터 석등보다 먼저 만들어졌다고 말씀 드리기는 어렵습니다. 양식적으로야 분명 선행함이 틀림없지만, 두툼하고 무거워서 둔중한 지붕돌의 형태나 지붕돌 네 귀에 퇴화한 모습으로 남아 있는 귀꽃 장식 등으로 보아 빨라야 고려 중기 쯤에 만들어지지 않았을까 하는 게 제 추측입니다.

　이런 생각에서 한 걸음 더 내디뎌 아예 고려의 사각석등이 처음에는 고령 사각석등과 같은 양식으로 발생했으나 이내 네 기둥돌 화사석 양식이 파생하여 서로 다른 두 갈래로 갈라져 발전한 것은 아니었을까 하는 추정을 해봅니다. 그래서 고려 중기 이후에도 하나의 돌로 화사석을 만드는 양식의 사각석등이 면면히 이어졌고, 고령 사각석등이 그 유력한 증거의 하나로 남은 게 아닐까 싶은 것입니다. 바로 이어지는 직지사 대웅전 앞 석등을 보면 저의 이런 생각이 터무니없다고는 하지 않으실 겁니다.

고령 대가야박물관 사각석등

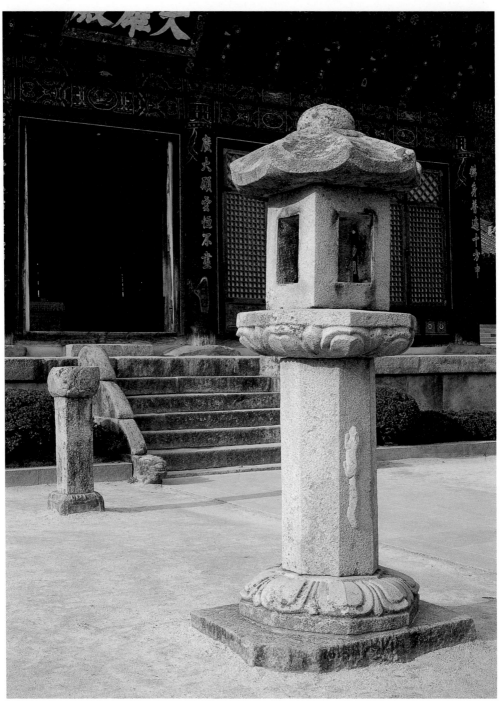

김천 직지사 대웅전 앞 석등

경상북도 김천시 대항면 운수리, 고려 말기

석등과 관련된 자료를 살피다가 참 알 수 없다고 생각한 것이 하나 있습니다. 직지사 대웅전 앞 석등에 대해 단 한 줄이라도 언급하고 있는 자료가 없다는 사실입니다. 과문한 탓인지 몰라도 논문, 단행본, 보고서, 도록 등 그 어디에서도 보지 못했습니다. 하다못해 그 흔한 사진 한 장 실려 있는 것도 본 적이 없습니다. 극히 일부만 남아 있는 석등조차 알뜰히 챙기면서 전체가 고스란히 남아 있는 이 석등에 대해서는 누구도 한마디 말이 없다는 게 여간 이상하지 않습니다. 언급할 가치가 없다고 생각한 것인지, 아니면 옛날 작품이 아니고 현대에 만들어진 것으로 오인한 것인지 그 까닭을 모르겠습니다. 아무튼 사정이 이러하니 지금 이 자리가 직지사 대웅전 앞 석등을 처음으로 널리 소개하는 자리이지 싶습니다.

우선 이 석등이 사각석등인가 아닌가 하는 문제부터 정리해야 할 것 같습니다. 화사석만 사각이고 나머지 하대석, 간주석, 상대석, 지붕돌이 모두 팔각입니다. 화사석만 팔각이면 영락없는 팔각간주석등입니다. 혹시 화사석이 처음에는 팔각이었는데 나중에 지금처럼 사각으로 바뀐 것이 아닌가 하는 의심을 사기에 꼭 알맞은 형태입니다. 하지만 그렇지는 않아 보입니다. 왜냐하면 지붕돌의 밑면에 아주 얕긴 하지만 분명하게 화사석에 맞춘 사각의 틀이 새겨져 있기 때문입니다. 따라서 현재의 화사석이 후보물로 보이지도 않지만 설사 그렇다 하더라도 이 석등은 처음 만들 때부터 화사석이 사각으로 설계되었음이 틀림없습니다. 그러므로 이제까지 우리가 줄곧 적용해온 분류 기준, 즉 화사석의 형태로 본다면 이 석등은 사각석등이 분명합니다.

일단 석등을 사각석등으로 승인하고 보면 금세 고령 사각석등이 비교의 대상으로 떠오릅니다. 고령 사각석등이 팔각과 사각이 절반씩 뒤섞인 모습이

387

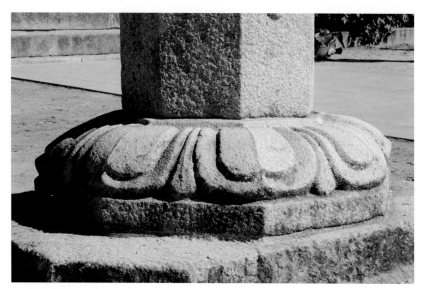
직지사 대웅전 앞 석등의 하대석

라면 이것은 거의 전부가 팔각이어서 양식상 시대가 더 앞서는 것으로 보입니다. 이 말이 곧 직지사 대웅전 앞 석등이 고령 사각석등보다 먼저 만들어졌다는 뜻은 아닙니다. 두 석등을 종합적으로 살펴건대 제작 순서는 오히려 그 반대일 것 같습니다. 대단히 둔후해 보이는 간주석, 두툼하게 조각된 상대석과 하대석의 연꽃잎들, 지붕돌의 휘어진 처마선, 별도의 석재를 사용하여 만든 것이 아니라 지붕돌에 그대로 이어 붙여 도리납작하게 돌출시킨 보주 따위가 그러한 증거들입니다. 이런 점들로 미루어 직지사 석등은 양식적으로는 고려 초기까지 거슬러 올라가겠지만 실제 제작 시기는 빨라야 고려 말기를 넘기 어려워 보입니다.

　　직지사 대웅전 앞 석등을 보면서 고려시대 사각석등이 발생하고 변화, 발전하는 그림을 하나 그려 봅니다. 처음에는 이 석등처럼 신라의 전형적인 팔각간주석등에서 화사석만을 조심스럽게 사각으로 바꾼 사각석등이 출현합니다. 이윽고 여기서 한 걸음 더 나아가 고령 대가야박물관 사각석등과 흡사하게 본체부의 대부분 혹은 전부를 사각으로 바꾼 석등이 등장합니다. 이 무

388

렵에 화사석을 네 개의 기둥돌로 구성하는 새로운 양식의 사각석등이 파생하여 점차 사각석등의 주류로 자리 잡아 갑니다. 한편 주류의 자리를 넘겨준 초기의 사각석등 즉 화사석과 대좌부에 신라 석등의 잔영을 간직한 사각석등 양식은 근근히 명맥을 유지하며 조선시대로 이어지게 됩니다. 이것이 제가 그려본 그림의 내용입니다. 고령 사각석등이나 직지사 사각석등으로 본다면 고려시대 사각석등의 흐름이 이와 같을 법도 하지만, 아직은 그저 하나의 추론이고 가정일 뿐입니다.

직지사 사각석등은 눈길을 잡아챌 만큼 두드러진 특색이 있지는 않습니다. 차라리 평범함을 특징으로 꼽아도 될 만큼 범박합니다. 그래서 오래 들여다보아야만 여느 석등과 다른 점이 하나둘 시야에 들어옵니다. 우선 폭보다 높이가 훨씬 큰 화사석에 시선이 갑니다. 대개 사각석등의 화사석은 높이보다 폭이 조금 더 크거나 양자가 거의 같게 마련인데 이와는 대조적인 모습입니다. 유난히 얼굴이 긴 사람처럼 보입니다. 간주석과 화사석의 폭이 서로 같은 점도 발견할 수 있습니다. 참 드문 경우입니다. 그만큼 간주석이 굵다는 뜻인데, 길이가 길어 그런지 통통하기는 해도 비대해 보인다고 말하면 좀 야박한 표현일 겁니다. 하대석, 상대석, 지붕돌의 폭도 거의 같아 보입니다. 조금 전에 본 고령 사각석등과 유사한 점입니다. 이렇게 하대석, 상대석, 지붕돌의 폭이 같고 또 이들의 폭이 간주석이나 화사석과도 크게 차이가 나지 않다 보니 석등은 마치 굵직한 통나무를 하나 세워 놓은 듯한 느낌입니다. 다듬고 매만지려는 의지조차 별로 느껴지지 않는 모습입니다.

이 석등에서 별도로 주목해야 할 부분이 한 군데 있습니다. 간주석에는 국내 어느 석등에서도 볼 수 없는 모습이 도드라져 있습니다. 남쪽 정면에 뚜렷이 돋을새김된 동물무늬가 그것입니다. 몸매만큼 굵은 꼬리를 가진 이 짐승은 조각된 위치나 모습이 무덤 양쪽에 세워진 망주석望柱石에 한 마리는 올라가는 모습으로, 또 한 마리는 내려오는 모습으로 새겨진 세호細虎와 닮아 보입니다. 만일 이 무늬가 망주석의 세호와 어떤 연관이 있다면—제 눈에는 틀림없이 그렇게 보입니다만—이 작은 무늬가 시사하는 바가 적지 않을 것입니다. 당장 망주석처럼 이 석등의 맞은편에 똑같은 석등이 하나 더 세워졌을지

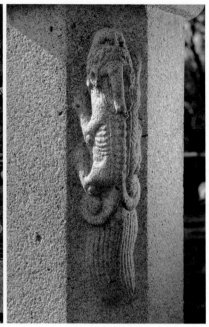

조선 영조 원릉의 망주석(왼쪽)과 건너편 망주석에 새겨진 세호(오른쪽)

도 모른다는 가능성이 대두될 수 있습니다. 실제로 직지사 대웅전 앞의 석조물들은 대웅전의 중심축 양쪽에 모두 쌍으로 놓여 있되 석등만이 예외적으로 한쪽에 서 있습니다. 만일 이런 가정이 사실로 입증된다면 이것은 우리 석등사에 일대 수정을 요구하는 중요한 문제가 됩니다. 아직까지는 동일 지역에 쌍으로 석등을 세운 예는 있지도 않고 있었던 흔적도 발견된 바 없으니까요.

또 세호의 정체가 과연 무엇인가를 두고도 생각거리를 제공합니다. 이제까지는 망주석은 망자의 영혼이 드나드는 길로, 세호는 그 영혼이 드나드는 상징으로 해석하는 견해가 일반적이었습니다. 그런데 석등에 망주석과 동일한 무늬가 있다는 건 무얼 의미하는지, 상호 어떤 관계에 있는 것인지, 세호와 이 무늬의 선후관계는 어떻게 되는지 등등 새롭게 연구하고 밝혀야 할 문제가 적잖이 제기됩니다. 간주석에 새겨진 작은 동물무늬에 숨겨진 비밀이 실로 적지 않은 셈입니다. 하지만 이 분야에 소양이 부족한 저로서는 더 이상

무어라 말씀 드릴 게 없는 형편이어서 여기에 내재된 문제가 간단치 않다는 점만을 강조해 두면서 논의를 접겠습니다.

직지사 대웅전 앞 석등의 전체적인 인상은 단연코 평범 그 이상은 아닙니다. 우두커니 바라보고 있으면 손가는 대로 다듬은 듯 스스럼없고 수수하고 덤덤하여 무슨 특별한 맛이 느껴지지 않습니다. 만든 사람이 어떤 치레를 해보겠다는 의지나 작위도 없었던 듯 그저 어리무던해 보일 뿐입니다. 그래서 마음씨 넉넉하고 통통한 시골 여인네를 연상시키기도 합니다. 저는 이런 느낌들이 어딘가 고려보다는 조선적인 미감에 가까워 보입니다. 그래서 혹시 이 석등이 조선시대에 만들어진 것은 아닐까 하고 다시 한 번 점검을 해보기도 합니다만, 아무래도 그렇지는 않은 것 같습니다. 말하자면 고려적인 감각이 서서히 퇴조하고 차츰 조선적인 미감이 태동하는 시대적 상황을 반영하는 작품이 아니겠는가 하는 생각이 이 석등을 보는 저의 잠정적인 결론입니다.

김천 직지사 대웅전 앞 석등

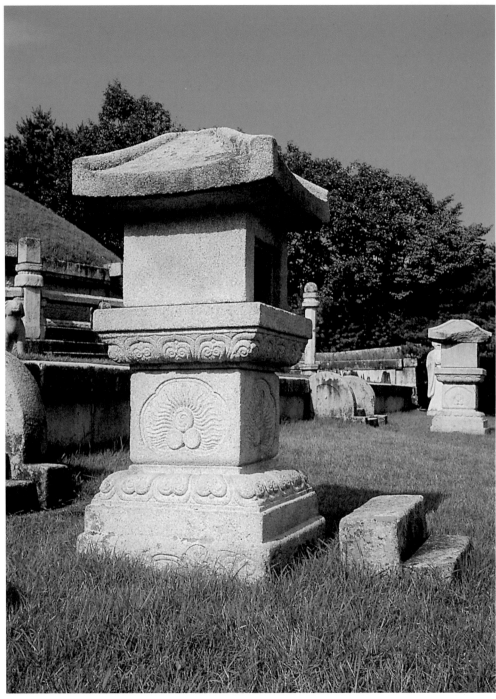

공민왕릉 석등

백제 · 신라 · 발해 · **고려** · 조선

사각 장명등

(공민왕릉 석등)

개성직할시 개풍군 해성리, 고려 말기(1365~1374년 사이), 전체높이 262cm

고려 공민왕이 왕비인 노국대장공주魯國大長公主를 매우 사랑하였음은 널리 알려진 사실입니다. 왕비가 1365년 2월 아이를 분만하다 산고로 세상을 떠나자 공민왕은 크게 슬퍼하면서 그녀를 위해 온갖 정성과 재력을 기울여 산릉山陵 역사를 일으킵니다. 그리하여 그해 4월에 완성된 것이 노국공주의 정릉正陵입니다. 여기에서 그치지 않고 공민왕은 정릉 바로 곁에 자신이 묻힐 수릉壽陵 —무덤의 주인이 살아있을 때 미리 만드는 능—까지 축조하여 사후 그곳에 묻힙니다. 이것이 바로 현릉玄陵입니다. 오늘날 우리가 보통 공민왕릉이라고 부르는 것은 이들 두 무덤, 현릉과 정릉을 아울러 지칭하는 것입니다.

공민왕릉을 두고 북한에서는 "지난 시기 우리나라 역대 무덤건축과 석조 조각기술의 극치를 자랑하는 최대의 걸작으로 동양문화사에서 당당한 자리를 차지하고 있다"고 평가하고 있습니다. 설령 그런 정도는 아닐지라도 국왕 자신이 살아 있을 때 많은 물력을 동원하고 갖은 정성을 쏟아 완성을 본 탓인지 공민왕릉은 왕조를 불문하고 우리나라 역대 왕릉 가운데 가장 장려한 것의 하나임은 틀림이 없습니다. 뿐만 아니라 공민왕릉은 능제陵制의 변천에서도 매우 중요한 위치를 차지하고 있습니다. 전통적으로 고려의 국왕과 왕비의 능은 따로 만들어졌으나, 공민왕릉에 이르러 처음으로 왕릉과 왕비릉이 한곳에 있게 됩니다. 아울러 시설물이 대폭 확대되는 것도 공민왕릉에서 일어나는 변화입니다. 고려 능제의 일대 전기를 마련한 것이 곧 공민왕릉인 것입니다. 나아가 조선시대 능제에도 결정적 영향을 미치게 됩니다. 새로운 격식과 규모를 갖춤에 따라 고려를 넘어 조선으로까지 이어지면서 조선시대 왕릉의 모범과 표준을 제공한 능이 바로 공민왕릉입니다.

393

이렇듯 애틋한 사연과 커다란 의의를 지닌 공민왕릉에는 현릉과 정릉 앞에 각각 하나씩 2기의 석등이 자리 잡고 있습니다. 이들 두 석등은 형태, 크기, 양식, 구조가 거의 같습니다. 당연한 얘기지만 이들은 능이 만들어지기 시작하는 1365년부터 공민왕이 시해되는 1374년 사이의 어느 해에 만들어진 것입니다. 그럼 이제 둘 가운데 공민왕의 현릉 앞에 있는 석등을 중점적으로 살펴보겠습니다.

전체 높이 262cm에 달하는 현릉 앞 석등은 지대석부터 지붕돌까지 석등의 모든 부분이 사각으로 이루어져 있습니다. 틀림없는 사각석등입니다. 그렇지만 우리가 그동안 보아온 불전계 사각석등과는 형태가 확연히 달라 보입니다. 그 이유는 주로 화사석과 대좌부의 차이 때문으로 생각됩니다. 화사석은 지금까지 본 적 없는 특이한 모습을 하고 있습니다. 하나의 돌을 'ㄷ' 자형으로 다듬어 엎어 놓은 것 같습니다. 터널처럼 앞뒤로만 뚫린 화창은 양쪽 벽과 천장은 있지만 바닥은 없어서 상대석 윗면이 바닥 구실을 하고 있습니다. 발상의 바탕이 무엇인지는 모르겠으나 화사석의 형태와 구조는 상당히 독특하고 독창적입니다. 일반 사각석등의 화사석과는 전혀 다른 모습입니다.

그렇지만 불전계 사각석등과 공민왕릉 석등이 달라 보이는 더욱 결정적인 이유는 대좌부에 있습니다. 이 석등의 대좌부는 지대석, 기대석과 하대석, 간주석, 그리고 상대석으로 이루어져 있습니다. 구성에 있어서는 여느 사각석등과 아무런 차이가 없습니다. 단지 차이가 있다면 그것은 간주석뿐입니다. 간주석은 가로와 세로의 길이가 각각 70.6cm, 높이는 55.5cm입니다. 폭보다 높이가 한결 작은 직육면체 형태입니다. 여타 사각석등의 간주석에 비하면 높이가 너무 낮고 폭은 지나치게 큽니다. 간주석이라 하기보다 차라리 불상이나 부도의 좌대처럼 중대석이라 부르는 게 나아 보입니다. 이 때문에 대좌부 전체는 실제로 사각대좌와 아주 닮은 모양새가 되었습니다.

이쯤에서 신륵사 보제존자석종 앞 석등을 떠올리는 분도 계실 겁니다. 그렇습니다. 보제존자 석등과 공민왕릉 석등은 비록 팔각과 사각이라는 차이가 있지만 둘 모두 부도형이라는 점에서는 공통적입니다. 만일 공민왕릉 석등에서 화사석이 화창 없이 그냥 네모난 모양이라면 아마 그대로 아담한 부

394

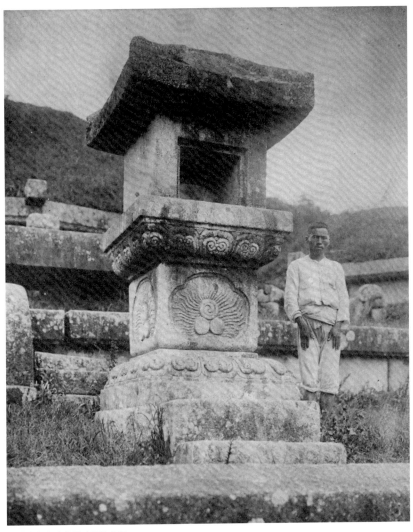

일제강점기 때의 공민왕릉 석등

도라고 해도 곧이들을 겁니다. 그것은 보제존자 석등의 경우에도 마찬가지입니다. 그러므로 이 두 석등은 기본형은 팔각과 사각으로 다를망정 형태에 따라 분류한다면 동일한 계열의 부도형 석등으로 함께 묶어도 하등 이상할 것이 없지 싶습니다. 그만큼 상호 연관성과 공통성이 크다는 말입니다.

395

공민왕릉 석등

그렇다면 자연스럽게 두 석등이 서로 어떤 영향을 주고받지 않았을까 하는 생각이 듭니다. 두 석등의 주인공이랄 수 있는 두 사람, 공민왕과 나옹스님은 상당히 밀접한 관계로 얽혀 있습니다. 나옹스님이 원에서 귀국하여 본격적인 활동을 펼친 것이 바로 공민왕 때였습니다. 공민왕은 1371년 스님을 왕사로 책봉하기까지 합니다. 오늘날 우리가 나옹스님을 지칭하면서 사용하는 보제존자라는 호가 바로 이때 내려진 것입니다. 두 사람의 이런 관계로 보더라도 공민왕릉 석등과 보제존자 석등이 무관할 것 같지는 않습니다.

이럴 때 그 영향의 물줄기가 보제존자 석등에서 공민왕릉 석등으로 흘렀다면 우리는 퍽 산뜻하고 멋진 그림을 그릴 수 있습니다. 불전 앞에 놓이던 석등이 조사당이나 영각, 이어서 부도 앞에 놓이는 단계를 차례로 거쳐 드디어 군주의 능 앞에 세워지는 과정이 매끈하고 깔끔하게 정리되면서 보제존자 석등은 그 과정을 보여주는 구체적인 실물자료로서의 역할을 훌륭히 수행하게 되는 것입니다. 그리하여 우리는 출세간出世間의 성자인 불타의 상징으로 등장한 석등이 깨달음의 표상이자 동시에 무덤이기도 한 이중적 성격의 부도를 징검다리 삼아서 마침내 세속의 절대자인 군주의 무덤 앞으로 진출하게 되는 양상을 논리적으로나 내적 맥락으로나 아주 자연스럽고 타당하게 이해할 수 있게 됩니다. 절집의 전유물이던 석등이 세속의 공유물로 전환되는 상황을 일사천리로 설명할 수 있고 일목요연하게 납득할 수 있게 되는 것입니다. 보제존자 석등이 갖는 의의가 한층 무거워질 것도 틀림없습니다.

그러나 유감스럽게도 실제의 영향 관계는 우리의 가정과는 정반대입니다. 이미 말씀 드렸다시피 공민왕릉 석등은 이르면 1365년에, 늦더라도 1374년에는 만들어져 1379년 무렵에 세워지는 보제존자 석등보다 몇 년 앞서 건립되었습니다. 그러므로 양자가 영향을 주고받았다면 그 물줄기가 전자에서 후자로 흘렀으면 흘렀지 그 반대일 리는 절대로 없습니다. 이렇듯 나옹스님 부도 앞 석등이 우리의 예상과 달리 공민왕릉 석등의 영향 아래 세워졌다는 사실은 석등의 용도와 위치의 변천에 대한 우리의 이해를 좀 복잡하게 만듭니다. 그렇다고 이 문제에 대해 우리가 이제까지 알고 있던 지식을 근본적으로 수정해야 할 정도는 아닙니다. 절집 석등이 장명등으로 변화하는 과정과

396

그 이후의 전개 양상에 대한 저의 해석은 대체로 다음과 같습니다.

우리는 앞서 선림원터 석등을 통해 금당 앞의 석등이 조사당 혹은 부도 앞으로 전이하는 사실, 혹은 그럴 가능성을 관찰한 바 있습니다. 이어서 고달사터 부도나 영암사터의 이른바 서금당터에 남아 있는 석등의 흔적을 바탕으로 이미 고려 초가 되면 조사당이나 부도 앞에 석등이 서게 되는 것은 기정사실임을 확인하였습니다. 그러나 그뿐, 어찌된 일인지는 모르겠으나 석등의 위치와 용도 변화의 흐름은 이 단계에서 확산을 멈춘 채 수백 년을 그대로 경과합니다. 그 사이 간혹 부도 앞이나 조사당 앞에 석등이 들어서기도 했겠으나 그것이 보편적, 일반적인 현상으로까지 진전되지 않은 것은 분명해 보입니다. 그러다가 이윽고 이러한 정체 상태를 일거에 무너뜨리면서 등장한 것이 바로 공민왕릉 석등입니다. 일견하면 마치 점프하듯 절집 석등이 중간 단계를 생략하고 단박에 장명등으로 전환된 감이 있습니다. 그러나 역사에 비약이 없듯 장명등의 탄생 역시 연속적인 계기 속에 단계를 밟아 이루어진 것임은 이미 말씀 드린 그대로입니다. 다만 절집에서는 수백 년 동안 마치 잊기라도 한 듯 변화를 멈추고 있을 때 공민왕릉 석등이 보란듯이 석등의 흐름을 바꾸어 놓은 것은 분명해 보입니다. 이와 같은 비약적인 변화가 가능했던 원인은 아마도 공민왕릉 축조의 배경에서 찾아야 할 것 같습니다.

사랑하는 여인의 무덤과 그 곁에 묻힐 자신의 수릉 조영에 임하는 사나이 공민왕의 심정은 실로 착잡하였을 것입니다. 그녀를 추념하고 명복을 비는 간절하지만 눈으로 볼 수 없는 마음을 가시적인 조형물로 형상화하기 위한 고민도 깊었으리라 짐작됩니다. 이럴 때 영원히 타오르는 등불 하나를 무덤 앞에 밝히는 것만큼 자신의 심경을 잘 대변하는 것도 따로 없었을 것 같습니다. 더구나 이미 절집에서 드물기는 하지만 부도 앞에 석등을 설치하는 좋은 선례를 남기고 있었으니 그야말로 안성맞춤이었을 듯합니다. 이리하여 이제까지는 전혀 존재하지 않았던 무덤 앞의 석등—장명등이 출현하게 됩니다. 공민왕릉은 어쩌면 한 여인을 향한 사나이 공민왕의 심경을 조형화한 현실적 최대치이고, 그 능 앞의 석등은 그런 마음의 빛나는 결정이 아닐까 싶습니다.

석등의 형식을 두고도 공민왕은 적잖이 망설였을 것으로 짐작됩니다. 세

397

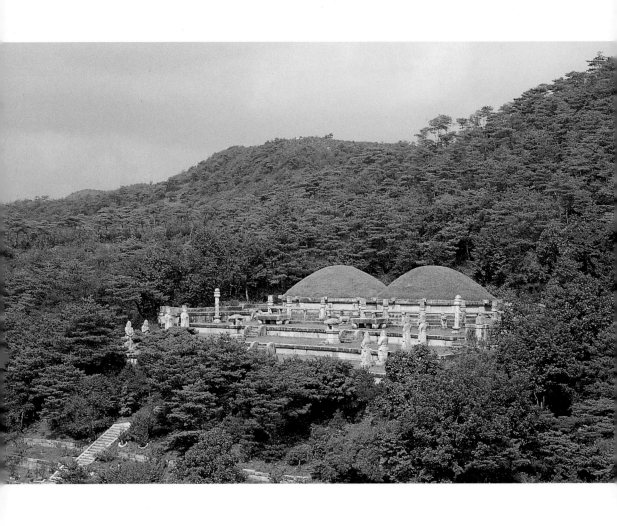

공민왕과 그의 비 노국대장공주가 묻힌 현릉과 정릉

간과 출세간이 엄연히 다르니 절집의 석등 형식을 그대로 차용하는 것이 마음에 걸리기도 했겠거니와, 그런 방법은 알뜰한 자신의 마음을 새롭고 참신한 방식으로 표현하기에도 어딘가 부족하다고 느꼈을 법합니다. 그리하여 오랜 궁리와 구상 끝에 모습을 드러낸 것이 우리가 본 부도형 사각석등입니다. 사각석등을 계승하고 이미 존재하던 부도에서 아이디어를 얻은 것이 명백하지만, 그리고 공민왕이 얼마나 만족스러워 했는지 알 길이 없지만, 분명 새로운 기능과 그 기능에 맞는 새로운 형식이 결합된 새로운 조형물이었습니다.

여기서 한 가지 짚고 넘어가야 할 부분이 있습니다. 그것은 고려시대 능 앞에 세워진 석등이 공민왕릉 석등뿐이 아니라는 사실입니다. 고려 태조의 현릉顯陵과 개성 만수산 기슭에 모여 있는 일곱 기의 무덤 앞에도 사각석등이 세워져 있습니다. 이들과 공민왕릉 사각석등의 선후관계에 따라 논의는 얼마든지 달라질 수 있습니다. 그럼 먼저 현릉의 사각석등과 공민왕릉 석등의 관계부터 짚어 보겠습니다.

현릉은 943년 고려 태조가 죽자 그 해에 만든 왕릉입니다. 그러나 처음 만들어진 상태를 그대로 유지하지 못합니다. 국가에 변란이 있거나 외적의 침입이 있을 때마다 태조의 재궁梓宮을 다른 곳으로 옮겼다가 복장復葬하기를 되풀이했기 때문입니다. 예를 들면 1010년과 1018년 거란의 2차 침입과 3차 침입 때는 매번 태조의 재궁을 북한산의 향림사香林寺로 옮겼다가 전쟁이 끝난 뒤 현릉에 다시 안치하였으며, 1232년 몽고군의 침략 때는 강화도로 이장하였다가 1276년 또다시 현릉에 묻은 바 있습니다. 이럴 때마다 크고 작은 보수가 이루어졌기 때문에 무덤 시설에는 여러 양식이 혼재하게 됩니다. 더욱이 현릉은 조선시대 들어서도 전 왕조를 일으킨 태조의 능이라 하여 고려 왕릉 가운데서도 조금은 각별한 보호를 받게 되는데, 그런 만큼 후대의 보수로 인한 시설물 변경이 중첩되는 결과를 빚게 됩니다. 그 대표적인 예가 바로 사각석등일 겁니다. 석등은 양식으로 보아 조선 후기의 작품이 분명합니다. 따라서 현릉이 처음 만들어진 것이야 고려 왕릉 가운데 가장 빠르니까 당연히 공민왕릉보다 앞서지만, 능 앞의 석등만큼은 이론의 여지없이 한참 뒤지는 것이 명백하여 우리의 논의에 아무런 영향을 미치지 못합니다.

공민왕릉 석등

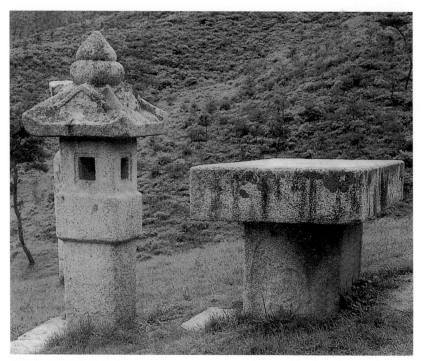

고려 태조 왕건 현릉의 장명등

　　개성의 만수산 기슭에 동서로 나란히 인접해 있는 일곱 기의 고려시대 무덤을 북한에서는 '7능떼'라고 부르고 있습니다. 유감스럽게도 이들 무덤의 주인공이 누구인지, 어째서 한군데 모여 있는지에 대해서는 아직 정확히 밝혀진 바가 없다고 합니다. 그래서 서쪽의 무덤부터 차례로 1능, 2능, 3능…… 하는 식으로 부르고 있는데, 일곱 기의 무덤이 규모만 훨씬 작을 뿐 그 구조 형식과 장식 수법이 공민왕릉과 거의 비슷하다고 합니다. 대체로 왕 또는 왕족의 무덤일 것으로 추정하고 있으며, 축조 시기는 고려 말기로 보고 있을 따름입니다. 이 가운데 제3능 앞에 있는 석등이 사진으로 소개되어 있는 바, 그 형태와 구조가 공민왕릉 석등과 아주 흡사해 보입니다. 조성 시기는 양자가 거의 같거나 3능의 석등이 조금 늦지 않을까 짐작됩니다. 현장에서 직접 본 것이 아니어서 장담할 수는 없지만, 7능떼의 석등과 공민왕릉 석등은 동시대

400

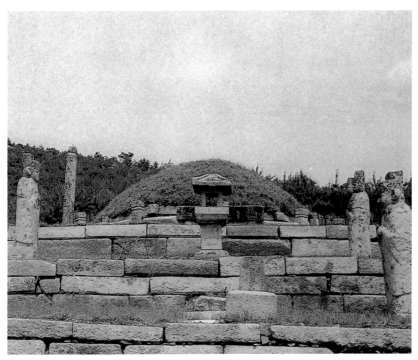

개성 만수산 7능떼 가운데 제3능의 장명등

에 제작되었다고 보아도 무방할 듯합니다. 그러므로 설혹 몇 년 앞서거니 뒤서거니 하는 차이가 있다 하더라도 어느 모로 보나 고려 말기에 새롭게 등장한 장명등을 대표하는 작품으로 공민왕릉 사각석등을 꼽는 데 주저할 필요가없다는 것이 제 판단입니다. 한 발 양보한다 하더라도, 고려 말기에 이르러절집보다 한 걸음 앞서 능묘 앞에 새로운 기능과 새로운 목적을 지닌 석등이새로운 양식을 갖추고 출현한 사실만큼은 달라질 게 아무것도 없습니다.

　이렇게 되자 바빠진 것은 절집입니다. 분명 자기 안에 좋은 선례가 있었음에도 불구하고 불전 앞에만 석등을 세우던 전통을 그대로 이어오던 절집에서는, 공민왕릉 앞에 석등이 한번 등장하자 이에 자극을 받았는지 다투어 부도 앞에 석등을 건립하게 됩니다. 고려 말 조선 초에 잇달아 세워지는 신륵사보제존자석종 앞 석등, 회암사터의 지공·나옹·무학 세 스님의 부도 앞에 각

401

공민왕릉 석등

각 들어서는 3기의 석등, 청룡사터 보각국사 정혜원융탑 앞 석등 등이 대표적인 예가 될 것입니다. 말하자면 부도 앞에 석등을 세우던 먼 전례를 모르는 듯 잊고 지내다가 능묘 앞에 석등이 세워지자 그것을 계기로 부도 앞에 석등을 만드는 풍습을 세간으로부터 역수입한 셈입니다.

이런 과정에서 발견되는 재미있는 현상이 하나 있습니다. 공민왕릉 석등이 절집의 석등을 그대로 이어받지 않고 독창성을 가미했듯, 틀림없이 공민왕릉 석등의 영향 아래 만들어졌을 부도 앞 석등 역시 공민왕릉 석등을 그대로 답습하거나 모방하지 않는다는 사실입니다. 예를 들어 공민왕릉 석등에 바로 뒤이어 만들어지는 보제존자 석등에서는, 형식은 부도형으로 전자를 따르면서도 형태만큼은 팔각을 기본으로 택하여 다시 절집의 전통으로 복귀하고 있습니다. 또 무학대사나 보각국사 부도 앞 석등은 상부는 공민왕릉 석등과 유사하면서도 간주석에 사자를 끌어들여 차별화를 시도합니다. 출세간의 입장에서 세간과 출세간을 갈라 보려는 속생각이 작용해서 그러한지는 알 길이 없으나, 아무튼 드러난 결과는 분명 일방적인 모방은 아닙니다. 경위야 어떻든 이렇게 하여 이제 부도 앞에 석등을 조성하는 것도 보편적인 일로 정착하게 되고, 능묘 앞에 석등을 갖추는 것 또한 돌이킬 수 없는 흐름으로 자리잡게 됩니다.

이렇게 고려 말 조선 초 절집 석등과 무덤 앞 장명등이 마치 씨줄과 날줄이 교직되어 천을 만들 듯 서로 영향을 주고받으며 활용 범위를 동시에 넓혀 가는 일련의 과정 속에서 한 가지 흥미로운 현상을 발견할 수 있습니다. 그것은 전승이랄까, 영향 관계에 묘한 뒤틀림 혹은 꼬임이 있다는 사실입니다.

공민왕릉으로 대표되는 고려 말기의 능묘에 장명등이 자리 잡게 되자 이제 무덤 앞에 석등을 세우는 일은 대세가 되어 왕조가 바뀐 조선시대에도 그대로 이어지게 됩니다. 그리하여 왕릉은 물론 귀인이나 사대부들의 묘에도 석등을 세우는 일이 점차 확산되어 갑니다. 얼른 생각하면 조선시대 왕릉의 장명등은 고려 말의 장명등, 다시 말해 공민왕릉 석등의 형식을 그대로 이어받지 싶습니다. 분묘라는 사실이 동일하고, 신분이 같으며, 조선 왕릉의 모델이 바로 거기에 있으므로 그것은 지극히 당연한 일인 듯 여겨집니다. 그러나

402

우리의 예견과는 달리 아주 엉뚱하게도 조선 왕릉의 장명등은 그 형식을 절집에서 빌려옵니다.

조선 왕릉 장명등은 거의 대부분이 팔각석등, 그것도 부도형 팔각석등입니다. 화사석의 화창만 막아버린다면 절집의 부도와 별반 다를 게 없는 형식입니다. 아주 단순화시켜서, 보제존자 석등에서 화사석을 부도의 몸돌로 바꾼 모습이라고 설명할 수도 있습니다. 보제존자 석등을 설명하면서 이 석등이 우리나라 석조물들이 커다란 방향 선회를 하는 지점의 선두에 서 있으며, 따라서 조선 전기의 여러 조형물들 이를테면 태실, 부도, 석등 등에 심대한 영향을 끼친다고 말씀 드린 적이 있습니다. 단적으로 말하자면 조선 왕릉 장명등의 기원은 보제존자 석등입니다. 불교적 잔재가 강하게 남아 있는 조선 초기까지라면 몰라도, 유학을 국가이념으로 하는 나라에서, 그 정점에 있는 국왕의 무덤 앞에, 배척해 마지않던 절집의 전통이 고스란히 담겨 있는 석등을 거의 왕조가 끝날 무렵까지 고수하고 있다는 사실이 퍽 기이하고 신기하지 않습니까? 좀체 이해할 수 없는 현상이긴 하지만 겉으로 드러난 모습은 분명 그렇습니다.

그렇다면 공민왕릉 석등에서 새롭게 정립된 장명등 형식은 어떻게 된 걸까요? 그 형식은 조선시대 왕릉으로 연결되지 않는 대신, 두 갈래로 나뉘어 하나는 절집의 부도 앞 석등으로 이어지고, 다른 하나는 조선시대 사대부와 귀인들의 무덤 앞 장명등으로 계승됩니다. 전자의 예로는 이미 앞에서 거론한 바 있는 고려 말 조선 초의 부도 앞 석등들을 들 수 있고, 후자의 경우는 경기도 파주에 있는 청주 정씨 묘의 장명등, 세종 때 무려 18년 동안 영의정을 지낸 경기도 파주 황희黃喜(1363~1452) 묘소의 장명등을 비롯하여 일일이 매거枚擧할 수 없을 만치 많은 예가 있습니다.

고려시대 왕릉의 장명등 형식이 왕릉보다 한 등급 낮은 사대부, 귀인들 묘소의 장명등으로 승계되는 한편, 조선시대 왕릉에는 절집의 형식이 적용되는 현상을 어떻게 이해해야 할까요? 대개 동아시아에서는 한 왕조가 서고 나면 바로 앞 왕조의 역사와 전통에 대해서는 일정 정도의 부정, 격하, 왜곡 작업이 진행되었습니다. 해당 왕조의 입장에서는 이것을 왕조의 정통성 확립과

공민왕릉 석등

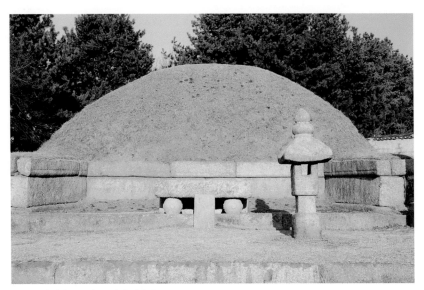
조선 초기 황희 묘소와 그 앞의 장명등

'역사 바로 세우기'의 일환이라고 강변하겠지만, 많든 적든 역사의 왜곡, 심지어는 날조까지도 일어났음은 숨길 수 없는 사실입니다. 이런 작업은 해당 왕조의 통치 기반이 뿌리내릴 때까지 상당히 광범위하고 정교하게 추진됩니다.

조선 왕실도 고려 왕실의 부정과 격하를 통해 자신의 정통성과 권위를 확립한 필요가 있었습니다. 이런 목적 아래 진행된 다방면에 걸친 작업 가운데 하나가 고려 왕릉의 장명등을 한 단계 격하시켜 조선의 상류계급 무덤 장명등으로 수용하고, 정작 왕실의 장명등 형식은 절집에서 빌려온 게 아닌가 싶습니다.

이제까지 공민왕릉 석등에 얽힌 꽤 많은 이야기를 해 온 셈입니다. 정작 석등의 실상을 살펴볼 여유가 없었는데, 지금부터 그 세부를 간략히 알아보고 이야기를 정리하겠습니다.

지대석은 거의 땅 속에 묻혀 있으며 그 위에 놓인 하대석은 이중의 기대 부분과 연화하대석으로 구성되었습니다. 기대가 이중으로 만들어진 것도 새롭고, 하단 기대석 사방을 돌아가며 대칭되게 덩굴무늬를 새긴 것도 처음 보

404

공민왕릉 석등의 하대석과 간주석

는 모습입니다. 하단 기대석은 모양새나 무늬로 보아 다리가 있는 받침대를 묘사한 듯합니다. 아마도 이런 모양과 무늬가 기원이 되어 훗날 장명등 하단부의 상다리무늬─운족雲足으로까지 진전되는 것이 아닌가 싶습니다. 연화하대석에는 면마다 세 장, 모서리마다 한 장씩 모두 열여섯 장의 연꽃잎이 새겨져 있는데, 하나하나의 꽃잎 속에는 다시 세 개의 고사리순이 말린 듯한 꽃무늬가 곱게 장식되어 있어서 퍽 화사한 느낌을 자아냅니다. 연화하대석의 이런 모습은 상대석에 그대로 반복되어 나타나고 있습니다.

간주석에는 면마다 커다란 여의두문을 새기고, 그 안에는 세 개의 동그란 구슬무늬를 중심으로 하여 햇살이 퍼지는 듯한 파상무늬를 가득 채웠습니다. 처음 대하는 모습으로, 틀림없이 어떤 의미를 담고 있을 듯한데 잘 모르겠습니다. 특히 세 개의 구슬무늬 가운데 꼭대기 구슬 속에 휘돌고 있는 태극무늬가 인상적입니다. 흔히 태극무늬는 유학이 국가이념으로 정착한 조선시대에나 등장하는 것으로 알고 있지만, 꼭 그렇지는 않습니다. 당장 이렇게 공민왕릉 석등에서도 확인할 수 있을 뿐만 아니라, 멀리 거슬러 올라가면 삼국

405

공민왕릉 석등

통일 직후의 사찰인 감은사터에 남아 있는 석재에서도 관찰할 수 있습니다. 태극무늬가 반드시 유학의 전유물만은 아니었던 모양입니다.

　사모지붕 형태의 지붕돌은 윗면이 평평하게 다듬어져 있습니다. 일반 석등 같으면 그 위로 상륜부가 솟았을 텐데 아무것도 얹힌 것 없이 한가운데 지름 10cm 가까운 구멍이 관통되어 있을 뿐입니다. 곁에 있는 정릉의 석등이나 7능떼의 제3능 석등 역시 똑같은 모습입니다. 그래서 이것을 원형으로 짐작할 수도 있겠습니다만, 그렇지는 않았을 겁니다. 우선 지금의 모습대로라면 완결성이 현저히 떨어져 도저히 이 상태로 마무리했을 것 같지는 않습니다. 기능을 생각하더라도 아무 까닭 없이 커다란 구멍을 지붕돌에 뚫었을 리가 만무한 노릇입니다. 틀림없이 이 구멍은 상륜부를 지붕돌에 고정시키기 위해 그 하단에 마련한 촉을 꼽는 부분이었을 것입니다.

　오히려 제가 궁금한 것은 달아난 것이 거의 확실한 상륜부가 어떻게 생겼을까 하는 점입니다. 석등 전체의 구조와 장식으로 보아 대단히 화려한 상륜이 있었을 것 같지는 않습니다. 별 무늬가 없거나 아니면 아주 간단한 장식과 무늬가 하단부에 베풀어진 보주형 상륜이 지붕돌 위에 얹혀 있었을 듯싶습니다. 다만 현재의 지붕돌 윗면이 사각인 점으로 미루어 지붕돌과 만나는 상륜부 하단은 기본적으로 사각을 유지하면서 점차 폭을 줄여 보주로 연결되지 않았을까 짐작해 봅니다만, 상상력이 부족한 탓에 구체적인 모습은 그리 선명하게 떠오르지 않습니다. 여러분도 각자 자기만의 상륜을 하나씩 그려 보며, 완결성을 상실한 석등에 마치 잠든 공주를 깨우는 숨결처럼 마지막 점 하나를 찍어 보시기 바랍니다.

　공민왕릉 석등은 석등 변천사에 결정적 전기를 마련한 작품입니다. 장명등이라는 미답의 경지를 열어젖힌 기념비적 작품이며, 세간과 출세간을 막론하고 이후 이루어지는 석등 조영 활동에 많은 영향을 끼친 선구적 작품이기도 합니다. 보제존자 석등과 함께, 한 시대를 마감하고 새 시대를 예비해 간 길잡이 혹은 이정표가 공민왕릉 석등이었습니다.

406

이제까지 우리는 긴 시간에 걸쳐 고려시대 석등의 여러 양상을 살펴보았습니다. 다양한 석등들에 담긴 일관된 정신이랄까, 공통성은 무얼까 생각해봅니다. 비정통성, 역시 이 한마디 말로 고려시대 석등을 압축해서 설명할 수 있지 않을까요. 이상적인 아름다움과는 선을 그은 채 대담한 변형과 강한 개성을 추구하여 도달한 비정통의 세계, 이것이 고려시대 석등이 새롭게 확장하여 우리에게 보여주는 미의 영역이라고 생각합니다. 확실히 그것은 기교와 격조와 운치와 멋의 경지가 아닙니다. 그것은 실實에 대한 권權, 정正에 맞서는 변變이나 기奇, 사史보다는 야野에 가까운 미의식이 이룩한 조형의 세계입니다. 여기에 담긴 조형 의지와 조형 의식이야말로 저 거대하고 괴이한 고려의 석불상이나 마애불상, 운주사의 천불천탑, 둔탁하고 묵직한 고려 석탑들이 추구했던 조형 세계의 바탕과 완연히 일치합니다. 그리하여 고려청자, 고려사경, 고려불화, 그리고 고려의 공예품들이 지향하는 섬세하고 유려하며 고급스럽고 귀족적이어서 때로는 현란하기까지 한 고려 미술의 대척점에 거칠고 야성이 넘치며 균제되어 있지 않으나 기이한 힘으로 충만한 또 다른 고려 미술이 숨 쉬고 있다고 생각합니다. 그리고 그 대척점의 한가운데 고려시대의 석등이 자리 잡고 있습니다. 고려시대의 석등은 고려 미술의 이원성을 가감 없이 보여주는 표상입니다. 파격의 미학, 이 한마디 말로 고려시대 석등을 정의할 수 있다고 저는 생각합니다.

공민왕릉 석등

조선의
석등

충주 청룡사터 보각국사 정혜원융탑 앞 사자 석등
양주 회암사터 무학대사 홍융탑 앞 쌍사자 석등
가평 현등사 함허대사 부도 앞 석등
여수 흥국사 거북받침 석등
무안 법천사 목우암 석등
함평 용천사 석등
양산 통도사 개산조당 앞 석등
양산 통도사 금강계단 앞 석등

절집 석등

불교는 이 땅에 정착한 이래 삼국시대부터 고려시대까지 국가의 중심 사상이자 지도 이념으로서의 지위를 잃은 적이 없었습니다. 특히 고려시대에는 거의 국교國敎와 같은 구실을 담당하였습니다. 그러나 유교를 국가이념으로 하는 조선에 들어서자 상황은 완전히 바뀌었습니다. 숭유억불 정책에 의해 그동안 누려온 종교적·사상적 우월한 지위를 남김없이 상실하였음은 물론이거니와, 사회경제적인 기반을 박탈당하여 명맥을 유지하기도 힘든 지경으로 전락하고 말았습니다. 이에 따라 불교계의 조영 활동도 전반적으로 크게 위축될 수밖에 없었고, 그 점은 석등 분야라고 다를 리 없습니다. 그리하여 아직 고려 불교의 영향이 이어지던 조선 초기에 제작된 몇몇 석등을 제외하곤 남아 있는 예도 드물거니와 이렇다 할 만한 수준을 유지하고 있는 경우는 더더욱 찾기 어려운 실정입니다. 반면 고려 말기에 왕릉 앞 석등으로 세속에 진출한 장명등은 점차 수요층이 아래로 확대되어 왕실 사람들은 물론 유력한 일반 사대부의 무덤에도 건립되는 양상이 전개되었습니다. 그 결과 오늘날 현존하는 조선시대 석등은 장명등이 절집 석등을 누르고 압도적인 다수를 차지하고 있습니다. 말하자면 이제 비단 이념적인 주도권뿐만 아니라 석등 조영 활동의 중심 역할도 왕실과 양반 사대부가 행사하였다고 하겠습니다.

현존하는 조선시대 절집 석등은 크게 불전 앞 석등과 부도 앞 석등으로 나눌 수 있는데, 어느 쪽이나 사각석등의 범주를 벗어나지 않는 특징이 있습니다. 양쪽 모두 고려시대 사각석등의 전통을 잇고 있다고 볼 수 있습니다. 그 가운데 불전 앞 석등들은 대개 팔각의 간주석을 갖추고 있어서 멀리 신라시대의 그림자가 희미한 잔영으로 남아 있음을 살필 수 있으며, 부도 앞 사각석등에서는 공민왕릉 석등의 영향을 확인하는 것이 그리 어렵지 않습니다.

한편 석등의 주류로 부상한 장명등은 절집 석등과 달리 사각석등과 팔각석등이 함께 만들어졌습니다. 물론 예외는 있습니다만, 대체로 팔각석등

은 개국 이후 300여 년 동안 추존된 왕이나 왕비를 포함한 국왕과 왕비의 능 앞에만 세워진 왕릉 전용의 석등 양식이었던 반면, 사각석등은 국왕과 왕비를 제외한 왕실 사람들, 일반 사대부, 그리고 1699년 이후의 왕과 왕비의 무덤 앞에 놓였던 것으로 파악되고 있습니다. 이때 왕릉 앞에 건립된 팔각석등은 절집의 석등, 구체적으로는 신륵사 보제존자석종 앞 석등에 그 기원을 두고 있으며, 묘 앞에 세워지는 석등은 공민왕릉 석등에서 유래함은 이미 말씀드린 바와 같습니다.

큰 틀로 보자면 조선시대 석등의 흐름은 대략 이상과 같습니다. 따라서 조선시대 석등을 얘기하자면 장명등에 훨씬 큰 비중을 두어야 마땅할 것입니다. 그러나 조선시대 장명등에 대해서는 왕실 무덤 앞에 설치된 것을 제외하곤 아직 정확한 숫자조차 파악되지 않았을 정도로 충분한 조사와 연구가 진행되지 않은 상태입니다. 또 능묘 석등은 양으로나 성격으로나 절집 석등과는 구별하여 별도의 차원에서 알아보는 것이 합리적이어서 이 책의 범위를 넘어선다고 판단되기도 합니다. 그러므로 이 책에서는 절집 석등에 한정하여 조선시대 석등을 살펴보겠습니다.

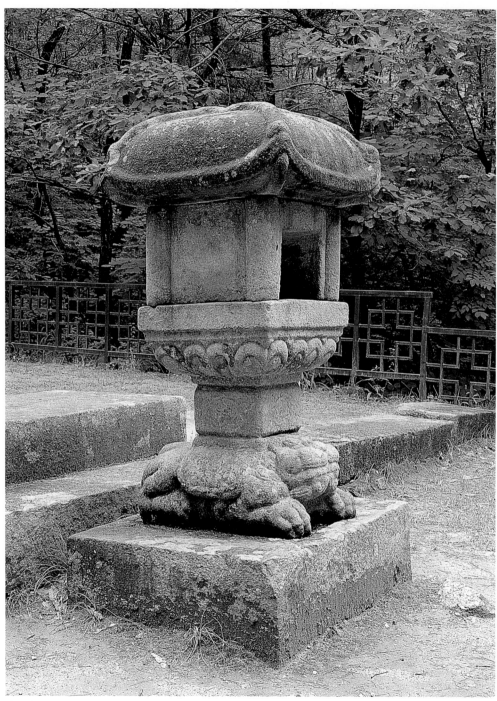

충주 청룡사터 보각국사 정혜원융탑 앞 사자 석등

부도 앞 석등

(충주 청룡사터 보각국사 정혜원융탑 앞 사자 석등)

충청북도 충주시 소태면 오량리, 조선 초기(1393~1394년 사이), 보물 656호, 전체높이 219cm

현존하는 조선시대 절집의 부도 앞 석등은 모두 화사석 평면이 사각을 이루는 사각석등입니다. 이것을 다시 간주석이나 하대석의 형태에 따라 세분한다면 사자 석등과 사각간주석등으로 나눌 수 있습니다.

사자 석등은 석등 대좌부의 하대석이나 간주석을 대신하여 한 마리 또는 두 마리의 사자가 윗부분을 떠받치고 있는 사각석등을 가리킵니다. 신라시대의 쌍사자 석등과 차이가 나는 것은 사자가 직립하지 않고 주저앉거나 엎드려 있다는 점과, 모두 불전 앞이 아니라 부도 앞에 놓여 있다는 사실입니다. 현재 석등 2기가 남아 있습니다. 그 하나가 충주 청룡사터 보각국사 정혜원융탑 앞 석등이고 다른 하나가 양주 회암사터 무학대사 홍융탑 앞 석등입니다.

사각간주석등은 말 그대로 간주석이 사각기둥 형태인 석등을 말합니다. 고려시대 석등을 살피면서 보았던 금강산 묘길상 마애불 앞 석등이나 미륵대원 사각석등과 기본적인 형태가 같다고 할 수 있습니다. 남아 있는 작품은 유감스럽게도 단 1기를 꼽을 수 있을 따름입니다. 경기도 가평의 현등사懸燈寺 함허대사 부도 앞 석등이 그것입니다.

그럼 이제부터 이들을 차례로 살펴보겠습니다.

•

고려 우왕 때 국사로 책봉된 고려 말의 선승 환암 혼수幻庵混修스님이 1392년 세상을 떠납니다. 그러자 이제 막 역성혁명에 성공하여 왕위에 오른 태조는 이듬해 스님에게 '보각普覺'이라는 시호를 내리고 왕명으로 그의 묘탑을 세우도록 한 뒤 '정혜원융定慧圓融'이란 탑호塔號를 하사합니다. 이것이 우리가 '보각국사 정혜원융탑'이라 부르는, 청룡사터에 남아 있는 부도입니다. 석등은 바로 이 부도 앞에 세워져 있습니다. 상륜부가 달아난 현재 높이 219cm

413

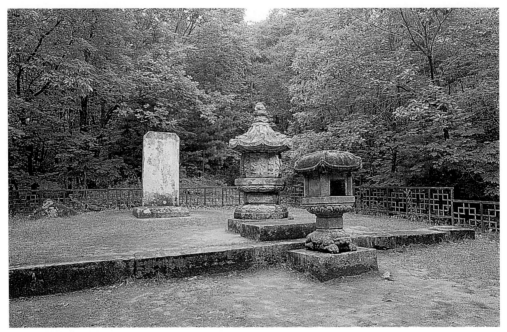

청룡사터에 남아 있는 보각국사 정혜원융탑, 그 앞의 석등, 그리고 뒤의 탑비

의 아담한 이 석등은 부도비에 새겨진 내용에 의해 부도, 부도비와 함께 1393년이나 그 이듬해에 건립된 것임을 알 수 있습니다.

가장 눈에 띄는 부분은 등에 간주석을 짊어지고 엎드려 있는 사자형의 하대석입니다. 두툼하고 네모진 지대석 위에 납작 엎드려 있는 사자는 아래 위 송곳니가 솟아 있고 눈망울이 튀어나와 제법 험상궂은 표정이지만 발과 머리, 꼬리와 몸 할 것 없이 모두가 몽골몽골하여 차라리 살진 개구리 한 마리가 잔뜩 움츠리고 있는 모습처럼 보입니다. 신라 쌍사자 석등에서는 사자 두 마리가 직립하여 간주석 역할을 하고 있는 데 반해, 이 석등에서는 사자 혼자 엎드려 등 위에 간주석을 짊어진 채 하대석의 임무를 맡고 있습니다. 그런 점에서 보자면 고달사터 쌍사자 석등에 가깝습니다.

사자의 등에 마련된 안장형의 받침대 위에 놓인 간주석은 가로 세로의 폭이 각각 30cm, 높이가 17cm에 지나지 않는 납작한 사각 형태입니다. 폭과

414

높이의 비율, 크기로 보자면 간주석이라는 명칭이 부적당해 보입니다. 이러한 형태와 더불어 사면에 겹으로 새긴 안상과 그 안의 무늬를 보건대 역시 공민왕릉 석등의 영향을 생각지 않을 수 없습니다. 이렇듯 작고 납작한 탓인지 간주석은 사자형 하대석과 따로 분리되지 않고 하나의 돌로 다듬어졌습니다. 이제까지 살펴본 어떤 석등에서도 볼 수 없던 모습입니다.

화사석의 형태에서도 공민왕릉 석등의 영향을 볼 수 있습니다. 돌 하나를 'ㄷ'자형으로 다듬어 엎어놓은 듯 화창이 앞뒤로만 뚫리고 화사석의 바닥이 없는 형태는 공민왕릉 석등 화사석과 그대로 일치합니다. 다만 네 모서리에 둥근 기둥 모양을 크게 돌출시켜 조각한 점이 양자의 구별을 가능하게 할 뿐입니다. 상대석을 거의 꽉 채운 크기도 눈에 띄는 요소입니다.

지붕돌은 바닥의 네 귀에 추녀와 사래를 표현한 점, 처마가 처마귀로 갈수록 들려 올라간 점, 귀마루가 굵고 뚜렷한 점 등으로 보아 목조건축의 기와지붕을 흉내 낸 듯하나, 낙수면이 아래로 휜 것이 아니라 위로 불룩하게 솟아 마치 초가지붕처럼 느껴집니다. 지붕돌의 형태치고는 어지간히 유별난 모습입니다. 현재 지붕돌 위에는 아무것도 남아 있지 않습니다. 그러나 1990년대 초반의 기록에 "상륜부는 원형 1석으로, 하단에는 복련이 있었으며 그 위에는 연주문連珠紋을 조각한 원대가 있었다. 다시 그 위의 운문이 조각된 앙화에 보주를 조각하였었다. 그러나 지금은 상륜부가 없어졌다"라는 사실이 언급되어 있습니다. 이로 보아 원래는 통돌로 다듬어진 보주형 상륜이 지붕돌 위에 있었으나 1990년대 이전에 사라졌음을 짐작할 수 있습니다.

청룡사터 보각국사 정혜원융탑 앞 사자 석등은 조선의 개국과 동시에 만들어진 작품입니다. 그러나 이 석등에 건국 직후의 활달한 기상이나 새로움이 담겨 있지는 않습니다. 그저 고려 말의 위축되고 무거운 분위기가 지배적입니다. 공민왕릉 석등을 모방하면서도 사자라는 유서 깊은 조각 요소를 재도입하여 애써 창의성을 살리고는 있습니다만, 전반적인 분위기를 반전시키기에는 역부족이 아니었나 생각됩니다. 철이 지난 뒤에도 채 지지 않은 잔화殘花, 비록 시대는 바뀌었지만 고려의 심혼을 그대로 간직한 석등이 보각국사 정혜원융탑 앞 석등은 아닐까 모르겠습니다.

충주 청룡사터 보각국사 정혜원융탑 앞 사자 석등

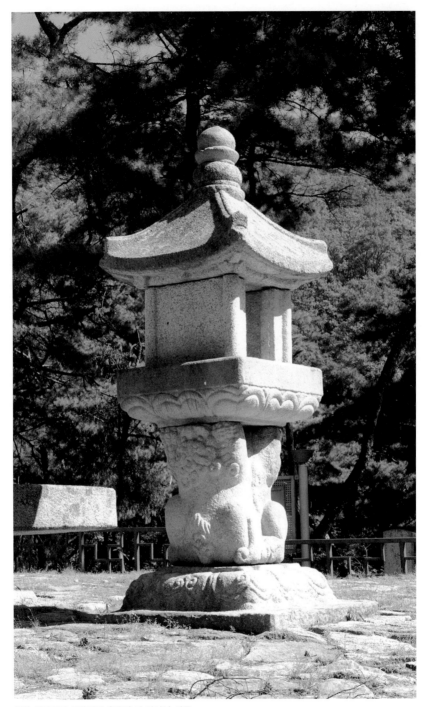

양주 회암사터 무학대사 홍융탑 앞 쌍사자 석등

경기도 양주시 회암동, 조선 초기(1397년), 보물 389호, 전체높이 263cm

여러분은 고려 말부터 조선 전기에 이르는 기간 동안 정치적으로나 종교적으로나 가장 중요한 사찰이 어디였다고 생각하십니까? 저라면 서슴없이 양주의 회암사檜巖寺를 꼽겠습니다. 회암사는 불교가 끝 모를 내리막길을 달리던 조선시대에도 상당 기간 대단한 사세를 유지하던 절이었습니다. 한마디로 유교국가 조선의 '국찰國刹'이었다고나 할까요, 적어도 그에 가까운 위상을 확보하고 있던 절이 회암사였습니다. 물론 그것은 사대부와 유생들의 끊임없는 반발과 항의와 비판 속에서도 줄기차게 이어진 왕실이나 종친들의 후원과 비호가 있었기에 가능했던 것입니다. 그리고 그 뿌리에 태조 이성계가 버티고 있습니다. 그의 뒤에는 무학이라는 걸출한 인물이 있으며, 다시 무학 이전에는 나옹과 지공이라는 고승이 시대를 거슬러 오르며 자리 잡고 있습니다.

흔히 '삼화상三和尙'으로 일컬어지는 이들 세 고승은 스승과 제자 관계로 연결되면서 조선 초부터 오늘날까지 이어지는 불교계의 성격 형성에 지대한 영향을 끼쳤음은 물론, 고려 말 조선 초의 정치적 흐름에도 무척 깊이 개입되어 있는 인물들입니다. 오늘날 우리나라 불교계 최대 종단인 조계종에서는 일반적으로 원증국사圓證國師 태고 보우太古普愚스님을 중흥조로 꼽고, 보각국사 환암 혼수스님이 그의 법을 이어받았으며 그것이 지금까지 전해 내려오면서 종단의 뿌리를 이룬다고 설명하고 있습니다. 이른바 법통설法統說의 주류를 이루는 주장인데, 학자들도 이런 견해를 옹호하는 것이 대세입니다.

그러나 이와는 상당히 다른 입장도 있습니다. 원래 환암 혼수는 나옹스님의 제자라는 것입니다. 그래서 지공-나옹-환암으로 이어지는 법통이 조선 전기까지만 해도 사대부 지식인들에게까지도 널리 받아들여진 선종의 계보였는데, 임진왜란 이후 서산대사의 제자들이 법통을 정리하는 과정에서 혼수

417

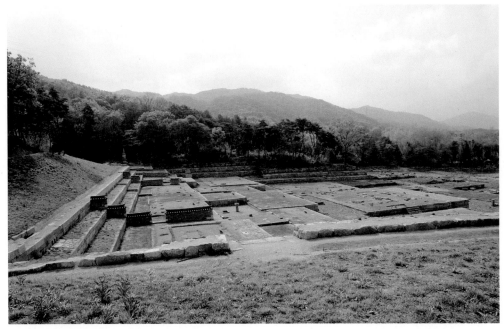

발굴 뒤 드러난 회암사터

스님이 태고의 제자로 뒤바뀌었다고 보고 있습니다. 아울러 나옹의 제자임에는 틀림없으나 혼수스님에게 밀려 방계(傍系)에 머물러 있던 무학스님은 태조와의 돈독한 관계를 바탕으로 불교계의 주도권을 쥐게 되고, 그 힘을 배경으로 혼수스님 사후 그의 자취를 지우는 대신 자신이 그 위상을 대체한 것이 오늘날까지도 세 사람—지공·나옹·무학을 함께 묶어 삼화상으로 부르게 된 실제 모습이라고 주장하고 있습니다.

　이것은 조계종단의 정체성과 관련된 민감하면서도 심각한 부분이라서 퍽 조심스럽기도 하거니와, 양쪽의 주장이 모두 상당한 근거를 가지고 있기도 하여 선뜻 어느 쪽이 옳다고 판단하기가 쉽지는 않은 문제입니다. 그렇지만 한 가지 분명한 점은 이들이 모두 고려 말 조선 초의 불교사와 정치사의 이해에 매우 중요한 인물들이고, 나아가 불교적으로는 언제든지 현재형으로 부각될 수 있는 쟁점을 내장하고 있는 고승들이라는 사실입니다. 바로 이들

418

의 주요한 활동 무대요 근거지가 회암사였습니다. 이런 연유로 말미암아 회암사에는 이들 세 고승의 부도와 부도비가 차례로 들어서게 되고, 그것이 곡절을 겪으면서도 오늘날까지 전해져 옵니다.

한때 조선 제일의 찬란함과 당당한 위세를 자랑했으나 시대의 바람과 세월의 무게를 견디지 못하여 지상에서 사라졌던 회암사는, 최근 여러 해에 걸친 발굴로 옛 모습이 저절로 그려질 만큼 장려한 절터가 온전히 드러났습니다. 묵직한 역사의 앙금이 가라앉아 있는 이 절터를 오른쪽으로 끼고 산길을 굽이돌아 오르면 새로 들어선 회암사에 이르게 됩니다. 이 절이 들어선 골짜기 양쪽의 산등성이에 삼화상의 부도와 부도비가 나뉘어 자리 잡고 있는데, 왼편 산등성이에는 최근에 새로 복원한 나옹스님의 부도비—선각왕사비先覺王師碑가 우뚝 솟아 있고, 오른편 산등성이에는 세 사람의 부도와 부도비, 석등 따위가 능선을 따라 늘어서 있습니다.

이들 가운데 단연 우리의 시선을 끄는 것은 무학대사 홍융탑입니다. 아마 조선시대 이후에 만들어진 부도 가운데 예술성이 가장 높은 작품이 무학대사 부도일 것입니다. 묘하게도 이 부도는 왕실 사람들의 태胎를 안치하는 태실의 형태에도 큰 영향을 미칩니다. 현존하는 조선 전기의 몇몇 태실을 통해 그런 사실을 어렵잖게 확인할 수 있습니다. 우리가 살펴보려는 쌍사자 석등은 이 부도 앞에 놓여 있습니다.

가장 먼저 눈길이 가는 곳은 역시 간주석을 대신한 쌍사자입니다. 쌍사자 석등이라니까 두 마리 사자가 직립한 신라의 석등이나 그와 비슷한 모습을 기대하셨던 분들은 순간적으로 '애개, 뭐 이래?' 하고 속에 말을 하셨을지도 모르겠습니다. 신라 석등의 사자와 달리 여기의 사자는 뒷발을 굽혀 쪼그리고 앉아서 엉덩이를 땅에 댄 채 두 마리가 몸을 맞대고 앞발을 들어 상대석을 받치고 있습니다. 그 자세가 좀 엉거주춤해서 어찌 보면 마치 앉아서 볼일을 보는 듯도 하여 슬며시 웃음이 나옵니다. 땅딸막한 키, 통통한 엉덩이, 통통하고 짧은 허리, 곱슬곱슬 말린 갈기, 짤막한 앞발…… 어디를 봐도 사자의 늠름하고 씩씩한 자태와는 거리가 먼 모습입니다. 굳이 사자라고 고집한다면 젖살이 통통히 오른 새끼 사자라고나 할까요?

419

양주 회암사터 무학대사 홍융탑 앞 쌍사자 석등

무학대사 홍융탑 앞 쌍사자 석등의 사자 간주석

　　그래도 전 이 사자에 끌립니다. 일견해서는 신라 석등의 사자와 완연히
다른 듯하지만 실은 공통점이 있습니다. 온몸에 흘러넘치는 해학성이 그것
입니다. 사자의 어느 구석을 보아도 장난기가 생글생글 넘칩니다. 사자를 다
듬은 장인은 어린 시절 무척 개구쟁이였을지도 모릅니다. 흥얼흥얼 콧노래

를 부르며 이 사자를 다듬었을 것도 같습니다. 우리네 천성이랄까, 밝은 낙천성이 환하게 드러난 듯하여 이 사자를 좋아하고, 또 이런 느낌이 들도록 돌을 다듬어낸 장인의 솜씨도 결코 예사롭지 않다고 생각합니다.

사자를 바라보면 또 청룡사터 보각국사 정혜원융탑 앞 사자 석등의 사자와 어지간히 닮았구나 하는 생각이 듭니다. 전체적인 신체 비례, 몽골몽골한 부분들, 조각 수법 따위가 서로 상당히 흡사해 보입니다. 청룡사터 사자 석등의 엎드린 사자를 일으켜 세우면 그대로 이 석등의 사자가 될 것 같습니다. 이들 두 사자의 유사성을 떠올리다가 혹시 한 사람 솜씨가 아닐까 하고 문득 생각이 비약합니다. 사자뿐만 아니라 상대석의 연잎을 새긴 솜씨 또한 두 석등이 별로 달라 보이지 않습니다. 과연 동일인이 두 석등을 만들었을 가능성은 없을까요?

무학대사 부도와 쌍사자 석등을 소개하는 거의 모든 자료에는 이 둘의 건립 연대를 태종 7년 즉 1407년으로 소개하고 있습니다. 그러나 엄밀히 말하자면 이 해는 부도나 석등이 세워진 해가 아니라, 이미 만들어져 있던 부도에 무학대사의 사리를 안치한 해입니다. 부도와 석등이 만들어진 것은 그로부터 꼭 10년 전인 1397년의 일이었습니다. 이때는 아직 무학대사가 생존해 있던 때입니다. 매우 이례적인 일입니다만, 무학대사 부도는 마치 공민왕의 수릉처럼 대사가 살아 있을 때 미리 세워졌습니다. 태조와 무학의 돈독한 관계가 그것을 가능하게 했습니다. 남달리 무학을 신임했던 태조는 자신이 왕위에 있을 때인 1397년 7월 경기도의 백성들을 동원하여 무학대사의 부도를 만들도록 했습니다. 이를 《태조실록》에서는 "경기도의 백성들을 징발하여 왕사王師 자초自超의 부도를 회암사 북쪽에 미리 만들었다徵畿民, 預造王師自超浮屠於檜巖之北"라고 전하고 있습니다. '자초'는 무학대사의 법명法名입니다. 이와 일치하는 기록이 태종 10년(1410)에 건립된 무학대사 부도비의 비문에도 나옵니다. "정축년(1397) 가을 절의 북쪽 언덕에 탑을 세우니, (그곳은) 스님의 스승이신 지공의 부도가 있는 곳이었다丁丑秋, 造塔于寺之北崖, 師師指空浮屠所在也"가 그것입니다. 그렇기 때문에 1405년 9월 무학대사가 금강산 금장암에서 입적하자 태종의 다음과 같은 명령이 가능했던 것입니다. "왕사 자초가 죽었다. 그의 유골

421

양주 회암사터 무학대사 홍융탑 앞 쌍사자 석등

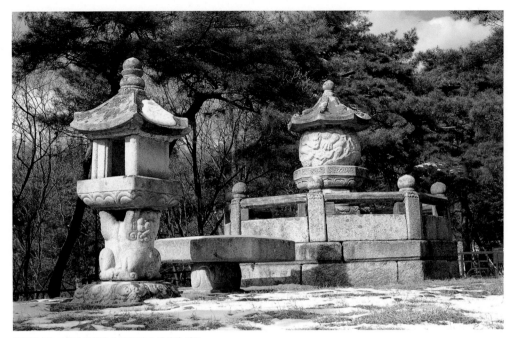
1397년에 조성된 무학대사 홍융탑과 쌍사자 석등

을 회암사의 부도에 안치하도록 명하였다. 태상왕께서 일찍이 자초를 위하여 부도를 미리 세워두셨기에 이와 같은 명이 있었다王師自超死. 命安其骨于檜巖寺浮屠. 太上甞爲自超預立浮屠, 故有是命. "(《태종실록》 태종 5년 9월 20일조) 이러한 기록들을 통해 무학대사 부도가 일반적인 예와 달리 그의 생전에 미리 만들어졌음을 거듭 확인할 수 있습니다. 그러나 어찌된 일인지 무학대사의 유골이 부도에 안장된 것은 태종의 명령이 있었던 1405년이 아니라 그로부터 이태 뒤인 1407년이었던 듯합니다. 무학대사 부도비에서는 틀림없이 "정해년(1407) 겨울 12월 스님의 유골을 회암사의 탑에 갈무리했다丁亥冬十有二月 厝師骨于檜巖之塔"라고 밝히고 있으니까요.

이상과 같은 기록들을 다시 추려서 정리하면 이렇습니다. 1397년 태조의 명에 의해 회암사 북쪽 언덕에 무학대사의 수탑壽塔을 만들고, 1405년 그가 입적하자 태종은 그의 유골을 여기에 안치하도록 명하였으나 어찌된 영문

422

인지 그보다 2년 뒤인 1407년에야 비로소 미리 만들어 놓았던 부도에 그의 유골을 갈무리합니다. 일의 맥락은 분명 이러하건만 기존의 연구에서는 부도가 미리 만들어졌으리라고는 미처 생각지 못하고, 유골이 안장된 해를 부도가 만들어진 해로 간주해버린 것이 아닌가 싶습니다.

무학대사 부도나 그 앞의 석등이 1397년에 만들어졌다면 청룡사터 사자 석등이 건립된 1393년이나 그 이듬해와는 불과 3~4년의 차이밖에 나지 않습니다. 두 석등 모두 태조의 명에 의해서 조성된 점, 거리가 얼마 떨어지지 않은 지역에 위치하고 있는 점, 수법이 매우 유사한 점, 그리고 방금 확인했듯이 제작 시기가 거의 같은 점 등을 감안하면 제작자가 같을 개연성은 얼마든지 있다고 생각합니다. 더 이상의 명백한 증거가 없기에 조금 섣부른 판단인지는 모르겠습니다만, 지금까지의 논의를 바탕으로 저는 청룡사터 사자 석등과 회암사터 쌍사자 석등이 동일인이 만든 작품이 아닐까 추정하고 있습니다.

회암사터 쌍사자 석등에는 또 한 가지 쟁점이 숨어 있습니다. 이 석등이 과연 원형을 그대로 간직하고 있을까 하는 점입니다. 전체적인 형태와 세부 모습은 원형이거나 그에 가깝지만 일부 부재는 뒷날 다시 만들었다고 판단됩니다. 이 점 또한 이제까지 누구도 지적한 바가 없어서 논란의 소지가 있습니다만, 제 소견은 그렇습니다.

이 석등의 화사석은 앞뒤로만 화창이 뚫려 공민왕릉 석등이나 청룡사터 사자 석등 계열을 잇고 있습니다. 그러면서도 돌 하나를 'ㄷ'자형으로 다듬은 위의 두 석등과는 달리 양 끝에 둥근 기둥을 돋을새김한 두 장의 판석을 맞세움으로써 변화된 양상을 보이고 있습니다. 바로 이 두 장의 판석 석질이 서로 완연히 다릅니다. 한꺼번에 만들어졌다면 있을 수 없는 일입니다. 두 장 모두 화강암이긴 한데 오른쪽 것은 입자가 아주 곱고 흰 데 비해 왼쪽 것은 입자가 다소 거칠고 검은 운모가 많이 섞여 있습니다. 또 전자는 상대석, 쌍사자, 하대석, 그리고 상륜부의 보주 및 괴대와 석질이 일치하는 반면, 후자는 목조건축 사모지붕 형태의 지붕돌, 그 위에 놓인 상륜부의 복발형 부재와 동일한 석질입니다. 규모가 그리 크다고 할 수 없는 석등 하나에 석질이 서로 다른 부재가 뒤섞여 있다는 사실을 어떻게 받아들여야 할까요? 저는 원형이

무학대사 홍융탑 앞 쌍사자 석등의 화사석. 화사석을 이루는 두 판석의 석질이 서로 다르다.

훼손된 것을 수리, 복원하는 과정을 거친 결과로 생각합니다.

1821년 봄의 일입니다. 경기도 광주에 살고 있던 이응준李膺峻이라는 유생이 회암사의 삼화상 부도와 부도비가 있는 곳이 명당이라는 술사術士 조대진趙大鎭의 말을 듣고 부도와 부도비를 깨트려버리고 사리를 훔쳐낸 뒤 그 자리에 자기 아버지 무덤을 쓰는 일이 벌어집니다. 이 사실을 알게 된 봉선사奉先寺에서는 경기도 안의 사찰과 스님들에게 일의 전말을 통지하는 한편 관청에 조치를 요구합니다. 민원을 접한 경기도 관찰사는 조정에 장계狀啓를 올려 일의 처리 방향을 묻게 됩니다. 그 사실이 《순조실록》 1821년 7월 23일자의 기사에 이렇게 기록되어 있습니다.

광주의 유학 이응준이 양주 회암사의 부도와 비석을 깨트리고 사리를 훔쳐낸 뒤 그 자리에 그 애비를 장사지냈다. 지공·나옹·무학 세 선사의 부도와 사적비가 절의 북쪽 언덕에 있었는데, 무학의 비는 태종 때 왕명을 받들어 글을 짓고 세운 것이었다. 경기도 관찰사가 장계로 아뢰자 형조

에서 형률의 적용 여부를 대신들에게 물었다.

廣州幼學李膺峻, 碎破楊州檜巖寺浮圖及石碑, 偸竊舍利, 仍葬其親於其地, 蓋指空·懶翁·無學三禪師浮圖
及事蹟碑, 在於寺之北厓, 而無學碑卽太宗朝奉敎撰立者也. 因畿伯狀聞, 刑曹以勘律當否, 詢問于大臣.

동일한 내용이 같은 날짜의 《승정원일기》에도 올라 있고, 이때 깨져서 뒷날 다시 세워진 무학대사비의 음기陰記에도 실려 있습니다. 이 일을 두고 조정에서 논의가 벌어졌는데 당시 영의정이던 한용구韓用龜는 "만일 그가 사리를 훔친 죄를 논한다면 관棺을 열고 시신을 드러낸 것에 비길 수 있으며, 만일 비석을 깨트려 부순 죄를 논한다면 임금이 지은 글을 훼손하여 없애버린 것에 견줄 수 있으므로 모두 사형에 해당합니다若論其竊去舍利之罪, 則可以比附於開棺見尸. 若論其破碎碑石之罪 則可以傍照於毁棄制書, 俱係一律"라는 의견을 피력하기도 합니다. 결국 조정에서는 범인들을 섬으로 유배시키고, 왕명으로 무학대사의 비를 다시 건립하도록 경기도 관찰사에게 지시합니다. 이에 따라 경기도가 주관하고 경기도내의 여러 사찰과 스님들이 힘을 합쳐 1828년 삼화상의 부도와 부도비를 복원합니다.

이상이 19세기 전반 삼화상 부도와 부도비를 둘러싼 '소동'의 경과입니다. 그러므로 현재의 삼화상과 관계되는 석조물들은 애초의 원형인지, 아니면 순조 때 변화를 겪은 것인지 꼼꼼히 따져볼 필요가 있습니다. 제가 관찰한 바로는 무학대사 부도와 선각왕사 나옹의 부도비만 순조 당시의 수난을 면한 듯하고, 나머지는 모두 훼손을 피하지 못한 듯합니다. 그나마 피해를 모면했던 선각왕사비—복고풍의 당비唐碑 형식에 특이하게도 고운 대리석에 예서로 글씨를 새겨 퍽 아름답고 소중했던 금석문 자료였습니다만—조차 1997년 한 성묘객의 실수로 인한 산불로 영원히 사라져버렸으니, 지금은 오직 무학대사 부도만이 원형을 유지하고 있다고 할 수 있습니다.

지금까지 말씀 드린 내용이 바로 무학대사 부도 앞 쌍사자 석등에 서로 다른 석질의 부재들이 혼재하는 이유라고 생각합니다. 물론 자료상으로는 1821년 부도와 부도비만 파괴된 것으로 기록되어 있을 뿐 석등에 대해서는 가타부타 아무런 언급이 없습니다만, 당시 석등을 부도나 부도비에 견주어

425

부차적인 것으로 생각하여 논의에서 제외했을 따름이지 석등 또한 피해를 입었을 거라고 생각합니다. 그리고 그때 쌍사자 석등 화사석의 왼편 판석, 지붕돌, 보주를 제외한 상륜부가 교체되었다는 게 저의 소견입니다.

그렇다면 1828년의 수리를 전후하여 석등의 모습은 얼마나 달라졌을까요? 미세한 부분에 차이는 있을지 몰라도 대체로 원형에 충실하게 복원되었으리라고 봅니다. 화사석의 판석은 한 짝이 남아 있으므로 그대로 다시 만들면 되고, 지붕돌도 손상되긴 했으나 원 부재가 있어서 복원에 큰 무리는 없었을 겁니다. 무학대사와 지공스님의 부도비는 그때 깨진 조각들이 1960년대까지도 현장에 남아 있기도 하고 벼룻돌로 사용되기도 하다가 그 가운데 일부가 수습되어 동국대학교박물관에 보관되어 있는 정도니까 사건 직후 훼손당한 부재들은 거의 그대로 남아 있었으리라 추측됩니다.

이렇게 비록 부재 일부가 교체되기는 했으나 무학대사 부도 앞 쌍사자 석등은 조선 건국 직후 만들어진 원형을 잘 간직하고 있는 작품입니다. 지붕돌의 형태나 화사석의 구성에서 고려 사각석등의 전통을 계승하면서도 간주석에 쌍사자를 앉힘으로써 시대가 달라졌음을 여실히 보여줍니다. 아마도 태조와 무학대사의 친밀한 관계가 아니었다면 이 석등은 세상에 태어나지 않았을지도 모릅니다. 조선 초기 거의 일방적으로 불교를 타매唾罵하고 배척하던 분위기를 생각하면 더욱 그런 생각이 듭니다. 작은 체구에 참 많은 사연을 숨기고 있는 석등이자, 결과를 놓고 본다면 볼 만한, 작품다운 작품으로는 가장 끝자리에 놓이는 절집 석등이 곧 무학대사 부도 앞 쌍사자 석등이 아닌가 싶습니다.

무학대사 부도 앞 쌍사자 석등을 얘기하면서 그냥 넘어갈 수 없는 석등 2기가 있습니다. 지공스님과 나옹스님의 부도 앞에 각각 1기씩 놓인 사각석등입니다. 이들은 여러 자료를 종합해 보건대 두 스님의 부도가 건립되는 1372년과 1376년 무렵에 처음 세워진 듯합니다. 따라서 원형대로 남아 있었다면 대단히 소중한 자료였을 이들 석등 역시 1821년의 재난을 피하지 못하고 말았던 듯합니다. 1828년의 '복원'을 거친 것이 지금의 모습으로 보입니다. 그때의 복원이 무학스님 부도 앞 쌍사자 석등처럼 충실했더라면 좋았을텐데 아

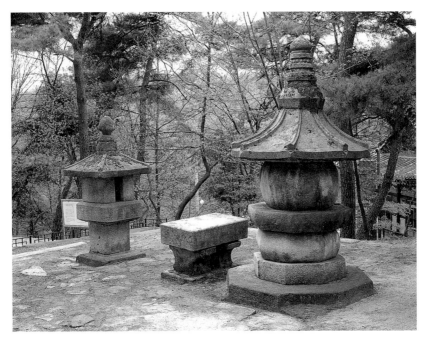
회암사터 지공스님 부도와 석등

쉽게도 그렇지 못했던 것 같습니다.

　지공스님 부도 앞 석등은 전형적인 사각석등입니다. 지대석, 간주석, 상대석은 사각 평면의 석재를 차례로 중첩하여 만들었습니다. 화사석 역시 두 장의 판석을 맞세워 앞뒤로 화창이 열리도록 사각으로 구성하였습니다. 지붕돌 또한 사모지붕 형태여서 사각을 유지하고 있습니다. 여기까지는 지붕돌에 귀마루가 도드라진 것을 제외하곤 아무런 무늬가 없습니다. 매우 간결합니다. 일체의 장식이 배제되어 있는 모습입니다. 반면에 세 개의 부재가 차례로 놓인 상륜부는 팔각과 원형으로 이루어졌으며, 보주에는 고운 연꽃무늬가 가득합니다. 지대석에서부터 지붕돌에 이르는 부분에 비해서는 퍽 화려하고 장식적인 모습입니다. 상륜부와 나머지 부분이 상당히 대조적이어서, 양자의 공존과 조화가 썩 매끄럽지 않아 보입니다.

　1828년의 복원이 이런 모습을 낳았다고 생각합니다. 애초의 석등 규모

427

양주 회암사터 무학대사 홍융탑 앞 쌍사자 석등

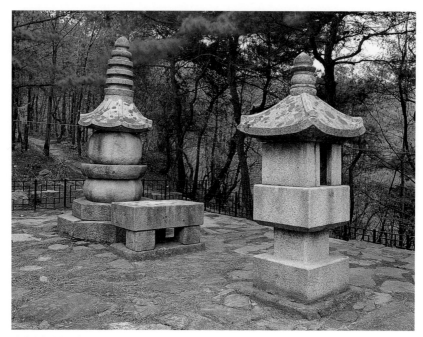

회암사터 나옹스님 부도와 석등

와 구조, 대체적인 형태와 별반 달라지지 않았겠으나, 이를테면 상대석에 앙련무늬가 있다든지 중대석, 곧 간주석에 모종의 무늬가 새겨지든지 하여 지금보다는 원래의 자태가 좀 더 장식적이고 화려했으리라고 생각합니다. 적어도 지금처럼 극단적으로 간결하지는 않았을 것 같습니다. 복원 과정에서 일의 편의나 경제적 여건에 대한 고려, 충실한 복원 작업에 대한 생각의 부족 등이 원인이 되어 원형의 큰 틀은 유지한 채 세부를 생략하는 방향으로 정리된 것이 아닌가 싶습니다.

처음 만들어질 때의 모습을 원형대로 간직하고 있는 부분은 상륜부뿐으로 생각됩니다. 이렇게 판단하는 데는 한두 가지 근거가 있습니다. 상륜부를 다듬은 감각과 솜씨가 상당히 세련되어서 19세기 초반의 솜씨로 보이지 않는다는 점이 그 하나입니다. 상륜부를 구성하는 석재의 석질이 여타 부분의 석질과 분명히 다르다는 점도 중요한 판단 근거로 추가할 수 있을 것입니다. 요

428

컨대 지공스님 부도 앞 사각석등은 어처구니없는 사건에 휘말려 처음에 지녔던 고려 말기의 모습을 거의 잃어버리고 조선시대의 옷을 걸친 불행한 석등이라 할 수 있습니다.

나옹스님 부도 앞 사각석등도 상황은 마찬가지입니다. 전반적인 모습이 지공스님 부도 앞 석등과 거의 같습니다. 지붕돌의 처마선이 직선과 곡선으로 다르다는 점 정도가 양자의 차이일 따름입니다. 그동안 겪은 과정도 똑같아서, 이 석등도 지금과 같은 모습을 갖추게 된 것은 1828년 이후일 것입니다. 원형이 남아 있는 부분은 지공스님 부도 앞 석등보다 더 적어서 상륜부 꼭대기의 보주만이 애초의 모습으로 추정됩니다. 판단 근거도 지공스님 부도 앞 석등의 경우와 동일합니다. 따라서 이 석등 역시 고려 말의 잔영만 남은 조선 후기 석등으로 보아도 무방할 것입니다.

지공, 나옹 두 스님의 부도와 그 앞의 석등들을 고려 말기의 작품으로 소개하고 있는 글을 어렵잖게 볼 수 있습니다. 절반만, 아니 아주 일부만 맞는 얘기일 겁니다. 이 석조물들이 겪은 불행을 모르는 데다 작품 자체에 대한 면밀한 관찰을 소홀히 한 탓으로 보입니다. 부도는 말할 것도 없고 석등조차도 원형을 거의 상실하고 크게 변형된 모습임을 유념해야 할 것입니다. 그렇다고 이들을 선뜻 조선 말기의 석등으로 간주하는 것도 어딘가 경솔해 보입니다. 동시대에 만들어진 절집의 석조물 가운데 이만한 짜임새와 역량을 보이는 작품이 없는 점을 감안할 때, 아무래도 이들은 그 자리에 선행하던 고려시대의 범본範本을 바탕으로 비록 세부는 생략하였을망정 비슷한 외양으로 제작했으리라 생각되기 때문입니다. 이것이 이들을 곧이어 소개할 현등사 석등처럼 명확히 사각간주석등에 포함시키지 않은 이유입니다.

회암사터 삼화상 부도 앞 석등들의 어제와 오늘을 좇다 보면 필연적으로 만나게 되는 사람과 사건이 있습니다. 그런 뜻에서 보자면 이들 석조물들은 우리를 역사로 안내하는 길잡이인지도 모르겠습니다. 회암사터 삼화상 부도 앞 석등 3기는 고려 말 조선 초의 회오리치던 역사를 되비추는 거울이라 해도 좋을 것입니다.

양주 회암사터 무학대사 홍융탑 앞 쌍사자 석등

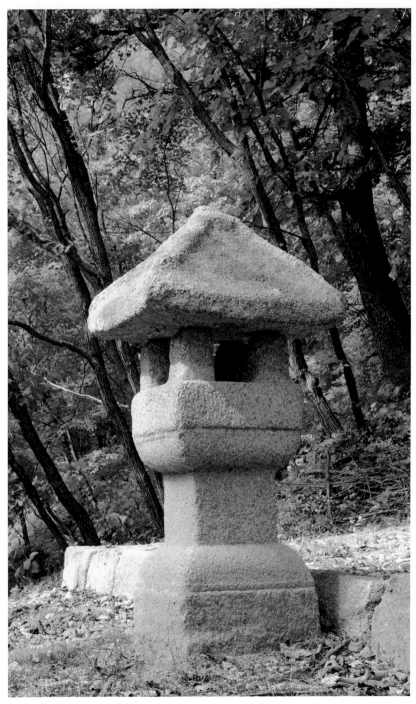

가평 현등사 함허대사 부도 앞 석등

경기도 가평군 하면 하판리, 조선 초기(15세기), 경기도유형문화재 199호, 전체높이 120cm

운악산雲岳山 중턱에 자리 잡은 현등사로 오르는 길은 꽤 가팔라서 쉬엄쉬엄 걷지 않을 수 없습니다. 알맞게 숨이 차오를 즈음 절 바로 아래 공터에서 왼편으로 난 오솔길을 한 구비 돌면 부도 하나가 해바라기를 하고 있습니다. 3단의 팔각 받침에 구형의 몸돌을 갖추고 팔각 뾰족지붕을 이고 있는 부도는 함허대사의 사리탑입니다. 공처럼 둥근 몸돌 정면에 '涵虛堂得通함허당득통'이라는 전서篆書체의 글씨가 음각되어 있어서 그런 사실을 알 수 있습니다. 석등은 바로 이 부도 앞에 놓여 있습니다.

전체적인 형태와 구조는 극히 소박, 간결합니다. 두툼한 사각형의 하대석은 윗부분을 부드럽게 모를 죽여 다듬은 외에는 아무런 장식이 없습니다. 그 위의 간주석도 전혀 장식이 없는 직육면체 덩어리입니다. 가뜩이나 높이가 낮은 데다 높이보다는 폭이 좀 더 커서 비례로 보자면 석등의 기둥돌이라기보다는 석불상이나 부도의 중대석에 가깝습니다. 상대석은 마치 하대석을 뒤집어놓은 듯한 모습입니다. 아래쪽을 둥글려 다듬었을 뿐, 두툼하게 네모진 어디에도 무늬 하나 없습니다. 화사석은 네모기둥 네 개를 상대석 네 귀퉁이에 세운 형태입니다. 고려시대 사각석등에서 익히 보아온 모양입니다. 특이한 점은 네 기둥을 별도의 돌로 만든 것이 아니라 상대석과 동일한 석재를 사각으로 돌출시켜 다듬었다는 사실입니다. 다만 현재는 절단된 기둥들을 맞추어 놓았으며, 뒤쪽 왼편 기둥은 아예 사라져버려 다듬지도 않은 돌조각으로 받쳐 놓은 상태입니다. 지붕돌은 입체형 귀마루가 선 사모지붕 형태인데, 낙수면의 물매가 다소 급하다는 점을 빼면 그저 밋밋하고 평범합니다. 상륜부도 지붕돌과 같은 돌을 다듬어 돌출시켰을 텐데 지금은 깨어져 나가고 지붕돌 위에 그루터기만 약간 남아 있습니다. 현재 높이 120cm 남짓의 소규모

431

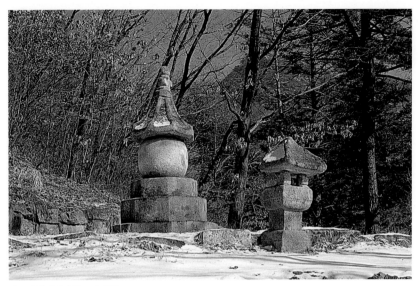
현등사 함허대사 부도와 석등

석등으로, 절집에 현존하는 석등 가운데 가장 작은 크기입니다.

보신 바와 같이 함허대사 부도 앞 석등은 빼어난 솜씨나 대단한 크기, 남다른 특징을 간직하고 있지는 않습니다. 굳이 의의를 찾자면 네 기둥으로 이루어진 화사석에 고려 석등의 희미한 그림자가 드리워져 있다는 점, 하대석부터 화사석 기둥까지 하나의 돌로 이루어져 시대의 하강에 따른 간략화 양상이 두드러진다는 점 등을 꼽을 수 있을 뿐입니다. 오히려 크기나 솜씨, 짜임새가 전통적인 절집 석등보다는 조선시대 사대부 묘 앞의 장명등에 훨씬 가깝다는 점이 더 시사적이라고 할 수 있을 것입니다.

석등의 주인공 함허대사는 조선 초기를 대표하는 고승 가운데 한 분입니다. 보통 그를 무학스님의 제자로 소개하여 지공-나옹-무학을 잇는 인물로 언급하고 있습니다만, 그것이 그리 명확한 것은 아닙니다. 함허스님은 분명히 무학대사가 만년에 금강산으로 들어가기 직전 회암사로 그를 찾아가 가르침을 받은 바 있습니다. 그러나 함허스님의 행적이나 언행에서 그가 무학의 제자임을 뚜렷하게 확인하기는 어렵습니다. 또한 무학대사가 금강산에서 입

432

적할 무렵 회암사에 머문 적도 있고, 나옹스님의 유적지를 애써 찾은 흔적도 있어서 어떤 형식으로든 이른바 삼화상이나 그들 활동의 중심무대였던 회암사와 적지 않은 연관을 맺고 있음은 틀림없겠으나, 어느 특정 인물을 스승으로 섬겼다기보다는 당대의 분위기 속에서 자기 나름대로 길을 찾았던 인물이 아닌가 싶습니다. 이 점은 조금은 남다른 이력을 통해서도 짐작해 볼 수 있습니다.

함허대사는 어린 나이에 성균관에 입학하여 사대부의 길을 가던 젊은이였으나 친구의 죽음을 계기로 성년의 나이에 출가하여 불가에 발을 들여 놓았습니다. 이런 까닭에 유학과 불교에 두루 해박하였으며, 선禪과 교敎에 아울러 밝았습니다. 때문에 배불排佛의 기운이 점증하는 시대 분위기에 맞서 《현정론顯正論》을 저술하여 불교를 비판하는 유학자들의 논거를 조목조목 검토 반박할 수 있었으며, 오늘날도 교재로 활용되는 《금강경오가해金剛經五家解》—《금강경》에 대한 다섯 사람의 주석을 합편合編한 경전—에 자신의 주석을 첨가한 《금강경오가해설의金剛經五家解說誼》를 간행할 수 있었습니다. 아마도 이런 행적은 당대에도 높이 평가되었는지, 그와 인연 있는 몇몇 사찰, 예를 들면 강화도의 정수사淨水寺, 문경의 봉암사鳳巖寺, 황해도 평산의 연봉사烟峰寺 등에 그의 부도가 세워집니다. 현등사의 부도와 석등도 그 가운데 하나입니다.

15세기 중엽쯤에 만들어졌으리라 추정되는 함허대사 부도 앞 석등은 고승의 부도 앞에 석등을 배치하는 조영 활동의 퇴조 양상을 가감 없이 보여줍니다. 대략 반세기쯤 앞서서 만들어진 보각국사 부도 앞 사자 석등이나 무학대사 부도 앞 쌍사자 석등에 견준다면 조형성이나 예술성이 현저하게 떨어집니다. 그저 존재 자체에 의미를 두어야 할 따름입니다. 아울러 이후로 만들어진 부도 앞 석등이 더 이상 현존하지 않음도 염두에 둘 필요가 있습니다. 그런 뜻에서 보자면 함허대사 부도 앞 석등은 한 시대의 마침표, 잠깐 빛났던 부도 앞 석등의 쓸쓸한 퇴장을 알리는 유물이라 하겠습니다.

가평 현등사 함허대사 부도 앞 석등

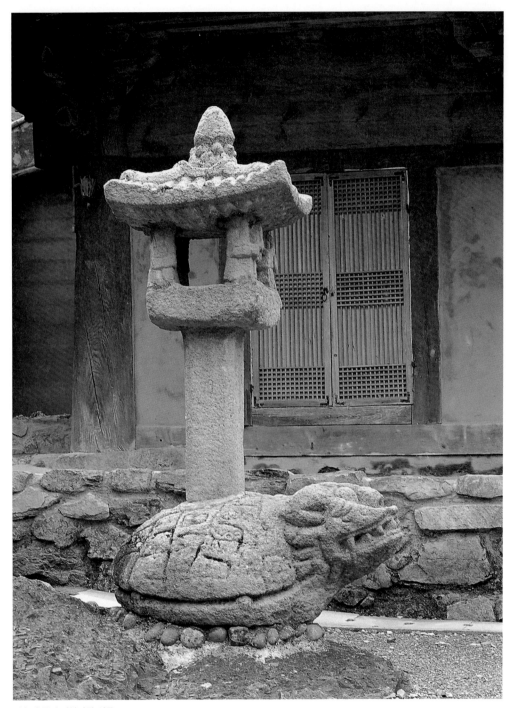

여수 흥국사 거북받침 석등

불전 앞 석등

(여수 흥국사 거북받침 석등)

전라남도 여수시 중흥동, 조선(17세기 후반), 전체높이 202cm

불교의 쇠퇴를 반영하듯 조선시대에 만들어진 불전 앞 석등은 우선 절대적인 숫자가 적어서 남아 있는 작품이 4기 정도에 지나지 않습니다. 아무리 불교가 내리막길을 달리던 시대였다고 해도 500여 년 세월 동안, 게다가 그 세월이 우리와 가장 가깝게 맞닿아 있음을 생각하면 겨우 이만한 숫자의 석등이 현존함이 잘 납득이 가지 않습니다. 또 한 가지 아쉬운 점은 남아 있는 유물들조차 신라나 고려시대의 석등에 비기면 현격한 수준차를 실감하지 않을 수 없다는 사실입니다. 이 역시 추락한 불교의 위상을 빼놓고는 달리 설명할 길이 없어 보입니다. 그런 가운데서도 조선적인 미감이 발현되어 우리에게 편안한 미소를 선사하는 것이 위안이라면 위안일까요.

불전 앞에 놓인 조선시대 절집 석등은 몇 가지 공통점을 가지고 있습니다. 한결같이 사각석등임은 이미 말씀 드린 바 있습니다. 또 한 가지 특징은 서 있는 위치의 애매함입니다. 신라나 고려의 석등처럼 명확히 불전이나 불상 정면에 자리 잡고 있는 것이 아니라, 전각의 한가운데서 비켜나 있거나 아예 옆으로 밀려나 있습니다. 어째서 이런 현상이 생겼는지는 불분명합니다. 현재 서 있는 자리가 원위치인지조차 장담할 수 없기도 합니다. 간주석은 팔각기둥이거나 그것의 변형입니다. 이 점도 잠깐 언급한 바가 있습니다만, 겨우 이 정도에서 우리는 백제 이래 길게 이어온 팔각간주석등의 어렴풋한 기억을 되살릴 수 있을 따름입니다. 지붕돌은 하나같이 목조건축 지붕 형태를 띠고 있습니다. 마지막으로 한 가지 더 열거하자면 모두 임진왜란 이후, 좀 더 구체적으로 말씀 드리자면 17세기 후반 무렵에 주로 조성되었다는 공통성을 보이고 있습니다. 얼핏 생각하면 부도 앞 석등이 자취를 감춘 뒤 그 자리를 대신하는 듯하여 묘한 느낌이 듭니다. 아마도 임진왜란을 겪고 나서 다소

435

회복된 불교의 위상을 바탕으로 초토화된 사찰들을 집중적으로 중창하던 일련의 흐름과 맥을 같이 하는 것이 아닌가 싶습니다.

이러한 예비지식을 염두에 두면서 조선시대 절집의 불전 앞 석등을 하나하나 살펴보겠습니다.

•

여수의 흥국사興國寺는 여러 가지로 흥미로운 절입니다. '흥국'이라는 이름이 암시하듯이 처음부터 순수한 종교적 목적에서가 아니라 나라의 융성을 기원하는 뜻을 담아 창건한 절입니다. 실제로 임진왜란 때는 300여 명의 의승수군義僧水軍을 조직하여 산 너머 전라좌수영 이순신 장군이 이끄는 전투에 참가하기도 하는 등 활발한 의병 활동을 펼쳤으며, 임진왜란이 끝난 뒤에도 1812년까지 승병 조직이 유지되어 지역 승군의 중심지 역할을 톡톡히 한 곳이 이곳 흥국사였습니다. 이 때문에 절은 임란 때 남김없이 불타버려 그 뒤 새로 짓다시피 했지만, 건축과 불화 등의 수준이 만만치 않습니다. 남아 있는 무지개다리 가운데 가장 규모가 큰 흥국사 홍교, 외양이 훤칠하고 시원스러워 대표적인 조선시대 불전 건물로 꼽히는 대웅전, 조선 후기 명품 불화의 하나인 대웅전 후불탱 등은 일찌감치 보물로 지정되어 그 가치를 공인받았거니와, 그 밖에도 관세음보살을 단독상으로 그린 괘불, 백의를 입은 수월관음水月觀音을 그린 후불벽화, 관세음보살을 모시는 건물로 구조가 특이한 원통전, 그리고 고려시대의 수월관음도를 떠올리게 하는 원통전 안의 관음탱觀音幀 등은 사뭇 높은 격조를 자랑합니다.

이렇게 절 안의 모든 것이 일정한 품격을 갖추고 있는 것에 아랑곳없이 제멋에 겨워 히죽 웃고 있는 것이 흥국사 거북받침 석등입니다. 이름에서 알 수 있듯 거북받침으로 하대석을 삼은 이 석등은 석등 전체의 역사를 통틀어 비슷한 예를 찾아볼 수 없는 특이한 모습을 지니고 있습니다. 거북받침이라고는 해도 일정한 형식을 잘 갖추고 있는 부도비의 거북받침과는 판이하게 다릅니다. 거북이는 발도 꼬리도 없으며, 등껍질의 무늬도 마치 어린 아이가 내키는 대로 금을 긋듯 제멋대로입니다. 목도 없이 잔뜩 웅크린 머리에는 뭉툭코와 두 눈만 유난스레 튀어나와 웃음을 자아냅니다. 송곳니가 비죽이 비

436

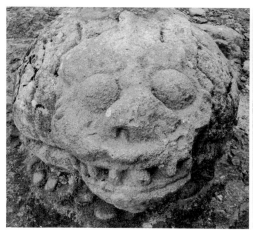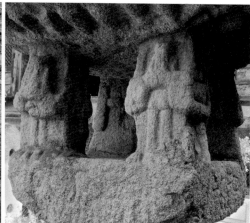

흥국사 거북받침 석등의 거북 머리(왼쪽)와 인물형 기둥 화사석(오른쪽)

어져 나온 이빨들은 제법 날카롭지만, 그조차도 앞니 빠진 것처럼 듬성듬성하여 우습기는 마찬가지입니다. 뭐랄까요, 자유분방한 무늬로 가득한 이지러진 분청사기 자라병을 보는 듯합니다. '근엄한' 법당 앞에 아무 격식도 없는 이런 거북받침 석등을 앉힐 수 있는 발상이 차라리 놀랍기조차 합니다.

화사석의 모습도 독특합니다. 기둥 네 개로 구성한 기본 형태는 사각석등에서 흔히 보아온 모습이지만, 기둥 하나하나의 세부는 좀 다릅니다. 낱낱 기둥이 모두 인물상인데, 무늬가 희미하여 뚜렷하지는 않지만 양손을 모아 홀笏을 쥔 모습이나 등 쪽에 늘어진 관복 띠무늬가 무덤 앞의 문인석과 매우 흡사합니다. 왜 뜬금없이 절집 석등의 화사석에 이런 형식이 등장했는지 맥락이 잘 닿지 않습니다. 현재는 네 기둥 모두 인물상의 어깨 윗부분이 전혀 남아 있지 않아 짐작조차 쉽지 않은 형편입니다. 의문을 풀 길 없어 아쉽긴 해도 아무튼 인물상으로 구성한 화사석의 존재가 대단히 흥미롭습니다.

지붕돌과 상륜부는 갖출 것을 제대로 갖춘 목조건축의 지붕 형태입니다. 사모지붕을 그대로 본떠서 밑면에는 서까래가 밖을 향해 가지런히 퍼져 나오고 있고, 낙수면에는 기와 이랑과 고랑이 고르게 표현되었으며, 귀마루도 네 곳에 도톰하게 솟았습니다. 처마선도 그럴듯한 곡선을 그리고 있습니다. 두

437

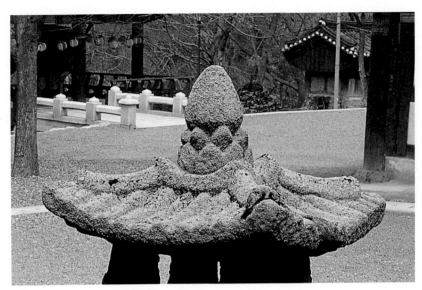

흥국사 거북받침 석등의 지붕돌과 상륜

겹 연잎으로 받친 보주도 꼭 사모지붕 위로 솟은 절병통節瓶桶처럼 보입니다. 지붕돌과 상륜부를 합해 하나의 돌로 다듬었습니다. 이런 수법은 이미 직지사 대웅전 앞 석등에서 본 바 있는데, 석등이라는 조형물이 간략화, 형식화해 가는 징표의 하나가 아닐까 하는 생각이 듭니다.

　현재 이 석등은 대웅전 오른쪽, 심검당尋劍堂으로 치우친 기단 앞의 자연 암반 위에 세워져 있습니다. 경사지고 울퉁불퉁한 암반 위에 세우느라 시멘트를 깔고 그 위에 거북받침을 앉힌 다음 주먹만 한 자갈들을 붙여서 봉합 부분을 가렸습니다. 지금의 자리가 원위치가 아님을 쉽게 알 수 있습니다. 1981년 전라남도에서 발간한《문화재도록》에는 이 석등이 대웅전 정면 중앙에 자리 잡고 있는 사진이 한 장 실려 있습니다. 전통적인 석등의 위치와도 부합하므로 아무래도 그쪽이 처음 자리가 맞지 싶습니다. 있어야 할 자리에 가만히 잘 있던 석등을 굳이 지금의 자리로 옮긴 이유를 알다가도 모르겠습니다.

　잘 관찰해 보면 석등의 간주석에 얼마간의 명문이 새겨져 있었음을 알 수 있습니다. 지금은 풍화로 마모되어 한 글자도 알아볼 수 없습니다. 아쉽

438

게도 석등의 제작 연대를 밝힐 수 있는 유력한 근거가 아주 사라진 셈입니다. 이런 현상은 우리나라 석조물에 가장 보편적으로 쓰인 화강암을 재료로 활용하지 않고 상대적으로 풍화에 약한 응회암을 이용한 탓으로 보입니다. 그래도 대강 석등의 제작 연대를 짐작해 볼 수는 있습니다.

석등의 재료로 쓰인 응회암은 석등뿐만 아니라 대웅전의 기단, 계단의 소맷돌, 계단 양쪽에 짝지어 선 괘불대를 제작하는 데도 골고루 활용되었습니다. 재료가 동일한 데다 표현 기법도 비슷하여, 기단 오른쪽 면석에 새긴 자라, 계단 소맷돌의 용머리, 괘불대를 휘감고 있는 용무늬 등에서 석등 거북받침과 다름없는 분위기를 읽을 수 있습니다. 그래서 어떤 조사자는 석등의 조성 연대를 현 대웅전의 건립 연대로 추정되는 1690년 무렵으로 상정하기도 합니다. 충분히 일리 있는 짐작입니다. 하지만 기단이나 계단, 괘불대가 반드시 대웅전과 동시에 만들어졌다고 단정할 수는 없습니다. 임란 이후 대웅전을 새로 지으면서 이미 있던 것을 이용했을 가능성도 있고, 혹은 건물의 완성 뒤 새로 쌓거나 만들었을 수도 얼마든지 있는 일이기 때문입니다. 그래서 제가 제시하는 기준은 약간 다릅니다. 계단 오른쪽의 괘불대 가운데 왼편 기둥에는 "康熙十六年 日建강희십육년 일건……" 운운하는 명문이 새겨져 있어 괘불대가 1677년에 세워진 것임을 알 수 있습니다. 저는 오히려 이때를 석등 건립 시기로 보는 것이 좀 더 사실에 근접하지 않을까 생각합니다. 이 해를 석등 건립의 절대연대로 간주할 수는 없겠지만, 이때를 전후하여 그리 멀지 않은 어느 해에 석등이 만들어졌으리라는 가정은 별 무리가 없지 싶습니다.

흥국사 거북받침 석등은 전체 높이 2m에 지나지 않아 규모도 보잘것없으며 솜씨도 마치 아이들이 흙장난을 하다 만든 것처럼 치졸합니다. 또 그래서 그만큼 자유롭고 천진스럽기도 합니다. 돌을 쪼아 이런 석등을 만든 영혼도, 그것을 절의 가장 중요한 공간이랄 수 있는 대웅전 앞에 아무렇지도 않게 세울 수 있었던 마음도 참 어지간하다 싶습니다. 모두들 무심의 경지를 넘나들던 심혼의 소유자가 아니었을까 싶은 것입니다. 어쩌면 그것은 형식도 체계도 권위도 모두 무너져 내린 틈바구니를 비집고 솟아오른 민중적 미의식의 작은 싹인지도 모르겠습니다.

439

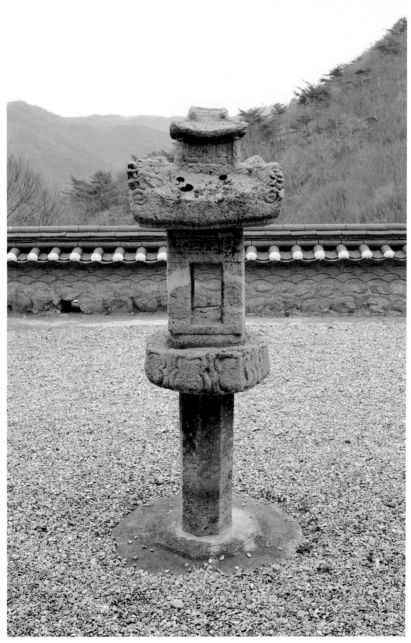

무안 법천사 목우암 석등

전라남도 무안군 몽탄면 달산리, 조선(1681년), 전체높이 245cm

법천사法泉寺나 목우암牧牛庵은 산속 깊이 숨은 절입니다. 남도의 절 치고는 제법 깊기도 하려니와 작기도 해서 인적이 뜸한 곳입니다. 어귀에 서 있는 돌장승 한 쌍 외에는 달리 볼거리가 있는 것도 아니어서 쉽게 발길이 닿지 않는 곳이기도 합니다. 목포시의 상수원으로 쓰이는 달산 저수지를 오른쪽으로 끼고 돌다가 돌장승 있는 곳에서 왼편으로 꺾인 산길이 법천사 들머리에서 두 갈래로 나뉜 뒤에도 한참을 더 거슬러 올라야 목우암이 비로소 얼굴을 내밉니다. 석등은 그리 넓지 않은 이 암자의 법당 앞마당에 서 있습니다.

전체적인 모습은 사각석등과 팔각석등을 섞어 놓은 듯한 인상입니다. 하대석 이하가 시멘트로 뒤덮여 분명치는 않으나 상대석 아래쪽은 전형적인 팔각간주석등의 모습이고, 화사석 위쪽은 사각석등의 일반적인 형태입니다. 과연 이 모습이 처음 세울 때의 모습인지 석연치 않습니다. 상대석 윗면 화사석이 놓인 주위로 아주 낮은 원형의 층이 있고 그 외곽을 안으로 휘어지는 16면의 음각선이 휘돌고 있는데 화사석과 매끄럽게 어울리지는 않습니다. 이 무늬를 자신있게 화사석의 굄대라고 단정할 수도 없어서 섣불리 뭐라고 말씀드리기가 어려운 실정입니다. 저는 석등 각 부분의 재료가 모두 동일한 석재, 그것도 흔한 화강암이 아니라 응회암이라는 점을 고려할 때 조금 미심쩍기는 해도 원형으로 간주해도 괜찮지 않을까 여기고 있습니다.

상대석은 뚜렷하지 않기는 해도 분명 팔각을 이루고 있으며 표면에도 여덟 장 연꽃잎이 돌아가며 새겨져 있기는 한데, 신라나 고려시대 팔각석등의 상대석에 견주면 차이가 큽니다. 특히 연꽃잎은 미리 그렇게 생각하고 보면 몰라도 선입견 없이 바라보면 전혀 연꽃잎으로 볼 수 없는 생김새입니다. 낱낱의 연꽃잎이 투박하긴 해도 네 장 꽃잎을 가진 한 송이 꽃처럼 보입니다.

441

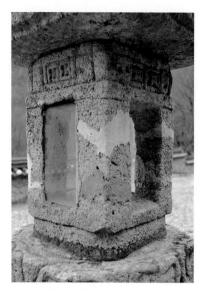
목우암 석등의 화사석

솜씨도 이 정도가 되면 졸렬한 것이 아니라 차라리 천진스럽다고 해야 맞지 싶습니다.

화사석에서는 우선 각 면의 폭보다 좁은 사각의 굽이 눈에 띕니다. 사소하긴 하나 좀체 볼 수 없는 모습입니다. 일반적인 사각석등의 화사석처럼 네 기둥을 세워 구성한 것이 아니라 하나의 돌을 사각기둥처럼 다듬어 네 군데 화창을 낸 모습도 오랜만에 보니까 새롭게 느껴집니다. 비단 상대석 이하에서뿐만 아니라 화사석에서도 전통으로 복귀하려는 경향을 은연중 드러내는 것이 아닌가 싶습니다. 화창 위로는 마치 목조건축의 분합문 위에 설치한 교창交窓을 연상케 하는 무늬를 사면에 새겼습니다. 면마다 장식이나 조각 기법을 조금씩 달리하여 나름대로 세심하게 배려하였음을 감지할 수 있습니다. 화사석은 대략 폭 37cm, 높이 55cm로 폭과 높이의 비율이 1:1.5 정도라서 가뜩이나 길쭉해 보이는데, 높직한 굽에다 상대석에 고정시키느라 발라 놓은 시멘트까지 두툼해서 지나치게 길어 보입니다.

지붕돌과 상륜부는 돌 하나를 다듬어 함께 만들었습니다. 좀 전에 본 홍국사 거북받침 석등과 동일한 수법입니다. 목조건축의 사모지붕을 본뜬 지붕돌은 과도하게 두꺼워서 둔중한 느낌이 몹시 강합니다. 귀마루 끝에는 짐승의 얼굴을 하나씩 조각했습니다. 정확히 무슨 짐승을 묘사한 것인지는 잘 모르겠으나, 제각기 종류도 다르고 표정도 같지 않은 이들은 코를 벌름거리며 송곳니를 크게 드러내거나 마치 장승의 얼굴처럼 주먹코에 퉁방울눈을 부라리고 있기도 하여 여간 해학적인 게 아닙니다. 이런 부분에서 소탈하고 까다롭지 않으며 어딘가 여유롭고 낙천적인 정서, 세련된 기교나 고상한 품격과

목우암 석등의 지붕돌 귀마루 끝의 무늬(왼쪽)와 상륜부(오른쪽)

는 아무 상관없는 일종의 조선적인 미감을 읽게 됩니다. 이렇게 귀마루 끝에 짐승의 얼굴을 새기는 것이 석등에서는 이제야 비로소 등장하지만 다른 갈래의 석조물, 이를테면 부도의 지붕돌에는 이미 조선 초기부터 모습을 나타내고 있어서 완전히 새로운 것은 아닙니다. 그렇더라도 그것을 차용하여 석등에 처음 시도하고 있다는 사실은 한번쯤 언급해 둘 필요가 있으리라 봅니다. 짐승 얼굴의 바로 아래, 그러니까 처마와 처마가 만나는 부분에는 고사리순이 도르르 말린 듯한 무늬가 새겨져 있습니다. 이와 흡사한 무늬를 목조건축의 추녀 끝에서 찾을 수 있습니다. 그것을 '게눈(蟹眼)'이라고 합니다. 이 무늬 또한 지붕돌에 보이는 목조건축적 요소의 하나라고 하겠습니다.

상륜부는 정면 2칸 측면 2칸의 자그마한 집 한 채를 그대로 올려놓은 듯한 모습입니다. 네 귀에 기둥이 뚜렷하고, 기둥 위에는 주두도 선명합니다. 칸마다 두 짝의 문을 단 모습도 역력히 볼 수 있고, 문설주도 잘 나타나 있습니다. 지붕은 팔작지붕을 여실하게 묘사하고 있어서 용마루·귀마루·내림마루는 물론 합각부도 고스란히 드러나 있습니다. 작은 집에 오밀조밀 있어야

443

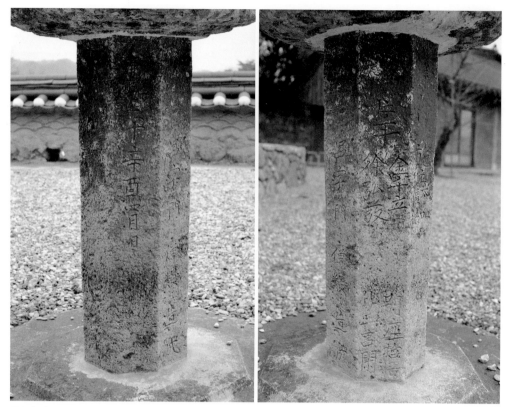

목우암 석등 간주석에 새겨진 글씨들

할 것은 골고루 갖추고 있는 모습이 곰살궂고 재미있습니다. 이렇게 보주가
있어야 할 자리에 온전히 집 한 채를 지어 올린 것도 이 석등에서 처음 보는
모습입니다.

　간주석에는 석등의 제작에 참여한 인물들과 만든 때를 알 수 있는 글씨
가 네 면에 새겨져 있습니다. 그 가운데 "康熙二十辛酉四月日강희이십신유사월일"
은 석등 제작 시기를 나타낸다고 단정해도 무방할 것입니다. 이 해는 숙종 7
년 곧 1681년에 해당합니다. 정확한 조성 시기가 밝혀져 작품성과 상관없이
중요성이 배가되었습니다. 명문 가운데 또 하나 주목되는 것은 '편수片手'라는
직책과 그에 해당되는 김천립金千立, 서홍발徐弘發이라는 이름입니다. 편수는

444

석등 제작을 담당했던 장인을 지칭함이 틀림없습니다. 그렇다면 김천립과 서홍발 두 사람은 자신이 만든 작품과 함께 우리에게 처음으로 알려지는 석등 제작 장인인 셈입니다. 소중한 기록이라 아니할 수 없습니다.

목우암 석등은 명품도 가작도 아닙니다. 작품성으로 치자면 오히려 논의의 대상으로 삼기가 민망할 만큼 졸렬하다고 해야 정직한 표현일 겁니다. 그럼에도 불구하고 몇 가지 중요한 의의를 간직하고 있습니다. 제작의 절대연대와 제작자를 알 수 있는 점, 18세기 후반에도 우리 석등의 전통적 요소가 끈질기게 이어지고 있음을 확인시켜 주는 점, 상륜부의 퇴화 양상을 알려주는 점 등을 그 내용으로 꼽을 수 있습니다. 여기에 한 가지 더 추가하고 싶은 사항이 있습니다. 이 석등에는 조선 후기 민예품들이 보여주는 세계와 상통하는 어떤 정신이 담겨 있습니다. 생활의 필요에 의해 생활인들의 투박한 손으로 창조된 대수롭지 않은 생활용품에 담긴 정신, 고상하고 우아하며 정교하지는 않지만 숭굴숭굴하고 무던하여 덤덤한 마음으로 오래도록 매만지고 바라볼 수 있게 하는 정감, 뭐 이와 비슷한 감흥을 일으키는 것이 이 석등입니다. 법천사 목우암 사각석등은 불교가 당대 민중들의 삶에 가장 가까이 다가섰던 시대의 상징물이 아닌가 싶습니다.

무안 법천사 목우암 석등

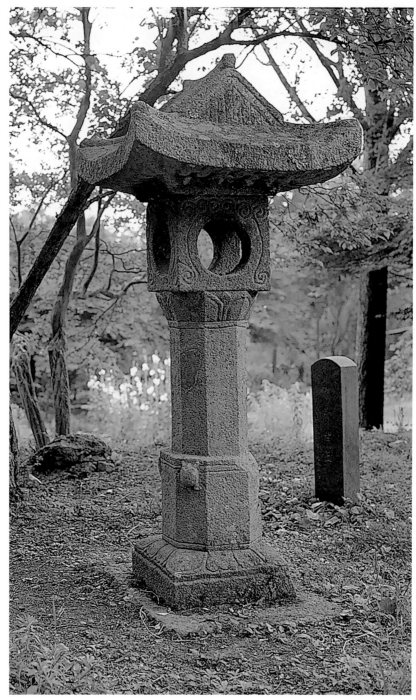

함평 용천사 석등

백제 · 신라 · 발해 · 고려 · <u>조선</u>

(함평 용천사 석등)

전라남도 함평군 해보면 광암리, 조선(1685년), 전라남도유형문화재 84호, 전체높이 238cm

함평의 용천사龍泉寺는 초가을이면 경내에 꽃무릇[石蒜]이 지천으로 피어나는 절집입니다. 대웅전 오른쪽, 그 꽃무릇 무더기 사이에 용천사 석등이 서 있습니다.

우선 지금의 석등 자리가 대웅전 오른쪽이라 원위치인지 의심스럽습니다. 어쩌면 대웅전 정면에서 옮겨진 것인지도 모르겠으나, 확실치는 않습니다. 몇 년 전까지만 해도 대웅전 정면에 이 석등을 몇 배 확대한 커다란 새 석등이 버티고 있어서 주인과 손님이 뒤바뀐 듯 볼썽사납더니, 지금은 그것을 천왕문 밖으로 옮겨서 그나마 좀 나아졌습니다.

석등 전체는 지대석 하나, 하대석부터 화사석까지 하나, 그리고 지붕돌 하나, 이렇게 세 덩어리의 돌로 이루어졌습니다. 매우 간결한 구조입니다. 그렇지만 갖출 것은 다 갖추어서 세부 형태는 그리 단순하지 않습니다. 아무런 장식이 없는 지대석은 가로 85cm, 세로 114cm 장방형 평면입니다. 왜 정방형이 아니고 장방형을 선택했는지는 모르겠으나, 지대석에서 출발하여 지붕돌에 이르기까지 각 부분의 평면 형태가 차츰 변해가는 모습이 물 흐르듯 자연스럽습니다.

지대석 위에 놓인 하대석 역시 지대석처럼 가로 59cm, 세로 65cm의 장방형 평면입니다. 하대석의 윗부분에는 열두 장 연꽃잎을 수놓았는데, 네 귀의 꽃잎은 크게, 중간의 꽃잎들은 작게 새겨서 가로와 세로의 길이가 다른 문제점을 매끈하게 처리했습니다. 재치있는 해결입니다. 연꽃잎들은 조금 직선적이어서 부드럽고 세련된 맛은 없으나, 그렇다고 딱딱하게 굳은 것도 아니어서 묘한 정감을 불러일으킵니다. 심심한 동치미 국물 같은 그런 맛이 납니다. 고려나 신라에서라면 절대 생겨날 것 같지 않은, 순전히 '조선표' 연꽃잎

447

용천사 석등 간주석에 새겨진 자라(?) 무늬

입니다. 특히 중간에 예쁘게 끼어 있는 두 장씩의 꽃잎들은 그 끝이 살짝 바깥을 향해 방향을 틀고 있는 자세에 귀여움이 살풋 얹혀 있습니다. 담박하되 은근한 매력이 풍기는 연꽃잎들입니다.

간주석은 2단으로 구성되어 있습니다. 폭 44cm, 높이 42cm의 아랫부분은 부등변 팔각기둥이고, 폭 33cm, 높이 57cm의 윗부분은 각 면의 폭이 불과 1cm 남짓 밖에 차이가 나지 않는 등변 팔각기둥입니다. 이렇게 간주석의 굵기가 중간에 달라지는 석등은 아마도 용천사 석등 말고는 달리 없지 싶습니다. 이런 구조로 말미암아 하부에서 상부로 이어지는 평면 형태의 변화에 무리가 없게 되었고, 자칫 밍밍하고 건조했을 간주석에 엷은 표정이 생겼습니다. 이런 걸 보면 석등을 만든 장인의 감각이 결코 어수룩하지 않음을 눈치챌 수 있습니다.

간주석의 굵은 부분인 부등변 팔각기둥 상부의 네 귀에는 자라(?)가 한 마리씩 발발 기어오르고 있습니다. 비록 지금은 두 군데가 깨져 나갔지만 역시 이 석등에서만 볼 수 있는 매력적인 요소입니다. 간혹 바다가 멀지 않은 남도의 사찰에서 게, 자라, 물고기 따위 바다 생물이 예상치 못한 곳에 얼굴을 내밀고 있는 모습을 발견할 수 있습니다. 예를 들면 땅끝 가까이 있는 해남 미황사 대웅전 주춧돌에 새겨진 자라, 같은 절 부도밭의 조선시대 부도에 돋을새김된 물고기와 게, 여수 흥국사 대웅전 기단의 자라 따위가 대표적인 경우입니다. 용천사 석등의 자라 또한 이들과 맥락을 같이한다고 생각됩니다만, 정작 이들이 상징하는 바가 무엇인지는 쉽사리 짐작이 가지 않습니다.

어떤 분은 반야용선般若龍船으로 풀이합니다. 반야용선은 아미타부처님이

448

차안此岸의 중생들을 피안彼岸의 극락세계로 맞이해 가는 배입니다. 부처님이 계신 법당이 바로 반야용선이기에 법당 계단 소맷돌에 물의 생명체로 상상되는 용이 조각되고 기단과 주춧돌에는 자라와 게가 새겨진다는 설명입니다. 한편으로는 고개가 끄떡여지면서도, 그러면 석등의 자라며 부도의 물고기와 게는 어떻게 된 걸까 하는 의구심까지 말끔히 풀리지는 않습니다. 일단 이런 교리적인 배경은 접어둔다 하더라도 절집 조형물에 이런 생물들이 등장하는 것이 마치 동화처럼 즐겁습니다. 거기에 담긴 무구와 천진과 낙천, 어찌 보면 질서와 규율과 근엄을 일거에 무너뜨리는 능청스럽고 넉살 좋은 천연덕스러움이 반갑습니다.

상대석은 간주석 상부에서 화사석으로 퍼지듯 이어지는 이음매에 여덟 장 연꽃잎을 돌아가며 새기는 방법으로 처리했습니다. 별개의 돌을 다듬어 끼워 넣은 것도 아니고, 폭이 화사석보다 큰 것도 아니어서 과연 이걸 상대석이라고 부르는 것이 온당한지는 모르겠으나, 간주석에서 화사석으로 이어지는 모습이 어색하지는 않습니다. 아니, 여느 석등과 전혀 다른 모습이 오히려 참신해 보입니다.

화사석은 몇 가지 이채로움을 간직하고 있습니다. 우선 크기가 남다릅니다. 가로 세로 높이가 각각 45×44×42cm로 거의 정육면체에 가깝습니다. 다른 석등에서 좀체 볼 수 없는 규격입니다. 다음은 화창입니다. 사방으로 난 화창은 지름 25cm의 원형입니다. 이런 모습도 이제까지 보지 못하던 형태입니다. 뜬금없이 웬 동그라미 화창일까요? 혹시 장명등의 영향이 아닐까 생각해 봅니다. 조선 후기에 만들어진 장명등에 동그란 화창이 흔하니까요. 그렇긴 해도 정말 장명등의 영향을 받은 것인지는 좀 더 검토해 보아야 할 문제일 듯합니다. 정육면체의 화사석에 원형의 화창이 어울리기는 하지만 불을 밝히는 기능을 생각한다면 아무래도 좀 옹색해 보입니다.

화사석에는 무늬도 놓여 있습니다. 면마다 화창 주위의 여백에 한 줄의 음각선으로 덩굴무늬를 새겼습니다. 화창의 굴곡을 따라 휘어진 덩굴무늬는 아래의 끝부분은 밖으로, 위의 끝부분은 안팎으로 도르르 말려 있습니다. 수수하여 대수로울 것까지야 없지만, 화사석에 이렇게 장식적인 무늬가 아로새

449

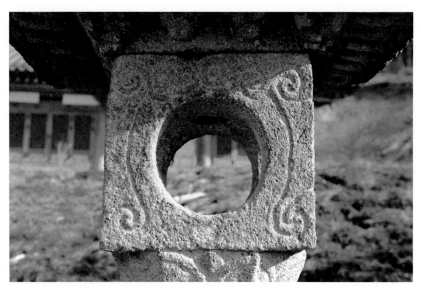

용천사 석등의 화사석

겨진 경우는 처음인 듯합니다. 화사석의 안쪽 위로는 연기 구멍이 시원스럽게 뚫려 있습니다. 시대가 달라져도 석등의 기능이 무엇인지 잊지 않고 있다는 시위라도 하듯이 말입니다. 이렇듯 용천사 석등의 화사석은 예사롭되 갖가지 소소한 매력을 숨기고 있습니다.

　　지붕돌은 팔작지붕 하나를 통째로 옮겨 놓은 모습입니다. 윗면에는 용마루, 내림마루, 귀마루는 물론이거니와 합각부에는 세로로 음각선을 그어 널을 이은 모습까지도 사실적으로 표현하였습니다. 아랫면에는 서까래와 추녀를 도드라지게 새기고 그 아래쪽으로는 오밀조밀 짜인 공포栱包까지도 선명하게 새김질하였습니다. 특히 면마다 두 틀씩의 공포를 새기고 네 귀에는 귀공포까지 마련한 것은 석등은 말할 것도 없고 부도, 석탑, 석비 등 지붕돌을 갖는 다른 석조물에서도 좀체 찾아보기 힘든 모습입니다. 석등 전체의 모습을 보면 석등을 만든 장인이 좀 데면데면한 사람이겠구나 넘겨짚다가도 간주석의 자라, 화사석의 덩굴무늬, 그리고 지붕돌의 공포 조각을 들여다보면 참 곰살궂은 면이 적지 않았겠다 싶기도 합니다.

450

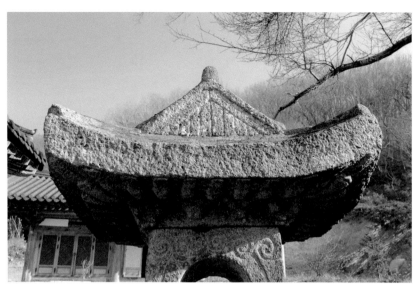

용천사 석등의 지붕돌

가로와 세로 폭이 각각 104cm와 110cm, 높이가 52cm에 달하는 지붕돌은 석등 전체의 비례를 감안한다면 터무니없이 큽니다. 10cm의 처마 두께도 지나치게 두껍습니다. 그래서 석등의 나머지 부분과 심한 불균형을 이룹니다. 어째서 이렇게 지붕돌이 과대해졌는지 도무지 이해가 가지 않습니다. 따지고 들면 지붕돌이 과장되어 있음이 분명하건만, 막상 조금 떨어져 석등을 바라보노라면 그 모습이 밉상으로까지 보이지는 않습니다. '흠, 지붕돌이 좀 크구먼' 하는 정도입니다. 야박하게 점수를 깎고 싶은 마음이 들지 않습니다. 이것도 아마 석등의 분위기, 까탈스럽지 않고 서글서글한 인상에 자신도 모르게 젖어든 탓이 아닌가 모르겠습니다.

이 석등에서 우리가 주목해야 할 점이 한 가지 있습니다. 상륜부가 완전히 사라졌다는 사실입니다. 지붕돌 위로는 어떠한 부재도 없고, 그런 게 있었던 흔적도 없습니다. 지붕돌에서 석등은 완결되었습니다. 이제까지 살펴본 어떤 석등에서도 볼 수 없었던 양상입니다. 천 년 이상 지속되어 온 전통이 하루아침에 감쪽같이 사라진 것입니다. 이보다 나중에 만들어진 절집 석등

451

이나 장명등에서조차 대부분 어떤 형태로든 상륜부를 갖추고 있음을 아울러 생각한다면 실로 놀라운 변화라고 아니 할 수 없습니다. 이런 걸 보면 석등을 만든 사람은 우리 석등의 전통에 전혀 무지(?)했거나, 아니면 무모할 정도로 자유로운 영혼의 소유자였을지도 모르겠다는 생각이 듭니다. 그럼에도 불구하고 상륜부가 없는 지금의 모습이 조금도 낯설거나 이상스러워 보이지 않으니, 작자는 자신만의 양식을 성공적으로 구현한 셈입니다. 물론 이것을 순전히 개인의 천재성이나 창의성으로만 설명하는 것은 섣부른 노릇일 겁니다. 갈래는 다르지만 석비石碑에서는 이미 고려 말부터 팔작지붕 형태의 지붕돌만으로 비석의 조형을 마무리하는 예가 출현하여 조선시대에는 보편적인 현상으로 자리 잡게 되니까요. 그렇더라도 그것을 석등에 처음으로 적용한 실례를 과소평가할 이유는 없다고 봅니다. 상륜부가 사라진 용천사 석등은 석등사의 '사건'으로 기록해도 좋을 것입니다.

앞서 간주석을 설명드릴 때, 따로 말씀 드리려고 일부러 그냥 넘어간 사실이 하나 있습니다. 팔각 간주석의 면마다 명문이 음각되어 있다는 것입니다. 150자 이상의 비교적 많은 글씨가 새겨진 이 명문은 판독할 수 없는 글자가 많아서 전체 내용을 일목요연하게 파악할 수는 없습니다. 그러나 석등을 만든 시기, 제작에 관계된 사람들의 역할과 성명을 어느 정도 확인하는 것은 가능합니다. 명문에 의하면 이 석등은 강희康熙 24년 즉 1685년에 만들어진 것입니다. 앞서 살펴본 법천사 목우암 석등보다 불과 4년 뒤에 제작되었고, 여수 흥국사 석등과도 제작 시기가 길어야 10년 안팎밖에 차이가 나지 않습니다. 크게 보면 동일 지역에 세 석등이 거의 동시에 등장한 셈입니다. 좀 묘하고 공교롭다는 생각이 들지 않으십니까? 사실 세 석등의 공통점은 여기서 그치지 않습니다. 만든 재료까지 같아서 모두 응회암으로 만들어졌습니다. 이게 우연일까요?

앞서 목우암 석등을 설명할 때 제작을 담당했던 편수로 '김천립'이란 장인을 소개한 바 있습니다. 용천사 석등 명문의 시주자 명단에는 '김애립金愛立'과 '김평립金平立'이라는 이름이 나란히 올라 있습니다. 이 가운데 김애립은 17세기 후반에 활약한 유명한 주종장鑄鐘匠입니다. 그가 만든 종 3점이 현존하고

용천사 석등 간주석에 새겨진 글씨들

있습니다. 여수의 흥국사종興國寺鐘(1665), 일본 네즈미술관根津美術館에 있는 운흥사종雲興寺鐘(1690), 전남 고흥의 능가사종楞伽寺鐘(1698)이 그것입니다. 그 밖에도 전남 벌교 흥왕사興旺寺의 발우鉢盂(1677)와 경남 진양의 청곡사 금고金鼓(1681)를 주조하였으며, 최근에는 총통銃筒을 주조한 사실이 확인되기도 하였습니다. 말하자면 그는 단순한 주종장이라기보다 청동 주물로 갖은 물건을 제작하였던 주금장鑄金匠이라 할 수 있습니다. 그런 김애립이 석등의 시주자 명단에 올라 있는 것도 흥미롭거니와, 그와 돌림자가 같은 김천립과 김평립이 한 사람은 목우암 석등의 편수로, 또 한 사람은 용천사 석등의 시주자로 함께 이름을 남기고 있음도 주목할 가치가 있을 듯합니다.

　김애립이 거북받침 석등이 있는 흥국사종을 만들었다는 사실도 재삼 염두에 둘 필요가 있습니다. 원래 이 종은 순천의 대흥사大興寺라는 절에서 사용하기 위해 만든 것입니다. 무슨 연유로, 언제 옮겨졌는지는 모르겠으나 이미

453

오래 전부터 흥국사에 걸려 있었습니다. 따라서 김애립이라는 인물이 흥국사 거북받침 석등을 목우암 석등, 용천사 석등과 불가분의 관계로 맺어 주고 있는 연결 고리라고 생각지 않을 수 없습니다. 요컨대 김애립으로 대표되는 장인 집단이 이들 세 석등의 공통점―제작시기·소재지·재료의 동일함을 하나로 묶어주는 중요한 배경이요 바탕이 아닌가 싶습니다. 세 석등에 보이는 비슷한 분위기, 치졸하면서도 구김살 없는 민예적·민중적 요소들 또한 이들 장인 집단에 연원을 두고 있다고 짐작됩니다. 말하자면 흥국사 석등, 목우암 석등, 용천사 석등은 뿌리가 같고, 줄기가 같고, 가지가 같되 모양과 색깔만 조금씩 다른 꽃송이들인지도 모르겠습니다.

정작 확신할 수 없는 것은 세 사람의 정확한 관계입니다. 돌림자로 보아 이들은 친형제 혹은 항렬이 같은 형제들로 보입니다만, 장담할 수는 없는 노릇입니다. 이들과 돌림자가 같은 인물로 김상립金尙立이라는 주종장이 있습니다. 17세기 말부터 이름이 등장하는 것으로 보아 학계에서는 김애립과 형제가 아닐까 추정하고 있습니다. 또 이 사람의 두 아들인 수원守元·성원成元 형제도 18세기 이후 꾸준히 주종 활동에 참여하고 있습니다. 이런 상황을 통해 김애립 집안은 한 가문의 여러 사람들이 주종 활동을 중심으로 하는 주금장으로 대를 이어가며 활약했음을 알 수 있습니다. 그동안 학계에서는 이들의 주조 활동에만 주목해 왔을 뿐, 이들 가운데 돌을 다루는 장인이 있었다거나 때로는 이들이 절에서 이루어지는 불사에 시주자로 참여했다는 사실까지에는 미처 관심을 기울이지 못했습니다. 따라서 법천사 목우암 석등이나 용천사 석등은 17~18세기 장인 집단의 구성과 활동 영역, 가계와 전승, 사회경제적 성격과 역할 등을 한층 새롭고 깊이 있게 이해할 수 있는 요긴한 자료라고 하겠습니다.

간주석의 명문에서 또 하나 특징적인 점은 시주자 명단에 중간 글자가 분명치는 않으나 '이막쇠[李莫金]'처럼 마지막 글자가 '쇠[金]' 자로 끝나는 이름이 많으며, 또 점이卜伊, 봉이奉伊, 선이先伊, 용이龍伊와 같은 형식의 이름이 다수를 점하고 있다는 사실입니다. 석등을 깎은 석수石手 또한 '김口쇠[金口金]'라는 장인이었습니다. 이런 이름들의 주인이 지체와 신분이 그럴듯한 사람

454

은 아닐 것입니다. 이들은 그저 이름 없이 살다간 고만고만한 민초들임에 틀림없습니다. 이는 석등을 만든 주체가 재력을 과시하던 재산가도, 권력을 휘두르던 세력가도 아니었음을 말해줍니다. 평범한 서민이 십시일반 힘을 모아 자신들과 처지가 비슷한 장인을 골라 자신들의 수준에 어울리는, 자신들을 닮은 석등을 만들었음을 웅변하고 있습니다. 용천사 석등 곳곳에 은연중 드러나는 서민적인 체취의 정체도 여기에서 비롯된다고 생각합니다.

용천사 석등은 전체 높이가 불과 238cm에 지나지 않고 특별히 두드러지는 점이 있는 것도 아니지만 충분히 주목할 만한 값어치가 있는 작품입니다. 한마디로 대단히 조선적인 석등입니다. 돌 세 덩어리로 완결한 단순한 구조, 기능에 조응하는 담담한 형태, 긴장을 모두 털어버린 편안한 분위기, 관계된 사람들의 계급성 등 모든 면에서 조선적인 색채를 자연스럽게 발산하고 있습니다. 용천사 석등이 조선을 대표하는 석등은 아닐 테지만, 누가 절더러 가장 조선다운, 조선적인 석등을 꼽으라고 한다면 주저없이 이 석등을 고르겠습니다. 용천사 석등은 완벽한 조선 스타일의 석등입니다. 조선시대 석등의 형식과 내용의 완성, 저는 용천사 석등을 그렇게 평가합니다.

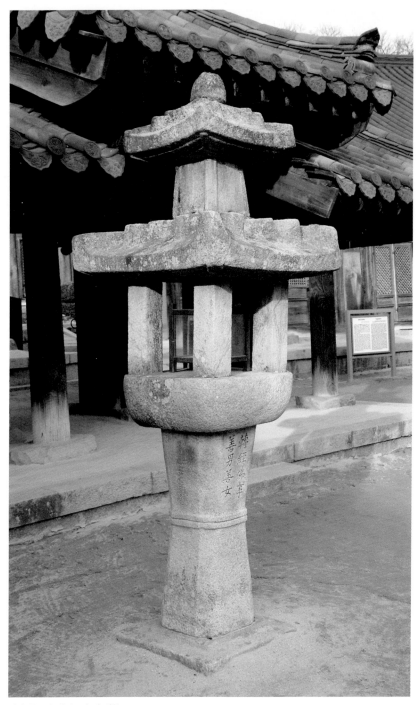

양산 통도사 개산조당 앞 석등

백제 · 신라 · 발해 · 고려 · **조선**

(양산 통도사 개산조당 앞 석등)

경상남도 양산시 하북면 지산리, 조선 말기, 전체높이 298cm

석등을 설명하려면 먼저 그 뒤편으로 연이어 자리 잡고 있는 두 건물에 대해 말씀 드리지 않을 수 없습니다. 석등의 명칭이 여기에서 유래하고 있고, 거기에 약간의 문제가 있기 때문입니다.

　석등 바로 뒤편으로 솟을삼문 형태의 건물이 보입니다. 이 건물 창방 위에 '開山祖堂개산조당'이란 편액이 걸려 있습니다. 그래서 이 석등을 '통도사 개산조당 앞 석등'이라고 부르고는 있습니다만, 어딘가 좀 어색하지 않습니까? '개산조당'이라면 당연히 통도사의 개산조인 자장율사의 진영眞影이나 그에 상응하는 어떤 조형물을 모시는 공간이어야 할 텐데, 이 건물은 절에서는 흔치 않은 격식을 갖추었다뿐이지 단지 사람들이 드나드는 문에 지나지 않습니다. 무얼 모시고 자시고 할 성질의 건물이 아닌 것입니다. 정작 자장율사의 진영이 봉안된 곳은 이 문을 통과한 더 안쪽의 건물, 해장보각海藏寶閣입니다. 그러니까 현재의 해장보각에 걸려 있어야 할 편액이 솟을대문에 걸려 있는 셈입니다. 그렇다면 '해장보각'이란 편액은 아무 문제가 없는 걸까요? 그렇지 않습니다. 원래 '해장海藏'이란 대장경을 뜻하는 말입니다. 그러므로 '해장보각'이란 '대장경을 모신 보배로운 집'이란 뜻이 됩니다. 거기에 엉뚱하게도 개산조의 진영이 걸려 있으니 여간 이상한 일이 아닙니다. 그렇다고 이 건물의 이름과 실제가 완전히 어긋나는 것도 아닙니다. 안을 들여다보면 자장 스님의 진영만 안치되어 있는 것이 아니라 삼 면의 벽에 책장이 가득 설치되어 있습니다. 지금은 모두 박물관으로 옮겨갔으나 불과 몇 년 전까지만 해도 많은 경전이 보존되어 있던 흔적입니다. 말하자면 한 건물이 조사당과 장경각의 두 기능을 동시에 하고 있었던 겁니다. 아마도 과거 어느 땐가 공간 부족을 해소하려는 궁여지책이 이런 옹색한 결과를 낳은 것이 아닌가 싶고, 이

457

양산 통도사 개산조당 앞 석등

'개산조당' 편액이 걸려있는 솟을삼문과 그 앞의 석등

백제 · 신라 · 발해 · 고려 · <u>**조선**</u>

런 사정 때문에 한 건물에 편액 둘을 나란히 걸 수는 없어서 두 개의 편액을 지금과 같은 모습으로 나누어 걸었던 모양입니다.

　사실 솟을삼문이란 유교건축, 특히 사당건축에서 흔히 볼 수 있는 형식이지 절집 건축의 전통에는 없는 형식입니다. 그런 것이 절집에 남아 있을 경우 십중팔구 왕실과 관련을 맺고 있던 것으로 보아도 무방합니다. 절집에 자리 잡은 왕실 관련 건물이라면 가장 흔하고 대표적인 것이 원당顚堂입니다. 통도사의 이 두 건물—솟을삼문과 해장보각 또한 그러했으리라는 추정이 가능합니다. 이들은 모두 1727년에 창건된 건물입니다. 추측컨대 아마도 두 건물을 둘러싼 일곽이 왕실의 원당이었는데, 언젠가 원당의 기능을 상실한 뒤에 형태와 용도가 차츰 변경되어 지금과 같은 모습으로 남게 된 것이 아닌가 모르겠습니다.

　이상의 사실을 생각한다면 '개산조당 앞 석등'은 아주 탐탁한 명칭은 아닙니다. 그래도 달리 부를 알맞은 궁리가 없기에 일단은 이렇게 부르기로 하고 본론에 들어가겠습니다.

　일견하면 석등은 전체가 온전해 보입니다. 다만 하대석은 아랫부분이 거의 땅속에 묻히고 윗면만 노출되어 있는 상태입니다. 지상에 드러난 하대석은 한 변이 74cm 크기의 정방형이고, 윗면 가운데 앞뒤 좌우의 폭이 각각 48cm인 간주석 굄대가 2cm 높이로 솟은 형태입니다. 석등 전체의 높이는 298cm 정도입니다.

　간주석에 석등의 특색이 잘 나타나 있습니다. 평면은 사각을 기본으로 하여 귀접이를 한 모습인데, 접힌 부분이 상당히 커서 부등변 팔각형으로 간주해도 될 듯합니다. 형태는 마치 나비넥타이를 세워 놓은 듯해서, 가운데 가장 잘록한 허리 부분에 도드라지게 돌린 두 줄의 띠를 중심으로 위아래로 갈수록 퍼져 나가는 모양입니다. 다른 어느 석등에서도 볼 수 없는 독특한 모습인데, 같은 절에 있는 관음전 앞 부등변팔각석등 간주석의 변용이 아닌가 싶습니다.

　간주석의 두 면에 세로로 음각한 명문이 남아 있습니다. 동쪽 면에는 '石燈施主석등시주' 네 글자를 한 줄로 새겼고, 남쪽 면에는 '轉經佛事전경불사'와 '善

459

통도사 개산조당 앞 석등의 간주석　　　　　예천 용문사의 윤장대

男善女선남선녀' 여덟 글자를 두 줄로 새겼습니다. 명사만 간결히 나열하여 무엇을 말하고자 하는지 얼른 이해가 가지 않기는 합니다만, 혹시 '석등의 시주자는 전경 불사에 참여한 선남선녀들'이 아닐까 짐작해 봅니다. 여기서 주목되는 단어는 '전경불사'입니다. 이 용어를 보는 순간 예천 용문사龍門寺의 윤장대輪藏臺가 떠올랐습니다. 윤장대는 경전을 넣은 책꽂이에 굴대와 손잡이를 달아 돌릴 수 있도록 만든 일종의 회전식 서가書架입니다. 책을 갈무리하는 용도보다는 부처님 말씀이 담긴 많은 경전을 한꺼번에 돌림으로써 그 내용을 읽은 것과 동일한 공덕을 누릴 수 있다는 신앙의 기능이 훨씬 두드러지는 유물입니다. 혹여 이 '전경불사'가 윤장대를 돌리는 것과 흡사한 행위는 아니었을까 짐작해 보는 거지요. 아니라면 오늘날도 해마다 해인사에서 되풀이하는

460

대장경 정대불사[頂戴佛事]—대장경을 머리에 이고 마당을 돌아 공덕을 닦는 법회—와 비슷한 행사였을 듯도 합니다. 만일 그렇다면 그 행사는 틀림없이 경전을 안치했던 해장보각과 밀접한 관계가 있었을 것이고, 따라서 석등 또한 해장보각에 딸린 유물이었을 가능성이 높아집니다. 이와 같은 추측이 사실이라면 석등의 건립 연대는 1727년 이전으로 거슬러 올라가기가 어렵습니다. 그러나 어디까지나 추정일 뿐 사실로서 검증할 도리가 현재로서는 없는 형편입니다.

화사석은 예의 사주형[四柱形]으로 네모기둥 네 개를 상대석의 네 귀퉁이에 세운 형태입니다. 이미 여러 차례 보아온 모습입니다. 안정성을 확보하기 위해 상대석에 얕게 홈을 파고 기둥을 세웠습니다. 높이 47cm에 기둥 폭 13cm 남짓, 기둥과 기둥 사이 거리가 31cm 남짓입니다. 높이와 폭의 비율이 대략 1:1.2입니다. 화사 자체로는 무난한 비례인데 상대석에 너무 꽉 차게 들어서는 바람에 빛을 잃고 말았습니다. 상대석이 지금보다 높이는 조금 낮고 폭은 약간 컸더라면 좋았지 싶습니다.

지붕돌은 형식적이긴 하나 목조건축의 지붕을 그대로 흉내 내었습니다. 윗면에 투박스럽기는 하지만 귀마루와 내림마루를 두툼하게 돌출시켜 팔작지붕을 나타냈고, 아랫면에는 얇게 층을 두어 겹처마를 표현하면서 네 귀에는 추녀를 새김질했습니다. 가로 세로 101×92~99.5cm로 거의 정방형에 가까운 평면인데 사모지붕이 아니라 팔작지붕으로 표현한 것이 오히려 눈길을 끕니다. 지붕돌 중앙에는 아주 좁은 연기 구멍을 뚫었습니다. 저 좁은 구멍이 연기와 그을음을 제대로 빨아들일 수 있을까 싶을 정도입니다. 그을음도 거의 앉아 있지 않아, 기능은 잃고 형식만 남는 퇴조의 과정을 잘 보여주는 예가 아닐까 싶습니다.

상륜부가 좀 우스꽝스러우면서도 재미있습니다. 지붕돌 위에 얹은 부재—이걸 노반이라고 불러야 하는지 보륜이라고 해야 할는지 모르겠습니다만—는 마치 석탑의 몸돌처럼 네 귀에 귀기둥을 돋을새김했는데, 귀기둥도 그렇고 부재 전체도 위로 갈수록 폭이 줄어드는 민흘림 기법을 구사하였습니다. 이 부재의 양옆 지붕돌과 맞닿는 부분에는 마치 쥐구멍처럼 작은 구멍이

461

통도사 개산조당 앞 석등의 상륜부

뚫려 있습니다. 아마 지붕돌의 연기 구멍과 연결되는가 봅니다. 보개는 처마의 곡률이 좀 더 심할 뿐 대체로 지붕돌을 그대로 축소한 모습입니다. 보주는 보개와 정확히 이가 맞물리지 않는 것으로 보아 제짝이 아닐 가능성이 있어 보이나 지상에서는 더 이상 확인이 어렵습니다. 굳이 분류하자면 보개형으로 불러야 할 상륜부는 사각 평면 부재를 사용한 점이 새롭긴 하나 지붕돌 위에 되똑하게 올라앉은 모습이 스스럼없이 어울려 보이지는 않습니다. 안정감도 떨어지고 변화의 맛도 부족해 보입니다.

석등 전체를 놓고 보면 불균형 상태를 면치 못하고 있습니다. 하대석에서 시작하여 위로 올라갈수록 점점 비대해지고 있습니다. 특히 지붕돌은 비례상 지나치게 과대합니다. 너무 크고 두껍고 무거워 보입니다. 여기에 상륜부까지 거들어 석등은 완연한 가분수를 이룹니다. 균형미, 비례미 따위는 거의 잊어버린 듯한 모습입니다.

통도사의 개산조당 앞 석등에서 저는 불교를 봅니다. 쇠퇴 일로를 걷다가 그나마 임진왜란 이후 어느 정도 기력을 회복한 조선시대 불교의 모습이

462

연상됩니다. 그러나 그 회복이라는 것이 퍽 제한적이어서, 비록 소멸의 운명을 벗어나 생존은 가능해졌지만 결코 그 이상도 이하도 아니었습니다. 따라서 활발하고 수준 높은 조영 활동은 기대할 수 없었고, 그저 구색을 갖추는 정도에 만족해야 했습니다. 지난날의 빛나는 전통을 되살리는 것은 어림없는 일이어서 대부분의 조영물들이 단순, 소박해지고 서민적이 되지 않을 수 없었습니다. 도리어 그 덕분에 부담을 주지 않는, 질박하고 꾸밈없는 조선적인 미감을 발현하게 된 것은 하나의 역설인지도 모릅니다.이 석등에 이런 의미들이 압축되어 있다고 생각합니다. 말하자면 조선 후기 절집 석등의 결론이 통도사 개산조당 앞 석등이 아닌가, 저는 그렇게 생각하고 있습니다.

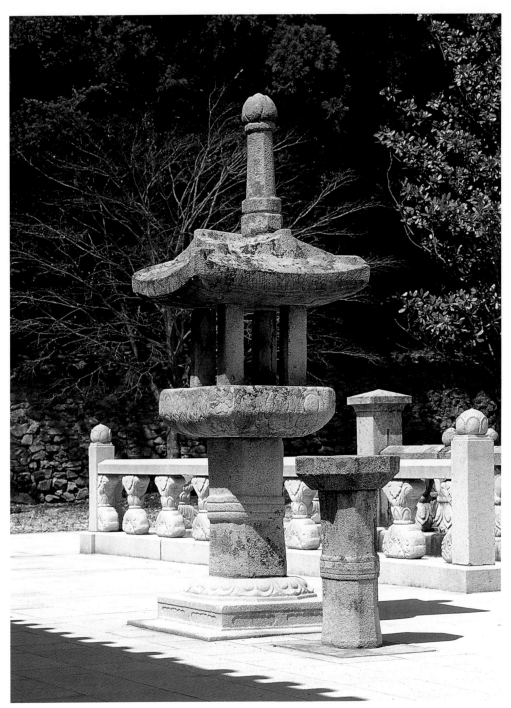

양산 통도사 금강계단 앞 석등

경상남도 양산시 하북면 지산리, 조선 후기

'계륵鷄肋'이라는 말을 아실 겁니다. 통도사 금강계단에 '계륵' 같은 석등이 무려 4기나 있습니다. 크게 보아 개산조당 앞 석등과 별반 다를 것이 없어서 군이 언급할 필요를 느끼지 못하면서도 그냥 넘어가자니 좀 개운치가 않은 석등들입니다. 간략히 짚고 넘어가겠습니다.

통도사 금강계단의 동서남북 네 곳에 석등이 하나씩 서 있습니다. 대체로 이들은 모두 개산조당 앞 석등을 그대로 답습하고 있습니다. 간주석이 그렇고, 사주형의 화사석이 그렇고, 지붕돌과 그 하부의 장식 수법이 그렇습니다. 물론 다른 점이 없는 건 아닙니다. 장식성은 훨씬 강화되어 상대석이나 지붕돌의 아랫면에까지 인물상을 비롯한 연꽃무늬 따위가 가득합니다. 석등 4기 모두 유난히 긴 상륜부를 가지고 있기도 합니다. 그렇다고 이들이 어떤 특별한 느낌이나 울림을 주는 것은 아니어서 개산조당 앞 석등의 연장으로 간주해도 무방할 듯합니다. 제작 시기는 개산조당 앞 석등보다 좀 뒤진다고 보는 게 맞을 것입니다.

금강계단의 앞, 다시 말해 남쪽 정면의 석등은 지붕돌이 특이합니다. 우리네 목조건축의 지붕을 닮았으나 일반적인 형태는 아닙니다. 보통 우리 건축에서 팔작지붕이라면 양 측면에 각각 하나씩 세모난 합각이 있게 마련입니다. 앞에서 본 용천사 석등의 지붕돌이 바로 그런 형태였습니다. 그런데 이 지붕돌에는 동, 서, 남 세 군데 합각이 보입니다. 실제 목조건축에도 흔치 않은 이런 모양새가 어디서 유래한 걸까요? 답은 아주 가까이 있습니다. 이 석등의 바로 앞에 거목이 뿌리를 내린 듯 장중하게 서 있는 대웅전의 지붕을 흉내 낸 것입니다. 통도사 대웅전의 지붕은 우리나라 사찰 건물 가운데 유일하게 남쪽 정면과 동서 양 측면에 커다랗게 합각을 마련한, 평면 형태로는 'T'

465

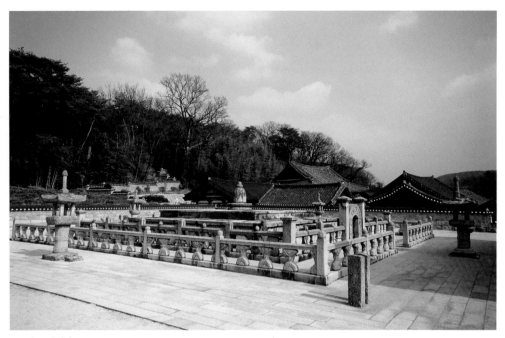

통도사 금강계단

자형을 이루는 매우 이례적인 모습을 지니고 있습니다. 그 모습을 축소하여 석등의 지붕으로 삼은 것입니다. 발상은 갸륵하고 참신했으나 결과는 신통하지도, 대수롭지도 않은 듯합니다. 처마는 너무 두껍고, 합각은 뚜렷하지 않으며, 중심을 벗어나 지붕돌 위로 멋없이 길게만 솟은 상륜은 조화롭지 못합니다. 기특하긴 하나 별 감흥을 유발하지 못하고 있는 것이 금강계단 앞 석등의 지붕돌입니다.

　이 석등에서 정말 주목해야 할 곳은 따로 있습니다. 바로 하대석입니다. 정확히 말하자면 지대석과 기대석과 하대석이 하나의 돌로 이루어진 이 부재는 석등의 나머지 부분과는 아무 관계없는 별개의 것입니다. 예전부터 전해 내려오던 이 부재 위에 18세기 이후 간주석 이상의 부분을 새로 만들어 앉힌 것이 지금의 모습이라 할 수 있습니다. 그러면 대체 이 부재는 언제 때의 것일까요? 복련석의 연꽃을 새긴 솜씨, 기대석의 측면에 새긴 안상무늬, 돌의

466

통도사 금강계단 남쪽 석등의 하대석

표면을 마감한 치석 수법 따위를 볼 때 늦어도 통일신라 말기까지 제작 연대를 올려 잡아도 좋을 것입니다. 흠잡을 데 없이 깔끔하고 세련된 솜씨를 자랑하고 있습니다. 신라 장인의 손이 아니고는 이만한 물건을 내놓기 어려울 겁니다. 더욱 놀라운 점은 통돌임에도 불구하고 평면 형태가 아래서부터 차츰차츰 달라지고 있다는 사실입니다. 지대석은 장방형, 기대석은 정방형, 그리고 놀랍게도 하대석은 부등변 팔각형을 이루고 있습니다. 간주석을 받는 하대석 윗면의 굄대 역시 부등변 팔각형입니다. 이쯤 되면 더 설명하지 않아도 어렵잖게 부등변팔각석등 하나를 머릿속에 그릴 수 있으실 겁니다.

이 책의 앞부분에서 신라시대의 유일한 부등변팔각석등으로 대구 부인사의 쌍화사석등을 소개한 바 있습니다. 복원이 가능할 만큼 온전하게 현존하는 작품을 두고 말한다면 분명히 그렇습니다만, 이렇듯 부재로 추정이 가능한 것까지 계산한다면 그 말은 수정해야 할 것입니다. 통도사 금강계단 앞 석등 부재는 또 다른 신라시대 부등변팔각석등의 존재를 알려주는 소중한 유물임에 틀림없습니다. 동시에 왜 관음전 앞 석등을 비롯하여 통도사에 남아

467

있는 모든 석등들이 전부이든 일부이든 부등변 팔각이란 형태를 지향하고 있는가 하는 의문에 대한 해답의 실마리를 이 부재에서 비로소 풀 수 있기도 합니다. 전통이란 이렇듯 알게 모르게 짙은 그림자를 오래도록 드리우는 것인가 봅니다.

•

조선시대 절집 석등이 고려시대 이전과 가장 크게 달라진 점은 건립 주체의 변화일 겁니다. 조선시대 이전의 석등은 몇몇 예외가 있기는 하겠지만 거의 대부분이 국왕이나 왕실, 세력가나 유력자의 후원 아래 만들어졌다고 생각됩니다. 이런 양상은 조선 건국 직후까지 지속됩니다. 보각국사나 무학대사 부도 앞 석등이 좋은 예입니다. 그러나 조선 후기가 되면 상황은 완전히 달라집니다. 불교가 지배세력에 의해 억압받는 처지가 장기간 이어지다 보니 그들의 도움을 기대하는 것은 무망한 노릇이 됩니다. 절집은 이제 작은 일 하나라도 자력으로 도모하거나, 혹은 비슷한 처지의 피지배세력에게 시주를 구해야만 해결할 수 있게 됩니다. 바로 그런 상황에서 만들어진 작품들이 목우암 석등이나 용천사 석등을 포함한 조선 후기 석등들입니다. 분명 이들은 평범한 민초들, 장삼이사들이 정성을 모아 만들었을 터입니다. 건립의 주체가 달라진 것입니다. 이들이 조선시대 절집 석등의 주류요 본령임은 두말할 필요가 없습니다.

건립의 주체가 달라졌다는 사실은 석등 제작에 참여하는 사람들의 경제력, 기술력, 미의식 등등 모든 것이 바뀌었음을 뜻합니다. 지금까지 살펴본 조선 후기 절집 석등은 그것의 구체적인 결과물입니다. 수량이 많지도 않고, 규모가 대단하지도 않으며, 수준이 높지도 못합니다. 종전과 비교하자면 질적 저하가 현저합니다. 그렇다고 성급하게 실망할 이유는 없다고 봅니다. 빛이 있으면 그림자 생기듯, 음지가 있으면 양지도 있지 않겠습니까? 저는 어느 모로 보나 보잘것없는 조선 후기 절집 석등에서 백제 석등의 우아함, 통일신라 석등의 세련됨, 고려 석등의 야성이나 힘과는 다른 무엇을 느낍니다. 한마디로 졸박拙朴입니다. 이것이 조선 후기 절집 석등을 관류하고 있는 공통의

468

특질이자 바탕이라고 생각합니다. 가난하되 구김살이 없습니다. 솔직하면서 스스럼이 없습니다. 숭늉처럼, 담백하고 심심하지만 아무 맛이 없는 것은 아닙니다. 어디엔가 해학과 낙천과 천진이 숨어 있습니다. 우리가 조선시대의 민화나 민속공예품에서 만나는 미의 영역입니다. 일본의 민예연구가 야나기 무네요시柳宗悅가 말하던 민예미民藝美의 구현이기도 합니다. 서민적 감성이, 민중적 미의식이 건실하게 투영된 세계가 곧 조선 후기 절집 석등입니다.

문화유산은 시대를 비추는 거울입니다. 시대가 담겨 있습니다. 만든 사람들의 얼굴이 비칩니다. 그들의 얼이 깃들어 있고, 삶과 꿈이 녹아 있습니다. 석등이라고 다를 리 없습니다. 백제인이 만든 석등과 신라인이 세운 석등이 다릅니다. 고려 사람과 조선 사람이 이룩한 석등은 서로 같지 않습니다. 더 세분하면 천차만별, 각양각색입니다. 하나도 똑같은 것은 없습니다. 그러나 하나도 똑같은 것 없는 석등들에 똑같이 갈무리된 것이 있습니다. 종교적 염원입니다. 석등을 만든 사람들은 그것이 어디에 있든, 언제 만든 것이든, 거기에 불을 켤 때마다 마음으로 빌었을 겁니다. 이 불빛처럼 진리의 빛이 어두운 세상 밝혀주기를! 이 불빛 따라 나의 무지가 타파되고 세상의 무명이 걷히기를! 그렇다면 우리는 또 이렇게 말할 수 있을지도 모릅니다. 석등은 '무명의 바다를 밝히는 진리의 등대'라고 말입니다.

석등목록 지역별
 연도별
참고문헌
찾아보기
사진출처

서울특별시

나주 서문 석등	전라남도 나주시 성북동(현 국립중앙박물관)	고려(1093년)	보물 364호	274
여주 고달사터 쌍사자 석등	경기도 여주군 북내면 상교리(현 국립중앙박물관)	고려(10세기)	보물 282호	316
개성 현화사터 석등	개성직할시 장풍군 월고리(현 국립중앙박물관)	고려(1020년 추정)		364

대구광역시

대구 부인사 석등	대구광역시 동구 신무동	통일신라 말기(9세기 후반)	대구광역시유형문화재 16호	74
대구 부인사 일명암터 석등	대구광역시 동구 신무동	통일신라 말기(9세기 후반)	대구광역시문화재자료 22호	126

광주광역시

광양 중흥산성 쌍사자 석등	전라남도 광양시 옥룡면 운평리(현 국립광주박물관)	통일신라	국보 103호	202

경기도

여주 신륵사 보제존자석종 앞 석등	경기도 여주군 여주읍 천송리	고려 말기(1379년)	보물 231호	304
양주 회암사터 무학대사 홍융탑 앞 쌍사자 석등	경기도 양주시 회암동	조선 초기(1397년)	보물 389호	416
가평 현등사 함허대사 부도 앞 석등	경기도 가평군 하면 하판리	조선 초기(15세기)	경기도유형문화재 199호	430

강원도

양양 선림원터 석등	강원도 양양군 서면 황이리	통일신라 말기	보물 445호	156
철원 풍천원 태봉 도성터 석등	강원도 철원군 철원읍 홍원리 일대	통일신라 말기(10세기 전반)		180
화천 계성사터 석등	강원도 화천군 하남면 계성리	고려	보물 496호	344

충청북도

보은 법주사 사천왕석등	충청북도 보은군 속리산면 사내리	통일신라	보물 15호	104
보은 법주사 쌍사자 석등	충청북도 보은군 속리산면 사내리	통일신라	국보 5호	190
충주 미륵대원 석등	충청북도 충주시 수안보면 미륵리	고려 초기	충청북도유형문화재 19호	270
충주 미륵대원 사각석등	충청북도 충주시 수안보면 미륵리	고려 말기	충청북도유형문화재 315호	380
충주 청룡사터 보각국사 정혜원융탑 앞 사자 석등	충청북도 충주시 소태면 오량리	조선 초기(1393~1394년)	보물 656호	412

충청남도

부여 가탑리 석등재	충청남도 부여군 부여읍 가탑리(현 국립부여박물관)	백제(7세기)		40
보령 성주사터 석등	충청남도 보령시 성주면 성주리	통일신라 말기(9세기 후반)	충청남도유형문화재 33호	70
부여 석목리 석등재	충청남도 부여군 부여읍 석목리(현 국립부여박물관)	통일신라 말기		234
부여 무량사 석등	충청남도 부여군 외산면 만수리	고려 초기	보물 233호	254
논산 관촉사 석등	충청남도 논산시 관촉동	고려 초기(970~1006년 사이)	보물 232호	356

전라북도

익산 미륵사터 석등재	전라북도 익산시 금마면 기양리(현 국립전주박물관)	백제(7세기)	전라북도문화재자료 143호	26
익산 제석사터 석등재	전라북도 익산시 왕궁면 왕궁리(현 국립전주박물관)	백제(7세기)		36
남원 실상사 백장암 석등	전라북도 남원시 산내면 대정리	통일신라 말기	보물 40호	98
남원 실상사 석등	전라북도 남원시 산내면 입석리	통일신라 말기	보물 35호	168
임실 진구사터 석등	전라북도 임실군 신평면 용암리	통일신라 말기	보물 267호	174
김제 금산사 석등	전라북도 김제시 금산면 금산리	고려	보물 828호	284
완주 봉림사터 석등	전라북도 완주군 고산면 삼기리 (현 전라북도 군산시 개정면 발산리)	통일신라 말기~조선 후기	보물 234호	290

전라남도

장흥 보림사 석등	전라남도 장흥군 유치면 봉덕리	통일신라 말기	국보 44호	90
담양 개선사터 석등	전라남도 담양군 남면 학선리	통일신라(868년)	보물 111호	150
구례 화엄사 각황전 앞 석등	전라남도 구례군 마산면 황전리	통일신라 말기	국보 12호	164
구례 화엄사 사사자 삼층석탑 앞 석등	전라남도 구례군 마산면 황전리	통일신라 말기		216
장흥 천관사 석등	전라남도 장흥군 관산읍 농안리	고려 초기	전라남도유형문화재 134호	264
여수 흥국사 거북받침 석등	전라남도 여수시 중흥동	조선(17세기 후반)		434
무안 법천사 목우암 석등	전라남도 무안군 몽탄면 달산리	조선(1681년)		440
함평 용천사 석등	전라남도 함평군 해보면 광암리	조선(1685년)	전라남도유형문화재 84호	446

경상북도

경주 분황사 석등재	경상북도 경주시 구황동	통일신라		48
경주 불국사 대웅전 앞 석등	경상북도 경주시 진현동	통일신라		50
경주 불국사 극락전 앞 석등	경상북도 경주시 진현동	통일신라		56
청도 운문사 금당 앞 석등	경상북도 청도군 운문면 신원리	통일신라	보물 193호	58
경주 원원사터 석등	경상북도 경주시 외동면 모화리	통일신라		62
경주 사천왕사터 석등재	경상북도 경주시 배반동 (현 사천왕사터·국립경주박물관·경북대학교박물관)	통일신라		66
봉화 축서사 석등	경상북도 봉화군 물야면 개단리	통일신라 말기(9세기 후반)	경상북도문화재자료 158호	78
경주 흥륜사터 석등	경상북도 경주시 사정동(현 국립경주박물관)	통일신라		82
영주 부석사 무량수전 앞 석등	경상북도 영주시 부석면 북지리	통일신라	국보 17호	110
고령 대가야박물관 사각석등	경상북도 고령군 고령읍 지산리	고려 중기		382
김천 직지사 대웅전 앞 석등	경상북도 김천시 대항면 운수리	고려 말기		386

경상남도

합천 백암리 석등	경상남도 합천군 대양면 백암리	통일신라 말기(9세기 후반)	보물 381호	118
합천 해인사 석등	경상남도 합천군 가야면 치인리	통일신라 말기	경상남도유형문화재 255호	122
합천 청량사 석등	경상남도 합천군 가야면 황산리	통일신라(9세기 전반)	보물 253호	142
합천 영암사터 쌍사자 석등	경상남도 합천군 가회면 둔내리	통일신라 말기	보물 353호	208
양산 통도사 관음전 앞 석등	경상남도 양산군 하북면 지산리	고려(1085년 전후 추정)	경상남도유형문화재 70호	322
합천 해인사 원당암 석등	경상남도 합천군 가야면 치인리	고려 초기	보물 518호	328
양산 통도사 개산조당 앞 석등	경상남도 양산시 하북면 지산리	조선 말기		456
양산 통도사 금강계단 앞 석등	경상남도 양산시 하북면 지산리	조선 말기		464

북한

금강산 금장암터 석등	강원도 금강군 내강리	통일신라 말기~고려 초기		226
금강산 정양사 석등	강원도 금강군 내강리	고려	북한 보존유적 43호	338
신천 자혜사 석등	황해남도 신천군 서원리	고려	북한 국보유적 170호	352
개성 개국사터 석등	개성직할시 개성시 덕임리(현 개성역사박물관)	고려(1018년 추정)	북한 보존유적 32호	370
금강산 묘길상 마애불 앞 석등	강원도 금강군 내강리	고려		374
공민왕릉 석등	개성직할시 개풍군 해성리	고려 말기(1365~1374년 사이)		392

중국

발해 상경 석등	중국 헤이룽장성 닝안시	발해		240

연대	한국사	건축 및 불교문화재	석등
삼국			
372	고구려, 불교 전래		
384	백제, 불교 전래		
527	신라, 불교 공인		
544		신라 흥륜사 창건	
601		백제 미륵사 창건	
634		신라 분황사 창건	
			익산 미륵사터 석등재
			익산 제석사터 석등재
			부여 가탑리 석등재
660	백제 멸망		
668	고구려 멸망		
통일신라·발해			
676	신라, 삼국 통일	부석사 창건	
679		사천왕사 창건	
682		감은사 창건	
698	발해 건국		
751		불국사와 석굴암 중창 시작	
			경주 분황사 석등재
764		고달사 창건	
			경주 불국사 대웅전 앞 석등
			경주 불국사 극락전 앞 석등
			경주 사천왕사터 석등재
			보은 법주사 사천왕석등
			영주 부석사 무량수전 앞 석등
			경주 흥륜사터 석등
828		실상사 창건	
			합천 청량사 석등
			보은 법주사 쌍사자 석등
			광양 중흥산성 쌍사자 석등

연대	한국사	건축 및 불교문화재	석등
			청도 운문사 금당 앞 석등
			경주 원원사터 석등
			장흥 보림사 석등
			남원 실상사 백장암 석등
			발해 상경 석등
858		보림사 철조비로자나불좌상	
860		보림사 창건	
865		도피안사 삼층석탑	
			보령 성주사터 석등
			대구 부인사 일명암터 석등
			대구 부인사 석등
867		축서사 삼층석탑	봉화 축서사 석등
868			담양 개선사터 석등
870		보림사 삼층석탑	
			합천 영암사터 쌍사자 석등
			구례 화엄사 사사자삼층석탑 앞 석등
			금강산 금장암터 석등
			부여 석목리 석등재
880		보림사 보조선사부도	
884		보림사 보조선사부도비	
			양양 선림원터 석등
			합천 백암리 석등
			합천 해인사 석등
			구례 화엄사 각황전 앞 석등
			남원 실상사 석등
			임실 진구사터 석등
900	후백제 건국		
901	후고구려 건국		
			철원 풍천원 태봉 도성터 석등

474

연대	한국사	건축 및 불교문화재	석등
고려			
918	고려 건국		
926	발해 멸망		
935		개국사 창건	
936	고려, 후삼국 통일		
			부여 무량사 석등
			완주 봉림사터 석등
			여주 고달사터 쌍사자 석등
			합천 해인사 원당암 석등
			장흥 천관사 석등
			충주 미륵대원 석등
			논산 관촉사 석등
1006		관촉사 석조관음상	
1018		현화사 창건 / 개국사 칠층석탑	개성 개국사터 석등
1020			개성 현화사터 석등
			금강산 정양사 석등
			화천 계성사터 석등
			신천 자혜사 석등
			금강산 묘길상 마애불 앞 석등
1085		지광국사현묘탑 / 통도사 삼층석탑 / 통도사 국장생석표	양산 통도사 관음전 앞 석등
1093			나주 서문 석등
1170	무신정변		
1231	몽골 침입		
			고령 대가야박물관 사각석등
			김제 금산사 석등
1348		경천사 십층석탑	
			충주 미륵대원 사각석등
			김천 직지사 대웅전 앞 석등
1365	노국대장공주 서거		
			공민왕릉 석등
1372		지공스님 부도	
1374	공민왕 서거		
1376		나옹스님 부도	
1379		신륵사 보제존자석종	여주 신륵사 보제존자석종 앞 석등
1388	위화도회군		
조선			
1392	조선 건국		
1393		청룡사 보각국사 정혜원융탑	충주 청룡사터 보각국사 정혜원융탑 앞 사자 석등
1394	한양 천도		
1397		회암사 무학대사 홍융탑	양주 회암사터 무학대사 홍융탑 앞 쌍사자 석등
			가평 현등사 함허대사 부도 앞 석등
1443	훈민정음 창제		
1485	경국대전 완성		
1592	임진왜란 발발	경복궁, 창덕궁, 창경궁 소실	
1626		법주사 팔상전 중건	
1635		금산사 미륵전 중건	
1636	병자호란 발발	화엄사 대웅전 건립	
1645		통도사 대웅전 건립	
			여수 흥국사 거북받침 석등
1681			무안 법천사 목우암 석등
1685			함평 용천사 석등
1690		흥국사 대웅전 건립	
1703		화엄사 각황전 건립	
1708	대동법, 전국 시행		
1727		통도사 개산조당 건립	
			양산 통도사 개산조당 앞 석등
			양산 통도사 금강계단 앞 석등 (하대석은 통일신라 말, 간주석 이상은 조선시대)
1865		경복궁 중건(~1872)	
1866	병인양요		
1876	강화도조약		
1897	대한제국		

기본사료

《고려사》

《범우고》

《삼국사기》

《삼국유사》

《승정원일기》

《신증동국여지승람》

《조선금석총람》

《조선왕조실록》

《한국사찰전서》

조사보고서

강원대학교 중앙박물관 편집	《화천 계사사지 지표조사보고서》	강원대학교 중앙박물관	2002
경기도박물관 편집	《회암사 1 - 발굴조사보고서》		2001
국립문화재연구소 미술공예연구실 편	《석등조사보고서 1 - 간주석 편 -》	국립문화재연구소	1999
국립문화재연구소 미술공예연구실 편	《석등조사보고서 2 - 이형식 편 -》	국립문화재연구소	2001
동아대학교 박물관	《합천영암사지 I 》(고적조사보고 제11책)	동아대학교 박물관	1985
문화재관리국 문화재연구소	《미륵사 - 유적발굴조사보고서 1》	문화재관리국	1989
전북대학교 박물관	《전주·완주지역 문화재조사보고서》 (전북지방 문화재조사보고서 제1책)	전북대학교 박물관	1979

도록

전라남도 문화공보담당관실	《문화재도록 - 국가·도지정문화재편》	전라남도	1987
정명호 편저	《국보 7 - 석조 -》	웅진출판주식회사	1992
조선유적유물도감 편찬위원회 편저	《북한의 문화재와 문화유적 IV》	서울대학교 출판부	2000
조선총독부	《조선고적도보》 4	조선총독부	1916
조선총독부	《조선고적도보》 5	조선총독부	1917
조선총독부	《조선고적도보》 7	조선총독부	1920
조선총독부	《조선보물고적조사자료》	조선총독부	1942
중앙일보사	《한국의 미 ⑮ - 석등·부도·비》	중앙일보사	1981
한국문화재보호협회 편	《문화재대관》 6	대학당	1993

단행본

김영태	《삼국신라시대 불교금석문 고증》	민족사	1992
김용선 편	《고려묘지명집성》	한림대학교 출판부	1993
김원룡	《한국미의 탐구》 개정판	열화당	1996
문화재관리국 문화재연구소 미술공예연구실	《小川敬吉 조사 문화재자료》	문화재관리국 문화재연구소	1994
방학봉	《발해불교와 그 유물·유적》	신성출판사	2006
이병건 편역	《발해건축의 이해》	백산자료원	2003
장철만(사회과학원 고고학연구소)	《조선고고학전서 42 - 발해의 무덤》	(주)진인진	2009
정규홍	《석조문화재 그 수난의 역사》	학연문화사	2007
정명호	《한국 석등 양식》	민족문화사	1994
진홍섭	《한국의 석조미술》	문예출판사	1995
한국불교연구원	《한국의 사찰 ⑧ - 화엄사》	일지사	1976
허흥식	《고려로 옮긴 인도의 등불》	일조각	1997
허흥식	《한국금석전문》 고대·중세 상·중세 하	아세아문화사	1984

논문

문명대	〈강희16년명 흥왕사 대벌라〉	《고고미술》 83호	고고미술동인회	1967
박경식	〈경기도의 석등에 관한 고찰 -지정된 석등을 중심으로-〉	《문화사학》 10호	한국문화사학회	1998
박경식	〈신라하대의 고복형석등에 관한 고찰〉	《사학지》 23	단국대 사학회	1990
박방룡	〈경주동부동석등〉	《박물관신문》 267호		1993.11.1
신영훈	〈각황전 전 석등공사 개요〉	《고고미술》 6-9	고고미술동인회	1965
윤준용	〈한국사찰건축에 있어서의 석등 배치에 관한 연구〉	고려대학교 건축공학과 석사학위논문		1995
이난영	〈천관사 석등에 보여지는 양식적 요소에 대하여〉	《석보 정명호 교수 정년퇴임기념논총》	혜안	2000
장상렬	〈발해건축의 력사적 위치〉	《고고민속론문집》 3	사회과학출판사	1971
장상렬	〈발해 상경 돌등의 짜임새〉	《고고민속》 1967-3		1967
장상렬	〈발해의 건축〉	《발해의 유물 유적》 상	서우얼출판사	2006
장충식	〈통일신라시대의 석등〉	《고고미술》 158·159합집	한국미술사학회	1983
정명호	〈부석사 석등에 대하여〉	《불교미술》 3	동국대학교 박물관	1977
정명호	〈장흥 천관사 신라 석등〉	《고고미술》 138·139합집	한국미술사학회	1978
정명호	〈미륵사지 석등에 대한 연구〉	《마한·백제문화》 6	마한·백제문화연구소	1983
정명호	〈부인사 동편 금당암지 쌍화사석등에 관한 고찰〉	《용암 차문섭교수 화갑기념 사학논총》	신서원	1989
정명호	〈통도사 관음전 앞 (부등변팔각석등)에 관한 고찰〉	《가산 이지관스님 화갑기념논총 한국불교문화사상사(권하)》	가산불교문화진흥원	1992
정명호	〈고려시대 석등 조형에 대한 연구〉	《중재 장충식 박사 화갑기념논총》(역사학편)	단국대학교출판부	1992
정성권	〈태봉국도성(궁예도성) 내 풍천원 석등 연구〉	《한국고대사탐구》 7	한국고대사탐구학회	2011
정명호	〈축서사의 탑상과 석등〉	《고고미술》 7-4	고고미술동인회	1966
정윤서	〈통일신라 석등 연구〉	동아대학교 대학원 석사학위 논문		2007
최응천	〈주금장 김애립의 생애와 작품-흥국사종을 중심으로-〉	《흥국사의 불교미술》	한국고고미술연구소	1993
허형욱	〈곤륜노 도상에 관한 연구-법주사 석조인물상을 중심으로〉	《불교미술사학》 4집		2006
황수영	〈백제 미륵사지 출토 석등자료〉	《한국의 불교미술》	동화출판공사	1974
杉山信三	〈慶州博物館庭の一石燈〉	《朝鮮學報》 49	天理, 朝鮮學會	1968.10

찾아보기

ㄱ

가평 현등사 함허대사 부도 앞 석등 430
개성 개국사터 석등 370
개성 만월대 석등 373
개성 제3능 장명등 400, 406
개성 현화사터 석등 364
경주 감산사터 석등재 68
경주 객사 석등재 68
경주 분황사 석등재 48
경주 불국사 극락전 앞 석등 56
경주 불국사 대웅전 앞 석등 50
경주 사천왕사터 석등재 66
경주 석굴암 석등재 68
경주 원원사터 석등 62
경주 이요당 석등재 68
경주 최 부잣집 석등재 68, 69
경주 흥륜사터 석등 82
고려 태조 현릉 장명등 399
고령 대가야박물관 사각석등 382
공민왕릉 석등 392
광양 중흥산성 쌍사자 석등 202
구례 화엄사 각황전 앞 석등 164
구례 화엄사 사사자삼층석탑 앞 석등 216
금강산 금장암터 석등 226
금강산 묘길상 마애불 앞 석등 374
금강산 정양사 석등 338
김제 금산사 석등 284
김천 직지사 대웅전 앞 석등 386

ㄴ

나주 서문 석등 274
남원 실상사 백장암 석등 98
남원 실상사 석등 168
네팔 구 보드나드사원 석등 17
논산 관촉사 석등 356

ㄷ

담양 개선사터 석등 150
대구 부인사 석등 74
대구 부인사 일명암터 석등 126

ㅁ

무안 법천사 목우암 석등 440
밀양 표충사 석등 269

ㅂ

발해 상경 석등 240
보령 성주사터 석등 70
보은 법주사 사천왕석등 104
보은 법주사 쌍사자 석등 190
보은 법주사 약사전 앞 석등 269
보은 법주사 팔상전 옆 석등 269
봉화 축서사 석등 78
부산 범어사 석등 269

부여 가탑리 석등재 40
부여 무량사 석등 254
부여 석목리 석등재 234

ㅅ

순천 객사 석등 63
신천 자혜사 석등 352

ㅇ

양산 통도사 개산조당 앞 석등 456
양산 통도사 관음전 앞 석등 322
양산 통도사 금강계단 앞 석등 464
양양 선림원터 석등 156
양주 회암사터 무학대사 홍융탑 앞 쌍사자 석등 416
여수 흥국사 거북받침 석등 434
여주 고달사터 쌍사자 석등 316
여주 신륵사 보제존자석종 앞 석등 304
영월 무릉리 석등재 329
영주 부석사 무량수전 앞 석등 110
완주 봉림사터 석등 290
익산 미륵사터 석등재 26
익산 제석사터 석등재 36
일본 나라 호류지 청동등 17
임실 진구사터 석등 174

ㅈ

장흥 보림사 석등 90
장흥 천관사 석등 264
조선 태조 건원릉 장명등 19, 315
중국 산시성 스뉴쓰 석등 17
중국 타이위안 통쯔쓰터 석등 17

ㅊ

철원 풍천원 태봉 도성터 석등 180
청도 운문사 금당 앞 석등 58
충주 미륵대원 사각석등 380
충주 미륵대원 석등 270
충주 청룡사터 보각국사 정혜원융탑 앞 사자 석등 412

ㅍ

파주 청주 정씨 묘소 장명등 403
파주 황희 묘소 장명등 403, 404

ㅎ

함평 용천사 석등 446
합천 백암리 석등 118
합천 영암사터 쌍사자 석등 208
합천 청량사 석등 142
합천 해인사 석등 122
합천 해인사 원당암 석등 328
화천 계성사터 석등 344
회암사터 나옹스님 부도 앞 석등 426, 429
회암사터 지공스님 부도 앞 석등 426–429

사진출처

홍선

1974년 직지사로 출가하여 해인사 강원을 졸업하고 서울대 동양사학과를 졸업하였다. 직지사 성보박물관 관장을 지냈으며 현재 불교중앙박물관 관장이자 문화재위원이다. 불교문화유산을 지키고 가꾸며 그 가치를 세상에 알리는 일을 꾸준히 하고 있으며 〈제4회 대한민국 문화유산상〉(2007)을 수상했다. 저서로는 〈답사여행의 길잡이〉(돌베개) 시리즈 15권 가운데 《팔공산 자락》(8권)과 《가야산과 덕유산》(13권), 《맑은 바람 드는 집-홍선스님의 한시읽기 한시일기》(아름다운 인연) 등이 있다.

석등, 무명의 바다를 밝히는 등대

초판 1쇄 인쇄 2011년 12월 24일
초판 1쇄 발행 2011년 12월 30일

지은이 홍선
펴낸이 김효형
펴낸곳 (주)눌와
등록번호 1999. 7. 26. 제10-1795호
주소 서울시 마포구 성산동 617-8 2층
전화 02. 3143. 4633
팩스 02. 3143. 4631
홈페이지 www.nulwa.com
전자우편 nulwa@naver.com

편집 김선미, 심설아
디자인 이기준, 박찬신
마케팅 최은실

용지 정우페이퍼
출력 한국커뮤니케이션
인쇄 미르인쇄
제본 효성바인텍

이 책은 콩기름잉크로 인쇄한
친환경 인쇄물입니다.